KB047034

예술의 발명

예술의 발명

래리 샤이너 지음 · 조주연 옮김

바다출판사

일러두기

1. 본서는 국립국어원 한국어 어문 규범과 외래어 표기법(문화체육관광부 고시 제2017-14호)을 따랐다. 단, 외래어의 경우 이미 익숙한 지명 및 기관 명칭은 관례에 따랐다.
2. 본서에서 단행본과 정기간행물 등은 겹낫표(『 』)로, 부 제목은 홑낫표(「 」)로 표기했으며, 논문·기사·단편·시·작품 등의 제목은 홑꺽쇠(〈 〉)로 표기했다.
3. 본문에서 저자의 주는 각주로, 옮긴이의 주는 소괄호로 표기했고, 참고문헌은 (저자, 년도)로 표기했다.

이 책이 나오기까지 자료 제공 등 많은 도움을 주신 '인간의기쁨' 출판사에 깊은 감사의 마음을 전합니다.

책머리에

오늘날은 예술이 무엇인지, 그리고 예술은 어떤 역할을 해야 하는지 분명치 않은 혼란의 시대다. 그래서 나는 학생들과 동료들에게 예술의 관념이 변천해온 역사를 간략히 알려주는 책을 추천해주고 싶을 때가 많았다. 그러나 원하는 책을 찾지 못하여, 내가 이 글을 쓰게 되었다. 이 책이 제시하는 관점은 강한 것이지만, 나는 이것이 동시대의 문제들을 분명하게 드러내는 최선의 방법이라고 믿는다. 내가 하려는 이야기는 예술이 18세기에 분리되었으며, 이후 우리는 그 분리를 극복하고자 줄곧 모색해왔으나 아직 뜻을 이루지 못했다는 것이다. 이런 이야기를 하는 목적은 새로운 예술 이론을 만들려는 것이 아니라, 예술에 관한 질문을 역사적 맥락에서 살펴봄으로써 사람들이 예술을 더 잘 이해할 수 있도록 돕는 것이다. 예술에 대한 이야기는 다른 방식들로도 할 수 있을 것이다. 그러나 이 책은 근거 자료에 충실을 기했으므로, 내 관점에 동의하지 않는 독자들이라도 유익하게 여기리라고 믿는다.

　나의 관점은 일련의 경험을 통해 형성되었는데, 그것은 오래전에 일어났던 한 사건으로 거슬러 올라간다. 부모님은 내가 열다섯 살쯤 되었을 때 우리들을 데리고 캔자스에서 시카고로 여행을 갔다. 시카고관현악단의

연주도 듣고, 시카고미술관Chicago Art Institute과 다른 박물관들을 가보기 위해서였다. 기대했던 대로 관현악단의 연주와 시카고미술관에서 본 쇠라의 〈그랑드 자트 섬의 일요일 오후〉는 매우 흥미로웠다. 그러나 시카고미술관에서 몇 구역 떨어지지 않은 곳에 위치한 필드자연사박물관Field Museum of Natural History도 그 못지않게 내 마음을 사로잡았다. 박물관에는 아프리카, 오세아니아, 아메리카 원주민들의 물건이 끝없이 진열되어 있었다. 그릇과 연장, 창과 방패, 족장의 의자와 지팡이, 무섭게 생긴 권력자상, 가면, 옷 등이 수북했다. 몇 년이 지난 후, 나는 대학 4학년 과정을 마치기 위해 시카고 지역으로 옮겨 왔다. 다시 시카고미술관을 찾아갔을 때, 예전에 내가 필드자연사박물관에서 보았던 아프리카 인물상과 가면들(의상은 제외하고) 가운데 일부가 시카고미술관에 들어와 있다는 사실을 발견했다. 당시에는 그 물건들이 '예술'로 변형된 점에 대해 어떤 문제의식도 느끼지 못했다. 그러다가 어느 날 멜빌 허스코비츠Melville Herskovits의 인류학 강의에서, 대부분의 아프리카 언어에는 '예술'이라는 범주가 없으며, 뿐만 아니라 가면과 권력자상은 종교의식에 사용되었고, 일단 사용한 후에는 다시 필요할 때까지 싸서 치워두는 것이 일반 관행이라는 말을 들었다. 갑자기 '예술'이라는 관념 자체에 의문이 생겼다.

　　대체 무슨 일이 생겼기에 의식용 물건들이 '예술'로 탈바꿈한 것일까? 이를 이해하기 위한 중요한 단서를 발견하는 데는 오랜 세월이 필요하지 않았다. 나는 우연히 폴 오스카 크리스텔러Paul Oskar Kristeller가 쓴 예술 개념에 관한 논문을 읽게 되었다. 현대의 예술 개념modern concept of art은 고대의 기능적 예술 개념이 순수예술fine art과 수공예craft의 범주로 명확히 구분된 18세기부터 시작된 것이라고 주장한 글이었다. 나는 그제야 아프리카 가면들이 어떤 연유로 필드박물관의 먼지투성이 그릇과 창들의 틈바구니에서 빠져나와 렘브란트와 쇠라의 그림들과 함께 미술관에 자리하게 되었는지 알 수 있었다. 필드박물관에 있는 아프리카의 의식용 물품이나 생활용 물품도 사실 예술이다. 단, 목적을 위해 만든 물건도 예술이라고 보았

던 과거의 의미에서 예술이고, 그래서 그 물건들은 어떤 삶의 방식을 보여주는 표본 구실을 했던 것이다. 그러나 시카고미술관으로 일단 자리를 옮기자 그 물건들은 (순수)예술이 되었다. 즉 미적으로 바라보기 위해 만들어진 물건, 예술 자체의 증표가 된 것이다.

나는 아프리카나 아메리카 원주민들의 의식용품이 어떻게 해서 현대적 의미의 예술로 탈바꿈했는지 이해하려고 노력했고, 그 과정에서 많은 것을 배웠다. 그 가운데 하나가 미술관, 음악당, 문학의 교과과정 같은 제도들이 예술의 구성에서 중추적 역할을 해왔다는 사실이다. 내가 곧 도달한 결론은, 미학이든 음악, 미술, 문학의 역사나 비평이든 더 이상은 전통적인 방식을 지속할 수 없다는 것이었다. 나는 동료 학자들 사이에서 페스트처럼 기피 대상이 되었다. 아프리카나 아메리카 원주민, 또는 중국의 '예술'을 열렬히 칭송한 책 서문에 모종의 유보를 달지 않았다고 내가 동료들을 끊임없이 질책했기 때문이다. 그들은 가치가 있고 심지어 칭찬도 받을 만한 연구를 해나가고 있다고 굳게 믿고 있었고, 미학적 감상이나 분석을 계속 하고 싶어 했으니, 나를 골치 아프게 생각한 것도 수긍이 갔다. 이런 학자들도 대부분 '예술'의 의미가 문화마다 차이를 보이며, 18세기 이후에는 서구 문화에서도 '예술'의 의미에 변화가 있었다는 사실을 받아들일 준비는 되어 있었다. 그러나 그들은 나처럼 문화적·역사적 차이들이 중요한 결과들을 초래했다고 보지는 않았다.

한편 예술 자체에서도 똑같이 중요한 일이 일어나고 있었다. 내가 대학원을 마치고 교편을 처음 잡은 1960년대 초반, 추상표현주의는 이미 네오다다와 팝아트의 도전을 받고 있었다. 그 후 20년에 걸쳐 새로운 예술 운동과 접근법들이 눈이 핑핑 돌 정도로 빨리 꼬리에 꼬리를 물고 등장했다. 팝아트, 옵아트Op Art, 미니멀아트Minimal Art, 개념미술Conceptual Art, 신사실주의, 대지미술Land Art, 비디오아트, 퍼포먼스, 설치미술 등이 그 예다. 곧 이것은 마치 모든 매체의 예술가들이 예술의 경계를 허물어 '예술'과 '삶'의 분리를 극복하려는 시도를 하고 있는 것처럼 보였다. 이 책을

쓰기 위해 자료를 모으기 시작한 1980년대에 이르러서야 나는 예술, 예술가, 미적인 것의 관념을 다루는 역사는 어떤 것이든 사회적·제도적 변화의 중요성을 인정해야 할 뿐만 아니라, 18세기에 생겨난 이야기를 현재로 끌고 와 현대적 순수예술 체계가 지닌 양극성을 극복하려는 노력에 특별한 관심을 기울일 필요 또한 있다는 사실을 깨달았다.

더욱이 예술사가 학생들과 일반 독자들에게 유익한 배경지식이 되기 위해서는, 예술들 가운데 한 가지에 근거를 두거나 여러 예술을 다루더라도 시각예술 그룹에만 근거를 두어서는 안 되고, 문학과 음악도 포함할 필요가 있을 것이다. 또한 예술사를 다룬 책이 유용하려면 많은 주제와 시대를 다루면서도 간결하고 일반적인 문체로 집필되어야 한다고 생각했다. 이런 목표들을 염두에 두고, 수식어나 뉘앙스가 많은 단어들은 거의 사용하지 않았고 각주와 참고 자료도 최소화했다. 그렇지만 과거의 예술가들과 사상가들의 말은 많이 인용했다. 그들의 견해 속에 담긴 힘과 운치를 전해주고 싶었기 때문이다. 생각과 행위의 측면들을 전달하는 데 말보다 그림이 효과적일 것 같은 대목에서는 도판을 썼다. 나는 다양한 예술과 미학의 역사를 다룬 논문, 단행본, 조사 자료의 저자들에게 지적으로 엄청난 빚을 졌는데, 참고문헌 목록에 실린 것은 그중 일부뿐이다. 그러나 특별한 도움을 준 많은 분들에게는 일일이 감사를 드리고 싶다.

스프링필드에 있는 일리노이대학교에서 원고의 일부를 읽어주었거나 이 책의 주제에 대해 듣고 소중한 조언과 격려를 해준 전·현직 동료들이 있다. 해리 버먼, 피오트르 볼툭, 에드 셀, 세실리아 코넬, 라작 다메인, 컬럼 데이비스, 앤 드배니, 주디 데버슨, 마우리 포미고니, 론 해븐스, 마크 헤이먼, 린다 킹, J. 마이클 레논, 이썬 루이스, 데보라 맥그리거, 로버트 맥그리거, 크리스틴 넬슨, 마가렛 로시터, 마사 샐너, 칼 스크로긴, 주디 셰레이키스, 리처드 셰레이키스, 마크 시버트, 빌 사일스, 래리 스미스, 돈 스탠호프, 찰스 B. 스트로지어가 그들이다. 이 책에 수록된 여러 장을 읽

고 평해준 피터 웬즈에게 특히 감사한다. 또한 내가 여러 해 진행한 예술철학과 문학 이론사 수업을 들으면서 여러 형태로 이 원고를 읽고 반응을 보여준 많은 학생들에게도 감사한다. 센트럴일리노이철학그룹의 친구들, 조지 애지크, 호레 아스, 메레디스 카길, 번드 에스타브룩, 로이스 존스, 로버트 쿠나스, 리처드 팔머에게도 감사한다. 여러 해에 걸쳐 발전된 이 책과 관계된 논문들을 읽고 비평을 통해 수많은 제안으로 도움을 준 미국미학회의 여러 동료들에게도 감사한다. 손드라 바카락, 조이스 브로드스키, 앤서니 J. 캐스카디, 테드 코헨, 아서 단토, 매리 드브루, 데니스 더튼, 조 엘렌 제이콥스, 마이클 켈리, 캐롤린 코스마이어, 에스텔라 루이터, 톰 레디, 폴 매틱, 조언 펄먼, 유리코 사이토, 바바라 샌드리서, 개리 샤피로, 캐서린 수스로프, 케빈 스위니, 매리 와이즈먼이 그들이다. 캐롤린 코스마이어는 또한 여러 장을 읽어주고 언제나처럼 훌륭한 조언을 해주었다. 미셸린 기튼, 빌과 비비안 헤이우드, 시게로와 루이즈 칸다, 마이크와 다나 레논, 토마스 미켈슨과 패트리샤 셰퍼드, 밥과 노나 리처드슨, 리처드와 주디 셰레이키스, 케빈 스위니와 엘리자베스 윈스턴, 에티엔느와 앤 트로크메에게도 특별한 감사를 보낸다. 이들은 여러 해 동안 여러 부문에서 인내심과 격려, 그리고 제안을 발휘해주었다.

이 책이 더 풍부해진 것은 미국인문학기금이 지원해준 세 차례의 여름 세미나 덕분이다. 이 세미나에서 나는 이 책의 일부에 관한 작업을 했다. 세미나를 함께 해준 동료들과 세미나를 이끌어준 책임자들에게 감사한다. 존스홉킨스대학교에서 열린 18세기 예술과 미학에 관한 세미나를 함께 해준 프란시스 퍼거슨과 로날드 폴슨, 하버드대학교에서 열린 17세기에 관한 세미나에 참여해준 줄스 브로디, 그리고 특히 앨빈 커난. 프린스턴대학교에서 커난이 주최한 문학과 사회 세미나 동안 그가 제시한 신선한 아이디어와 따뜻한 격려는 특히 큰 힘이 되었다. 두 번의 연구년을 허락해준 스프링필드의 일리노이대학교에도 감사한다. 그 기간은 이 책의 구상과 완성에 매우 중요했으며, 윌리엄 브로머 학과장과 웨인 펜 교무

처장, 나오미 린 학장의 지지와 격려에도 감사한다. 스프링필드 일리노이 대학교의 브룩큰스도서관의 직원들에게도 엄청난 빚을 졌다. 특히 베벌리 프레일리, 데니스 그린, 존 홀츠, 딕 킵, 린다 코펙키, 매리 제인 맥도날드, 낸시 스텀프, 네드 와스, 이제는 고인이 된 플로렌스 루이스에게 감사한다. 중요한 역할을 해준 다른 도서관과 기관들도 있다. 어바나샴페인의 일리노이대학교와 파리의 국립도서관이 그렇다. 특히 어바나샴페인의 희귀본과 특별소장본 부서의 낸시 로메로와 파리의 판화부 직원에게 감사한다. 스프링필드에 있는 일리노이 주립미술관의 켄트 스미스와 잔 와스의 조언과 격려에도 감사한다. 제임스 클리포드와 헤이든 화이트는 내가 산타크루즈의 캘리포니아대학교에서 연구년을 보낼 때 관대하게도 그들의 시간과 아이디어를 보태주었다. 이제는 프랑스의 캥대학교에서 은퇴했지만, 아니 베크에게서 귀중한 조언을 얻었는데, 프랑스 미학사에 대한 그녀의 연구는 없어서는 안 될 것이었다. 옥스퍼드대학교의 로빈 브릭스와 케이스웨스턴리저브대학교의 마사 우드맨시 또한 유용한 조언을 주었다. 이 책이 잉태기의 마지막 단계에 이른 한 시점에 나는 크리스토퍼 브라이세스와 J. 마이클 레논으로부터 월크스대학교에 와 대중 강연을 해달라는 초대를 받았는데, 그 강연을 통해 나는 내가 염두에 두었던 청중에게 알맞은 목소리를 알게 되었다. 데보라 로즈는 이 책을 읽기 좋게 편집해주었고, 마지 타워리는 색인 작업을 해주었으며, 룰라 레스터는 참고문헌 부분을 세심하게 작업해주었고, 줄리 애트웰은 비서 역할로 도움을 주었다. 이들에게도 감사한다. 시카고대학교 출판부의 여러분에게도 감사한다. 수석 편집자인 더그 미첼은 내 원고에 대한 믿음과 수많은 제안으로, 로버트 데븐스는 원고와 도판 준비로, 이본느 집터는 편집상의 수많은 적절한 제안으로 도움을 주었다. 진 스웬슨도 기리고 싶다. 캔자스 주 토페카에서 보낸 내 어린 시절의 친구 진은 이제 고인이 된 지 여러 해가 지났지만, 우리가 1950년대 말 뉴욕 근처에서 지낼 때 나에게 팝아트의 중요성을 일깨워준 첫 번째 인물이었고 팝아트를 옹호한 최초의 비평가들 가운데

한 사람이었다. 최근에 나는 토페카의 또 다른 동창생 더글라스 셰포 박사와 그의 아내 보를 만나 시간을 함께할 기회를 가졌는데, 이들과 나눈 유리 가마에 대한 대화를 통해 나는 수공예의 위엄과 예술성을 깊이 음미하게 되었다. 마지막으로, 나의 누이들인 케이 클로스마이어와 캐롤 윌슨, 그리고 매형들에게도 감사한다. 이들은 두 번의 연구년과 여러 번의 여름 집필기 동안 내게 머물 곳을 내주고 격려를 해주었다. 나의 딸 수재너와 아들 래리에게 특별한 감사를 보낸다. 수재너는 도판 작업을 도와주고 컴퓨터가 말썽을 일으킬 때마다 해결해주었으며, 래리는 잊을 수 없이 맛있는 밥을 한결같이 만들어주었다. 그러나 가장 깊은 감사는 내 아내 캐서린 월터스에게 바친다. 아내는 10년이 넘도록 내 곁에 붙어 있던 이 종이 위의 연적을 비상한 관용과 인내심으로 참아주었으며, 언제나 그러했듯이 훌륭한 조언들을 해주었다.

차례

책머리에 · 5
한국어판 서문 · 17
들어가는 글 · 35

─────── **1부 순수예술과 수공예 이전** ───────

1 고대 그리스에는 '순수예술'이라는 말이 없었다 · 61
예술, 테크네, 아르스 · 62
장인/예술가 · 66
미와 기능 · 70

2 아퀴나스의 톱 · 75
'종속적' 예술에서 '기계적' 예술로 · 75
기술자들 · 78
미의 관념 · 83

3 미켈란젤로와 셰익스피어: 예술의 상승 · 87
교양 예술의 개방 · 89
장인/예술가의 지위 변화 · 92
장인/예술가의 이상적인 특성들 · 102
셰익스피어, 존슨, 그리고 '작품' · 104
미학의 원형? · 112

4 아르테미시아의 알레고리: 이행기의 예술 · 117
신분 상승을 위한 장인/예술가의 지속적인 분투 · 121
장인/예술가의 이미지 · 128
순수예술의 범주를 향한 발걸음 · 130
취미의 역할 · 137

2부 예술의 분리

5 고상한 사람들을 위한 고상한 예술 · 149

순수예술이라는 범주의 구축 · 150

순수예술의 새로운 제도들 · 161

새로운 예술 공중 · 168

6 예술가, 작품, 시장 · 175

예술가와 장인의 분리 · 176

예술가의 이상적 이미지 · 191

장인의 운명 · 197

천재의 성별 · 204

'예술작품'의 이상 · 207

후원 체제에서 시장으로 · 211

7 취미에서 미적인 것으로 · 217

미적 행위의 학습 · 221

예술 공중과 취미의 문제 · 226

미적인 것의 구성 요소 · 231

칸트와 실러, 미적인 것의 집약 · 239

3부 대항의 흐름

8 호가스, 루소, 울스턴크래프트 · 253
호가스의 '쾌락주의 미학' · 253

루소의 축제 미학 · 257

울스턴크래프트와 정의로운 아름다움 · 264

9 혁명: 음악, 축제, 미술관 · 271
후원 제도의 붕괴 · 272

대혁명의 축제들 · 275

대혁명기의 음악 · 280

대혁명과 미술관 · 286

4부 예술의 신격화

10 구원의 계시로서의 예술 · 301
예술 영역의 독립 · 302

예술의 정신적 승격 · 308

11 예술가: 신성한 소명 · 313
예술가 이미지의 승격 · 313

장인의 몰락 · 325

12 침묵: 미적인 것의 승리 · 335
미적인 행위의 학습 · 336

미적인 것의 상승과 미의 하락 · 344

예술과 사회의 문제 · 347

5부 순수예술과 수공예를 넘어서

13 동화와 저항 · 359
사진술의 동화 · 360
저항의 다양한 입장: 에머슨, 마르크스, 러스킨, 모리스 · 366
예술수공예운동 · 372

14 모더니즘, 반예술, 바우하우스 · 381
모더니즘과 순수성 · 381
사진의 경우 · 388
반反예술 · 391
바우하우스 · 397
예술의 분리에 대한 세 철학자 - 비평가의 견해 · 404
모더니즘과 형식주의의 승리 · 410

15 예술과 수공예를 넘어서 · 413
'원시' 예술 · 414
예술로서의 수공예 · 421
예술로서의 건축 · 427
예술 사진 붐 · 432
문학의 죽음? · 435
대량 예술 · 437
예술과 생활 · 442
공공 미술 · 452

맺는 글 · 461
옮긴이 후기 · 469
도판 목록 · 477
참고문헌 · 481
찾아보기 · 505

한국어판 서문

"… [그들은] 예술을 별개의 세계, 제2의 세계라고 본다. 그들이 이 세계에 매긴 서열은 하도 높아서 인간의 모든 활동―인간의 종교, 인간의 도덕―이 다 그 발아래 놓인다."

― 하인리히 하이네(1830)[1]

"창조의 법칙에 대한 선언이 참되다면 그 선언은 … 예술을 자연의 왕국으로 끌어올리고 그 별개의 대립적 존재를 파괴하게 될 것이다."
"… 그러면 순수예술과 유용한 예술 사이의 구분은 잊힐 것이다."

― 랄프 왈도 에머슨, 「예술」(1841)[2]

서양의 예술 관념에 존재하는 연속성과 불연속성

이 한국어 번역판에 저자 서문을 쓰게 된 것에 감사한다. 순수예술fine art

1. Heinrich Heine, *The Romantic School and Other Essays* (New York: Continuum, 1985), p. 34.
2. Ralph Waldo Emerson, *The Complete Essays and Other Writings of Ralph Waldo Emerson* (New York: Modern Library, 1950), pp. 313-314.

혹은 대문자 'A'로 표기되는 **예술**Art(영어의 대문자 표기를 국어로는 굵은 서체로 표기한다_옮긴이)은 서양의 이상과 실제, 제도로서, 사회 속에 존재하지만 별도의 자리가 있는 독특한 문화 복합체로 구상되었다. 그러나 과거에는 예술의 이상과 실제가 훨씬 광범위해서, 예술들은 일상생활의 편제 속에 통합되어 있었다. 내 책은 이렇게 광범위했던 과거의 예술이 어떻게 하여 분리가 되었고 그 결과로 순수예술이 등장했는지, 그 과정에 대해 설명한다. 순수예술은 현대의 문화 복합체이지만, 그 선례가 고대 그리스와 로마 세계에 전혀 없는 것은 아니고, 사회 속에서 별개의 영역으로 구분되는 순수예술 같은 측면이 유럽의 르네상스 시대와 더불어 생겨나기 시작한 것도 사실이다. 그러나 순수예술 복합체를 구성하는 요소들은 18세기 말과 19세기 초가 되기까지 완전한 통합에 이르지 못했다. 순수예술은 현대 서양의 관행이지만, 순수예술로 구현된 관념과 관행의 핵심은 아시아, 아프리카 등지의 많은 문화에서도 발견될 수 있다는 주장을 하는 사람도 얼마간 있다. 순수예술로서의 회화나 음악 같은 서양의 관행과, 예를 들어 한국, 일본, 중국의 궁중 사회에 존재했던 비슷한 예술들 사이에 어느 정도 유사한 측면이 있음은 확실하다. 그러나 둘 사이의 유사성이 차이보다 더 깊고 더 중요한지를 결정하기 위해서는 책을 한 권 따로 써서 신중하고 광범위한 분석을 진행해야 할 것이다. 이와는 반대로, 광범위하고 오래된 의미의 '예술'이 거의 모든 문화에 있었다는 점에 대해서는 내 마음에 조금도 의심이 없다. 어떤 목적을 위해 좋은 솜씨로 우아하게 제작 또는 실행된 모든 것이 이런 의미의 예술이기 때문이다. 또한 나는 모든 문화의 사람들이 자연과 잘 만들어진 물건 양자에 대하여 찬탄을 할 때는 그 찬탄의 이유가 '미적' 특질이라는 것 때문이라는 점도 의심하지 않는다.

문화들을 교차시켜 비교하며 이를 바탕으로 보편성을 주장하는 이들 가운데에는 예술이 인간에게 보편적인 것이라는 주장을 하는 이들도 다소 있다. 예술의 뿌리가 진화론적 생물학의 자연선택 메커니즘에 있기 때

문이라는 것이다. 하지만 이런 주장은 하나 마나 한 말인 것 같다. 왜냐하면 진화론을 받아들일 경우, 오늘날 인간이 하는 **모든** 행동은, 순수예술을 감상하는 것이든 전자담배를 피우는 것이든, 얼마간 결국에는 자연선택에 뿌리가 있다는 결론이 자동으로 나오기 때문이다. 그러나 때로는 진화론적 주장이 문화사는 개념 및 관행들에 대한 이해에 부적절하다는 암시를 하는 방식으로 개진되기도 한다. 이것은 일종의 '예술 본능art instinct'이 있다는 믿음인데, 이는 문화들 사이의 유사성에 대한 주장들처럼, 과거의 광범위한 '예술' 관념과 순수예술이라는 현대의 관념(사회 속에 별개 영역으로 분리된)을 무차별적으로 섞어 쓰는 경향이 자주 있다. 다산을 상징하는 구석기 시대의 인물상과 동굴 벽화의 모습, 그리고 역사 시대 문명의 산물인 조각과 회화 사이에는 명백히 유사성이 있다. 더구나 구석기 시대의 인물상과 그림은 솜씨 좋게 만들어졌고 미적 반응을 이끌어내기 때문에, 그런 것을 뜻하는 광범위하고 오래된 의미에서의 '예술'이라는 이름값어치를 분명히 한다. 겉보기에는 비슷하지만, 저런 대상들의 사회적 역할이 역사 시대와 구석기 시대에 똑같았는가 하는 점은 심사숙고해볼 문제다. 그래본다고 한들, 순수예술이란 가장 먼저 미적 기쁨을 의도한 사물과 행위들의 별개 영역이라고 보는 현대적 사고와 근접했을 것 같지는 않지만 말이다. 어떤 경우든, 심사숙고를 한다는 것이 관념과 관행들로 이루어진 실제 역사를 무시할 수 있는 핑계가 되지는 않는다. 우리는 이 역사에 대한 증거를 가지고 있는 것이다.

　현대 서양의 관념 및 관행들과 다른 지역의 문화 혹은 구석기 시대의 예술 사이에서 유사성과 비유사성을 분간하려 할 때, 이 시도를 골치 아프게 만드는 요인들로는 두 가지가 더 있다. 첫 번째 요인은 먼저 식민 지배, 그다음에는 세계화가 초래한 효과다. 이 요인 때문에 한때는 좀 더 분명했던 문화적 차이들이 많이 흐릿해진 것 같고, 그러면서 서양 문화와 아시아, 아프리카 등지의 문화를 비교하는 작업은 복잡해졌다. 사실, 비엔날레 전시회 같은 순수예술 제도들은 최근 몇 십 년 사이에 아주 널리 세

계화되었는데, 어느 정도인가 하면 순수예술을 주도하는 많은 흐름이 이제는 유럽과 북미가 아니라 그 바깥에서 나오는 상황이다. 20세기 초 이후 서양의 일부 예술가와 비평가들은 '삶과 예술'의 양극 구도에 대한 극복을 요청해왔다. 이 관점 또한 지구 전체로 퍼져나갔는데, 바로 이 사실에서 문화 간 교차 비교를 복잡하게 만드는 두 번째 요인이 발생한다. 정확히 이 때문에, 나는 이 책을 쓰던 당시, 나 자신의 문화 안에서 순수예술이라는 이상, 관행, 제도가 걸어온 역사를 먼저 이해하려 해야 한다고 보았다. 이런 역사가 모든 문화에서 발견될 수 있는지 아닌지는 그다음에야 탐구할 수 있을 것이다.

이 책이 처음 나온 지 15년이 지나면서, 나는 새로운 연구 결과와 비평들에 비추어 해명 또는 수정이 필요한 지점들이 여럿 있음을 알게 되었다. 책의 제목에 쓰인 3개의 주요 용어, '예술', '발명', '문화사'에서부터 시작하겠다. 책 제목의 '예술'은 영어에서 '순수예술fine art', '고급 예술high art' '주류 예술major arts' 또는 그저 **예술**(대문자 'A'가 실제로 혹은 암시적으로 달린)이라고 하는 것을 의미한다. 이 책은 순수예술의 '문화사'인 관계로, 철학자나 다른 지성인들이 개발한 예술 이론들이 아니라, 예술에 관한 사회의 관행 및 제도들에 함축되어 있으며 많은 사람들이 견지하고 있는 믿음이나 가정에 초점을 맞춘다. 그래서 나는 순수예술이 **하나의 사회적 혹은 문화적 복합체**로서 출현하는 과정을 추적한다. 순수예술의 산물은 최상의 문화적 가치를 지니며 또 실질적인 유용성과는 상관없이 '그 자체로' 감상된다고 간주된다. 하이네와 에머슨의 언급에서 보는 대로, 이런 순수예술의 이상, 즉 순수예술은 다른 모든 예술들과 활동들보다 상위의 서열에 있는 별개의 사회 영역 또는 '세계'라는 이상은 19세기 초가 되면 교육받은 공중 사이에서 확립되기에 이르렀다.

그러나 이런 관념의 '예술'(순수예술)이 사회 속의 독특한 영역으로 출현하기 훨씬 전에는 이보다 더 광범위하고 더 오래된 예술 관념이 있었다. 소문자 'a'를 써서 우리가 '예술art'이라고 하는 관념이 그것이다. 이런

의미로 예술이라는 것은, 솜씨 좋게 또 우아하게 만들어졌고 실용적 그리고/또는 상징적 목적을 염두에 둔 것이라면 어떤 물건이든 또는 어떤 활동이든 모두 포함하는 광대한 영역에 속했다. 무엇보다 먼저 '그 자체로' 감상되는 가능성을 염두에 두는 후대의 순수예술 관념과는 달리, 이른바 '군소lesser' 또는 '비주류minor'라고 하는 이런 예술은 제 기능을 얼마나 잘 하는지와 더불어 감각적이고 양식적인 측면에서도 또한 감상되었다. 순수예술이 아닌 이런 예술들은 여러 시대에 거대한 연속체를 이루고 있었으며 다양한 그룹들로 분류되었는데, '가사' '산업' '민속' '응용' '수공예' '장식' '디자인' '상업' 또는 '연예' 같은 이름들을 사용한 이런 그룹 분류는 서로 겹치는 경우가 많았고 여러 다른 가치들이 부여되었다. 내 책의 목적은 '예술'이라는 말이 애매해진 상황에 주목을 청하려는 것도 일부 있다. 영어와 몇몇 유럽어에서는 사람들이 '예술'을 더 이상 대문자로 표시하는 일이 좀체 없다. 또 심지어는 구체적으로 뜻하는 것이 순수예술과 전통적으로 결부된 규범, 관행, 제도인 때조차 사람들은 '순수'나 '고급'이나 '주류'라는 형용사를 언제나 사용하는 것도 아니다. 이런 사실 때문에 애매함이 발생하지만, '순수'나 '고급'이나 '주류' 같은 형용사가 재등장할 때도 있다. 거론 중인 특정 관행이나 작품이 '순수예술'에 속하는가 아닌가에 관하여 의문이나 논쟁이 일어날 때는 어김없이 등장하는 경향이 있는 것이다.

　우리가 사용하고 있는 것이 어떤 개념의 '예술'인지를 주의 깊게 살피지 않으면, 그 결과로 일종의 오해가 발생할 수 있다. 최근 한 철학자가 순수예술의 관념과 관행은 현대에 비롯되었다는 나의 주장에 대해 한 말이 그런 오해의 좋은 사례다. 이 철학자는 나의 주장이 "그리스 비극과 미켈란젤로, 다 빈치, 셰익스피어의 작품들은 예술이 아니라는"[3] 함축을 지닌다고 했다. 정반대로, 나는 그리스 비극과 미켈란젤로, 다 빈치, 셰익스

3. Stephen Davies, *The Artful Species* (Oxford: Oxford University Press, 2012), p. 25.

피어의 작품들은 '순수예술'—오늘날의 용법대로—이라고 하는 것이 적절하다고 확신한다. 내 책의 요점은 이런 작품들이 당대에는 과거의 광범위한 의미의 '예술'로 이해되었으며, 따라서 우리가 그런 작품들을 '순수예술'이라고 할 때는 이 작품들의 성취를 왜곡하거나 심지어 축소하게 될 후대의 가정들을 투사하지 않도록 주의할 필요가 있다는 것이다. 나의 관점에서 보면, 미켈란젤로와 셰익스피어의 위대함은 비길 데 없는 그들의 작품이 상상력과 기법을 통합했을 뿐만 아니라, 형식과 **기능**, 자유와 **봉사** 또한 통합했다는 점이다. 이들이 살던 시대에는 작품을 특정한 **기능**과 **맥락**에 맞추어 만들고 짓는 **봉사**가 규범이었고, 그들이 천재 예술가였던 것은 이러한 규범의 한계 안에서 작품을 만들면서 자유와 창조성을 발휘했다는 것이다. 그러나 16세기에 규범이었던 이 같은 선대의 이상들은 단지 **예술**을 위해서 창조를 하는 완전히 자유로운 예술가를 흠모하는 후대 순수예술의 이상과 결정적인 방식으로 달랐다.

내가 제목에 '발명invention'이라는 짐짓 도발적인 말을 쓴 것은 순수예술의 관념과 관행이 돌연 나타났다는 암시를 하려는 것이 아니라, 순수예술이라는 별개의 영역 또는 '세계'가 역사적 구성물임을 강조하려는 것이다. '발명'이라는 말이 강조하는 것은, 많은 변화가 르네상스 시대에 시작되었지만, 이런 변화들이 **분리와 통합**의 지점에 도달한 것은 대략 1680년부터 1830년대를 잇는 한 세기 반 동안이었을 뿐이라는 점이다. 따라서 '예술의 발명'이라는 어구는 불연속성을 강조하지만, 그렇다고 해서 이 표현이 순수예술 및 예술가에 대한 현대적 관념과 제도들이 과거에는 선례가 없다거나 과거와 연관이 없다고 주장하는 것은 아니다. 우선, 소문자 'a'로 시작하는 과거의 광범위한 '예술' 개념은 오늘날에도 잔재가 남아 있다. '응용예술'이나 '장식예술'에 대해 말할 때, 또는 우리가 교육, 정치, 의료에 '술'자를 붙여 말할 때 그렇다. 둘째로, 예술과 예술가에 대한 현대적 이상을 구성하는 여러 하위 개념들(창조, 독창성, 천재, 자유 등)의 경우, 이런 요소들이 결집하여 하나의 새로운 형성물로 완전히 인지되기에 이를 때까지

는 그저 서서히 출현했을 뿐이다. 1830년대가 되면, 사회의 인식에서 중요한 변화가 일어나, 하이네와 에머슨 같은 관찰자들이 '예술'은 별개의 한 영역 또는 '세계'라는 말을 할 수 있었다.

순수예술 또는 대문자 'A'로 시작하는 **예술**의 범주가 현대 서양 특유의 것이라는 주장은 폴 오스카 크리스텔러의 1951년 논문에서 나온 것이다. 「예술의 현대적 체계The Modern System of the Arts」[4]는 이 주장을 해설한 가장 영향력 있는 논문 가운데 하나로, 자주 인용되고 자주 재수록되는 글이다. 내 책이 나온 2001년 이후, 크리스텔러의 명제는 두 중요한 **비판**의 주제가 되었다. 이에 대해 살펴보기 전에, 나는 (순수)예술의 발명이라는 내 이야기가 크리스텔러의 이야기와 다른 지점을 먼저 밝히고, 그다음 우리 두 사람이 공유하는 명제, 즉 순수예술의 범주는 현대적이라는 주장에 대한 비판을 다루겠다.

내 책과 크리스텔러 논문 사이의 4가지 차이: 맥락, 방법, 범위, 시대 구분

1. 맥락. 크리스텔러의 논문이 나온 1951년 무렵의 미국은 추상표현주의 및 형식주의 미술 비평이 정점에 이르고 역사 기술에서는 관념사의 위세가 고조에 달했던 시기다. 내가 『예술의 발명』을 쓰기 시작한 시점은 그로부터 고작 40년 후일 뿐인데도, 시각예술계에서는 다원주의가 걷잡을 수 없이 폭발하여 거의 아무것이나 예술의 제작 내지 실행에 사용될 수 있었고, 20세기 초에 일어났던 '반예술'의 기치도 중요하게 부활했다. 이즈음 역사 기술에서는 전통적인 관념사와 지성사 일반이 권좌를 '새로운 사회사'에 내주었으며, '새로운 문화사'도 최근 출현했다. 이 새로운 맥락에 부응하여 나는 내 책을 **문화**사로 집필했다. 예술 제작을 사회와 통합해서 보았

4. Paul Oskar Kristeller, *Renaissance Thought and the Arts* (Princeton: Princeton University, 1990), pp. 163-227.

던 과거의 관념과 관행들이 19세기 초 떨어져 나오게 된 과정과 많은 지성인들이 순수예술 혹은 **'예술'**이라는 새로운 영역에 최고의 정신적 의미를 부여하게 된 과정을 다룬 것이다. 그다음에는 **예술**을 신격화한 그 19세기가 '예술과 생활'을 다시 통합하려는 반작용에 의해서, 또 다양한 '반예술' 성명서와 제스처에 의해서 20세기에 도전을 받게 된 과정에 대해 이야기한다. 이 책의 말미는 순수예술 대 군소 예술이라는 기존의 양극 구도가 무너지고 있으며 마침내 우리는 예전의 광범위한 의미와 흡사한 예술만 있게 될 시대를 향해 가고 있을지도 모르는데, 이런 조짐은 이미 1990년대부터 있었다는 관찰로 맺는다. 2015년이 되자, 순수예술 대 군소예술이라는 양극 구도의 붕괴가 가속화되었음이 분명해 보인다. 이는 많은 이론가, 비평가, 큐레이터, 기관장, 편집자들이 만화든, 비디오 게임이든, 힙합 음악이든, 패션 디자인이든 향수든 간에, 전에는 순수예술보다 지위가 낮았거나 순수예술에서 배제되었던 분야와 장르들을 승진시킬 만반의 태세를 갖추면서 일어난 일이다.[5]

2. 방법. 『예술의 발명』은 예술의 분리에 대한 이야기를 하기 위해 크리스텔러가 초점을 맞춘 좁은 범위의 학술적 분류 체계에서 벗어난다. 내 책은 18세기와 19세기 초에 일어난 이상에서의 변화가 그와 더불어 출현한 관행의 변화(음악 작곡에서 재활용의 종식, 회화에서 새롭게 중시된 서명), 새로운 제도(음악당, 미술관), 행동의 변화(조용한 청취, 관조적 관람)와 밀접하게 연결되었던 방식으로 나아갔던 것이다. 크리스텔러의 논문에서는 '예술의 현대적 체계'라는 표현이 회화, 조각, 건축, 음악, 시를 순수예술이라는 하

5. 다음 책들을 참고하라. Aaron Meskin and Roy T. Cook, *The Art of Comics: A Philosophical Approach* (Oxford: Wiley-Blackwell, 2012), Grant Tavinor, *The Art of Videogames* (Oxford: Wiley-Blackwell, 2009), Jeff Chang, *Total Chaos: The Art and Aesthetics of Hip-Hop* (New York: Basic Books, 2007), Adam Geczy and Vicki Karaminas, *Fashion and Art* (London: Berg, 2012), Chandler Burr, *The Art of Scent, 1889-2012* (New York: Museum of Arts and Design, 2013).

나의 별개 범주로 묶는 분류를 가장 먼저 가리킨다. 반면에 내 책에서 쓰는 '예술의 체계'는 '예술의 **사회적** 체계'를 기술하는 표현으로, 순수예술, 예술가, 미적인 것이라는 새로운 이상들을 구체적으로 실현한 신념, 관행, 제도, 행동, 사회적 계급 구분들의 복합체다. 만일 내가 이 책을 지금 쓴다면, '예술들의 **사회적** 체계'라는 문구를 체계적으로 사용할 것이다. 나의 초점은 새로운 이상들이 새로운 관행, 제도, 행동에 새겨지게 되는 방식임을 강조하기 위해서다. '예술들의 **사회적** 체계' 같은 문구를 쓰면, 18세기에 발전한 중류층과 시장경제처럼, 이 새로운 제도, 관행, 행동들도 그런 것들을 출현시킨 사회적, 경제적 맥락에 의해 형성되었음을 주목하게 할 것이다. 너무나도 많은 영역, 너무나도 많은 시대에서 근거를 끌어모으기 위해, 명백히 나는 애디슨, 호가스, 루소, 울스턴크래프트, 칸트, 실러, 에머슨, 듀이 같은 인물들의 글에 담긴 관념들을 분석해야 했고, 이뿐만 아니라 그런 관행과 제도 그리고 행동들을 다룬 기록 자료와 2차 자료에도 많이 의지해야 했다. 당신이 들고 있는 이 책은 학생들과 일반 독자를 염두에 두고 광범위한 종합을 시도한 책이다.

3. 범위. 크리스텔러의 논문이 예술가의 개념을 다루지 않는 데 반해, 나는 '순수예술 대 예술'이라는 개념만큼이나, 내가 '장인/예술가'라고 하는 것에서 '예술가 대 장인'이라는 현대의 양극 구도로의 이행도 자세히 다룬다. 나는 또한 미적 경험이라는 별개의 개념이 출현한 과정도 추적한다. 이 추적은 17세기로 되돌아가 취미라는 논점부터 시작되며 새로운 순수예술 제도들에 부응하여 19세기에 일어난 행동의 변화까지 아우른다. 예술 개념에 대해서와 마찬가지로, 나는 장인/예술가 및 취미의 관념에서 일어난 이런 변화들을 관행, 행동, 제도에서 일어난 변화들과 연결한다. 그런 변화들을 형성한 더 넓은 맥락을 함께 다루는 것이다. 그렇게 하면서, 나는 예술과 수공예를, 예술가와 장인을, '미적'이라고 하는 정제된 행동 및 즐거움과 일상적인 감각 및 효용의 즐거움을 분리하는 경향에 초점을 맞

춘다.

넓은 개념의 '예술'과 좁은 개념의 현대 (순수)'예술'이 대비를 이루는 것처럼, 과거의 광범위한 '장인/예술가' 개념과 자유로운 예술가-창조자라는 현대의 좁은 개념도 유사하게 대비되며, 이는 과거의 넓은 취미 관념과 '미적인 것'이라는 좀 더 특수한 이상 사이에서도 마찬가지다. 과거의 취미는 감각적 즐거움과 효용성의 음미를 포함할 수 있는 선호였으나, '미적인 것'은 '그 자체를 위해' 경험되는 순수예술 고유의 독특한 경험이다. '미적인 것'의 개념에 관해서는 현대 미학사를 다룬 폴 가이어Paul Guyer의 저서를 언급해야 한다. 2014년에 총 3권으로 나온 이 권위 있는 저서는 크리스텔러의 논문과 나의『예술의 발명』이 모두 미적 경험 관념의 중요성을 지나치게 강조한다고 주장한다. 관조적 혹은 성찰적 미적 경험이 예술과 자연을 경험하고 판단하는 다른 방식들과 분리되어 있다는 사고를 너무 중시한다는 것이다.[6]

'더 오래되고 더 넓은 의미의 예술'이라는 긴 문구를 끊임없이 사용하는 것은 거추장스러우므로, 이를 피하기 위해 때로 나는 '예술/수공예'라는 용어를 쓰기도 하고 더 자주는 그냥 '수공예'만을 써서 순수예술 클럽에서 배제된 예술들의 전 영역을 의미하곤 했다.[7] 하지만 글렌 애덤슨Glenn Adamson이 그의 근작『수공예의 발명The Invention of Craft』(2013)에서 지적하듯이, 19세기 말 이전의 예술 활동을 특징지을 때 '수공예'라는 말을 사용하는 것은 오해를 유발할 수 있다. 왜냐하면 수공예라는 말의 현대적 의미는 도자, 편직, 목공, 유리 불기 등처럼 낮은 서열에 배정된 예술 분야를 묶는 한 범주를 가리키지만, 이런 의미는 고작 19세기 말에야 생겼을 뿐

6. Paul Guyer, *A History of Modern Aesthetics: Volume I, The Eighteenth Century* (Cambridge: Cambridge University Press, 2014), pp. 28-29.

7. '예술 대 수공예'의 양극 구도, 특히 이 구도가 현대 디자인 개념 및 관행과 맺고 있는 관계를 좀 더 숙고한 내용을 보려면, 내가 쓴 다음 글을 참고하라. "Blurred Boundaries? Rethinking the Concept of Craft and its Relation to Art and Design," *Philosophy Compass* 7:4 April 2012, pp. 230-244.

이기 때문이다. 중세부터 19세기까지, 위와 같은 군소 예술들을 일컫는 용어는 2장에 나오듯이, '기계적 예술'이었다. 이 범주는 신학자 생 빅토르의 휴가 많은 실용 예술들에 위엄을 부여하기 위해 신중하게 구축한 것으로, 우리가 사용할 수 있도록 신이 정해주신 예술들이라는 뜻이었다. 19세기 중엽이 되자, 다른 여러 용어들이 사용되기에 이르렀다. 순수예술이 아닌 모든 것을 하나로 뭉뚱그려 가리킬 때는 '군소' 또는 '비주류' 예술 같은 위계적인 용어가 때로 쓰이기도 했고, '응용예술' '장식예술' 또는 '산업예술'처럼 좀 더 설명적인 분류와 용어도 있었다. '수공예'라는 용어가 일반적으로 쓰이게 된 것은 예술수공예전시협회Arts and Crafts Exhibition Society가 창설된 1888년 이후일 뿐이다. 일단 '수공예'라는 용어의 사용을 이렇게 수정하는 것이 허락된다면, 애덤슨의 저서『수공예의 발명』은『순수예술의 발명』이 주장하는 일반론을 실제로 강화한다. 왜냐하면 두 책은 모두 18세기 전에는 우리가 현재 예술, 수공예와 디자인으로 구분하는 것들이 별로 구분되지 않았다고 주장하기 때문이다. 내가『예술의 발명』을 지금 쓰고 있다면, 19세기에 출현한 '수공예'에 대한 애덤슨의 설명을 끌어다 쓸 수 있을 테고, 이뿐만 아니라 디자인이라는 개념과 직업의 출현, 그리고 이후 상승일로를 걸은 디자인의 지위도 훨씬 더 부각시킬 것이다.

4. 시대 구분. 크리스텔러는 현대적 순수예술 개념으로 나아가는 결정적인 선회의 시점을 1750년대로 지목하며, 따라서 순수예술을 낭만주의 시대 이전에 등장한 범주로 본다. 나의 주장은, 새로운 이상과 관행, 제도와 행동이 결합되어 '예술'이라는 하나의 단수형 복합체가 사회적으로 확인 가능해지는 것은—비록 이런 결합이 단편적으로는 르네상스 시대부터 시작되었다고 해도—1830년대나 되어서야 완전하게 일어난 일일 뿐이라는 것이다. 이때가 되어서야 비로소 다양한 구성요소들이 임계질량에 도달하여, 앞에 인용한 하이네와 에머슨이 한 것 같은 비판의 대상이 되기에 충분한 무게를 갖게 되었다. 크리스텔러의 논문이 19세기의 문턱에서 끝나는 데 반

해, 『예술의 발명』은 1830년대 이후도 계속 살펴보며, 18세기 후반부터 현재까지 복잡하게 일어나고 있는, 이른바 저항과 동화라고 하는 현상을 추적한다. 따라서 호가스, 루소, 울스턴크래프트를 다루는 8장과 프랑스대혁명기의 음악과 축제를 살펴보는 9장에서, 나는 예술들을 사회에 통합된 것으로 보았던 과거의 광범위한 사고와 관행들을 선호하여, 순수예술을 별개 영역으로 보는 새로운 이상에 **저항**한 많은 사람들의 방식을 제시한다. 19세기의 경우에는 에머슨, 마르크스, 모리스 같은 인물들이 순수예술과 유용한 예술의 분리를 비판한 방식을 제시할 뿐만 아니라, 사진 같은 신흥 예술들이 오랜 논쟁 끝에 마침내 (순수)예술 제도로 **동화**되기 시작한 방식도 설명한다. 동화는 신흥 예술들을 고급과 저급 또는 순수예술과 수공예 형식으로 분리하는 방식에 의해 일어났다. 순수예술 개념에서 일어난 20세기의 변화를 간략히 논의하면서 나는 재즈와 부족 조각을 언급하는데, 이 둘은 고급과 저급을 분리하는 이런 전략이 어떻게 이런 것들을 순수예술로 **동화**하는 일의 정당화에 사용되는지를 보여주는 사례다. '분리와 대립의 상태로 존재하는'(에머슨이 일컬었듯이) 순수예술의 상황에 대해 일어난 20세기의 **저항**에 관해서는, 바우하우스, 다다, 러시아 구축주의, 플럭서스처럼 다양한 운동들이 방식들은 근본적으로 달랐더라도 어떻게 (순수)예술과 생활의 분리에 저항하려 했는지를 설명한다.

　나에게는 『예술의 발명』을 쓰게 한 확신이 있었다. 순수예술이라는 범주가 출현하는 데 연관된 변화들은 분류의 범주가 새로 창출되는 것보다 훨씬 더 깊은 차원에서 일어났다는 것이 그 확신이다. 나는 우리에게 필요한 것이 학술적인 분류 체계에 초점을 맞춘 접근보다 순수예술 개념의 역사를 이해하는 **사회적** 또는 **문화적** 접근이라고 믿는다. 그러나 비록 내가 원한 것이 이상과 관행과 제도들에서 일어난 심대한 전환을 강하게 옹호하는 것이었다 해도, 나는 또한 연속성의 특정 측면들도 정당하게 다루고자 했다. 연속성을 보여주는 가장 명백한 측면은 광범위한 과거식 의미의 '예술'과 결부된 관념과 관행이 서양의 역사를 관통하여 지속되고 있다는

점이다. 예술의 넓은 스펙트럼은 순수예술이라는 한편의 작은 집단과 수많은 군소 예술들이라는 다른 한편으로 분리되었지만, 그렇다고 해서 관념, 관행, 제도로 이루어진 이 과거의 광범위한 사회적 복합체가 단순히 싹 없어져버린 것은 아니다. 오히려, 과거의 사회적 예술 체계에서 예술에 귀속되었던 많은 특성들이 재분배되고 재해석되었다. 이 과정은 내가 '장인/예술가'라고 부르는 개념이 '예술가 대 장인'이라는 개념으로 변형될 때 특히 합당하게 드러났다. 이런 변형의 결과, 낭만주의 이후 현대적 '예술가' 개념을 구성한 창조, 상상력, 독창성, 자유, 천재 같은 관념들은 거의 모두 과거의 요소와 새로운 요소를 혼합해서 포괄한다.

순수예술은 현대의 범주라는 명제에 대한 비판들

『예술의 발명』은 불연속성의 추적에 초점을 맞추고 있지만, 연속성에 초점을 맞추는 것도 분명 가능할 것이다. 고대의 세계에서 나온 개념들 각각을 그 개념들이 부활한 르네상스 시대를 거쳐 현재에 이르는 시간 속에서 따라가 보는 것이다. 이런 작업을 한 일부 학자들은 순수예술 또는 대문자 'A'로 시작되는 **'예술'**이 비교적 현대적인 역사적 구성물이라는 주장을 비판해왔다. 『예술의 발명』이 나온 직후에 고전학자 스티븐 핼리웰 Stephen Halliwell이 펴낸 책이 한 예다. 플라톤과 아리스토텔레스의 미메시스 개념을 설득력 있게 재해석한 이 책에서 핼리웰은 아리스토텔레스가 특히 미메시스 개념에서 '세계를 반영하는world-reflecting' 측면(모방imitative)과 '세계를 창조하는world-creating' 측면(재현representational)을 결합했으며, 후자에는 심지어 표현적 차원까지 포함되었다고 주장했다.[8] 이를 근거로, 핼리웰은 아리스토텔레스에 대하여 다음과 같이 주장했다. 이런 두 가지 의미

8. Stephen Halliwell, *The Aesthetics of Mimesis: Ancient Texts and Modern Problems* (Princeton: Princeton University, 2002, pp. 22-24, 159-64).

의 미메시스를 시, 회화, 음악에 적용했을 때 아리스토텔레스는 '모방 예술Imitative Arts'이라는 범주를 사용했고, 이 범주는 현대의 순수예술 그룹과 거의 동일했다는 것이다.[9] 이보다 훨씬 더 전면적이고 단호하게 예술과 미적인 것의 현대성 명제를 공격한 입장도 있었다. 또 다른 고전학자 제임스 I. 포터James I. Porter가 그 뒤에 펴낸 책, 예술과 자연에 대한 고대의 경험에서 소홀히 간과된 감각적-물질적 요소를 광범위하게 탐구한 연구서가 그것이다.[10] 또한 핼리웰과 포터 두 사람은 그리스인들에게 순수예술과 미학의 범주가 있었음을 누구라도 부정하면 거기에는 고대 그리스인들에 대한 무시가 숨어 있다는 것이라면서 분노를 표시했다. 이 서문은 이런 주장들을 상세히 평가하면서 파고들 자리가 아니지만, 내 견해를 몇 가지는 제시할 것이다.

첫째, 아리스토텔레스가 모방 혹은 재현을 시, 회화, 음악이 공유하는 공통 속성으로 인정했다고 해서 '모방 예술'이라는 범주가 꼭 별개로 형성되기까지 했던 것은 아니다.[11] 중세의 사상가들은 '교양 예술Liberal Arts'이라는 범주를 널리 받아들였지만, 이와 유사한 방식으로 고대 그리스와 로마 문화에서 '모방 예술' 같은 범주를 인수하지 않았음은 확실하다. 고대 그리스와 로마의 교양 예술 범주는 때로 회화와 조각을 항해술, 농업술, 건축술, 의료술(모두 '모방 예술'과는 거리가 멀다)과 나란히 놓았지만, 때로는 회화와 조각을 이와 반대되는 '종속' 혹은 '범속' 예술에 포함시키기도 했다. 중세가 시작될 무렵, 교양 예술은 전통적인 7과목으로 정비되었을 뿐만 아니라 대학 교과과정의 일환으로 제도화되었다. 더욱이 시는 때때

9. Ibid., p. 8.

10. James I. Porter, "Is Art Modern? Kristeller's 'Modern System of the Arts' Reconsidered," in The British Journal of Aesthetics, 49: January, 2009, pp.1-24. 이 논문에서 포터는 내 책도 공격한다. 그에 대한 나의 답변은 The British Journal of Aesthetics, 49: April 2009, pp. 159-69에 실려 있다. 포터가 쓴 이 논문의 축약본은 다음 책 26쪽과 40쪽 사이에서 볼 수 있다. James I. Porter, The Origins of Aesthetic Thought in Ancient Greece: Matter, Sensation and Experience (Cambridge: Cambridge University Press, 2010).

11. 이것은 J. J. 폴리트Pollitt의 주장에 의거한 것이다. 『예술의 발명』 64쪽을 보라.

로 교양 예술의 문법이나 수사학 아래 포함되기도 했지만, 회화와 조각은 '기계적 예술'의 범주에 넣는 것이 중세 필자들의 경향이었고, 회화와 조각을 이렇게 분류하는 방식은 17세기까지 유럽 대부분의 지역에서 유지되었다.

나의 두 번째 견해는, 아리스토텔레스가 만든 '모방 예술'이라는 그룹이 하나의 공식적인 범주에 이르렀다고 생각하든 아니든, 고대 그리스와 로마에서 예술을 둘러싸고 있던 관행과 제도들이 중요한 점들에서 현대의 관행 및 제도들과 달랐다는 것이다. 예를 들어, 연극과 조각 같은 예술들의 목적은 시정과 종교에 봉사하는 것이어서 예술이 점차 세속화되어간 현대라는 시대의 순수예술과 같지 않았다. 기원전 5세기의 아테네가 중세보다 좀 더 세속적으로 예술에 접근한 것처럼 보이는 면들은 확실히 있고, 혹은 헬레니즘 후기나 로마의 수집 관행 또는 문학적 표현 관행이 좀 더 세속적인 미적 태도를 반영하는 면들도 확실히 있기는 하다. 그러나 이런 점들을 인정한다 해도, 이런 경향들은 곧 기독교의 승리와 더불어 잘려나가 버렸다.

마지막으로, 고대 세계의 예술 관념과 관행들이 내가 『예술의 발명』에서 서술한 것보다 현대 세계의 상황과 더 비슷했다는 점을 내가 비록 기꺼이 인정한다 해도, 즉 고대 그리스에 대한 헬리웰과 포터의 주장을 각각 전적으로 받아들인다 해도, 그것이 내 책의 중심 주장에 영향을 미치지는 못할 것이다. 예술에 대한 현대적 이상과 관행과 제도들은 르네상스 시대에 단편적으로 나타나기 시작했으나, 하나의 문화적 복합체나 별개의 '세계'로 응집되고 제도화된 것은 오직 1680년에서 1830년대 사이의 기간 동안이었을 뿐이라는 것이 내 책의 중심 주장이다. 더욱이 나는 내가 지목하는 내용의 현대 순수예술 관행이 중요한 점들에서 고대 세계의 관행과 다름을 시사하지만, 그렇다고 해서 이것이 고대인들을 무시하는 말이 되기는 힘들다. 정반대로, 미켈란젤로와 셰익스피어에 대한 나의 논평과 18세기부터 20세기 말까지 죽 이어져온 **저항** 현상을 내가 추적하는 방

식이 보여주듯이, 내 책은 **과거에 광범위한 의미를 가졌던 예술의 가치를 옹호한다.** 그런 과거식 예술 가운데 많은 것을 현대와 동시대의 순수예술 상당 부분만큼이나 혹은 더 높이 평가하는 것이 나의 견해다. 그 이유는 정확히, 대부분의 과거식 예술에서는 실용적이고 상징적인 목적을 만족시키는 것과 감각적이고 형식적인 속성들을 통해 통찰과 즐거움을 제공하는 것이 통합되어 있었기 때문이다. 그러므로 나는 포터와 공감한다. 그는 오늘날 미적 경험에 관한 사고를 좀 더 감각적이고 물질적인 방향으로 재조정하고 싶어하는 것이다. 이런 공감은 수공예든 디자인이든 연예든 이른바 군소 예술이나 비주류 예술이라도 최고의 산물에는 높은 가치를 부여하며 옹호했던 듀이에게 내가 공감을 하는 것과 마찬가지다. 따라서 나는 아리스토텔레스에 대한 핼리웰의 풍부한 해석과 고대 그리스의 감각적인 미적 경험에 대한 포터의 탐구가 나의 일반적인 목표, 즉 현대의 양극 구도가 지닌 특정한 일면성을 드러낸다는 목표와 양립할 수 있다고 믿는다.

이어지는 지면들에서 내가 제공하는 예술의 이상, 관행, 제도들에 대한 문화사는 '예술' '예술가' 또는 '미적인' 같은 용어들이 사용될 때 과거의 광범위한 의미인지, 아니면 현대의 좁은 의미인지, 아니면 그 둘이 다소 섞인 혼합 의미인지 주의해야 한다는 경계심을 일깨운다. 이런 애매성과 복합성은 쉽게 제거해버릴 수 있는 것이 아니다. 현대의 순수예술 관념과 관행을 구성하는 요소가 된 많은 개념들과 관행들은 과거에 광범위한 문화 복합체였던 예술, 소문자 'a'로 표기되는 예술에 다양한 정도로 들어 있었다. 이 사실 덕분에 현대와 현대 이전 시기를 통틀어 서양에서 만들어진 대상과 공연들에 우리가 '예술'이라는 똑같은 말을 사용하는 것이 정당해진다. 같은 이유에서, 이 말은 아프리카 등지의 문화들이 빚어낸 예술, 다양한 민족국가 내에 존재하는 소규모 부족사회들이 만들어낸 예술, 구석기 시대의 예술에도 사용될 수 있다. 그러나 넓은 의미의 '예술' 차원에 유사성이 있다고 해서, 현대적 의미로 분리된 '순수예술' 차원에는 차

이가 있음을 보지 못해서는 안 된다. 또 '순수예술' 같은 용어에 잔존하는 위신 때문에 지금까지 배제되거나 주변으로 밀려난 많은 종류의 예술의 가치에 눈을 감아서도 안 된다. 유사성과 차이의 본성과 정도에 관해서는 학자들 사이에서 논쟁이 계속될 것은 의문의 여지가 없다. 이는 연속성 또는 불연속성이 강조되어야 하는 때가 언제인지를 둘러싼 논쟁이 계속될 것이나 마찬가지다. 그러나 보편성에 대한 질문은 자신의 문화에서 예술의 관념, 관행, 제도가 거쳐온 복합적이고 논쟁적인 역사를 먼저 비판적으로 검토하지 않고서는 지적인 논의로 나아갈 수 없다. 그런 검토를 하는 것이 이 책의 목적이다.

내 책을 새로 번역해준 조주연 박사에게 깊이 감사한다. 그녀는 이 두 번째 한국어판이 최선의 번역이 될 수 있도록 나와 긴밀히 협력했을 뿐만 아니라, 내 책의 중요한 측면들이 정확하게 전달될 수 있도록 세심한 주의를 기울였으며, 심지어는 영어판에 있었던 몇 가지 오류들을 지적해주기까지 했다. 미학과 미술사에 이처럼 해박한 학자가 내 책의 역자라니, 저자로서 더없는 행운이다.

LE Shiner
May 15, 2015

들어가는 글

오늘날 우리는 사실상 무엇이든 '예술'이라고 부를 수 있는 세상에서 살고 있다. 무엇이든 예술로 치는 이런 폭발이 일어난 이유 중 하나는 예술계가 스스로 '예술'과 '삶'의 재결합이라는 오랜 주제를 택했기 때문이다. 퀼트를 미술관에 전시하거나 통속소설을 문학 강의에 포함시키는 것부터 연주회장에서 거리의 소음을 연주하거나 위성방송으로 성형수술 장면을 실시간 중계하는 것까지, 이런 제스처들은 순수함과 난폭함 사이에서 비틀거리고 있다. 괴이한 물건, 글, 소음, 공연들이 순수예술로 대량 영입되다 보니, 일각에서는 미술·문학·고전음악이 '죽음'에 이르렀다는 음울한 말을 하기도 한다. 반면에 포스트모더니즘의 기치를 든 이들은 현대의 순수예술 체계가 죽었다는 데 동의하면서, 그 무덤 위에서 또 다른 해방을 축하하며 춤을 추자고 우리를 초대한다.

나는 우리가 춤을 춰야 할지 슬피 울어야 할지에 대해서는 별 관심이 없다. 그보다는 어떻게 우리가 여기까지 오게 되었는지를 알고 싶을 따름이다. 예술로 간주되는 것에서 일어난 폭발과 예술을 삶과 재결합시키려는 열망을 이해하려면, 먼저 순수예술이라는 현대적 관념과 제도들의 유래를 알 필요가 있다. 예술의 현대적 체계는 본질이나 운명이 아니라, 바

로 우리가 만들어낸 것이다. 우리가 일반적으로 이해하는 바의 예술은 겨우 200년 전에 유럽인들이 발명해낸 것일 뿐이다. 그 전에는 훨씬 광범위하고 실용적인 예술 체계가 있었는데, 이 체계는 2000년이 넘도록 지속되었고, 앞으로는 세 번째 예술 체계가 현대적 체계의 뒤를 잇게 될 것 같다. 일부 비평가들이 미술, 문학, 진지한 음악의 죽음이라면서 두려워하거나 환호하는 사태는 18세기에 구축된 특정한 사회제도의 종말에 불과할지도 모른다.

그러나 계몽주의 시대에 등장한 다른 많은 것들처럼 유럽의 순수예술 관념 역시 보편적인 것으로 믿어졌고, 이후 유럽과 미국의 군대·선교사·사업가·지식인들은 그 믿음을 퍼뜨리는 데 최선을 다해왔다. 학자들과 비평가들은 유럽의 순수예술 관념이 고대 중국과 이집트에서 연유했다고 하는가 하면, 유럽의 식민통치가 확고해지자 서양의 예술가들과 비평가들은 아프리카, 아메리카, 태평양 연안의 피정복민들도 '원시 예술'이라 불리는 무언가를 언제나 보유해왔다는 발견을 해냈다. 이렇게 모든 민족과 모든 과거의 활동들이나 물품들을 우리의 개념으로 동화시키는 사고는 너무나 오랫동안 통용되어, 유럽의 예술 관념은 응당 보편적이라고 여겨진다.

유감스럽게도 대중적인 역사책이나 박물관 전시, 교향악단의 프로그램, 문학 선집들 역시 과거를 현재와 거의 같다고 보면서, 차이를 간과하려는 우리의 성향을 부추긴다. 예를 들면 르네상스 시대의 회화들은 십중팔구 액자에 끼워져 미술관에 걸려 있거나 강의실 스크린 혹은 미술책에 단독으로 등장하는데, 그 대부분이 원래는 특정한 목적이나 장소에 맞게 제작된 것—침실 벽이나 공회당 천정에 맞도록 짠 제단이나 혼례용 옷장의 일부—이라는 사실을 일깨우는 단서는 거의 없다(도 1). 마찬가지로 셰익스피어의 희곡들 역시 원래는 시공을 초월한 문학의 걸작으로 읽히기 위해 쓰인 영구불변의 '작품'이 아니라 대중 공연을 위해 쓰인 가변적인 대본이었다. 셰익스피어의 희곡을 문학 선집에서 뽑아 읽듯이 르네상스 시대의

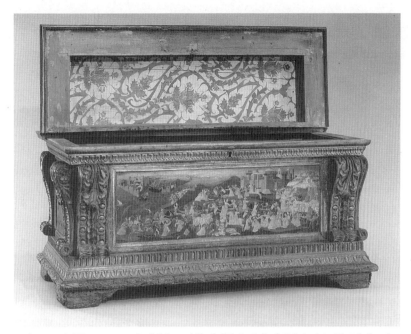

도판 1. 트레비존드Trebizond의 정복을 묘사한 패널화가 달린 피렌체의 카소네(15세기). 마르코 데 부오노 쟘베르티Marco de Buono Giamberti와 아폴로니오 디 죠반니 데 토마조Appollonio di Giovanni de Tomaso 제작. Courtesy Metropolitan Museum of Art, John Steward Kennedy Fund, 1913. (14.39.) All Rights Reserved.

회화를 그것만 따로 관람하거나 바흐의 수난곡을 연주회장에서 듣는 행위는, 예술이란 미적인 관조를 겨냥한 자율적인 작품들의 영역이라는 우리의 생각을 과거의 사람들도 똑같이 지니고 있었다는 잘못된 인상을 강화한다. 우리의 문화가 야기한 이 혼돈 상태는 의도적인 노력을 기울여야만 타파할 수 있다. 그때에야 비로소 순수예술이라는 범주는 때가 되면 사라질 수도 있는 최근의 역사적 구성물이라는 사실을 깨닫게 될 것이다.

거대한 분리

예술에 관한 현대의 이상理想과 관행이 보편적이고 영원하다거나, 아니면

적어도 고대 그리스 시대나 르네상스 시대까지 거슬러 올라간다는 생각은 착각이다. 그런데도 이런 착각이 그처럼 쉽게 받아들여진 것은 '예술'이라는 단어 자체가 지닌 애매함 덕분이었다. 영어 'art'는 라틴어 'ars'와 그리스어 'techne'에서 유래한 단어다. 아르스와 테크네는 말 조련, 시 짓기, 구두 제작, 꽃병 그림, 통치술 등 인간의 모든 기술을 뜻하는 말이었다. 고대의 사고방식에서 인간의 예술과 반대되는 것은 수공예가 아니라 자연이었다. 고대의 '예술' 개념 가운데 일부는 오늘날에도 남아서 우리가 의료'술'이나 요리'술' 같은 말을 할 때 등장한다. 그러나 전통적인 개념의 예술은 18세기에 결정적으로 분리되었다. 우아한 기술로 수행된 인간의 모든 활동을 2000년 이상이나 지칭했던 예술 개념이 쪼개져 순수예술이라는 새로운 범주(시, 회화, 조각, 건축, 음악)를 창출했는데, 이 범주는 수공예 및 대중예술(구두 제작, 자수, 만담, 대중음악 등)과 대립되었다. 이제 수공예와 대중예술은 기술과 규칙만을 요구하고 그저 용도와 재미만을 위한 것인 반면, 순수예술은 영감과 천재성이 있어야 하고 작품 자체를 즐겨 정제된 기쁨의 순간을 맛보기 위한 것이라는 말이었다. 그러나 이런 역사적 의미 변화는 19세기 이후 기억하기 어렵게 되었다. 19세기의 용법은 예술에 붙은 형용사 '순수'를 빼고 그냥 '예술 대 수공예', '예술 대 오락', '예술 대 사회' 등으로 말했기 때문이다. 오늘날 우리가 "이거 정말 예술이야?" 하고 물을 때, 그 질문의 뜻은 더 이상 "이거 자연에서 나온 게 아니고 인간이 만든 거야?"가 아니다. "이거 (순수)예술이라는 고귀한 범주에 속하는 거야?"가 질문의 요지다.

　일반 어법에서 삭제된 것은 예술이 수공예와 갈라지면서 사라진 과거의 예술/수공예 관념만이 아니다. 예술가와 장인, 미적인 관심과 실용성 및 일상적 기쁨들도 유사하게 분리되었다. 18세기 이전까지만 해도 '예술가'와 '장인'은 바꾸어 쓸 수 있는 단어였다. '예술가'는 화가나 작곡가뿐만 아니라 구두나 바퀴 제조업자, 연금술사와 교양 예술liberal arts을 연마하는 학생까지 아우르는 말이었다. 현대적 의미의 예술가나 장인은 존재하

지 않았고, 오직 테크네 혹은 아르스에 따라 시를 짓고 그림을 그리며 시계와 구두를 만드는 예술가/장인이 있을 뿐이었다. 그러나 18세기 말에 이르자 '예술가'와 '장인'은 서로 반대말이 되었다. 이제 '예술가'는 순수예술 작품의 창조자를 의미했고, 반면에 '장인'은 유용하거나 재미있는 무언가를 만드는 단순 제작자였다.

이와 똑같이 결정적인 세 번째 분리도 18세기에 일어났다. 예술의 즐거움이 순수예술에 적합한 특별하고 정제된 즐거움과 실용적이고 오락적인 일상의 즐거움으로 구분된 것이다. 정제된 혹은 관조적인 즐거움에는 '미적'이라는 새로운 명칭이 붙었다. 예술을 구축으로 보았던 이전의 광범위한 견해는 기능적 맥락의 즐김과 짝이 되었고, 예술을 창조로 보는 새로운 관념이 요구한 것은 관조적 태도와 맥락으로부터의 분리였다. M. H. 애브럼스Abrams는 이런 변화를 예술 개념의 '코페르니쿠스적 혁명'이라고 불렀다. "단 한 세기 동안에 … 구축 모델이 … 관조 모델로 대체되었다. 새 모델은 순수예술의 모든 작품을 황홀한 몰입의 대상으로 다루었다" (1989, 140). 19세기 초에는 순수예술에 고차원의 진실을 드러내거나 영혼을 치유하는 초월적인 정신적 역할이 주어지면서 예술의 기능에 대한 생각 또한 나뉘었다. 이전에는 무관심적인 관조라는 관념이 주로 신에게 적용되었던 반면, 이제는 예술이 문화적 엘리트층 대다수에게 정신적 투자의 새로운 장이 되려는 참이었다.

예술 개념에서 일어난 이 혁명은 그 관련 제도들과 함께 아직도 우리의 문화 관행을 지배하고 있다. 그렇기 때문에 18세기에 일어난 이 심각한 파열을 제대로 이해하기 위해서는 특별한 노력을 기울여야 한다. 이 파열은 단지 예술의 정의만 이것에서 저것으로 대체된 것—마치 '예술'이라는 단어가 가리키는 어떤 중립적이고 불변하는 토대가 있기라도 한 것처럼—이 아니라, 개념·관행·제도로 이루어진 예술의 한 체계 전체가 다른 체계로 대체된 것이다. 과거의 예술 체계에서는 예술이 사용이나 여흥을 위해 만들어진 모든 종류의 물건 또는 공연을 의미했고, 이런 예술 관념에 발맞춰

그 제도는 현재 우리가 예술과 수공예, 과학으로 분리하는 것들을 모두 한데 아울렀다. 예를 들면, 16세기와 17세기에는 현대의 미술관 대신 '진기품 진열실cabinet of curiosities'이 있었으며, 이 방은 조개껍질 · 시계 · 조상彫像 · 보석 등을 지식의 시각적 목록으로서 전시했다. 대부분의 음악은 독립된 연주회장 대신 종교의식이나 정치적 행사, 사회적 오락에 수반되었다. 대다수의 장인/예술가들은 후원자들로부터 주문을 받아 작업했는데, 계약서에는 흔히 내용 · 형식 · 재료가 구체적으로 명시되었으며 완성된 작품을 어느 장소에 두고 어떤 목적으로 사용할지까지 미리 정해져 있었다. 레오나르도 다 빈치조차도 〈암굴의 성모〉를 의뢰받았을 때 그림의 내용, 성모 옷의 색상, 납기일, 수선 보증 등을 명시한 계약서에 서명했다. 이와 마찬가지로 전업 작가들도 고용주를 위해 베껴 쓰기, 받아 적기, 편지 쓰기를 하거나 생일축하 시, 찬양문, 공격적인 풍자문 등을 요구대로 지어줘야 했다. 게다가 예술의 제작은 여러 사람의 생각과 일손이 필요한 협동 작업이었다. 라파엘로가 프레스코화를 그릴 때도, 셰익스피어가 여러 사람들과 함께 연극 대본을 쓸 때도, 바흐가 다른 작곡가들의 선율과 화성을 자유롭게 가져다 곡을 쓸 때도 그러했다. 이에 비하면 현대의 (순수)예술 체계를 지배하는 규범들은 얼마나 다른가. 여기서 이상적인 것은 협업을 통한 창안이 아니라 개인적 창조이고, 작품은 특정한 장소나 목적을 위해 제작되기보다 작품 자체로 존재하며, 예술작품은 기능적 맥락에서 분리되었으므로 연주회장이나 미술관, 극장, 독서실에서 조용하고 경건하게 주목하는 것이 이상적이라고 여겨진다.

그러나 새로운 이 순수예술 체계는 행동거지 및 제도와 결부되었을 뿐만 아니라, 권력과 젠더 같은 좀 더 일반적인 관계의 일부이기도 했다. 이전 예술 체계를 분할한 주요인은 예술의 후원자가 예술 시장과 중류층 예술 대중으로 대체된 것이다. 프리드리히 실러Johann Christoph Friedrich von Schiller를 비롯한 18세기 독일의 여러 필자들은 예술작품이 자기충족적이라는 새로운 관념과 이런 작품에 대해서는 특별한 미적 반응이 필요하다는

생각을 옹호했는데, 이는 구체적으로 예술 시장과 새로운 대중에 대한 그들의 좌절감이 일으킨 반작용이었다. 물론 현대적 예술 체계의 중심 믿음은 언제나, 돈과 계급은 예술의 창조 및 감상과 무관하다는 것이었다. 그러나 몇몇 장르를 순수예술이라는 정신적 지위로 끌어올리고 그 제작자들은 영웅적 창조자로 격상하는 반면 나머지 장르들은 오로지 실용성의 지위로 떨어뜨리고 그 제작자들은 가공업자로 격하하는 것, 이는 개념적인 변화를 훨씬 넘어서는 일이다. 여러 장르와 활동 가운데에서 어떤 것은 격상의 선택을 받고 어떤 것은 격하의 선택을 받으면 인종, 계급, 젠더의 구분선이 강화되며, 이런 일이 벌어지면 한때는 순수한 개념적 변화로 보였던 것도 특정 권력관계에 대한 동의처럼 보이기 시작한다. 여성들의 바느질 작품이 '가사 예술domestic art'의 감옥에서 구출되어 미술관에 정식으로 입성하게 된 것은 부분적으로 여성운동의 압력이 성 역할에 대한 순수예술 체계의 오랜 편견을 마침내 극복했기 때문이다. 현대 예술 체계가 기성의 규범에 머무르는 한, 여성들을 예술 제도 내에 진입시키려는 페미니즘의 주장은 시대의 명령임에 틀림없다. 그러나 여성들은 예술 '안으로' 들어가는 것에 만족해서는 안 된다. 순수예술의 전제들 자체가 애초부터 성 역할 구분에 근거하고 있으며 따라서 근본적으로 재형성될 필요가 있음을 깨달아야 한다. 이와 마찬가지로, 순수예술 체계에서 배제되었던 소수 민족들의 장르와 작품들을 문학·미술·음악 교육과정에 포함시키려는 다문화주의 운동 역시 정당하다. 그러나 이 예술 체계의 근본에 놓인 분리를 비판하지 않는 한, 이런 노력은 바로 그 성공을 통해 유럽과 미국의 순수예술 체계가 주장하는 제국주의적 사고를 강화하는 결과만을 초래할 것이다. 찬사를 보낸답시고 거들먹거리면서 전통적인 아프리카나 아메리카 원주민 문화의 예술을 유럽의 규범에 동화시키는 대신, 우리는 예술과 그 사회적 위치에 대한 그들의 이해가 우리와 매우 다르다는 점으로부터 배울 필요가 있다.

19세기 초 이후로는 현대 순수예술 체계가 유럽과 미국을 지배했지만,

'예술 대 수공예', '예술가 대 장인', '미적인 것 대 목적'이라는 이 체계의 근본적인 양극성에 저항해온 예술가와 비평가들도 있었다. 나는 이 책의 후반부에서 이런 저항의 사례들을 탐구할 것이다. 역사의 임무 가운데 하나는 패배하거나 밀려나거나 망각된 가능성과 이상들에 발언의 기회를 주는 것이기 때문이다. 예를 들어 호가스, 루소, 울스턴크래프트 같은 이들은 예술의 분리가 일어나고 있던 바로 그 시기에도 예술가와 장인, 미적인 것과 도구적인 것을 따로 가르는 데 반대했다. 이들과 똑같이 에머슨, 러스킨, 모리스도 '예술 대 수공예', 그리고 '예술 대 생활'이라는 근저의 이분법을 공격하면서 급진적인 도전을 감행했다. 20세기에도 예술을 조롱하거나 회의하거나 반어적으로 비꼰 사람들의 행렬이 이어졌는데, 다다이스트들과 뒤샹에서부터 팝과 개념미술을 이끈 주요 인물들이 그들이다. 이런 저항의 오랜 전통에도 불구하고, 순수예술의 규범을 따르지 않고 저항했던 작가들 대부분의 작품은 빠르게 예술의 신전 안으로 흡수되어, 지금은 그들이 조롱하고자 했던 바로 그 미술관과 문학 및 음악의 정전 속에 안치되어 있다. 그러나 순수예술의 세계 역시 저항의 행위들을 다시 포섭하면서 한계를 넓혀갔다. 처음에는 사진, 영화, 재즈 같은 새로운 유형의 예술을 받아들였고, 다음에는 '원시' 예술과 민속예술의 작품들을 차용했으며, 마침내는 자해에서부터 존 케이지John Cage의 소음까지 모든 것을 포용함으로써 순수예술의 경계선을 스스로 무너뜨리고 있는 듯하다.

이 모든 수용에도 불구하고 현대 예술 체계는 일반적인 특징을 대부분 간직했는데, 심지어는 그 체계에 도전하는 이들의 제스처와 글에서도 그러했다. 로잘린드 크라우스Rosalind Krauss 같은 비평가는 '아방가르드의 신화'를 폭로하고, 셰리 레빈Sherrie Levin 같은 미술가는 워커 에반스Walker Evans의 사진 작품들을 복제한 사진들을 전시하여 '독창성'을 패러디하지만, 그들은 이렇게 현대 예술 체계의 규범들에 반격을 가하면서도 그 규범들에 경의를 보낸다. 내가 예술은 그저 하나의 '관념'이 아니라 특정한 이상, 관행, 제도들로 이루어진 하나의 체계라는 점을 강조하는 한 가지 이

유는, 오늘날 회자되는 미술, 문학, 진지한 음악의 죽음에 대한 많은 말들—우려든 환영이든—이 기존 예술 체계의 저력을 과소평가하고 있음을 알리려는 것이다.

예술에서 가장 중요한 차원일 수도 있는 느낌feeling에 관해서는 지금까지 언급하지 않았다. 예술을 '개념, 관행, 제도들로 이루어진 하나의 체계'로만 말한다면, 사람들이 문학·음악·춤·연극·영화·그림·조각·건축을 통해 경험하는 강렬한 감정을 제대로 다룬다고 할 수 없을 것이다. 예술은 개념과 제도의 집합체일 뿐만 아니라 사람들이 믿음을 갖는 어떤 것, 위안의 원천이자 사랑의 대상이기도 하다. 나는 순수예술이라는 관념이 계급과 성의 이해관계로 얼룩진 최근의 편협한 구성물이라고 주장하지만, 예술을 사랑하는 사람들에게 이런 주장은 우리가 지닌 최상의 가치 하나를 훼손하려는 악의적인 음모의 일부라고 여겨질 것이다. 근래 수십 년에 걸쳐 문학 이론을 둘러싸고 벌어진 신랄한 논쟁에서, 전통주의자들은 반대편 사람들이 '문학에 적대적인 행위'를 한다고 종종 비난하곤 했다. 몇 년 전에는 한 저명한 문학 이론가가 공식적인 자리에서 가슴을 치며, 이제 학생들에게 문학 이론이 아니라 문학에 대한 사랑을 가르치겠노라고 선언했다(Lentricchia 1996). 회의적인 이론과 역사들에 분노하는 전통주의자들과 회개자들의 심정은 이해할 만하다. 문학을 사랑한다면 뭐 하러 굳이 문학의 의심스러운 기원을 들추어내려고 한단 말인가? 언젠가 예술가인 내 친구에게 이 책의 논제를 설명했더니, 그는 "쓰지 말게! 예술가들은 지금 있는 문제들만으로도 머리가 아프다는 걸 모르나?" 하고 외쳤다. 고백하건대 나 역시 예술을 사랑하는 사람이다. 그러나 기존의 이상과 제도들을 다시 생각해보는 서막을 열기 위해 자신이 믿고 있는 바의 역사적 뿌리를 탐구한다고 해서 문학·미술·음악을 '적대시하는' 부류에 속해야 할 필요는 없다.

예술의 운명적인 분리를 역사적으로 탐구하는 나의 작업은 다음과 같은 질문들을 던진다. 만일 우리가 수공예에 대한 예술의 승리, 장인에 대

한 예술가의 승리, 기능과 일상적인 즐거움에 대한 미적 즐거움의 승리를 필연적이라고 보는 예술사를 더 이상 쓰지 않는다면, 순수예술의 관념과 제도에 대한 이야기는 과연 어떻게 될까? 또한 우리가 상상력과 기술, 즐거움과 용도, 자유와 봉사를 함께 포용하려 했던 예술 체계에 좀 더 우호적인 관점에서 우리 역사를 쓴다면 어떨까? 그렇게 된다면 현대적 예술 체계의 구축은 대단한 해방처럼 보이기보다 그 등장 이후 우리가 계속해서 치유하려고 노력하고 있는 파열처럼 보일 것이다.

　1부 「순수예술과 수공예 이전」에서는 2000년 이상의 시간을 거슬러 올라가 몇몇 이목을 끄는 사례들을 탐구한다. 이 시기의 '예술'은 여전히 어떤 목적에 바쳐진 인간의 모든 제작 혹은 활동을 뜻했으며, 예술가와 장인의 구분도 아직 규범적이지 않았다. 예술, 예술가, 미적인 것에 대한 현대적 이상은 르네상스 시대에 확립되었다는 것이 널리 알려진 믿음이지만, 나는 이 믿음에 반대한다. 그런 방향으로 나아가는 중요한 진전이 르네상스 시대에 일어난 것은 사실이지만, 나는 미켈란젤로가 활동했던 이탈리아에서나 셰익스피어가 활동했던 영국에서나 모두 예술과 수공예, 예술가와 장인을 하나로 본 과거의 예술 체계가 아직 규범이었음을 제시한다. 2부 「예술의 분리」는 18세기를 지나는 동안 과거의 예술 체계에서 일어난 중대한 분열에 대해 서술한다. 이 분열은 수공예에서 순수예술을, 장인에서 예술가를, 도구적인 것에서 미적인 것을 떼어내고 미술관, 세속 음악회, 저작권 같은 제도들을 설립하는 것으로 귀결되었다. 이 책의 중심인 2부의 세 장은 또한 이 균열과 연관된 사회·경제·성 역할의 측면들도 탐구한다. 3부 「대항의 흐름」에서는 미적인 것이란 무관심적이라는 관념에 저항한 세 사례(호가스, 루소, 울스턴크래프트)를 살펴본다. 그다음에는 옛 예술 체계의 목적 개념을 소생시키려 했으나 예술 그 자체를 추구한 새 체계의 도래를 앞당기는 결과를 낳았을 뿐인 프랑스대혁명의 대담한 시도들을 검토한다. 4부 「예술의 신격화」에서는 순수예술 체계의 구축에 관한 이야기를 마무리한다. 19세기에 예술은 최상의 가치로 격상되었

고, 예술가라는 직업은 독특한 정신적 소명이 되었으며, 순수예술 제도가 유럽과 미국 전역으로 퍼져나가면서 대중들에게 올바른 미학적 행동거지를 가르쳤다. 4부는 이 과정이 어떻게 진행되었는지를 보여준다. 그런데 지난 150년 동안에는 순수예술의 범주에 추가된 새로운 예술들도 많이 있었고, 순수예술 범주에 저항하는 새로운 형식들도 많았다. 5부 「순수예술과 수공예를 넘어서」에서는 19세기 말과 20세기 초에 일어났던 이런 확장과 도전의 몇몇 사례들을 살펴본다. 이는 현대 예술 체계가 기본적인 양극성을 변화시키지 않고 어떻게 새로운 예술(사진)과 새로운 저항 형식(예술수공예운동, 러시아 구축주의)을 동화시켰는지 보여준다. 5부의 마지막 장에서는 20세기에 들어와서도 지속적으로 힘을 발휘하고 있는 '순수예술 대 수공예'의 구분과 이 구분이 사용된 몇몇 사례들을 살펴본다. 이 사례들은 구분을 통해 예술의 새로운 영역을 흡수하고(원시 예술), 또 강력한 저항의 표시들도 일부 흡수한다(커뮤니티 아트). 동화와 저항은 두 과정 모두 순수예술 체계의 양극성을 심각하게 훼손시켰다. 이에 따라 제기된 것은 우리가 이제 제3의 예술 체계로 나아가고 있는 것은 아닌가 하는 질문이다.

명확한 설명을 위해 대부분의 장을 세 가지 핵심 개념, 즉 예술의 범주, 예술가의 이상, 미적 경험 및 관련 제도들을 중심으로 구성했다. 2부를 먼저 읽어도 뒷부분을 이해하는 데 문제는 없다. 그러나 1부는 중대한 분리가 일어나면서 잃어버린 세계에 대한 통찰을 제공해주기 때문에, 예술과 수공예, 예술과 생활이 분리된 이후 일부 사람들이 계속 이를 극복하려 해온 이유를 이해하는 데 도움을 준다. '예술', '수공예', '예술가', '미적인'처럼 의미가 여럿인 단어들이 유발하는 어려움에 관심이 있는 사람들은 이어지는 글을 읽고 본문으로 들어가기 바란다. 또한 내가 왜 더 친숙한 말인 '예술계' 대신 예술 '체계'라는 말을 사용하는지, 또는 예술 개념에서 어떻게 진화가 아니라 '혁명'이 일어날 수 있는지 의아한 이들도 다음 글을 먼저 읽어보기 바란다.

용어와 제도

나는 폴 오스카 크리스텔러가 50년 전에 발표한 에세이들을 읽고 고무되어 이 책을 쓰게 되었다. 18세기 이전에는 순수예술의 범주가 존재하지 않았음을 밝힌 글이었다([1950] 1990). 최근의 예술사 연구 일각에서는 크리스텔러의 주장을 대수롭지 않게 여긴다. 그러나 나는 순수예술과 미적인 것의 개념사와 사회 및 제도의 변화를 통합하고, 이 개념사를 확장해 예술가의 개념을 포함시키며, 이 모두를 현재로 가져와 지금 벌어지고 있는 논쟁과의 연관성을 보여주는 간결한 설명이 학생과 일반 독자들에게 도움이 될 것이라는 생각을 오랫동안 해왔다.[1] 내가 10여 년 전에 이 작업을 시작한 이후, 몇몇 다른 학자들도 예술 개념을 관행, 제도, 사회 변동과 연결해서 크리스텔러의 설명에 살을 붙이는 작업을 시작했다(Becq 1994a; Woodmansee 1994; Mortensen 1997). 나는 순전히 지적인 역사라기보다 문화사를 썼고, 그래서 보다 광범위한 사회적, 제도적 요소들을 포착하려고 노력했는데, 이는 특정 개념과 이상이 예술의 실제를 '규제한다'는 생각, 그리고 예술적 관행과 제도가 하나의 사회적 '하부체계'를 이루고 있다는 생각을 결합시킴으로써 가능했다(Kernan 1989; Goehr 1992). 예술을 규제하는 개념과 이상은 예술의 사회적 체계와 상호관계를 맺고 있다. 즉 개념과 이상은 관행과 제도의 체계 없이는 존재할 수 없는 것이다(작곡과 관현악단, 수집과 박물관, 원작과 저작권). 마찬가지로 제도 역시 규범적인 개념들과 이상들로 짜인 연결망 없이는 제 기능을 발휘할 수 없다(예술가와 작품, 창조와 걸작).[2] 나는 이 책의 제목을 '관념의 사회사'라고 할까 생각한 적도 있다. 그

1. 크리스텔러도 제도적 요인들과 사회경제적 요인들을 모두 고려해야 할 필요성을 알고는 있었다. 그러나 그가 말한 "예술의 현대적 체계"는 하나의 분류 체계를 가리키는 것이다. 반면 나의 용법에서 이 말은 개념이 관행, 제도, 사회구조와 분리될 수 없음을 강조한다.
2. 내가 '규제적regulative'이라는 말을 쓸 때, 그것은 삶의 특정 영역에 존재하는 사고와 관행의 바탕에 있는 개념을 의미한다. 규제적 개념 및 이 개념과 구성적constitutive 개념의 차이를 논의한 좀 더 전문적인 글을 보려면, Goehr(1992, 102-6)를 보라. 존 설John Searle의 구분도 비슷한데, 그는 규제적 개

러나 이 제목은 마치 책의 주제가 이상과 사회 변동의 상호의존성이 아니라 관념의 사회적 결정론인 것처럼 보이게 할 것 같았다. 그래서 나는 좀더 일반적인 용어인 '문화사'를 선택했다. 이 말은 내가 사회적인 것과 지적인 것이 만나 교차하면서 18세기에 예술 제도들을 확립시켰다고 보는 지점을 시사하기 때문이다. 관념들과 사회 및 경제 일반의 힘을 매개하는 제도들의 중요한 역할은 2부 「예술의 분리」에서 더 자세히 검토한다.

내가 '예술계'라는 더 친숙한 표현 대신 '예술 체계'라는 말을 선택한 것은 예술 체계의 범위가 더 넓기 때문이다. 예술 체계에는 다양한 예술계들과 그 하위 세계, 즉 문학, 음악, 춤, 연극, 영화, 시각예술이 포함되는 것이다. 예술계는 특정한 가치, 관행, 제도에 몰두하면서 관심 영역을 공유하는 예술가, 비평가, 청중 등으로 이루어진 연결망이다. 반면에 예술 체계는 다양한 예술계들과 문화 일반이 공유하는 근저의 개념과 이상들을 포괄하며, 따라서 어떤 한 예술계에 주변적으로만 참가하는 이들까지도 포함한다. 예를 들어, 현대 순수예술 체계에서 이상으로 삼는 '예술가'의 특징에는 여러 가지 공통점(자유, 상상력, 독창성)이 있는데, 이런 특징들은 문학 작가와 음악 작곡가라는 구체적인 이상들 각각의 근본에 자리한다. 그런 규범들의 해석에 역사적으로 많은 변화가 있었던 것이 분명하지만, 몇몇 가정과 관행들은 고대의 예술 체계와 현대의 예술 체계를 대조해볼 수 있을 만큼 충분히 일반적이다.[3] 내가 '현대적 예술 체계'라는 어구에서 사용하는 '현대적'이라는 용어는 단순히 예술의 '옛' 체계와 '새로운' (순수)예술 체계를 대비시키는 표시일 뿐이다. 고로 나는 '현대라는 시기'

념이란 기존의 활동을 이끄는 개념이고, 구성적 개념은 활동을 창조하는 개념이라고 본다(1995). 예술의 경우에는 기존의 관행이 있다가 그것이 18세기에 급진적인 변형을 겪는다. 내가 구별해서 쓰는 '관념ideas'과 '이상ideals' 역시 고어의 구분보다 좀 더 일반적이다(97-101). 나는 예술이라는 관념에 대한 언급을 주로 하지만, 예술가의 이상이라고 할 때는 예술가란 응당 어떠해야 하는지에 대한 규범적인 이미지를 가리킨다. 그러나 두 용어를 전문적인 개념으로 발전시키려는 시도는 하지 않는다.

3. 예술 관념처럼 광범위하고 가변적인 무언가를 역사적으로 설명할 때 최선의 방법은 이 같은 작업 기술working description이다. Berys Gaut, "'Art' as a Cluster Concept"(2000) 참고.

자체가 언제 시작되었는지, 또는 지금 우리가 살고 있는 시대가 '현대 이후'인지 아닌지에 대해서는 어떤 주장도 할 생각이 없다. '18세기'라는 말은 대략 1680년에서 1830년에 이르는 중요한 시기를 가리킨다. 현대 예술 체계를 구성하는 다양한 요소들은 이 시기에 함께 등장했고 통합되었다.

길고 긴 18세기가 지나면서 일어난 결정적 전환을 입증하는 언어적·지적·제도적 사실들이 반듯하게 대오를 이루어, 현대적 예술 체계가 규제력을 발휘하게 된 어느 마법의 날짜를 향해 발을 맞추며 행진해간 것은 물론 아니다. 순수예술 개념을 구성하는 각 요소들의 변화와 새로운 예술 제도의 출현은 시기적으로 다를 뿐만 아니라 지리적으로도, 또 장르에 따라서도 달랐다. 예를 들어, 시인의 위신 및 역할은 화가의 위신 및 역할과 매우 다르게 발전했으며, 일반 문학에서 상상 문학이 분리된 시기와 시각예술이 '순수예술 대 수공예'로 나뉜 시기도 완전히 일치하지는 않는다. 아울러 회화·조각·건축 및 그 제작자들이 유럽의 다른 나라들보다 이탈리아에서 먼저 '교양 예술'의 지위를 획득했으며, 그것도 이탈리아의 다른 지역들보다 피렌체에서 먼저 그러했다는 점, 그리고 '미적'이라는 용어가 프랑스나 영국보다 수십 년 먼저 독일에서 예술 담론을 규제했다는 점 또한 분명하다.

일상적인 용법에서 '예술'이라는 단어는 시각예술만을 뜻할 수도 있고, 하나의 집단으로 묶인 순수예술 전체를 지시할 수도 있다. 나는 모든 장르의 순수예술을 포함하는 의미로 '예술'을 사용하지만 회화, 문학, 음악, 건축, 연극, 사진에 중점을 둘 것이다. 그러나 예술을 더 넓게 이해했던 과거의 '예술'과 예술을 더 좁게 이해하는 현대의 (순수)'예술'의 차이는 어떻게 표시해야 할까? 소문자로 표기되는 '예술art'은 의미가 여럿인 애매한 단어라서, 예술의 두 의미는 종종 대문자 표기를 통해 구분되곤 한다. 즉 넓은 의미의 예술은 'art'로, 좁은 의미의 **예술**은 'Art'로 표기하는 것이다. 그러나 대문자 표기는 또 그 나름대로 문제들을 일으킨다. 시각예술의 역사서 가운데 가장 널리 읽히는 E. H. 곰브리치Gombrich의 『서양 미술사The

Story of Art』 첫 문단을 살펴보자.

> **예술**Art 같은 것은 사실 존재하지 않는다. 다만 예술가들이 있을 뿐이다. 옛날에는 색깔 있는 흙으로 동굴의 벽에 들소 형상을 대충 그린 사람들이 예술가들이었다. … 예술art이라는 단어가 시대와 장소에 따라 매우 다른 의미로 쓰일 수 있음을 명심하는 한, 그리고 대문자 A로 표기하는 **예술**Art이란 존재하지 않음을 깨닫는 한, 이 모든 활동들을 예술art이라고 불러도 무방할 것이다. 대문자 A로 시작되는 **예술**Art은 어쩐지 유령 같고 물신 같은 무언가가 되었기 때문이다. (1984, 4)

그렇지만 곰브리치도 우리와 다를 바 없이, 20세기 용법에서 대문자 'A'로 표기하는 순수예술이 소문자 'a'로 표기하는 광의의 예술 안에 늘 잠복해 있다는 사실을 피할 수 없었다. 또한 "**예술**Art 같은 것은 존재하지 않는다. … 단지 예술가들이 있을 뿐이다"라고 말한다 해도 현대적인 순수예술 개념에서 벗어날 수는 없다. 예술가를 독립 창조자로 보는 현대적인 개념 자체가 18세기에 양극화된 '순수예술 대 수공예' 체제의 일부이기 때문이다.

　곰브리치가 사용한 것과 같은 전략의 단점은 그런 역사가 결과적으로, 고대의 예술 체계와 현대의 (순수)예술 체계를 분리하는 뚜렷한 차이점들을 흔히 은폐하곤 한다는 점이다. 나는 이런 차이점들을 지닌 역사에 대해 쓰고 싶고, 대부분의 문학사, 음악사, 미술사 책들이 가능한 한 빨리 지나가버리는 바로 그 분기점을 전면에 드러내고 싶기 때문에, 용어상의 방편으로 다음 세 가지를 택했다. 나는 통상 '고대의' 예술 체계와 '현대의' 예술 체계를 대조적인 의미로 쓸 것이고, 또는 짧게 줄여서 '예술'과 '순수예술'로 지칭할 것이며, 때로는 심지어 '예술art'과 '**예술**Art'이라고도 할 것이다. 명백히 이 세 쌍 가운데 어떤 것도 완전히 만족스럽지는 않다. 오늘날 '예술'이라는 단어는 대개 '순수예술'과 연관된 의미를 전달하지만, 그래도 여전히 고대 예술 개념의 잔재를 간직하고 있기 때문이다.

'수공예'라는 용어에도 비슷한 문제들이 붙어 있다. 흔히 광범위한 고대 예술 관념은 현대의 순수예술 관념보다 우리의 수공예 개념에 더 가깝다고들 한다. 그러나 우리는 고대의 예술/수공예 체계가 여러 이상들을 포함하고 있었고, 이 이상들이 18세기에 분리되어 오로지 순수예술과 예술가에게만 귀속되었다는 사실을 잊어서는 안 된다. 예를 들어 18세기의 분열 이후 예술가/장인의 고대 이미지가 지니고 있던 우아·창안·상상력 같은 고상한 이미지들은 모두 예술가에게만 귀속된 반면, 장인이나 수공예가는 단지 기술만을 보유하고 규칙에 따라 일하며 돈을 우선시한다는 말을 들었다. 따라서 전통적 예술 관념이 우리의 순수예술 관념보다 수공예 개념에 더 가깝다는 말은 사실이지만, 부분적으로 그것은 고대의 예술 관념이 순수예술과 수공예 양자의 특성을 모두 지녔기 때문이다. 게다가 '수공예'도 '예술'처럼 더 넓고 특수한 의미들을 지니고 있다. 특수한 의미를 먼저 보면, '수공예'는 기술과 기법(소설 작법)을 가리킬 뿐만 아니라 다양한 위상의 대상과 관행을 지닌 범주들을 지시하기도 한다. 스튜디오 공예(도예), 건축 공예(목공), 가정 공예(재봉), 취미 공예(종이 공예) 등이 그 예이다. 그러나 내가 사용할 가장 광범위한 의미의 '수공예'는 순수예술의 반대를 표시하는 일반 용어의 기능도 한다. 이런 의미의 '수공예'는 응용예술, 소수예술, 민속예술, 대중예술, 상업예술, 오락예술처럼 서로 겹치는 범주들을 포괄한다. 일단 순수예술 체계가 19세기에 확고히 자리를 잡고 '예술'이라는 말이 사회 속의 한 자율적인 영역을 지시하게 되자, '예술 대 수공예'의 대립은 '예술 대 사회' 또는 '예술 대 생활'이라는 더 일반적인 대립들로 흡수되었다. 이 대립들은 예술의 자율성을 강조하며, 그들이 합병한 '예술 대 수공예'의 대립과 마찬가지로, 순수예술이 일상생활의 목적 및 즐거움으로부터 독립된 것임을 암시한다.

'수공예가', '장인', '예술가', 이 용어들도 역사가 복잡하다. 젠더 중립의 원칙을 존중하기 위해 나는 '수공예가craftman'보다 '수공예인craftperson'이라는 말을 자주 쓰겠지만, 거기에 얽매이지는 않을 것이다. 윌리엄 모리

스는 '수공예가handicraftsman'라는 말이 '장인'이라는 말에는 없는 위엄과 명예를 전달한다고 웅변을 토한 바 있다. '수공예인'이라는 단어가 현대에 연상시키는 것은 일상의 노동이고, 이는 특히 영국식 용법에서 그러하지만, 나는 '예술가'에 대비되는 짝으로 '수공예인'이라는 거추장스러운 단어보다 '장인'이라는 말을 일반적으로 선호한다. 고대의 예술 체계에서 보자면 현재와 같은 의미로는 장인도 예술가도 존재하지 않았고, 18세기에 와서야 확연하게 갈라진 여러 특질들을 두루 겸비한 장인/예술가가 있었음은 물론이다.

나는 예술을 '순수예술 대 수공예'로 분리하고 장인/예술가를 '예술가 대 장인'으로 분리한 균열을 전면에 드러냄으로써 18세기의 '코페르니쿠스적 혁명'이 얻은 것과 잃은 것을 더 명백하게 보일 수 있다고 믿는다. 그러나 그런 문화적 혁명이 난데없이 일어나는 경우는 드물어서, 역사학자들은 징후와 전조, 기원을 탐색하는 작업을 즐겨 한다. 그러나 현대적 이상과 관행을 예고하는 측면들을 강조하다 보면, 현대적 개념의 문학, 미술, 진지한 음악이 어떤 필연적인 발전의 결과라는 인상을 비전문적인 독자들에게 남기게 된다. 이런 암시는 기분을 북돋지만, 내 연구는 그런 암시들을 피하도록 설계되었다. 나는 현대 예술 체계를 불가피한 진화의 산물로 다루지 않을 것이며, 그 대신 이 체계는 18세기가 만들어낸 발명품이라고 볼 것이다.

발명이라는 말을 썼지만 그렇다고 해서 현대 예술 체계가 마치 어느 날 오후 드팡 부인Madame du Deffand의 살롱에 모인 몇몇 철학자들에 의해 일거에 만들어진 개념이라는 뜻은 아니다. 현대 이전의 예술 체계와 현대의 순수예술 체계 사이에 단절이 있었다는 주장이 그 사이에 존재하는 연속성을 부정하는 것은 아니다. 무엇보다 순수예술과 수공예 모두에 속하는 요소들이 고대 체계 아래 결합되어 있었기 때문이다. 사실 순수예술, 예술가, 미적인 것이라는 현대적 이상의 독특한 측면들은 고대 그리스의 문필가들, 르네상스 시대의 화가들, 17세기의 철학자들 가운데 산재해 있음을

발견할 수 있다. 그러나 그렇게 흩어져 있던 관념들이 한데 뭉쳐 규제적 담론과 제도적 체계가 된 것은 18세기 말에야 비로소 일어난 일이다. 로제 샤르티에Roger Chartier가 언급한 대로, 발전이 점진적으로 이루어진다고 해서 급진적 분열이 안 일어나는 것은 아니다. "한 체계에서 다른 체계로의 이행은 심대한 단절임과 동시에 망설임, 후퇴, 장애물로 점철된 과정으로도 이해될 수 있다"(1988, 36; Burke 1997도 참고).[4]

현대 예술 체계는 많은 요인들이 결합된 결과다. 이 가운데 어떤 요인들은 범위가 일반적이고 발전도 점진적인 반면, 다른 요인들은 제한적이고 직접적이다. 어떤 요인들은 주로 지적이고 문화적인 반면, 다른 요인들은 사회적이고 정치적이며 경제적이다. 이 결합은 점진적이고 불규칙하며 논쟁거리이기도 했지만, 확실한 것은 다음과 같다. 18세기 이전에는 순수예술, 예술가, 미적인 것이라는 현대적 관념도 없었고, 또 우리가 이런 관념들과 결부하는 일단의 관행과 제도도 하나의 규범적 체계로 통합되지 않았던 반면, 18세기 이후에는 현대 예술 체계의 주요 개념적 대립항들과 제도들이 널리 받아들여졌고, 이후 계속해서 예술을 규제해왔다는 것이다. 현대적 예술 체계가 자율적 영역으로 확고해진 다음에야 "그거 정말 예술이야?"라던가 "'예술'과 '사회'의 관계는 어떤 것이지?"라는 질문이 가능해졌다. 순수예술의 관념과 실제는 분명 계속 진화하고 있다. 그러나 18세기에 확립된 예술 체계는 이런 변화들을 일으킨 틀을 아직도 유지하고 있다.

유럽식 순수예술 체계가 주장하는 보편성에 도전하는 책이라면, 중국·일본·인도·아프리카의 예술 개념과 관행을 비교해보는 것이 유용할 것이다. 과거에는 '일본 예술' 혹은 '중국 예술' 같은 제목을 달고, 이 문화

4. 예를 들어 데이빗 서머스David Summers는 르네상스 자연주의의 뿌리가 아리스토텔레스와 중세에 있음을 추적한 뛰어난 연구에서, 레오나르도에서 칸트로 이어지는 공통감sensus communis 개념의 연속성을 훌륭하게 입증한다. 그러나 이 연속성은 18세기에 예술 개념에서 일어난 결정적 단절의 관념과 완벽하게 양립한다. 이 단절을 가로지르는 더 깊은 연속성은 고대의 예술 관념, 그리고 감각 경험을 더 높이 평가하는 사고의 점진적 발전에 있다(Summers 1987, 8-9, 17, 319).

들이 가정하는 예술에 대한 기본 관념들과 유럽 및 미국에서 주류를 이루고 있는 가정들 사이의 심대한 차이를 논하는 수고를 감행한 연구가 거의 없었다. 그러나 일본어에는 19세기 전까지 우리가 사용하는 의미의 '예술'을 가리키는 집합명사가 없었고, 크레이그 클루나스Craig Clunas가 지적하듯이 '중국 예술'이라는 말은 "최근에 발명되었다. 19세기 이전에는 중국사람 가운데 누구도" 회화, 조각, 도자기, 서예를 하나로 묶어 "동일한 탐구 영역의 부분을 이루는 대상들"이라고 보지 않았다(1997, 9). 중국과 일본에도 대부분의 문화에서처럼 광범위한 의미의 과거식 '예술' 개념이 존재했다는 것은 의심할 여지가 없다. 또 '미학'이라는 용어는 우리가 만든 것이지만 미에 관한 모든 종류의 이론과 태도에 일반적으로 사용될 수 있기에, 일본의 '미학'이나 인도의 '미학'에 대해 말하는 것도 정당할 수 있다(Saito 1998). 그러나 그들의 풍부하고 복합적인 전통을 무너뜨려 순수예술과 미학이라는 유럽의 개념으로 흡수하는 일을 너무 서둘러서는 안 된다. 개념과 실제의 측면에서 확실히 유럽적인 것과 다양한 아시아적인 것 사이의 실제적인 유사성을 분간해내려면 책을 한 권 더 써야 할 것이다. 뒷부분의 한 장에서 나는 전통적인 아프리카 문화나 아메리카 원주민의 문화에서 나온 이른바 원시 예술 혹은 부족 예술을 양극화된 유럽 체계로 동화시키려는 시도가 빚어낸 왜곡과 역설들에 대해 짧게 논의할 것이다. 그러나 다른 문화들의 예술적 이상과 제도를 올바르게 이해할 수 있으려면, 그 전에 서구의 개념, 관행, 제도들의 특수성을 더 잘 이해할 필요가 있다.

나는 과거 유럽의 예술 체계와 좀 더 최근의 순수예술 체계 사이의 불연속성에 초점을 맞추고 글을 썼다. 이를 통해 나는 연속성과 필연성을 중심으로 쓴 전통적인 이야기들보다 증거에 더 충실하고 현재를 더 밝게 조명해주는 이야기를 했다고 믿는다.[5] 순수예술의 이상과 제도들이 보편적이라거나 고대에 기원을 두고 있다고 믿는 사람들도 내가 한 것 같은 작업을 할지는 모르겠으나, 시도를 해보고 있는 사람들은 몇이 있다

(Marino 1996). 일반 독자를 위한 책에서 본질주의적 견해 또는 연속성 견해를 옹호하는 학자들과 논쟁을 벌이는 것은 마땅하지 않을 것이다. 그러나 나의 접근방식과 아서 단토Arthur Danto의 최근작 『예술의 종말 이후After the End of Art』(1997)를 간략히 비교해보는 것은 도움이 될 듯한데, 단토의 책은 현대 예술 체계의 출현이 불가피했음을 옹호하는 강한 주장을 담고 있기 때문이다.

단토는 사학자가 아닌 철학자로서 글을 썼지만, 대담하게도 본질주의적 확신, 즉 "예술은 영원히 동일하다"는 믿음과 역사주의적 확신, 즉 예술의 본질은 역사를 통해 점차 드러난다는 믿음을 결합시켰다(95). 단토의 이야기 가운데 놀라운 것 하나는 그가 미적인 것을 예술의 본질 가운데 일부로 간주하지 않고 18세기에 일어난 우발적인 (그리고 잘못된) 견해에 불과하다고 본다는 것이다. 그러면서도 단토는 본질주의자로서 '예술 대 수공예'의 양극성이 영원하며 보편적임을 또한 확신하는데, 서구 문화가 르네상스 시대 이전에는 순수예술과 수공예 사이의 본질적 차이를 완전히 인식하지 못했음을 인정하면서도 그리한다(114).

단토는 심지어 18세기에 예술 개념에서 '혁명'이 일어났다는 사실도 인정한다. 그러나 그는 "역사적 혁명이 일어나기 위해서는 어떤 초역사적 예술 개념이 반드시 있어야 한다"는 확신도 똑같이 가지고 있다(187). 단토의 역사적 각본을 핵심적 윤곽만 추려내면 다음과 같다. 예술과 수공예는 영원히 별개지만, 원래는 구별되지 않은 채 모방 개념 아래 결합되어 있었다. 예술과 수공예의 본질적 차이를 18세기에 처음으로 알게 되면서, 사람들은 순수예술을 더 고귀한 모방 형식으로 취급했을 뿐만 아니라 미적인 것이라는 견지에서 순수예술을 수공예에서 처음으로 (잘못) 분리했다. 그

5. 헤이든 화이트Hayden White가 주장했듯이, 모든 서사적 역사는 특정한 어조 혹은 굴성을 취하는 경향이 있다. 화이트 식으로 말하자면, 나는 현대적 예술 및 예술가 관념을 불가피한 출현으로 보는 제유법적 서사들에 맞서는 아이러니한 이야기를 제시한다(1987).

러나 예술은 모더니즘이 출현하기 전까지 계속 모방으로 간주되었다. 모더니즘 이후에는 예술가 자신들이 예술의 본질에 대한 탐색을 시작했지만, 이 탐색은 팝아트와 개념미술이 예술의 모습에 '올바른' 방식 같은 것은 없다는 사실을 증명하면서 1965년에 막을 내렸다. 예술은 마침내 그 진정한 본성을 드러내게 되었다. 어떤 생각을 진술하고 그 진술을 자의식적으로 구현하는 무언가가 예술의 참된 본성이다. 예술의 본질이 '구현된 의미'임이 드러나자 '예술 대 수공예'의 양극성에 맞는 진정한 형식 또한 분명해졌다. '구현된 의미 대 단순한 유용성' 그리고 '천재 대 단순한 기술'이 그것이다.

나는 18세기 이전에 "예술의 혁명을 불러올" 어떤 예술 개념이 있었다는 단토의 의견에 동의한다. 그러나 고대의 예술 개념에서는 의미와 용도, 천재와 기술이 결합되어 있었다. 내가 쓴 역사는 여러 우발적인 (지적, 제도적, 사회적) 요인들을 한데 모으려 하는 데 반해, 단토는 우발적인 요인들 너머에 눈길을 두고 시각예술 내부의 역사를 통해 예술의 본질이 출현하는 운명적 노정을 따라간다. 단토의 입장에서 보면, 언제나 예술의 본질은 예술이 되어야 하는 그 무언가가 되어가는 과정이었고, 이제 그 본질이 드러났으니 예술의 역사적 단계는 끝났다. 예술에는 더 이상 "서사적 방향"이 없다(2000, 430). 이것이 단토의 논쟁적 구절 "예술의 종말"이 의미하는 바다. 이 말은 도발적으로 들리지만, 그 뜻은 본질을 찾으려는 예술 자체의 탐색이 끝났다는 것이다. 나의 질문은 제3의 예술 체계, 즉 우리가 되돌아갈 수는 없는 고대의 체계와 많은 이들이 극복하기 위해 분투하고 있는 현대의 체계 둘 다를 넘어서는 제3의 체계가 있을 수 있을지에 대해 묻는 것이다. 나의 입장에서 이것은 가능하고 또 긴급한 질문이다.[6]

6. 단토의 저작을 이렇게 간단히 언급하는 것은 거의 공정하지 못한 짓이다. 단토의 논변에는 정교한 철학적, 역사적 논의가 담겨 있으며, 이는 모든 종류의 동시대 예술을 이해하는 데 엄청난 도움을 주었다. 이 점은 단토가 지난 15년간 쓴 날카로운 미술 비평에서 특히 명백하게 드러난다(1992, 1994, 2000).

1부 순수예술과 수공예 이전

옛날 사람들도 '바로 우리처럼' 호메로스가 쓴 『일리아드』, 미켈란젤로가 그린 시스티나예배당의 천장화, 바흐가 작곡한 〈마태수난곡〉을 현대적 의미의 예술작품인 양 대했다고 생각하면 마음은 편하다. 이런 생각은 대중용 개설서나 문집으로 인해 흔히 더 강해지기 일쑤다. 그러나 다음 몇 장에서는 이런 관행이 얼마나 오해에 찬 것인지를 보여줄 것이다. 나는 현대화를 옹호하는 서사와 표현들이 숨기고 있는 편견을 드러내고자 한다. 그러면서도 또한 그 서사와 표현들이 지닌 진실한 측면은 공정하게 다루고자 한다. 진실한 측면이란 순수예술이라는 현대의 이상 및 관행과 유사한 것들을 과거에서도 사실 드문드문은 찾아볼 수 있다는 것이다. 그렇지만 이런 친숙한 측면들 때문에 마음이 풀어져 엄청난 차이를 보지 못하고 현대적 예술 관념이 항상 우리와 함께 있었다는 환상을 품는 것은 잘못이다. 분명히 현재는 과거부터 이어진 수많은 작은 발걸음들로 이루어졌다. 그러나 점진적인 변화들이 마침내 뭉쳐 몇 세대 사이에 급격한 변화를 일으키는 지점들이 있는 법이다. 플라톤의 논평이나 도나텔로의 제스처에서 현대적인 면모를 발견할 수 있느냐 아니냐는 쟁점이 아니다. 쟁점은 이상과 관행과 제도가 통합된 하나의 복합체였던 고대의 예술/수공예 체계가 '순수예술 대 수공예'라는 새로운 체계로 언제, 어떻게 대체되었는가 하는 것이다.

18세기에 일어난 단절이 얼마나 결정적이었는지를 보여주기 위해, 1부에서는 고대 그리스 시대부터 17세기 중반까지를 지배했던 예술의 개념 및 체계와 우리의 가정 사이에 있는 근본적인 차이들에 초점을 맞출 것이다. 1장과 2장은 2000년이 넘도록 서구 문화에는 순수예술이라는 말도 개념도 없었고, 장인/예술가는 창조자라기보다 제작자로 여겨졌으며, 조상·시·음악은 대체로 그 자체를 위해 존재한다기보다 특정한 목적에 이

바지하는 것으로 취급된 것이 상례였음을 밝힌다. 고대나 중세에는 순수 예술도 수공예도 없었고 다만 예술이 있었을 뿐인데, 이는 '예술가'도 '장인'도 없었고 다만 장인/예술가가 있었을 뿐인 것과 마찬가지다. 장인/예술가는 기술과 상상력, 전통과 발명을 똑같이 중요시했다. 한때의 믿음과는 달리, 중세와 르네상스 시대 사이에 선명한 단절이 있었던 것도 아니다. 3장에서는 르네상스 시대에 나타난 현대적 순수예술 개념의 초기 전조들을 탐구한다. 화가나 조각가의 위상과 이미지가 올라간 일이나 영구적인 문학 '작품'이라는 이상을 새롭게 강조하는 것 등이 그 예다. 그러나 내가 또한 밝히는 것은 르네상스 시대의 예술과 그 제작자들이 여전히 후원/위임 체계 안에서 활동했다는 점이다. 라파엘로의 그림이든 셰익스피어의 희곡이든 예술 대부분의 용도는 이 후원/위임 체계가 특정한 청중, 장소, 기능에 맞추어 정했다. 16세기에는 몇몇 새로운 관행(예술가의 자서전, 자화상), 새로운 기관(예술아카데미), 새로운 생산관계를 암시하는 단서(수집가와 예술 시장) 등이 분명히 등장했다. 그러나 예술을 구상하고 조직하는 측면에서는 고대의 방식이 여전히 지배했다. 4장에서는 예술의 현대적 체계를 향해 나아가는 중대한 이행기였던 17세기를 탐색해본다. 17세기에도 화가나 조각가의 지위는 대부분의 유럽에서 여전히 논쟁거리였지만, 군주국가들이 작가들에게 새로운 특권을 부여하자 현대적 범주의 문학 같은 것이 생겨나기 시작했다. 동시에 과학의 진보와 시장경제의 발전은 고대 예술 체계의 지적·사회적 토대를 약화시키면서, 교양 예술/기계적 예술의 도식을 구식으로 만들었으며 예술의 경험에서 취미 개념에 더 큰 역할을 부여했다. 고대의 예술 체계는 무너지기 시작했지만, 17세기의 사회에서는 예술과 수공예, 예술가와 장인, 즐거움과 목적이 여전히 결합을 유지할 수는 있었다. 고대의 예술 체계를 되살릴 수는 없다. 그 체계는

위계적인 사회 질서와 묶여 있었고, 그런 질서는 결코 다시 돌아오지 않을 것이기 때문이다. 그래도 과거의 체계에서 배울 수 있는 것은 여전히 남아 있을지 모른다.

1 고대 그리스에는 '순수예술'이라는 말이 없었다

우리들 대부분에게, 〈안티고네〉 공연을 보러가는 것은 토요일 저녁에 교향곡이나 발레를 보러가는 것과 같은 '예술' 체험이다. 그러나 고대 아테네인들이 〈안티고네〉를 처음으로 보았을 당시, 그것은 종교적이고 정치적인 축제로 해마다 열리던 '디오니소스 축제'의 일부로서 이루어진 일이었다. 아테네 시민들은 각자의 마을 평의회에서 표 값을 수령하여 자신이 속한 정치적 '부족들'과 함께 각각 자리를 잡았는데, 이는 그들이 같은 원형 경기장에서 열렸던 시민 집회에 참석할 때와 마찬가지였다. 디오니소스 사제들은 경기장 바닥에 설치된 제단에서 희생제의를 거행하는 사람들로, 맨 앞줄에 조각된 특별석에 앉았다(도 2). 디오니소스 축제는 닷새 동안 진행되었다. 축제의 개막은 장엄한 종교적 행렬과 여러 의식들, 즉 전사자戰死者들의 공적을 기리고 국가가 양육하는 전쟁고아들을 소개하며 아테네의 동맹국들과 그들이 보낸 봉헌금에 감사를 표하는 의식들로 이루어졌다. 그다음에야 비로소 비극 9편, 풍자극 3편, 희극 5편, 디오니소스를 찬미하는 합창 20곡들로 구성된 경연대회가 열렸다. 로마의 극장도 똑같이 종교적·정치적 맥락에서 존재했다. 그래서 연극은 "신들에 경의를 표하고 공동체의 결속과 사기를 북돋는 의식들에 딸린" 시민 참여 게임들

도판 2. 디오니소스 극장의 좌석 정경. 아테네. Courtesy Alinari/Art Resource, New York.

과 함께 진행되는 경우가 많았다(Gruen 1992, 221). 맥락이 이러하기 때문에, 빙클러Winkler와 자이틀린Zeitlin은 그리스의 드라마에 대해 "그것을 현대적 의미의 연극이라고 부르는 것조차 그릇돼 보인다"고 말했다(1990, 4). 그리스 드라마를 현대적 의미의 '순수예술'이라고 부르는 것도 똑같이 잘못일 것이다.

예술, 테크네, 아르스

고대 그리스인들은 수많은 사물들을 그것에 딱 맞춰 붙인 이름들로 구별했지만, 실상 우리가 순수예술이라고 부르는 것을 가리키는 단어는 없었다. 우리가 흔히 '예술art'로 옮기는 그리스어는 테크네techne였는데, 이 말은 라틴어 아르스ars처럼 우리라면 '수공예'라고 부를 많은 것들을 포함했

다. 테크네/아르스는 목공예와 시, 구두 제작과 의술, 조각과 말 조련술만큼이나 다양한 활동을 포함했던 것이다. 사실 이 두 단어가 가리켰던 것은 어떤 대상들의 집합보다 무언가를 만들고 행할 수 있는 인간의 능력 쪽이었다. 그런데도 여러 세대에 걸쳐 철학자나 사학자들은 그리스나 로마 사회에 비록 예술이라는 단어는 없었지만 우리 식의 순수예술 개념은 있었다는 주장을 해왔다. 그러나 쟁점은 단어의 존재 유무가 아니라 일단의 증거에 대한 해석이며, 나는 고대 그리스와 로마 사람들이 순수예술의 범주를 가지고 있지 않았다는 증거가 아주 많다고 본다. 우리 식과 비슷해 보이는 글이나 관행들을 여기저기서 찾아볼 수는 있지만, 그것들도 맥락을 따져보면 다른 의미였음이 밝혀지는 경우가 많다. 선례나 기원에 대한 탐색은 위안을 준다. 그러나 고대인들과 우리의 태도 사이에 존재하는 심대한 차이에서는 훨씬 더 많은 배움을 얻게 된다.

시대가 맞지 않는데도 플라톤과 아리스토텔레스의 순수예술 관념을 고집스레 주장하는 철학자들과 사학자들이 많이 있다. 그러니 먼저, 플라톤도 아리스토텔레스도—그리고 그리스 사회 일반도—회화, 조각, 건축, 시, 음악을 별도의 단일 범주에 속하는 것들로 보지 않았다는 사실을 언급하는 데서부터 시작하는 편이 좋을 듯싶다. 물론 인간의 예술을 개념적으로 조직해서 하위 그룹들로 분류하려는 시도는 많았다. 그러나 '순수예술 대 수공예'로 분리하는 우리의 현대적 개념과 상응하는 것은 아무것도 없었다(Tatarkiewicz 1970). 우리 식 순수예술 관념의 전조로 늘 인용되는 고대의 관행은 회화, 서사시, 비극을 모방의 예술(미메시스mimesis)로 취급하는 것이다. 그러나 플라톤과 아리스토텔레스는 몇몇 예술들의 공통점으로 모방의 속성을 지목하면서도, 그 예술들을 하나의 고정된 그룹으로 분리하지는 않았다. 아리스토텔레스가 말하는 '모방 예술'은 현대적 의미의 '순수예술'과 똑같은 것이 아니다. 아리스토텔레스의 입장에서 보자면, 비록 회화와 비극이 모방이라는 점에서 공통점을 지니더라도, 그로 인해 회화나 비극이 제작 **절차**상 구두 짓기나 의술 같은 예술들과 분리되는 것은

아니다. 낭만주의를 거친 우리의 감성에는 거슬릴지 모르나, 아리스토텔레스는 이 장인/예술가가 특정한 원료(인간의 성격/가죽)를 가지고 특정한 일단의 관념과 절차(플롯/구두 모형)를 거쳐 제품(비극/구두)을 만들어낸다고 믿었다. J. J. 폴리트Pollitt는 다음과 같이 말했다. "실제로 모방 예술의 최종 형태는 대상일 뿐만 아니라 이미지이기도 하며, 이 사실로 인해 모방 예술은 하나의 특정 그룹으로 구별된다. 그러나 아리스토텔레스는 그 어디에서도 모방 예술의 작업방식이 다른 예술들의 경우와 다르다는 생각을 밝힌 적이 없다. … 만약 순수예술이라는 특별한 그룹이 있다고 보았다면 아리스토텔레스는 솔직하게 그렇다고 말했을 것 같다"(1974, 98). 플라톤은 모방에 대한 공격으로 유명한 『공화국』 제10권에서 시와 회화를 모방 예술로 함께 다루고 있지만, 또 다른 곳에서는 궤변, 마술, 동물 소리를 흉내 내는 것도 역시 모방 예술로 분류하고 있다. 물론 플라톤도 아리스토텔레스도 인간의 예술(테크네)이 만들어낸 모든 것이 다 똑같다는 단순한 생각을 하지는 않았다. 비극이 농기구나 마찬가지고 조각상이 샌들과 매한가지라고 보지는 않은 것이다(Roochnik 1996). 그러나 위계 관계와 양극 관계는 다른 것이다. 에릭 해블럭Eric Havelock은 플라톤에게서 순수예술 이론을 찾아내려고 계속 노력하는 학자들의 논의를 검토한 후 다음과 같은 결론을 내렸다. 이런 학자들의 시도는 "'예술'이라는 말도 '예술가'라는 말도 우리가 사용하는 방식으로는 고대나 고전주의 전성기의 그리스어로 번역될 수 없다는 사실을 무시하는 것이다"(1963, 33).[1]

순수예술이라는 현대적 범주와 상응하는 것을 고대 세계에서 찾아볼 수 없다면, 순수예술의 범주를 구성하는 '문학'이나 '음악' 같은 요소들의

1. 해블럭과 폴리트의 말은 '순수예술' 같은 '단어'가 없었을 뿐만 아니라 순수예술의 개념도, 관행도 없었다는 뜻이다. 유감스럽게도 시대착오적인 번역들 때문에 학생들은 잘못된 생각을 하기가 쉽다. 예를 들어 미메테스mimetes는 직역하면 '모방자'라는 뜻이다. 그러나 많은 번역이 현대적 의미가 내포된 '예술가'라는 말을 쓴다. 이런 번역 및 관련 문제들에 대한 최상의 논의는 조지 A. 케네디George A. Kennedy가 편집한 고전 비평에 관한 책(1989)에 일부 수록되어 있다.

경우도 사정은 마찬가지다. 고대 말에 litteratura라는 용어가 이따금 일련의 글들을 지칭하는 데 사용되기는 했지만, 그때도 '문학'은 결코 창조적인 글의 정전이라는 현대적 의미가 아니었다. 오히려 그것은 문법이나 문자 학습 일반을 의미했다. 에리히 아우어바흐Erich Auerbach의 주장에 의하면, 로마제국에는 교육받은 소수층이 말과 글에 사용한 '문학적인' 혹은 '고상한' 특수 언어가 있었고, 이 교육계층은 또한 텍스트를 낭송하거나 읽은 주역들이기도 했다. 그러나 그들이 읽은 텍스트에는 시뿐만 아니라 법률 문서와 행사 글도 포함되어 있었다. 이런 '고급 라틴어'를 사용하는 사람들은 글의 양식에 집착하는 경우가 많았지만, 그래도 이들의 세련된 '문학적' 저술은 상상력으로 빚어낸 문학이라는 현대적 개념상의 특수 영역보다 훨씬 폭넓었다(Auerbach 1993).

우리가 알고 있는 문학 관념과 가장 근접한 것을 고대에서 찾는다면, 바로 시詩의 범주다. 시는 확실히 그 어느 시각예술보다도 훨씬 높은 위치를 차지했는데, 부분적으로 이는 시가 상류층의 교육과 결부되었기 때문이다. 그 결과 고대의 시 관념은 우리의 시 개념과 한층 더 비슷하다. 시에 관한 고대와 현대의 견해가 연속적임을 강조하는 학자들 사이에서 선호되는 다수의 텍스트들 가운데 하나인 아리스토텔레스의 『시학Poetics』은, 비극시를 행위의 모방으로 여겨 운문으로 쓰인 학문적 저술과 구별했으며, 시의 보편성과 역사의 특수성을 대비시켰다. 그러나 우리는 아리스토텔레스의 구별과 우리의 구별이 유사하다는 점을 과장해서는 안 된다. 예를 들어 시작詩作의 동사형(poein)은 단순히 '만든다to make'는 뜻일 뿐이며, 우리가 연상하는 낭만적 창조성의 울림은 전혀 지니고 있지 않다.

현대적 개념과 상당히 흡사하다고 볼 수 있는 고대 세계의 일반적인 예술 분류로는 그리스 후기와 로마 시대에 나타난 교양 예술과 범속 예술 vulgar arts(혹은 '종속 예술servile arts')의 구분이 유일하다. 범속 예술은 육체적 노고나 비용이 필요한 예술들이었다. 반면에 교양 예술 혹은 자유 예술free arts은 정신을 쓰는 것으로, 고귀한 태생이나 교육받은 자들에게 적합했다.

자유 예술의 범주가 엄격히 정해져 있지는 않았지만, 그 핵심에는 문법, 수사학, 변증술 같은 언어적 예술과 산수, 기하학, 천문학, 음악 같은 수학적 예술이 포함되었다. 시는 일반적으로 문법이나 수사학의 일부로 여겨졌다. 아울러 음악이 포함된 것은 음악에 교육적 기능과 수학적 본성이 있다고 해석한 피타고라스의 전통 때문이었는데, 이 전통은 옥타브와 영혼, 우주의 조화가 연결되어 있다고 보았다. 그럼에도 하나의 교양 예술로 여겨진 '음악'은 주로 음악에 관한 **학문**이었으며, 화성和聲의 이론들을 탐구했다. 성악이나 기악 연주의 기술은 상류층의 교육이나 여흥의 일부였을 때만 교양 예술로 간주되었다. 돈을 받고 하는 노래나 연주는 범속 예술에 속했다(Shapiro 1992). 고대의 몇몇 문필가들은 일곱 가지의 핵심 교양 예술에다가 다른 예술들을 추가하기도 했다. 가장 자주 추가된 항목은 의술, 농경술, 기계술, 항해술, 운동술이었으며, 가끔이기는 하지만 건축이나 회화가 추가될 때도 있었다. 그러나 이렇게 추가된 예술들은 교양 예술의 요소와 범속 예술의 요소를 결합한 것으로 여겨진 제3의 범주, 즉 '혼합 예술mixed arts'에 배치되는 경우가 더 많았다. 따라서 고대 교양 예술의 일반 도식은 시를 문법, 수사학과 묶고 음악(이론)을 수학, 천문학과 묶는 것이었으며, 시각예술과 음악 연주는 '종속' 예술의 영역에 놓이거나 아니면 농경술이나 항해술 같은 중간 예술intermediate arts에 포함되었다 (Whitney 1990).

장인/예술가

'예술가'에 대한 고대인들의 생각을 살펴보면, 독립성과 독창성이라는 현대의 이상보다는 우리의 수공예인 관념에 훨씬 더 가깝다는 것을 알게 된다. 그리스나 로마의 장인/예술가들은 그림을 그리고 조각을 할 때도 목공 일을 하거나 항해를 할 때와 마찬가지로, 원리들을 지적으로 파악하는 것뿐만 아니라 실무적인 이해, 기술, 품위도 겸비해야 했다. 고대 세계

에서 어떤 활동을 '예술'이라고 칭하는 경우에는 오늘날 우리가 무언가를 '과학'이라고 부를 때처럼 거기에 일종의 특권이 따라붙었다. 그런 까닭에 "X는 예술인가?"라는 질문을 다룬 논문이 수없이 많았다. 히포크라테스에서 키케로에 이르는 필자들은 제작자가 제품의 완성도를 보장할 수 있는 선박 제조나 조각 같은 생산 예술productive arts과, 지식이나 결과의 확실성이 조금 떨어지는 의술이나 수사학 같은 실행 예술performance arts을 구별했다. 그러나 이런 논문들에서도 우리 식의 순수예술과 수공예의 구분은 발전시키지 않았다(Roochnik 1996).

생산 예술(테크네)과 윤리적 지혜(프로네시스phronesis)를 대비시킨 아리스토텔레스의 유력한 견해는 장인/예술가의 계산적 합리성을 과장해서 후세의 수공예 이론에 좋지 않은 영향을 미쳤다. 예를 들어 『니코마코스 윤리학』에서 아리스토텔레스는 생산적 테크네를, "합리적 사고의 지침에 따라 무언가를 만들어내는 훈련된 능력"이라고 정의했다(1140.9-10). 그러나 그리스 문화에서 테크네의 일반적인 의미는 아리스토텔레스의 공식이 시사하는 것처럼 그렇게 단지 합리적이거나 '기술적'이기만 한 것이 아니라 자연발생적인 요령이라는 차원도 포함하는 것이었다. 융통성을 포함하는 이 넓은 의미의 테크네는 그리스의 메티스metis라는 개념, 즉 사냥꾼이나 호머의 오디세우스가 보여주는 '약삭빠른 머리'와 유사했다.[2] 의술과 군사 전략에서부터 도자기 만들기와 시에 이르기까지 다양한 예술에 종사했던 고대인들은 현대적 의미의 '장인'도 '예술가'도 아니었으며, 기술과 요령을 겸비한 장인/예술가였다.

이 장인/예술가에 대한 고대 그리스인들의 견해에서 놀랍게도 빠져 있는 것은 우리의 현대적 개념이 강조하는 상상력과 독창성, 그리고 자율성이다. 상상력과 혁신도 일반적으로 중시되었지만, 그것은 특정 목적을

2. Detienne and Vernant(1978) 그리고 Dunne(1993)을 보라. 아리스토텔레스도 테크네라는 말을 때때로 더 유연하게 사용했던 장본인이다. 그러나 보통은 생산 예술에 반대되는 실행 예술에 적용했다.

위해 위임받은 제품을 만드는 장인 정신의 일부로 중시되었지, 그 자체를 강조하는 현대적 의미에서 중시된 것은 아니었다.[3] 기원전 5세기와 4세기에 그리스 자연주의가 회화와 조각에서 거둔 업적은 대단히 경이롭다. 그렇더라도 대부분의 화가와 조각가들은 여전히 수공업자로 인식되었고, 그래서 플루타르코스는 재능 있는 귀족 젊은이가 페이디아스의 유명한 제우스 상을 보고 경탄은 할지언정 정작 페이디아스가 되기를 원하지는 않으리라는 말을 했던 것이다(Burford 1972, 12). 귀족보다 훨씬 수가 많았던 그리스의 평민들이 이렇게 장인/예술가를 업신여기는 귀족들의 견해에 늘 공감했던 것은 아니고, 나중에 로마 사회의 일각에서는 (세상을 뜬) 그리스 조각가나 화가의 지위가 매우 높아지기도 했다. 그러나 대부분의 고대인들이 조각가와 화가에게서 감탄했던 점은 감쪽같은 유사성을 만들어내는 그들의 기술이었다. 플리니우스나 키케로가 쓴 글에 화가와 조각가들에게 대단한 존경심을 표하는 구절들이 있기는 해도, 돈을 받고 손을 써서 생산하거나 실행하는 행위는 제아무리 지적이고 노련하며 영감에 찬 것이라도 모두 저 아래로 보는 귀족적 편견이 강하게 남아 있었다.

물론 웅변가나 시인에게는, 화가나 조각가들의 다소 낮은 지위에 관한 앞선 언급이 적용되지 않는다. 시인의 개념과 형상은 복합적이었으며, 호메로스에서 플루타르코스에 이르는 약 800년의 세월 동안 많은 변화를 겪었다(Nagy 1989). 이 기간의 초기에는 시인과 예언자의 개념이 아직 완전히 구별되지 않았고, 나중에 두 개념이 분리되었을 때도 시인들은 계속해서 축제의 찬가나 승리의 송가를 의뢰받았다(Pindar). 플라톤은 『이온Ion』에서 시는 이성적 산물이 아니라 비이성적 영감이라고 했는데(이는 칭찬의 뜻이 아니었다), 이를 빌미로 일부 철학자들과 문학 이론가들은 그리스인들도

3. 상상력에 대한 논의는 헬레니즘 시대에, 그것도 주로 수사학 이론가들 사이에서만 찾아볼 수 있다. 그들은 웅변술에 필요한 생생한 시각화에 대해 이야기했으나, 이는 칸트나 낭만주의자들의 논의와는 아주 먼 것이다(Politt 1974; Barasch 1985; Vernant 1991).

순수예술과 단순 수공예를, 영감을 받은 천재성의 산물과 규칙의 산물로 구분했다고 주장했다. 이런 주장은 수공예 기술을 경시하는 현대의 경향을 과거에 투사하는 것이다. 뿐만 아니라, 뮤즈를 부르는 주문이 그 신들에게 청한 바는 이른바 영감이라는 것 못지않게 정보와 지혜, 효과적인 기법도 작가에게 불어넣어 달라는 것이었는데, 이 사실 또한 간과한다(Gentili 1988). 시인의 자유를 암시하는 그리스와 로마 후기의 문헌들이 독립성이나 '창조적 상상력에 대한 낭만적 개념'을 주장하는 것으로 읽혀서는 안 된다(Halliwell 1989, 153). 또 베르길리우스와 호라티우스가 로마 시대에 부활시킨 바테스vates(사제-시인) 상을 몽롱한 낭만적 관념으로 이해해서도 안 된다. 베르길리우스와 호라티우스가 바테스 개념을 쓴 것은, 한편으로는 자신들이 후원자의 지시를 받는 작가 역할을 하고 있다는 사실을 감추고, 다른 한편으로는 기법을 보완해주는 재능이라는 관념의 대역이 필요했기 때문이었다. 그럼에도 기법(아르스)이 차지하는 중심적인 위치는 여전히 절대적이었다. 호라티우스의 『작시법Art of Poetry』에 적시된 통일성과 적합성(데코룸decorum)의 교의 및 끝없는 연마의 필요성은 이후 수세기 동안 성문화된 규범으로 작용했다.

사실 로마 시대에 시를 쓴 사람의 전형은 귀족 출신의 아마추어거나, 아니면 생계가 후원에 달려 있어서 시의 테마나 양식을 완전히 자유롭게 선택하기란 거의 불가능한 사람들이었다(Gold 1982). 로마의 후원자들이 일반적으로 "기대했던 것은 시인들이 유숙 철학자들처럼 말벗이 되어주고 기분 전환을 시켜주는 것이었다"(Fantham 1996, 78). 시인들 중에는 정말 뛰어난 오락의 귀재들도 얼마간 있었고, 아우구스투스 황제의 후원 정책을 관리했던 마에케나스는 고상하게 간접적으로 황제를 칭송하는 베르길리우스와 호라티우스 같은 작가들에게서 어떻게 환심을 사야 하는지도 알고 있었다. 시인의 상은 손으로 작업하는 화가나 조각가의 상보다 확실히 훨씬 더 높은 지위에 있었지만, 그래도 고대의 시인은 개념과 실제 양 측면에서 모두 현대적 개념의 시인과는 무척 다른 인물이었다.[4]

미와 기능

그리스와 로마 사람들이 순수예술이나 예술가라는 범주를 가지고 있지는 않았다 하더라도, 조각이나 시 또는 음악을 대할 때는 우리가 미적이라고 부르는 일종의 초연한 관조의 상태를 취하지 않았을까? 그렇게 생각할 수 없는 이유가 두 가지 있다. 첫째, 우리가 그리스나 로마의 순수예술로 분류하는 대부분의 것들은 아테네의 디오니소스 축제에서 펼쳐지던 비극 경연대회처럼 사회적·정치적·종교적·실용적 맥락 안에 전적으로 붙박여 있는 것이었다. 예를 들어 범아테네 축제에는 음악이 동반된 행렬 및 의식뿐만 아니라 호메로스의 서사시를 낭송하는 대회와 멋지게 장식된 올리브기름 단지가 상으로 주어진 체육대회도 포함되었다. 범아테네 축제의 특별 행사는 선택된 상류층 소녀들이 짠 페플로스를 아테나 여신에게 바치는 것이었는데, 아테나 여신상의 어깨에 걸쳐 내려뜨렸을 이 직사각형의 천에는 올림포스의 신들과 거인들 사이의 싸움을 승리로 이끄는 아테나 여신의 모습이 묘사되어 있었다(Neils 1992). 로마의 서사시와 서정시도 의사전달이나 설득, 설명, 혹은 여흥의 수단으로 사회적 맥락에 묶여 있었다. 베르길리우스의 서사시 『아에네이스Aeneid』는 우리가 생각하는 그런 상상력 넘치는 순수예술 작품으로서 암기되고 낭송된 것이 아니라, 정확한 문법과 훌륭한 문체를 가르치고 시민이 지녀야 할 미덕의 본보기들을 주입하는 데, 그리고 '교육을 받은' 계급의 일원임을 과시하는 데 이용된 것이었다. 이와 비슷하게, 광범위한 의미를 지녔던 고대의 '음악'(드라마와 춤이 포함되었다)도 미적인 정신 상태에서 조용히 경청하는 무언가가 아니라,

4. 현대의 예술 관념이 고대 그리스에 존재했는지 여부를 놓고 다투는 상반된 견해들의 사례는 *Grove Dictionary of Art*(Turner 1996) 신판에 실린 파울로 모레노Paolo Moreno와 마사 너스바움의 논문들이다. 모레노는 순수예술과 수공예의 현대적 분리가 이미 고전기에 일어났다고 본다(Moreno 1996). 반면에 너스바움은 "고대 그리스인들의 생각이 우리와 얼마나 다른지를 강조하며 시작해야 한다"고 말한다 (Nussbaum 1996, 1:175).

행진과 음주, 그리고 무엇보다 노래와 연기에 붙인 반주로서 기억, 의사전달, 종교적 의식을 북돋는 보조수단이었다.

그리스 예술이 지니고 있던 여러 사회적 기능들과 별도로, 현대적인 '미적' 태도가 거의 없었던 두 번째 이유는 대다수의 그리스와 로마 사람들이 조각상이나 시 낭송에 탄복할 때든 잘 만들어진 정치 연설에 탄복할 때든 마찬가지였다는 점이다. 즉 두 경우 모두 그 도덕적 쓰임새가 절묘한 실행과 잘 어우러진 점을 높이 평가했던 것이다. 마사 너스바움Martha Nussbaum이 말하듯이, "시와 시각예술, 그리고 음악은 모두 내용적으로나 형식적으로나 공히 윤리적인 역할을 수행해야 한다고 여겨졌다"(1996, 1:175). 그 가장 유명한 예는 플라톤이『공화국』에서 펼친 주장으로, 거기서 그는 시의 특정 운율과 음악의 특정 리듬이 정신에 영향을 미친다는 이유로 그 운율과 리듬에 반대했다. 아리스토텔레스가『시학』에서 고통의 재현으로부터 유래하는 즐거움에 관해 언급했다는 점을 생각하면, 그는 현대적 미학 개념에 더 가까이 다가간 것처럼 보일지도 모른다. 그러나 아리스토텔레스의 초점은 비극이 즐거움과 교화를 결합하는 방식에 있었다. 그리고 카타르시스를 낳는 연민과 공포에 관한 그의 유명한 언급은 정죄와 정화뿐만 아니라, 무엇보다도 영혼을 씻어내고 도덕적 이해를 심화하는 '순화' 또한 의미하는 듯 보인다(Nussbaum 1986). 핼리웰이 내린 명료한 결론대로, 아리스토텔레스에게는 "자율적인 미적 즐거움에 대한 교의가 전혀 없었다"(1989, 162).

시각예술은 훨씬 더 확고히 기능적인 맥락에 붙박여 있었다. 로마의 건축가 비트루비우스에 따르면 건축에서는 견고함과 유용성, 아름다움이 모두 똑같이 중요하다. 조각과 그림의 경우에는 항아리, 잔, 봉헌상, 묘비, 신전의 일부, 주택의 장식 부품 등 오늘날 우리가 미술관에서 감상하는 그 대부분이 일상생활이나 종교의식에서 사용되던 물품들이었다. 우리가 미적으로 감상하는 고대 그리스의 독립 조각상들조차 순수예술로 찬미하기 위해 만들어진 것이 아니라 여러 종교적·정치적·사회적 목적에

쓰기 위해 제작된 것이었다(Barber 1990; Spivey 1996). 존 보드만John Boardman은 헬레니즘 시기 이전에 그리스인들이 시각예술을 대했던 태도에 관해 다음과 같이 거침없이 말한다. "'예술을 위한 예술'은 사실상 미지의 개념이었다. 진정한 예술 시장도 수집가도 존재하지 않았다. 모든 예술에는 각자의 기능이 있었고, 예술가들은 구두 제조업자와 마찬가지로 일상용품을 공급하는 업자들이었다"(1996, 16).

그러나 미美는 어땠을까? 고대 세계의 미 관념은 우리의 미학 이론들이 전형적으로 분리하는 것들을 늘 결합했다. '미'(칼론kalon)는 형태와 외양만큼이나 정신과 성격, 관습과 정치체계에도 적용되던 일반적인 칭찬의 용어였다. 그리스어 칼론과 라틴어 풀크룸pulchrum 모두 단순히 '도덕적으로 선량한'이라는 뜻으로 사용되는 경우가 빈번했다. 감각적인 외양을 뜻하는 좁은 의미의 미 관념이 소피스트들 사이에서 출현했음에도, 보다 넓은 의미의 미 개념이 여전히 지배적이었다.[5] 고대 말에는 플로티누스가, 그리고 더 나중에는 아우구스티누스가 미를 논하면서 조각과 건축, 음악을 포함시켰지만, 그러면서도 그들은 여전히 이 예술들의 자리를 도덕적·지적·정신적 미보다 훨씬 아래에 놓았다. 심지어 플로티누스의 영향력 있는 논문에서조차, 공통의 내적 원리로 결합되어 수공예와 뚜렷이 대립하는 일단의 순수예술이라는 개념은 눈을 씻어도 찾아볼 수 없다. 또한 플로티누스는 예술작품을 그 자체 목적으로 삼아 무관심적으로 관조하라고 권고하지도 않는다.[6] 고대인들은 "탁월한 예술작품들을 마주했고 그 매력에 상당히 쉽게 감응했지만, [그들은] 이런 예술작품들의 미적 특질을 그 지적·도덕적·종교적·실용적 기능 내지 내용으로부터 분리한다든가, 또는 그런 미적 특질을 사용해서 순수예술을 하나의 그룹으로 묶는다든가

5. 물리적인 아름다움의 비례는 우주와 인간 사회에 존재하는 척도 및 질서 개념과 연결되어 있었지, 예술에만 국한된 어떤 것이 아니었다(politt 1974, 14-22).

6. 바라쉬Barasch는 플로티누스가 창조성을 옹호한다고 설명한다(1985). 그러나 Tatarkiewicz(1970)를 보라.

할 만한 능력도, 의도도 없었다"(Kristeller 1990, 174).

그러나 헬레니즘 시대, 즉 알렉산더 대왕이 죽은 기원전 323년부터 아우구스투스의 승리와 더불어 로마제국이 시작되는 기원전 31년 사이의 긴 시기에는, 우리 쪽에 더 가까운 태도와 행동이 상류층에서 나타나기 시작했고 기독교의 승리 이후에도 드문드문 지속되었다는 증거가 있다. 예를 들어 칼리마코스 같은 몇몇 알렉산드리아 문필가들은 도덕적 목적을 배제할 정도로 시적 기교에 중점을 두었다. 또 로마의 귀족 오비디우스가 (아우구스투스 황제가 추방 명령을 철회하기를 바라면서) 시의 목적은 오직 순수한 즐거움뿐이라고 한 주장도 인용할 수 있다. 이 주장에서 암시된 즐거움이 현대 미학 이론 특유의 무관심적 즐거움이었을 것 같지는 않지만, 이는 차치하고라도 칼리마코스나 오비디우스 같은 문필가들의 견해는 규범적인 견해와 거리가 멀었다. 그보다는 호라티우스가 『작시법』에서 말한 '가르침과 즐거움prodesse … delectare'의 혼합 혹은 '용도와 기쁨util dulci'의 혼합이 더 전형적인 태도였고, 이는 중세와 르네상스 시대까지 이어졌다.

시각예술에 관해서도 현대적 관념과 관행을 예고하는 놀라운 생각들이 더러 있었다. 로마 군대가 그리스에서 조각상들이나 금제 그릇들을 약탈해 오자, 로마의 많은 저명인사들은 그리스 작품들을 수집하고 복제품을 주문하기 시작했다. 일부 사학자들은 이런 수집과 그로 인해 생겨난 예술 및 골동품 시장, 아울러 유명한 그리스 장인/예술가들의 회화나 조각상을 그대로 베낀 로마의 복제품들로 보건대, 이제 그런 작품들이 순수예술처럼 그 자체로 향유되었음을 미루어 알 수 있다고 주장해왔다.[7] 예를 들어 하드리아누스 황제는 그리스 조각을 열렬히 찬미하는 수집가였으며, 티볼리 정원들이나 판테온 신전이 입증하듯 건축에 사로잡힌 후원자였다.

7. Alsop(1982)은 수집을 강조한다. 그러나 곰브리치는 수집이 애매한 척도라서, 예술 그 자체라는 현대적 관념 같은 것의 존재를 나타내는 중요한 표시는 복제라고 생각한다(1960, 111; 1987). 조각상 수집과 연관된 미적 동기 대 여타 동기들의 문제에 대해서는 Gruen(1992)을 보라.

또 회화나 조각에 대한 키케로와 폴리니우스 등의 저술에서 현대적 울림이 있는 언급을 찾을 수 있는 것도 확실하다. 그러나 이 당시에 생겨난 수집과 복제의 대부분은 예술 자체에 대한 관심보다 부유함이나 명망과 더 연관된 현상이었다. 헬레니즘과 로마 제정 말기에도 로마의 시각예술은 여전히 사회정치적 의식을 위한 이미지로 생산되었고, 비의적인 신흥 종교들도 이미지를 종교적 목적 아래 두었다(Elsner 1995). 4세기의 기독교 공인과 뒤이은 로마제국의 몰락은 시, 음악, 시각 이미지들의 기능성을 강화했고, 그 결과 유럽은 순수예술과 미학에 대한 현대적 체계를 확립하기까지 그 후 1500년의 세월을 더 보내야만 했다.

2 아퀴나스의 톱

중세에는 현대 세계에 들어와 수공예로 좌천된 여러 예술들이 회화나 조각만큼 귀하게 여겨졌다. 예를 들어 중세와 초기 르네상스 시대의 자수인 刺繡人들은 비단과 금속 실, 보석, 진주, 두들겨 편 금 등을 사용하여 회화적이고 장식적인 놀라운 수예품들을 생산했다(도 3). 또 자수인들은 다른 사람들이 해놓은 디자인에 바느질이나 하는 숙련 노동자에 불과한 사람들이 아니었다. 헨리 3세는 자수인으로 명망이 높았던 베리 세인트 에드먼즈의 메이블Mabel of Bury St. Edmunds에게 성모 마리아와 성 요한을 수놓아 달라고 주문하면서 디자인도 전적으로 그녀에게 맡겼다(Parker 1984). 중세 사람들은 우리와 달리 순수예술과 '단순' 수공예를 분리하지 않았다. 아우구스티누스의 시대인 5세기부터 아퀴나스의 시대인 13세기까지, 예술을 열거한 목록에는 회화, 조각, 건축과 함께 요리, 항해술, 말 조련술, 구두 제작, 공 던지기 묘기 등이 섞여 있었다.

'종속적' 예술에서 '기계적' 예술로

중세 초기의 문필가들은 예술을 '교양' 예술 대 '범속' 혹은 '종속' 예술

도판 3. 영국의 성직자 망토(15세기 말): 실크, 꺾이고 휘어진 갈매기 문양을 능직으로 넣어 성기게 짠 벨벳, 아플리케는 일반 리넨, 실 카우칭과 패드 카우칭, 스팽글. 114x291.1cm. Grace R. Smith Textile Endowment, 1971.312a. 사진 © 2000, Art Institute of Chicago, All Rights Reserved.

로 나눴던 그리스 로마 시대 말의 구분을 계속 이어갔고, 교육적인 목적을 위해 교양 예술을 3학三學(논리학, 문법, 수사학) 4과四科(산술, 기하학, 천문학, 음악 이론)로 분리했다. 엘스페스 휘트니Elspeth Whitney가 보여주었듯이, 12세기에 이르자 '교양' 예술과 '범속' 예술의 전통적인 대립을 그려내는 방식에 예리한 변화가 생겼다(1990). 성 빅토르의 휴Hugh of St. Victor는 경멸조의 '범속' 또는 '종속'이라는 용어 대신에 '기계적 예술'이라는 용어를 사용하자는 유력한 논의를 펼치면서, 일곱 가지의 교양 예술이 있으니 기계적 예술도 일곱 가지가 있어야 한다고 주장했다. 고대 세계에서 기계술mechanics은 무거운 물체를 옮기는 데 사용된 응용수학의 한 분야였지만, 9세기에는 그 의미가 모든 수공 예술manual arts을 포함하는 쪽으로 확대된 상태였다. 물론 이 새로운 이름과 교양 예술에 필적하는 위치는 기계적 예술에 보다 큰 위엄을 부여했다. 그러나 휴는 더 나아가, 타락한 인간성을 회복시키는 작업이라는 점에서 기계적 예술을 이론적 예술(철학, 물리학) 및 실용적 예술(정치학, 윤리학)과 동등한 파트너로 만들었다. 그에 따르

면, 이론적 예술은 신이 인간의 무지를 치유하기 위해 내려주신 것이고 실용적 예술은 인간의 악을 치유하기 위해 내려주신 것인데, 바로 이와 같이 기계적 예술은 인간의 신체적 약점을 치유하기 위해 내려주신 것이었다.

이제 세 가지 작업이 있다—신의 작업, 자연의 작업, 자연을 모방하는 기술자artificer의 작업. 신의 작업은 창조하는 것이고, … 자연의 작업은 실제로 낳는 것이며, … 기술자의 작업은 흩어져 있는 것들을 한데 모으는 것이다. 인간만이 아무 방책도 없이 벌거벗은 상태로 태어난다. … 인간의 이성은 무언가를 저절로 소유할 때보다 발명해낼 때 훨씬 더 찬란하게 빛난다. 바로 이 이성이 회화, 직조, 조각, 건설을 무한히 다양하게 만들어낸 힘이다. 그래서 우리는 자연뿐만 아니라 기술자도 경이롭게 쳐다본다(Whitney 1990, 91).

휴의 일곱 가지 기계적 예술—직조, 무장armament, 교역, 농경, 수렵, 의료, 연극—은 사실 여러 세부 항목을 지닌 일반 범주들이었다.[1] 건축은 무장 혹은 '보호막 구축'의 일부로 언급되었고, 연극은 레슬링, 경마, 춤을 비롯한 모든 종류의 오락을 포함했다(표 1). 휴가 꼽은 목록은 자주 수정되곤 했지만, 12세기 말에 이르러 '기계적 예술'이라는 용어는 서구에서 표준어로 자리 잡게 되었다.

그러나 기계적 예술에 더 높은 지위를 부여하려는 휴의 노력은 곧 아랍 철학이 유입되고 아리스토텔레스의 문헌 가운데 보존된 글들이 집대성되면서 도전을 받았다. 예를 들어 토마스 아퀴나스는 아리스토텔레스가 구분한 이론 학문과 생산 예술 사이의 분리를 수용했고, 또 돈을 받고 실용성 있는 물건을 제작하는 행위를 경시했던 아리스토텔레스의 경향도 수용했다. 그 결과 아퀴나스는 다음과 같이 쓸 수 있었다. "유용성

1. 각주의 내용이 다음 문장과 중복되어, 저자의 동의 아래 생략한다_옮긴이.

표 1. 중세의 예술 분류

	과목
교양 예술(vs. '종속적 예술'):	
3학	문법, 수사학, 논리학
4과	산술, 기하학, 천문학, 음악
기계적 예술(성 빅토르의 휴)	직조, 무장*, 교역, 농경, 수렵, 의료, 연극**

* 무기, 금속 가공술, 건축술 등을 포함한다.
** 레슬링, 경주, 춤, 서사시 낭송, 인형극 등을 포함한다.

을 위해 행위의 실행이 주문되는 예술은 기계적 혹은 종속적이라고 불린
다"(Whitney 1990, 140). 따라서 모든 예술/수공예에 존엄한 위치가 허용되었
던 '승리의 순간'은 유용성과 수작업을 '범속'하고 '종속적'이라고 경시했
던 고대의 사고가 강력하게 되살아남으로써 이미 13세기에 도전을 받았
다. 그렇긴 해도 중세의 문필가들 대부분은 계속해서 모든 예술을 존중했
다. 그들은 자수와 회화, 도자와 조각, 금속 가공술과 건축술을 차별하지
않았고, 성 빅토르의 휴처럼 창작의 도식과 지식의 체계에 속하는 위엄 있
는 자리를 이 예술들에 부여했다.

기술자들

중세에는 artista라는 용어가 주로 교양 예술을 공부하는 이들을 가리키는
데만 쓰였다. 반면에 수많은 기계적 예술 가운데 하나를 생산하거나 실행
하는 데 종사하는 이들은 artifex라고 불리곤 했다. '화가'와 '조각가', '건
축가' 같은 보다 구체적인 용어들도 있었지만 오늘날 우리가 사용하는 의
미와는 달랐다. 중세의 화가는 본래 '장식' 기술자로, 위임을 받아 교회와
공공건물, 부유층 저택에 벽화를 그리고 가구, 깃발, 방패, 간판에 그림을
그리는 사람이었다. 개별 예술마다 별도의 길드가 있는 경우는 드물었다.
화가는 흔히 약제사 길드에 속했고(이들이 안료를 취급했기 때문이다), 조각
가는 금세공인 길드에 속했다. 건축가 중에는 신사와 같은 지위를 얻은

이도 더러 있었다는 증거가 있지만,[2] 건축가는 흔히 석공 길드에 속했다. 대부분의 중세 기술자들은 돌조각가든 도예가든 화가든 모두 후원자를 위해 일했고, 내용과 전체 디자인, 재료는 보통 후원자가 구체적으로 명시했다. 게다가 중세 기술자들은 대개 한 개인이 아니라 공방의 일원 자격으로 의뢰를 받았고, 작업의 여러 측면을 공방의 다른 구성원들과 나누어 담당했다. 기술자들은 흔히 육체노동과 결부된 낮은 지위에 머물렀지만, 대부분의 기계적 예술은 손재주뿐만 아니라 지적인 계획, 상상력을 발휘한 구상, 건전한 판단력을 요하는 일이었다. 그러나 보나벤투라가 말했듯이, 기술자는 창조자가 아니라 제작자였다. 신은 무에서 자연을 창조하고, 자연은 다시 잠재적 존재를 실제적 존재로 변화시킨다. 그러나 기술자는 자연이 만든 실제적 존재를 그저 수정할 뿐이다. 가끔 보다 현대적인 것을 암시하는 전조가 나타나기는 했어도, 중세에는 이런 태도가 계속 규범으로 유지되었다(Eco 1986).

그럼에도 우리의 현대적 이상들을 과거에 투사하고자 하는 욕망은 좀체 사라지지 않는다. 지난 수십 년에 걸쳐 지금까지도, 중세 예술을 연구하는 사학자들은 익명의 중세 장인이라는 과거의 고정관념을 공격하고 있다. 널리 알려진 신화적 통념에 따르면, 대성당을 만든 조각가들과 스테인드글라스 제작자들은 단지 하느님의 영광을 위해서만 일했고, 따라서 자신들의 작품에 결코 서명을 남기지 않았다고 한다. 그런데 광범위한 조사 덕분에 중세 전문가들은 다수의 서명과 더불어, 많은 조각가와 화가들이 지역에서 명성을 날렸다는 증거를 찾아냈다. 이런 작업은 과거의 통념을 바로잡아주는 증거로서 당연히 환영할 바지만, 일부 해석자들은 그

2. 13세기에 건축 기법들이 더욱 복잡해짐에 따라 소수의 숙달된 석공들이 아주 상세한 부분의 디자인만 맡고 일상적인 실제 건축 업무는 중간 관리자들에게 넘기기 시작했다는 증거가 약간 있다. 게으른 성직자를 건축가에 빗댄 설교가 적어도 하나 있는데, 거기서 건축가는 장갑 낀 손으로 지팡이를 짚고 현장에 가끔 나오기는 하지만 진짜 일은 전혀 하지 않으면서 큰 액수의 봉급만 빼가는 인물이다. 중세의 장인/예술가에 대한 일반적 논의는 Castelnuovo(1990)와 Kristeller(1990)를 보라. 건축가에 대해서는 Goldthwaite(1980)와 Kimpel(1986)을 보라.

것이 곧 '개인주의'와 현대적 '예술가' 개념의 증거라는 결론으로 비약했다. 그런 결론은 대부분의 생산이 공방의 맥락에서 이루어졌다는 점, 후원자와 고객이 중심적인 역할을 담당했다는 점, 그리고 서명으로 표현된 자부심은 현대적 개념의 창조성이나 독창성과 유사한 무언가를 자부하는 것이라기보다 수공예 기술이나 혁신을 자부하는 것이었을 가능성이 더 높다는 사실을 무시할 때에야 비로소 가능하다. 그러나 수정주의자들이 중세 조각가나 화가란 그저 도안책과 공방의 일과를 따르기만 하는 '단순한' 수공예인에 불과했다는 생각을 부인하는 것은 옳다. 익명성이라는 고정관념을 휘두르는 쪽이나 현대적 해석을 꾀하는 수정주의자들 모두 현대 예술 체계의 이항 대립적 사고라는 동일한 덫에 빠져 있는 것이다. 중세의 장인/예술가는 낭만주의자들이 생각하는 익명의 수공예인도, 수정주의자들이 생각하는 현대의 개인주의자도 아니었다.[3]

중세에는 예술가와 장인을 서로 다른 범주로 부당하게 구분하는 일이 없었듯이, 예술을 제작하는 과정에서 성 역할을 뚜렷하게 구분하는 일도 없었다. 교역이나 예술을 남성이나 여성이 독점적으로 실행하는 경우는 거의 없었다. 한 가지 이유는 상당수의 예술 제작이 종교적 주문에서 비롯되었다는 데 있다. 섬세한 채색 필사본과 정교한 자수, 그리고 종교적 시와 악곡은 여성 수도원과 남성 수도원 양쪽 모두에서 나왔다. 세속적 제작의 경우에는 여성들이 가족 공방에서 남성들과 나란히 그림을 그리고 천을 짜고 조각을 하고 바느질을 했다. 그렇다고 이런 상황이 어떤 목가적 평등을 시사하는 것은 아니다. 후세에서나 마찬가지로 당시에도 여성들은 법과 지위, 급료 면에서 차별을 받았기 때문이다. 그러나 후일 여성

3. E. H. 칸토로비츠Kantorowicz의 논의가 길게 늘어놓는 사례들은 중세를 현대화하고자 하는 사람들이 반색을 할 것들이다. 그는 '예술가의 주권'이 무에서 유를 창조할 수 있다고 여겨진 중세의 교황 개념에서 '기원'했으며, 그 개념을 습득한 단테를 통해 르네상스 시대로 건네졌다고 주장했다. 칸토로비츠의 주장은 억지스럽고 '예술가의 주권'과 교황 개념의 유사성에도 논란의 여지가 있다. 그러나 이 사실은 차치하더라도, 중세에 '예술'과 '기술자'를 바라보던 규범적인 개념은 우리의 개념과 크게 달랐다(Kantorowicz 1961).

들을 집안에 묶어두는 데 기여한 공과 사의 전반적인 분리는 아직 일어나지 않았다. 중세 여성들은 제화, 제빵, 무기 제조, 금세공, 그림, 자수의 대가들이었을 뿐만 아니라, 길드에 소속된 경우도 많았다. 길드에는 보통 남편을 통해 가입했지만, 때로는 단독으로(독신 여성femme soles) 가입하기도 했다. 남편과 사별한 여성 수공예인들은 가족 공방을 계승할 권리와 견습생들을 훈련시킬 권리를 보유했다. 일부 지역에서는 여성들이 특정 수공예 부문을 지배했는가 하면(파리의 비단 제조), 다른 사람들이 만든 제품을 취급하면서 성공적인 사업가가 된 여성들도 더러 있었다.

현대의 예술가 개념이 중세의 회화, 조각, 건축, 도자기, 자수를 비롯한 여러 시각예술의 관행과 거의 관련이 없다면, 그것은 중세에 지배적이었던 시 짓기의 관행과도 똑같이 거리가 멀다. 중세는 대단히 길고 복합적인 시기이며, 이는 언어와 문학의 측면에서 특히 그러하다. 당시 언어는 유일한 문어이자 주로 성직자들만 알았던 라틴어, 그리고 겨우 서서히 문어의 형태를 띠어가던 여러 지방어들로 갈라졌다. 학교에서 배우는 시는 성직자나 문필가가 되고자 하는 이들이 라틴어를 완전히 익히는 데 필수적인 과정이었다. 중세에 시인이 된다는 것은 영감이 아니라 땀과 연관된 일인 경우가 훨씬 많았다. 그리고 라틴어 작시법에 통달하려는 동기는, 만약 시험 준비의 차원을 넘어선 경우라면, 흔히 "찬사나 비문, 청원서, 헌정사를 지어서 권력자의 환심을 사거나 동급자들에게 필적"할 수 있는 능력을 갖추려는 것이었다(Curtius 1953, 468). 물론 학자−시인들은 후원자에게 봉사하거나 유급 성직자의 자리를 찾아 생계를 꾸려야 한다는 것이 불만이었기에, 시적 광란에 관한 고대의 일반적인 견해는 충실히 전수되었다. 그러나 그 결실은 르네상스 시대에 가서야 맺게 된다. 남프랑스의 음유시인 troubadour이 그 지방의 말로 지은 시는 학교에서 가르친 시학보다 훨씬 자유로웠지만, 그렇다고 이를 독창성이라는 낭만적 개념의 견지에서 논하는 것은 시대착오이며, 더구나 음유시인의 전통은 일반적인 시 관념의 규범도 아니었다. 13세기 말에 이르러 지방어로 쓰인 위대한 시 작품이 처음으

로 등장했으니, 바로 단테의 『신곡』이다. 이 작품은 '문학'이라는 자의식
이 더욱 강한 페트라르카와 보카치오의 글이 나올 수 있는 길을 열어주었
다. 그러나 틀을 제공한 것은 여전히 수사학의 예술이었고, 이들 작가는
그 틀 안에서 형식과 비유를 그처럼 창의적으로 사용했던 것이다. 조각가
나 화가와 마찬가지로, 중세의 시인은 독창성과 자기표현에 전념하는 현
대적 문학 예술가도 아니고, 교과서의 규칙을 적용하는 단순 수공업자도
아니었다(Auerbach 1993).

현대의 시인 관념이 그렇듯이, 음악가를 작곡 예술가로 보는 우리의 생
각도 중세의 개념 및 관행과 다르다. 물론 교양 예술의 한 과목인 음악은
우주의 조화와 수학적 관계들에 대한 일반 관념들을 다루는 이론 학문이
었다. 성당학교의 일부 교사들이 유명해지고 그들의 미사용 찬송가와 악
곡이 널리 퍼지기는 했지만, 그렇게 퍼지는 과정에서 곡을 고치고 개선하
는 일들은 거의 주저 없이 이루어졌다. 시와 산문의 영역에서와 같이 음
악에서도 수도원 소속의 여성 작곡가들이 남성 작곡가들 못지않게 많은
곡을 짓고 존경을 받았다. 최근에 재조명된 빙엔의 힐데가르트Hildegard of
Bingen가 작곡한 놀라운 음악 작품들은 이 점을 다시금 일깨워준다. 세속
적인 음악에서도 교양 예술과 기계적 예술 사이의 일반 구분이 역시 지배
적이었다. 상류층 사람들은 개인적인 재미로 노래하기를 즐겼고 직접 악
기를 연주하기도 했지만, 또한 궁정 예능 담당관인 종글뢰르jongleur를 두
고 있었다. 종글뢰르란 여흥을 제공하는 사람들인 저글러, 곡예사, 춤꾼,
동물 조련사, 가수, 기악 연주자를 모두 아우르는 느슨한 범주였다. 이렇
게 고용된 음악가들은 급료를 받고 작곡과 연주를 했기 때문에 기계적 예
술에 속했고, 귀족에 비할 때 고용된 시인이나 화가, 재단사와 똑같이 지
위가 낮았다. 이런 음악 종복들은 종종 거리로 나서 다른 귀족이나 상인
의 집에 고용될 기회를 물색하곤 했다. 또 다수는 마을의 음악가로 정착
했는데, 그들에게는 결혼식이나 장례식을 비롯한 각종 행사에서 음악을
연주하는 것뿐만 아니라 경비를 서고 시간을 알리는 임무까지 주어지기

도 했다. 따라서 중세의 음악가 가운데 지위가 높았던 사람들은 순수 이론가나 귀족 신분의 아마추어, 또는 수석 작곡가/연주자를 비롯한 교회나 궁정의 관리였고, 반면에 대부분의 '직업' 음악가들은 돈을 받고 손을 써서 일하는 장인/예술가 무리의 일부로 간주되었다. 자의식을 가지고 독립적인 '예술작품'을 창조하는 현대의 작곡가가 아니라, 대다수의 음악가들은 사회생활과 종교생활에 쓰일 반주로 의도된 음악의 작곡가이자 연주자였다(Raynor 1978).

석공, 유리직공, 자수인, 건축가, 시인, 종교적 · 세속적 음악가와 관련된 모든 증거를 취합해보면, 전혀 예외가 없는 것은 아니지만 현대적 개념의 '예술가'도 그 반대 개념인 '단순한 장인'도 모두 이 다종다양한 그룹에 적용하기에는 매우 부적절하다는 점이 확연히 드러난다. 초기 르네상스 시대로 매끈하게 섞여 들어간 기나긴 중세에는 '예술가'도 '장인'도 없었으며, 다양한 계급과 지위의 장인/예술가가 있었던 것이다.

미의 관념

중세의 사고방식이 예술과 예술가에 대한 현대의 관념과 거리가 멀었듯이, 미적인 것에 대한 현대적 사고와도 동떨어져 있었다. 그렇다고 중세인들이 선과 형태, 색의 아름다움을 몰랐다거나 화성과 운율, 비유에서 즐거움을 얻지 못했다는 뜻은 아니다. 다만 외관을 내용 및 기능에서 체계적으로 분리하지 않았다는 뜻일 뿐이다. 예를 들어 시는 여전히 가르침과 즐거움의 이중 기능을 지닌 것으로 생각되었고(호라티우스), 서양의 교회가 이미지들을 받아들이면서 내건 주요 명분 중 하나도 이미지의 교훈적 기능이었다. 음악은 여전히 주로 텍스트에 반주를 넣는 목적으로 만들어졌고, 심지어 세속 음악도 대부분 사회적 기능에 묶여 있었다.

중세의 많은 철학자들과 신학자들도 미의 관념에 대한 성찰을 했다. 그러나 미에 관한 논의의 대부분은 인간의 예술이 빚어내는 작품과 행위

의 미가 아니라 하느님과 자연의 미에 관한 숙고였다. 고대와 마찬가지로 중세에도 '미'라는 용어는 오늘날보다 훨씬 더 폭넓은 의미를 지녀서, 기분 좋은 외양과 더불어 도덕적 가치와 유용성을 포괄했다. 신학자들 중에는 세속적인 것들의 미를 논한 이들도 분명 있었다. 그러나 이들의 중론은, 어떤 물건 내부의 부분들 사이의 조화, 즉 비례만으로는 그 물건이 아름다워지기에 충분치 않으며, 그 물건이 목적과 관련해서 올바른 비례를 지닐 때에야 비로소 아름다울 수 있다는 것이었다. "스테인드글라스, 음악, 조각은 단순히 그것들이 즐거움을 주기 때문에 아름다운 것이 아니다. 그것들은 기쁨을 줄 수도 있고, 또는 가르침을 줄 수도 있다. 그러나 어떤 경우든 중세인들은 그것들이 제 목적과 부합하는 데 그 진정한 아름다움이 있다고 보았다"(Eco 1988, 183).

그럼에도 불구하고 중세를 계몽주의식 맹비난으로부터 구출하고자 애쓰는 선의의 사학자들은 신학적 텍스트들을 그 분명한 의미와 정반대로 재해석하면서, '세속적인' 미적 태도의 징후를 도처에서 찾아왔다. 그러나 스코투스 에리게나Johannes Scotus Erigena가 지나가는 말로 한 언급이라든가 혹은 가고일이나 로마네스크 양식의 기둥머리를 미적 무관심이라는 현대적 관념으로 해석하는 일은, 가차 없는 종교적 기능주의라는 고정관념만큼이나 중세의 일반적인 관점에 어긋나는 것이다.[4] 순수한 미적 반응의 징후를 찾는 이 끊임없는 탐구는 예술과 수공예를 양극단으로 대립시키는 현대적 사고에서 비롯된 어리석은 제약을 드러낸다. 데이빗 프리드버그 David Freedberg가 보여주었듯이, 이런 주문에 걸린 사학자들은 즉시 감정적

4. 에드가 드 브륀느Edgar de Bruyne는 황금술잔을 보고 즐거워하는 두 사람의 반응을 묘사한 존 스코투스 에리게나의 언급을 제시한다. 한 사람은 그 술잔을 소유하고 싶어 하지만 다른 사람은 "그저 술잔의 자연스러운 아름다움을 오로지 신의 영광으로만 돌릴 뿐이다." 여기서 후자의 반응은 브륀느가 말하는 '무관심적인 미적 즐거움'이 아니라, 감각적인 것을 통해 일자로 상승하거나 또는 피조물 속에서 창조주를 본다는 식의 신플라톤주의적 사고를 기독교적으로 사용한 것일 뿐이다(Bruyne 1969, 117-18). 중세에서 '순수예술이라는 현대적 개념'을 찾는 또 다른 방법은 가고일과 로마네스크 양식의 기둥머리에서 취해졌던 즐거움을 강조하는 것이다. 그러나 이것은 칸트 이후의 '미학'에서 말하는 무관심적인 지적 즐거움이 아니었다(Shapiro 1977, 1-27).

반응을 불러일으키도록 고안된 작품들을 수공예나 종교적 키치라고 무시하는 경향이 있다(1989). 보다 설득력 있는 설명이라면 다음과 같아야 하지 않을까 싶다. 중세에는 현대적 의미의 순수예술과 수공예가 아니라 그냥 예술이 있었을 뿐이며, 사람들은 기능과 내용, 형식 모두에 반응했지 그중 어느 하나에만 매달리지는 않았다고.

아퀴나스는 말하기를, 만약 어떤 기술자가 톱을 더 아름답게 만들고자 유리로 톱을 만든다면 그 결과물은 톱으로서 쓸모가 없어 실패한 예술품이 될 뿐만 아니라 아름답지도 않을 것이라고 했다(*Summa Theologica* I-II, 57, 3c). 오늘날에는 물론 유리로 톱을 만든다면 틀림없이 예술작품이 될 것이고, 어쩌면 〈아퀴나스의 톱〉이라는 제목으로 전시될지도 모른다. 그러면 분명 이 유리 톱으로부터 영감을 받은 또 다른 영리한 예술가가 뒤샹을 흉내 낼 생각으로 가까운 철물점에서 일반 톱을 사다가 맞불 전시를 할 것이다. 아마도 〈오컴의 톱〉이라는 이름으로.

3 미켈란젤로와 셰익스피어: 예술의 상승

1483년 4월 25일, 레오나르도 다 빈치는 밀라노의 성모마리아잉태회와 계약을 맺었다. 그 내용은 "산과 바위"를 배경으로 "마리아가 중앙에 … 금실로 수를 놓은 군청색 양단 상의를 입고 있는" 제단화를 12월 8일까지 인도하며, 어떤 손상이 발생하더라도 보수해준다는 것이었다(Glasser 1977, 164-69). 레오나르도가 〈암굴의 성모〉를 의뢰 받으면서 수용했던 이 요구조건들은 예술가의 전적인 자율성을 인정하는 우리의 관념과 잘 들어맞지 않는다(도 4). 그러나 그다음에 일어난 일은 우리의 현대적 가정들과 더더욱 들어맞지 않는다. 레오나르도는 이 제단화와 관련된 작업에 참여했던 적어도 세 사람 가운데 한 사람이었을 뿐인데, 이는 그와 또 다른 화가 한 명이 소송을 냈다는 법정 기록을 통해 알 수 있다. 그들은 제단의 나무틀을 제작한 조각가 자코모 델 마이노Giacomo del Maino가 자신들보다 더 많은 보수를 받고 있다는 이유로 소송을 낸 것이었으며, 결국 마이노의 700더 컷보다 더 많은 1000더컷을 받았다(Kemp 1997). 그림을 둘러싸는 액자를 만들고 거기에 아치와 첨탑, 조각상으로 장식을 넣는 작업을 하면서 화가들보다 더 많은 보수를 받은 르네상스 시대의 조각가가 자코모뿐이었던 것은 아니다.[1] 우리는 회화를 자율적인 예술작품으로, 화가를 고독한 창조

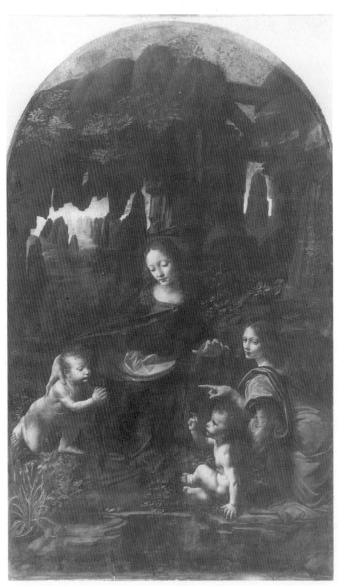

도판 4. 레오나르도 다 빈치, 〈암굴의 성모〉(1483). Courtesy Réunion des Musée Nationaux, Paris. 1483년의 계약서에 따라 그린 것으로 생각된다. 그러나 계약서가 군청색 겉옷에 요구한 금란 처리는 빠져 있다.

자로 생각하는 데 너무 익숙한 나머지, 르네상스 시대의 전형적인 화가란 단지 교회의 제단이나 회의실, 도시 주택, 궁정을 장식하는 팀의 일원이었다는 사실을 충격적으로 받아들이게 된다.

교양 예술의 개방

그렇긴 해도 우리가 르네상스라고 부르는 대략 1350년에서 1600년 사이의 시기는 또한 고대의 예술/수공예 체계에서 현대적 순수예술 체계로 넘어가는 길고도 점진적인 변화가 시작된 때이기도 하다. 그러나 변화가 시작되었을 뿐 확립된 것은 아니었으니, 소수 엘리트층에서 새로운 견해와 태도가 나타났음에도 대부분의 관행은 여전히 고대 예술 체계의 가정들이 규제했다. 안타깝게도, '기원'을 탐구하는 데 사로잡힌 대중적 지식인들과 역사학자들은 이 엘리트들을 르네상스 시대의 전형으로 보고, 중요하기는 하되 단편적이었던 시작을 마치 규범이었던 것처럼 제시해왔다. 그 결과 우리는 르네상스 시대의 회화를 고립된 작품으로 감상하거나 엘리자베스 여왕 시대의 희곡을 자율적인 문학 작품으로 읽는 데 너무 익숙해진 바람에, 르네상스 시대에는 순수예술의 범주조차 없었다는 사실에 놀라움을 느끼게 된다.

　확실히 회화와 조각, 건축의 위상은 그 제작자들의 위상과 더불어 중세보다 더 높아졌으며, 어떤 사람들은 시각예술과 언어예술 사이의 동족 관계를 탐구하기도 했다. 그러나 이 세 가지 시각예술이 시·음악과 합쳐져서 하나의 일반 명칭으로 지칭되는 별도의 새로운 범주를 형성하지는 않았다. 17세기가 거의 다 지나갈 때까지, 주도적인 학자들은 여전히 '교양 예술 대 기계적 예술'의 도식을 내내 고수했다. 즉 시는 문법·수사학

1. 목수 겸 조각가의 중요성은 직사각형의 패널이 인기를 끌면서 15세기 말 쇠퇴했다. 그러나 당시에도 틀이나 액자는 여전히 정교하게 제작되었다.

표 2. 르네상스 시대의 교양 예술과 인문학

	과목
교양 예술:	
3학	문법, 수사학, 논리학
4과	산술, 기하학, 천문학, 음악
인문학	문법, 수사학, 시, 역사, 도덕철학

과, 음악 이론은 기하학·천문학과 연관 지어 교양 예술로 분류했고, 회화와 조각은 의복 만들기, 금속 세공, 농업과 함께 기계적 예술로 분류했다. 인문주의 교사들이 중세의 3학인 문법과 수사학, 논리학을 확대해서 '인문학studia humanitatis'이라 불리는 새로운 교육학적 분류를 고안한 것은 사실이다. 그들은 문법과 수사학을 그대로 둔 채 논리학은 시로 대체하고, 거기에 역사와 도덕철학을 첨가했다. 그러나 대체로 르네상스 시대에는 "우리의 '순수예술'과 진정으로 상응하는 개념이 전혀 없었다"(Kemp 1997, 226; Kristeller 1990도 참고; Farago 1991)(표 2).

순수예술이라는 현대적 범주는 아직 출현하지 않았지만, 현대를 향한 중요한 진전들은 다소 있었다. 예를 들어 "시는 그림같이ut pictura poesis"라는 호라티우스의 어구는 수많은 화가와 인문주의 학자들이 회화를 교양 예술의 하나로 정당화하는 데 사용되었다. 또 『궁정론The Book of the Courtier』 같은 귀족적인 대화록에서도 그림은 신사들의 주의를 끌 만한 가치가 있다는 칭찬을 받았다(Castiglione 1959; Lee 1967). 제도적인 측면에서는 조르조 바사리Giorgio Vasari가 이끄는 일단의 피렌체 화가와 조각가들이 1563년에 '디자인아카데미'를 설립하여, 회원들에게 길드의 규제를 면제해주고 자신들에게 교양 예술의 지위를 점할 권리가 있음을 강조했다. 그러나 '디자인 예술arts of design'이라는 말은 음악과 시를 포함하지 않았을 뿐만 아니라, "그 어떤 미학적 진술도 수반하지 않았다"(Barasch 1985, 114). 더구나 막강한 부와 지식을 지닌 르네상스 시대의 후원자들이 이탈리아와 북유럽 전역에서 열성적으로 후원했던 것은 우리가 수공예나 장식예술이라고

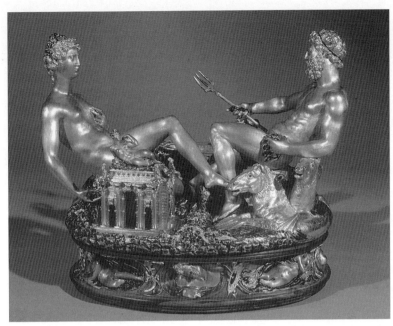

도판 5. 벤베누토 첼리니Benvenuto Cellini, 소금 그릇: 넵튠(바다의 신)과 텔루스(땅의 여신). 금과 흑금 상감 세공품, 기저부는 흑단(1540-43). Kunsthistorisches Museum, Kunstkammer, Vienna. Courtesy Erich Lessing/Art Resource, New York. 이 소금 그릇에는 바퀴가 달려 있었다. 첼리니는 자서전에서 이 그릇을 납품하기 전에 친구들과 테이블에 둘러앉아 서로에게 굴려보내며 즐거운 시간을 보냈다고 밝혔다.

부를 법한 것들, 즉 세밀화, 보석 공예, 메달, 장식 도자기, 고급 잉크 단지, 화려한 상감 무늬 금고 등이었다. 이것들은 르네상스 시대의 재산 목록에서 흔히 회화나 조각보다 더 가치 있는 것으로 평가되었다(Robertson 1992). 물론 이 실용적인 물건들 가운데는 간혹 첼리니가 프랑수아 1세를 위해 공들여 만든 소금 그릇처럼 진정 고도의 예술적 기교를 보여주는 것도 있었다(도 5). 그러나 부유한 후원자도 피렌체나 베네치아의 일반인도, 최고의 도공陶工이나 가구 제작자의 작품과 화가 및 조각가의 작품 사이에 엄청난 간극이 있다고 보지는 않았다(Goldthwaite 1980).

장인/예술가의 지위 변화

르네상스 시대에는 우리 식의 순수예술이라는 범주가 없었던 것처럼, 자기표현과 독창성을 추구하는 자율적인 예술가라는 우리 식의 이상 역시 존재하지 않았다. 르네상스 시대에 대해 세속주의와 개인주의, 주관성을 강조했던 과거의 견해는, 르네상스 시대가 우리의 현대보다 중세와 더 큰 연속성을 지닌다고 보는 사학자들에 의해 최근 몇 십 년 동안 줄곧 거부되어 왔다(Burke 1997).[2] 19세기의 일부 사학자들이 자율적인 예술가라는 현대적 이미지를 르네상스 시대에 어렵지 않게 투사할 수 있었던 것은, 음악가와 화가, 작가의 지위 및 이미지가 실로 대단히 향상되었기 때문이다. 예를 들어 음악의 경우에는 에스테, 스포르차, 곤자가, 메디치 같은 이탈리아 군주들이 화려한 궁정 연회를 엶으로써, 세속적인 음악의 범위와 위상을 확대하고 수많은 음악가들에게 정기적인 일자리를 제공했다. 평판도 그리 좋지 않고 이 궁정 저 궁정을 떠돌아 다녔던 중세의 종글뢰르는 점차 제복을 입은 민스트럴minstrel로 바뀌어 다른 가복들과 함께 궁정에서 숙식하게 되었다. 작곡가와 연주자를 가르는 현대적인 분리가 아직 규범으로 자리 잡지는 않았지만, 1501년에 시작된 악보 인쇄는 결국 그런 분리를 가능케 할 터였다. 에이드리언 윌라르트Adrian Willaert와 조스캥 데 프레Josquin des Prez 같은 최고로 유명한 음악가들은 작곡으로 명성을 떨쳤으며, 궁정을 옮겨 다닐 수 있는 상당한 자유를 누렸다. 이렇게 향상된 지위는 그리스인들이 비극을 노래로 불렀다고 볼 수 있을 만한 고대 자료가 인문주의 학자들에 의해 발견되면서 더욱 강화되었다. 그리고 이에 따라 음악은 텍스트의 의미를 표현해야 한다는 점이 새롭게 강조되었는데, 이런 경향은 상류계급에서 사교의 일환으로 불린 4성부聲部 마드리갈madrigal에서

2. 르네상스 시대에 '개인의 발견'이 이루어졌다는 관념을 복원하려는 시도들이 있음에도, 이런 합의는 계속 견지되고 있다(Martin 1997).

특히 두드러졌다. 일부 음악학자들은 이런 발전상 및 '기술자'는 '절대적이고 완벽한 작품'을 남긴다는 리스테니우스의 언급에 감격하여, 음악은 르네상스 시대에 '순수예술'이 되었다고 주장하기까지 했다(Lippman 1992). 그러나 르네상스 시대에 '작품'이라는 용어가 가끔씩 사용되었던 것이, 비록 현대를 향한 진일보라고 볼 수는 있어도, 자율적인 '예술작품'이나 독립적인 예술가라는 현대적 개념의 출현에 해당하지는 않는다. 대부분의 음악가들은 고용주의 일정에 맞춰 기능적인 음악들을 만들어내는 작곡가/연주자로 남아 있었고, 자신들의 악곡 일부를 재활용하거나 다른 이들의 악곡을 빌려다 쓰는 데 전혀 구애 받지 않았다(Goehr 1992).[3]

장인/예술가의 지위와 이미지는 회화와 조각, 건축 분야에서 한층 더 큰 진전이 있었다. 유감스럽게도 대중적인 학설들은 이 점을 과도하게 부풀려왔는데, 즉 미켈란젤로 같은 인물들을 마치 자기표현을 갈구하며 고통에 몸부림치는 천재처럼, 예컨대 귀가 멀쩡한 반 고흐처럼 형상화한 것이다. 낭만주의 이후에 나타난 이런 이미지는 미켈란젤로에게 걸맞지 않을 뿐만 아니라, 르네상스 시대의 대다수 화가와 조각가들에게는 더더욱 해당되지 않는다. 이런 낭만주의적 단순화를 제쳐놓을 때에야 비로소 우리는 르네상스 시대의 예술가 관념에 내포된 현대성을 보다 객관적으로 평가할 수 있다.[4] 현대적 예술가 개념의 시초를 알리는 증거로는 세 종류가 있다. '예술가의 전기'라는 장르의 출현, 자화상의 발전, '궁정 예술가'의 흥성이 그것들이다.

3. 나는 리디아 괴어Lydia Goehr의 주장에 동조하는데, 그에 따르면 예술작품이라는 현대적 관념은 18세기 말까지도 아직 한데 모이지 않았던 여러 개념들, 즉 자율성, 반복 가능성, 영속성, 완벽한 준수, 정확한 기보법, 그리고 차용과 재활용의 거부 등의 복합체다. 이 개념들 가운데 다수가 르네상스 시대부터 단편적으로 등장하기는 했지만, 모두가 한데 합쳐져 하나의 새로운 규범을 확립한 것은 1750-1800년 사이의 시기에 이르러서였다.

4. 다행히 1997년 이후의 개론들과 교과서들은 소수 엘리트와 그들의 걸작에 입각하여 양식적 발전을 읽어내는 전통적인 이야기에서 벗어나기 시작했다(Brown 1997; Welch 1997; Paoletti and Radke 1997; Turner 1997).

새로운 문학 장르인 예술가의 전기는 시인을 본떠 화가와 조각가, 건축가를 영웅적인 인물로 그리면서, 전통적인 공방의 기술을 뛰어넘은 개인적 업적을 찬양했다(Soussloff 1997). 기베르티와 첼리니 같은 몇몇 르네상스 장인/예술가들은 심지어 자서전을 쓰기도 했다. 예술가들의 전기를 모은 가장 유명하고 영향력 있는 책은 바사리가 지은 것인데, 그는 피렌체 아카데미를 설립한 중심인물이기도 했으니 그의 책이 길드와 일상 용도를 위한 생산에 반감을 드러내는 것은 놀라운 일이 아니다. 그러나 심지어 바사리의 책에도 '르네상스 예술가'의 대중적 이미지를 약화시키는 측면이 있다. 예를 들면, 바사리는 『예술가의 생애Lives of the Artists』라는 제목의 책을 쓰지도 않았고, 쓸 수도 없었다. 그 제목은 일부 번역본에 붙여진 것으로, 바사리가 붙인 원래 제목은 『가장 뛰어난 화가, 조각가, 건축가들의 생애Lives of the Most Excellent Painters, Sculptors, and Architects』였다. 이는 작지만 중대한 차이다. 르네상스 시대에는 화가, 조각가, 건축가를 유리 직공, 도공, 자수인과 분리하여 하나의 집단으로 묶는 '예술가'라는 규제 개념이 없었다. 바사리를 비롯한 여러 사람들이 흔히 사용했던 용어는 여전히 '기술자'를 뜻하는 artifice였다. 바사리의 책을 옮긴 일부 번역본들은 artifice를 '예술가'로 옮기지만 다른 번역본들은 '수공업자'나 '장인'으로 옮기며, 적어도 한 권의 대중적인 영역 축약본은 두 용어를 임의대로 섞어 쓰면서 때로는 한 문장 안에서조차 그러기도 한다. 그런 식의 번역은 바사리가 미켈란젤로의 시스티나예배당 프레스코화를 처음 보고 드러냈던 자신의 반응을 묘사한 부분에서 잘 나타난다. "우리는 얼마나 행복한 시대에 살고 있는가! 미켈란젤로에게 빛과 비전을 전수받은 우리 수공업자들artifice은 얼마나 행운아들인지. 우리의 어려움을 이 비할 데 없이 경탄스러운 예술가artifice가 없애주었다네!"(Vasari 1965, 360). 바사리는 미켈란젤로와 그 밖의 화가들에게 똑같이 'artifice'를 사용했지만 번역자는 차마 미켈란젤로를 수공업자라고 칭할 수 없었던지라, 바사리의 시대에는 규제력을 지니고 있지 않았던 언어적 대립을 설정했던 것이다(Vasari 1991a). 당시 유럽의

주요 언어들 중에 '예술가'와 '수공업자'의 개념을 현대적 의미에서 체계적으로 구분한 언어는 단 하나도 없다.[5]

르네상스 시대의 초기에는 화가들이 이따금 종교화 안에서 숭배자 무리의 일원으로 모습을 드러내곤 했다. 그러나 1450년에 이르자 독립된 자화상이라는 새로운 장르가 이탈리아에서 나타났다. 이에 관한 최근의 한 연구에 따르면, 대부분의 자화상은 일단의 소수 궁정 예술가들이 그린 것이었다. 이들은 자화상에서 신사처럼 옷을 입고 관람자를 똑바로 응시하는 모습으로, 그리고 종종 손을 써서 일하는 자신들의 직업적 특성이 전혀 드러나지 않는 모습으로 스스로를 묘사했는데, 그런 방법을 통해 높은 지위를 요구하고 있던 것은 분명했다(Woods-Marsden 1998). 그러나 가장 유명한 르네상스 시대 자화상들은 이탈리아가 아니라 독일에서 나왔다. 독일의 알브레히트 뒤러Albrecht Dürer는 그런 자화상들 가운데 하나에서 훌륭한 신사의 여유로운 자세와 옷차림으로 스스로를 드러냈을 뿐만 아니라, 1500년에 그린 유명한 〈자화상〉에서는 구세주 같은 자세를 취하기도 했다(도 6). 뒤러의 이 〈자화상〉에 대해서는 여러 해석이 분분하다. 그리스도를 모방하는 종교적 전통에 속한다고 보는 이들도 있고, 화가를 신적인 창조자로 여겨야 한다는 대담한 주장을 편 것이라고 말하는 이들도 있다(Koerner 1993). 이탈리아와 독일의 자화상들은 장인/예술가에게 고귀한 지위를 부여해야 한다는 요구가 일기 시작했음을 보여준다는 점에서 중요하다. 그러나 우리는 이런 유형의 자화상들 대부분이 '궁정 예술가'로 알려진 소수 엘리트에 의해 그려졌다는 점을 반드시 기억해야 한다.

5. 바사리가 'artista'라는 말을 사용하지 않은 한 가지 이유는 아마도 그 말이 보통 교양 예술을 배우는 학생들이나 연금술사를 지칭했다는 데 있을 것이다. 최근 옥스퍼드에서 나온 줄리아 코나웨이 본다넬라Julia Conaway Bondanella와 피터 본다넬라Peter Bondanella의 번역본은 최소한 용어상의 문제들에 주의해야 함을 환기한다(Vasari 1991b). 'artifice'의 오역은 마르실리오 피치노Marsilio Ficino의 경우에서도 나타난다(Tigerstedt 1968, 474, 487). 미켈란젤로는 그의 유명한 소네트에서 조각가를 가리키는 말로 'artista'를 사용했다. "최고의 예술가는 대리석 한 덩이에 담지 못할 개념이 없다네Non has l'ottimo artista alcun concetti"(Summers 1981).

도판 6. 알브레히트 뒤러, 〈모피 칼라가 달린 외투를 입은 28세의 자화상〉(1500). Altepinakothek, Munich. Courtesy Giraudon/Art Resource, New York.

미술사학자들이 일컫는 이른바 궁정 예술가들이란 통치 군주와 맺은 약정을 가지고 어떻게든 스스로를 대다수의 동료 장인/예술가들과 분리

시키고 자신들의 높은 지위를 정당화하는 데 열과 성을 다한 화가와 조각가, 건축가들이었다(Warnke 1993). 르네상스 시대의 군주들은 자신들의 궁을 치장하기 위해 엄청나게 많은 기술자들이 필요했다. 그 결과 일부 화가와 조각가들은 궁중 이발사나 재단사들과 같은 위치였다가 시종의 지위로 승진했고, 심지어 몇몇은 귀족의 작위를 받기도 했다. 이 장인/예술가들은 궁정인의 복장을 했을 뿐만 아니라, 작품에 가격을 매기지 않는 등 갖가지 허세—그러나 '사례금'은 받을 터였다—를 부리기도 했다. 이는 돈을 목적으로 일하지는 않는 귀족들과 어울릴 만한 자격을 갖추려는 의도였다. 그러나 레오나르도, 미켈란젤로, 티치아노, 뒤러와 같이 가장 잘나가는 화가와 조각가들은 군주로부터 급여를 받는지, 또 귀족의 작위를 받았는지 여부와 상관없이 이 도시 저 도시로 옮겨 다닐 수 있었고, 그러면서 지역 길드에 회비를 내거나 길드가 정한 재료와 가격의 제한을 따를 필요도 없었다. 지금껏 종종 '르네상스 예술가'의 전형으로 다루어졌던 이들은 바로 이 몇 안 되는 '궁정 조달업자들'이다. 실제로는 심지어 대부분의 궁정 예술가들도 연봉과 더불어 무료 숙식을 제공받았으며, 고용주들이 이들에게 기대한 작업은 초상화를 그리고 방을 장식한다든가 경우에 따라서는 가구에 칠을 하고 장식함에 금박을 입히는 것(코시모 투라Cosimo Tura), 태피스트리와 그릇을 디자인하는 것(만테냐), 또는 축제와 의상을 담당하는 것(레오나르도)이었다. 현대의 예술가들과 달리 궁정 예술가들 대부분은 순전히 개인적인 표현으로 작품을 창조한 것이라기보다 특별한 용도로 주문을 받아 작품을 제작했던 것이다(Baxandall 1972; Burke 1986).

'예술가의 전기'라는 장르, 자화상의 발전, 그리고 궁정 예술가라는 위상은 예술가의 현대적 지위와 이미지를 향해 나아가는 중요한 발걸음이었다. 그러나 르네상스 시대의 장인/예술가들이 대체로 '자율적'이거나 '독립적', 혹은 '절대적'이었다고 말하는 것은 확실히 과장된 표현이다. 르네상스 시대의 규범은 공방의 협동 생산으로, 이는 교회나 시립 건물, 현수막, 혼수 장롱, 가구 등의 장식에 관한 특정 계약을 이행하는 것이었다.

심지어 공방을 지속적으로 운영하지 않은 화가와 조각가들도 종종 합작 의뢰를 받아들이거나(만테냐) 반 정도 만들어진 조각을 완성하는 데 합의 했으며(미켈란젤로), 이런 일이 '창조적 개성'에 위반된다고는 전혀 느끼지 않았다. 공방의 조수와 견습생들이 배경과 발, 몸통, 때로는 전체 화판을 맡아 일하는 것은 라파엘로에서 17세기의 루벤스에 이를 때까지도 줄곧 전형적인 방식이었다. 또 화가들도 장식 관련 의뢰를 받으면 조각가, 유리 제조업자, 도공, 직물 제조업자들과 함께 작업하는 것이 지속적인 상례였다(Cole 1983; Burke 1986; Welch 1997).

건축가의 상황은 훨씬 더 복잡했다. 르네상스 초기의 건물들은 여전히 전통적인 양식 책에 따라 일하는 숙련된 석공들이 설계했다. 그러나 15세기에 일어난 건축 붐이 고대 로마의 유적에 대한 열광 및 비트루비우스의 재발견과 결합되면서, 후원자들은 새로운 양식에 더 정통할 것 같은 화가와 조각가들을 찾게 되었다. 피렌체 두오모 성당에 돔을 얹은 브루넬레스키의 대담한 디자인 같은 업적들은 건축가의 위신을 엔지니어/디자이너로 드높였고, 알베르티는 글과 작업 모두를 통해 건축가가 예술가/지식인으로서 신사다운 지위를 지닌다고 주장했다. 그러나 석공이나 목수보다 건축가가 우위라는 알베르티와 팔라디오, 들로르메의 주장에도 불구하고, 석공과 목수는 단순히 지시만을 이행하는 노동자로 여겨지지는 않았으며, 종종 작업 도중에 디자인을 변경할 수 있는 상당한 자유를 부여받기도 했다.[6]

그러나 르네상스 시대의 전형적인 화가나 조각가, 건축가란 절대적 자율성에 대한 권리를 내세우는 현대의 개인주의자가 아니었음을 보여주는 가장 놀라운 증거는 오늘날까지 전해진 수많은 계약서들이다. 그런 계약서들은 항시 그림과 조상의 크기, 가격, 배달 날짜뿐만 아니라 작품의

6. 공동 작업과 공방에 대해서는 Cole(1983), Burke(1986), Welch(1997)를 보라. 건축가의 지위에 대해서는 Wilkinson(1977), Ettlinger(1977), Wilton-Ely(1977), Ackerman(1991)을 보라.

주제와 재료까지 명시했다. 레오나르도가 1483년에 서명한 계약서는 이미 앞서 언급한 바 있다. 많은 계약서들이 그보다 훨씬 더 상세한 지시사항을 담았는데, 당시 몇몇 의뢰인들은 작품에 들인 시간과 재료에 따라 가격을 지불하는 것이 합당하다고 생각했으며, 한 의뢰인은 심지어 프레스코화의 가격을 피트 단위로 매겨 계약했다! 이런 식의 태도에서 비롯된 유명한 사건이 있다. 도나텔로가 그에게 청동 두상을 주문한 제노바의 한 상인 때문에 격분한 사건이다. 그 상인은 청동 두상을 완성하는 데 그리 오랜 시간이 들지 않았다면서 청구한 가격의 지불을 거부했던 것이다. 이에 도나텔로는 청동 두상을 길바닥에 내던져 산산조각내면서, 그 상인은 청동상보다 콩을 흥정하는 데 더 익숙하다고 외쳤다고 한다. 이는 예술 관련 필자들이 즐겨 반복해온 통쾌한 이야기지만, 현대적인 의미로 확립된 예술가의 '자율성'을 보여준다기보다는 르네상스 시대를 규제한 생각이 우리의 생각과 아주 달랐다는 점을 보여주는 이야기라고 하겠다. 죽는 순간에 프랑수아 1세가 그의 손을 잡아주었다고 하는(프랑수아는 출타 중이었다) 레오나르도나 혹은 샤를 5세가 그의 떨어진 붓을 주워주었다고 하는(고대 이야기의 반복) 티치아노 같은 인물이 한 명이면, 자신의 공방에서 해마다 계약 조항을 충실히 수행해 나간 사람들은 수천 명이었다(Kemp 1997; Welch 1997).

예술가와 장인이라는 현대적 분리를 향해 나아간 또 다른 분야는 그 성 역할의 함축 때문에 특별히 주목할 만한데, '바느질 예술', 특히 자수의 위상 변화가 그것이다. 우리가 살펴본 대로 중세에는 바느질 예술이 남녀 모두의 영역이었을 뿐만 아니라, 덧붙여 말하자면 여성들은 모든 예술 분야에서 일했다. 르네상스 시대에도 여성들은 새롭게 각광받는 분야인 회화와 조각을 비롯한 거의 모든 예술 분야에서 여전히 활약했지만, 그 대부분은 화가의 딸(라비니아 폰타나Lavinia Fontana, 마리에타 로부스티Marietta Robusti)이거나 수녀원 소속(카테리나 데이 비르지Catherina dei Virgi)이었으며, 귀족 출신의 여성 화가(소포니스바 안귀솔라Sofonisba Anguissola)도 한 명 있었다.

마리에타 로부스티에 대해서는 알려진 바가 거의 없는데, 그녀의 아버지 자코포(일명 틴토레토)가 그녀에게 결혼도, 독자 수입도 허락하지 않으면서 그녀를 자신이 운영하는 대공방의 귀중한 일원으로 묶어두었기 때문이다. 이와는 대조적으로 소포니스바 안귀솔라의 경력은 잘 기록되어 있다. 안귀솔라는 그녀를 궁정 예술가로 만들려는 아버지의 치밀한 계획에 따라 화가로 훈련받았기 때문이다―그래서 이 아버지는 딸이 그린 많은 자화상을 여러 군주들에게 선물로 보내기도 했다(도 7). 일종의 '기적'―그림을 그리는, 그것도 잘 그리는 귀족 여성―으로 널리 찬탄을 받은 그녀는 마침내 젊은 스페인 여왕의 시녀이자 회화 교사가 되었고, 그녀의 급여는 정기적으로 아버지에게 보내졌다(Chadwick 1996; Woods-Marsden 1998).

이렇게 예외적인 여성들이 존재하긴 했지만, 14세기와 15세기에는 보다 높은 위상의 예술에 종사하는 여성의 수가 전반적으로 줄어들기 시작했다. 대다수 예술 분야의 남성 지배적 길드들이 점점 더 여성을 정회원에서 배제했으며, 여성의 독립적인 작업을 금지하는 시 조례를 얻어냈다. 또 시간이 흐름에 따라 직업 자수를 포함한 모든 종류의 점점 더 많은 예술 분야들이 여성을 배제하거나 제한하는 길드들로 편성되었다. 경제적 경쟁자를 제거한다는 무언의 목적도 있었지만, 보다 높은 생산 형태에서 여성이 배제된 간접적 원인은 가족이 하나의 작업 단위에서 현대적 가정으로 바뀌는 긴 시간에 걸친 변화가 시작되었다는 점이었다. 성적 차이에 관한 중세의 이론들은 여성을 이브의 위험한 딸로 보았던 반면, 성 역할의 차이에 관해 르네상스 시대가 발전시킨 이데올로기에서는 여성의 일차 기능이 육아와 가정 관리였다.

이런 성 역할의 차별화는 자수를 대하는 태도에서 나타나기 시작했다. 르네상스 시대 초기에는 존경받는 화가 안토니오 폴라이우올로Antonio Polaiuolo와 자수인 파올로 다 베로나Paolo da Verona가 합작을 해서 원근법과 음영 효과가 뛰어난 〈세례 요한의 탄생〉 같은 작품을 만들어냈다. 이때까지는 자수 기법의 어려움도 드로잉만큼이나 만만치 않은 일이었다. 그러

도판 7. 소포니스바 안귀솔라, 〈자화상〉(1555년경). 양피지에 유화, 8.2x6.3cm. Emma F. Munroe Fund, 60.155. Courtesy Museum of Fine Arts, Boston. 허락하에 복제. © 2000 Museum of Fine Arts, Boston. All Rights Reserved.

나 몇 세대가 지나자 직업 자수는 그저 인내심을 요하는 꼼꼼한 수작업으로 간주되었다. 동시에 이탈리아의 품행 지침서들은 자수가 귀족 여성들의 한가한 시간을 메워주며, 그럼으로써 순결을 지켜주고 여성스러움을 고양한다는 점에서 이미 그 중요성을 강조하고 있었다. 이렇게 해서 르네상스 시대에는 "자수를 회화에서 분리했을 뿐만 아니라 자수를 공공 예술과 … 가사 예술로 다시 나눈 과정"이 시작되었다(Parker 1984, 81).

장인/예술가의 이상적인 특성들

지금까지 살펴본 공방과 계약서, 성 역할 관행이 보여주는 것은, 현대적 방향으로 나아가는 중요한 변화들이 있었음에도 르네상스 시대 장인/예술가의 관행과 개념을 지배한 규범은 여전히 자율적 창조자라는 현대적 이상과 거리가 멀었다는 점이다. 이는 장인/예술가에게 요망되었던 이상적인 특성들에서 일어난 중요한 변화들을 살펴볼 때 훨씬 더 명확해진다. 15세기가 지나는 동안 원근법과 모델링에 대한 지식이 고대 모델의 부활과 더불어 급속히 퍼져나가면서, 이제 회화와 조각은 견습뿐만 아니라 기하학과 해부학, 고대 신화에 대한 지식도 요한다는 믿음이 생겼다. 알베르티와 레오나르도는 예술가란 '수공예가-과학자'라는 이미지를 만들어 냈다. 그런 지식은 '창안invention'에 결정적인 요소였는데, 고전 수사학에서 유래한 이 '창안'이라는 용어는 현대적 의미의 '창조'가 아니라 내용의 발견과 선택, 배치를 의미했다. 어떤 후원자들은 본인의(혹은 그들이 고용한 인문주의 학자의) '창안'을 제시하기도 했다. 그러나 예를 들어 벨리니처럼 명성을 날리던 화가라면 이사벨라 데스테Isabella d'Este가 그에게 그림을 주문하면서 드로잉을 보내 그림 구성의 지침으로 사용하게끔 하려 했을 때 그런 시도를 탈 없이 어물쩍 빠져나가는 묘방을 알고 있었을 것이다.

16세기 말이 되자 이런 다소 '과학적인' 의미의 '창안'에, 시인의 관념과 보다 자주 결부되던 '상상력', '영감', '천부적 재능' 같은 특성들이 보태지기 시작했다. 재능 혹은 천부적 탁월함ingegno은 우아함grace과 난해함difficulty, 수월성facility, 영감inspiration으로 그 모습을 드러낸다고 일컬어졌다. 우아함은 화가나 조각가의 활동이 고된 노동에서 비롯되지 않고 천부적 능력에서 흘러나올 때에야 비로소 생긴다고 여겨졌다. 그럼에도 최고의 찬사는 기술적으로 극히 난해한 작업, 예컨대 미켈란젤로가 비상한 단축법을 사용하여 시스티나 예배당 천장에 〈요나〉를 그린 것과 같은 작업을 맡은 이들에게 돌아갔다. 그런 뛰어난 위업을 쉽고 빠르게 달성했을 때,

그 화가는 수월성을 지녔다고 일컬어졌다. 마지막 특성인 영감furia은 화가나 조각가의 상상력에 이미지들을 가득 채움으로써 수월성이 그 이미지들을 사용하여 난해함을 극복하고 우아함이 깃든 작품을 만들어낼 수 있도록 해준다고 여겨졌다. 낭만주의의 베일을 통해 되돌아보면 이 개념들의 복합체는 현대적인 것처럼 보이지만, 르네상스 시대의 이 개념들은 우리의 '창조적 상상력'과 무척 다르다. 창안과 영감, 우아함이 특정 목적을 위한 기술 및 자연의 모방과 분리될 수 없었기 때문이다. 그런 모방은 화가의 환상과 개인적 주도권이 용인되더라도 여전히 '데코룸'의 제약, 핍진성의 규칙, 그리고 적합성에서 벗어나지 못했다. 마찬가지로 멜랑콜리나 특이한 개성(대중적인 전기물에서 엄청나게 과장된)에 대한 르네상스 시대의 언급들도 보헤미안주의와 반항이라는 현대적 관념과 동일하지 않았다.[7]

미켈란젤로는 1523년의 한 편지에서 시스티나예배당 작업을 "내가 원했던 대로 하도록" 교황 율리우스 2세가 허락했다고 말했지만, 이는 "그가 원하는 대로 무엇이든 그릴 수 있었다기보다 … 그가 선택하는 어떤 방식으로든 주제를 다룰 수 있었다는" 뜻이었다. 주제는 필시 뜻을 굽히지 않기로 악명 높았던 그 후원자에게 미리 동의를 받았을 것이다(Summers 1981, 453). 르네상스 시대의 회화와 조각에 대한 당대의 평가는 독창성이라는 현대적 기준이 아니라 창안과 실행의 과정에서 부딪히는 난해함을 우아하게 극복해냈는지 여부에 따라 이루어졌다. 미켈란젤로는 공방을 운영한 적이 없다는 데 자부심을 품고 있었지만, 그럼에도 그가 보인 작업

7. 나는 '천재genius'보다 '재능talent'이라는 말을 사용한다. 당시 'genio'와 'ingengo'는 의미가 달랐기 때문이다. 'ingengo'는 천부적 능력을, 'genio'는 수호 정령을 뜻했다. '타고난 탁월함innate brilliance'이라는 번역은 마틴 캠프Martin Kemp가 찾아낸 것이다(1977, 384-91). 천부적 재능(ingenium)과 남성의 신성한 힘(genio)이라는 두 개념이 합쳐진 것은 17세기다. 이 때문에 창조적 천재에 대한 현대의 관념을 천부적 재능(ingenium)에 투사하기가 수월해졌다. 난해함/수월성/우아함의 트리오는 기원이 달랐다. 귀족사회가 추구한 태연자약(sprezzatura)이라는 이상과 병행한 것이었기 때문이다(Summers 1981). '상상' 혹은 '환상'이 '창안'의 의미로 사용된 경우도 왕왕 있었다. 그러나 이성의 영역 바깥에 있는 '창조적 상상력'이라는 현대적 의미는 아직 가지고 있지 않았다. Kemp(1997)를 보라.

의 관행과 관점은 자기표현과 독창성을 기술과 봉사보다 우위에 두는 현대적 예술가들이 아니라 그의 동료 장인/예술가들과 더 가까웠다. 우리가 미켈란젤로를 장인/예술가라고 부르는 데 어색함을 느낀다면, 이는 장인/예술가라는 고대의 관념이 18세기에 결정적으로 분리되면서 상상력과 우아함, 자유는 예술가-창조자의 전유물이 되고, 장인이라고 불리는 이들에게는 기술과 노동, 유용한 봉사만이 남겨졌기 때문이다. '르네상스 예술가'에 대한 대중적 이미지가 미켈란젤로의 경력을 왜곡할 정도라면, 대체 그 이미지는 대다수의 르네상스 화가와 조각가, 건축가들과는 얼마나 더 동떨어진 것일까?

셰익스피어, 존슨, 그리고 '작품'

전통적인 교과서와 대중적인 역사서들이 흔히 르네상스 시대의 전형적인 화가나 조각가에 대한 일면적인 모습만을 보여주었던 것과 마찬가지로, 르네상스 시대의 시인들—특히 셰익스피어—에 대해서도 잘못된 관념을 품게 하는 경우가 많았다. 문학사학자들은 영국 엘리자베스 여왕 시대에 시를 쓴 작가들을 두 가지 주된 유형, 즉 '아마추어'와 '전업'으로 구분한다 (Auberlen 1984; Wall 1993). 가장 많은 수를 차지하는 아마추어들은 교육받은 신사와 숙녀들로, 이들은 재미로 시를 써서 자기들끼리만 돌려보았다. 인쇄되어 널리 알려지는 것은 그들의 신분에 어울리지 않는 일이었기 때문이다. 존 던John Donne은 외교적 임무를 띠고 영국을 떠나기 직전 친구에게 시 원고를 맡기면서 다음과 같이 당부했다. "인쇄기하고 불 옆은 안 되네. 출판도 안 되지만, 태워버리지도 말게나. 두 경우만 아니라면 뭐든 자네 마음대로 해도 되네"(Marotti 1986). 던의 당부는 '동인 시'라고 불리는 것의 속성을 잘 포착한다. 즉 동인 시란 친구와 회원들끼리 원고 상태로 돌려 읽다가 수정이나 첨삭을 가하기도 하지만, 인쇄물로 판매대에 올려 아무나 손을 대도록 할 의도는 없는 그런 시인 것이다. 그 결과 "원저자는 사

라지는 경향이 있었고," 시는 원저자의 '소유'인 것 못지않게 동인 집단의 '소유'이기도 한 경우가 많았다(Marotti 1991, 35). 상류층 남성들 사이에서 시는 보통 젊은 시절 한 때 탐닉하거나 혹은 자리를 구하는 데 이용한 다음 그만두는 대상으로 여겨졌다. 우리의 예술가 관념을 위축시킬지도 모르지만, 존 던의 그 수많은 시들은 엘리자베스 여왕 시대의 여느 시들과 마찬가지로, 예술을 하고 싶어서 쓴 것이 아니라 일자리를 구하려고 쓴 것이었다.

문학사학자들이 대충 전업 작가라고 부르는 엘리자베스 여왕 시대의 작가 유형은 글을 써서 생계를 유지하려 했거나 어쩔 수 없이 그래야만 했던 사람들로, 이들은 보통 후원자의 지원을 받음과 동시에 인쇄업자에게 원고를 판매하기도 했다. 후원을 받아 생계를 유지한다는 것은 간혹 어떤 가정에 비서나 가정교사로 실제 고용되는 것을 의미하기도 했지만, 그보다는 많지 않은 사례금을 얻어내려고 끝없이 애쓰면서 비굴한 헌정의 글을 써야 하는 경우가 더 많았다. 원고를 직접 인쇄업자에게 팔아 생활한다는 것은 거의 불가능했으니, 책 시장의 규모도 작았고 저작권도 없었기 때문이다. 몇 명의 생계를 그런대로 유지할 수 있을 정도의 돈벌이가 되었던 유일한 글쓰기는 극단에서 사용할 희곡을 고정적으로 쓰는 것뿐이었다.

셰익스피어는 후원을 받아 살아가려던 최초의 시도 이후(그는 『비너스와 아도니스』를 사우샘프턴 백작에게 헌정하는 아첨의 글을 썼다), 오직 상연을 목적으로 하는 글만 쓰는 쪽으로 방향을 바꾸었다. 「소네트 111」은 이런 상황을 넌지시 언급하는 듯 보인다.

오, 그대 나를 위해 운명의 여신을 꾸짖어주오,
나의 소행에 잘못이 있다면 여신 탓이니.
대중의 풍속이 낳은 대중적인 수단
그보다 좋은 것을 내 삶에 주지 않았다네.

그로 인해 내 이름엔 낙인이 찍혔구나.

<div align="right">(1-5행)</div>

대중 연극이 셰익스피어의 이름에 찍은 '낙인'은 배우와 희곡의 낮은 지위에서 비롯된 것이었다. 엘리자베스 여왕 시대의 희곡에는 여전히 곡예사, 악사, 야한 의상, 춤, 칼싸움이 등장했고, 연극 자체는 떠들썩한 야외 행사로, 먹을거리가 판매되는가 하면 광대들이 관객과 재담을 나누면서 연기에 끼어들기도 했다. 바로 이런 활기 넘치는 공연 무대를 위해 쓰인 셰익스피어의 희곡들은 우리가 생각하는 고정된 텍스트도 '예술작품'도 아니었으며, 대중 공연을 위해 끊임없이 개작되는 가변적인 대본이었다(Loewenstein 1985; Patterson 1989).

엘리자베스 여왕 시대의 희곡은 대개 극단의 의뢰를 통해 만들어졌는데, 극단은 관객을 끌 수만 있다면 얼마든지 마음껏 희곡을 수정하여 공연을 올렸다. 그리고 공연이 끝난 후에는 희곡을 인쇄하여 얼마간의 부가수입을 올리기도 했다. 출간된 셰익스피어의 희곡들 대부분은 그가 출판용으로 가다듬은 것이 아니라, 그가 속해 있던 로드 체임벌린스 멘 극단 The Lord Chamberlain's Men이나 혹은 연극을 보고 기억나는 대로 적은 해적판 출판업자들이 펴낸 것이었다(Bentley 1971). 출간된 희곡의 책 표지에는 종종 배우들의 이름만 적혀 있고 작가의 이름은 빠졌는데, 1597년에 나온 『로미오와 줄리엣』의 표지에는 이렇게 쓰여 있다. "존경하는 헌즈던 경의 고용인들에 의해 자주 공개적으로 (많은 박수갈채를 받으며) 상연되어온 바로 그 연극"(도 8). 새로운 희곡을 입수하는 보통의 절차는 극단이 대략의 플롯을 주문한 다음, 각 막의 내용을 몇 명의 작가들에게 나누어 맡겨 완성시키는 것이었다. 현존하는 엘리자베스 여왕 시대의 희곡들 가운데 최소 50%는 공동 작업이었고 셰익스피어 역시 그 몇몇 작업에 참여했던 것으로 추정된다(Muir 1960). 더구나 셰익스피어는 로드 체임벌린스 멘의 배우이자 주주였기 때문에 온전한 자유를 누릴 수 없었으며, 극단이 보유한

도판 8. 윌리엄 셰익스피어, 『로미오와 줄리엣』 표지(런던, 1597). Coutesy Rare Book and Special Collections, University of Illinois Library, Urbana-Champaign. 셰익스피어의 이름은 언급되지 않고, 극단과 후원자 이름만 적혀 있다.

배우들의 수와 갖가지 능력에 맞추어 희곡을 써야 했다.[8] 그리고 제임스 1

8. 셰익스피어는 『헛소동』에서 독베리 역을 맡은 윌리엄 켐프를 위해 야단스럽고 익살맞은 행동들을 넣었지만, 보다 섬세한 연기를 하는 배우 로버트 아르님이 켐프의 자리를 대신하자 『당신이 좋으실 대로』에 나오는 터치스톤이나 『햄릿』에 나오는 무덤 파는 사람 같은 등장인물들로 방향을 바꾸었다 (Bradbrook 1969).

세의 즉위에 따라 극단의 명칭이 로드 체임벌린스 멘에서 킹스 멘The King's Men으로 변경되자, 셰익스피어는 이에 맞추어 왕실이 만족할 만한 주제들을 선택했다(Kernan 1995).

공동으로 작업하는, 그리고 영구적인 '작품'이 아니라 공연을 위한 가변적인 대본을 쓰는 16세기의 이런 관행은, 불변의 독창적인 '예술'작품을 창조하고자 애쓰는 고독하고 자율적인 예술가라는 현대적 관념을 무너뜨린다. 그래서 문학사학자들은 회화사학자들이 그랬던 것처럼 작은 연구 분야를 개발하여, '대가의 솜씨'를 그보다 떨어진다고 추정되는 협업자들의 솜씨로부터 분리해내고 엇비슷한 여러 공연 기록들로부터 원본을 규명하려는 작업에 몰두해왔다. 그러고 나면 창조성과 독립성에 관한 그 밖의 현대적인 가정들이 작동하는데, 그로부터 예측할 수 있는 결과는 다음과 같다. 즉 "예술적인 독립성을 향해 나아가는 … 미묘한 진전"을 이루었다며 셰익스피어를 찬양하거나, 그의 희곡들을 일컬어 "무엇에도 속박되지 않는 예술가의 발전 도상에 획을 그은 작품들"이라고 부르는 것이다(앞의 인용은 Rudnytsky 1991, 154; 뒤의 인용은 Edwards 1968, 84). 현대 예술 체계의 가정들에 얽매여 있는 한 우리는 이것이 셰익스피어의 '속박되지 않는' 독립성을 강조하는 찬사라고 생각할 것이다. 그러나 그의 진정한 업적은 한정된 배우 군群을 가지고 불안한 정치적 분위기 속에서 사회적으로 다양한 계층의 청중을 만족시켜야 하는 와중에 그토록 위대한 드라마들을 만들어냈다는 점이다(Patterson 1989).

던의 동인적 아마추어 정신과 셰익스피어의 사업가적 직업 정신은 당시 시인들의 자아 개념을 대변하던 주된 두 유형이었다. 그러나 에드먼드 스펜서Edmund Spenser와 벤 존슨Ben Jonson 같은 몇몇 작가들은 시인이 수행해야 할 보다 '고상하고' 보다 '진지한' 역할을 원했으며, 그러면서 저자/예술가라는 현대적 이상의 측면들을 미리 보여주었다. 존슨도 셰익스피어처럼 연극배우 노릇도 하고 다른 작가들이 쓴 희곡을 수정하기도 했으며 공동 작업에 참여하기도 했다. 그러나 셰익스피어와 달리 존슨은 귀

족 후원자들의 지원을 얻어내기 위해 극장을 활용하는 생활과는 담을 쌓았다. 뿐만 아니라 그는 극장 공연을 텍스트와 비교하여 끊임없이 폄하하면서, 아우구스투스 황제 치하에서 호라티우스와 베르길리우스가 누렸던 지위를 회복하고 싶어 했다. 리처드 헬거슨Richard Helgerson은 이 야망을 '계관laureate' 시인 개념이라 칭하여, 당시에 지배적이었던 '아마추어' 시인 및 '직업' 시인과 구분했다(1983). 존슨이 약속한 것은 극시에서 노래, 춤, 익살스런 몸짓 같은 연극의 '누더기들'을 없애겠다는 것이었다. 그는 희곡『볼포네Volpone』의 서두에서 "깨진 달걀도, 뭉개진 커스터드도" 없을 것이라고 장담하면서, 이 희곡 전체를 "자신의 손으로" 썼다고 강조한다 (Jonson[1605] 1978, 72, 75).

그러나 존슨이 '계관시인'의 지위를 얻기 위해 활용한 주된 수단은 던 같은 아마추어 시인들(원칙에서 벗어나므로)과 셰익스피어 같은 직업 시인들이(필요가 없으므로) 거부했던 바로 그것, 즉 출판이었다. 존슨은 자신의 희곡을 꾸준히 책으로 펴낸 극히 드문 극작가들 가운데 한 사람이었다. 그는 책 표지에 자신의 이름이 명기되어야 한다고 주장했으며, 라틴어로 주석을 붙임으로써 자신의 희곡은 대중 공연용 텍스트이기보다 엘리트의 독서용 텍스트임을 강조했다. 존슨이 가변적인 대본에 맞서 인쇄 텍스트를 사용했다는 사실의 정점은 자신의 희곡과 가면극, 그리고 경구들을 모아『벤 존슨의 작품집The Workes of Ben Jonson』(1616)(도 9)으로 펴낸, 그것도 보통 라틴어 고전 같은 저술에나 쓰이는 값비싼 2절판으로 펴낸 그 전례 없는 출판이었다(Jonson 1616; Murray 1987; Wall 1993). 그러나 한낱 희곡들의 모음집을 '작품집'이라고 칭했다는 점은 신사이자 아마추어 작가였던 존 서클링 경Sir John Suckling 같은 이들로부터 조롱을 불러 일으켰다.

그는 자신이 월계관을 받을 만하다고 단언했다.
그의 글은 작품이라는 것이고, 다른 사람의 글은 대본에 불과하다니까.

(Spingarn 1968, 1:90)

도판 9. 벤 존슨, 『벤 존슨의 작품집』(런던, 1616)의 겉표지. Courtesy Rare Book and Special Collections, University of Illinois Library, Urbana-Champaign. 제목이 적힌 페이지에는 라틴어 문구와 함께 장중한 고전 양식의 건물과 상징적인 조상이 그려져 있다. 이는 돈벌이나 기분 전환으로 글을 쓰는 이들보다 존슨이 더 유식하고 뛰어나다는 점을 강조한 것이다.

르네상스 시대 영국에서 여성 작가들이 담당했던 역할을 간단히 살펴보면 존슨이 추구한 계관시인의 이상을 보다 폭넓은 관점으로 바라보는 데 도움이 된다. 16세기에 가장 영향력 있는 여성용 품행 지침서는 후안 데 비베스Juan de Vives가 쓴 『여성 기독교인의 지침Insturction of a Christian

Woman』이었다. 이 책은 공적인 장소에는 여성이 거할 자리가 없으므로 여성은 집에 머물며 조용히 지내야 한다는 믿음을 강조했다. 이런 식의 분위기였으니, 여성들에게 글쓰기가 거의 권장되지 않았다든가 '직업적인' 경력을 추구했던 여성들이 거의 없었다 하더라도 놀라운 일은 아니다. 그럼에도 펨브룩 백작부인 메리 허버트Mary Herbert나 베드퍼드 백작부인 루시 러셀Lucy Russell 같은 일부 귀족 여성들은 작가들을 후원했을 뿐만 아니라 던, 스펜서, 존슨과 시 원고를 주고받았다. 그러나 자신의 글을 출간해서 공적으로 '스스로를 노출시킨' 여성들은 다양한 종류의 자기비하 및 자기정당화 전략을 구사해야 했다. 예컨대 자녀에게 도덕적 가르침의 유산을 물려주어야 하는 어머니의 의무를 주장한다거나 '이브를 구원'해야 하는 여성의 의무를 이행한다고 주장하는 것이 그런 전략이었다(Wall 1993).

여성 작가들의 동기와 자아 개념은 확실히 던이나 셰익스피어의 개념보다 존슨의 계관시인 개념과 훨씬 더 거리가 멀었다. 그러나 존슨 같은 극소수의 계관 작가들에만 국한하더라도, 이들은 낭만주의 이후에나 예술가의 이상을 결정하는 요소들이 된 천재성이나 창조적인 상상력 같은 것을 지니고 있지 않았다. 존슨은 학식과 노력이 영감을 완벽하게 대체할 수 있다고 주장했다(Murray 1987). 예술가의 창조성과 수공예인의 통상 작업을 근본적으로 분리하는 현대적 편견과 달리, 르네상스 시대의 작시 기술은 "비결이나 규칙이 아니라 무수한 사례들을 본받아 만들어가는 과정에서" 익혀지는 것이었다(Bradbrook 1969, 67). 엘리자베스 여왕 시대의 많은 극작가들은 사실 수공업자/상인의 아들이었다. 스펜서의 아버지는 직물업자였고, 말로Marlowe의 아버지는 구두 수선공이었으며, 셰익스피어의 아버지는 장갑 제작인, 존슨의 계부는 벽돌공이었다(Miller 1959). 셰익스피어 역시 수공업자였으니, 그가 만든 "모델들은 공연을 통해 배우 길드나 동료 작가들뿐만 아니라 청중에게도 인지되었고 또 평가를 받았을 것이다"(Bradbrook 1968, 140). 셰익스피어는 돈벌이에 부지런히 재능을 쏟아부어 처음에는 자신이 속한 극단에 발 빠르게 투자했고, 그런 다음 자산가이자 대

금융업자가 되어 마침내 그에게 신사다운 지위를 부여해주는 문장紋章 박힌 외투도 살 수 있었으며, 세상을 떠나면서는 가족에게 탄탄한 재산을 남겼다. 그는 던의 동인적 아마추어 정신도, 계관시인을 자처하는 존슨의 허세도 모두 거부했다. 셰익스피어를 현대적 저자/예술가의 선구자로 생각하기보다는, 청중을 만족시킬 줄 알았으며 "스트랫퍼드에서 안정된 은퇴 생활"을 영위하기 위해 일했던 수공업자/사업가라고 생각하는 편이 정당할 것이다(Schmidgall 1990, 97).

미학의 원형?

르네상스 시대에는 우리의 순수예술 범주도, 자율적인 미술가나 작가, 작곡가의 이상도 없었듯이, 자족적인 작품에 대한 관조를 뜻하는 '미적'이라는 현대적 개념도 없었다. 건축은 물론 그 본성상 실용성과 연관되지만, 르네상스 시대에는 음악과 시, 그림도 마찬가지였다. 르네상스 시대에 세속적 음악이 아주 광범위하게 발전한 것은 사실이지만, 대부분의 음악은 여전히 텍스트 및 구체적인 기능과 연관되어 있었다. 빈센초 갈릴레이Vincenzo Galilei(갈릴레이의 아버지)가 말했듯이, "만약 음악가에게 청중의 정신을 유익한 방향으로 이끄는 힘이 없다면, 그의 과학과 지식은 무가치하고 헛되다는 평판을 얻을 것이다. 음악이란 바로 그런 목적에서 교양 예술의 한 과목으로 도입·포함된 예술이기 때문이다"(Strunk 1950, 319). 대부분의 음악이 특정 의례나 상황에 맞추어 작곡되었던 것처럼, 대부분의 시 또한 앞서 살펴보았듯이 '행사에 맞추어' 지어졌으며, '즐거움과 가르침'이라는 호라티우스의 모토가 널리 퍼져 있었다. 필립 시드니 경Sir Phillip Sidney은 『시의 옹호The Defense of Poetry』(1595)에서, 단순한 교훈보다는 본보기를 들어 가르칠 수 있다는 점에서 시의 도덕적 유용성을 강조했다. 우리는 대부분 명시선집이나 인용문집을 통해 르네상스 시에 대한 취향을 키웠기 때문에, 많은 시들이 지니고 있던 실용적인 기능이나 정치적인 맥

락을 인식하기 어렵다. 전형적인 현대 명시선집은 행사에 맞춰 지어졌음에 분명한 시들을 대부분 빼버리거나, 아니면 포함하더라도 그 시들의 본래 목적을 언급하지 않는다. 그리고 이로써 제단이나 혼례용 장, 침실 벽감에서 르네상스 시대의 패널화를 분리한 다음 액자에 넣어 미술관에 걸어놓고는 마치 자율적인 작품인 양 바라보는 것과 비슷한 효과를 빚어낸다.

정말이지 우리는 미술관 벽에 걸려 있거나 책에 실린 도판 또는 슬라이드로 르네상스 회화들을 보는 데 너무 익숙해져 있어서, 현재 미술관에 있는 거의 모든 작품들이 원래는 주문을 받아 만들어진 것이며 흔히 특정 장소에 맞춤 디자인되었던 것이라는 사실을 기억하려면 다소 노력을 기울여야만 한다. "칸막이벽, 닫집, 날아다니는 천사들, 그리고 공중에 매달린 타조 알과 양초, 램프로 둘러싸여 있던"(Kempers 1992, 11) 종교적 작품들의 본래 맥락을 미술관이라는 환경에서 상상하기는 무척 어려운 일이다. 베네치아의 소규모 교회들, 예컨대 베로네세가 천장, 프리즈, 성가대석, 성직자석, 오르간 함과 문짝을 만든 산 세바스티아노 같은 교회를 보면, 구석구석까지 안 꾸며져 있는 곳이 없는 듯하며 거의 모든 예배당에 조상, 회화, 조각, 상감, 멋진 촛대, 성체 현시대, 성유물함이 넘쳐난다(도 10). 심지어 피렌체나 베네치아의 회의실 벽 혹은 천장에 여전히 남아 있는 보다 세속적인 작품들도, 우리의 미술 책에 실릴 때는 그 환경이나 틀까지 더불어 등장하는 경우가 거의 없다. **우리가** '작품'이라고 정의하는 것 말고는 모든 것이 다 잘려 나간다. 그러나 피렌체의 베키오 궁전이나 베네치아의 총독 궁전을 방문해본 사람이라면 이 거대한 도시적·종교적 그림들이 원래의 환경에서는 얼마나 다른 의미와 느낌을 자아내는지 안다. 르네상스 시대에 살았던 이들의 입장에서 볼 때, 화려한 장식의 파사드, 프레스코화, 패널화, 조각, 조상, 태피스트리, 깃발, 분수, 세련된 가구, 도자기는 단지 그 자체로 바라보기만 하려고 만든 예술이 아니라, 인간의 기술로 만들어낸 제작품이자 사회적·종교적·정치적 생활의 도구였다(Kemp 1997, 163; Paoletti and Radke 1997; Welch 1997).

도판 10. 파올로 베로네세Paolo Veronese, 오르간 문짝(〈연못가에서 치유하시는 그리스도〉)과 패널(〈예수의 강탄〉)(1560). 산 세바스티아노 교회, 베네치아. 저자의 촬영.

회화와 조각이 이따금 단지 '그 자체를 위해' 취득되거나 관조되었다
는 증거도 있다. 두 종류인데, 수집 행위의 부활과 그러한 작품들의 순전
히 시각적인 특질들을 감상하는 데 필요한 어휘의 계발이 그것이다(Alsop
1982; Gombrich 1987). 16세기 무렵에는 단지 제단이나 침실에 걸 패널화가 아

니라 티치아노, 라파엘로, 델 사르토처럼 유명한 대가들이 손수 그린 회화를 원하는 소규모의 감식가 집단이 이미 형성되어 있었다. 그러나 르네상스 시대의 부유한 권력자들은 온갖 종류의 수집품들을 다 가지고 있었으며, 우리라면 예술이라고 부를 것들과 기술 혹은 자연사에서 비롯된 기묘한 물품들을 뒤섞어놓는 경우가 많았다. 순전히 회화적인 특질에서 느끼는 즐거움만큼이나 신앙심, 위신, 과시의 충동도 수집의 동기가 되었다 (Burke 1986; Baxandall 1988). 그럼에도 르네상스의 자연주의는 예술가가 유사성을 성공적으로 포착했는지를 논의하는 데 필요한 어휘들을 발전시켰다. 초기 르네상스의 '정확하지만 건조한' 그림이 16세기의 '유려하고 우아한' 그림으로 발전했다는 바사리의 놀라운 설명이 그 예다. 다양한 미술가들과 감식가들의 글에서도 유사한 발전이 일어나, 정확한 모방과 이상적 비례의 아름다움에 관한 15세기의 이론(알베르티)들로부터 표현력과 우아함이라는 보다 시적인 개념들(바르키)로 나아갔다. 1550년대에 이르자 로도비코 돌체Lodovico Dolche 같은 베네치아 인들은 관람자의 즐거움을 강조하고 가끔 '취미'에 대해서도 말할 수 있었다. 그러나 상상력과 난해함, 눈의 판단 같은 특질들에 가장 높은 가치를 두었던 미켈란젤로조차도 그런 특질들이 우리를 이끌어가는 종착점은 신성한 아름다움이라고 보았다. 회화와 조각의 도덕적이고 정신적인 기능을 강조하는 주장은 15세기의 알베르티에서 16세기 말의 로마초Lomazzo에 이르기까지 회화론에 빠짐없이 등장하는 하나의 상수였다. 르네상스 시대에는 '미학의 원형'이 있었지만 그 의미는 '감각의 판단'이라는 일반적인 뜻으로 제한되어 있었고, 순수예술에 관한 현대적 담론의 전형인 초연한 미적 태도를 받아들인 사람은 거의 없었다(Summers 1987).

우리가 현대 순수예술 체계와 연결하는 몇몇 특성들이 르네상스 시대에 출현한 것은 맞다. 그러나 당시를 지배했던 '예술'과 '예술가'라는 용어의 의미는 여전히 명백하게 현대 이전의 상태에 머물러 있었으며, 취미를 논할 때도 기능과 분리하지 않는 것이 상례였다. 미켈란젤로와 셰익스피

어의 위대함은 예술과 수공예를 분리했다는 것이 아니라, 상상력과 기술, 형식과 기능, 자유와 봉사를 한데 아우르면서 비할 바 없는 작품들을 창조했다는 것이다. 이런 선례들을 열거하면서 예술과 예술가, 미학에 관한 현대적 관념들의 승리가 불가피했다고 하는 것은 만족스럽지 못하다. 그렇다면 현대의 초창기에 일어난 이런 변화들은, 비록 중요한 것일지라도, 현대 예술 체계로 나아가는 중요한 발걸음을 나타내는 것이지 그 체계의 도래를 알리는 것은 아닐 터이다. 르네상스 시대에는 예술과 수공예가 확실히 분리되지 않았음을 보여주는 가장 강력한 증거는 아마도 예술의 지위와 장인/예술가의 지위가 17세기에도 내내 계속 논란거리였다는 사실일 것이다. 그러나 절대군주들이 출현하면서 회화와 시, 음악의 역할이 점점 더 중요해지고 아울러 장인/예술가의 지위도 계속 상승했으며, 이에 힘입어 17세기는 현대 순수예술 체계로 이행하는 중요한 이행기가 되었다.

4 아르테미시아의 알레고리: 이행기의 예술

아르테미시아 젠틸레스키Artemisia Gentileschi는 17세기의 많은 여성 화가들처럼 아버지의 공방에서 훈련을 받았다. 이는 아우구스티노 타시Augustino Tassi의 재판 기록이 알려주는 사실로, 그는 그녀에게 원근법을 가르치라고 고용되었는데 그녀를 범하여 기소되었던 것이다. 그러니 아르테미시아가 그린 〈홀로페르네스의 목을 따는 유디트Judith Decapitating Holofernes〉를 그녀가 타시에 대해 품었던 앙심의 표현으로 보는 것도 솔깃한 일이기는 하다. 그러나 아르테미시아가 성서를 소재로 한 의뢰를 받았다는 사실도 똑같이 중요했다. 그것은 남성이 지배하던 서사 회화의 장르에서 여성이 거둔 성취였기 때문이다. 그녀의 〈회화의 알레고리로서의 자화상Self-Portrait as the Allegory of Painting〉(1630-40년경)은 또한 여성 화가도 지적이고 기술적인 면에서 남성 화가와 동등함을 주장한다는 점에서 중요하다(도 11). 이 자화상의 독특함을 음미하려면 그녀가 사용한 체사레 리파Cesare Ripa의 『도상학Iconology』을 알아야 한다. 상징에 관한 안내서로 널리 읽혔던 이 책은 회화가 다음과 같은 여인의 모습으로 의인화되어야 한다고 명시했다. 즉 목에는 가면 펜던트가 달린 금목걸이를 걸고, 머리칼은 헝클어지고, 다채색의 드레스 차림에, 입에는 재갈을 문 모습인데, 이 각각의 모습은 차례대로

도판 11. 아르테미시아 젠틸레스키, 〈회화의 알레고리로서의 자화상〉(1630년경), Courtesy The
Royal Collection, ⓒ 2000 Her Majesty Queen Elizabeth II.

모방, 영감, 기술, 그리고 회화란 '무언의 시'라는 고대의 경구를 상징한다
는 것이었다. 메리 개러드Mary Garrard가 지적하듯이 아르테미시아의 자화

도판 12. 디에고 벨라스케스, 〈시녀들〉(1665), Museo del Prado, Madrid. Courtesy Erich Lessing/Art Resource, New York. 아기 공주 마르가리타가 (시녀 둘, 교사 하나, 난쟁이 둘을 대동하고) 벨라스케스의 화실을 방문했다. 뒷벽에 걸린 거울 속에 비친 두 인물은 왕과 왕비로 추정된다.

상이 지니는 독특함은, 확립된 관례에 따라 회화의 상징은 여성이어야 했기 때문에 남성 화가들은 자화상을 이용하여 회화를 의인화할 수 없었다는 사실에서 기인한다. 아르테미시아는 **자기 자신**을 **회화**의 화신으로 그리면서, 금목걸이로 모방을, 흐트러진 머리칼로 영감을, 그리고 드레스에

넣은 정교한 솜씨의 채색 음영으로 기술을 나타낸다. 물론 사실적인 자화상이므로 '무언의 시'를 의미하는 재갈은 없지만, 여성의 목소리를 이렇게 해방시킨 데 의도적인 의미가 있었다고 상상하기란 어렵지 않다. 그러나 가장 중요한 것은 아르테미시아가 자신의 모습을 보여주는 각도다. 몸을 기울여 작업에 임하고 있는 모습을 포착한 이 각도로 인해 이 그림은 17세기의 가장 역동적인 자화상 가운데 하나가 된다(Garrard 1989).

내가 아르테미시아의 자화상을 강조한 것은 그녀의 자화상을 그로부터 20년 후에 그려진 벨라스케스의 훨씬 더 유명한 자화상과 비교함으로써 구식 예술 체계에 일어난 변화상에 대해 많은 것을 배울 수 있기 때문이다. 벨라스케스의 기념비적인 작품 〈시녀들Las Meninas〉(1656)(도 12)은 재현의 본성에 관한 깊은 성찰을 보여주는 그림으로 자주 분석되어왔다. 그러나 이 그림은 또한 경직된 위계질서 속에서 "화가들에게 낮은 지위를 부여한" 필립 4세의 궁정이라는 맥락에서 화가의 고귀함을 주장하는 자화상이기도 하다(Brown 1986, 264). 여기서 화가는 좋은 옷을 차려입고, 가슴에는 산티아고 기사단의 십자가(귀족에 봉해졌다는 표시)를 단 채, 화실을 방문하여 그의 영예를 높여주는 왕과 왕비를 응시하며 가만히 서 있다. 공주와 시녀들은 화가와 더불어 이미 화실에 와 있던 참이다. 화가는 팔레트와 붓을 들고 있지만, 그의 거동이나 주변 환경에는 그림 그리기가 손을 써서 일하는 행위임을 일깨울 만한 것이 거의 없다. 그와 반대로 모든 것은 궁정 예술가의 상승된 지위를 가리킨다. 아르테미시아의 자화상은 다르다. 좋은 옷을 입기는 했지만, 그녀는 자기 자신을 캔버스 앞에서 홀로 작업에 열중하여 힘차게 붓을 움직이는 모습으로 재현했다. 그녀의 경우에는 정신과 손이 하나다. 즉, 예술가와 장인은 아직 결합되어 있는 것이다. 이런 자화상이 말해주는 것은 "회화 예술의 가치란 고귀한 기질에서 나오는 것도 아니고 이론의 권위에서 나오는 것도 아니며, 그저 자신의 할 일을 하는 예술가의 본업, 바로 그것에서 나온다"는 것이다(Garrard 1989, 361).

신분 상승을 위한 장인/예술가의 지속적인 분투

대조적인 두 자화상은 17세기에 고대의 예술 체계에 일어난 이행기적 상황을 잘 반영하고 있다. 17세기는 장인/예술가의 이미지와 예술의 범주가 모두 변하고는 있었지만, 그래도 고대 체계의 가치와 관행이 여전히 지배적이던 시대였다. 몇몇 화가들은 높은 지위를 획득해서, 벨라스케스는 궁정 화가가 되었고, 베르니니와 루벤스는 유럽 전역의 군주와 교황으로부터 작품을 의뢰받아 신망을 떨쳤다. 그러나 대부분의 화가들은 여전히 공방과 해당 지역의 주문에 매여 있었다. 화가와 회화의 지위 면에서 가장 극적인 제도상의 진전은 프랑스에서 일어났다. 1648년에 프랑스 왕정이 왕립회화조각아카데미Académie Royale de Peinture et de Sculpture를 설립한 것이다. 이 아카데미의 설립을 그저 예술이 수공예에서 해방되는 불가피한 과정의 또 다른 단계로 볼 수도 있다. 하지만 프롱드의 난(1648-1653)이 일어난 시점에 아카데미를 창설한 것은 또한 파리 길드에 대한 정치·경제적 반격이기도 했다. 파리 길드는 프랑스의 많은 귀족들이 반란을 일으킨 바로 그때 왕의 화가들이 누리던 자유를 제한하려 애쓰고 있었던 것이다. 1653년에 프롱드의 난이 실패로 돌아간 후 아카데미는 길드를 압도하는 훨씬 더 치명적인 특권들을 얻었다. 그럼에도 새로운 규정들에는 경제적이고 정치적인 이득에 관한 언급이 전혀 없었다. 아카데미의 화가와 조각가들은 단지 "무지로 인해 비천한 직업들과 혼동되는 두 예술"을 수호하는 이상주의적인 사람들이라고 묘사되었다(Pevsner 1940, 87). 하지만 프랑스 아카데미의 화가들은 본질적으로 국가 공무원이었던지라, 그들의 높은 지위는 독립성을 희생하고 얻은 것이었다.

이탈리아에서는 궁정 화가들이 이미 16세기에 높은 지위에 도달했다. 로마의 화가 살바토르 로사Salvator Rosa는 주문하려는 그림에 관한 구체적인 생각을 늘어놓은 의뢰인에게 다음과 같이 말한 것으로 유명하다. "벽돌 만드는 사람한테나 가보시죠. … 그들은 주문대로 작업할 겁니다"

(Haskell 1980, 22). 로사는 그렇게 벌컥 성을 내기로 유명했는데, 이는 도나텔로가 청동 두상을 깨트린 후 150년이 지났건만 상황은 별로 달라지지 않았음을 보여준다. 로사의 말이 우리에게는 아주 당연하게 들리지만, 그는 당시의 전형적인 인물이 전혀 아니었다. 독립성을 요구하는 로사의 주장이 표현한 것은 "19세기 낭만주의에 이르러서야 완전히 인정될 예술가의 이미지였다. 당대에 그런 주장을 한 사람은 로사뿐이었다"(Haskell 1980, 23). 이탈리아 화가와 조각가의 전형은 아직도 주문을 받는 공방의 일원이었던 것이다.

영국과 자그마한 네덜란드 공화국의 화가들은 공방의 전통에 훨씬 더 바짝 묶여 있었다. 대부분의 영국 화가들은 계속 길드의 회원으로 머물면서, 가구와 마차를 장식하고 복잡한 상점 간판과 더불어 초상화, 꽃 그림, 동물 그림을 그렸다. 네덜란드 화가들은 대부분 금세공인, 유리직공, 자수인들과 친밀한 직업적·사회적 협력관계를 유지했다(Montias 1982). 그림 그리는 일을 거창한 정신적 소명으로 여기는 생각 따위는 거의 없어서, 마인데르트 호베마Meindert Hobbema나 주디스 라이스터Judith Leyster 같은 화가들은 돈을 벌게 되거나 가족기업을 꾸리기 시작하고 나면 그림을 거의 혹은 전혀 그리지 않았다. 물론 네덜란드 화가와 조각가들도 여느 화가와 조각가들 못지않게 자신들의 사회적 지위에 관심이 있었지만, 그들의 관심사는 장인들 **가운데서** 유명해지는 것이었지 장인들**로부터** 벗어나는 것은 아니었다(Alpers 1983).

17세기 네덜란드 미술가들의 상황을 이야기할 때 가장 자주 언급된 특징들 가운데 하나는 '미술 시장'의 출현이었다. 후원은 여전히 존재했지만, 네덜란드 정물화·풍경화·해경화·풍속화의 대부분은 다른 수공예품들처럼 사전 제작되어 상점이나 요일장에서 판매되었다(Montias 1982). 그럼에도 시판용 그림을 그리는 네덜란드 화가들은 계약을 이행하는 전형적인 프랑스나 이탈리아 화가들과 마찬가지로 현대적 개인주의자가 아니었다. 물론 렘브란트 같은 예외는 있었다. 하지만 이탈리아에서 로사가 그

랬듯이 렘브란트도 네덜란드에서 통상을 벗어난 존재였다(Alpers 1988). 심지어 루벤스나 베르니니처럼 가장 유명하고 재정적으로 독립을 이룬 17세기 화가와 조각가들도 공방의 조수들에게 의존했다. 안트베르펜 시절 루벤스는 일반 공장 같은 분위기에서 회화를 생산해냈는데, 1621년에 이곳을 방문했던 사람이 묘사한 바에 따르면 "많은 젊은 화가들이 … 루벤스가 분필로 스케치하고 그 위에 여기저기 색 점을 찍어 칠해야 할 색을 표시해놓은 그림들을 각각 맡아 작업하고 있었다"(Warnke 1980, 165). 루벤스는 심지어 지역의 전문 화가들을 고용해서 풍경, 동물, 꽃 부분을 그리게 한 후 자신은 마지막 손질만 하기도 했다.

　이탈리아와 프랑스의 화가들이 지위와 자아상의 상승을 성취했을 때 영국과 네덜란드의 화가들은 길드와 공방의 전통에 보다 강하게 묶여 있었던 것인데, 이처럼 차이가 나는 변화의 속도는 건축가들의 경우도 마찬가지였다. 프랑스의 왕립건축아카데미(1671)는 르 보Le Vau, 르 브룅Le Brun, 클로드 페로Claude Perrault 같은 프랑스 건축가들이 루브르 궁 동면 파사드(1667)의 건립 책임을 이탈리아인인 베르니니에게서 빼앗은 유명한 분쟁의 와중에 싹텄다(도 13). 그러나 아카데미가 지니는 의미는 프랑스 건축의 독립을 주장하는 것에서 훨씬 더 나아갔다. 아카데미는 공방과 도제 제도를 통한 이전의 훈련 방법을 뒤집음으로써 현대적 건축가 상을 발전시키는 중요한 발걸음을 떼었던 것이다. 이제 학생들은 먼저 추상적인 설계 원리들을 배운 다음에 석재 야적장이나 건축 부지에서 실습 경험을 쌓았다. 그렇더라도 물론 왕립아카데미의 건축가들이 자율적인 예술가로 성장하도록 훈련받은 것은 결코 아니었으며, 사실상 그들은 충직한 국가 공무원이었다(Rosenfeld 1977). 이와 달리 영국에는 이니고 존스Inigo Jones와 크리스토퍼 렌Christopher Wren처럼 개인적으로 활동하는 탁월한 건축 설계자들이 있었다. 그러나 자신들이 고용한 벽돌공이나 목수들을 감독하는 석공-건축가와 신사-건축가의 전통 또한 살아 있었다. 르네상스 시대에 그랬던 것처럼, 렌 같은 많은 건축가들은 석공이나 목수에게 맡은 일의 디자인을

도판 13. 클로드 페로, 루이 르 보, 샤를 르 브룅, 루브르 박물관 동쪽 정면(1667-74), 저자의 촬영.

변경할 수 있는 여지를 남겨 주었다(Wilton-Ely 1977).

시인의 지위와 이미지 또한 상승했으니, 프랑스와 영국의 왕정이 시에 새로운 사회적·정치적 역할을 부여함에 따른 일이었다. 그러나 돈을 위해 글을 쓰는 것은 여전히 시인의 지위를 손상시켰고, 후원에 의존하는 것은 우리가 예술가의 존재에 반드시 필요하다고 생각하는 독립성을 심각하게 제한했다. 시라노 드 베르주락Cyrano de Bergerac(실제 인물)는 프롱드의 난을 지지하는 흥미진진한 풍자시를 써서 마자랭 추기경을 무신론자이자 남색자로 몰아붙였는데, 자신의 후원자가 편을 바꾸자 그도 이에 순종하여 『프롱드 당에 반대하는 서간집』을 펴냈다. 심지어 영국에서도 아직 저작권 개념이 없었던 터라 책을 내서 남부럽잖은 생활을 하는 작가는 찾기 힘들었으며, 프랑스에서는 극작가가 배우보다 못사는 것으로 악명이 자자했다. 라 브뤼에르La Bruyère의 대사에도 나오듯이, "걷는 수밖에 없

던 코르네유Corneille의 얼굴에 흙탕물을 튀기며 지나가는 마차 안에는 배우가 안락하게 앉아 있었다"(Viala 1985, 95). 셰익스피어처럼 자신의 극단에서 배우로도 활약했던 몰리에르Molière만이 가끔 그럴 여유가 있었다. 귀족 계급의 경멸과 생계의 불확실함으로 인해, 라신Racine은 우리가 그의 진정한 '문학적' 소명이라고 생각하는 극작가의 길을 포기하고 왕의 공식 사료 편찬가가 되었다. 부알로도 비슷한 직무를 받아들이면서, 이를 일러 "시 쓰는 일에서 나를 구제해준 영예로운 활동"이라고 말했다(Lough 1978, 130).

17세기 시인의 상황에는 작가/예술가라는 현대적 관념의 특징인 자율성이 존재하지 않았지만, 성차에 대한 현대의 편견은 많이 존재했다. 티모시 라이스Timothy Reiss에 의하면, 17세기 말에 등장하기 시작한 현대적 문학 관념은 처음부터 남성 중심적이었다(1992). 17세기 초에는 귀족 여성들조차도 성차의 고정관념과 충돌했다. 데니 경Lord Denny은 레이디 메리 로스Lady Mary Wroth의 로맨스 소설『몽고메리 백작부인의 우라니아The Countess of Montgomeries' Urania』(1621)(도 14)를 공격하면서, 그녀를 일러 "자웅동체임이 만천하에 드러난 실로 괴물"이라고 불렀다. 아울러 "쓸모없는 책에 손대지 마라/보다 현명하고 가치 있는 여성들은 책을 쓴 적 없으니"라며 그녀를 공식적으로 내쳤다(Miller and Waller 1991, 6). 17세기 후반에는 몇몇 남성 작가들이 주장하기로, 만약 여성이 글을 쓴다면 서사시나 비극에 손대지 말고 서간문이나 로맨스 소설 같은 '여성적' 장르에만 매달려야 한다고 했다. 부알로와 라 브뤼예르는 여성들이 대중 소설을 쓰는 데 특히 적합하다고 보았으니, 여성은 감정에 치우치고 친교의 문제에 집착하는 경향이 있기 때문이라는 것이었다. 그러나 몇몇 남성 작가들은 여성이 지니고 있는 '섬세하고 미묘한 것들에 대한 견실한 안목'을 칭송하기도 했다(Perrault 1971, 31, 38). 라이스는 17세기의 지배적인 입장을 이렇게 요약한다. "여성들을 고급 문화의 이상적인 소비자로 앉히고, 문화 생산자로는 2급 품목(단편소설, 동화, 서간문)에서만 인정하는 사고가 자리를 잡아, 이제 여성들은

도판 14. 레이디 메리 로스, 『몽고메리 백작부인의 우라니아』(1621) 속표지. Courtesy Rare Book and Special Collections, University of Illinois Library, Urbana-Champaign. 꼭대기에 있는 말풍선 속에는 그녀가 레스터 백작의 딸이며 시인 필립 시드니 경의 조카딸이라는 사실이 적혀 있다. 레이디 메리의 혈통을 강조한 것이다.

앞으로 오래도록 본질적으로 변하지 않을 역할을 맡게 되었다"(1992, 217).

　고급 문화의 소비자이자 저급 문화의 생산자라는 여성의 위치는, 여성의 사회적 위치에 대한 17세기의 논쟁에서 바느질 예술이 했던 역할을 살펴보면 분명하게 드러난다. 아마추어 자수를 여성 특유의 표현 영역으로 보는 관점은 르네상스 시대에 생겨난 이후 17세기에 들어 훨씬 더 확고해

졌다. 귀족과 중류층 여성의 교육에는 노래와 춤, 초급 읽기와 더불어 거의 언제나 자수가 포함되었다. 바늘과 펜을 상반되게 여기는 시각은 18세기에도 지속되었는데, 일부 여성들은 아마추어 자수에 들어가는 시간이 지적인 발달을 가로막는 주된 장애라고 보았다. 윈칠시 백작부인이었던 시인 앤 핀치Anne Finch, Countess of Winchilsea는 다음과 같이 단도직입적으로 말했다.

> 트집 잡는 말 한 마디 한 마디가 다 역겹구나
> 누가 말하는가, 내 손에는 바늘이 더 잘 맞는다고.

<div align="right">(Parker 1984, 105)</div>

이런 불리한 여건 속에서도 소설을 출간하는 여성들의 수는 프랑스와 영국에서 모두 증가했으며, 아프라 벤Aphra Behn 같은 몇몇 여성들은 왕정복고 시대에 극작으로 생계를 꾸리기도 했다. 그러나 책을 출간한 여성 대부분은 아직도 변명을 지어내야 한다는 느낌에 시달렸다.

음악가들의 경우를 보면, 돈을 받고 작곡과 연주를 하는 것은 교양 예술, 즉 음악 이론에 관한 학문적 고찰이나 기분 전환을 위해 연주하는 귀족들의 행위에 비해 여전히 지위가 낮은 일이었다. 대부분의 음악가들은 대다수의 화가와 작가들보다 종속이 훨씬 더 심했다. 교회, 마을, 귀족의 궁정에 고용된 음악가들은 작곡, 연주, 교육, 악기 관리라는 의무를 명시한 계약에 매여 있었기 때문이다. 몇몇 군주와 대귀족들은 전속 궁정 음악가들을 거느렸는데, 그중에는 루이 14세 치하의 음악 감독이었던 륄리Lully처럼 상당한 특권을 누린 이도 있었다. 그러나 대체로 궁정 작곡가/연주자들은 단지 방대한 무리의 궁정 하인들 가운데 일부였을 뿐이다. 악보는 그 음악을 의뢰한 사람의 소유거나, 아니면 악보를 사서 출판한 인쇄업자의 소유였다. 당시에는 저작권이 없었기 때문이다(Raynor 1988).

장인/예술가의 이미지

장인/예술가의 사회적 상황에서 눈을 돌려 장인/예술가의 바람직한 이미지나 이상적인 특성들을 살펴보면, '예술가'라는 용어가 여전히 '예술'을 실행하는 사람 누구에게나 쓰일 수 있었지만 특히 연금술사를 가리키는 말로 많이 쓰였음을 알게 된다. 퓌르티에르Furetière의 1690년 프랑스어 사전(1968)에서 '예술가'의 전형으로 꼽은 인물은 라파엘로나 코르네유가 아니라 연금술사 레이몽 륄Raymond Lull과 파라켈수스Paracelsus였다.[1] 르네상스 시대에는 관습에 얽매이지 않는 우울한 예술가라는 이미지가 간간이 나타났다. 우울증 때문에 충동적으로 벌어지는 기이한 행각이 천부적 재능(ingenium)의 표시로 용납되었기 때문이다. 그러나 이제 그런 르네상스 이미지는 거의 흔적도 없이 사라졌다. 이는 특히 회화와 조각 같은 수공 예술에서 그러했는데, 예컨대 루벤스나 벨라스케스, 베르니니 같은 17세기의 가장 유명한 화가와 조각가들은 다들 말쑥한 신사처럼 보이고 싶어 했다(칼싸움을 하다가 두 사람이나 죽인 카라밧지오까지도). 시인들은 손을 써서 일한다는 오점을 극복할 필요가 없었지만, 대부분 최소한 하급 귀족의 지위라도 얻고자 하는 마음에서는 화가들 못지않았다. 예를 들어, 라신은 일단 왕의 사료 편찬가가 되자 궁정에서 해야 할 자신의 역할을 재빨리 파악함으로써 뒥 드 생 시몽Duc de Saint-Simon으로부터 다음과 같은 최고의 찬사를 받았다. "그의 일처리에서는 시인의 면모를 찾아볼 수 없다. 모든 것이 신사답다"(Lough 1978, 126).

르네상스 시대에 장인/예술가의 이미지를 구성했던 주요소들, 즉 수월함, 재능, 열정, 상상력, 창안은 여전히 강력하게 남아 있었다. 그러나 여기서도 17세기는 이행기였으니, 특히 재능ingegno과 천재genius 개념에서 그

1. 1694년판 아카데미 프랑세즈 사전 또한 '예술가'의 첫 번째 의미로 연금술사를 꼽는다.

러했다. 우리가 사용하는 '천재'라는 말의 배경을 이루는 이 두 라틴어는 원래 그 의미가 아주 달라서, 'genius'는 수호 정령인 genie를 가리켰고 'ingenium'은 천부적 재능을 뜻했다. 지배적인 용어였던 'ingenium', 즉 타고난 재능은 대개 프랑스어로 'esprit', 영어로는 'wit'로 번역되었는데, 이 단어들은 17세기와 18세기의 철학과 문학에서 중요하게 사용되었다. 그러나 17세기가 경과하는 동안 영국과 프랑스에서는 'genius'라는 용어가 그 본래의 신화적 의미와 더불어 천부적 재능 내지 위트라는 의미까지 모두 포괄하게 되었다. 훌륭한 시인이 되려면 규칙과 재능 내지 위트ingenium가 둘 다 필요하다는 상투적인 문구는 이제 규칙과 천재가 필요하다는 식으로 표현될 수 있었다. 천재의 경우와 마찬가지로, '열정' 내지 '영감'의 관념 또한 세속화가 진전되었다. 성서의 모델이나 플라톤의 전통에서 유래하는 초자연적 연상의 잔재가 대부분 제거된 것이다. 회의적인 홉스는 외부의 정령들에게 간청하는 일을 조롱하면서, "자연의 원리에 따라 지혜롭게 말할 수 있는" 인간이 왜 "백파이프처럼 영감을 받아 말하는 것으로 여겨지기를 좋아하는지" 이해할 수 없다고 말했다(Spingarn 1968, 2:59). 그러나 17세기 작가들이 천재와 영감을 필수 불가결한 요소로 선언했을 때조차도, 천재와 영감은 이성과 판단력보다 높은 위치가 아니라 그것들과 보조를 맞춰 협력하는 위치에 있었다(Becq 1994a).

17세기에는 예술에서 상상력이라는 개념이 오늘날처럼 그렇게 고양된 함의를 지니고 있지 않았다. 오히려 정반대였다. 상상력은 정신의 일반적인 기능으로서, 감각의 흔적을 수용하는 저장소로 취급되거나 육체와 정신을 중개하는 평범한 역할을 부여받았다. 그러나 상상력이 통상적인 이미지 보유 기능을 수행하지 않고 창안이나 환상으로 돌아서자, 홉스, 데카르트, 파스칼 같은 다양한 사상가들은 상상력이 열광이나 광기, 환각에 빠지기 쉽다고 선언했다. 영국의 계관시인 존 드라이든John Dryden은 이렇게 말했다. "시인에게 상상력이란 목청껏 짖어대는 스패니얼 개처럼 거칠고 방종한 능력이어서, 판단력을 잃지 않으려면 상상력을 묶어둘 족쇄가

필요하다"(Dryden 1961, 8).[2]

수사학에서 유래한 창안의 개념에도 현대의 필수 요소인 독창성과 주관성은 들어 있지 않았다. 나중에 이 두 요소가 들어오면서 창안이 '창조'로 바뀐 것이다. 17세기 예술 이론의 중심은 모방이었으므로, 당시의 시인, 화가, 작곡가들은 미를 '창조'하는 것이 아니라 이미 존재하는 무언가를 '발견'하는 것으로 여겨졌다. 부알로는 이렇게 썼다. 단지 무지한 자들만이 이전에 아무도 생각한 적이 없던 관념을 갖게 되는 것을 새로운 생각이라고 여기지만 실은 정반대다. "생각은 누구에게나 떠오른다. 어쩌다 보니 그 생각을 처음으로 표현하게 된 사람이 있을 뿐이다"(Ferry 1990, 54). 앙드레 펠리비앙André Félibien과 로제 드 필르Roger de Piles는 회화의 창안에 대해 이와 유사한 입장을 취하여, 화가의 작업을 현대적 의미의 상상력 넘치는 창조가 아니라 자연의 창의적 모방이라고 보았다(Becq 1994a). 따라서 화가, 시인, 음악가의 지위와 이미지가 계속 향상되고는 있었지만, 아직 그것은 낭만주의 이후에 등장한 예술가의 현대적 이상과는 거리가 멀었다.

순수예술의 범주를 향한 발걸음

장인/예술가의 관념이 여전히 그 현대적 의미로 이행하는 과정에 있었다면, 예술의 범주도 그와 마찬가지였다. '예술'은 아직 '기술'을 포함하는 예전의 광범위한 의미로 사용되었고, '교양 예술 대 기계적 예술'이라는 구 체계도 계속 폭넓게 사용되었다. 그러나 이러한 구 체계는 다양한 분야에서 개념과 관계들이 변화함에 따라 점점 더 부적절해졌는데, 이는 특히 과학에서 그러했다. '과학'은 여전히 지식 일반을 가리키는 용어로 사용되었지만, 우리가 사용하는 보다 제한적인 의미의 과학(물리학, 화학, 생

2 신지학과 신비주의 전통에는 상상력을 보다 긍정적으로 바라보는 관점도 있지만, 그런 관점은 예술에 관한 17세기 저술에서 주변적인 역할밖에 하지 못했다(Becq 1994a).

물학 등)도 출현하기 시작했다. 그러면서도 우리가 '자연과학'이라고 부르는 일단의 과목들은 흔히 '자연철학'이라고 언급되었다. 우리에게 그토록 자연스럽게 보이는 지식의 분리, 즉 지식이 과학, 순수예술, 인문학으로 나뉘는 일은 아직 확실하게 일어나지 않았음이 분명하지만, 몇몇 사상가들은 각기 그에 근접한 생각을 지니고 있었다. 프랜시스 베이컨Francis Bacon이 기억, 이성, 상상력이라는 세 능력에 입각해서 만든 지식의 계통도는 역사를 기억 아래, 철학을 이성 아래, 시를 상상력 아래 위치시켰다. 그럼에도 베이컨의 계통도에는 하나의 제목 아래 시, 회화, 음악을 한데 묶는 순수예술이라는 범주가 없었다. 한때 베이컨의 조수였던 토마스 홉스Thomas Hobbs가 만든 지식 도표는 시, 광물학, 광학, 음악, 윤리학, 수사학을 모두 '시민철학' 아래의 동일한 하위그룹에 넣는 반면, 건축은 항해술, 천문학과 함께 '자연철학' 아래 넣는다(Hobbes[1651] 1955, 54-55). 17세기의 다른 분류들도 대부분 우리의 현대적인 순수예술 개념과는 똑같이 거리가 멀었다(Kristeller 1990). 그러나 순수예술이라는 범주가 17세기에 정착된 것은 아닐지라도, 회화, 음악, 문학 각각의 예술 안에서는 그 범주를 향해 나아가는 중요한 이행기적 진전이 있었다.

회화와 조각은 피렌체에서 1563년에 디자인아카데미가 창설됨에 따라 이미 교양 예술과 비슷한 지위를 성취했고, 교황은 1600년에 로마의 성누가아카데미 회원들에게 자유로운 신분을 하사했다. 1648년에 창설된 프랑스 아카데미는 확실히 프랑스에서 회화의 문화적 특권을 높여주었지만, 스페인에서는 1677년에 이르러서야 화가들이 세금을 면제받는 자유로운 직업 서열에 들어섰다. 그 외에 포르투갈, 영국, 네덜란드 공화국에서는 회화가 교양 예술의 지위를 얻기 위해 18세기까지 투쟁을 계속해야 했다(Da Costa[1696] 1967; Pears 1988). 샤를 뒤 프레스누아Charles du Fresnoy처럼 회화의 지적 가치를 옹호한 프랑스인들은 회화와 시의 유사성을 지속적으로 강조했던 반면, 로마의 회화 아카데미 학장인 조반니 벨로리Giovanni Bellori는 회화가 이상적 미를 재현한다는 생각을 열렬히 재확인함으로써 회화

의 고귀한 정신적 포부를 강조했다.

음악 이론은 고대부터 교양 예술의 하나였지만, 음악의 실행(연주)과 제작(작곡)은 중세 말 이후로 지위가 상승했다. 궁정 의례와 여흥에서 음악이 갈수록 중요한 요소가 되었던 까닭이었다. 그러나 음악 개념에서 이보다 훨씬 더 의미 있는 변화는 17세기에 일어났다. 음악이란 수학적 비율과 천체의 조화에 기초한 화음이라는 과거 다성 음악의 이상은 단성 음악(반주가 있는 선율)이라는 새로운 이상의 도전을 받기 시작했다. 단성 음악이 인간의 감정을 재현하는 데 더 적합하다는 생각이 새롭게 대두한 것인데, 이 새로운 이상의 기치는 1581년에 출간된 빈센초 갈릴레이의 『고대 및 근대 음악에 관한 대화』에서 이미 발견된다. 갈릴레이는 르네상스 인문주의의 기풍이 듬뿍 실린 주장을 통해, 작곡가는 음악을 텍스트에 표현된 사상과 느낌 아래 두었던 고대인들의 관행으로 돌아가야 한다고 했다. 감정의 재현이라는 이상은 점차 널리 퍼져, 성악부의 선율과 기악부의 반주로 이루어진 마드리갈에서부터 1600년경에 시작된 오페라에서까지 수용되었다. 피렌체에서 공연된 최초의 오페라들은 그리스 비극을 되살리려는 진지한 시도였지만, 처음에는 베네치아에서, 그리고 나중에는 북부 도시들에서도 그 공연장이 왕궁이나 귀족들의 성으로부터 대중 극장으로 옮겨감에 따라, 오페라는 악보보다 기교에 찬 아리아와 극적인 효과들을 우선시하는 정교한 오락적 볼거리가 되었다. 예전의 다성 음악이 사라진 것은 아니나, 교회 음악으로만 사용되는 경향이 있었다. 그러나 교회에서조차도 종교개혁 진영이든 반종교개혁 진영이든 상관없이 텍스트에 이바지하는 음악을 권장했다.

음악의 재현적이고 표현적인 측면을 강조하는 이 새로운 입장은 예술의 분류를 재형성하는 데 중요한 기여를 했다. 예전의 다성 음악을 고수하는 이들과 새롭게 선율의 표현성을 지지하는 이들 사이의 논쟁이 지속되는 가운데, 다성 음악 지지자들은 교양 예술의 4과에 속하는 수학 및 천문학과 음악의 관계를 계속 강조했다. 반면 표현주의자들은 교양 예술

의 3학에 속하는 수사학 내지 시와 음악의 유사성을 끌어내는 경향이 있었다. 음악이 수사학과 시에 더 가까워짐에 따라 선율과 재현을 중시하는 보다 새로운 풍조는 교양 예술 4과 내부의 유대를 약화시켰는데, 이는 후일 시, 수사학, 음악을 회화, 조각, 건축과 한데 묶어 순수예술이라고 부르게 될 분류 방식의 전조가 되었다.

현대적인 문학 범주(상상적인 시, 희곡, 소설)를 향한 17세기의 중요한 진전들 또한 순수예술의 범주가 출현할 길을 닦는 데 이바지했다. 리슐리외 추기경이 프랑스어의 정화를 책임지는 아카데미 프랑세즈(1635)를 창설한 것과 찰스 2세가 극장을 복원하고 존 드라이든을 영국의 계관시인으로 임명한 것은 정치적 안정과 왕정의 영광에 기여하는 시의 막중한 지위를 인정한 일이었다. 정치적인 것과 윤리적인 것, 예술적인 것이 통합되어 있던 17세기의 상황을 저명한 고전학자 앤 다시에Anne Dacier보다 더 훌륭하게 집약한 이는 없다. "미문belle lettres은 좋은 취미와 좋은 예절, 모든 좋은 정부의 원천이다"(Reiss 1992, 37). 그럼에도 '미문', '시', '문학' 같은 용어들은 아직 현대적 의미로 고정되어 있지 않았으며, '문학'은 계속해서 책을 통한 학습 일반을 가리키는 데 주로 사용되었다. 그러나 피에르 리슐레Pierre Richelet가 1680년에 펴낸 『프랑스어 사전』에 나타나듯이 17세기 말에는 '문학'이라는 용어에 또 다른 의미가 추가되기 시작했는데, 이 사전은 문학을 '미문에 대한 지식' 또는 '웅변가, 시인, 역사학자들'의 저작으로 정의했다(Reiss 1992, 231). 그렇기는 해도, 몇 년 뒤에 이와 경쟁하는 사전을 편찬한 앙투안 퓌르티에르Antoine Furetière는 '미문'이라는 용어에 대해 (분명 리슐레를 염두에 두면서) 다음과 같이 말했다. "사람들은 시인이나 웅변가들의 지식을 고상한 글 혹은 그릇되게도 미문이라고 하지만, 진정한 미문은 물리학, 기하학, 확실한 과학들이다"(Viala 1985, 282).

마르크 퓌마롤리Marc Fumaroli가 보여주었듯이, '미문'과 '문학'이라는 용어에 대한 태도가 이처럼 상충했던 것은 지속적으로 특권을 누린 웅변과 수사학 이론에 비해 미문과 문학이 얼마나 주변적인 지위에 머물러 있었

는지를 반영하는 것이었다. "웅변의 시대이자 수사학의 시대였던 17세기는 미문의 탄생을 보았다. 그러나 아직 문학의 시대는 아니다. ⋯ 문학적인 것은 사후에, 나중 단계의 문화가 비추는 조명을 통해 출현과 왜곡이 동시에 진행되면서 비로소 지각 가능해진다"(Fumaroli 1980, 31-32). 퓌마롤리는 17세기 말의 관행과 현대적 관념들 사이의 차이점을 강조하고 티모시 라이스는 유사점에 초점을 맞춘다. 그러나 두 사람의 입장이 양립 불가능한 것은 아니다. 에리카 하스Erica Harth는 문학이 하나의 분리된 영역으로 완전히 확립되지는 않았지만, 소설과 기행문에서 일어난 변화를 보면 예전의 문학 범주가 '진실한 허구'(시, 소설, 희곡)와 '진실한 사실'(기행문, 기계학, 동물학)이라는 다소 별개의 영역들로 분리되기 시작했음을 알 수 있다고 주장했다(Harth 1983). 반면에 더글라스 패테이Douglas Patey와 앨빈 커넌Alvin Kernan은 그로부터 한 세기가 꼬박 지난 다음에야 그런 분리가 완성되었다고 본다(Patey 1988; Kernan 1990). 현대적 문학 개념의 시작에 관해서는 언어적 표현들보다 훨씬 더 중요한 증거가 있다. 1680년대에, 특히 프랑스에서 탄생한 문학 공중과 자국어 비평이 그것이다. 1678년 이전에 프랑스에서는 대부분의 문학 논쟁이 소수의 파리 귀족과 상류 부르주아들 사이에서 일어났고, 발행되던 극소수의 잡지들은 정치적이거나 고도로 학문적이었다. 그러나 1678년에 월간지 『르 메르퀴르 갈랑Le mercure gallant』은 신간 소설들의 발췌문과 논평을 싣기 시작했는데, 특히 라 파예트 부인Madame de La Fayette의 『클레브 공녀La princesse de Clèves』는 논란을 불러일으켰다. 논란이 일어난 것은 최소한 이 잡지의 편집자가 독자들에게 나름의 토론 그룹을 만들고 『클레브 공녀』에 대한 그들의 반응을 요약하여 편지로 보내달라고 청한 뒤였으니, 결국 전문 지식이 없는 '대중'을 상대로 마치 그들 개개인의 의견이 중요하다는 듯한 태도를 취한 까닭이었다(DeJean 1997). 이 초창기 문학 공중이 18세기에 마침내 팽창하고, 더불어 음악과 시각예술에서도 유사한 공중이 등장하면서, 이들 공중은 현대적 순수예술 체계를 확립하는 데 결정적인 역할을 하게 된다.

17세기 말에 문학의 범주가 등장하기 시작했고 많은 사람들이 음악을 수사학 및 시와 연결 짓기 시작했지만, 또 회화, 조각, 건축이 교양 예술로 널리 받아들여졌지만, 순수예술이라는 현대적 범주는 아직도 나타나지 않았다. 순수예술이라는 범주가 출현할 수 있으려면, 그 전에 먼저 '교양 예술 대 기계적 예술'이라는 구 체계가 부서지고 재조직되어야 했다. 이 일은 17세기에 이루어진 두 가지의 서로 다른 발전을 통해 일어나기 시작했다. 하나는 과학을 지식과 실행이라는 별개의 한 영역으로 보는 인식의 증대이고, 다른 하나는 수사학을 실용적 지식과 설득력 있는 추론의 한 방식으로 보던 것에서 단지 양식과 장식의 문제로 축소시킨, 수사학에 대한 이해의 변화였다.

런던에 왕립협회(1660)가 설립되고 프랑스에 왕립과학아카데미(1663)가 설립된 것은 과학이 별개의 활동 영역으로 제도화되었음을 알리는 가장 눈에 띠는 표시에 불과했다(Briggs 1991; Shapin 1996). 20세기의 많은 미술사학자들은 개인 미술가가 공방과 길드에서 해방되었다는 점을 강조해온 반면, 일부 과학사학자들은 과학자가 공방과 협력했다는 점을 강조해왔다. 기계적 예술은 과학의 상승에 중요한 역할을 했는데, 이는 기계적 예술이 갈릴레오에게 망원경을 제공해주었기 때문만은 아니다. 기계적 예술은 또한 과학자들에게 경험과 협력에 기초한 지식의 모델을 제공했던 것이다(Rossi 1970). 물론 갈릴레오가 자연에 대한 기계론적 이해의 열쇠로 수학을 고집한 것은 그가 물리적 실험을 강조한 것만큼 중요했다. 17세기 과학자들은 실험적인 방법과 수학적인 방법을 결합함으로써 과학이 자율적인 정체성을 획득할 수 있는 토대를 마련했을 뿐만 아니라, 교양 예술들을 갈라 기하학과 천문학을 기계학과 생리학 같은 과목들 쪽으로 밀고 갔다. 이런 과목들이 음악보다 더 적합한 짝이라고 생각했기 때문이다. 그런가 하면 음악 역시 수사학과 시 쪽으로 다가가고 있었다.

17세기에 교양 예술 체계의 응집성을 위협했던 이와 유사한 변화들은 수사학의 개념에서 일어났다. 특히 중요한 변화는 데카르트가 논리학을

확실성으로 이어지는 추론의 '기하학적' 방법으로 보면서, 개연성으로 나아가는 추론의 '예술'인 수사학과 엄격히 구분한 것이었다. 비록 오늘날에는 '수사학'이라는 말이 경멸조로 쓰이지만, 아리스토텔레스와 키케로에서부터 몽테뉴와 에라스무스에 이르기까지 수사학은 설득의 기술로서, 그 세 가지 구성요소인 창안(논변의 개발), 배열(논변의 순서), 웅변(양식과 전달) 각각에 상당히 동등한 지위를 부여했다. 그러다가 17세기에 데카르트가 확실성을 추구하면서 페트루스 라무스Petrus Ramus의 예전 주장이 강화되었다. 라무스의 주장이란 창안과 배열이 수사학에서 논리학으로 이전되어야 하며 수사학은 앞으로 오직 양식과 전달에만 관심을 쏟아야 한다는 것이었다. 데카르트주의는 수사학을 양식으로 축소시켜 시와 훨씬 더 가까워지게 했고 또 논리학을 기하학 및 물리 과학과 결부시켰는데, 이로써 고대의 교양 예술에서 문법, 수사학, 논리학을 한 그룹으로 묶었던 3학의 해체를 촉진하는 결과를 야기했다.

순수예술의 범주가 출현하는 데 필요한 요소들은 1690년대 무렵에 모두 갖추어졌다. 그러나 범주들의 재편성은 그로부터 50년이 지나는 동안에도 일어나지 않았다. 예컨대 심지어 17세기 말에도 많은 사람들은 여전히 음악을 수사학이나 시가 아니라 수학이나 천문학과 결부시켰다. 영국의 학자 윌리엄 워튼William Wotton은 음악을 '물리-수학적인 과학'이라고 칭하기까지 했다(Wotton[1694] 1968, 284). 또 회화, 조각, 건축은 종종 '디자인 예술'이나 '형상 예술', 심지어 '아름다운 예술' 같은 명칭으로 한데 묶이곤 했지만, 어떤 하나의 명칭이나 개념도 시각예술들을 하나의 그룹으로 지칭하는 데조차 지배적인 위치를 점하지 못했다(Brunot 1966). 시와 그림을 관련짓는 호라티우스의 격언은 '자매 예술'이라는 모호한 문구나 마찬가지로 아주 흔한 상투어였지만, 새로운 예술 분류의 대부분은 일반적으로 받아들여지기는커녕 일관된 그 어떤 방식으로도 체계화되지 않은 그저 지나가는 말에 불과했다.[3] 예술을 분류하는 새로운 방식이 불확실했음을 보여주는 생생한 사례는 샤를 페로Charles Perrault가 1690년에 쓴 에세이로, 이

는 어느 귀족이 소장하고 있던, 교양 예술을 알레고리로 나타낸 여덟 점의 그림에 관한 내용이었다. 페로는 그 여덟 가지의 예술이야말로 "신사가 흠모하고 함양할 만한 가치를 지니며" "취미와 천재"의 흔적을 담고 있기 때문에 진정 '아름다운 예술'이라고 불려야 한다고 말했는데, 이런 언급은 아름다운 예술에 대한 페로의 생각이 현대적 순수예술의 범주와 놀라우리만큼 비슷하다고 느껴지게 한다(Kristeller 1990, 195). 그러나 그 여덟 점의 그림에 묘사된 예술들에는 시, 웅변, 음악, 건축, 회화, 조각뿐만 아니라 광학, 기계학도 포함되어 있었다. 우리라면 예술과 과학으로 철저히 분리했을 것들을 페로가 한데 섞어놓았다는 것은, 17세기 말의 분류가 이행기적 상태에 있었음을 잘 보여준다. 현대적 순수예술의 범주가 일반적인 동의를 얻고 또 후속 세대들까지 규제하는 방식으로 완성되려면 50년이 더 지나야 했는데, 이 이야기는 다음 장의 서두에서 다시 이어갈 것이다.

취미의 역할

17세기의 예술 분류가 여전히 현대적 범주들을 향해 나아가는 이행기에 있었다면, 우리가 예술에 어떤 식으로 반응해야 하는가에 관한 관념 역시 그와 마찬가지였다. 시, 회화, 음악을 비롯한 여러 예술들은 여전히 교육, 위신, 반주, 장식, 기분 전환 같은 유용한 기능을 하는 것으로 여겨졌고, 회화나 조각을 '그 자체로' 감상하기 시작한 사람들은 극소수의 엘리트들뿐이었다. "일단의 감식가들이 등장하여 그림을 미적 가치에 따라 판단할 채비를 갖춘" 이탈리아에서조차도, 그런 태도는 "18세기에 들어서야 비로소 일반적으로 분명해진" 것이었다(Haskell 1980, 130).

3. 건축가 프랑수아 블롱델François Blondel은 1675년에 쓴 글에서, 조화와 즐거움에 입각하여 건축, 회화, 조각을 시, 웅변, 연극, 발레와 두 번 연결 지었다. 그러나 그 언급을 발전시켜 하나의 범주로 만들지는 않았다(Tatarkiewicz 1964).

예술을 기능적 관점에서 바라보는 사고가 지속되었음을 말해주는 표지는, 오늘날 예술작품을 다른 문화적 물품들과 구분하는 데 도움을 주는 미술관이나 세속 음악회secular concert, 저작권 같은 제도들의 부재다. 그러나 이런 제도들의 전신을 일부 확인할 수는 있다. 세속 음악회의 기원은 독일의 콜레지움 무지쿰colegium musicum 같은 아마추어 음악 그룹들과 1660년대부터 런던의 선술집에서 가끔씩 열렸던 음악회로 거슬러 올라간다. 미술관의 전신은 물론 왕실에서 수집한 다량의 회화나 조각 작품들이었지만, 그 대부분은 초대 받은 소수의 예술가나 감식가들에게만 공개되었을 뿐이다. 미술관의 또 다른 전조는 '진기품 진열실'인 스투디올로 studiolo 혹은 쿤스트캄머Kunstkammer였다. 이는 궁전에 특별히 설계된 건물이나 방으로, 여기에는 시계, 과학기구, 희귀한 식물, 광석과 나란히 회화, 조각, 값비싼 보석이 전시되었다. 이렇게 각종 물품들을 한데 모아놓은 것은 지식의 인문주의적 이상을 반영하는 백과사전적 원리에 따른 발상이었는데, 그 물품들 안에 그림과 조각이 포함되었다는 것은 따로 분리된 순수예술의 범주가 아직 존재하지 않았음을 보여주는 또 하나의 표시다(Hooper-Greenhill 1992; Bredekamp 1995). 물론 17세기에 이미 존재했던 중요한 예술 제도들도 있으니, 극장과 오페라, 둘이다. 극장은 중세 말까지 거슬러 올라가고, 오페라는 17세기 초에 탄생했다. 오페라는 궁정에서 기분전환용으로 쓰이다가 대중 극장으로 옮겨가 부유층을 위한 오락 매체가 되었고, 그러는 가운데 대본보다는 기교 넘치는 아리아와 막간의 관현악곡, 발레, 스펙터클한 무대효과가 오페라에서 점점 더 중요한 비중을 차지하게 되었다.

17세기에도 예술은 여전히 주로 목적의 측면에서 평가되었지만, 취미의 역할이 점점 더 강조되었음을 보여주는 증거도 있다. '취미'를 은유적으로 사용하는 것은 구약성서만큼이나 오래된 일이며, 이탈리아의 몇몇 감식가들이 르네상스 회화에 그 말을 사용했다는 사실도 앞서 언급한 바 있다. 17세기에는 '취미'가 훨씬 더 광범위하게 사용되어, 사회생활과 예술에서

안목 있는 선택을 할 줄 아는 능력을 가리켰다(Barnouw 1993).[4] 취미에 관한 예술 논쟁의 중심은 당시 일반화되어 있던 고전주의였다. 고대를 모범과 이상으로 추종하는 이 신념은 당대를 주도한 문필가들이 모두 공유했는데, 이탈리아의 조반니 벨로리, 프랑스의 니콜라 부알로Nicholas Boileau, 영국의 존 드라이든 등의 시와 회화에 대한 견해는 18세기에도 대부분 강한 영향력을 유지했다. 고전주의의 핵심 사상은 회화, 시, 음악이 모방의 예술이며, 이 예술의 대상은 자연 속의 아름다움, 수단은 이성, 목적은 즐거움을 통한 가르침이라는 것이었다.[5]

> 그러니 이성을 사랑하라, 네가 무엇을 쓰든지
> 늘 이성이 하사하는 상과 빛을 빌려라.

<div align="right">(Boileau 1972, 47)</div>

17세기 하반기에는 이런 고전주의적 입장에 저항하면서 느낌feeling, 개인적 판단, 그리고 소설 같은 현대적 장르를 내세우는 경향이 커져갔다. 예술의 규칙을 거의 모르는 대중이라도 느낌을 통해 연극이나 회화에 정확한 반응을 보일 수 있다는 말이 자주 나왔다(Piles 1708, 94; Reiss 1992, 92). 그렇다고 해서 이런 느낌의 옹호자들이 반이성주의자였던 것은 아니다. 그들은 이성 자체의 범위를 확대하려고 노력했던 것이다(Becq 1994a). 느낌이라

4. 데이빗 서머스는 17세기 말에 일어난 '취미'에 대한 관심이 실은 '실제적 지성'이나 '공통감'이라는 고대의 관념과 연속선상에 있다고 본다. 서머스와 로버트 클라인Robert Klein 모두 취미gusto를, 17세기에도 계속 읽혔던 일부 르네상스 작가들이 사용한 판단력이라는 말과 같은 뜻으로 많이 사용한다(Klein 1979; Summers 1987).

5. 즐거움과 가르침 중 어느 것이 우선인지를 두고 많은 작가들이 갈등을 겪었다. 드라이든은 1668년에 자신의 『극시론Essay of Dramatic Poesy』을 옹호하면서 이렇게 주장한다. "기쁨이 시의 유일한 목적은 아니지만 으뜸 목적이다. 가르침도 꼽힐 수 있지만 그 자리는 두 번째다"(1961, 1: 113). 그러나 '비극 비평의 기초'를 논한 1679년의 에세이에서는, "즐겁게 가르치는 것은 모든 시의 일반적인 목적이다"라고 말한다(142). 1671년에 쓴 「저녁의 사랑에 부치는 서문Preface to an Evening's Love」에서는 즐거움과 가르침을 다음과 같이 구분한다. 즉 비극에서는 가르침이 주된 목적이고 즐거움은 수단인 반면, 희극에서는 즐거움이 첫 번째 목적이고 가르침은 수단이라는 것이다(142-43).

는 관념도 이성이라는 관념만큼이나 나름 광범위하고 복합적이었는데, 17세기가 경과하는 동안 정념passion과 정서emotion라는 개념(데카르트의 정서에 대한 논문)에서 부드러움(마들렌 드 스퀴데리의 유명한 느낌의 '지도')으로 점차 변화하다가 마침내 감정sentiment이라는 개념에서 정점을 찍었고, 이 감정 개념은 18세기 들어 매우 중요해졌다(DeJean 1997). '감정'는 감정적인 것에서부터 쭉 올라가 암묵지나 영적 직관이라는 개념에까지 이르는 영역을 포괄했다. 17세기 초에 이미 파스칼은, "마음에는 이성이 알지 못하는 나름의 이유들이 있다"고 주장했다. 왜냐하면 마음의 추론은 "암묵적으로, 자연스럽게, 예술 없이" 이루어지기 때문이다(Pascal 1958, 73).

17세기 말의 문필가 중에서 느낌을 강조한 이로는 도미니크 부우르 Dominique Bouhours가 가장 유명하다. 그는 사회적 상황과 시적 작품을 대할 때 저절로 일어나는 우리의 반응에서 느낌이 하는 역할을 강조하는 가운데, '알 수 없는 그 무엇je ne sais quoi'이라는 상투적인 표현을 사용했다 (Bouhours 1920). 부우르가 제시한 '알 수 없는 그 무엇'의 예는 대부분 예술이 아니라 사회적 영역에서 나온 것으로, 이를테면 우리가 사람의 얼굴을 알아보거나 열을 감지하거나 다른 사람에게서 고결함이나 사랑스러움을 알아채는 방식 등이었다. 그럼에도 부우르는 반이성주의자가 아니었기 때문에, '알 수 없는 그 무엇'의 경험을 일러 그 자체로 일종의 '민첩한 이성' (200)이라고 말했다. 부우르와 더불어 우아함, 마음, 섬세함, 느낌을 강조했던 이들은 시, 그림, 음악에 반응하는 방식이 논증적인 이성과 순수한 감각적 즐거움 사이의 제3의 길일지도 모른다는 말을 하고자 했던 것이다.

이성과 느낌을 결합하려는 이런 시도는 또한 성별에 관한 중요한 함축을 지니고 있었다. 페로 같은 이들은 여성이 문학의 작가로나 판단자로나 모두 훌륭하다고 여겼지만, 말브랑슈Malebranche 같은 철학자는 여성이 정서적 감수성 때문에 진지한 시를 쓰기에는 부적합하지만, 바로 그 정서적 감수성 때문에 진지한 시가 일으키는 감정을 감상할 수는 있다고 보았다 (Malebranche 1970, 266). 그러나 여성을 천부적 취미의 판정자로 기꺼이 추대하

려 했던 필자들이 있었는가 하면, 여성의 이성은 변덕스럽기에 고작 예술의 장식적이고 감상적인 측면이나 감상할 수 있을 뿐이라고 본 필자들도 있었다. 이런 상황이었으니 부우르를 두고 상반된 평가가 나왔던 것도 우연이 아니다. 한 남성작가는 부우르를 '여자들이나 하찮은 선생들'과 소일이나 하며 젠체하는 엉터리라고 깎아내린 반면, 마담 드 세비녜Madame de Sévigné는 부우르가 다방면의 지성을 갖춘 사람이라고 보았던 것이다(Ferry 1990, 54).

느낌과 시각적 직접성을 옹호한 진영은 이성 개념을 확대하려는 시도 속에서 미적인 것이라는 현대적 개념을 향해 중요한 발걸음을 내디뎠지만, 자신들의 입장을 정치한 이론으로 발전시킨 사람은 거의 없었다. 파스칼 이외에, 느낌 내지 민첩한 이성의 인지적 역할에 함축된 철학적 의미를 명확히 표현한 주요 사상가는 라이프니츠였다. 데카르트는 '명석하고 판명한' 관념들이 확실성을 보증한다는 것을 발견했다고 말했던 반면, 라이프니츠는 명석하면서도 판명하지는 않은 관념들도 있다고 주장했다. 즉 명확하게 지각할 수는 있지만 부분들로 판이하게 나누어서 분석을 할 수는 없는 관념들이 있다는 것이다. 이런 관념들은 빨간색의 지각이나 레몬의 맛, 어떤 화음의 소리처럼 '혼연'하거나 뭉쳐 있다.

우리는 음표를 하나하나 따로 판명하게 생각하는 것이 아니라 화음과 선율을 단번에 혼연한 방식으로 포착한다(Leibniz 1969, 291; Barnouw 1993). 이와 비슷하게 "어떤 시나 그림이 훌륭한지 아니면 형편없는지를, 우리는 때때로 추호의 의심도 없이 명석하게 안다. 그 안에 '알 수 없는 그 무엇'이 있는데, 이것이 우리에게 만족감이나 혹은 거부감을 주기 때문이다"(Leibniz 1951, 325). 그러나 라이프니츠는 부우르가 그랬던 것과 마찬가지로, 암묵지 내지 알 수 없는 그 무엇을 예술에만 국한하지 않았다. 부우르와 라이프니츠가 생각했던 것들과 같은 관념들이 미적인 것이라는 현대적 관념으로 이어질 수 있으려면, 우선 순수예술이 수공예와 과학으로부터 분리되어, 별도의 판단 능력을 요구하는 하나의 자율적인 범주로 재구상되는 일

이 먼저 일어나야 할 터였다. 다른 많은 점들에서도 그랬지만 이런 점들에서도 17세기는 끝까지 이행기였다.

2부 예술의 분리

J. H. 플럼Plumb은 17세기 중반 영국의 문화적 상황을 이렇게 묘사한다. "공공 도서관도 없고, 음악회도 없으며 … 박물관도 없었다"(Plumb 1972, 30). 그러나 18세기 말에는 이미 이 세 가지를 포함한 더 많은 문화제도들이 유럽 전역에서 출현한데다가, 아울러 순수예술만을 위한 시장과 대중, 그리고 순수예술, 예술가, 미적인 것에 대한 새로운 개념들이 등장한 상태였다. 이런 사회적, 제도적, 지적 변화들이 한데 수렴하여 우리에게 순수예술이라는 현대적 체계를 가져다주었는데, 그 수렴의 과정은 사실상 세 단계로 이루어졌다. 1단계는 1680년경부터 1750년까지로, 이 시기에는 중세 말 이후 단편적으로 나타났던 현대적 예술 체계의 여러 요소들이 보다 밀접하게 통합되기 시작했다. 가장 중요한 단계인 2단계는 1750년경에서 1800년까지로, 이 시기에는 순수예술이 수공예에서, 예술가가 장인에서, 미적 경험이 다른 방식의 경험들에서 확실하게 분리되었다. 통합과 승격이 이루어진 3단계는 1800년경에서 1830년까지로, 이 시기에는 '예술'이라는 용어가 자율적인 정신 영역을 의미하기 시작했고, 예술가의 소명이 신성시되었으며, 미적인 것이라는 개념이 취미를 대체하기 시작했다. '예술'이라는 단어는 과거의 광범위한 의미로도 계속 사용되었지만, 19세기에 새로운 순수예술 체계가 확고하게 자리 잡았을 무렵에는 순수예술에서 형용사 '순수한fine'이 생략될 수 있었고, 그러다 보니 맥락이 확실치 않을 때는 '예술'이 예전의 광범위한 의미를 뜻하는지 아니면 새로운 개념의 순수예술을 말하는지 애매한 경우가 발생하게 되었다.

그런데 **왜** 바로 이 시기에 전대의 예술 체계가 순수예술 체계로 대체된 것일까? 한 가지 답은 지적인 차원에서 찾아볼 수 있다. 이전 세기들로부터 물려받은 일련의 개념적인 문제들에 대한 해결책을 순수예술, 예술가, 미적인 것이라는 관념들이 제공한 것이다. 그러나 '위대한 사상가들'에 초

점을 맞추어 오로지 개념적으로만 접근하는 것은 잘못일 터이니, 어느 정도 개념의 변화란 또한 그 변화를 구체적으로 실현한 새로운 제도들과 그 변화를 신봉한 새로운 문화 계층을 정당화한 결과이기도 하기 때문이다. 용어 사용의 변천 과정과 새로운 관념의 의미를 연구한 다양한 사상가들의 자취를 추적해보는 일은 필수적이지만, 그것만으로는 왜 바로 이 시기에 예술이라는 하나의 규제 체계가 순수예술이라는 또 다른 체계로 대체되었는지가 설명이 되지 않는다.

현대 순수예술 체계가 1680년에서 1830년 사이에야 비로소 완전히 확립된 이유를 설명하는 또 하나의 방법은, 장기적인 사회학적 관점에 입각하여 새로운 체계의 확립을 중세 말에 시작된 사회적 분화 과정의 마지막 단계로 간주하는 것이다. 그렇게 거리를 두고 바라보면, 예술이 하나의 영역으로 독립한 현상이 그저 중세 사회에서는 통합되어 있던 활동들이 정치, 경제, 종교, 과학, 예술이라는 별개의 영역들로 자연스럽게 분해된 과정의 일환일 따름인 것처럼 보인다. 현대적 예술 관념을 인간에게 보편적인 것 또는 역사적으로 예정되어 있던 것으로 여기는 본질주의자들의 견해와 달리, 분화 개념은 현대의 순수예술 체계를 어떤 본질의 전개로 보지 않고 현대화와 세속화를 추동한 제반 힘의 작용이 일으킨 우발적 반응으로 본다. 안타깝게도 분화 모델은 고도로 일반적인 차원에서 작동하기 때문에, 예술을 자율적인 영역으로 변화시킨 구체적인 메커니즘에 대해서는 알려주는 것이 거의 없다.

세 번째 접근법 또한 필요한데, 이는 개념의 변화를 사회경제적 요인들, 즉 시장경제의 부상, 중산층의 성장과 신분 상승에 대한 열망, 식자층의 증가, 분리된 성 역할의 지속 같은 요인들과 연결 짓는 것이다. 그렇다고 이런 요인들이 순수예술의 발명을 '야기'했다는 뜻은 아니니, 그런 식

의 주장은 순수예술과 미적인 것 같은 관념들이 몇몇 철학자들의 논의에서 생겨난 결과물이라는 생각을 거꾸로 뒤집은 것에 불과하다. 순수예술, 예술가, 미적인 것이라는 새로운 관념을 가다듬은 이들 가운데 다수는 선대에 일어난 개념적 발전들을 마무리하고 있었을 뿐만 아니라, 시장과 중산층의 증대된 역할 및 새로운 제도와 관행들에도 반응하고 있었다는 명백한 증거가 있다. 새로운 예술 제도는 변화하는 개념과 사회경제적 맥락 사이에서 핵심적인 중재의 역할을 담당했다. 미술관, 세속 음악회, 문학 비평 같은 제도들은 사회적 차원과 관념적 차원이 만나 서로를 구성하고 강화하는 지점이었다.

다음에 이어지는 세 장에서는 순수예술 체계가 출현하면서 지적, 제도적, 사회경제적 요인들 사이에서 일어난 이 상호작용을 다룬다. 5장은 고대 예술 개념이 '순수예술 대 수공예'로 분리되었음을 보여주는 개념적, 의미론적 증거로 시작하여, 그런 분리를 구현했던 제도와 행동들을 살펴보고, 그것들을 예술 시장 체계의 성장 및 중산층 예술 공중의 팽창과 연결한다. 6장은 예술가의 새로운 이상을 예술가의 필요, 즉 과거의 후원 체계가 무너짐에 따라 새로운 예술 시장 및 예술 공중의 독립을 주장해야 할 필요가 있었다는 점과 관련짓는다. 독자적인 전시회, 미술 거래상, 정기적인 세속 음악회 같은 제도들이 등장하고 저작권이 확립되면서, '작품'이란 하나의 자족적 세계라는 새로운 개념과 더불어 예술가란 창조적 천재라는 새로운 이미지가 신성시되었다. 6장은 또한 천재와 성의 문제, 그리고 장인의 운명을 살펴본 다음, 마지막으로 후원 체계와 시장 체계를 분석·비교한다. 7장은 순수예술 특유의 미적 경험이라는 관념이 취미의 문제로부터 생겨난 과정을 보여주고, 극장 무대에서 좌석이 사라지고 그림 같은 풍경을 찾아 떠나는 여행이 개발된 일 등을 통해 이 새로운 감수

성이 제도적으로 어떻게 표현되었는지를 살펴본다. 이 정도 분량의 책으로는 예술이나 미학의 특정 이론들을 찬찬히 짚어나갈 수 없고 다만 그런 이론들의 근저에 놓인 일반적인 전제들을 살펴볼 수 있을 뿐이다. 그럼에도 나는 7장의 끝에서 임마누엘 칸트Immanuel Kant와 프리드리히 실러Friedrich Schiller의 견해를 간단히 논의한다. 이 두 사람이 미학에 관해 쓴 글들은 18세기 말까지 발전해온 현대적 예술 체계를 정당화하는 데 중요한 역할을 했기 때문이다.

5 고상한 사람들을 위한 고상한 예술

1687년 1월 22일, 샤를 페로는 아카데미 프랑세즈를 향해 긴 교훈시를 낭독했다. 그는 현대 작가들이 고대 작가들과 동등하다고 선언하면서, 그 한 증거로 아리스토텔레스보다 현대 과학이 우월함을 내세운 데 더하여 호메로스에 대한 비평도 약간 덧붙였다. '불후의 작가 40인'으로 불리던 아카데미의 회원들 대부분은 가만히 앉아 있을 수가 없었다. 최고의 시인이자 비평가였던 니콜라 부알로는 회합 내내 투덜거렸고, 나중에는 신경쇠약 비슷한 증세까지 보였다. 그 유명한 신구논쟁Quarrel of the Ancients and Moderns이 시작된 것이다. 스위프트가 영국판 신구논쟁을 두고 '책들의 전쟁'이라고 풍자하기도 했던 이 유명한 논쟁은 1690년에서 1730년까지 주기적으로 불붙었다. 갈릴레오의 물리학이 아리스토텔레스의 물리학보다 우수하듯이 현대 작가들도 고대 작가들과 동등하거나 그보다 더 뛰어나다는 주장을 페로가 처음 한 것은 아니다. 그러나 호머와 베르길리우스를 배우며 자란 세대에게 쟝 샤플랭Jean Chapelain의 서사시 『오를레앙의 소녀』(1656) 같은 작품이 베르길리우스의 서사시 『아에네이스』와 동등하다는 견해를 펴는 것은 충분히 격분을 일으킬 수 있는 일이었다.

그럼에도 진짜 중요한 쟁점들은 아카데미 회원들 사이의 단순한 언쟁

보다 훨씬 더 의미심장했다. 그중 한 가지는 새로 출현 중인 예술 공중이 엘리트 학자들 대신에 문화의 심판자 역할을 맡을 수 있는지 여부, 그리고 보다 구체적으로는 소설과 같은 새로운 (여성과 동일시된) 장르가 서사시의 계승자로 받아들여질 수 있는지 여부의 문제였다(DeJean 1997). 무엇보다도 신구논쟁은 17세기 후반부에 과학의 지위가 상승하고 수사학이 쇠퇴하면서 과거의 교양 예술 체계가 대대적으로 개편되었음을 만천하에 드러냈다. 1700년에 이르기까지 과거의 교양 예술 체제는 재편성의 과정을 거치고 있었는데, 이는 결국 순수예술, 과학, 인문학이라는 별개의 범주들로 귀결될 터였다. 전통적으로 교양 예술의 핵심은 문법, 수사학, 논리학의 3학과 산술, 기하학, 천문학, 음악 이론의 4과였다. 현대의 순수예술 가운데 시는 오랫동안 수사학의 하위분야로 가르쳐졌고, 18세기가 시작될 무렵에 이르면 많은 사람들이 음악을 수학보다 수사학에 더 가까운 것으로 여겼으며, 회화, 조각, 건축 또한 교양 예술로 널리 받아들여졌다. 그러나 순수예술이라는 현대적 범주가 구축될 수 있으려면, 그 전에 먼저 회화, 조각, 건축이 시, 음악과 더불어 교양 예술로 자리 잡아야 했고, 나아가 이 다섯 예술이 문법, 수사학, 논리학, 수학, 천문학 같은 다른 교양 예술들로부터 분리되어 새로운 이름으로 재편성되어야 했다. 17세기가 지나는 동안 실험과학은 성공을 거둔 반면 수사학은 양식으로 축소되었는데, 이는 오래된 교양 예술 체계가 분해되는 과정에 결정타였고, 신구논쟁은 그 과정을 더 밀고 나갔다.

순수예술이라는 범주의 구축

과학과 예술 사이에 큰 차이가 있다는 인식은 신구논쟁의 소동이 채 가라앉기도 전에 일반화되었다. 논쟁을 주도했던 '현대 옹호론자들'은 개인적 재능에 의존하는 예술들에서보다는 계산에 의존하는 영역들에서 진보를 식별하기가 더 수월하리라는 점을 기꺼이 인정하려 했다. 윌리엄 워

튼William Wotton은 현대인이 고대인을 명백하게 뛰어넘은 분야의 전형으로 "자연사, 생리학, 수학"을 들었지만, "시, 웅변, 건축, 회화, 조각"의 경우에는 현대인이 기껏해야 고대인과 대등한 정도임을 인정했다. (워튼이 음악을 빼놓았다는 사실에 주목하라. 그는 여전히 음악이 수학과 연결된다고 보았다[Wotton(1694) 1968, 18].) 신구논쟁은 단지 오래전에 야기된 변화들을 극적으로 드러낸 것에 불과했지만, 신구논쟁에 뒤이은 1730년부터 1750년까지의 기간에는 새로운 분류에 대한 다양한 의견들이 쏟아져 나왔고, 그러다가 1750년대에 순수예술이라는 새로운 범주가 확고히 자리 잡게 되었다.

18세기 초반의 분류 상황은 당시 널리 읽혔던 아베 뒤보Abbé Dubos의 『시와 회화에 대한 비판적 성찰Critical Reflections on Poetry and Painting』(1719)에 잘 나타나 있다. 이 책은 회화, 시, 음악을 모두 다루면서도 이들을 하나의 고정된 범주로 묶지는 않았으며, 심지어 가끔은 이들을 병술이나 의술과 함께 묶기도 했다([1719] 1993). 이와 유사하게 체임버스Chambers의 『백과사전Cyclopedia』(1728) 서두에 붙어 있는 지식의 수형도를 보면, 과학의 범주를 고대의 교양 예술 체제에서 따로 떼어내기는 했지만 순수예술의 범주를 만들지는 않았다. 체임버스는 산술과 기하학을 새로운 학과들인 물리학, 광물학, 동물학과 함께 '자연적 또는 과학적' 지식으로 묶었지만, 그 어디서도 순수예술이라는 현대적 범주를 암시하지는 않은 채 회화, 조각, 건축, 음악을 축성술, 수력술, 항해술 사이에 흩어 놓았는데, 이들은 모두 '혼합 수학'이라는 일반 항목에 속해 있었다. 그리고 시는 여전히 문법과 수사학 옆에 자리했다(Chambers 1728)(도 15). 순수예술이라는 현대적 범주가 확립될 수 있으려면, 먼저 세 가지가 한데 합쳐져 널리 받아들여져야 했다. 그 세 가지란 한정된 몇몇 예술들의 **집단**, 그 집단을 쉽게 식별해주는 널리 받아들여지는 **용어**, 그리고 그 집단을 다른 모든 집단들과 구별 짓는 어느 정도 일반적으로 합의된 **원칙(들)** 혹은 기준이다.

현대적 순수예술 범주를 형성한 **집단**의 핵심에는 시, 회화, 조각, 건축, 음악이 있었고, 여기에 춤, 수사학, 조경술 같은 예술들이 한 가지 이

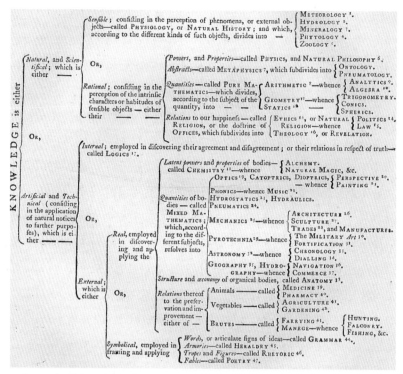

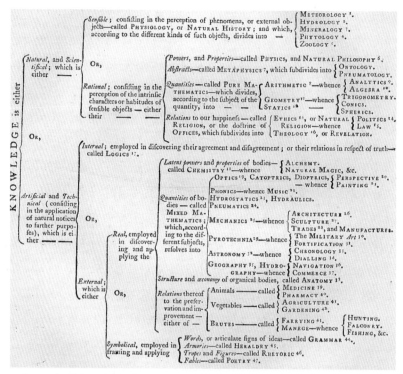

도판 15. 에프라임 체임버스, 『백과사전』(1728)의 지식 분류표. Courtesy Rare Book and Special Collections, University of Illinois Library, Urbana-Champaign.

상 추가되기도 했다. 이 핵심 집단이 형성된 것은 1740년대지만 르네상스 시대와 17세기에도 비록 부분적이고 산발적이나마 그 선례가 없지는 않았 다. '시는 그림같이'라는 호라티우스의 문구나 '자매 예술'에 대한 모호한 언급들이 그것이다. 그러나 이들 가운데 그 어떤 것도 식별 용어와 통합 원칙을 사용하는 하나의 명확한 범주로 일관되게 발전해 나가지 못했으 며, 이제 막 생겨나려고 하는 예술 관련 담론을 규제하는 힘도 얻지 못했 다(Kristeller 1990).

'우아한 예술elegant arts', '고귀한 예술noble arts', '고급 예술higher arts' 같은 어구들을 물리치고 마침내 선택된 **용어**는 프랑스어 '아름다운 예술beaux-arts'이었는데, 독일과 스페인, 이탈리아에서는 이 용어가 직역되었고 영어

로는 'polite arts' 또는 'fine arts'로 번역되었다. 하이픈을 넣지 않은 'beaux arts'가 17세기 말에 종종 세 가지 시각예술을 포괄하는 말로 사용되었지만, 앞서 보았듯이 이 말이 시각예술 너머로 확장되었을 때는 음악, 시뿐만 아니라 기계학, 광학까지도 포함하는 목록으로 귀결될 수 있었다. 심지어 1726년부터 1730년대 초까지 파리에서 번창했으며 "과학의 도움으로" 예술을 향상시키는 데 목표를 두었던 보자르아카데미협회Société Académique des Beaux-Arts의 회원들 중에도 화가 1명, 무용 교사 1명, 판화가 몇 명뿐만 아니라 시계직공, 외과의사, 기술자 또한 여러 명이 섞여 있었다(Hahn 1981). 'beaux-arts'라는 용어가 지시하는 대상은 1730년대까지도 여전히 유동적이다가, 1740년대와 1750년대에 이르러서야 비로소 현대적인 의미로 고정된다.

순수예술의 범주가 구축되는 데 필요한 마지막 지적 요건은 시각예술, 언어예술, 음악 예술을 하나의 제목 아래 묶는 것을 정당화할 수 있으면서도 또한 이들을 과학과 수공예뿐만 아니라 다른 교양 예술과도 구별해줄 수 있는 **원칙(들)**이었다. 르네상스 시대 이래로 이탈리아 아카데미들이 사용한 디자인의 원칙은 시각예술과 밀접하게 연결되어 있던 탓에 너무 협소했다. 그런가 하면 신체보다 정신을 우위에 두는 고대 교양 예술의 원칙은 너무 광범위했으니, 그것만으로는 회화, 시, 음악을 한 그룹으로 묶어 문법이나 역사 같은 교양 예술들에서 분리하는 일이 설명되지 않을 터였다. 오랫동안 확고한 자리를 유지했던 또 다른 원칙인 모방 또한 너무 광범위했다. 모방에도 역시나 자연을 모방하는 활동인 자수, 도자기, 새소리 흉내 등이 포함되었기 때문이다. 따라서 많은 저술가들은 특별한 종류의 모방, 즉 아름다운 자연의 모방만이 아름다운 예술에 해당된다고 보았다. 그러나 아름다운 자연을 모방한다는 원칙조차도 새로운 집단과 용어를 정당화하는 주된 기준이 되지는 못했다.

최소한 네 가지의 서로 다른 원칙들을 이리저리 조합한 견해가 정기적으로 거론되었다. 그 원칙들 가운데 두 가지인 '천재성'과 '상상력'은 순수

예술의 작품 생산에 관한 것이었고, 다른 두 가지인 '즐거움 대 유용성'과 '취미'는 아름다운 예술의 목표 및 수용 방식에 관한 것이었다. '즐거움 대 유용성'과 천재성, 상상력의 조합은 흔히 아름다운 예술을 기계적 예술이나 수공예로부터 구별하는 데 이용되었다. 또 '즐거움 대 유용성'과 '취미'의 조합은 아름다운 예술을 과학으로부터, 그리고 문법이나 논리학 같은 다른 교양 예술들로부터 구별하는 데 쓰였다. 이 원칙들 가운데서 중추적인 역할을 담당한 것은 '즐거움 대 유용성'이었다. 앞서 보았듯이, 예술의 목표란 "가르침과 즐거움"이라는 고대 호라티우스의 말은 르네상스 시대 이래로 줄곧 통용되어온 상투어였다. 가끔은 이 두 가지 목표가 나란히 동등한 역할을 하는 것처럼 간주된 적도 있었지만, 그보다는 즐거움이 가르침이나 유용성이라는 목표보다 낮은 위치에 속한다고 보는 경우가 더 많았다. 그러나 18세기에는 즐거움이 유용성에 체계적으로 맞서기 시작하여, 교양 예술의 한 그룹을 '아름다운 예술'이라는 이름으로 묶어 나머지 교양 예술들과 구분하는 기준이 되었다. 그렇다고 아무 즐거움이나 다 그랬다는 뜻은 아니다. 18세기를 거치면서 특별한 종류의 세련된 즐거움이나 취미의 개념이 미적인 것이라는 현대적 개념으로 전환되는데, 이 과정은 미적인 것의 구축을 논하는 7장에서 다룰 것이다.

현대적 순수예술 범주의 구축만큼이나 광범위한 문화적 변형이 어느 한 개인과 결부되거나 특정 시점으로 소급될 수 없음은 명백하다. 그러나 지성사학자들은 종종 샤를 바퇴Charles Batteux의 『단일한 하나의 원리로 환원되는 아름다운 예술들Les beaux arts réduit à un même principe』(1746)을 자주 인용하곤 한다. 음악, 시, 회화, 조각, 춤이라는 한정된 수의 예술을 한 집단으로 묶고 그 집단에 '아름다운 예술'이라는 용어를 붙였으며, 이 그룹의 토대가 되는 원칙은 아름다운 자연의 모방임을 명확하게 밝힌 책이자, 널리 읽힌 첫 번째 책이었기 때문이다(Batteux [1746] 1989). 바퇴는 모방을 중심 기준으로 삼았지만, 또한 즐거움과 유용성의 대립도 중시했다. 이를 바탕으로 바퇴는 사실상 예술에 세 부류가 있다고 주장했다. 단순히 우리의 필

요를 충족시키는 예술(기계적 예술), 즐거움을 목적으로 하는 예술(우수한 아름다운 예술), 유용성과 즐거움을 겸비한 예술(웅변과 건축)이 그 셋이다. 또한 바퇴는 아름다운 예술을 나머지 교양 예술과 구분하기 위해 두 가지 서로 다른 기준도 사용했다. 그 두 가지는 아름다운 자연을 모방한다는 이유로 그가 "예술의 아버지"라고 부르는 천재성, 그리고 아름다운 자연이 얼마나 잘 모방되었는지를 판단하는 취미다(Batteux 1989, 82-83).

바퇴의 논문은 프랑스뿐만 아니라 독일에서도 즉각 반응을 불러일으켜, 두 가지 번역본이 1751년에 나왔다. 영어로는 그보다 앞서 1749년에 해적판으로 각색한 번역본이 출간되었다. 제목은 『고상한 예술, 또는 시, 회화, 음악, 건축, 웅변에 대한 논문Polite Arts; or A Dissertation on Poetry, Painting, Musick, Architecture, and Eloquence』이었다(Kristeller 1990, 210). 바퇴가 어렵사리 고안해낸 공식은 분명 예술의 분류에 관한 사고가 한동안 옮겨가고 있던 방향을 포착한 것이었다. 이런 움직임이 다른 어느 곳에서보다 가장 분명하게 나타난 프랑스에서는 엘리트들의 사고에 앞으로 훨씬 더 큰 영향을 미치게 될 또 하나의 저작이 이 새로운 범주를 더 완전하게 밝힌 설명을 내놓았다. 『백과전서Encyclopédie』가 바로 그것이다(Diderot and d'Alembert 1751-72). 디드로가 『백과전서』의 서두에 실어 놓은 지식의 도표는 인간의 능력을 기억(역사), 이성(과학), 상상력(시)으로 나눈 베이컨의 구분에 입각하여 모든 지식을 포괄적으로 망라한 것이었다. 『백과전서』의 1751년도 지식 수형도를 체임버스의 『백과사전』(1728)과 비교해보면 예술의 현대적 범주를 향한 결정적 전환이 일어났음을 알 수 있다. 체임버스는 시를 문법과 수사학 옆에 놓고 조각을 상업 및 제조업과 함께 둔 반면, 『백과전서』는 다섯 가지 순수예술(시, 회화, 조각, 판화, 음악)을 모두 상상력이라는 능력 아래 묶어 지식의 세 가지 주요 부문 가운데 하나로 자리 매김으로써 다른 모든 예술, 학문, 과학으로부터 훌륭하게 분리시켰다(도 16).

『백과전서』에 수록된 달랑베르의 「예비담론」은 새로운 지식 수형도를 정당화하면서 분명 바퇴를 참조하여, 교양 예술들 가운데 일부가 "원칙들

도판 16. 드니 디드로와 장 르 롱 달랑베르, 지식 분류표, 『백과전서』(1751). Courtesy of Rare Book and Special Collections, University of Illinois Library, Urbana-Champaign. 달랑베르가 쓴 서문에서는 'beaux-arts'라는 말이 사용되지만, 표에서는 순수예술을 일반적 표제인 '시' 아래 두고, 건축 대신 조판술이 들어가 있다. 『백과전서』는 수공예에 관한 지식을 보존하고 보급하려는 데 관심이 있었는데, 이는 표 왼쪽 '기억' 아래 편성된 '자연의 사용'이라는 하위 범주에 포함된 긴 목록에 반영되어 있다. 이 목록에는 금, 유리, 가죽, 돌, 비단 등을 가지고 작업하는 일들이 나열되어 있다.

에 따라 환원되어" "아름다운 예술이라고 불렀으며, 이는 주로 그 예술들이 즐거움을 목적으로 하기 때문"이라고 선언했다(d'Alembert 1986, 108-9). 달

랑베르가 새로 분류하고 명명한 아름다운 예술의 목록에는 시, 회화, 조각, 음악, 건축이 포함되었다(그는 바퇴의 목록에서 춤과 수사학을 빼고 건축을 추가했으며, 혼합 예술의 범주는 언급도 없이 빼버렸다). 그러나 즐거움은 달랑베르가 아름다운 예술을 "문법이나 논리학, 윤리학 같은 보다 필수적이거나 유용한" 교양 예술들과 구별한 유일한 기준이 아니었다. 그의 주장은 문법이나 논리학, 윤리학 같은 교양 예술들이 확고하게 정립된 규칙들을 가지고 있는 데 반해, 아름다운 예술은 창의적인 천재의 산물이라는 것이었다. 무엇보다도 아름다운 예술은 기억과 이성이 아니라 상상력이라는 능력에 속하기 때문에 다른 교양 예술들과 과학으로부터 구별된다. 지식의 수형도를 전반적으로 요약하면서, 달랑베르는 자신과 디드로가 왜 그들의 지식 분류표에서 '아름다운 예술' 대신 '시'라는 용어를 썼는지 그 이유를 설명했다. "회화, 조각, 건축, 시, 음악과 이들의 하위 분야들은 상상력에서 태어난 제3의 일반 분류를 구성하며, 이 분류에 속하는 것들은 아름다운 예술이라는 이름 아래 포함된다. 이들은 또한 회화라는 일반적인 제목 아래 포함될 수도 있는데, 모든 아름다운 예술은 회화로 환원될 수 있으되 다만 각기 사용하는 수단에서 차이가 있을 뿐이기 때문이다. 마지막으로 이들은 모두 시와 연관될 수 있는데, 시라는 말을 그 자연적 의미로 이해한다면 그것은 창안이나 창조에 다름 아니다"(1986, 119).

『백과전서』는 순수예술이라는 새로운 범주를 널리 퍼뜨리는 데 일익을 담당했는데, 이는 다소 얄궂은 결과다. 백과전서 집필자들의 한 가지 목표는 기계적 예술을 상찬하고 집대성하는 것이었으며, 따라서 많은 항목과 대다수의 삽화가 기계적 예술에 할애되었기 때문이다. 예를 들어 디드로가 제1권(1751)에 집필한 '예술' 항목은 온통 기계적 예술에 대한 감상만을 다루었고, 새로운 범주에 대해서는 아무 언급도 없었다. '아름다운 예술'은 1776년에 출간된 『백과전서』 보충판에서야 비로소 별개의 항목으로 등장했고, 아카데미 프랑세즈가 마침내 '아름다운 예술'을 공식적으로 인정하여 프랑스어 사전에 수록한 것은 1798년에나 이르러서였다(Robinet

1776).

그럼에도 새로운 범주와 용어는 1750년과 1770년 사이에 유럽 전역으로 꾸준히 퍼져나갔다. 18세기 말에 이르면 독일, 영국, 이탈리아에서 벌어진 예술에 관한 거의 모든 논의에서 새로운 분류와 그 이름의 변형판이 사용되었다. '아름다운 예술'은 이탈리아어로 belli-arti, 독일어로는 schöenen künste가 되었고, 영어에서는 '순수예술fine arts'이라는 용어가 결국 '우아한 예술elegant arts'과 '고상한 예술polite arts'을 물리쳤다. 미국인들 또한 '순수예술'을 채택했다. 존 애덤스John Adams는 1780년에 파리에서 집으로 편지를 쓰면서, "순수예술"이 지금 당장 미국에 필요한 것은 아니지만 자신이 "정치와 전쟁을 배워야만" 나중에 자신의 손자들이 "회화, 시, 음악, 건축, 조소, 태피스트리, 도자기"를 배울 수 있을 것이라고 말했다 (Adams 1963, 3:342).

'순수예술'이라는 용어는 18세기 말에 이르러 확고히 자리를 잡았지만, 이 용어에 배정되는 예술들의 집단은 필자들에 따라 확연히 달랐다. 대부분은 달랑베르처럼 바퇴의 혼합 예술 범주를 빼고 건축만 시, 회화, 조각, 음악과 함께 놓았다. 이 다섯 가지가 공통된 핵심을 이루었고 여기에 다른 한두 가지가 추가될 수 있었으니, 예컨대 춤(바퇴, 모세 멘델스존Moses Mendelssohn), 웅변(J. A. 슐레겔Schlegel, 토마스 로버트슨Thomas Robertson), 판화 (자크 라콩브Jacques Lacombe, 장-프랑수아 마르몽텔Jean-François Marmontel), 조경 (헨리 홈Henry Home, 케임스 경Lord Kames, 임마누엘 칸트) 등이었다.[1] 애덤스는 특이하게 태피스트리와 도자기를 포함시켰지만, 편지에서 지나가는 말로 언급했을 뿐 목록을 명확히 밝히려고 시도한 것은 아니었다.

1. J. 슐레겔과 멘델스존에 대해서는 Kristeller(1990, 213, 217)를 보라. 또한 Robertson([1784] 1971, 14-17) 도 보라. 마르몽텔은 사실 '교양 예술'이라는 용어를 사용하면서도, 다른 이들이 '아름다운 예술' 에 배정하는 것과 거의 동일한 목록을 제시한다([1787] 1846, 177-79). 이에 덧붙여 Lacombe(1752), Estève(1753, 9), Kames(1762, 6), Kant(1987, 190-94)도 보라. 물론 위에 언급한 문필가 중에는 순수예술 목록에 하나 이상의 예술을 추가한 사람들도 여럿 있다. 바퇴는 웅변과 춤을, 칸트는 웅변과 조경을 포함시켰고, 로버트슨은 웅변, 조경, 춤, 심지어 역사까지 넣었다.

1770년대에 이르러 '순수예술'이라는 용어와 그 핵심 요소가 정착되었던 반면, 새로운 범주를 위한 기준들은 상당한 차이를 보였다. 모방, 천재성, 상상력, 즐거움, 취미 가운데 몇몇을 조합한 기준이 거의 언제나 거론되었지만, 어떤 기준들이 가장 중요하고 그 의미는 무엇인지에 대해서는 의견이 뚜렷하게 갈라지곤 했다. 예컨대 디드로, 멘델스존, 고트홀트 에프라임 레싱Gotthold Ephraim Lessing 같은 각양각색의 필자들은 바퇴의 모방 원칙을 부적절하게 여겼다. 1770년대에 이르자 무엇이 새로운 범주에 포함되는지를 판단하는 기준에 대한 비판적이고 이론적인 논의는 순수예술 작품의 생산(천재성 대 규칙) 또는 그 작품의 수용(즐거움 대 유용성)에 집중되었다. 1770년에는 스위스 이베르동에서 『백과전서』에 필적할 만한 개정판이 나왔는데, 이 판에서는 초판의 지식 분류 편제인 기억, 이성, 상상력이라는 범주가 역사, 철학, 예술로 바뀐다. 아울러 이베르동 개정판은 '예술' 아래 세 가지 하위분류를 만드는데, '기호 예술'(몸짓과 문자), '상징 예술'(언어, 문법, 수사학), '모방 예술'('아름다운 예술'과 '미학'으로 다시 세분)이 그것이다(Darnton 1979)(도 17). 예술가와 장인의 분리(천재성과 규칙) 및 미적인 것과 도구적인 것의 분리(즐거움 대 유용성)는 둘 다 순수예술이라는 범주의 구축에 처음부터 연루되어 있었다.

순수예술의 범주가 바퇴나 달랑베르 같은 소수의 엘리트 사상가들에 의해 만들어진 다음 대중 속으로 퍼져나간 것은 아니다. 대중적인 사전이나 소책자들도 나름의 집대성을 통해 순수예술 범주의 확립에 역할을 했다. 예를 들어 1752년에 『백과전서』가 고가의 판본으로 등장하기 시작할 무렵, 자크 라콩브는 파리에서 새로운 가설들을 솜씨 좋게 요약한, 훨씬 더 구입하기 쉬운 소책자를 출간했다. "예술(아름다운)은 예술 일반과 구별된다. 후자는 유용성을 위한 것이고 전자는 즐거움을 위한 것이라는 점에서 그렇다. 아름다운 예술은 천재성의 산물이다. 그 모델은 자연이고, 통솔자는 취미이며, 목적은 즐거움이다. … 아름다운 예술을 판단하는 참된 규칙은 느낌이다"(Saisselin 1970, 18). 휴대용은 아니지만, J. G. 줄처Sulzer의

도판 17. 지식 분류표, 『백과전서』(1770), 이베르동, 스위스. Courtesy of Rare Book and Special Collections, University of Illinois Library, Urbana-Champaign.

4권짜리 『순수예술 일반론General Theory of the Fine Arts』(1771) 또한 독일 대중을 위한 사전으로 편찬된 것이었다. 그러나 바퇴와 달랑베르의 논문이나 라콩브와 줄처의 사전보다 더 중요한 것은 전시회, 음악회, 서점, 독서실,

프랑스나 이탈리아의 살롱, 영국의 클럽, 네덜란드와 독일의 커피하우스에서 오간 비공식적 대화들, 그리고 정기 간행물에 실린 많은 에세이, 논평, 서한들이었다. 이 같은 사회적 담화의 중요한 역할은 새로운 개념들을 구현한 예술 제도들과 그 개념들에 관해 이야기를 나눈 예술 공중의 특성들을 살펴볼 때 더욱 분명해질 것이다.

순수예술의 새로운 제도들

극장과 오페라를 제외한 거의 모든 순수예술 제도는 18세기에 확립되었다. 물론 그런 제도들의 '기원'을 추적해본다면 다양한 전조와 선례를 발견할 수 있겠지만, 미술관, 세속 음악회, 문학 비평이 현대적 의미와 기능을 지니기 시작하면서 유럽 전역으로 퍼져나간 것은 18세기에 와서다. 이 같은 제도들은 시, 회화, 기악 음악이 그 전통적 사회 기능과 별개로 경험되고 논의될 수 있는 장소를 제공함으로써, 순수예술과 수공예 사이의 새로운 대립을 구현했다. 이런 제도적 분리는 필시 순수예술이라는 별도의 범주를 확립시키는 데 지식인들의 수많은 에세이나 논문만큼 큰 역할을 했을 것이다.

　문학의 경우에는 책과 잡지 시장이 급성장함과 더불어 순회도서관이 확산되고 저작권이 확립됨으로써 '문학'의 범주가 상상 문학 대 일반 문학으로 급속히 분리되어 갔다(도 18). 보다 직접적으로 시장과 관련된 이 제도들은 현대적 의미에서 보다 분명하게 문학적인 또 다른 세 가지의 관행을 확산시키는 데 일조했으니, 그 관행이란 문학 비평, 문학사, 자국어 문학 정전이다(Kernan 1989). 시에 관한 일반론을 다룬 논문들은 아리스토텔레스에 이르기까지 한참을 거슬러 올라가지만, 현대적 의미의 문학 비평, 즉 당대의 '순수문학belle lettre' 작품에 대한 논평은 18세기에야 비로소 완전히 제도화되었다. 신간 서평을 주로 다루는 잡지들이 등장하기 시작했을 뿐만 아니라, 종교 서적에서 순수문학으로 이동하는 변화도 꾸준히

도판 18. 아이작 크룩섕크Issac Cruikshank, 〈대출 도서관〉(1800-1811년경). Courtesy Yale Center for British Art, Paul Mellon Collection, New Haven, Conn.

일어났다(Berghahn 1988). 18세기 초에는 포프나 볼테르가 쓴 것 같은 고도로 시사적인 풍자시를 지지하는 독자층이 아직도 상당히 소수였다. 시는 곤봉이었고, 이 곤봉은 되돌아와 볼테르를 말 그대로 때려잡았던 것이다(Tompkins 1980). 그러나 18세기 중반을 넘어서면서 몇몇 작가들은 비평으로 생계의 일부를 꾸릴 수 있을 정도까지 되었다. 봇물처럼 쏟아져 나오는 출판물 가운데 무엇을 읽어야 할지 조언을 구하는 익명의 독자층이 점증했기 때문이다. 이런 일반적인 비평 관행이 실러의 『호렌Horen』 같은 잡지의 출현으로 나가는 데에는 한 발짝밖에 걸리지 않았다. 『호렌』은 문학적으로 순수한 예술작품과 교육물이나 단순한 오락물을 분리했다(Berghahn 1988).

　고대의 권위 있는 텍스트들과 그리스·로마의 모범 문구 선집들에 대

한 인정은 17세기가 거의 다 지나갈 때까지도 계속 이어졌지만, 18세기에는 현대 자국어 정전이 부가적인 기능을 수행하기 시작했다. 고대나 중세, 또는 르네상스 시대의 선집을 만든 이들이 선택한 문구들은 주로 현대적 의미의 자족적인 '예술작품'이 아니라 훌륭한 문체의 모범들로 여겨졌다. 17세기와 18세기 초의 자국어 선집들 역시 문체 교육용으로 가장 대중적인 작가들의 글을 뽑아 모은 것이었지, 문학의 위대한 걸작을 가려 모은 권위 있는 선집은 아니었다(DeJean 1988). 그러나 18세기에는 출판이 폭증했고 새로운 중산층 독자 대부분은 교양을 갖추지 못했기 때문에 훌륭한 책을 평범한 책에서 가려내줄 분류 수단이 필요했던 것 같다. 아울러 바로 이런 상황에서 '정전'이라는 종교적인 개념이 권위 있는 자국어 서적들에 붙어 현대적인 형태를 띠기 시작했다.[2]

존 길로리John Guillory는 자국어 정전들이 또한 '문화 자본'의 형태로 작용하여 중상류층과 그런 문화 상품을 소유하지 못한 계층을 분리하는 데 일조했다고 주장했다. 예를 들어 영국의 중산층 아카데미에서는 귀족적 지위의 상징인 라틴어 고전들이 영문학 혹은 '고상한 문학'으로 대체되었다. 다양한 시와 산문 선집들, 그리고 밀턴, 셰익스피어, 애디슨Addison, 그레이Gray, 바볼드Barbauld의 선별된 글들이 작문을 가르치는 데 사용되었다. 이 새로운 문화 자본을 익히는 것은 여전히 주로 유창한 말과 글을 배우는 방법이었다. 그러나 이런 자국어 정전은 후일 자족적 예술작품이라는 관념과 결합하여 19세기의 교과 과정을 형성했고, 거기에서는 위대한 작품들이 문학 자체의 모범 사례로서 음미되었다(Guillory 1993).

회화를 순수예술이라는 별도의 범주 안에 넣은 새로운 분류 체계와 더불어 제도적인 변화도 일어났다. 그림을 가구, 보석, 여타 가정용품들과 함께 보여주고 팔던 관행이 미술 경매, 미술 전시회, 미술관 같은 별도의

2 '정전'이라는 단어는 본래 성서에 관한 권위 있는 책들이나 (교회법전canon law에서처럼) 어떤 '규칙'을 가리켰지만, 18세기에는 두 가지 의미 모두 세속적 영역으로 점차 확장되기 시작한다.

순수예술 제도에서 전시하는 관행으로 바뀐 것이다. 여기서도 역시 시장은 핵심적인 역할을 했다. 수집가들의 수가 증가하면서 전문화가 가능해지고 미술 거래상들의 사회적 지위가 높아졌으며, 그 결과 "[프랑스] 미술시장이라는 조직이 현재 존재하고 있는 것과 같은 형태로 18세기 중엽쯤 생겨났다"(Pomian 1987, 158).[3] 영국에서는 상업적인 압력이 또한 "미술을 다른 거래 분야들과 점점 더 분리시키고, [회화]를 다른 생산품들과 구별하기 시작한 배타적 아우라를 조성하는 결과"를 낳았다(Pears 1988, 64).

18세기 초에 이탈리아나 프랑스에서 대중에게 공개되었던 몇 안 되는 회화 전시회는 종교적 축제 기간에 고작 며칠 열리는 것이 상례였다. 그러나 1737년부터는 프랑스 아카데미가 매년 살롱을 개최하기 시작했다. 살롱은 대단한 인기를 끌었는데, 관람객 중에는 장인과 법무인에서부터 부유한 자본가와 귀족에 이르기까지 다양한 계층이 섞여 있었다. 살롱은 "완전히 세속적인 환경에서 때마다 반복적으로, 공개적으로, 또 무료로 보여준 최초의 당대 유럽 미술 전시회"였다(Crow 1985, 3)(도 19). 반면에 1760년대에 열린 영국의 초창기 전시회들은 "정복을 입은 하인, 보병, 짐꾼, 어린이를 동반한 여성 등등"이 들어오지 못하게 하려고 입장료를 부과했다(Pears 1988, 127).

미술 전시회를 찾는 중산층 대중의 성장은 자연스럽게 공공 미술관이라는 개념으로 발전했다. 18세기 후반에 유럽 전역에서 왕실 소장품 가운데 일부가 대중에 공개되었다(런던, 파리, 뮌헨, 비엔나, 로마). 피렌체에서는 우피치 궁이 회화와 조각을 자연 및 과학의 진기한 물품들에서 점차 분리했으며, 그리하여 우피치 궁은 18세기 말에 이르러 본질상 미술관이 되었다(Pomian 1987). 이런 소장품 전시관들 가운데 다수는 대중의 접근을 엄격

3. 1700-1720년에 약 150명이었던 프랑스 수집가들이 1750-1790년에 최소한 500명으로 증가했다고 포미앙은 추정한다. 새로운 구매자들의 이런 유입은 매년 열리는 경매 횟수가 급격히 증가한 데 따른 것이었다(1987, 147-58).

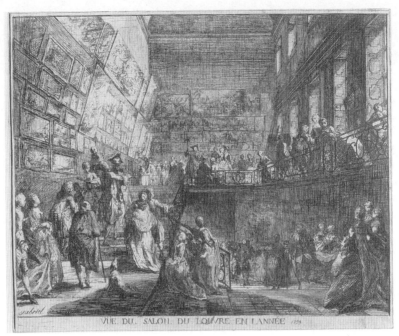

도판 19. 가브리엘 드 생토뱅Gabriel de Saint Aubain, 〈1753년도 루브르 미술 살롱 광경〉. Courtesy Bibliothèque Nationale, Paris.

히 제한했지만, 그런 전시관들이 설립되었다는 것은 예술을 자율적 영역으로 여기는 관념을 입증하는 중요한 증거다. 그 전시관들 안의 작품들은 본래의 기능적 맥락에서 떨어져 나왔기 때문이다. 루브르 궁은 프랑스혁명기에 순수미술관으로 탈바꿈했다. 그 과정에서 이런 분리의 의미와영향을 둘러싸고 대단히 격렬한 논쟁이 일었는데, 이에 대해서는 9장에서따로 논의할 것이다.

이제껏 기능적이었던 제작품이 '예술'로 탈바꿈했음을 가리키는 또 하나의 표시는, 영국에서 그랜드 투어Continental Grand Tour라고 불렸고 프랑스와 독일에서는 이탈리아 여행이라고 불렸던 상류층의 교육적 경험이다.그때까지는 소수의 귀족들에게만 국한되었던 이 현상이 18세기에 확대되면서, 미술이 무대의 중심으로 부상했다. 회화와 조각은 원래의 목적에서

떨어져 나온 상태로 관람되었는데, 그 관람객들은 특히 성 베드로 성당이나 피렌체의 두오모를 방문한 명목상의 신교도 영국인과 독일인들 혹은 프랑스의 볼테르 추종자들이었다. 그랜드 투어는 또한 순수예술 가운데 가장 '실용적인' 건축을 주로 아름다움과 양식의 측면에서 바라보는 경향을 부추겼다. 귀족과 부유한 부르주아 계급의 그랜드 투어와 밀접하게 관련된 것으로, 여행을 다니며 자연 및 다른 지역들을 '구경'하고자 하는 욕구가 18세기 중반 이후 중산층 사이에서 발전했다. 그리하여 '관광객'이라는 새로운 단어가 만들어졌고, 특히 영국인들은 그림 같은 풍경을 보기 위해, 그리고 귀족들의 시골 대저택과 정원을 방문하기 위해 여행을 했다 (Abrams 1989).

새로운 미술 관광객과 미술관 방문자들은 유명하고 주목할 만한 가치가 있는 것들에 대한 안내가 필요했다. 회화, 조각, 건축에 관한 전통적인 논문들은 대부분 장인/미술가들 자신이나 소규모의 감식가-수집가 집단이 쓴 실용적인 글이었다. 그러나 미술 전시회가 늘어나면서, 일반 대중을 위해 새로운 작품과 전시회를 평가하는 저널리스트의 비평이 발전했다. 현대적 의미의 미술 비평과 더불어 최초의 현대적인 미술사도 등장했다. 이전의 미술사들은 대부분 전기의 형태로 구성되었지만, 순수예술 범주의 구축은 이제 어떤 국한된 시기나 장소의 '미술'에 대한 역사를 쓰는 것이 가능해졌음을 의미했다. 1764년에 J. J. 빙켈만Winckelmann은 "미술의 역사"라는 문구를 제목에 사용한 최초의 책을 출간했다(*History of Ancient Art* [1764] 1966).

18세기가 시작될 무렵에도 음악은 여전히 사회생활의 그물망에 통합되어, 종교 및 시민 행사를 위해서나 또는 사적이고 공적인 오락을 위해 작곡되고 연주되었다. 그러나 18세기가 경과하면서 대중 음악회의 횟수와 중요성이 꾸준히 증가했다. 광고를 하고 입장료를 받은 최초의 음악회는 1670년대의 런던에서 열렸다. 18세기로 접어들 무렵에는 이런 소규모 음악회들이 런던 생활의 일상적 특징이었고, 1750년대가 되면 사회적 유행

으로 자리를 잡게 되었다. 프랑스에서는 국립 오페라단이 대중 공연을 독점했는데, 정기 일정을 잡고 운영된 최초의 음악회들은 1725년부터 오페라 상연이 금지되어 있던 총 35일의 종교적 축일에 튈르리 궁에서 열렸다 (Goubert and Roche 1991). 소규모의 독일 공국들에서는 이미 예약제 연주회가, 프랑크푸르트의 경우에는 1712년부터, 함부르크의 경우에는 1721년부터, 라이프치히의 경우에는 1743년부터 열렸다. 라이프치히의 게반트하우스 (직물 상인 회관) 1층은 1781년에 연주회장으로 개조되어, 기악 음악을 연주하는 관현악단에 유럽 최초로 헌정되었다(Raynor 1978). 음악을 그 자체로 감상하는 이 새로운 경험과 더불어 현대적인 음악 비평이 시작되었고, 또한 최초의 일반 음악사도 등장했다.

18세기 런던의 가장 이름난 명소 가운데 하나였던 박스홀 가든스 Vauxhall Gardens는 비록 전문적인 음악 시설이 아니었지만, 이른바 고상한 예술과 범속한 예술의 분리를 제도화한 좋은 사례를 제공한다. 조나단 타이어스Jonathan Tyers가 1728년에 박스홀을 인수했을 때만 해도 이곳은 아직 야외 매음굴이라는 악명이 자자했다. 타이어스는 매춘부와 잡상인, 떠돌이 음악가의 출입을 금지하고, 주랑과 아치, 조각상, 맛깔 나는 디자인의 저녁 도시락이 늘어선 넓고 빛이 잘 드는 거리를 조성함으로써 그곳을 물리적으로 또 문화적으로 깨끗이 정비했다. 그는 또한 관현악단과 런던의 유명한 성악가들을 고용하여 J. C. 바흐Bach와 게오르그 프레데릭 헨델 George Frederick Handel의 음악을 연주하게 함으로써 박스홀에 고상한 문화를 들여왔다. 물론 박스홀은 주로 야외 유원지라서, 대부분의 사람들에게 그 음악은 조용히 경청해야 할 무언가가 아니라 한낱 배경에 불과했다(도 20). 그러나 이미 1735년에는 "연주자와 감상자 사이에 간극을 둔" 원통형 파빌리온을 지층보다 높게 짓고 그 안에 자리 잡은 관현악단도 있었다. 박스홀이 던진 사회문화적 메시지는 그곳의 세련된 즐거움을 풍물 장터나 선술집의 저속한 오락과 뚜렷이 대조한 당대인들에게 호응을 얻었다(Solkin 1992, 115).

도판 20. 토마스 롤런드슨Thomas Rowlandson, 〈박스홀 가든스〉(1784년경). Courtesy Yale Center for British Art, Paul Mellon Collection, New Haven, Conn.

새로운 예술 공중

17세기에 대부분의 작가나 작곡가, 화가들이 상대했던 감상자들은 소수의 후원자, 감식가, 아마추어들로, 이들의 요구사항은 구체적이었고 취향도 잘 알려져 있었다. 18세기에는 새로운 예술 제도인 세속 음악회, 그림 전시회, 문학 비평에 힘입어 훨씬 더 크고 다양한 감상층이 출현했다. 이들이 점점 더 다양해지고 익명적으로 바뀜에 따라 예술을 구상할 때 고려해야 할 조건들은 재구성될 수밖에 없었다. 전시회와 음악회를 찾고, 책과 비평을 읽으며, 커피하우스나 클럽에서 만나 그에 관해 토론을 벌이는 감상자들은 이제 각자의 선택들을 통해 예술 생산에 보조금을 댈 정도로 그 규모가 커졌다.[4] 18세기 작가들은 이 새로운 예술 공중 가운데 누구의 말에 귀 기울여야 할지를 놓고 의견이 크게 갈렸는데, 사실은 누구를 예

술 공중의 일부로 여겨야 할지를 놓고도 의견이 분분했다. '공중public'이라는 용어는 때로 모든 사람을 의미할 수 있었지만, 그보다는 사회의 가치 있는 일부를 '일반인'**으로부터** 구별하는 데 더 자주 쓰였기 때문이다. 이 제한된 의미의 '일반인'에게는 다양한 이름이 있었다. 그저 경멸적인 이름 (다수, 민중)에서부터 노골적으로 적대적인 이름(패거리, 폭도, 천민, 하층민) 까지 붙은 이런 사람들은 감정, 편견, 이기적 관심에 쉽게 휩쓸린다는 말을 들었다. 이에 반해 진정한 '공중'은 재산과 교육에 힘입어 정치와 문화의 사안들을 공평하게 판단할 수 있는 자들이었다(Barrell 1986; Chartier 1991).

중하류 계층의 사람들이 새로운 예술 제도에 점점 더 많이 끼어들면서, 순수예술에 적합한 공중을 규정하고자 하는 사람들은 심각한 문제를 안게 되었다. 최하층이 순수예술을 감상할 수 없다는 데는 폭넓은 합의가 있었지만, 중류층과 중하층, 중하층과 최하층이 어느 지점에서 갈리는지는 명확하지 않았다. 영국에서는 중류층이라고 부르고 유럽 대륙에서는 부르주아지라고 부르는 계층은 사실상 재산, 교육, 지위, 경험이 전혀 균일하지 않은 하나의 위계질서로, 맨 위에 위치한 부유한 상인이나 금융업자로부터 부유함의 정도가 한 단계씩 내려가면서 법률 서기, 가게 주인, 그리고 자영업 장인이나 자작농까지 포괄하는 광범위한 것이었다. 이 위계질서에 속한 사람들은 그 안에서 자신이 서 있는 위치가 어디든 자신들보다 높은 계층의 사람들을 흉내 내려는 경향이 있어서, 음악회나 전시회에 참석한다든가, 아니면 보다 부유한 사람들의 경우에는 하프시코드를 구입하거나 초상화가를 고용하기도 했다. 이렇게 상류층 따라하기와 그 불가피한 결과로 저급 예술 형식과 고급 예술 형식이 뒤섞이는 현상이 일어났는데, 이에 대해 혹자는 재미있다고 생색을 내는 반응을 보이기도 했

4. 이런 감상층은 신문, 커피하우스, 독서회의 확산으로 자유로운 의견 교환이 이루어지면서 조성된 이른바 '공론장'이라는 것의 일부였다. 공론장에 대한 논의의 고전은 하버마스에 의해 이루어졌다([1962] 1989). 이 개념의 의미와 유용성에 대해서는 1962년 이후로 엄청난 학술 문헌이 쏟아져 나왔다. Chartier(1988, 20-37)를 보라.

다. 1761년 호레이스 월폴Horace Walpole이 의원 후보자로서 한 경험을 묘사한 다음 구절이 예다. "생각해보게 … 내가 그 사람들 200명하고 저녁을 먹었단 말일세 … 그 와중에 … 목청껏 외치고 노래 부르고 담배를 피워대더니, 마지막에는 무도회에서 시골 춤을 추고 6페니짜리 카드놀이를 하더군! 나는 그걸 다 기분 좋게 견뎌냈지 … 아가씨들의 하프시코드 연주도 몇 시간이나 듣고, 알더만의 루벤스 모작도 보았다네"(Porter 1990, 65). 그러나 호가스, 스위프트, 포프는 신분 상승의 겉치레가 된 문화적 허세에 별로 너그럽지 않았다.

문화적 선택을 이용하여 사회적 상승을 드러내면서, 중류층은 순수예술의 귀족적인 취미를 흉내 냈을 뿐만 아니라 하류층 문화에서 점차 발을 빼기도 했다. 이런 철수는 민중 문화의 형식을 순수예술의 엘리트적 즐거움과 비교하여 "단순한 레크리에이션"으로 낙인찍는 경향을 나타내는 것이었다. 필딩Fielding은 『조셉 앤드류스Joseph Andrews』에서, 18세기에 엘리트 문화와 민중 문화가 갈라졌음을 유머러스하게 일깨웠다. "옷을 빼입은 사람들은 자신들의 필요에 따라 법정, 의회, 오페라, 무도회 같은 장소들을 차지한 반면, 옷을 빼입지 않은 사람들은 베어 가든이라고 불리는 왕궁 옆에서 춤판, 풍물 장터, 떠들썩한 연회를 줄곧 차지하고 있었다. … 그들은 서로를 기독교적 의미의 형제로 여기는 것이 아니라, 오히려 거의 같은 종이 아니라고 생각하는 것 같다"([1742] 1961, 136). 피터 버크Peter Burke는 이 분리에 대한 자신의 연구를 다음과 같이 요약했다. "1500년에는 민중 문화가 만인의 문화였다. 교육받은 이들에게는 두 번째 문화였지만, 그 밖의 모든 사람들에게는 유일한 문화였다. 그러나 1800년에는 이미 유럽 대부분의 지역에서 성직자, 귀족, 상인, 전문직 종사자들—그리고 그 아내들—이 민중 문화를 하류층에 넘겨버린 뒤였다"(1978, 270). 물론 18세기와 그 이후에도 고급 문화와 저급 문화는 서로 자주 영향을 주고받으며 드나들었다. 그러나 순수예술의 새 개념과 제도들로 인해 양자의 차이는 뚜렷해졌다(Burke 1993)(도 21).

도판 21. 윌리엄 호가스, 〈사우스워크 장날〉(1733). 이 판화는 장날에 몰려든 각양각색의 군중
을 보여준다. 이들은 게임을 하거나 이성을 유혹하기도 하며 소매치기를 당하기도 한다. 줄타기
곡예, 불 먹는 묘기, 마술, 갖가지 극단들이 군중의 시선을 끈다. 북을 치는 키 큰 여인은 극단의
배우들을 광고하고 있다.

 영국에서는 중산층 중에서 상층부에 있던 사람들과 귀족 사이의 친교
가 제한된 정도로나마 정치에서 이미 일어났다. 양측 모두 질서에 이해관
계가 있었기 때문이다. 그러나 이런 친교 현상은 자선행사, 과학 클럽, 독
서 모임, 음악협회에서 뿐만 아니라 커피하우스나 박스홀 같은 공공 정원
에서 훨씬 더 자주 나타났다. 영국에서 이 사회문화적 계층에 참여할 수
있는 사람들을 칭하는 주된 용어는 '예절바른 사람들the polite'이었다. '예절
바름'이 우리에게는 가벼운 덕목을 뜻할 뿐이지만, 18세기에는 광범위한
쓰임새를 지닌 중요한 사회문화적 용어였다. 이 용어는 훌륭한 예의범절
뿐만 아니라 신사나 숙녀의 세련된 견해도 의미했다. 예절바른 사람들이
란 커피하우스, 클럽, 협회에서 '고상한 예술', '고상한 글', '고상한 지식'
을 주제로 박식하지만 현학적이지 않은 대화를 나눌 수 있는 사람들이었

다(Klein 1994).

고급 문화와 순수예술이라는 공동의 장, 귀족·신사계급·교육받은 중산층이 함께 공유할 수 있는 이런 무대의 창출이 18세기 영국의 사회적 안정에 기여했던 한 작은 요인이라는 주장도 가능할 것이다. 이 주장은 케임스 경Lord Kames이 『비평의 원리Elements of Criticism』에서 공공연히 개진했다. "순수예술은 단순히 사적인 즐거움 때문이 아니라 사회에 미치는 유익한 영향력 때문에 현명한 왕들에 의해 줄곧 장려되어왔다. 그들은 서로 다른 계급들을 똑같은 하나의 우아한 즐거움 안에서 결속시킴으로써 선행을 촉진하고, 질서에 대한 사랑을 소중히 여김으로써 정부에 대한 복종이 실행되도록 만든다"(1762, iii). 케임스 경이 다른 곳에서 명확히 밝힌 것처럼 노동자와 장인은 단연 포함되지 않았다. 또한 월폴은 끝없는 하프시코드 연주와 루벤스의 복사판에 지겨움을 금치 못했다. 그럼에도 이러한 것들은 소박한 방식으로 '동일한 우아한 즐거움'에 참여함으로써 '예절바른 사람들'이 결속을 다진다는 일반적인 믿음의 표시였다.

프랑스와 독일에서는 사회적 분리가 영국보다 더 심했다. 그러나 계몽주의 사상에 큰 영향을 받은 귀족과 부르주아지 일부는 살롱과 아카데미 같은 고급 문화 제도에서 공동의 토대를 발견하기 시작했다. 이런 제도들로 인해 마음이 움직인 사람은 얼마 안 되지만, 달랑베르 같은 철학자들은 이런 제도가 별도의 장소로서, 회원들이 각자의 사회적 지위가 무엇이든 사회적 계급과 특권을 훼손하지 않고 잠시 '문자 공화국'의 일원이 되는 곳이라고 생각했다(Goodman 1994). 독일의 여러 공국에서는 대규모의 중류층이 훨씬 더 느리게 등장했지만, 거기에서도 좀 더 부유하고 교육을 잘 받은 일부 중류층이 순수예술의 영역에서 제한적으로 만나곤 했다는 사실은 확인할 수 있다. 예를 들어, 칸트는 돈이나 성의 관점에서 매사를 바라보는 저급한 욕구의 사람들과 '순수한 느낌'에 관심을 갖는 '고귀한 감성'의 사람들을 대조하면서, 『미와 숭고의 감정에 대한 고찰Observations on the Feeling of the Beautiful and Sublime』의 서두를 시작했다(Kant 1960, 46).

도판 22. 윌리엄 호가스, 〈투계장〉(1759). 닭싸움에 돈을 거는 일은 18세기 영국에서 가장 인기 있는 오락이었다. 여기 세인트 제임스 공원의 '왕실 투계장'에 모인 소란스런 군중 가운데 맹인인 앨버말 버티 경Lord Albermarle Bertie이 보인다.

중간 계층의 사람들이 빈곤층의 상스러운 오락을 피하고 순수예술 기관을 자주 드나듦으로써 고상한 공중으로 올라설 수 있었다면, 귀족과 부르주아지도 순수예술에 대한 지식을 드러내지 못하거나 또 닭싸움 같은 저급 오락에 빠지는 경우에는 교양 있는 공중에서 배제될 수 있었다(도 22). 확실히, 교육을 받지 않고 시골에 파묻혀 사는 프랑스의 귀족이나 고기, 술, 사냥 외에는 아무 것에도 흥미가 없는 영국의 '얼간이 지주', 또는 말과 계급에만 사로잡혀 있는 프로이센의 귀족은 순수예술에 대한 지식이나 감성 면에서 일부 민중보다 나은 점이 거의 없었다. 순수예술의 공중을 구성했던 교양 있는 중류층과 귀족들은 자신들과 같은 사회적 계층이라도 보다 상스러운 부류에 대해서는 무지한 민중에 대해서나 마찬가지로 똑같이 혹평했다. 1746년 에그몬트 백작과 부유한 중류층 인사 두 명

이 커피하우스에서 만나 즐거이 나눈 환담은 작위를 받은 한 상인에 대한 조롱이었다. "그 사람은 재산이 10만 파운드라던가 20만 파운드라던가 하는 부자라더군 … 그런데 그 부자가 뻐기며 늘어놓은 자랑이라는 것이 글쎄 자신은 일평생 책 한 권, 그림이나 판화 한 점 사본 적이 없었다는 걸세"(Pears 1988, 14).

순수예술의 범주와 그 기준인 세련된 즐거움 및 박식한 판단은 순전히 지적인 구성물도, 또 기존의 사회적 분리를 단순히 표현한 것도 아니었으며, 사회적인 동시에 문화적인 새로운 구별을 제도화하려는 노력의 일환이었다. 이런 고급 문화의 기반 위에서 귀족과 부르주아지는 하나의 순수예술 공중으로 모여, 민중의 저속한 오락뿐만 아니라 부자와 귀족들의 하찮은 여흥까지도 모두 거부할 수 있었다. 디드로의 『1767년의 살롱』에는 이런 양측면의 거부를 단적으로 잘 묘사한 구절이 있다. "돈은 … 순수예술의 격을 떨어뜨리고 파괴한다. … [순수예술]은 몇몇 부자들의 환상과 변덕에 좌우되기도 하고 … 궁핍한 다수의 처분에 맡겨지기도 하는데, 이런 다수는 모든 장르의 조악한 작품으로 스스로에게 부의 광채와 신용을 부여하고자 애쓴다"(Diderot [1767] 1995, 77). 바퇴의 『단일한 하나의 원리로 환원되는 아름다운 예술』이 해적판 영어 번역본으로 나왔을 때 '아름다운 예술'이라는 용어가 사회 계급을 강하게 암시하는 '고상한 예술'로 번역된 것은 우연이 아니다(Kristeller 1990). 처음에는 '고상한 예술'과 '우아한 예술' 모두 '순수예술'과 더불어 새로운 범주를 지칭하는 말로 사용되었지만, '고상한 예술'이 보다 널리 쓰이면서 18세기 내내 통용되었다. 고상한 또는 순수한 예술이라는 새로운 범주는 이제부터 유럽과 미국 사회에서 새로운 종류의 사회적 세련됨과 문화적 구별을 나타내는 결정적인 표시 구실을 하게 될 터였다.

6 예술가, 작품, 시장

예술가의 지위가 18세기에 변했다는 사실을 볼테르의 이력만큼 잘 보여주
는 예도 없다. 1726년에 그는 자신이 모욕했던 한 귀족의 하인들에게 두
들겨 맞았고, 이에 항의하다가 바스티유 감옥에 갇혔으며, 이후 파리에
서 추방되었는데, 그가 자주 드나들던 살롱의 파리 귀족들은 이 모든 일
에 거의 동정심을 보이지 않았다. 그러나 50년 후(1778)에 파리로 돌아왔을
때, 볼테르는 거리에서 환호를 받고 아카데미 프랑세즈 회원들로부터 명
사로 떠받들어졌을 뿐만 아니라, 귀족들은 이제 그의 환심을 사려고 경쟁
했다. 이듬해 그가 교회의 종부성사를 받을까 고민하다가 결국 거절한 채
죽음을 맞자 그의 장례는 비밀리에 치러졌는데, 이는 그의 시신이 매춘부,
도둑, 배우들과 더불어 공동 매장 구덩이에 던져지는 일을 피하기 위한 조
치였다. 그러나 10년 후 프랑스대혁명이 교회 재산을 국유화하여 신고전
주의 양식의 거대한 생트 주느비에브 교회를 프랑스의 '위인들'이 영면할
팡테옹으로 바꾸었을 때, 볼테르의 유해는 처음으로 이 팡테옹에 안치된
유해들 가운데 하나가 되었다(도 23).

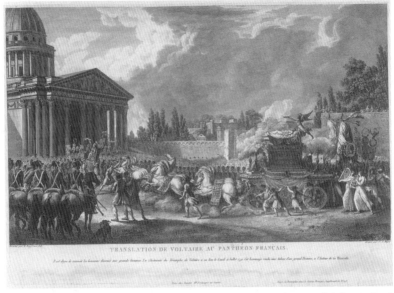

도판 23. 장 자크 라그르네(아들)Jean-Jacques Lagrenée fils, 〈프랑스 팡테옹으로 이관되는 볼테르의 유해〉(1791), Courtesy Bibliothèque Nationale, Paris.

예술가와 장인의 분리

볼테르가 팡테옹으로 들어갔을 무렵은 장인/예술가라는 옛 개념이 이미 완전하게 분리된 뒤였다. 이는 그 용어들 자체의 의미가 변화했다는 점에서 선명하게 드러난다. 뒤보는 널리 읽힌 저서 『시와 회화에 대한 비판적 성찰Critical Reflections on Poetry and Painting』(1719)에서 화가와 시인을 줄곧 '장인'이라고 지칭하지만, 그 용어를 사용한 데 대해 사과하면서, "장인"에 늘 "걸출한" 같은 형용사나 "아니면 다른 어떤 적절한 별칭"을 붙였더라면 너무 번거로웠을 것이라고 설명했다(Dubos 1993, 2). 확실히 그는 '예술가'라는 단어를 대안으로 고려하지 않았다. 1740년이 되어서도 아카데미 프랑세즈의 공식 사전은 '예술가'를 여전히 "어떤 예술에 종사하는 사람 … 특히 화학적 작용을 다루는 사람들"로 정의했다. 영국, 이탈리아, 스페인에

서도 18세기에는 '예술가'와 '장인'이라는 용어를 확실히 구별하는 정의가 없었다.[1]

그러나 1750년대에 이르면 '예술가 대 장인'이라는 현대적 양극성이 확고해지고 있다는 뚜렷한 징후가 나타난다. 라콩브의 대중용 『순수예술 소사전』(1752)은 조금의 주저함도 없이 "[예술가]라는 명칭은 교양 예술 가운데 한 가지를 수행하는 사람들, 특히 화가, 조각가, 판화가에게 부여된다"고 적시했다(1752). 머지않아 다른 사전이나 백과사전들도 '예술가'와 '장인'을 상반된 의미로 정의하기 시작했다(Heinich 1993). 루소는 『에밀Émile』(1762)에서 이 새로운 양극성을 인정하는 가운데, "이 거들먹거리는 패거리들이 장인이라는 이름 대신에 예술가라는 이름으로 불리면서 오로지 게으른 부자들만을 위해 작업한다"고 조롱했다(Rousseau[1762] 1957, 186). 처음에는 이 같은 새로운 의미를 지닌 예술가들의 사례를 시각예술에서 끌어왔다. 그러나 '예술가'라는 말에 대단한 특권이 붙게 되자 이 용어는 곧 음악과 문학을 창조하는 이들에게도 확대되었다(Watelet 1788, 286). 사실 너무나 많은 직업인들이 예술가라고 불리길 원했다. 그랬던 나머지 메르시에Mercier처럼 예리한 관찰자는 그런 상황을 비웃기 시작하면서, "예술가라는 단어의 통치"는 "라 플레슈에서 가금류를 파는 예술가들이 르 망에서 가금류를 파는 예술가들을 상대로 낸 소송" 때문에 종식될지도 모른다고 말했다(Shroder 1961, 5).

고대 장인/예술가 이미지의 이상적 특징들이 어떻게 해서 두 개념으로

1. 영어사전들 가운데 『베일리Baily』(1770), 『애쉬Ash』(1770), 『웹스터Webster』(1807)는 모두 '예술가'라는 말을 사용하여 '장인'을 정의한다. '수공예인craftsman'과 '수공예가handicraftsman'라는 용어는 기계적 예술과 더 분명하게 결부되는 듯하지만, '예술가'나 '장인', '기술자artificer'가 그 의미상 '수공예인'과 근본적으로 다르다는 언급은 없다. 이 용어들은 모두 거래, 제조, 직인 같은 개념들로 정의된다. 스페인 아카데미아의 1726년도 사전은 '기술(자)artifice(r)'를 수작업 또는 기계적 예술에 종사하는 사람으로 정의하면서도, 그 예로는 "조각가와 건축가"를 든다. 참고한 모든 사전에 관한 서지사항을 이 주에 상세히 늘어놓는 대신, 책으로 출간된 코델Cordell 사전 컬렉션 목록을 독자들이 직접 살펴볼 것을 권한다. 인디애나 대학교의 Cunningham Memorial Library(1975) 참조.

도판 24. 요한 조퍼니Johann Zoffany, 〈왕립아카데미 회원들〉(1771-72). Courtesy The Royal Collection, ⓒ 2000 Queen Elizabeth II. 안젤리카 카우프만Angelica Kaufmann, 메리 모서Mary Moser, 이 두 여성 화가는 외국인의 딸이었지만 영국 왕립아카데미 창립회원으로 승인되었다. 그런데도 누드모델에 대한 논의가 한창인 아카데미의 토론에는 벽에 걸린 초상화로 참석을 대신할 수밖에 없었다. 이후로 1922년까지 여성은 더 이상 가입되지 않았다.

갈라졌는지를 살펴보기 전에, 먼저 예술가와 장인을 더더욱 멀리 떼어놓은 사회적·제도적 조건들을 고려할 필요가 있다. 레오나르도에서 벨라스케스에 이르기까지 궁정화가들의 지위가 상승하고 거기에 프랑스 아카데미에서 부여한 명망이 더해졌지만, 1730년에도 여전히 마르키 다르장스Marquis d'Argens는 대부분의 프랑스인들이 "화가와 제화공을 구별하지 못한다"고 투덜거렸다(Chatelus 1991, 277). 18세기 화가들에 관한 일반화가 어려운 한 가지 이유는 그들의 여건이 너무나도 천차만별이어서, 맨 위로는 소수의 부유하고 작위를 받은 아카데미 회원들에서부터 맨 아래로는 가구, 마차, 간판을 장식하는 더없이 보잘것없는 화가들에 이르기까지 수많은 층위가 있었다는 점이다. 몇 가지 요인들이 작용해서, 이미 치솟아 있던 이젤 화가들의 지위는 확고해지고 기능과 보다 직접 연관되는 장르들은 지

도판 25. 장 앙투안 와토, 〈제르생의 상점 간판〉(1720). Charlottenburg Castle, Berlin. Courtesy Foto Marburg/Art Resource, New York. 제르생은 당시의 그림 거래상으로, 자신의 상점을 광고하기 위해 와토의 그림을 상점 밖에 걸어놓았다.

위가 낮아졌다. 한 가지 제도적 요인은 아카데미들이 우후죽순으로 설립 되었다는 점으로, 1740년에 10곳이던 아카데미가 1790년에 이르면 100곳 이 넘을 정도였다. 이 가운데 가장 유명했던 영국왕립아카데미(1769)는 그 본보기가 된 프랑스의 아카데미와 연대하여 예술가들의 지위를 향상시 키려는 의도로 설립된 곳이었다. 초대 원장이었던 조슈아 레이놀즈Joshua Reynolds는 "단순한 기술자"의 수준으로 전락하지 않으려면 "이상적인 미" 를 추구해야 한다고 동료와 학생들에게 강력히 권고했다(Reynolds[1770] 1975, 43)(도 24). 새로 설립된 아카데미들은 대부분 왕실의 후견인 및 화려한 직 함의 관리들과 함께했고, 길드의 구속을 받지 않았으며, 회원들의 작품을 정기적으로 전시했다. 새로 설립된 아카데미들 덕분에 드레스덴(1764), 코 펜하겐(1769), 스톡홀름(1784), 베를린(1786)에서는 공식적인 미술 전시회가 처음으로 열렸다(Pevsner 1940).

수많은 아카데미의 창설이 일부 화가들의 지위를 끌어올리면서 그 외 의 화가들을 희생시키는 쪽으로 기울었다면, 훨씬 더 중요한 요인이었

던 미술 시장의 확장은 전문화의 증진으로 이어졌다. 18세기 전반에는 많은 화가들이 여전히 다양한 과업을 수행했는데, 흔히 마차나 간판에 그림을 그리는 화가로 시작했다가 점차 보다 복잡하고 어려운 장르들로 올라가는, 가령 프랑수아 부셰François Boucher나 장 오노레 프라고나르Jean Honoré Fragonard처럼 귀족들의 저택을 대규모의 비유적인 장면들로 장식하는 벽화 작업을 하는 식이었다(Chatelus 1991). 그러나 18세기 후반에는 저택, 마차, 간판의 장식에 뚜렷한 변화가 일어났고, 이 탓에 보다 등급이 낮은 전문 분야들의 지위는 더 떨어졌다. 간판 그림을 예전에는 프랑스의 경우 장 앙투안 와토Jean Antoine Watteau, 영국의 경우 고드프리 넬러Godfrey Kneller처럼 뛰어난 화가들이 그렸다. 그러나 정교하고 회화적인 간판 그림은 1768년에 이르러 런던에서 거의 자취를 감추었다. 교통에 방해가 된다는 이유로 옥외 대형 간판을 법으로 금지했기 때문이다(도 25). 또 실내 취향의 변화로 인해 집 장식에서 비유적인 형상이 차지하는 부분들은 더 작은 크기로 축소되어 화실에서 그려졌는데, 이에 따라 이젤 화가와 장식 화가 사이의 접촉은 더 줄어들었다. 마지막으로, 상업적인 물감 제조업이 발달하면서 장식 화가들은 더 이상 안료 제조법을 알 필요가 없어졌고 이제 주로 노동력을 팔았다(Pears 1988). 18세기 말에 이르면 '예술가'와 '장인'은 의미상으로뿐만 아니라 일상의 작업과 접촉에서도 분리되었다.

사회적이고 기술적인 변화들이 실용 그림 화가들의 지위를 끌어내리고 있던 것과 동시에, 시장의 힘은 이젤 화가들의 지위를 더욱 끌어올리고 있었다. 후원/주문 체계하에서 그림의 소유자는 누가 그 그림의 제작자인지를 확실히 알았으며, 심지어 그림의 소재를 제안할 수도 있었다. 그러나 미술 거래상과 전시회를 통해 그림을 되파는 일이 늘어나면서 그 시장에 판매할 목적으로 미리 그려놓는 그림의 수가 늘어났고, 이는 다시 화가의 개성적인 양식과 서명에 대한 관심을 크게 불러일으켰다. 크리스토프 포미앙Krystoff Pomian이 밝혀낸 대로, 18세기 전반에 나온 프랑스의 그림 판매용 도록들은 대체로 그림의 상세 설명을 크기, 액자, 소재 순으로 기재하

도판 26. 오귀스텡 드 생토뱅Augustin de Saint Auban, 판매 도록의 권두화(1757). Courtesy Bibliothèque Nationale, Paris.

고, 화가의 이름은 마지막에야 언급했다. 이는 곧 감정가들에 의해 평가된 소재와 '미'가 당시의 그림에서는 종종 어느 화가나 공방의 작품인지보다 더 중요하게 여겨졌다는 사실을 반영한다(도 26). 그러나 1750년대 말에 이르자 판매 도록의 그림 상세 설명에서 화가의 이름이 맨 앞에 위치하기 시작했다. 이와 비슷한 일이 '살롱'이라 불린 프랑스 아카데미의 격년 전시

회 도록에서도 일어났다('살롱'이라는 이름은 전시회가 개최된 루브르 궁의 살롱 다폴롱을 따라 지은 것이다). 한때 그림의 목록을 전시회 당시 벽에 걸렸던 위치순으로 정리했던 살롱 도록 또한 1750년대에 들어서는 그림의 목록을 화가의 이름순으로 바꾼 것이다(Pomian 1987). 그림의 출처를 알고자 하는 이런 실용적이고 상황적인 요구가 생겨나고 있던 것과 동시에 비평가와 이론가들이 독창성과 창조적 표현을 점점 더 강조하고 있었다는 것은 단순한 우연으로 보이지 않는다.[2]

건축가의 이미지와 지위를 변형시키는 데 기여한 제도적 요인들 역시 화가의 이미지에 영향을 미친 제도적 요인들과 다르지 않았다. 18세기 초 영국에는 여전히 수석 석공-건축가뿐만 아니라 자신의 건물을 직접 디자인하는 다수의 귀족 출신 아마추어들이 있었지만, 도시들이 성장하고 중류층의 부가 증대함에 따라 현대적인 전문 건축가가 이미 출현하고 있었다. 도시에서 일어난 건축 붐은 전문 건축가들의 서비스를 구하는 건축위원회들의 창설로 이어졌고, 시장 경쟁이 개별 건축가와 그 귀족 후원자 간의 관계라는 과거의 규범을 대체하기 시작했다. 새로운 유형의 전문가들은 잘 정리된 사무실을 갖추고 상당액의 보수 협상을 타결했을 뿐만 아니라, 자신들이 설계한 건축의 모든 세부 사항에 대한 통제권 또한 요구했다. 건축가가 수석 석공, 건축 감독인, 엔지니어로부터 점점 더 분리되고 있었음을 보여주는 또 다른 제도적 징후는 영국 정부가 총감독인과 수석 석공의 직위를 폐지한 것(1782), 그리고 토목기사협회(1771), 건축감독인클럽(1792), 영국건축가협회(1834) 등의 개별 조직들이 등장한 것이었다. 1800년에서 1830년 사이에 도시가 급성장하면서 일어난 또 하나의 커다란 변화는 '청부업자'의 중요성이 증대한 것이다. 청부업자는 이제 고객과 건

2. 나탈리 에니크Nathalie Heinich는 18세기 화가들의 경우에 세 가지 모델의 이력이 중첩된다고 말했는데, 그 세 가지란 과거의 공방 모델, 아카데미 모델, 그리고 시장이 만들어낸 새로운 평판 모델이다(Heinich 1993).

축가라는 한 축과 다양한 숙련 수공업자라는 다른 한 축 사이에 끼어들어, "건축술에서 숙련도와 결단력이 점차 축소"되고 건축가의 상세한 도면과 설명서에 점점 더 의지하는 결과를 초래했다(Wilton-Ely 1977, 194). '예술가' 화가와 '업자' 화가의 분리가 새로운 사상의 확산만큼이나 사회경제적 변화에 의해 진전된 것처럼, 건축가가 수석 석공보다 높은 위치로 올라간 현상 역시 건축 관행의 변화에 의해 진전되었다.

프랑스에서는 1671년에 왕립건축아카데미가 창설되면서 이미 17세기 말에 건축가가 수석 석공보다 높은 위치로 올라가는 데 큰 탄력이 붙었는데, 왕립건축아카데미의 학생들은 석재 작업장과 건축 현장으로 나가기 전에 순전히 지적인 교육을 받았다. 바퇴가 '순수예술 대 수공예'라는 새로운 범주를 체계화(건축과 수사학은 '혼합 예술'에 넣고)한 1747년에 이르러서는 에콜 데 퐁 에 쇼세(교량 및 도로학교)가 창설되면서 엔지니어가 건축가로부터 분리되기 시작할 조짐이 드러났고, 이런 분리는 1794년에 에콜 폴리테크니크가 설립되면서 더욱 가속화되었다. 그러나 에콜 폴리테크니크와 에콜 데 보자르(프랑스대혁명 후 회화, 조각, 건축 아카데미들을 계승한 기관) 모두 건축 과정을 개설했다는 사실은 건축의 '혼합적' 지위를 반영하는 것이었다.

이렇게 교육이 두 갈래로 이루어진 결과, 프랑스에서는 자신들을 무엇보다 엔지니어 건축가라고 여기는 건축가 부류와 자신들을 무엇보다 예술작품을 창조하는 예술가이자 건축가라고 여기는 건축가 부류가 나타나는 경향이 있었다. 거대하고 이상적인 구조물의 설계로 최근 유명세를 얻게 된 에티엔느-루이 불레Étienne-Louis Boullée에게 건축은 일종의 시, 즉 그 안에서 살거나 일하는 어떤 곳이 아니라 눈으로 바라보는 어떤 것이었으며, 건축가는 무엇보다도 이미지를 창조하는 예술가였다(도 27). 실질적인 건축 작업은 불레에게 '부차적인' 문제였고, 그가 마음에 그린 것은 그 예술에 중요성을 지니는 모든 것을 담아낼 궁극의 '건축 박물관'이었다. 확실히 '예술가인 건축가'라는 이 격상된 이미지에는 수공예인의 실용적 지

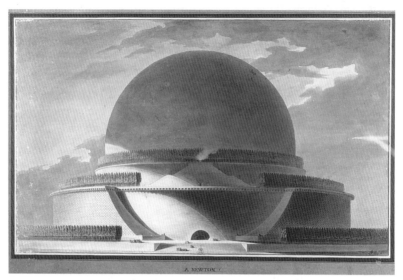

도판 27. 에티엔느-루이 불레, 〈뉴턴 기념비〉(1784). Courtesy Bibliothèque Nationale, Paris. 정면 계단 위의 사람들과 나무들의 크기를 비교해보면 이 기념비가 얼마나 거대하며 건축 불가능한 건물인지 판단할 수 있을 것이다.

식이나 엔지니어의 계산이 끼어들 여지가 거의 없었다(Rosenau 1974). 불레와 비슷한 입장에서, 클로드-니콜라 르두Claude-Nicolar Ledoux는 1804년에 건축에 관해 이렇게 썼다. "수공예인은 창조자의 기계다. 창조자만이 천재성의 인간이다"(Kruft 1994, 162).

볼테르나 알렉산더 포프Alexander Pope 같은 작가들의 지위와 자아 개념이 상승한 것 또한 후원 관계가 점차 시장 체계로 대체된 것과 맞물린 일이었다. 18세기 초엽에는 영국의 많은 작가들이 여전히 비서, 사서, 대필가 같은 직업을 찾았고, 필요에 따라 찬사나 독설의 글을 썼다. 그러나 18세기 중반에 이르면 영국의 독서 인구가 크게 늘어, 점점 더 많은 수의 작가들이 불안정하기는 하지만 자립적인 생계를 꾸릴 수 있게 되었다. 프랑스와 독일에서는 대부분의 작가들이 여전히 후원에 더 의지했지만, 파리 시민들이 볼테르를 환영한 데서 나타나듯이, 1760년대에 이르면 프랑스의 '문인'은 성직자보다 더 높은 정신적 권위를 지니기 시작했다(Bénichou 1973).

후원에서 벗어나 시장 기반의 자립 생활로 이동해간 변화를 말해주는 인상적인 사례가 있다. 『사전』 편찬 준비를 하던 사무엘 존슨Samuel Johnson이 그 작업을 후원한다고 해놓고 생색만 냈던 체스터필드 경을 신랄하게 꼬집은 유명한 편지가 그것이다. "후원자란 물에 빠져 발버둥치는 사람을 무심히 바라만 보다가 그가 강둑에 도달하면 그제야 돕겠다면서 오히려 걸리적거리기나 하는 사람이다." 그러나 이 유명한 야유보다 더 중요한 것은 존슨이 『사전』을 자신의 이름으로 출판함으로써, 또 『사전』의 기반을 궁정이나 '고상한' 사회의 언어가 아니라 다른 작가들의 글에서 따온 예문에 둠으로써, '왕의 영어'를 '작가의 영어'로 만들었다는 사실이다 (Kernan 1989, 202).

그러나 시장이 순간적인 명성이나 일시적인 소득의 측면에서 무엇을 가져다주었든 간에 시장은 종종 품위를 앗아가곤 했으니, 작가들은 '그러브 거리'의 가난한 문필가들도 거들떠보지 않았을 만한 허드레 일감을 놓고 경쟁을 벌였다. 실제로 출판을 통해 생계를 꾸린 최초의 작가들 가운데 한 명인 알렉산더 포프가 스스로는 구식의 신사-아마추어 같은 모습을 취하는 한편, 돈을 벌기 위해 일하는 글쟁이와 작가 나부랭이를 무자비하게 조롱한 것은 놀라운 일이 아니다(도 28). 프랑스에서는 검열과 더불어 인쇄업자의 수를 엄격히 제한하는 조치까지 더해진 탓에, 많은 수의 작가들이 지하 출판업자들을 위해 일해야 했다. 이런 삯일꾼들보다 훨씬 위쪽에는 성공한 몇몇 흥행주급 작가들(볼테르)과 정부의 지원금을 받으며 '문학의 어중이떠중이'를 경멸의 눈초리로 바라보는 소수의 편집자들(장-밥티스트-앙투안 쉬아르Jean-Baptiste-Antoine Suard)이 있었다. 이런 모욕에 대해서는 어중이떠중이 측도 경멸로 응대했는데, 그 가운데 몇몇, 즉 자크-피에르 브리소Jacque-Pierre Brissot, 장 폴 마라Jean Paul Marat, 장-마리 콜로 데르부아Jean-Marie Collot d'Herbois는 후일 혁명기에 원한을 풀었다. 고공비행을 하는 작가들과 어중이떠중이 작가들 사이에는 디드로와 루소 같은 작가들이 있었으니, 이들은 적은 유산과 간헐적인 후원자, 그리고 늘 불안정한 출

도판 28. 토마스 롤런드슨Thomas Rowlandson, 〈작가와 출판업자(서적상)〉(1784). Courtesy Yale Center for British Art, Paul Mellon Collection, New Haven, Conn.

판 수입에 의존했다(Darnton 1982).

 18세기 초에 일어난 법률상의 혁신은 작가의 지위와 자부심에 지대한 영향을 미쳤다. 그 혁신이란 바로 저작권이었다. 영국에서는 인쇄업자에 게 영구적 권리를 부여하는 면허법이 1709년에 세계 최초의 저작권법으로 대체되었는데, 이 저작권법에 의하면 원고의 소유권은 작가에게 귀속되 며, 작가는 원고를 14년 단위로 두 번 연이어 팔 수 있었다. 얼핏 드는 생 각과 달리, 이 법은 작가들 자신이 아니라 해적판을 제지하고 싶어 하는 인쇄업자들로부터 지지를 받았다. 당시에는 "아무도 … 법률상 소유권이 인쇄업자에게서 작가에게로 넘어간 급진적 변화를 깨닫지 못한 듯하다." 사무엘 존슨은 저작권법의 함의를 확실히 밝힌 최초의 인물들 가운데 한 명이었는데, 그는 작가들이 "점유권보다 더 강력한 소유권을 지녔다. 이

는 형이상학적 권리, 말하자면 창조의 권리로서, 그 본성상 영속적인 것"
이라고 말했다(Kernan 1989, 99, 101).

프랑스와 독일에서는 18세기 말까지도 저작권법이 제정되지 않았지만, 디드로와 요한 고틀리프 피히테Johann Gottlieb Fichte는 존슨과 유사한 의견을 표명했다. 특히 피히테는 사상의 내용이야 보호되지 못할 수 있지만 형식은 독창적인 것이기에 그 '창조자'인 저자에게 속한다는 주장을 했다(Woodmansee 1994, 52). 천재성, 독창성, 창조성 개념의 지적 전조들로 우리가 찾아낼 수 있는 것이 무엇이든 간에, 출판 시장과 저작권의 발전에 그 같은 관념들이 필요했음은 확실하다. 예전의 후원 체계에서는 생산된 작품이 흔히 후원자의 소유로 여겨졌다. 그러나 후원이 시장으로 대체되자, 작가는 자신의 작품을 판매하는 행위를 통해 소유권과 인허가권을 둘 다 공식적으로 주장했다(Becq 1994a, 766).

음악가들은 작가나 화가보다 더 오랫동안 후원 체계에 의존했다. 보수를 받는 연주는 여전히 저급의 일자리였던 반면, 귀족이나 부르주아 아마추어의 연주는 교양의 표시였다(도 29). 영국에서 우대를 받은 헨델은 예외였고, 하이든과 모차르트도 독립을 위해 노력했지만 수포로 돌아갔다. 작곡가들은 18세기 말 베토벤에 이르러서야 비로소 우리가 당연시하는 예술가의 독립권을 얻기 시작했다. 바흐, 하이든, 모차르트를 지배했던 계약서들은 언뜻 보기에도 음악가들의 예속 상태를 확연히 드러낸다. 대부분의 음악가들은 반드시 허가가 있어야만 여행을 하거나 다른 사람들을 위해 작곡할 수 있었고, 특정한 양식으로 작곡하라거나 하루 혹은 심지어 몇 시간 안에 작곡을 해내라는 요구를 받기도 했으며, 사전 승낙 없이 마음대로 했다가는 질책을 받을 수도 있었다(Geiringer 1946; David and Mendel 1966; Elias 1993).

그러나 세속 음악회가 늘어나고 레슨과 악보에 대한 중류층의 수요가 증가하면서, 몇몇 음악가들은 후원에 전적으로 매달리지 않고도 먹고사는 길을 꿈꿀 수 있게 되었다. 헨델은 개인이나 대학으로부터 수많은 의

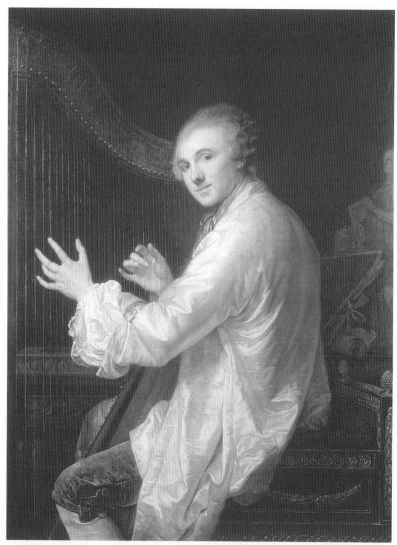

도판 29. 장-밥티스트 그뢰즈Jean Baptiste Greuze, 〈앙주-로렝 드 랄리브 드 쥘리Ange-Laurent de Lalive de Jully〉(1759). Courtesy National Gallery of Art, Washington, D. C., Samuel H. Kress Collection. ⓒ 2000 Board of Trustees, National Gallery of Art, Washington, D. C. 랄리브 드 쥘리는 아마추어 음악가의 모습으로 제시되어 있을 뿐만 아니라, 신고전주의 양식으로 훌륭하게 조각된 의자에 앉아 있기도 하다. 그의 등 뒤로 조각상과 인쇄물 한 묶음도 보인다.

뢰를 받을 수 있었고, 오페라와 예약제 연주회를 제작하는 모험에 과감히 나설 수 있었으며, 마침내 임종 무렵에는 유복함을 누릴 수 있었다. 예컨대 1749년에 박스홀 가든스에서 진행된 헨델의 〈왕궁의 불꽃놀이 음악〉 마지막 공개 리허설에는 1만2000명의 유료 관객이 입장했다. 헨델은 자신의 음악을 통해서뿐만 아니라 유명 조각가 프랑수아 루비약François Roubiliac이 만든 멋진 대리석상에 힘입어 그날 박스홀에 자리했다(도 30). 1790년대에 이르러 프란츠 요제프 하이든Franz Josef Haydn은 그를 후원했던 제후의 허가를 받아 런던으로 갔고, 그곳에서 음악회와 작곡 의뢰, 교습으로 전혀 어려움 없이 생활하며 자신의 새로운 자유를 만끽했다. "이 정도의 자유라도 얼마나 좋은지!"(Geiringer 1946, 104) 그러나 에스테르하지 제후로부터 오스트리아로 돌아오라는 호출을 받자, 하이든은 그 길로 런던을 떠났다.

분노를 참지 못하고 정규 직위를 포기한 사람들 가운데 가장 유명한 인물은 모차르트다. 이후 처음 몇 년간 그는 레슨과 예약제 연주회, 의뢰받은 오페라를 통해 간신히 연명했지만, 그의 후원자 가운데 한 명인 황제 요제프 2세를 만족시키는 데는 실패했다. 요제프 2세가 남긴 유명한 불평은 이런 것이었다. "음이 너무 많군, 친애하는 모차르트, 음이 너무 많아"(Elias 1993, 130). 귀족 감식가들 그리고 취미의 문제에서 귀족을 추종했던 최상층 부르주아지는 흔히 그들 스스로가 아마추어 작곡가나 연주자였기에, 때로는 음악에 대한 자신들의 판단이 음악가들의 판단과 동등하다고 여기기도 했다. 모차르트는 예술 시장의 초기 단계에서 자유계약자 생활에 나선 모든 음악가들을 기다리고 있던 문제에 부딪혔다. 대주교나 시 위원회가 자유를 억제할 수 있었다면, '공중' 역시 그럴 수 있었던— 그저 거리를 두는 것만으로도—것이다. 노베르트 엘리아스Norbert Elias에 의하면, 모차르트는 자유계약 방식을 너무 일찍, 10년이나 앞서 시도했다. 수월하게 성공을 거둘 수 있으려면 보다 발전된 대중 음악회, 보다 확장되고 안정된 악보 시장, 어느 정도의 인세 지불 체계, 그리고 보다 규모가

도판 30. 프랑수아 루비약, 〈게오르그 프레데릭 헨델〉(1738), 121.92x160.02cm. Courtesy Victoria and Albert Museum, London/Art Resource, New York.

크고 다양한 청중이 있었어야 했다. 1790년대 말에 이르러 상황이 개선되면서, 모차르트보다 15년 아래인 베토벤은 한편으로 귀족의 후원을 받으면서도 자신의 독립성을 유지할 수 있었다. 또한 놀라운 일은 베토벤이

'구속 받지 않는 천재'라는 예술가 관념을 명시적으로 사용하여 자신의 독립성 요구를 정당화했다는 것이다(Beethoven 1951, 72).

예술가의 이상적 이미지

과거의 체계에서는 장인/예술가에게 바람직한 이상적 특성이라고 하면 천재성과 규칙, 영감과 숙련, 혁신과 모방, 자유와 봉사가 한데 겸비되어야 했지만, 이런 특성들은 18세기가 경과하는 동안 마침내 양분되었다. 그리하여 영감, 상상력, 자유, 천재성 같은 '시적' 속성들은 모두 예술가에게 귀속되었고, 기술, 규칙, 모방, 봉사 같은 '기계적' 속성들은 모두 장인의 몫으로 돌아갔다. 예를 들어 1762년도 아카데미 프랑세즈 사전은 '예술가'를 "천재성과 손이 반드시 일치를 이루어야 하는 예술 분야에서 일하는 사람"이라고 정의한 반면, 장인은 단순히 "기계적 예술에 종사하는 사람, 거래업자"라고 불린다(Brunot 1966, 682). 예술가의 여러 속성들 가운데 천재성과 자유는 이제 자유롭고 창조적인 예술가를 이른바 종속적이고 틀에 박힌 수공예인으로부터 분리하는 모든 최상급 특성들을 집약하는 듯했다.

18세기 초엽에는 누구나 다 각기 무언가에 천재성이나 재능을 지니고 있으며 그 특정한 천재성은 이성과 규칙의 안내를 통해서야 비로소 완벽해질 수 있다는 믿음이 널리 퍼져 있었다. 그러다가 18세기 말에 이르면 천재성과 규칙 사이의 균형이 뒤집어졌을 뿐만 아니라 나아가 천재성 자체가 재능의 반대말이 되었고, 누구나 다 각기 무언가에 천재성을 **지니고 있는** 것이 아니라 소수의 사람들만 천재**라고** 일컬어졌다(Duff 1767; Gerard[1774] 1966). 순수예술의 천재가 지니는 중요한 특성들 가운데, 자유는 독특한 위치를 차지했다. 오래전부터 예술가들 중에는 후원자의 지시로부터 자유로울 권리를 주장하는 엘리트가 있었지만, 예술가들의 독립성 요구는 이제야말로 확대·강화되었다. 예술가는 자유로운 반면 장인은 종속적이라는 생각은 예술가에게 귀속된 다른 모든 이상적 특성들의 밑바

탕을 이루었으니, 그런 특성들로는 전통적 모델들의 모방으로부터의 자유(독창성), 이성과 규칙의 지시로부터의 자유(영감), 환상에 대한 제약으로부터의 자유(상상력), 자연의 정확한 모방으로부터의 자유(창조)가 있었다(Sommer 1950; Jaffee 1992; Zilsel 1993).

독창성. 두 가지 매우 다른 종류의 모방이 18세기에 논란의 대상이 되었다. 자연의 모방과 위대한 선대에 대한 모방이 그것이다. 선대를 모방하는 일에는 늘 혁신의 여지가 있었지만, 과거의 대가들을 따라 하는 것은 이제 거센 비난을 받기 시작했다. 애디슨은 『스펙테이터Spectator』에서 이렇게 썼다. "위대한 천재성은 그냥 자연을 이루는 어떤 부분들의 힘이다. … 최고의 작가들을 모방하는 것은 훌륭한 독창성에 비견될 수 없다"(1711, no. 160).³ 그다음 40년 동안 일어난 엄청난 변화는 에드워드 영Edward Young의 에세이 『독창적인 작품에 관한 추론Conjectures on Original Composition』(1759)에서 분명하게 드러난다. "셰익스피어는 자신의 포도주에 물을 섞지 않았고, 자신의 천재성을 김빠진 모방으로 떨어뜨리지 않았다"([1759] 1965, 34). 독창성으로 돌아선 방향 전환은 유럽 전역에서 공통적으로 이루어졌고, 이는 느낌을 새롭게 강조하는 풍조와 맞물렸다.

영감/열정. 천재의 열정은 불규칙하다거나, 거칠다거나, 길들일 수 없다거나, 모든 것을 삼켜버리는 불이라는 식으로 다양하게 묘사되었다. 루소는 이렇게 말했다. "묻지 말게, 젊은 예술가여, 천재성이란 무엇인지를. 만약 그대가 천재성을 지녔다면 스스로 알 것이고, 지니지 못했다면 결코 알지 못할 테니"([1768] 1969, 227). 그러나 '천재 숭배'가 예술과 문학의 작은 세계

3. 조지프 애디슨Joseph Addison과 『스펙테이터』를 참조할 때는 통상적인 저자-연도 체제를 사용하는 대신 연도와 호수를 표기할 것이다. 수없이 많은 판본이 있는 터라, 독자들로서는 내가 수년간 참조해온 다양한 판본들을 찾아내기가 어려울 것이기 때문이다. 그래도 어쨌든 한 가지 판본은 Addison and Steele(1907)이다.

를 휩쓴 곳은 바로 독일이었다. 괴테는 『젊은 베르테르의 슬픔』에서, "영혼을 … 뒤흔들고 압도하며" "점잖은 이들"에게 두려움을 일으키는 "격동하는 천재성"에 관해 썼다([1774] 1989, 33). 천재는 '예술의 규칙'을 넘어선다는 견해로부터 천재는 또한 '사회의 규칙'을 넘어선다는 믿음으로 나아가는 데는 고작 한 발짝이면 충분했다. 디드로가 극작가인 라신에 관해 말한 것처럼 "만약 보잘것없는 남편이자 아버지이며 진실하지 못한 친구지만 숭고한 시인인 라신과 훌륭한 아버지이자 남편이며 친구지만 시답잖은 시인인 라신 중에 어느 한쪽을 선택해야 한다면," 그 선택은 쉽다. "보잘것없는 라신이 무엇을 남길까? 아무것도 없다. 그러나 천재 라신이라면? 그의 작품은 영원하다"(Dieckmann 1940, 108).

모든 사람이 천재/열정을 찬양하는 시류에 뛰어든 것은 아니었다. 사무엘 존슨은 『램블러』(no. 154)에서, "현 세대의 정신질환"은 "그 무엇의 도움도 받지 않는 천재성에 완전히 의존하려는 성향"(Johnson[1750-52] 1969, 3:55)이라고 투덜거렸다. 볼테르는 열정이 "경주로로 끌려나온 경주마"일 수도 있지만, "그 경주로는 규칙에 맞춰 그려진다"고 경고했다(Becq 1994a, 698). 1790년대가 되자 괴테도 디드로가 그랬듯이 '격동하는 천재성'이라는 관념을 외면하게 되었다. 디드로는 이제 천재성을 "아무런 노력도, 논쟁도 없이 발휘된 … 관찰의 정신으로, … 다른 사람들에게는 없는 종류의 감각"이라고 설명했다(Diderot 1968, 20).

18세기의 필자들은 천재의 열정에 대한 이해를 좀 더 미묘하게 발전시킨 데 이어, 19세기에 중요한 역할을 하게 되는 또 다른 개념을 수정했다. 바로 표현력이다. 17세기에 어떤 예술가의 그림이나 음악을 놓고 그 '표현력'을 칭찬한다는 것은 보통 다른 사람들의 느낌을 묘사하는 기술이 훌륭하다는 뜻이었다. 그러나 감성이 새롭게 강조되면서, 이는 자신의 주제에 대한 예술가의 감정 이입이라는 개념으로 점차 발전했다. 천재성을 다룬 필자들, 예컨대 잠바티스타 비코Giambattista Vico나 요한 고트프리트 헤르더Johann Gottfried Herder, 칼 필립 모리츠Karl Philipp Moritz 등은 종종 '공감'을

예술가의 중요한 감성적 힘으로 언급했다(Herder 1955). 방점이 공감으로 이 동한 것은 예술가의 이상에서 내적인 선회가 일어났다는 표시였는데, 이런 선회는 결국 자기표현에 대한 낭만주의자들의 강조로 이어질 터였다(Engell 1981; Marshall 1988).

상상력. 18세기 말 이후로 '창조적 상상력'이라는 관념이 그야말로 완전한 승리를 거둔 까닭에, '상상력'이 전에는 이미지를 저장하는 일반 능력이나 혹은 환상의 위험스러운 힘을 지칭했다는 사실을 기억하려면 전문적인 노력이 필요하다. **창조적** 상상력이라는 개념을 향한 첫발은 철학자들이 아니라 시인과 비평가들이 떼었다. 가령 애디슨은 1712년에 쓴 「상상의 즐거움The Pleasures of the Imagination」이라는 에세이에서, 상상력 "안에는 창조와 같은 무언가가 있다"는 말까지 할 수 있었다(*Spectator*, no. 417). 뒤이은 세대에서 이루어진 상상력에 관한 수많은 시적 · 비평적 환기는 조지프 와튼Joseph Warton의 다음과 같은 주장에서 절정을 이루었다. "창조적이고 빛나는 상상력, **오로지** 그것이 … 시인을 만든다"(Engel 1981). 비평가와 시인들이 상상력을 찬미하고 있던 바로 그때, 흄, 에티엔느 보노 드 콩디약Étienne Bonnot de Condillac, 칸트 같은 철학자들은 지식에 관한 이론에서 상상력의 범위를 확대하고 있었다. 알렉산더 제라드Alexander Gerard와 칸트의 몫으로 남았던 작업은 각자 아주 다른 방법으로, 상상력의 통합적 힘이라는 개념을 밀어붙여 이미지들의 '조합'과 '창조' 사이의 분리선을 뛰어넘게 하는 것뿐이었다. 그리하여 상상력이 단순한 재생산의 힘이 아니라 생산의 힘으로 자리 잡게 되자, 모방에 봉사하는 과거의 창안 개념은 더 강력한 창조 개념, 즉 창조란 그 자체가 목적이라는 관념으로 대체될 수 있었다(Gerard[1774] 1966, 29, 43; Kant 1987, 182; Sweeney 1998).

창조. 기업들이 '창조성 컨설턴트'의 서비스를 이용하는 오늘날에는 창조의 개념이 너무 진부해진 나머지, 18세기의 비평가와 철학자들은 예술 활

동을 '창조'라고 부르는 데 주저했다는 사실을 이해하기가 어렵다. 18세기 초에 지배적이었던 용어는 여전히 '창안'이었으며, 장인/예술가의 활동은 아직도 구축으로 여겨졌다. 바퇴를 비롯한 많은 사람들은 창안과 창조의 차이를 다음과 같은 방식으로 이해했다. "인간의 정신은 창조에 적합하지 않다. … 예술의 창안은 어떤 사물을 존재하게 하는 것이 아니라 그 사물이 어디에 어떻게 있는지를 알아내는 것이다. … 천재들은 가장 깊이 파고들어, 오직 이전에 존재했던 것만을 발견한다"(Batteux[1746] 1989, 85).

'창조'가 되기 위해, 창안은 우선 자연의 모방으로부터 분리되어야 했다. 모방의 역할을 깎아내리는 데 기여한 요인은 두 가지다. 첫째, 순수예술은 오직 '아름다운 자연'만을 모방한다는 주장으로 인해 실존하는 자연의 정확한 모방은 이미 격하되어 있었다. 둘째, 어떤 형식이든 간에 모방은 건축과 음악, 심지어 서정시와도 무관하다고 수많은 문필가들이 주장했다(Abrams 1958; Becq 1994a). 그럼에도 많은 사상가들은 여전히 종교적인 이유로 '창안' 대신 '창조'를 쓰는 데 주저했다. 구약에서 하나님은 혼돈으로부터 질서를 끌어냄으로써 창조한다. 즉 기독교 교리에서 하나님은 무로부터 창조한다. 많은 사람들은 바퇴와 마찬가지로, 인간이 무로부터 창조한다는 것은 논리적으로 불가능하다고 믿었다. 바퇴와 신학적 견해를 같이하지는 않았지만, 디드로 역시 동의했다. "상상력은 아무것도 창조하지 못한다. 상상력은 모방하고, 구성하고, 결합하고, 과장하고, 늘리고, 줄인다"(Diderot[1767] 1995, 113). 다른 필자들은 신중한 어구를 사용했는데, 예컨대 애디슨은 "무언가 … 창조 같은 것", 존슨은 "말하자면 창조의 권리", 이브 마리 앙드레Yves Marie André는 "감히 말하자면 인간의 창조", 칸트는 "말하자면 창조한다"라는 표현을 썼다.[4] 18세기 작가들은 '창조'가 기존의 혼란스러운 인상들에 질서를 부여한다는 제한된 의미로 이해될 때 더욱 편

4. 애디슨과 존슨은 앞에 나오는 텍스트에서 인용되었다. 앙드레에 대해서는 Becq(1994a, 417)와 Kant (1987, 182)를 보라.

안함을 느꼈던 것 같다. 예술가는 이미 주어져 있는 재료를 가지고 새로운 존재의 형상을 만드는 조물주라는 점에서, 비록 하나님과 동격은 아니지만 최소한 하위 신격의 영예로운 신성을 지닌 것으로 여겨질 수 있었다. 샤프츠베리는 진정한 시인을 "두 번째 **조물주**, 제우스 바로 아래의 프로메테우스"에 비유했다([1711] 1963, 136).

예술가의 자연발생적 창조성이 수월성이라는 예전의 가치를 완전히 배제하지는 않았다. 회화는 여전히 손의 기술을, 음악은 화성과 선율에 대한 재능을, 시는 운문을 짓고 운율을 따르는 능력을 요했기 때문이다. 그러나 과거에 창안과 결합되었던 수월성이 이제는 자발적 창조 아래 편입되었다. 과거의 예술 체계에서 수월성은 창조된 자연을 모방하는 데 따르는 어려움을 우아하게 극복해내는 것을 의미했고, 새로운 체계에서 천재-예술가는 자연 자체를 창조하는 힘으로 인정되었다. 또는 칸트의 유명한 구절처럼 "천재성을 통해 자연이 예술에 규칙을 부여한다"([1790] 1987, 175-76).

과거에는 결합되어 있던 수월성과 영감, 천재성과 규칙, 혁신과 모방, 자유와 봉사가 분리되면서 '장인' 또는 수공예인의 이미지에 일어난 일은 무엇인가? 영감에서 분리되자, 수월성은 금세 단순한 기교로 낙인찍혔다. 천재성에서 분리되자, 규칙은 과거의 모델을 베끼는 틀에 박힌 모방이 되었다. 자유에서 분리되자, 봉사는 상업적인 거래로 격하될 수 있었다. 예술가는 자연의 자발성과 더불어 행동하는 반면 장인은 '기계적으로' 행동한다고, 즉 규칙을 따르고, 상상력을 오로지 조합에만 사용하고, 단지 주문을 이행하는 정도로만 봉사한다고 일컬어졌다. 그 결과로 규칙, 기술, 모방, 창안, 봉사라는 예전의 미덕들이 비록 악덕까지는 아니라 해도 점차 경멸의 대상으로 바뀌어갔다. 표 3은 르네상스 이후로 서서히 등장했다가 18세기 동안 논문과 백과사전, 그리고 다양한 관행 및 제도들을 통해 체계화되면서 분리된 특질들을 요약한 것이다.

表 3. 장인/예술가에서 '예술가 대 장인'으로

분리 전 (장인/예술가)	분리 후	
	예술가	장인
재능 또는 재치	천재	규칙
영감	영감/감수성	계산
수월성(육체와 정신)	자발성(육체보다 정신)	기술(육체)
재생산적 상상력	창조적 상상력	재생산적 상상력
경합(과거의 대가들과)	독창성	모방(모델을)
모방(자연)	창조	복사(자연)
봉사	자유(유희)	거래(보수)

장인의 운명

장인/수공예인의 이미지가 낮아지긴 했으나 그렇다고 단숨에 이런 상황
이 대세가 된 것은 아니다. 심지어 18세기에도 그렇지는 않았다. 장인을
희생시킨 대가로 이상화된 예술가의 한두 가지 측면에 저항하면서 고대
예술 체계의 특징인 통합적인 면모를 유지하려고 시도하는 사람들이 많
았다. 그러나 예술가와 장인이 점점 더 분리되는 데 저항했던 사람들 가
운데 일부조차도 양가적인 태도를 보였는데, 왜냐하면 새로운 방향으로
부터 얻게 될 것이 아주 많은 듯 보였기 때문이다. 음악의 경우, 헨델이 차
용과 재생의 방법을 사용했다는 점은 과거의 방식과 연결되었지만, 그가
후원자들과 시장을 조종하고 공적인 지위를 성취했다는 점은 앞으로 다
가올 상황을 예시했다. 사무엘 존슨은 여전히 예전의 기교를 많이 활용하
여 글을 썼지만, 그의 『시인들의 생애Lives of the Poets』는 현대적 의미에서 최
초의 문학사 가운데 하나였고, 계속해서 그는 예술가를 창조자로 보는 이
상에 대해 저작권이 지니는 함의를 밝히는 작업으로 나아갔다(Johnson[1781]
1961). 예술가와 장인의 분리를 둘러싼 18세기의 양가적인 관행과 태도가
지니는 의미를 보다 충실하게 전달하기 위해, 나는 한 명의 예술가, 즉 18
세기 런던의 풍습을 주제로 다룬 영국의 판화가이자 화가인 윌리엄 호가

스William Hogarth와 한 명의 수공예인-기업가, 즉 스태퍼드셔의 도공이었다가 고급 도자기fine ceramics의 제조업자이자 공급자로 변신한 조사이어 웨지우드Josiah Wedgwood를 보다 자세히 살펴볼 것이다.

호가스는 은세공인으로 시작했지만, 풍자의 재능을 발휘하여 이내 "현대의 도덕적 주제들"에 관한 독창적인 풍자 판화들을 만들어냈고, 이로써 유명세를 얻는다. 호가스의 혁신적인 두 연작 〈매춘부의 편력Harlot's Progress〉(1732)과 〈탕아의 편력Rake's Progress〉(1735)은 또한 예술가라는 지위를 얻으려는 그의 야심을 반영했는데, 왜냐하면 이 연작들은 본래 회화로 만들어졌다가 다른 사람들에 의해 판화로 새겨질 예정이었고 그럴 경우 호가스는 예술가-화가로서 장인-복제사와 구별될 것이었기 때문이다(우리에게는 다행스럽게도, 그는 결국 두 작품을 직접 새겼다)(Paulson 1991-93, vol. 1). 예술가의 지위를 향한 호가스의 열망은 그가 판화 원판을 보호하는 저작권법을 지지한 데서도 나타났다. 호가스는 기민하게도 판화가의 법령이 발효될 때까지 〈탕아의 편력〉 공개를 미뤘지만, 똑같은 제목의 값싼 해적판 연작이 나오자 훨씬 더 값싼 값의 판화를 찍게 하여 해적판 업자들의 방식대로 고스란히 되갚아주었다. 호가스가 취한 이 마지막 조치는 예술가란 오로지 내면에서 이글거리는 천재성의 불꽃에 의해서만 추동되고 모든 상업적 계산을 경멸한다는 우리의 현대적 신화와 거의 일치하지 않는다. 호가스가 이 연구에서 본보기 인물로 꼽히는 것은 바로 그가 두 세계, 즉 다른 수공예인들과 나란히 작업한 장인/예술가의 구세계와 가능한 한 수공예인들로부터 멀리 떨어지기를 원한 예술가의 신세계에 양다리를 걸치고 있기 때문이다. 호가스는 창안의 중요성과 다른 이들의 작품을 모방하지 말 것을 역설했지만, 새로운 '천재성' 담론에는 관여하지 않았던 것 같다. 대부분의 수공예인들처럼 그는 잠재적 구매자들의 취향을 신중하게 고려했고, 계층에 따라 가격을 달리 매겼으며, 신문 광고도 재빠르게 이용했다. 지위에 대한 열망이 컸음에도 호가스는 여전히 장인/예술가로 남아, 당시 분리되고 있던 예술적 이력의 두 측면을 불안한 동맹 속에서 유지했

다(Paulson 1991-93, vol. 2).

호가스의 양가성은 새로 조직된 예술가협회Society of Artists의 미술 전시회에 대한 그의 태도에서 가장 잘 나타난다. 1762년 봄, 당시 선술집에서 유행하던 형상이 들어간 대형 간판을 찬미하던 호가스는 《간판-화가 전시회》라는 조롱조의 모의 전시회에 참여했던 것 같다. 이 전시회는 '암탉과 병아리, 풍경', '아담과 이브, 역사적 간판' 같은 선술집 간판을 변조한 제목들이 실린 광고와 도록으로 예술가협회의 허세를 풍자한 것이었다. 그의 동료 화가들 중에는 프랑스의 위계적인 모델에 입각해 국립 아카데미를 추진하는 사람들이 있었는데, 호가스는 이 방향에 극력 반대했다. 호가스는 자유로운 아카데미, 민주적으로 조직되고 아울러 지역 고유의 예술을 지원함으로써 주변의 실제 사회에 부응하는 아카데미를 원했던 것이다(Paulson 1991-93, vol. 3). 이런 생각은 예술가를 풍자한 그의 작품들에 담겨 있다. 예컨대 〈곤궁한 시인The Distressed Poet〉은 고매한 예술가인 양 허세를 떨면서 우유 값 청구서를 아내와 아이에게 떠넘기는 시인을, 또 〈성난 음악가The Enraged Musician〉는 거창한 가발을 쓴 채 두 손으로 귀를 막아 일상의 왁자지껄한 소음을 차단하겠다고 헛된 애를 쓰는 바이올리니스트를 점잖게 조롱한다(도 31). 1769년에 이르러 왕립아카데미가 마침내 문을 열었을 때는 호가스가 세상을 떠나고 레이놀즈 판 순수미술 이론이 부상하고 있었다. 왕립아카데미의 설립이 마지막 단계에 이르렀던 1768년에 대형 옥외 간판 금지법이 제정되었다는 사실도 필시 의미심장할 것이다. 이 법으로 인해 간판 그림은 회화 예술로서의 막을 내리게 되었기 때문이다.

호가스가 은세공인으로 출발하여 예술가-화가로 이름을 날렸다면, 조사이어 웨지우드는 도공으로 시작하여 세계적으로 유명한 장식예술 제조업자가 되었다. 성공한 화가이자 판화가로 확실한 명성을 쌓은 호가스는 고대 예술/수공예 체계가 보유했던 이상과 관행의 많은 부분을 온전히 포용할 수 있었다. 반면 실용적이고 장식적인 제품을 생산하는 '수공업'과 '제조업'에 종사한 웨지우드는 자신이 만든 제품의 지위가 순수예술에 보

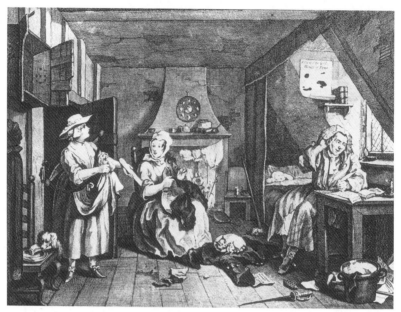

도판 31. 윌리엄 호가스, 〈곤궁한 시인〉(1740).

다 가까워지기를 갈망했다. 웨지우드는 열네 살에 스태퍼드셔의 한 도기 공장에서 도제 생활을 시작하여 마침내 1759년에는 자신의 공장을 차렸고, 재빨리 방법을 익혀 새로운 형태와 유약을 만들어냄으로써 폭넓은 추종자들을 거느리게 되었다. 그러나 그의 대단한 성공은 도기 제작 공정의 모든 면을 알고 있는 구식 수공예인의 종말을 예고하는 것이었다. 웨지우드가 1769년에 새로 건설한 도기 공장 에트루리아는 일종의 조립 라인을 도입한 선구적인 모험이었다. 수공예인들이 생산의 전 과정에 걸쳐 작업하는 구습을 끊기 위해, 그는 디자인을 담당할 예술가들을 고용하고 반원형으로 배치된 개별 건물들에서 모델링, 몰딩, 손잡이 제작, 그림 그리기, 굽기를 각각 따로 진행시켰다. 점토가 한쪽 끝 건물에 도착하면 다른 쪽 끝 건물에서 완제품이 나오는 식이었다. 그의 직공들은 효율과 품질 면에서뿐만 아니라 각 단계를 웨지우드가 요구하는 방식대로 정확하게 수행

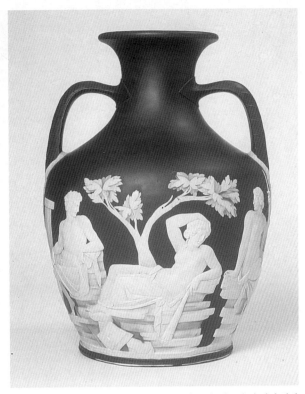

도판 32. 조사이어 웨지우드, 〈포틀랜드 화병〉(1790). 짙은 남빛 재스퍼 도기. 재스퍼 딥 위에 흰색
부조. Courtesy Victoria and Albert Museum, London/Art Resource, New York.

하는 면에서도 전문가가 되어야 했다. 웨지우드는 지팡이를 짚고 공장을
활보하다가 품질이 떨어진다 싶은 제품이 눈에 띄면 이내 때려 부수고는
"조사이어 웨지우드의 제품이 될 만큼 훌륭하지 않다"고 벽에 휘갈겨 쓴
것으로 유명하다(McKendrick 1961; Burton 1976). 그의 직공들 가운데 다수가 각
자의 전문 분야에서 기술이 향상된 것은 사실이다. 그러나 과거 수공예인
의 자유, 즉 각기 나름의 보조에 맞춰 일하고, 자신의 일을 전체적으로 머
릿속에 그리며, 모델링에서 유약 바르기와 굽기로 옮겨 다니던 자유는 사
라졌다. 웨지우드가 창출한 관행은 외길이었다. 과거 공방 체계에서 만사
를 다 처리했던 장인/예술가는 이제 이 외길에서, 다른 사람들의 지시와

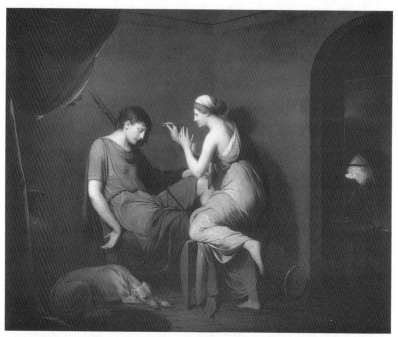

디자인을 이행하는 장인이 될 것인지, 아니면 예술가의 불확실한 독립을 감행할 것인지 양자택일을 해야만 했다(McKendrick, Brewer, and Plumb 1982).

웨지우드는 순수예술의 신고전주의 조류를 탄 에트루리아 화병과 포틀랜드 화병으로 가장 큰 성공을 거두었다(도 32). 그러나 순수예술의 지위를 노리고 그가 만든 제품의 가장 명확한 예는 웨지우드가 독자 개발한 재료로 만든 재스퍼 태블릿이었다. 이것은 거의 도자기만큼이나 훌륭했고 유약을 바를 필요도 없이 빛나는 색채를 쉽게 낼 수 있었다. 시원한 파란색 또는 초록색 배경에 흰색으로 신고전주의 형상을 올린 재스퍼 저부조는 오늘날 웨지우드의 가장 뛰어난 작품으로 꼽힌다. 하지만 그는 로버트 아담Robert Adam 같은 당대 최고의 건축가들을 설득해서 그들이 짓는 건물에 재스퍼 저부조를 쓰도록 하는 데는 성공하지 못했다. 앤 버밍엄Ann

Bermingham은 웨지우드가 이 실패 직후인 1778년에 더비의 조지프 라이트 Joseph Wright에게 〈코린트 처녀Corinthian Maid〉라는 회화 작품을 주문했다는 점에 중요한 의미가 있다고 본다. 웨지우드가 직접 선택한 그 그림의 주제는 도자기 저부조의 기원에 관한 플리니우스의 이야기에서 가져온 것으로, 그 내용인즉슨 어느 코린트 처녀가 이제 곧 나라를 떠나게 될 사랑하는 청년의 그림자 테두리를 벽에 그렸는데, 나중에 그녀의 아버지가 그 테두리 안에 점토를 채워 다른 도기들과 함께 구웠다는 것이다(도 33). 웨지우드의 이런 주문은 도자기 저부조를 회화 자체의 기원과 관련지음으로써 회화 창안의 중심적인 역할을 수공예인에게 부여하려는 의도로 보인다. 버밍엄은 웨지우드의 재스퍼 태블릿을 사용하는 데 대한 건축가들의 거부가 어쩌면 "'예술가'연 하는 그들 자신의 허세가 점점 더 심해지면서, 그에 따라 '여왕의 그릇'을 제조하는 업자를 지지하면 신고전주의적 취미를 통속화하고 심지어 여성화하는 것처럼 보일 수 있다는 경계심이 함께 커진" 결과였을지도 모른다고 생각한다(1992, 148).

버밍엄이 언급하는 '여성화'는 그림자를 그리는 코린트 처녀와, 여성은 드로잉, 음악, 춤에 '재주'가 있다는 여전히 지배적이던 생각 사이의 연관에서 드러난다. 웨지우드의 공장에서는 유약을 바르지 않은 화병과 대접을 비롯한 가내 장식용 물품들을 만들었고, 웨지우드의 1781년도 제품 목록에는 물감 컵과 작은 팔레트가 완비된 여성용 재스퍼 물감상자가 포함되어 있다. 18세기의 여성용 드로잉 안내서는 베껴 그릴 디자인들을 제공했는데, 이는 웨지우드의 공장에 소속된 많은 장인들이 그에게 고용된 예술가들의 디자인을 베끼고 있던 것과 마찬가지였다. 버밍엄은 다음과 같이 결론짓는다. "18세기 말과 19세기 초의 수공예는 산업 자본주의와 아카데미 양자 모두에 의해 폄하됨으로써 여성화가 촉진되었고, 이렇게 되자 수공예는 '여성의 예술'로 확실히 주변화되었다"(1992, 162). 웨지우드와 더비의 라이트는 호가스와 마찬가지로, 시장에 의해, 그리고 순수예술과 예술가를 둘러싼 새로운 이상과 제도에 의해 분리되고 있던 과거의 예술

체계를 하나로 결합하고자 애쓰고 있었다. 오늘날에는 물론 웨지우드의 재스퍼 태블릿과 화병들을 미술관에서 볼 수 있다. 그러나 여전히 장식예술 부문으로 격하되어 회화나 조각과는 분리되어 있는 경우가 흔하다.

천재의 성별

수공예의 여성화라는 문제는 성별에 대한 편견이 예술가와 장인의 분리에 얼마나 깊이 연루되어 있는지를 보여준다. 크리스틴 배터스비Christine Battersby(1989)는 예술가의 속성이라는 측면에서 성별 문제에 접근하여, 현대의 예술적 천재 개념이 어떻게 처음부터 강한 성별 구분에 입각했는지를 보였다. 천재성과 재능이 아직 가까운 의미였을 때는 여성과 장인도 특정한 활동에 천재성이 있다는 말을 들을 수 있었다. 물론 위대한 시를 쓰고 오페라를 작곡하고 역사화를 그리는 일은 그런 활동에 포함되지 않기가 십상이었다. 한 필자는 애디슨의 『스펙테이터』에서 "바느질은 숙녀가 섬세한 천재성을 보여주기에 가장 적절한 방법"이라며, "몇몇 여성작가들은 운문보다 태피스트리에 전념하는 쪽을 택했다"고 덧붙였다(1712, no. 606). 이런 빈정거림은 남성에게는 지력의 개발을 권하고 여성 아마추어에게는 그저 바느질, 춤, 노래, 드로잉에서 '일가'를 이루라고 가르치는 전통에 확고히 자리 잡고 있다(도 34).[5] 『스펙테이터』의 필자는 바느질을 여성에게 적합한 생산 영역으로 제시하면서, 또한 르네상스 시대 이래로 자수를 비롯한 바느질 예술이 더더욱 격하되고 여성화되었음을 반영하기도 했다. 화가나 작가로 전문적인 작업에 나선 여성들이 분명 있기만 했지만, 그래도 여전히 여성의 능력은 비주류 장르, 이를테면 초상화와 꽃 그림이

5. 메리 애스텔Mary Astell은 1696년에 이렇게 썼다. 남성들은 "우리 여성을 안락과 무지로 훈련시키려 애쓴다. … 예닐곱 살 정도가 되면 여성과 남성이 분리되기 시작한다. 소년들은 문법학교로 보내지고, 소녀들은 기숙학교 같은 곳으로 보내져 바느질, 춤, 노래, 음악, 드로잉, 그림을 비롯한 여러 재주를 배운다"(Pears 1988, 186).

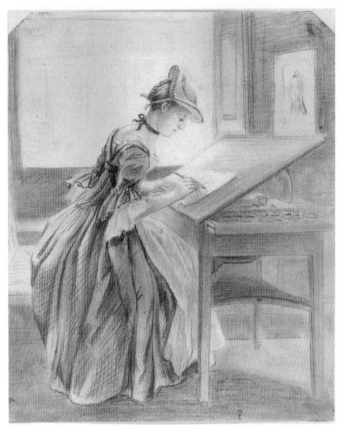

도판 34. 폴 샌드비Paul Sandby, 〈제도용 책상에서 복사하는 여인〉(1760-70년경). Courtesy Yale Center for British Art, Paul Mellon Collection, New Haven, Conn.

나 소설과 짧은 서정시 같은 데 국한된다고 여겨졌다. 그러나 독창성, 상상력, 창조의 개념이 합쳐져 예술가-천재라는 현대적 이상을 형성하게 되자, 이제는 여성들의 천재성을 부인하는 데 새로운 논의들도 이용할 수 있게 되었다.

디드로나 루소 같은 프랑스 문필가들은 천재의 열정을 가장 중시했기 때문에, "여성에게는 일반적으로 … 천재성이 없다. 영혼에 선명히 각인되어 불꽃을 당기는 천상의 불, 다가와 삼켜버리는 영감이 … 늘 결핍되어

있[기 때문이]다"라는 루소의 주장은 결코 놀라운 일이 아니다(Rousseau 1954, 206). 상상력을 천재의 중심 속성으로 본 윌리엄 더프William Duff 같은 당시의 영국 작가들도 여성은 천재가 될 수 없다고 했는데, 여성에게는 "상상의 창조력과 에너지"가 없기 때문이라는 것이었다(Battersby 1989, 78). 더프와 같은 관점을 가졌던 칸트도 혹여 여성이 원기 왕성한 정신을 지니고 있다손 치더라도 그녀가 이를 내놓고 표현하는 것은 자연을 거스르는 일이라고 말했다. 요컨대, 여성은 학자가 되느니 "차라리 수염을 기르는 편이 더 낫다"는 것이다. 칸트는 여성의 힘(그리고 결핍)에 대해 루소와 정반대로 생각한다. 즉 여성은 예술 안의 감정적인 면에 반응할 수 있지만 이해력이 강하지 못한데, 강한 이해력이 없다면 예술가가 만들어내는 것은 난센스에 불과하다는 것이다(Kant 1960, 78-80).

18세기 말에 이루어진 천재성의 성별화를 무엇보다도 잘 보여주는 것은 메리 울스턴크래프트Mary Wollstonecraft가 『여성의 권리 옹호Vindication of the Rights of Woman』(1792)에서 여성의 천재성에 대해 주저했다는 사실이다. 천재성은 신체적 정력을 요구한다는 생각을 받아들이면서, 그녀는 역사에 등장했던 "몇몇 특출한 여성들이 실수로 여성의 몸에 감금된 **남성의 정신**"이 아니었을까 생각한다. 당당한 제르멘느 드 스탈Germaine de Staël에게는 그런 머뭇거림이 전혀 없었다. 그녀는 자신의 소설 『코린느 또는 이탈리아Corrine, or Italy』(1807)에서 여주인공을 "기꺼이 자신의 천재성에 헌신하여" 로마의 원로원과 시민들에게서 월계관을 받은 시인으로 만들었다(1987, 32). 그러나 소설의 끝부분에 이르면 코린느는 여성의 운명에 굴복하고 사랑을 위해 죽는다. 천재성과 여성 사이의 긴장을 보여주는 또 다른 예는 소피 라 로슈Sophie La Roche의 경력에서 찾아볼 수 있다. 라 로슈는 18세기 후반 독일에서 널리 읽히고 존경받았던 작가다. 라 로슈의 친구이자 그녀보다 더 유명했던 시인 크리스토프 빌란트Christoph Wieland는 그녀의 첫 소설에 붙인 서문에서 마치 보호자 같은 태도로 비평가들을 향해 말하기를, 라 로슈는 "세상에 내놓으려고 글을 쓰거나 예술작품을 창조하려는

의도가 전혀 없었으니," 불평은 자신에게 하라고 했다(Woodmansee 1994, 107).

　18세기의 새로운 천재 개념은 천재가 될 것인가 아니면 여성이 될 것인가의 선택을 여성들에게 제시하는 듯했다. 이 점이 바로 예술가로서의 라 신을 환영했던 디드로의 말에 함축된 메시지다. 예술가란 주변 사람들이 어떤 대가를 치르든 간에 자신의 천재성을 따라야만 한다는 것이다. 이런 생각의 노선을 따라가다 보면, 자연은 남성에게 공론장을 점지한 반면 여성의 경우에는 아무리 위대한 천부적 재능을 타고 났다 해도 전통적인 여성의 역할에서 조금도 벗어날 수 없다. 순수예술과 같은 '남성적' 소명에 몸담은 여성들은 사회 질서에 대한 위협으로 의심받거나, 아니면 오직 여성의 몸에 깃든 '사실상의' 남성적 정신이라는 구실을 통해서만 받아들여졌다.

'예술작품'의 이상

빌란트가 소피 라 로슈를 비평가들로부터 '보호'하겠다고 자처하면서 그녀에게는 '예술작품'을 창조하려는 의도가 없었다고 장담한 사실은 놀랍다. 남성 예술가가 지닌 창조력의 대응물인 예술작품은 천재의 창조물이다. 고대 예술 체계에서의 '예술작품'이라는 문구는 '어떤 예술'의 산물로서, 창조된 것이 아니라 구축된 것을 의미했다. 물론 그런 구축물 가운데 최고의 것, 가령 소포클레스의 『오이디푸스』 같은 '예술작품'은 그것이 성취한 통일성 때문에 늘 찬미되었다(Aristotle, *Poetics*). 그러나 그런 작품들도 꼭 불변의 자족적 창조물로 여겨진 것은 아니었다. 17세기 연극의 경우에서 보았듯이, 벤 존슨은 자신의 희곡을 '작품'이라는 제목 아래 출판하겠다고 주장한 최초의 사람들 가운데 한 명이었다. 회화와 조소는 고대 예술/수공예 체계에서도 확실히 고정된 작품이었다. 그래도 대부분은 자족적이라고 생각되지 않았고 어떤 목적과 장소에 연관되어 있었다. 그러나 18세기 초에 이르러 로제 드 필르는 그림의 주제나 메시지, 또는 목적과

의 부합성보다 그림의 내부적 통일성과 전체적 인상을 강조했다(Piles[1708] 1969). 그러나 고대의 예술작품 개념(구축)과 현대의 순수예술 작품 개념 (창조) 사이에서 일어난 단절의 깊이를 가장 극적으로 드러내는 것은 바로 음악의 관행이다.

역설적으로 들릴지 몰라도, 고대의 예술 체계는 수많은 아름다운 악곡 들을 낳았지만 이 곡들을 사람들이 현대적 의미의 고정되고 자족적인 '세 계'에 속하는 '작품'이라고 생각하는 경우는 거의 없었다. 리디아 괴어가 열거한 18세기 초의 규제 관행망을 보면 우리의 현대적인 작품 개념을 당 시의 음악 관행에 적용하는 것이 시대착오임을 알게 된다. 첫째, 18세기 초의 음악은 대부분 특별한 행사를 위한 수단으로 작곡되었다. 연주는 통 상 작곡한 사람이 했으며 때로는 연주를 **하면서** 작곡을 하기도 했다. 둘 째, 음악가는 고용주로부터 과다한 요구를 받았기 때문에 자신의 작품 가 운데 상당 부분을 재활용하거나 독창성에 대한 가책이라고는 거의 없이 서로 자유롭게 차용했다. 셋째, 기보가 늘 완성되어 있지는 않아서, 연주 자들은 때로 음악을 연주하며 자신이 이해한 대로 작품을 '마무리'했다. 마지막으로, 대부분의 작곡가들은 자신들의 음악이 개별 작품의 형태로 자신들의 사후까지 지속될 것이라고 생각하지 않았다. 그들이 작곡한 수 많은 음악은 그저 다양한 행사에 사용하기 위한 것이었기 때문이다. 바흐 는 라이프치히의 성 토마스 교회에서 해마다 엄청난 양의 음악을 만들어 내면서도 그가 자신을 따르는 추종자들의 작품을 사용하지 않는 것처럼 그들도 그의 작품을 사용하지 않을 것이라고 생각했는데, "실제로 바흐 의 작품은 추종자들의 작품이 그랬던 것처럼, 그가 죽자마자 즉각 한쪽으 로 치워졌다"(David and Mendel 1966, 43). 괴어는 이렇게 결론짓는다. "기능적 음악을 … 요구하고 음악 재료를 공공연하게 교환하는 것이 허용되는 관 행에서 … 음악가들이 작품을 보는 일은 개별 연주를 접하는 것만큼 많지 않았다"(1992, 186).[6]

그러나 18세기 중반부터 순수예술과 예술가에 대한 새로운 개념들이

계속 확산되자, 음악적 요소를 공공연히 차용하고 자유롭게 재활용하는 관행은 점점 사라졌다. 음악에 관한 글을 쓰는 필자들은 이제, 한때 일반 관행이었던 그런 행위들을 했다고 이전의 작곡가들을 비판하기 시작했다. 그들의 불평에 의하면, "헨델은 모든 작곡가들의 방식을 슬쩍슬쩍 가져다 썼으며, 심지어 자신의 악상조차도 수많은 작품들에서 수없이 되풀이하여 사용했다"는 것이다(Goehr 1992, 185). 베토벤이 1797년에 했던 주장 속에도 이렇게 변화된 상황이 반영되어 있다. 그는 모차르트의 오페라를 절대 관람하지 않으며 "다른 이들의 음악을 듣는 것"도 좋아하지 않는데, 이는 "독창성을 조금이라도 잃기 싫어서"라는 것이다(Sonneck 1954, 22). 작품 개념이 받아들여지기 시작했다는 또 하나의 확실한 징후는 강약을 정확히 알려주는 기보법에 대한 관심의 증대와 연주자들은 이를 따라야 한다는 주장이었다. 베토벤은 '안단테' 같은 빠르기 기보를 정확한 메트로놈 기호로 대체하기 시작했으며, 한 편지에서 "천재는 무엇에도 구속받지 않지만 이제 연주자들은 천재의 구상을 따라야 한다"고 주장했다(Beethoven 1951, 254). 결국 가변적이었던 셰익스피어의 희곡 대본이 그의 사후에 불변의 작품으로 여겨지게 되었듯이, 특정 행사들을 위해 쓴 바흐나 하이든의 악보도 18세기 말에는 자족적인 작품으로 취급되면서 본래의 목적을 나타냈던 예전의 제목 페이지 대신 작품 번호가 부여되기 시작했다(Goehr 1992).

17세기에 벤 존슨이 첫발을 뗀 문학 작품 개념은 18세기에 두 방향에서 강화되었는데, 하나는 초자연적이거나 낭만적인 세계라는 관념을 사용한 이론이었고, 다른 하나는 경험적인 세계의 허구적인 판본이라는 개념을 사용한 이론이었다. 리처드 허드Richard Hurd는 『기사와 로맨스에 관한 문학Letters on Chivalry and Romance』(1762)에서 시인은 "알려지고 경험된 사건의 과정을 … 따르는 것이 아니라 자신만의 세계를 가지고 있다"고 했다(Abrams

6. 괴어의 논문은 몇몇 음악학자들의 불같은 비난을 샀지만, 다른 학자들로부터는 지지를 받았다(White 1997; Erauw 1998).

1958, 272). 자연적인 세계에서 초자연적인 시를 잘라냄으로써 예술작품은 '제2의 자연' 또는 창조가 될 수 있었고, 스위스의 비평가 요한 야콥 보드머Johan Jakob Bodmer와 요한 야콥 브라이팅어Johan Jakob Breitinger는 라이프니츠의 '가능 세계' 개념을 끌어들여 이를 설명했다. 라이프니츠의 유명한 문구가 표현하듯이, 자신이 그 안에 포함시키고자 했던 모든 것이 있기 때문에 하나님은 이 세계를 "가능한 모든 세계들 가운데 최선의 세계"로 만드셨다. 이와 유사하게 예술가도 창조자로서 각각의 예술품을 일종의 '가능 세계'로 구상하며, 하나님처럼 이 작품/세계를 내적으로 일관된 하나의 전체로 만들어야 한다(Abrams 1958).

그러나 예술가가 창조하는 예술이란 우리가 사는 실제 세계를 허구화한 것이라고 주장하는 다른 필자들도 있었다. "예술가는 구성 요소들을 적절히 종속시켜, 그 자체로 일관성과 균형이 있는 하나의 전체를 형성하며 … [그리하여] 창조주를 모방할 수 있다"(Shaftesbury[1711] 1963, 136). 샤프츠베리의 견해에 의하면, 예술가의 창조를 일차적으로 규정하는 것은 외적인 목적이기보다 허구적 내용과 형식적 구성이라는 내적인 요소다. 18세기 후반에 독일의 극작가 레싱은, 어떤 외적인 목적을 위해 만들어진 작품은 '아름다움보다 의미'와 더 관련이 있기에 '예술'이라는 이름에 값하지 않는다고 주장했다. 그런 작품은 "그 자체를 위해 만들어진 것이 아니라 종교의 단순한 부속물로 만들어졌을 뿐이다"(1987, 80-81).

예술작품이란 하나의 자족적 세계라는 현대적 관념을 가장 강하게 표현한 글은 독일의 소설가이자 철학자인 칼 필립 모리츠가 1785년에 쓴 에세이 「모든 순수예술과 문학을 자족성 개념 아래 통일하기 위하여Towards a Unification of All the Fine Arts and Letters under the Concept of Self-Sufficiency」다. 모리츠는 수공예 작품과 예술작품을 대비했는데, 수공예 작품의 "목적은 외부에 있는" 반면 예술작품은 "그 자체로 완전하고 내적인 완성"을 위해서만 존재한다(Woodmansee 1994, 18). 전통적인 통일성 개념에서는 한 작품의 내적 응집성이 여전히 자연의 모방과 작품의 기능이라는 외적 요인의 영향을 받

았다. 그러나 예술작품이란 하나의 자족적 창조물이라는 새로운 개념에서는 통일성이 완전히 내적인 것이며, 이제 작품은 괴테의 표현대로 "그 자체로 하나의 작은 세계"를 형성한다(Abrams 1958, 278).

　작품을 창조로 본 새로운 관념의 출현과 '걸작' 개념에서 일어난 마지막 변형은 밀접한 연관이 있었다. 원래 걸작은 장인/예술가가 길드 측에 자신이 이제는 그 방면에 대가가 되었음을 입증해 보이던 작품이었다. 18세기까지도 계속 요구되었던 이런 입증 작품에는 흔히 지정 과제가 주어졌는데, 예컨대 1496년 리용에서 조각상에 지정된 요구사항은 "예수 그리스도를 돌로 조각하되, 완전히 나신으로 상처가 드러나야 하고, 허리에는 작은 천이 걸쳐져야 하며 … 머리에는 가시 면류관이 씌워져야 한다"는 것이었다(Cahn 1979, 11). 그러나 르네상스 시대 말이 되면 '걸작'이라는 용어는 아직 입증 작품을 뜻하면서도 더불어 최상급의 예술적 성취를 가리키는 말로도 이미 사용되었다. 이 걸작 개념이 예술작품을 창조로 보는 새로운 관념과 합쳐진 18세기에는 더 많은 변형이 일어났다. 예술작품 개념과 결부된 걸작 개념은 불변의 자족적 세계라는 새로운 의미에서 특히 예외적인 작품을 지시하기 시작한 것이다. 19세기에 길드가 쇠퇴하고 결국 사라지자 이와 함께 걸작의 예전 의미도 사라졌다. 걸작의 현대적 개념은 그 후 예술가를 창조자로 보는 개념 안으로 완전히 흡수되었고, 그 결과가 미술사, 음악사, 문학사들이 일련의 예술가-천재들과 그들의 '걸작'에 대한 이야기로 흔히 쓰이게 된 것이다.

후원 체제에서 시장으로

작가, 화가, 음악가들은 각 나라에 따라 후원 체제에서 시장 체계로 이행하는 과정을 서로 다른 속도로 경험했지만, 그럼에도 공통점은 충분하기 때문에, 예술가가 장인에서 분리되고 창조 개념의 작품이 구축 개념의 작품에서 분리되던 전후 상황을 일반적으로 비교해볼 수는 있다. 고대의 예

술 체계에서 후원자/주문 관계는 분명히 매우 다양하여, 일부는 시장경제의 특징들과 비슷한 관계도 있었다. 오늘날의 시장 체계에도 정부에서 제공하는 명목상의 관직과 보조금뿐만 아니라 주문과 후원 제도의 여지가 아직 남아 있는 것과 마찬가지다. 앞으로 보게 되겠지만, 두 체계의 가장 전형적인 특성들을 각각 개괄함으로써 두 체계의 예술 관행을 서로 비교해보면 그 구조적인 차이가 확연하게 드러난다.

고대의 예술 체계에서 후원자와 고객은 보통 특정한 장소나 맥락을 위해 시, 그림, 악곡을 주문했고, 주제, 크기, 형식, 재료, 또는 악기의 편성도 지시한 경우가 많았다. 제작자에게 상당한 자유가 주어졌던 경우에도, 작품은 고객의 구체적인 요구사항이나 고용주의 정기적인 필요에 맞추어 만들어졌다. 이 체계에서 산출된 시, 회화, 음악의 성공 기준에는 조화와 균형으로서의 아름다움이라는 전통적인 시금석과 더불어 그 작품이 목적에 얼마나 잘 맞느냐가 명백히 포함되었다. 결과물의 '가격'은 통상 작업장이나 제작자의 명성, 작품이 이바지할 기능과 더불어 재료, 난이도, 소요 시간에 의해 결정되었다.

이와 대조적으로 가장 순수한 형태의 시장 체계에서는 작가, 화가, 작곡가들이 미리 작품을 만들어놓고 청중에게 판매를 시도하는데, 구매자는 다소간 익명적이고 흔히 거래상이나 중개인을 이용한다. 구체적인 지시도 없고 사용될 맥락도 규정되어 있지 않기 때문에 예술가는 완전한 자유를 구가하며 자신의 성향만을 따른다는 인상을 준다. 시장 체계에서 산출된 작품들은 개성의 표현으로 여겨지고, 구매자는 자족적인 작품 하나만이 아니라 세평으로 표현된 그 예술가의 상상력과 창조성도 함께 구입한다. 성공의 기준은 독창성, 표현력, 형식적 완성도같이 주로 작품의 내적인 요소들이지만, 예술가의 명성과 당시의 유행도 영향을 미친다. 따라서 순수예술 작품에 매겨지는 '가격'의 근거는 작품 자체인 경우가 거의 없다. 즉 가격 산정의 근거는 재료도, 수고한 정도도, 심지어는 제작의 어려움도 아닌데, 왜냐하면 예술작품은 더 이상 구축이 아니라 자발적인 '창

조'이기 때문이다. 본질적으로 순수예술 작품은 말 그대로 '가격을 매길 수 없는' 것이다. 따라서 실제 가격은 예술가의 명성과 구매자의 욕망 및 지불 의사에 따라 결정된다.

역사학자들은 고대의 예술 체계에서 새로운 순수예술 체계로 이행한 것을 종종 '해방'으로 묘사하곤 했다. 고대 체계에서는 후원자들이 일반적으로 높은 지위에 있었고, 장인/예술가들은 그들이 원하는 것을 해주어야 했다. 새로운 시장 체계에서는 예술가와 구매자가 동등한 위치에서 좀 더 가까워졌다. 예술가들과 더불어 새로운 예술 제도로 등장한 비평, 역사, 아카데미, 예술학교들도 공중의 취미를 이끌어가려는 시도를 하고, 공중은 전보다 영향을 쉽게 받는다. 공중은 더 이상 예술작품이 봉사하는 목적을 누구나 잘 알아볼 수 있는 장소인 교회나 궁정, 개인 살롱에 모인 공동의 집단이 아니기 때문이다. 이제 사람들은 개인적으로 전시회, 음악회, 연극을 보러 가는데, 다양한 예술의 최신 경향에 친숙하지 않은 이들에게는 거기에서 마주치는 작품들이 복잡하고 기이한 경우가 많다(Elias 1993). 이렇게 파편화된 공중은 무엇을 감상하고 무엇을 구입해야 하는지 가장 잘 아는 사람이 예술가와 비평가 같은 전문가들이라고 확신하게 되며, '예술가'의 현대적 이미지는 천재의 자유 및 창조적 상상력이라는 개념과 함께 이런 확신에 힘을 보탠다. 그러나 새로운 시장 체계에서 예술가가 누리는 자유를 과장해서는 안 된다. 예술가가 자신의 작품으로 생계를 유지하고자 한다면, 감상자나 비평가가 받아들일 범위 안에 드는 작품을 내놓거나, 아니면 다른 예술가 및 비평가들과 합세하여 새로운 방향을 설정해야 할 것이다. 18세기 말 이래로 계속 되풀이된 예술적 독립과 자유에 대한 주장은 새로운 종류의 의존에 대한 반작용의 일환이다.

프랑스 문학사학자인 아니 베크Annie Becq는 후원 제도에서 시장으로의 이행을 가리켜, 사용가치에서 교환가치로의 전환 때문에 일어난 '구체적 노동'에서 '추상적 노동'으로의 이동이라고 설명했다. 과거의 예술 체계에서는, 흔히 구체적인 용도와 합의된 주제가 있는 주문을 이행하는 데 수

표 4. '물품'에서 '작품'으로: 예술 생산과 수용의 두 체계

측면	과거의 '예술' 체계 (후원 체제/주문)	새로운 '순수예술' 체계 (자유 시장)
생산	구체적인 노동	추상적인 노동
생산물	물품	작품
표상	모방	창조
수용	사용, 즐김	교환, 관조

월성과 지성, 창의력이 사용되었다는 의미에서 생산자의 노동이 구체적이었다. 반면 새로 생겨난 시장 체계에서는, 노동이 구체적 장소나 목적과 무관하고, 미리 정해진 주제도 가지지 않으며, 따라서 실행해야 할 구체적인 과업은 없고 다만 전반적인 창조성만을 지닌다는 의미에서 노동이 추상적으로 변한다. 표 4가 보여주는 것은 베크가 식별한 차이들이다.

이 표가 묘사하는 것은 물론 이상적인 유형이다. 제작자들의 실제 상황이 두 모델 가운데 어느 쪽으로도 완전히 접근했던 적은 거의 없다. 길었던 18세기(1680-1830년)에는 특히 더 그랬다. 18세기에는 17세기 말에 우세했던 후원 모델이 19세기 초에 우세해진 시장 모델로 점차 이행해갔다. 이런 변화는 유럽의 일부 지역에서 더 빠르게 진행되었다. 영국은 시장 체계로 가장 먼저 옮겨갔고, 프랑스는 혁명이 과거 후원 체제의 많은 요소를 소탕할 때까지 뒤에 처져 있었다. 시각예술의 호가스와 웨지우드, 문학의 디드로와 존슨, 음악의 하이든과 모차르트 같은 인물들은 이런 전환기에 살았던 사람들의 어려움과 양가적 태도를 보여준다.

18세기의 많은 예술가와 비평가들은 후원 제도에서 시장으로의 이동을 처음에는 해방으로 간주했다. 이런 반응은 특히 영국에서 뚜렷했다. 존슨과 호가스, 그리고 방문 중이던 하이든까지, 영국에서는 모든 사람들이 자유를 외쳤다. 또한 존슨은 예술과 돈 사이에서 어떤 갈등도 느끼지 않았다. "돈을 염두에 두지 않고 글을 쓰는 이는 아무도 없다. 얼간이만 빼고." 물론 낭만주의 초기에 이르면, 순수예술의 수용층으로 등장한 새로

운 공중조차도 족쇄라는 경멸을 받게 된다. "돈에 대한 생각이 조금이라도 있는 한 예술은 계속될 수 없다"고 윌리엄 블레이크William Blake는 주장했다(Porter 1990, 242-49). 예술과 돈의 변증법은 오늘날까지 남아 있는 형태를 이미 갖추었다. 즉 예술가는 사람들에게 의존하지 않는 독립성을 보여줄 필요가 있지만, 성공하기 위해서는 바로 그 사람들의 인정을 받는 것이 필수적인 것이다(Mattick 1993).

후원 제도가 시장으로 대체된 변화에서 우리의 목적을 위해 중요한 것은, 순수예술, 예술가, 미적인 것이라는 새로운 개념들이 구축되고 또 미술관, 음악회, 저작권 같은 새로운 제도들이 설립되고 있던 때와 동시에 바로 그 변화가 일어났다는 점이다. 예술가는 창조적이며 작품은 하나의 세계라는 이상들에 의해 순수예술 작품은 맥락, 용도, 여흥에서 분리되고 또 시장의 현실과도 격리되면서, '미적'이라고 불리게 되는 독특한 주목 방식을 창출했다. 순수예술, 예술가, 예술작품을 둘러싼 관념과 제도들을 미적인 것이라는 개념 및 관행과 연결할 때에야 비로소 우리는 현대적 예술 체계의 온전한 모습을 이해하게 될 것이다.

7 취미에서 미적인 것으로

1778년 5월 1일, 모차르트는 파리의 샤보 공작부인이 주최한 살롱 음악회에서 연주했던 일에 관해 아버지에게 다음과 같이 편지를 썼다. "공작부인과 신사들은 그리던 그림을 잠시도 멈추지 않았답니다. … 그래서 저는 의자와 테이블, 그리고 벽에 대고 연주해야 했지요"(Johnson 1995, 76). 음악이 다른 활동의 배경으로 쓰이지 않은 경우에도 살롱의 청중이 골똘히 주목하는 일은 거의 없었다(도 35). 살롱의 인사들이 경청하지 않았다지만, 사정은 오페라 극장에서도 별반 나을 것이 없었다. 무대 위에 앉은 귀족들이나 무대 아래쪽에 선 여러 부류의 사람들 모두 잡담을 하거나 휘파람을 불거나 사과를 던지거나 또는 싸움을 벌이기도 했다. 파리 오페라 극장에서는 관객의 소란이 얼마나 심했던지, 질서 유지를 위해 총을 든 장병 40명을 배치할 정도였다. 교향악단의 지휘자는 소란의 와중에서 시간을 맞추기 위해 나무 막대로 지휘대를 두들겼고, 장면 전환은 관객들이 다 보는 앞에서 이루어졌으며, 수천 개의 촛불이 홀을 환히 밝혀 관객들은 서로를 아주 잘 볼 수 있었지만 무대는 이따금 담배연기에 가려 어슴푸레해지기도 했다. 심지어는 극장의 물리적 구조도 음악 감상보다는 사교에 더 적합했다. 2,3층 벽면을 따라 늘어선 박스석들이 모두 깊숙했던 데다가

도판 35. 오귀스트 드 생토뱅, 〈생 브리송 공작 부인의 음악회〉(연대 미상). Courtesy Bibliothèque Nationale, Paris.

그 바닥이 무대 쪽으로 비스듬히 기울어지지 않고 벽과 직각을 이루고 있었던 터라, 무대 위의 배우들에게 집중하는 것보다는 연락을 주고받거나 건너편에 앉은 사람들을 보는 것이 더 쉬웠던 것이다(Johnson 1995, 10)(도 36). 런던의 상황도 나을 것이 없었다. 1728년에 공연된 〈거지 오페라〉의 절정 장면을 그린 호가스의 그림을 보면, 폴리 역을 맡은 라비니아 펜턴은 시선을 다른 배우들이 아니라 그 옆쪽 테이블에 있던 그녀의 연인 볼튼 공작에게 주고 있는데, 이는 일부 귀족들이 무대 위에 앉았다는 사실을 유머러스하게 활용한 것이다(Paulson 1991-93, vol. 1)(도 37).

　프랑스에서는 무대 위 좌석을 1759년에 없앴고, 영국도 1762년에 그 뒤를 따랐다. 아울러 18세기 말에는 신축 극장의 박스석 벽면이 무대를 향해 기울어지고 무대 아래에도 고정된 좌석이 설치되었지만, 그렇다고 관객이 기대만큼 조용해진 것은 아니었다(Rougement 1988). 무대에서 귀족석을 없앤

도판 36. 장 미셸 모로 르 쥔, 〈칸막이 관람석〉(1777). 두 명의 신사가 파리 오페라 극장의 관람석에서 한 무희를 맞고 있다. Courtesy Bibliothèque Nationale, Paris.

것은 주의 집중의 방해 요소를 제거하려는 시도의 신호탄이었을 뿐만 아니라 극장이 지니는 사회적/의례적 측면의 마지막 흔적들 가운데 하나를 일소한 일이기도 했다. 진지한 오페라와 연극은 이제 하나의 예술적 환영을 경험하는 것으로 여겨졌고, 극장의 관객은 자리에 앉아 정중하고 주의 깊은 태도로 침묵할 것을 권고받기 시작했다(Caplan 1989). 그러나 이런 새로운 행동은 19세기 중반에 이르러서야 비로소 전형적인 태도로 자리 잡을 터였고, 그러는 사이에 물리적 변화들과 조용한 주목에 대한 권고는 미적인 것에 관한 이론들의 발판을 마련하는 데 일조했다.[1]

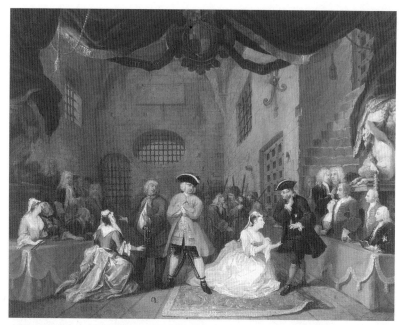

도판 37. 윌리엄 호가스, 〈거지 오페라, 3막〉(1729). Courtesy Yale Center for British Art, Paul Mellon Collection, New Haven, Conn.

알렉산더 바움가르텐Alexander Baumgarten이 1735년에 미적인 것the aesthetic 이라는 용어를 처음 만들어낸 이후 미적인 것에 대한 이론들이 어떻게 전 개되었는가 하는 특정한 역사적 추적은 이 지면의 성격과 맞지 않는다. 대 신에 나는 예술에 대한 전통적인 반응에서 일어난 분리, 즉 유용성과 기분 전환에 대한 만족감을 미적이라고 불리게 되는 특별한 종류의 즐거움과 구분하는 현상의 몇몇 징조를 서술할 것이다. 취미와 미적인 것의 중요한 차이는 취미가 언제나 확고히 사회적인 개념이었다는 것이다. 그래서 취 미는 자연이나 예술의 아름다움이나 의미와도 연관되었지만 그만큼이나

1. 무대가 깨끗이 정리되자 행동에 또 다른 변화가 생겼다. 대다수의 관객이 더 이상 무대 위나 박스석 의 귀족과 감식가들에게서 적절한 반응에 대한 신호를 구하지 않고 점점 더 개인적인 판단에 의지한 것인데, 이런 변화는 나중에 미학 이론들과 연결된다(Johnson 1995, 92).

음식, 의복, 예의범절과도 연관되어 있었다. 고대 그리스에서 19세기에 이르기까지 취미의 문자적 의미, 즉 혀를 통한 미각은 촉각 및 후각과 더불어 시각과 청각에 비해 너무 감각적이고 육체적인 것이라고 격하되었다 (Korsmeyer 1999). 예를 들어 18세기에 케임스 경은 취미에 관한 영향력 있는 논의를 시작하면서, 위엄 있고 '고상한' 감각인 시각 및 청각을 '열등한' 육체적 감각인 미각, 촉각, 후각과 구별한다(Kames 1762, 1-6). 18세기에 취미의 이론에 기여했던 대부분의 사람들도 이와 비슷하게, 순수예술에 대한 취미를 그 말이 자연스럽게 연상시키는 일상의 감각적 즐거움이나 실용성에 대한 만족감에서 분리하려 했다. '미적'이라는 새로운 용어의 이점은 그 안에 그런 은유적인 앙금들이 실려 있지 않다는 것이었다. 그러나 취미가 미적인 것으로 변형되는 지적인 과정을 검토하기 전에, 우리는 특정한 '미적' 행위들, 즉 무대에서 귀족석을 없애고 무대 아래 일반석을 배치한 조치들이 목표로 삼은 보다 조용한 주목 같은 행위들의 등장을 고려할 필요가 있다.

미적 행위의 학습

이 새로운 종류의 행위를 특히 잘 보여주는 예는 18세기의 마지막 30년 동안 영국에서 대인기를 끌었던 '그림 같은 여행picturesque tour'이었다. 풍경을 '그림'처럼 경험한다는 것은 그림을 볼 때와 같은 방식으로 풍경을 바라본다는 뜻이었다. 우리에게는 이렇게 순전히 시각적인 태도가 너무나 자연스럽게 보이는 까닭에, 도덕적이고 실용적인 행위가 미적인 행위로 바뀌었다는 사실을 간과하기 쉽다. 18세기 초의 영지에는 종종 명상을 위한 조용한 골짜기들이 배치되었고, 예컨대 시에 대한 고대 호라티우스의 이상을 따라 구상된 스토Stowe 정원의 신고전주의적인 '미덕의 사원' 같은 모범적인 조각상들과 구조물이 장식으로 들어서 있었다. "훌륭한 정원의 목적과 디자인은 유익함과 즐거움을 둘 다 주어야 한다"(Andrews 1989, 52).

그러나 18세기 중반에 이르면 보다 새로운 여러 디자인들에 의해 모범적인 조각상이 제거되고, 풍경을 내다보면서 오직 눈의 즐거움만을 얻을 수 있는 갤러리가 영지에 배치되었다.

윌리엄 길핀William Gilpin이 쓴 그림 같은 여행에 관한 영향력 있는 안내서에 따르면, 평범한 들판과 잘 지은 집은 우리에게 도덕적 만족을 줄지 몰라도 '상상력의 즐거움'은 전혀 자극하지 못한다(Andrews 1989, 48). 그림 같은 아름다움을 감상한다는 것은 빛, 거리, 거친 윤곽, 폐허 같은 순전히 시각적 요소들에 주의를 기울인다는 의미였다(Gilpin 1782). 게다가 오직 특정 부류의 사람들만이 진정 그림 같은 풍경에 등장하여 그 효과를 망치지 않을 수 있었다. "젖 짜는 소녀 … 쟁기질하는 남자, 추수하는 사람, 그리고 **이런저런 소임에 매여 바쁜** 모든 농부들을 우리는 허락하지 않는다 … 그들의 가치는 한가하게 어슬렁거리는 모습에 있는데, 이는 실생활에서는 경멸당하는 모습이다"(Bohls 1995, 96). 길핀 같은 필자들은 도덕적이고 실리적인 관심을 버리고 순수하게 회화적인 관심만 가지라고 가르쳤다. 이들의 지도를 받은 새로운 국내 여행객들은 안내서, 스케치북, 일기장 등을 갖추고 와이 강 같은 곳으로 떠났다. 미적인 장비 중 가장 인상적이었던 것은 '클로드 유리Claud glass'로서, 이 어두운 볼록 거울은 바라보는 장면의 크기와 색조를 클로드 로랭이 그린 풍경화의 축소판으로 편리하게 줄여주었다(도 38). 오늘날 우리는 그림 같은 여행을 하는 사람에 관한 제인 오스틴Jane Austen의 패러디에 공감할 가능성이 큰데, 그녀의 소설 『노생거 수도원Northanger Abbey』에서 캐서린 몰랜드는 비천 클리프 꼭대기에 올라 아래를 내려다보며 "바스 시 전체는 풍경의 일부를 구성할 만한 가치가 없다"고 판정한다(Austen 1995, 99). 클로드 유리, 안내서, 일기장을 챙겨 떠났던 그림 같은 여행은 오늘날 무척이나 진부하게 보인다. 그럴지라도 이 여행은 우리가 미적이라고 부르는 행위로 나아가는 중요한 발걸음이었다.

시와 소설을 읽는 독자의 수가 급속히 늘어난 것 또한 적절한 태도를 형성하려는 시도로 이어졌는데, 그 시발점은 애디슨이 『스펙테이터』에 연

도판 38. 윌리엄 길핀,『와이 강가의 관찰Observations on the River Wye』(1782)에 수록된 스케치.

재한 「상상의 즐거움」이라는 제목의 글이었다. 4장에서 우리는 문학적 교류가 1680년대부터 프랑스 잡지 『르 메르퀴르 갈랑』을 통해 시작되었음을 보았다(도 39). 독일에서는 18세기 후반에 세속 문학 시장이 싹트기 시작하여 활기찬 공론을 이끌어냈다. 이렇게 문학이 공론을 일으키자 성직자와 관리들은 도덕과 정치적 안정이 흔들릴까 봐 경계했고, 피히테, 괴테, 실러는 감상주의와 싸구려 스릴러물을 좋아하는 취미에 대해 불평했다. 새로운 문학 비평은 독자에게 어떤 책을 읽어야 할지 안내할 뿐만 아니라 경우에 따라서는 어떻게 읽어야 할지에 대한 안내도 시도했다. 실러의 『호렌』 같은 정기 간행물이나 요한 베르크Johann Bergk의 『독서의 기술The Art of Reading』은 관조적 독서를 권장하려 했는데, 이는 크리스토프 빌란트가 예술작품이라고 불렀던 부류의 책들이 지닌 문학 형식에 초점을 맞추는 독서였다(Woodmansee 1994).

공중은 또한 새로 생긴 미술관에서 적절하게 행동하는 법도 지도받아야 했다. 혁명기에 루브르 궁의 일부가 공공 미술관으로 개조되었을 때는 전시실 안에서 노래나 농담, 장난을 하지 말고 전시실을 '침묵과 명상

의 성소'로 존중하라는 당부의 표지판이 세워져야 했다(Mantion 1988, 113).
새로 생겨난 예술 공중 가운데 보다 세련된 사람들에게는 회화와 조각을
고상한 즐거움, 심지어 정신적 즐거움의 대상으로 대해야 함을 상기시킬 필
요가 없었다. 영국의 귀족 가운데 일부가 과거에 회화를 이해했던 방식은

전통적인 것으로, 회화는 공적인 목적, 심지어 정치적 목적을 지닌다는 것이었다. 그러나 이런 견해는, 아담 스미스Adam Smith와 데이빗 흄David Hume 같은 필자들이 예술의 주목적은 가르침이 아니라 즐거움이라고 주장함에 따라, 18세기를 거치면서 점차 수정되었다(Barrell 1986). 회화가 도덕에 긍정적인 영향을 미칠 수 있다고 해도, 앞으로는 그런 영향이 단지 간접적일 터였다. 길핀 같은 사람은 풍경을 경험하는 데 도덕적 사고를 끌어들여서는 안 된다고 주장할 수 있었지만, 그럼에도 순수예술을 경험하면 간접적으로나마 도덕적인 이점을 얻을 수 있다고 믿었다. "앉아서 오라토리오를 들으며 황홀감에 빠질 때, [라파엘로의] 그림 앞에서 경이에 찰 때, 이렇게 행복한 산책로를 만끽할 때, 나는 정신이 넓어짐을 … 그리고 마음이 순화됨을 느낄 수 있다. … 이렇게 고양된 즐거움을 좋아하는 취미는 나를 더 나은 인간으로 만드는 데 기여한다"(Andrews 1989, 53). 문학 비평가 윌리엄 해즐릿William Hazlitt은 1799년에 오를레앙 공작의 소장 예술품을 감상하면서 느낀 정신적 전율을 훨씬 더 야단스럽게 묘사했다. "내 시야에서 안개가 걷히고, 비늘이 떨어져나갔다. … 신천지가 내 앞에 있었다. 티치아노, 라파엘로, 귀도, 도메니치노, 카라치의 이름은 우리 모두가 들어보았다. 그러나 이들을 한 방에서 그 불멸의 작품들과 함께 직접 대하고 보니 … 그때부터 나는 그림의 세계 속에서 살고 있다"(Haskell 1976, 43). 그림에 대한 이와 유사한 반응은 프랑스에서도 일어났다. 한 비평가는 루브르의 전시실을 가리켜 "이 예술의 신전"이라고 했다. 아카데미의 1779년 살롱 전시회에 대해 쓴 다른 비평가는 "나는 인류를 통일시킬 만한 한 가지 정서를 알게 되었다. … 순수예술에 대한 열정적 사랑"이라고 했다(Crow 1985, 4, 19). 예술에 대한 숭배는 이미 시작되었고, 이와 더불어 예술에 대한 수사도 거의 종교적인 수준으로 부풀려졌다.

해즐릿의 반응에서 우리는 18세기 말의 한 세련된 신사의 낭만적 감수성을 보게 된다. 그러나 18세기 초에는 가지각색의 사람들이 루브르 살롱을 방문했다. 거기에는 대귀족과 귀부인도 있었지만, 사부아 출신

의 막일꾼, 생선 파는 아낙, "행실이 거친 하류 장인"도 포함되어 있었다. "자연스러운 느낌의 인도만 받은" 후자의 경우도 "제대로 보고" 나왔을까?(Crow 1985, 4) '자연스러운 느낌'은 보편적인 것이어서, 귀족과 하류 장인 둘 다 공통으로 지니고 있는 것이었는가? 그런데 자연스러운 느낌이 공통된 것이라면 왜 사람들 사이에는 취미의 불일치가 그토록 많은 것인가? 이 질문들은 미학사학자들이 '취미의 문제'라고 부르는 것, 즉 취미에 객관적 또는 선천적 기준이 있는지 없는지에 관한 문제의 일부를 형성했다. 만약 생선 파는 아낙이나 장인도 이미 이처럼 섬세한 판단력을 지니고 있다면 취미는 선천적이라는 말이 맞을 것이다. 그러나 사람들이 순수예술을 대할 때는 어떻게 행동해야 하는지를 배워야 한다면, 취미는 교육과 여가가 필요한 사회적 문제로 보이게 될 것이다.

예술 공중과 취미의 문제

순수예술의 범주를 다룬 5장에서 우리는, 순수예술이란 실용성이나 감각적인 쾌락에 호소하지 않고 보다 고상한 취미의 즐거움에 호소한다는 점이 곧 순수예술과 수공예를 분리하는 주요 기준임을 보았다. 게다가 이렇게 세련된 종류의 경험이 잦다는 점은 품위 있는 공중을 무지한 빈곤층 또는 부유해도 상스러운 사람들과 그들의 '역겨운' 즐거움으로부터 구별하는 기준이었다. 그러나 훌륭한 취미의 필수조건인 섬세한 감수성이 부족하다고 여겨진 사람들 중에는 가난한 노동자나 무식한 시골 지주만이 아니라, 유색인, 대부분의 여성, 그리고 부유층에서는 예술과 사치를 혼동하는 유한계급도 포함되었다.

취미에 관한 글을 쓴 18세기의 많은 필자들은 노동자들이 세련된 취미를 획득할 능력이나 수단을 가지고 있지 못하다고 보았지만, 칸트 같은 다른 필자들은 읽고 쓰는 법만 알면 결국 거의 모든 사람들이 그 공중에 속하게 될 것이라고 믿었다. 누가 세련된 취미의 능력을 가지고 있는가

에 관한 견해차를 잘 보여주는 사례는 프랑스 아카데미의 연례 살롱 전시회를 평가할 자격이 누구에게 있는가를 놓고 벌어진 논쟁이었다. 그 논쟁의 한쪽 극단에서, 루이 드 카르몽텔Louis de Carmontelle은 "모든 계층의 시민이 살롱을 가득 채운다. … [그리고] 순수예술에 대한 판단력을 타고난 공중이 … 평가를 내린다"(Crow 1985, 18)고 이상적으로 선언했다. 그러나 아카데미 학장인 샤를 쿠아펠Charles Coypel은, "공중은 하루에도 스무 번씩 변한다. … 오전 10시에 찬양했던 작품을 … 정오가 되면 내놓고 비난한다. … 그들이 지껄이는 말을 모두 다 들어본들, 진정한 공중이 아니라 오합지졸의 말을 들은 것이다"(Crow 1985, 10)(도 40)라고 선언했다. 극장과 음악회의 관객도 이와 유사하게 구분되었다. 18세기 전반에는 시끌벅적한 무대 아래쪽이 계속해서 값싼 입석표 자리로 유지되면서, 상인, 학생, 법률 서기, 그리고 소수의 상점 점원, 자영업 장인, 하인이 그 자리를 가득 메웠다(Rougemont 1988). 뒤보는 무대 아래쪽 공중이 "규칙을 알지도 못하면서 극작가뿐만 아니라 연극도 평한다"고 일갈했지만, 곧이어 "하층민은 공중에 포함되지 않으며 … 오직 비교를 통해 취미를 … 획득한 사람들만 포함된다"고 덧붙였다(Dubos 1993, 279). 18세기 후반의 많은 필자들도 무대 아래쪽 관객의 판단 수준이 떨어지고 있으며, 이는 노동 계층이 너무 많이 들어왔기 때문이라고 주장했다. "노동자와 상인이 음악의 운명을 결정한다. 극장은 그들로 가득 찼다. 그들은 음악 경연장에 참석하며 취미의 결정권자로 나선다"(le Huray and Day 1988, 125). 이런 경종은 필시 과장일 것이나, 문화적인 동시에 계급적인 불안감을 드러내는 증거임에는 틀림없다.

18세기 유럽의 노동 인구 가운데 그 수가 적으면서도 중요성이 컸던 부류는 아프리카 노예와 하인들로, 이들은 당시의 회화에 등장하여 그 주인의 부와 지위를 나타냈다. 18세기의 주도적인 미학 관련 필자들 가운데 두 명은 유색인들이 선천적으로 예술에 대한 세련된 취미를 가지고 있지 못하다는 의견을 제시했다. 데이빗 흄의 언급은 가장 높은 악명을 떨치며 급속히 퍼져나갔다. "나는 자꾸 검둥이negroes가 본성상 백인보다 열등하

도판 40. 피에트로 안토니오 마르티니Pietro Antonio Martini, 〈1785년 루브르 살롱 전시회〉, Courtesy Bibliothèque Nationale, Paris. 1785년에 이르면 아카데미 연례 살롱 전시회에는 많은 사람들이 몰려와서 활발하게 비판적인 논평을 했다. 그해 전시된 자크-루이 다비드의 〈호라티우스 형제의 맹세〉는 프랑스대혁명이 내세운 몇몇 이상들의 조점으로 자주 거론된다. 다비드는 살롱의 일부 공중과 아카데미의 훨씬 보수적인 지도자들을 대립시켜 덕을 보는 법을 알고 있었다.

다고 의심하게 된다. 독창적인 제조업도, 예술도, 과학도 없는 … 그런 양상의 문명국은 이제껏 존재한 적이 없었다. … 우리의 식민지는 말할 것도 없고, 유럽 전역에 퍼져 있는 **검둥이** 노예들에게서는 독창성의 징후를 조금도 찾아볼 수 없다"(1993, 360). 제임스 비티James Beattie를 비롯한 사람들이 부정확하고 편견에 찬 흄의 견해를 논박했지만, 칸트는 흄의 에세이를 충분히 검토하고 나서 자신의 주장을 뒷받침하는 데 이를 인용했다. "아프리카 검둥이들은 선천적으로 하찮은 수준 이상의 느낌을 가지고 있지 않다"(Kant 1960, 110; Eze 1997, 63).

　여성도 '순수한 취미'를 지닐 수 있는 사람들의 부류에서 배제되었지만, 유색인종이나 노동 계층의 배제만큼 전면적이지는 않았다. 남성 필자들 가운데 일부는 사실 여성이 남성보다 더 뛰어난 심미안을 지녔다고 믿었다. 그러나 다른 필자들, 예컨대 샤프츠베리와 칸트 같은 사람들은 여성들이 좋은 감수성을 지니고 있지만 그 감수성에 어울리는 지적 능력은

지니고 있지 못하다고 믿었다. 여성에게 일반적으로 기대된 것은 순수예술을 판별하는 감식가가 아니라 하급 예술이나 수공예 작가가 되는 것이었다. 제인 오스틴의 미완성 소설 『샌디턴Sanditon』에서 "버포츠 가의 두 자매"는 부모에게 이끌려 바닷가 휴양지로 떠나, 그곳에서 자신들의 여성적 소양을 드러내며 남편감을 물색했다. 그들에 대해 오스틴은 이렇게 쓰고 있다. "그들의 소양은 뛰어났지만 또한 매우 무지했다. 한 사람은 하프를 빌릴 줄도 몰랐고 다른 사람은 도화지 몇 장을 사는 법도 몰랐다" (Bermingham 1992, 14).

물론 저속한 빈자나 유색인종, 대다수의 여성들만 건전한 비교의 취미에 합당한 지적 능력을 지니고 있지 못한 사람들로 지목된 것은 아니었다. 순수예술에는 조금도 관심이 없는 저속한 부자도 여기에 해당되었다. 또한 부유한 데다 지체도 높지만, 그림을 수집하거나 유명 작가와 음악가들을 불러 살롱을 주최하면서도 여전히 적절한 미적 태도를 보여주지 못하는 또 다른 부류도 있었다. 이들은 고도로 세련되었지만, 훌륭한 취미의 보유자라는 주제로 글을 쓴 필자들은 이 부류를 제외했다. 자신들의 순수한 취미를 과시와 장식, 기분 전환—18세기 식 표현으로는 '사치'—의 용도로 잘못 사용했기 때문이다. 상류층의 사치에 대한 비판은 아마도, 하류층 및 여성과 동일시된 감각적이고 실용적인 즐거움에 대한 거부만큼이나 미적인 것이라는 현대적 관념의 구축 과정에 중요한 일이었을 것이다. 물론 사치를 헤픈 지출이라는 보다 단순한 의미에서 옹호한 18세기 사람들도 있었으니, 예컨대 흄, 버나드 맨더빌Bernard Mandeville, 아담 스미스, 샤를-루이 스콩다 드 몽테스키외Charles-Louis Secondat de Montesquieu가 그들이었다. 그러나 18세기 중반부터 많은 비평가들은 사치가 예술에 미치는 해로운 영향력에 초점을 맞추면서, 자연과 도덕성, 고대 문명의 이름으로 헤픈 씀씀이와 로코코 풍의 예쁜 장식들을 공격하기 시작했다. 케임스 경은 취미의 보편적 기준에 맞는 부류의 사람들을 묘사하는 가운데, "육체노동으로 먹고사는" 사람들뿐만 아니라 관능주의자들, 특히 "세인의 주목을 받

는 인물이 되기 위해" 돈을 쓰는 부유층 또한 제외했다(1762, 369).

사치를 향한 공격 아래 깔려 있던 한 가지 중요한 점은 여러 저자들의 비난이 여성을 겨냥했다는 것이다. 샤프츠베리는 "이성의" 즐거움보다 주로 감각에 호소한 로코코 양식의 성공이 여성들 탓이라고 나무랐다(Barrell 1986, 38). 가브리엘 세낙 드 밀란Gabriel Sénac de Milhan은 여성들, 특히 정부들이 사치스러운 집, 정원, 가구, 그림, 조각상을 사라고 부추겨 프랑스 귀족의 생존을 위협하고 있다고 경고했다(Saisselin 1992, 41). 루이-세바스티앙 메르시에Louis-Sébastien Mercier는 연례 살롱 전시회에 역사화보다 초상화가 넘쳐나는 것을 공격하면서, "붓이 제 몸을 게으른 부유함이나 고상한 척하는 겉멋에 팔아넘기는 한 ⋯ 초상화는 여성의 내실에나 걸려 있어야 한다"고 일갈했다(Crow 1985, 21).

그러나 야만적인 유색인, 무지한 빈자, 상스러운 중산층, 사치스러운 부자, 경박하거나 약간의 소양밖에 없는 여성이 제외된 뒤에도, 나머지 소수의 상류층 남성과 여성들에게서 '순수한 취미'의 특성들을 확인하는 문제는 여전히 남아 있었다. 흄이나 케임스 같은 필자들은 그런 취미를 발휘할 만한 종류의 **사람**이 지닌 특성들을 더 찾아보는 데 만족한 반면, 뒤보나 멘델스존은 순수한 취미 자체의 본성과 작용을 정의하려고 시도했다. 그리하여 '취미'의 문제에는 보편성과 선천성에 관한 질문뿐만 아니라 어떤 특별한 사회적, 정신적 특성들이 순수한 취미에 필수적인가에 관한 질문도 포함되었다. 이는 물론 완전히 새로운 문제가 아니었으니, 취미는 오랫동안 특별한 종류의 암묵지, 즉 "내가 알지 못하는 그 무엇"이라고 정의되어왔기 때문이다. 그러나 이제 순수예술이라는 별개의 범주가 구축되어 용도와 일상의 즐거움이라는 맥락으로부터 개념적으로 또 제도적으로 분리되자, 이와 유사하게 순수예술의 경험도 다른 종류의 경험들과 분리되어야 하기에 이르렀다. 18세기가 경과하는 동안 수많은 예술가, 비평가, 철학자들이 이런 질문들에 답하고자 분주히 손을 놀려 책과 에세이, 서한을 홍수처럼 쏟아냈다. 미적인 것이라는 현대적 관념은 그 과정에

서 구축되었다.

미적인 것의 구성 요소

미적인 것이라는 현대적 개념은 과거의 취미 개념을 구성했던 세 가지 주요 요소가 변형된 것이다. (1) 아름다움에서 얻는 평범한 즐거움이 특별한 종류의 세련되고 지성적인 즐거움으로 발전했다. (2) 편견 없는 판단이라는 관념이 무관심적인 관조라는 이상으로 바뀌었다. (3) 미에 대한 심취가 숭고로 대체되었다가 결국 창조란 자족적인 예술작품이라고 여기는 관념으로 대체되었다.[2] 이 요소들 가운데 가장 중요한 것은 특별한 종류의 세련된 즐거움이라는 관념이었는데, 이 관념에 의해 고상하거나 순수한 취미는 과거의 취미 개념, 즉 취미를 선호로 본 사고에서 분리되었다. 고대의 예술 체계에서는 용도뿐만 아니라 즐거움도 도구적으로 생각되었다. 예술의 즐거움은 건강과 시민의 평화에 기여하는 기분 전환과 오락을 제공했던 것이다. 제 목적을 우아하게 이행할 때는 유용한 것도 또한 만족의 원천이었다. 그러나 일단 '순수예술 대 수공예'라는 새 체계가 확립되자, 수공예는 순전히 감각적인 즐거움이나 기본적인 실용성을 목표로 삼는다고 일컬어진 반면, 순수예술은 보다 고귀한 관조적인 즐거움의 대상이라고 일컬어졌다. 이는 품위 있는 계층이 민중 문화로부터 발을 빼면서 그 문화를 상상력이 주는 보다 세련된 즐거움들에 견주어 '한낱' 오락으로 낙인찍는 경향을 통해 이미 암시되었다. 고상한 취미가 주는 정제된 즐거움은 이제 심리학과 철학의 면밀한 분석 대상이 되었다.

 18세기 초의 많은 필자들은 취미의 즐거움이 어떤 독특한 능력과 같은

2. 취미의 문제를 다룬 영국의 이론이 어떻게 칸트로 이어졌는가에 관한 이야기는 영어로 쓰인 미학사 대부분이 중요하게 다루는 대목이다. 그 전통적인 이야기를 다시 쓰려고 한 최근의 몇몇 시도들은 다음과 같다. De Bolla(1989), McCormick(1990), Barnouw(1993), Gadamer(1993), Becq(1994a), Bohls(1995), Paulson(1996).

것, 즉 "내면의 눈"(샤프츠베리), "내적 감각"(프랜시스 허치슨), "제6감"(뒤보)이라고 주장했다. 그러나 취미를 자연발생적 능력으로 보는 관념은 사회적 경험을 통해 취미를 발전시켜야 할 필요성과 갈등을 빚었다. 애디슨은 『스펙테이터』의 독자들에게 장담하기를, 만약 자기 자신의 자연발생적 반응이 훌륭한 취미를 보여주는 것인지 아닌지를 알고 싶다면 그 반응을 그저 "이 시대의 보다 고상한 사람들"과 비교해보는 것으로 족하다고 말했다(1712, no. 409). 안느-테레즈 드 랑베르Anne-Thérèse de Lambert의 언급은 사회적으로 획득된 것이라는 의미의 취미와 마음의 특성이라는 의미의 취미 사이의 긴장을 멋지게 포착한다. "지금까지 사람들은 훌륭한 취미를 **상류 사회의 고상하고 정신적인 사람들이 확립한 용법**대로 정의해왔다. 나는 훌륭한 취미가 두 가지에 달려 있다고 본다. 하나는 마음의 매우 섬세한 감정이고, 다른 하나는 정신의 탁월한 정확성이다"(Lambert[1747] 1990, 241). 랑베르는 '마음의 감정'과 '정확한 정신'이 결합되어야 한다고 한 것인데, 이러한 요청이 보여주는 것은 '취미'에서 '미적인 것'으로의 이동이 부분적으로는 눈과 귀 같은 '고급' 감각에 좀 더 지적인 성격을 부여한 결과로 일어났으며, 이는 시각과 청각의 즐거움을 일상의 감각적 즐거움에서 더 멀리 떼어내기 위한 것이었다는 점이다.

여기서 다시 애디슨은 선견지명을 발휘하여, 『스펙테이터』에서 "상상력의 즐거움"을 역겨운 감각적 만족과 좀 더 추상적인 지성적 즐거움 사이의 어딘가에 위치한 것으로 묘사했다(1712, no. 411). 흄, 디드로, 루소, 줄처를 위시한 수많은 필자들은 감정sentiment을 관능sensuality과 구별하고 느낌feeling을 정서emotion와 구별했을 뿐만 아니라 일종의 자발적 혹은 암묵적 지식에서 감정과 이성을 결합시키는 가운데, 양자의 요소들을 결합하는 세 번째 종류의 경험을 제안했다. 예컨대 달랑베르는 취미가 나름의 '논리'를 지니고 있으며 그 논리가 '느낌의 진실'을 발견한다고 말한다(Becq 1994a, 687). 흄은 "고상한 예술"에 대한 취미가 "온화하고 상냥한 모든 정념에 대한 우리의 감수성을 향상시키며, 이와 동시에 좀 더 거칠고 떠들썩한

도판 41. 다니엘 호도비에츠키Daniel Chodowiecki, 〈자연스러운 감정과 꾸민 감정〉(1779), 1780년
도의 괴팅엔 포켓 캘린더에서 처음 출판.

정서에는 마음이 동하지 않도록 만든다"고 주장했다(Hume 1993, 12). 디드로
는 슬픈 이야기만 들으면 우는 사람들과 예술을 참되게 판단할 수 있는
사람들, 즉 "느낌이 비교에 손상을 입히지 않는 점잖은 정서"를 지닌 사람
들을 대조했다(Becq 1994a, 680).

당시의 보다 광범위한 공중이 경험하고 있던 것을 알고 싶다면 세련된
취미가 표현된 두 가지 시각적 자료에서 도움을 얻을 수 있다. 안느-마리
링크Anne-Marie Link(1992)는 1780년에 나온 괴팅엔 포켓 캘린더에 실린 취미
의 재현을 탐구했다. 중산층이 사용하던 이 달력에는 일상생활을 위한 격
언들이 빼곡했다. 이 달력의 특징은 12편의 에세이와 거기 붙인 판화들이
있었는데, 이는 '자연스러운' 것과 '삶의 꾸민 관행'을 대비하는 내용으로,
좋은 취미와 나쁜 취미에 관한 일종의 개요였다. 3월/4월 부분을 구성하

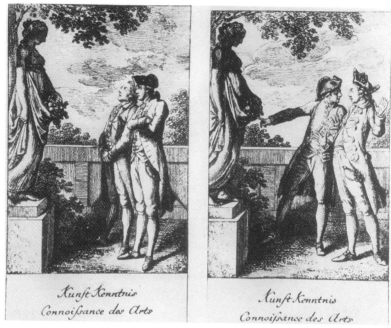

도판 42. 다니엘 호도비에츠키, 〈예술에 대한 자연스러운 지식과 꾸민 지식〉(1780), 1780년도의 괴팅엔 포켓 캘린더에서 처음 출판.

는 두 벌의 그림과 에세이는 자연스러운 '감상Empfindsamkeit'과 꾸민 '감상'을 각각 자연, 예술과 관련지어 비교했다. 자연 앞에서 생겨나는 '자연스러운' 감상이나 느낌을 묘사한 판화는 중류층 남녀가 일몰 앞에서 머리를 숙이고 있는 모습을 보여주고, 여기에 동반된 게오르크 크리스토프 리히텐베르크Georg Christoph Lichtenberg의 에세이는 그들의 "조용하고", "순수하며", "자신을 의식하고 있지 않는" 행동에 관해 이야기한다. 반면 이와 대비되는 판화는 자연을 향한 '꾸민' 감상을 묘사하는 것으로, 앞의 판화와 비슷한 차림새의 남녀가 나오지만 그들은 일몰 앞에서 대조적으로 과장된 몸짓을 하고 있는 모습이다(도 41). 예술을 향한 '자연스러운' 감상을 묘사한 그림으로 눈을 돌려보면, 두 중류층 남자가 나란히 서서 팔짱을 낀 채 한 여성 조각상을 정중하게 올려다보고 있다. 이에 비해 '꾸민' 감상을

그린 판화를 보면, 한 남자는 조각상이 쥐고 있는 포도송이를 가리키며 소리를 치고 다른 남자는 이에 열광하며 손을 치켜들고 있다(도 42). 이 달력의 삽화와 텍스트는 느낌의 비이성적인 분출을 거부하고, 디드로가 설명했던 것과 똑같은 종류의 보다 고요하고 보다 성찰적인 감상, 즉 "느낌이 비교에 손상을 입히지 않는 부드러운 정서"를 선호한다.

세련된 감정에 관한 새로운 경험을 보다 덜 직접적이면서도 똑같이 잘 보여주는 예는 프랑스에서 1770년대 중반 이후 나타난 음악에 대한 행동과 태도의 변화에서 찾아볼 수 있다. 순수한 기악곡이 여전히 열등하게 여겨지던 18세기 전반에 오페라와 교향곡에서 가장 황홀하게 여겨진 대목은 한숨, 고함, 절규, 전투 소리, 새 소리, 격류, 폭풍, 눈사태를 모방한 악절들이었다. 의미심장하게도 이런 악절들은 대부분 왁자지껄한 대화와 지휘대를 두들기는 소리 속에서도 잘 들렸다. 1780년대에 이르러 청중이 조용해지기 시작하면서, 작곡되는 음악의 종류와 청중이 경험하는 음악 모두 폭풍과 전투의 소음보다는 인간의 느낌을 음악적으로 표현한 쪽으로 이동하기 시작했다. 전환점은 작곡가 크리스토프 빌리발트 글룩Christoph Willibald Gluck이 파리로 건너온 것이었는데, 그의 보다 미묘한 악보와 무대는 극적인 효과들에서 표현적인 화성과 관현악으로 옮겨가는 변화를 가져왔다. 한 필자는 1779년의 어느 오페라 초연을 묘사하면서, "모든 이의 얼굴에 떠오른 강한 정서"에도 불구하고 "흐트러짐 없는 극도의 집중"에 관해 이야기했다(Johnson 1995, 59). 괴팅엔 그림의 경우에서처럼, 이런 순수 예술 관객은 감동을 받으면서도 차분하고, 지성적 집중과 강렬한 느낌을 모두 갖추고 있는데, 이런 종류의 태도를 후대의 이론가들은 '미적'이라고 부르게 된다.

그러나 독특한 미적 경험이라는 현대적 개념이 완전히 형성되려면, 그 전에 취미의 개념이 두 가지 점에서 더 정제되어야 했다. 첫째, '순수한 취미'와 연관된 즐거움의 본성을 더 상세히 구체화하려는 시도가 무관심적인 관조의 개념으로 이어져야 했다. 둘째, 미의 객관적 특질들에 대한 탐

구가 아름다운 것을 숭고한 것 및 그림 같은 것에서 분리하는 쪽으로 이어지면서, 보다 일반적인 개념으로 나아갈 길을 열어야 했다.

고대의 예술 체계에서 취미는 대개 예술작품의 목적—도덕적이든 실용적이든 오락적이든—에 대한 '관심'이나 이해관계와 묶여 있었던 반면, 순수 예술의 새로운 체계에서 가장 적절하다고 여겨진 반응은 무관심적인 관조의 반응이었다. 역설적이게도 '무관심성'의 관념은 주의의 집중이라는 의미에서 볼 때 강렬한 '관심'을 포함하지만, 소유나 개인적인 만족에 대한 욕망, 심지어 도덕적이거나 종교적인 종류의 욕망이라는 의미에서 볼 때는 **특정한** 관심을 전혀 포함하지 않는다. 일반적인 개념으로서 무관심성의 연원은 두 가지인 듯하다. 귀족적/정치적 연원과 철학적/종교적 연원이 그 둘인데, 두 연원은 섞일 수도 있겠으나 방점은 약간 다르다. 시민적 인본주의civic humanism로 알려진 정치적 관점에 의하면, 성찰에 필요한 부와 여가가 있는 사람들만이 이기심에서 벗어나 사회를 하나의 전체로 조망할 수 있다. 대부분의 영국과 프랑스 작가들은 무관심성에 대한 이런 귀족적 이상을 이런저런 형태로 채택했다.[3] 이 이상은 애디슨이 『스펙테이터』에 쓴 글 가운데 자주 인용되는 다음의 문장에 담겨 있다. "어떤 사람은 들판과 초원을 소유하는 데서 큰 만족감을 느끼지만 … 고상한 상상력을 지닌 사람은 … 들판과 초원을 바라보는 데서 더 큰 만족감을 느낀다. … 그는 말하자면 세상을 다른 관점에서 바라보는 것이다."(1712, no. 411) 샤프츠베리는 귀족적인 무관심 개념과 진, 선, 미에 대한 합리적 관조를 고무했던 신플라톤주의 철학을 결합시켰다. 대양, 풍경, 인체의 아름다움에 대한 적절한 반응을 대화 형식으로 살펴보는 샤프츠베리의 글은 자주 인용되는데, 이 대화에서 그는 "절박한 욕망"과 "이성적이고 정제된 관조"

3. 알렉시스 드 토크빌은 19세기 초에 혁명 이전의 시대를 향수에 찬 어조로 돌아보면서, 귀족적 이상에 들어 있던 무관심성의 특질을 강조했다. 그가 보기에 이런 특질은 당시 떠오르고 있던, 야심과 욕심에 불타는 중류층에는 없는 것이었다. Shiner(1988)를 보라.

를 대조했다(Shaftesbury[1711] 1963, 128). 때로는 뒤보나 허치슨, 흄, 아치볼드 앨리슨Archibald Alison의 경우처럼, 무관심성이 편견이나 편협한 자존심을 넘어서는 능력과 마찬가지 의미를 지녔던 것으로 보인다(Townsend 1988, 137).

종교적이고 신학적인 무관심성 개념은 중세의 신비주의를 경유하여 아우구스티누스에게로 거슬러 올라간다. 하나님에 대한 모든 진정한 사랑은 오직 하나님만을 위한 것이어야 한다고 아우구스티누스는 강조했다. 예술작품은 하나의 '자족적 세계'라는 칼 필립 모리츠의 생각에 대해서는 이미 살펴보았는데, 모리츠는 그런 작품들에 대한 적절한 반응을 하나님에 대한 관조적 사랑의 어휘로 묘사했다. "아름다운 대상은 우리의 주목을 완전히 그 대상 자체에 몰두하게 한다. 그리하여 우리는 잠시 우리 자신을 잊어버리고 아름다운 대상 안에 우리를 풀어놓게 되는 것 같다. 바로 이런 상실, 이렇게 자기 자신을 잊는 망각이야말로 아름다움이 우리에게 주는 최고로 순수하고 무관심적인 즐거움이다. … 이 즐거움이 참되어지려면 무관심적인 **사랑**에 한층 더 가까워져야 한다"(Moritz 1962, 5; Woodmansee 1994).

취미의 개념을 미적인 것으로 전환시키는 데 일조한 세 번째 요소는 전통적인 초점이었던 미에 숭고와 그림 같은 것의 개념들이 첨가된 것이다. '숭고'의 뿌리는 수사학과 시학의 양식론인데, 그런 이론들에서 '숭고'는 효과의 장대함을 의미했다. 그러나 18세기에 들어와 '숭고'는 자연에서든 예술에서든 압도적이고 거대한 인상을 주는 모든 것에 대해 널리 사용되기 시작했다. 처음에는 숭고가 미의 한 측면이라고 여겨졌지만, 곧 미와 대조적인 것이 되었다. 숭고는 다양하게 묘사되었는데, 거대하거나 엄청나거나 겁나는 무언가에 대한 경험이지만 그것을 관조하는 우리는 안전하기에 즐거움을 주는 경험이다. 예컨대 평원에 우뚝 솟은 거대한 산, 바다의 폭풍, 밀턴이 묘사한 지옥의 정경 같은 것이다. 숭고와 대비될 때, 미는 우리가 즉각 즐거움을 경험하는 매력적이고 공감이 되며 조화로운 무언가로 자주 묘사되었다(De Bolla 1989). 현대적 예술 체계의 다른 구성요소

들처럼 숭고에 대한 많은 해석들도 시작부터 남성적으로 성별화되었다. 심지어 버크와 동시대를 살았던 남성 동료들조차 일부는 미에 대한 버크의 묘사가 숭고와는 대조적으로, 섬세함, 소심함, 소소함, 부드러움, 가벼움 같은 여성성의 전형들에 대한 희화화와 다를 바 없음을 알아차렸다 (Burke 1968, lxxv). 칸트는 초창기에 쓴 미와 숭고에 대한 책 가운데 한 장 전체를 할애하여, 남성은 숭고한 반면 여성은 아름답다는 생각을 펼쳤다. 즉 남성은 고귀하고 영웅적이며 강하고 심오한 반면 여성은 매력적이고 민감하며 약하고 피상적이라는 것이다(Kant 1960). 숭고의 이론들은 18세기 말에 이르러 상당히 복잡해졌다. 또한 숭고는 낭만주의에서 현재에 이르기까지 많은 예술가들과 철학자들에 의해 그저 아름답기만 한 것보다 훨씬 더 강력하고 미학적으로 중요한 것이라고 간주되고 있다(Ashfield and De Bolla 1996). 아름다운 것과 더불어 숭고한 것 그리고 그림 같은 것 등의 특질들이 중요하게 부각됨에 따라, 이런 특질들에 대한 반응이 각각 일어날 때 가장 중요한 요소를 포용할 수 있을 새로운 개념과 용어를 찾으려는 길이 열렸다(Cassirer 1951).

알렉산더 바움가르텐이 본래 '미적'이라는 용어를 만든 것은 그 자신이 시의 '감각적 담론sensate discourse'에 적합하다고 본 어떤 종류의 반응을 가리키기 위함이었다. 그는 감각 고유의 논리에 붙일 명칭을 원했고, 감각과 관계있는 그리스어 aiesthesis에서 따온 'aesthetic'이라는 이름으로 그 논리를 지칭했던 것이다(1954). 바움가르텐은 예술에서 이루어지는 감각과 상상력의 공동 작업을 일컫는 별도의 용어를 제공한 것인데, 이로써 세 가지 일을 해냈다. 즉 정신의 여러 능력들 중에서 느낌이나 감정에 보다 중요한 역할을 부여했고, 생리적, 사회적 연상이 불가피한 '취미'라는 단어보다 의미의 범위를 보다 쉽게 규정할 수 있는 전문 용어를 제공했으며, '미적'이라는 용어가 특별한 방식의 지식을 가리키는 이름이 될 수 있는 발판을 마련했다. 'aesthetic'이라는 용어는 신조어였기 때문에, 여러 의미가 쉽게 붙을 수 있었다. 그리하여 처음부터 애매함이 있었으니, 예술이나 미와 관

계가 있는 모든 종류의 가치 체계를 가리키는 광범위한 용법(aesthetic), 그리고 느낌과 이성을 결합시키는 특별한 형태의 무관심적인 지식을 가리키는 특수한 용법(the aesthetic)이 그것이다.

칸트와 실러, 미적인 것의 집약

지금까지는 예술 또는 미적인 것을 다룬 특정 이론가들에 대한 논의를 피해 왔다. 그러나 이 장은 칸트와 실러가 미적인 것의 개념을 순수예술과 예술가라는 새로운 개념들과 통합한 방식을 간단히 살펴보면서 마무리하려 한다. 두 사람은 위의 개념들을 통합함으로써, 현대적인 예술 체계를 하나의 전체로서 체계적으로 정당화하는 작업을 처음으로 해냈기 때문이다.[4] 칸트에 따르면, 취미를 개념 또는 규칙의 적용으로 보는 이론이나 감각적 즐거움 또는 유용성의 적용으로 보는 이론 모두 특정한 '관심'이나 욕망을 인정한다. 반면 진정 '미적인 취미'는 순수하고 무관심적인 즐거움이며, 이때 우리는 대상을 오직 관조하기만 한다. 긍정적으로 말하면, 칸트의 입장에서 미적 경험은 우리의 상상력(지각)과 오성(개념)의 '조화롭고 자유로운 유희'다. 진정한 미적 경험에서는 상상력과 오성이 분류하거나 결론을 내리는 보통의 평범한 방식으로 서로 맞물리지 않고, 즐겁게 조화를 이루면서 자유롭게 선회한다. 오성과 상상력이 이런 미적 방식에 머무르는 한, 오성과 상상력은 세계를 다만 관조적으로 탐색하고 즐길 수 있다(Kant 1987, 45, 51-52, 61-62).

미적인 것에 대한 칸트의 설명은 거의 전적으로 우리의 머릿속에서 일

4. 칸트의 세 번째 『비판』을 분석한 책들은 최근에도 엄청나게 쏟아져 나오고 있는데, 이는 『판단력 비판』이 예술과 미적인 것에 대한 현대적 이론의 토대가 되는 중요한 저작임을 입증하는 것이다. 이제는 형식주의 이론이 인기가 없어졌기 때문에, 최근의 해석자들은 『판단력 비판』에 담긴 도덕적, 정치적 차원을 재발견하고 있다. 반면 『판단력 비판』의 전반부인 미학과 후반부인 자연의 목적론 사이의 연결이 간과되었음을 지적하는 다른 이들도 있다(Cohen and Guyer 1982; Derrida 1987; Caygill 1989; McCormick 1990; Lyotard 1991; Guyer 1997).

어나는 일들에 할애되었지만, 그는 우리의 정신 능력들에 이런 조화로운 유희를 자극하기에 가장 좋은 대상들이 지니는 한 가지 특질을 찾아냈으니, 바로 "합목적성의 형식" 또는 "목적 없는 합목적성"이었다. 대상들 중에는 '어떤 목적에 따라' 만들어진 것처럼 보이고 특정 형식이 있는 것처럼 보이는데도, 그것들의 목적이나 용도가 **무엇인지**는 직접 보이지 않는 대상들이 있다. "꽃, 자유로운 디자인, 하염없이 얽혀 있는 선" 같은 대상들의 형식은 하염없이 그 어떤 이면의 욕망이나 관심도 없이 단지 그 고유한 유희의 힘을 즐길 수 있는 기회를 우리의 정신에 제공할 뿐이다(Kant 1987, 64-66, 49).

무관심성을 미적 판단의 보편성이 지니는 핵심 요소로 만듦으로써, 칸트는 미적 경험의 자율성을 감각이나 유용성이 주는 일상적 즐거움으로부터 구별했을 뿐만 아니라 과학과 도덕으로부터도 구별했다. 이런 구별은 18세기의 수많은 순수예술 관련 필자들이 예술의 도덕적 기능을 강조한 것과 상충하는 듯 보이며, 또한 도덕적 자유가 우리 인간 존재의 존엄성을 규정한다는 칸트 본인의 신념과도 상충하는 듯 보인다. 그러나 분명 칸트는 미적인 것과 도덕성이 지극히 간접적인 방식으로 연결되어 있다고 주장했다. 미는 도덕성의 상징이다. 왜냐하면 미적 판단과 도덕적 판단은 둘 다 외부의 규칙들에 구속되지 않고 자유롭기 때문이다. 그리고 자연의 압도적인 힘 앞에서 우리가 느끼는 미적 즐거움인 숭고는 이성적이고 도덕적인 존재인 우리의 위엄을 드러낸다. 미와 숭고에 대한 미적 경험은 우리에게 특정한 '도덕적 교훈'을 가르치지 않지만, 도덕적 행위자로서 우리가 지닌 자유를 깨닫게 한다(Kant 1987, 225-30, 119-32). 칸트의 경우, 미적 판단의 근본적인 역설을 피할 방도는 없다. 미적 판단은 즐거우면서도 무관심하고, 개별적이면서도 보편적이며, 자발적이면서도 필연적이고, 개념을 지니지 않으면서도 지성적이며, 도덕적 훈계가 없으면서도 우리의 도덕적 본성을 드러낸다.

미적인 것의 특수성을 일단 확립한 후, 칸트는 이를 사용하여 순수예술

이 수공예와 대립하고 예술가가 장인과 대립하는 이 새로운 양극성을 설명했다. '순수예술 대 수공예'라는 칸트의 이분법적 논의는 고대의 예술 개념이 분리되어온 역사를 뛰어나게 요약하고 있지만, 그는 이 분리를 역사적 과정이기보다 논리적 과정으로 제시한다. 그는 먼저 고대의 예술 개념을 자연과 대비되는 일종의 인간적 산물로 인식한 다음, 일반적인 예술 개념 안에서 교양 예술과 기계적 예술을 구별한다. 그러고 나서 칸트는 교양 예술을 "쾌적한 예술"과 "순수예술"의 두 부류로 나누는데, 쾌적한 예술의 목적은 일상의 감각적 만족이고, 순수예술의 목적은 정확하게 미적인 "반성의 즐거움"이다. 칸트가 단순히 쾌적한 예술의 예로 든 것은 파티에서의 재담, 집기가 잘 갖춰진 테이블, 연회에서의 음악 등이다(Kant 1987, 170-73). 칸트가 꼽은 순수예술의 목록에는 통상 핵심으로 거론되는 시, 음악, 회화, 조각, 건축과 더불어 웅변과 조경술이 추가된다. 그러나 또한 칸트는 사용을 목적으로 하기 때문에 통상 수공예로 분류되는 것들이라도 다음의 경우에는 순수예술로 여겨질 수 있다고 인정했다. 즉 "단지 바라보는 것만을" 목적으로 하면서 "관념들을 사용하여 상상력을 즐겁게 북돋아 자유롭게 유희하도록 하며, 정해진 목적 없이 미적 판단력을 사로잡는" 경우에는(Kant 1987, 193).

아울러 칸트는 순수예술 작품을 자발적 천재성의 산물로 여기고 수공예 작품을 근면과 규칙의 산물로 여김으로써, 예술가를 창조자로 보는 이상을 미적인 것의 견지에서 해석했다. 수공예 작업Handwerk은 단지 노동에 지나지 않으며 사람들이 보수를 받을 때만 하는 것인 반면, 순수예술 작업은 그 자체로 즐거운 활동이자 일종의 '유희'라고 칸트는 주장한다. 구체적인 개념을 따르는 장인이나 수공예인와 달리, 예술가는 자신의 천재성을 '미적으로' 사용하며 상상력과 오성을 구사하여 자유롭게 유희한다(Kant 1987, 171-75).

미적인 것과 목적, 예술가와 장인, 순수예술과 수공예라는 양극단을 체계적으로 통합함으로써, 칸트는 현대적 예술 체계를 정당화하는 강력한

철학적 논의를 제공했다. 칸트 자신은 순수예술에 대한 미적 반응만큼이나 자연에 대한 미적 반응에도 관심이 있었지만, 그의 작업에 기초를 둔 이론가들은 미적인 것을 거의 배타적으로 순수예술하고만 연관시켰다. 더구나 칸트는 미와 숭고에서 우리의 도덕적 본성이 드러난다는 점을 보여주려 시도했지만, 그럼에도 그의 작업이 미친 장기적인 영향은 예술과 과학, 도덕의 분리를 강화하는 것이었다.

칸트와 같은 시대를 살았지만 그보다 젊었던 시인 겸 극작가 프리드리히 실러는 미적인 것을 정립한 칸트의 체계에 깊은 인상을 받았지만, 칸트가 정신적인 것과 감각적인 것 사이의 이원론을 영속화시켰으며 이 이원론이 사회에 엄청난 폐해를 끼치게 될 것이라고 느꼈다. 칸트의 『판단력 비판』이 등장한 1790년 당시 프랑스대혁명은 희망찬 첫 단계에 있었고, 프랑스 의회는 자유를 열렬히 지지한 실러를 명예시민으로 임명했다. 그러나 1792-93년 혁명이 유혈극으로 변하자 실러는 혁명 정치를 치 떨리도록 거부하면서, 권위가 없으면 인간 영혼 내부의 깊은 분열이 자유보다 혼돈으로 이어진다고 확신했다. 실러가 1793년에서 1795년 사이에 쓴 『인간의 미적 교육에 관한 서한Letters on the Aesthetic Education of Man』은 정치적 혁명이 아니라 순수예술에 대한 미적 경험이 혼돈 없는 자유를 가져다줄 것이라고 주장한다. 미적인 순수예술이 구원의 힘이라는 것이었는데, 실러는 자신의 이런 주장이 터무니없는 허풍으로 보일 것임을 알았기 때문에, 나선형 논변으로 이를 증명하고자 했다. 그 논변은 일부분 칸트에 입각하고, 또 일부분은 인간 본성이 정신과 감각으로 분리되어 통합이 간절히 필요하다는 관점에 입각한 것이었다(Schiller 1967).

진정한 순수예술 작품에는 자유와 필연, 의무와 성향, '정신적 충동'과 '감각적 충동'의 조화, 즉 실러가 '유희'라고 불렀던 통일이 이미 존재한다. 예술가-천재는 유희인 예술작품에서 삶에 대한 초월적 진리를 구현한다. 그러나 이 진리는 구체적인 내용이 아니라 오직 작품의 **형식**으로 존재한다. "진정 성공적인 예술작품에서는 내용이 아무 영향도 미치지 못

한다. 형식이 모든 것이다. 왜냐하면 형식을 통해서만 모든 사람이 영향을 받기 때문이다. … 진정한 미적 자유는 오직 형식에서만 나온다"(Schiller 1967, 155). 진정한 순수예술은 감정을 자극하거나 신념을 가르치거나 도덕을 증진하는 것 같은 특정한 결과를 목표로 하는 법이 없다. 그런 도구적인 목표를 모두 버리고 "순수한 외형을 무관심적이고 조건 없이 감상"할 때에야 비로소 사람들은 "진정한 인간이 되기 시작할" 것이다(Schiller 1967, 205).

그러나 이렇게 이상화된 순수예술 작품이 어떻게 정치 혁명가들도 붙잡지 못한 정치적 자유와 평등을 가져올 수 있을까? 실러는 예술이 각 개인의 내면적 분열을 치유함으로써 사회를 변화시키고, 그리하여 도덕적이고 정치적인 행동들이 더 이상 자기 부과적인 의무가 아니라 전인적인 인간의 자발적인 표현이 될 것이라고 믿었다. 순수예술의 모범적 이미지는 각 개인을 조화로운 삶으로, 즉 선함이 자연스런 성향으로부터 흘러나올 수 있는 삶으로 이끌 터였다. 실러의 입장에서는 순수예술이 단지 칸트가 본 것 같은 도덕성의 상징이 아니라, 우리가 잃어버린 통일성을 복구함으로써 우리를 변화시킬 보다 차원 높은 진리의 화신이었다. "인류가 잃어버린 위엄을 예술이 구원했다. … 진리의 생명은 예술의 환영 속에서 지속되며, 원본 이미지의 복구는 이런 사본이나 잔상으로부터 이루어질 것이다"(Schiller 1967, 57).

실러는 미적 경험을 고결한 것으로 이해했기 때문에, 그가 오직 소수의 사람들에게만 미적 경험을 누릴 능력이 있다고 본 것은 결코 놀라운 일이 아니다. 실러가 '미적 상태'라고 부른 것은 순전히 정치적인 상태와 달리, 오직 구원 받은 소수의 생존자들 사이에서만 존재한다. 이는 마치 "미적인 것의 … 지배를 받는 … 소수의 선택된 집단들에서"만 발견되는 "순수한 교회나 순수한 공화국" 같은 것이다(Schiller 1967, 219). 그러므로 실러의 책 제목에서 언급되는 '미적 교육'은 한낱 예술 감상에 불과한 것이 아니라 예술에 의한 구원의 역동적인 과정이다. 예술은 그냥 예술이라는 것 자

체로 인해 우리의 감각적인 본성과 정신적인 본성을 재결합함으로써 우리를 구원할 수 있다. 실러의 『인간의 미적 교육에 관한 서한』은 순수예술, 예술가, 미적인 것이라는 새로운 이상들을 18세기 말에 최고조로 고양시켰다. 모리츠는 하나님에 대한 사랑의 언어를 예술에 대한 사랑에 적용했던 반면, 실러는 순수예술을 하나님의 화신으로 보고 구원의 힘을 순수예술에 부여했다.

칸트와 실러에 관한 우리의 논의를 이처럼 좋은 분위기에서 마치는 것도 좋겠지만, 우리는 미적 경험에 대한 그들의 고양되고 벅찬 해석을 보다 구체적인 현실과 다시 연결할 필요가 있다. 칸트와 실러는 둘 다 여러 방면에서 존경할 만한 인물이었고 대부분의 당대인들에 비해 보다 자유로운 사상을 지녔지만, 자신들이 살던 시대의 편견에서 벗어나지는 못했다. 『판단력 비판』은 칸트의 다른 두 비판서처럼 인간 정신의 보편적 능력을 분석하는 고차원에서 노닐지만, 우리는 이미 인종과 성별에 대해 칸트가 지녔던 태도를 언급한 바 있다. 또한 일정 수준에 이른 중산층의 안락을 획득한 사람들만이 순수히 무관심적인 태도를 쉽게 취할 수 있다는 것도 상당히 명백한 것 같다. "욕구가 충족될 때에야 비로소 우리는 누가 … 취미를 지녔고 누가 지니지 못했는지를 분간할 수 있다"(Kant 1987, 52). 칸트가 미적 무관심성을 지니지 못한 유형의 사람으로 든 예 가운데 한 명은 "이로쿼이 추장이다. 그는 파리에서 그 무엇보다 음식점이 가장 좋다고 했다"(Kant 1987, 45; Shusterman 1993, 111-17).

순수예술에 대한 실러의 열정적이고 자기희생적인 헌신은 전설적이다. 하지만 그의 이상은 너무 높았고, 부분적으로는 이 때문에 실러는 시장을 통해 생계를 유지하기가 힘들었다. 결국 그는 아우구스텐부르크 공작의 후원을 받아들이면서 그에게 『인간의 미적 교육에 관한 서한』을 헌정했다. 그러나 『서한』의 중심 주제는 단지 프랑스대혁명에 대한 반응으로 나온 것이 아니라, 고트프리트 뷔르거Gottfried Bürger의 시에 대한 2년 전의 맹렬한 공격에서 이미 고안된 것이었다. 뷔르거는 상업적으로 성공했을 뿐

만 아니라, 즐거움과 가르침이라는 고대 호라티우스의 이상을 들먹이며
시는 광범위한 청중이 접근할 수 있는 것이어야 한다는 주장까지 했던 인
물이다(Woodmansee 1994). 실러는 진정한 예술가라면 '나라의 **대중**'이 아니
라 '나라의 **선민**'에게 호소할 것이라고 받아쳤고, 아울러 예술작품의 성공
에 대해 허용할 수 있는 유일한 척도는 작품의 내적 완성이라고 주장했다
(Berghahn 1988, 79). 실러는 오직 노동에서 벗어난 계층만이 건전한 "미적 판
단력"을 지니며, "노동하는 생활로 인해 철저히 파괴된 … 인간 본성을 아
름답고도 온전하게 유지할" 것이라고 확신했다(Hohendahl 1983, 56).

칸트와 실러의 사상이 개인적 동기나 계급적 편견과 연관되어 있다고
해서 그들의 사상 자체의 정당성이 없어지는 것은 분명 아니다. 그러나 순
수예술의 현대적 체계를 정당화한 그들의 사상이 특수한 역사적 맥락에
서 등장한 것임을 무시한다면 그 또한 똑같이 잘못일 것이다.[5] 더 큰 문제
는 흄이나 케임스, 칸트나 실러가 당대의 인종, 계층, 성별 관련 편견들을
공유했는지 아닌지가 아니다. 이런 종류의 편견이 순수예술과 미적인 것
이라는 새로운 체계의 본질적인 부분이었는지 아닌지 하는 것이 더 큰 문
제다. 분명 이런 사회적 편견을 지녔던 똑같은 계몽주의 사상가들 가운데
다수는 또한 보편적인 인간 본성을 믿었다. 살롱 전시회나 음악회의 진
정한 공중은 누구인가를 둘러싼 프랑스인들의 논쟁에서는, 하류층과 대
부분의 여성을 천성적으로 열등하다고 보아 체계적으로 배제한 사람들뿐
만 아니라 거의 누구나 적절한 행동과 태도를 배울 수 있다고 여긴 사람
들도 있었다. 노동자라도 진지한 음악회에 자주 가려고 저축을 하는 사
람은 바로 그 사실에 의해 정당한 예술 공중의 일원이 된다고 주장한 필
자도 있었다(Lough 1957, 218). 좀 더 철학적인 차원에서는, 취미에 관해 글을

5. 테리 이글턴Terry Eagleton은 미적인 것을 이렇게 격상시키는 관점이 소규모 절대주의 국가에 살던 필
 자들에 의해 형성되었음은 결코 우연이 아니라고 여기며, 미적인 것의 정치적 효과에 대한 실러의 견
 해는 기존 권위에 대한 복종을 바로 정치적 주체의 느낌 속에 위치시키는 것 같다고 주장한다.

썼던 영국과 독일의 많은 필자들이 보편성을 지향하는 발언을 자주 선보였다. 비록 실제로는 오직 사회의 "보다 고상한 부류"만이 정제된 판단에 도달할 수 있지만, 그렇더라도 원칙상으로는 모든 사람이 정제된 판단을 할 수 있다는 믿음이 이런 발언에 함축되어 있었다. 칸트가 '공통감sensus communis'('상식'이 아니라 인류에게 공통적인 감각과 지성의 힘) 개념을 사용한 데는, 아프리카인과 아메리카 원주민이라도 교육을 잘 받으면 최소한 일부는 무관심적인 관조를 할 수 있다는 뜻이 담겨 있었다. 샤프츠베리에서 실러에 이르는 필자들이 보인 이런 보편화 경향을 '미학적 민주주의'라고 부르는 것은 아마도 과장일 테지만, 사회적, 인종적, 성적 편견이 공통의 인간성과 미적 경험에 대한 공언된 믿음과 자주 긴장관계를 일으켰던 것은 사실이다(Dowling 1996).

3부 대항의 흐름

신구논쟁을 촉발한 페로의 연설과 미적 순수예술이 인간을 내적 분열로 부터 구원할 것이라는 실러의 찬양 사이, 그 한 세기 동안 예술의 이상 과 제도는 유럽 전역에서 엄청난 변화를 겪었다. 17세기에는 예술이 특정한 목적 아래 사회 속에 통합되어 있었고, 별개의 예술 제도도 거의 없었는데, 중류층과 예술 시장 체계가 확대됨에 따라 순수예술의 현대적 제도 와 관행이 거의 모두 등장하게 되었던 것이다. 회화에서는 이제 미술 전시회, 미술품 경매, 미술 거래상, 미술 비평, 미술사가 존재했고, 서명이 새롭게 중시되었다. 음악에서는 이제 세속 음악회가 열리고, 오페라 무대 위의 좌석이 없어지고, 음악 비평과 음악사가 발전하고, '작품'의 개념 및 관행, 즉 정확한 기보법과 완성된 악보, 작품 번호의 관행이 등장했으며, 아울러 차용과 재활용이 종식되었다. 문학에서는 순회도서관, 문학 비평, 문학사가 존재했고, 자국어 정전의 발전과 저작권의 확립이 이루어졌으며, 자유로운 창조자라는 새로운 위상이 작가에게 부여되었다. 제도와 행동 에서 일어난 이런 변화와 더불어 예술의 개념과 용어에서도 유사한 대변혁이 일어났다. 고대의 광범위한 예술 개념은 순수예술과 수공예의 범주 로 분리되었고, 고대의 장인/예술가 개념은 예술가의 이상을 창조자로 보는 반면 장인은 평범한 제작자로 보는 사고로 분리되었으며, 과거의 취미 개념은 '미적'이라고 불리는 정제되고 지성적인 경험과 그에 대비되는 감각과 기능의 일상적인 즐거움으로 분리되었다. 그리고 예술, 예술가, 미적 인 것이라는 새로운 범주들 각각을 구성하는 새로운 관념들이 생기거나, 또는 예전 관념들이 새로운 의미를 지니게 되었다. 예를 들어 예술가의 경우에는 자유와 천재성의 이상이 드높아졌을 뿐만 아니라, 모방이 독창성으로, 창안이 창조로, 재생산의 상상력이 창조적 상상력으로 옮겨가는 심대한 변화가 일어났다. 제도, 관행, 이상, 용어에서 일어난 이 모든 변화들

이 합쳐져 순수예술의 현대적 체계를 구성했으며, 이 체계는 오늘날에도 여전히 대부분 건재하다.

물론 이렇게 엄청난 문화적 변화가 하룻밤 사이에 과거의 이상과 관행을 쓸어낸 것도 아니요, 새로운 범주들이 하나로 단단하게 고정된 것도 아니었다. 예컨대 과거의 취미 개념에서 미적인 것으로 옮겨가는 변화가 유럽 전역과 그 식민지들에까지 스며드는 데는 수십 년이 걸렸고, 심지어 그 후에도 다양한 견해가 존재했다. 칸트와 실러에게서 그토록 중시된 '무관심적 관조'의 개념은 보편적으로 강조되지 않았다. 흄에서 케임스, 앨리슨에 이르는 필자들은 '편견 없는 판단'에 더 가까운 어떤 것에 만족하면서, 미적 경험의 독특한 성격을 확립하는 일보다는 취미의 보편적 기준을 찾는 데 더 관심을 보였다. 그보다 약간 낮은 수준에서, 버나드 맨더빌은 이기심과 사치를 찬미함으로써 여론에 충격을 주었고, 심지어 무관심성에 관한 샤프츠베리의 대화체 글을 패러디하기도 했다. 맨더빌의 패러디 대화에 등장하는 인물들—샤프츠베리의 대화에서와 달리 여성도 한 명 등장한다—은 귀족이 선호했던 이탈리아 역사화와 대중적인 호소력이 더 컸던 장르인 네덜란드 정물화 각각의 장점을 두고 논쟁을 벌인다. 이 대화에서 샤프츠베리를 대변하는 인물은 젊은 여성에게 다음과 같이 말한다. "바라건대 그대의 낮은 취미에 대한 변명일랑 더 이상 하지 말았으면 좋겠소. … 위대한 대가는 평범한 사람들을 위해 그림을 그리지 않는다오. 정제된 오성을 갖춘 난사람들을 위해 그리는 것이지"(Mandeville 1729, 2:35).

물론 미적인 것에 관한 중간적인 입장도 있었으니, 특히 독일 필자들이 그런 편이었다. 헤르더는 민요와 시를 옹호하면서 칸트의 무관심성 개념을 내놓고 비판했고, 최소한 조각에 관해서는 초연한 관조를 앞세우며 촉

각을 격하시키는 데 거부 의사를 표명했다. 헤르더는 각각의 예술이 상이한 감각 영역과 관련해서뿐만 아니라 각각의 문화적, 역사적 맥락 속에서도 해석되어야 한다고 주장했고, 이런 주장을 통해 초연한 형식주의로 나아가는 관조적 미학의 경향을 약화시켰다. 그러나 이렇게 역사주의를 견지했음에도, 헤르더는 새로운 순수예술 체계의 다른 측면들, 가령 순수예술의 범주, 예술적 천재성의 격상, 미의 보편적 원칙들을 발견할 미학이라는 '학문'의 관념을 포용했다(Herder 1955; Norton 1991).

8장에서는 미적인 것을 자율적이라고 보는 새로운 개념에 대한 대안을 만들어낸 세 명의 필자들, 즉 윌리엄 호가스, 장-자크 루소, 메리 울스턴크래프트에 대해 간단히 살펴볼 것이다. 이들은 저마다 당시 발전 중이던 정제되고 관조적인 취미의 이상에 끌렸지만 결국 거부하고서 감각적 즐거움과 사회적 유용성을 옹호했다. 호가스의 '쾌락주의 미학'은 시각예술에서 문제에 접근했고, 루소의 '축제 미학'은 주로 음악과 극장에서, 울스턴크래프트의 '사회정의 미학'은 그림 같은 것에 대한 비판에서 문제에 접근했다. 이들이 순수예술과 미적인 것이라는 새로운 이상을 향해 드러낸 양가적 입장은 현대적인 순수예술 체계의 구축을 통해 얻은 것뿐만 아니라 잃은 것까지도 평가하는 데 도움이 될 수 있는 대안적 전통의 일부를 구성한다.

그러나 순수예술 체계는 지성적인 변화뿐만 아니라 제도적인 변화의 결과이기도 했으니만큼, 당연히 제도적인 형태의 저항도 일어났다. 9장에서는 점점 커져가는 순수예술의 자율성과 사유화에 저항한 가장 극적인 사례를 살펴볼 것인데, 그 사례란 프랑스대혁명이 혁명 축제, 국립음악원, 국립미술관을 통해 목적이 있는 예술이라는 고대의 체계에 새로운 생명을 불어넣으려 한 시도였다. 혁명가들은 예술을 단지 선전에 이용하는 것 이

상의 무언가를 목표로 삼았지만 결국 예술과 생활을 재통합하는 데 실패했고, 이는 정치적 참여 예술을 창조하려는 후대의 노력에 불신을 초래하고 말았다. 이런 면에서 특별히 중요한 것은 그들이 루브르에 국립미술관을 만들었다는 사실이다. 혁명가들에게는 칸트나 실러를 읽는 데 할애할 시간이 거의 없었겠지만, 예술작품을 기능적 맥락으로부터 떼어내어 미술관에서 바라보도록 한 그들의 조치는 기이하게도 '예술 그 자체'를 미적으로 관조한다는 새로운 이상을 법제화한 셈이었다.

8 호가스, 루소, 울스턴크래프트

호가스의 '쾌락주의 미학'

호가스는 사치와 이기심을 찬양한 맨더빌의 입장을 거부했지만, 감식가나 자칭 '취미의 인간'을 공격하는 입장에는 진심으로 합세했다. 호가스는 『미의 분석The Analysis of Beauty』(1735)에서 "요동치는 취미 개념"을 정리하겠다는 목표하에, 감식가들이 선호하는 것은 유럽 대륙의 웅대한 양식이라는 점을 드러내면서도 또한 순수예술을 그 자체로 즐기는 것을 강조하는 새로운 풍조도 정당하게 다루었다. 예술가의 새로운 이상에 대한 태도와 마찬가지로 미학에 대한 호가스의 접근 역시 두 세계 사이에서 갈라져 있었으니, 하나는 가르침과 평범한 즐거움을 통합한 과거의 예술/수공예 세계이고, 다른 하나는 정제된 취미와 예술 그 자체를 옹호하는 새로운 세계다. 사실 호가스가 논의한 미의 제1원칙은 적합성으로, 이는 전체에 대한 부분들의 적합성일 뿐만 아니라 목적에 대한 적합성이기도 하다. 예컨대 병과 칼, 창문과 문, 배의 디자인이 그 목적에 적합해야 하고, 무엇보다도 인간의 신체가 일하고 노는 움직임에 적합해야 한다는 것이다. 호가스에 따르면, 적합성과 밀접하게 연관되어 있는 것은 전통적인 예

253

술 논문에서 중심적인 위치를 차지했던 균형, 비례, 통일성 같은 원칙들이다(Hogarth[1753] 1997, 25-26). 그러나 그가 가장 큰 흥미와 열정을 보이는 것은 예전 논문들에서 일익을 담당하지 못했던 두 원칙, 즉 다양성과 복잡성인데, 이는 로코코 양식뿐만 아니라 특히 관람자의 즐거움을 새롭게 강조하는 입장도 반영하는 원칙들이다. 다양성은 용도가 아니라 표면의 형식이나 장식과 관련된 것이며, 그 주된 목적은 "눈을 즐겁게 하는" 것이다. 복잡성은 "시선을 마구잡이로 끌고 다니면서" "어떤 즐거움을 주고," "그 즐거움으로 인해 '미'라고 불릴 만한 자격을 얻는다"(27, 32-33). 여기서 말하는 것은 목적에 대한 적합성의 미와 아주 다른 종류의 미, 즉 그 자체로 향유되는 미인 듯하다. 그리고 호가스가 복잡한 곡선의 형태들을 좇는 시선의 즐거움을 일컬어 "추적 그 자체로서의 추적"의 즐거움이라고 말할 때, 우리는 후일 칸트가 상상력과 오성의 유희 또는 "목적 없는 합목적성"의 유희라고 묘사하게 되는 것과 같은 선상에 호가스가 있다는 생각을 품을 수 있게 된다.

　그러나 호가스에게는 현대 미학의 주된 방향과 상충하는 또 다른 면이 있다. 케임스나 칸트가 시선을 '마구잡이'로 끌고 다니는 복잡성에 관해 이야기하리라고는 그 누구도 기대하지 않을 것이다. 『미의 분석』에서 가장 핵심적인 발언은 감식가와 학자들이 고전 형식의 모방을 이상으로 삼는 데 대한 호가스의 험담이다. "편견에 사로잡힌 인간이 아니고서야 그 누가 … 살아 있는 여성의 얼굴과 목, 손, 팔을 본 적이 없다고 말하겠는가. 그리스의 비너스조차도 그것을 조악하게 모방할 뿐인데"(Hogarth[1753] 1997, 59). 호가스에게 미는 관능적이고 육체적이며, 심지어 에로틱하다고까지 할 수 있는 것―성적인 소유가 아니라 일상의 관능적인 즐거움―이다. 폴슨이 지칭하는 이른바 호가스의 '쾌락주의 미학'은 특히 그가 대부분 신체로부터 이끌어내는 예시들에서 나타나는데, 예컨대 "짜임새 있는 복잡한 형식의 미"는 곱슬곱슬 흘러내리는 머리카락에서 예시되며, "서로 뒤섞인 그 머리타래들은 추적의 즐거움으로 눈을 황홀하게 만든다"(Paulson 1991-93,

도판 43. 윌리엄 호가스, 『미의 분석』(1753) 표지에 그려져 있는 상징. 호가스는 대담하게도 삼위 일체를 상징하는 투명 피라미드를 사용한다. 그러나 고대 헤브라이어로 쓰인 하나님의 이름은 그의 '미의 선'으로 대체한다. 뱀의 머리가 있는 구부러진 선은 이브를 유혹하는 사탄을 묘사한 밀턴의 시를 넌지시 암시한다. 이 시도 표지에 인쇄되어 있다.

3:94; Hogarth[1753] 1997, 34). 호가스는 또한 이런 종류의 복잡한 형식을 일러 "춤의 정수"라고 한다. 춤의 정수는 극장에서도 볼 수 있지만, 특히 "민속 춤"에서 드러난다. 민속춤이라는 것은 젠체하는 순수예술의 일부도 아니고 마구잡이로 경중경중 날뛰는 것도 아니며, 그야말로 고대적 의미의 예술이다(109-11). 신체의 일상적인 동작처럼, 민속춤은 구불구불한 많은 선들로 이루어진 "짜임새 있는 다양성"이다. 그러나 호가스는 그 구불구불한 "아름다운 선"을 물결치는 머리카락의 곡선과 남녀의 춤에서뿐만 아니라 촛대나 코르셋 같은 일상적인 사물, 심지어 벽난로를 조절하는 웜 기어에서도 찾아내는데, 그는 『미의 분석』에서 이 웜 기어에 두 쪽을 할애한다(33-34)(도 43).

　미의 객관적인 형태가 평범한 육체와 일상의 사물들에 깃들어 있듯이, 그런 미를 지각하는 것도 평범한 눈으로 가능하다. 뒤보나 케임스가 말한 '비교의 취미'의 요건인 우월한 사회경제적 지위도 필요 없고, 모리츠

나 칸트가 말한 '무관심적 판단'의 요건인 금욕적이고 지적인 규율도 필요 없다. 단지 멀쩡한 눈과 귀, 그리고 '취미의 인간'입네 하는 편견에 찌들지 않은 정신만 있으면 된다. 인간이 만드는 예술의 경우, 호가스가 인정하듯이, 형식적 측면과 실용적 측면이 늘 일치하지는 않을 수도 있으며, 눈에 오히려 거슬리는 것이 유용할 수도 있다. 그러나 "자연의 기계들에서는 미와 용도가 얼마나 멋지게 맞물리는지!"(62) 자연, 특히 인간의 신체는 우아한 작업과 걸음, 춤에서 드러나듯이, 최고도의 복잡한 선, 비율, 적합성을 결합한다. 다양성과 비례, 복잡성과 목적의 이런 행복한 결합은 누구라도 알 수 있다. 호가스는 때로 "보다 뛰어난 통찰력을 지닌 사람들"에 관해 이야기했는데, 이때 그가 뜻한 것은 후일 미학의 주류를 이루는 무관심적인 관찰자가 아니라 호가스의 복잡한 풍자를 읽어낼 수 있는 비판적 지성인이었다. 그는 『미의 분석』에 대한 광고에서, 이 책은 "남성과 여성 모두"를 위한 것이며 평이하고 재미있게 서술되었다고 말한다 (xvii). 폴슨은 호가스가 취미를 "정치와 권력의 문제, 즉 누가 판단의 권위를 지니는지 혹은 지녀야 하는지의 문제"로 이해했으며, 취미의 정제보다 "취미의 민주화"를 목표로 삼았다고 주장한다(Paulson 1991-93, 3:121). 현대적인 순수예술 체계가 진전되는 주류 국면에서 볼 때, '쾌락주의 미학'이라는 용어는 모순적이다. 미학의 지배적 요소가 된 것의 요점은 '정제'되거나 '이성적'인 혹은 '미적'인 취미를 일상적인 즐거움—직접적인 감각의 즐거움이든 목적에 대한 만족의 즐거움이든—으로부터 구별하는 것이었고, 샤프츠베리에서 칸트에 이르기까지 취미에 관해 주도적으로 글을 쓴 많은 필자들은 미적인 것에서 욕망을 배제했다. 호가스는 세련된 취미 쪽으로 마음이 끌렸지만, 거기에 내재하는 엘리트주의 역시 알아챘다. 그는 "완전히 부적절한" 사람들로 여겨져 새로운 순수미술 전시회에서 배제 당하게 되는 "군인, 짐꾼, 아이 딸린 여자들"의 편에 남았다.

루소의 축제 미학

호가스만 홀로 일상의 관능성과 평등을 옹호한 것은 아니었다. 그의 관점을 공유한 인물은 그와 기질이나 관심사가 너무 달라 두 사람의 이름을 연결하는 것이 그야말로 이상하게 보일 정도지만, 그런 인물인 루소 또한 고대의 예술 체계와 새로운 순수예술 체계 사이에서 갈등한 터였다. 당대의 사람들조차도 루소가 모순적일 것까지는 아니더라도 역설적이라며 비난했는데, 그가 순수예술을 일러 도덕적 타락의 발로라고 맹비난하면서도 계속해서 오페라와 희극, 소설을 썼기 때문이다. 일부 학자들은 루소의 양면성을 화해시켜 그를 현대 미학의 구미에 더 맞는 사람으로 만들고자 노력했지만, 나는 우리가 그의 양가성으로부터 더 많은 것을 배울 수 있다고 생각한다.[1] 나는 루소에게서 세 가지 문제, 즉 순수예술의 사회적 역할, 취미의 본성, 그리고 축제의 이상에 초점을 맞출 것이다.

18세기에 출세를 노렸던 다른 많은 젊은이들처럼, 루소도 음악과 미술을 이용하여 품위 있는 사회로 진입하고자 했다. 제네바에서 온 가난한 떠돌이였던 루소는 하는 수 없이 음악 선생과 대필 작가로 일하면서 천방지축인 아이들을 가르치고 요약문이나 초안을 작성하다가 마침내 파리에 이르렀는데, 그곳에서 디드로와 달랑베르로부터 『백과전서』에 실을 음악 항목을 써달라는 요청을 받았다(Cranston 1991a). 어느 날 검열에 걸려 뱅센느 감옥에 갇힌 디드로를 면회하러 가던 길에, 루소는 디종 아카데미의 에세이 공모를 보았다. 공모의 주제는 예술과 과학이 "도덕을 정화하는" 경향이 있는지 여부였다. 불현듯 그는 머릿속이 환해지면서 나무 아래 주저앉고 말았다. 그가 필생을 기울여 작업하게 될 주제, 즉 인간은 본래 선

1. 예술에 관한 루소의 견해를 균형 잡힌 시각으로 정리한 가장 중요한 글은 Robinson(1984)이다. 음악과 관련하여 루소를 연구하는 마이클 오데아Michael O'Dea는 순수예술에 대한 루소의 태도에 존재했던 긴장이 결코 해소되지 못했다고 보는 로빈슨의 의견에 동의한다(1995). 루소를 진지하게 연구하는 학생들은 현재 Trousson and Eigeldinger(1996)에서 엄청난 도움을 받고 있다.

하지만 제도에 의해 타락한다는 생각이 물밀듯이 밀려왔던 것이다.

루소의 당선작인 『첫 번째 담화First Discourse』(1751)는 예술과 과학이 도덕적 혜택을 가져다주느냐는 질문에 우레와 같은 반대 입장을 표명한 것이었다. 루소의 에세이가 우리의 이야기에서 그토록 흥미로운 이유 가운데 하나는 그가 즐거움과 유용성을 가르는 기준뿐만 아니라 아름다운 예술이라는 새로운 범주 또한 분명하게 공격했다는 점이다. 그것도 달랑베르가 『백과전서』의 서문에서 그 두 가지를 널리 알리고 있던 바로 그해에 말이다. 루소의 비판은 익히 잘 알려진, 퇴폐적인 아테네인들과 시민의식을 지닌 스파르타인들 사이의 대비에 의거했다. "순수예술에서 초래된 악습이 아테네로 유입된 반면," 스파르타인들은 "예술과 예술가들을 문 밖으로 몰아냈다"(1954, 9; 1992, 9).[2] 디드로 같은 친구들은 『첫 번째 담화』를 절묘한 역설이라며 환영했지만, 루소는 문화적 징벌자라는 새로운 역할을 열정적으로 떠맡았다.

루소의 『첫 번째 담화』는 많은 공격을 초래했고, 이로 인해 그는 타락하는 사회에서 순수예술이 지니는 역할에 대해 보다 깊이 숙고하게 되었다. 불평등의 기원에 관한 『두 번째 담화Second Discourse』(1754)에서 그는 인간이 만들어낸 예술의 계보에 관한 가설을 발전시키는 가운데, 노동의 분업이 사유재산을 낳고 나아가 사치와 순수예술로 이어지는 과정을 추적했다. 인류의 타락을 이렇게 해석하면서, 루소는 순수한 자연적 상태와 타락한 사회적 상태, 그 사이의 시기를 "발생기 사회nascent society"라고 부른다. 이는 요컨대 인류가 예술의 단순한 즐거움을 일상적 삶의 일부로 즐겼던, 사유재산이 나타나기 이전의 황금시대다. "사람들은 오두막 앞이나 큰 나무 주변에 모이는 데 점점 익숙해졌다. 사랑과 여유의 진정한 산물인 노래와 춤은 오락, 더 정확히 말해 한가한 소일거리가 되었으며, 남

2. 인용이 둘인 경우, 첫 번째 참조는 내가 번역한 프랑스어 원문 텍스트고, 두 번째 것은 쉽게 구할 수 있는 영어판이다.

자와 여자들을 한데 모았다"(1954, 71; 1992, 47). 사람들이 자신들의 옷과 연장, 악기를 스스로 만들고 아름답게 장식했을 때는, 그들 모두 "자유롭고, 건강하며, 선하고 행복했다." 그러나 일단 시기심이 생기고 노동 분업이 이루어지자, 그 결과로 사유재산, 불평등, 노동, 비참이 발생했다. 이렇게 시작된 기나긴 과정은 결국 사치와 과시가 난무하는 현대 세계로 이어질 것이었으며, 그 세계에서 순수예술은 사회적 차이를 나타내는 데 사용된다(1954, 49).[3]

디드로는 루소의 순수예술 계보에 조금도 흥미를 보이지 않았고, 볼테르는 노골적으로 반감을 표시했다. 그 부분적인 이유는 루소의 계보가 당시 떠오르고 있던 미적인 것의 개념에 결정적이었던 순수예술과 사치의 구별을 거부한다는 점이었다. 1758년에는 루소 역시 달랑베르를 멀리했는데, 달랑베르가 제네바 사람들은 취미를 향상시키기 위해 극장을 설립해야 한다고 썼던 까닭이었다. 이는 루소가 보기에 너무 지나친 것이었다. 그는 『달랑베르에게 보내는 편지Letter to d'Alembert』에서 극장이 시민에게 좋은 영향을 끼친다는 생각을 공격했다. 극장은 상류층에 아첨을 떨 수밖에 없는데, 상류층은 무대 위에서 그려지는 고통에는 동정을 보이지만 그 동정이 바깥세상에 실제로 존재하는 비참한 현실로 옮겨지는 경우는 거의 없다는 주장이었다. 루소는 『첫 번째 담화』 이후에도 오페라와 희곡을 계속 썼기 때문에, 이제 완전히 위선자로 보였다. 그러자 이에 대해 루소는, 소박하고 건전한 제네바인들의 경우가 아니라 파리나 런던처럼 이미 타락한 도시들의 경우에는 자신도 도덕 증진을 위한 임시방편으로 순수예술 제도를 용인할 준비가 되어 있다고 항변했다.

3. 루소가 상상했듯이, 사람들이 무리를 지어 노래를 부르고 춤을 추었던 이런 처음의 모임은 시기심과 불평등으로 이어져 누가 최고의 가수인지 춤꾼인지를 따지는 언쟁 형태로 변했고, 거기서부터는 내리막길이었다. 이제부터는 고립된 자연 상태의 특성인 자기보존 또는 자기애(amour de soi)의 긍정적인 충동 대신 인간의 행위를 이끄는 새로운 동기로 자만심 또는 이기적인 사랑(amour propre)이 발전했는데, 이는 비교가 촉발하는 부정적인 충동이었다. 루소가 상상한 이행기인 '발생기 사회'는 비교와 이기적 사랑의 씨앗이 심어지기는 했지만 아직 그 악의 꽃을 피우지는 않은 시기로 이상화되었다.

루소는 『첫 번째 담화』와 『두 번째 담화』, 『달랑베르에게 보내는 편지』에서 순수예술을 강력히 비판했지만, 다른 글들, 예컨대 『음악 사전 Dictionary of Music』([1768] 1969)에서는 순수예술을 단순한 임시방편보다 더 중요한 어떤 것으로 여겼다. 그럼에도 루소의 전체적인 관점을 고려할 때, 순수예술 작품이 임시방편 이상의 무언가가 되려면 허영심의 얼룩을 깨끗이 씻어내고 고결한 도덕적 목적에 이바지해야 할 터였다. 예를 들어 루소는 『쥘리, 또는 신 엘로이즈Julie, or the New Heloise』의 두 번째 서문에서 자신의 소설을 일러 광범위한 청중에게 소박한 생활의 메시지를 전하는 '유용한' 수단이라고 소개했으며, 심지어 결혼생활의 기쁨을 더하기 위해 부부가 함께 이 책을 읽어야 한다고 제안하기까지 했다([1761] 1997, 16). 몇 년 후 루소는 『음악 사전』의 오페라 항목에서 오페라야말로 순수예술 가운데 가장 고귀한 형식이라고 선언했지만, 이때 루소가 염두에 두었던 것으로 보이는 오페라는 글룩의 작품이나 그 자신의 〈마을의 점쟁이〉였으며, 그는 이 작품들이 시에 봉사하는 음악을 통해 소박한 행위를 묘사함으로써 사람들의 도덕적 감정을 순화할 수 있다고 믿었다([1768] 1969). 그러나 오페라의 잠재적인 도덕적 영향력을 찬미하는 이런 입장은 자족적인 작품에 대한 무관심적 감상의 관념과 거리가 멀다.

루소의 취미 개념은 순수예술의 범주에 관한 그의 논평과 똑같은 종류의 양가성을 보였다. 이따금 그는 마치 나중에 미적인 것으로 발전한 바로 그런 종류의 정제된 취미로 나아가고 있던 사람들처럼 말한다. 이를테면 그가 취미에서 느낌과 이성의 통일을 강조하는 경우가 그렇다. 게다가 그는 정제된 취미에 관한 주류 관념들을 발전시키고 있던 사람들 대다수가 지녔던 성차에 대한 편견을 공유하면서, 때때로 남성들의 도덕적 오성과 (문학처럼 진지한 것을 판단하는 척해서는 안 되는) 여성들에게 '자연스러운' '신체적' 취미를 대비했다. 그는 심지어 교육에 대한 소논문/소설인 『에밀』에서, 시골에서 완전히 '자연적인' 방식으로 자란 소설 속의 제자를 파리로 보내어 한동안 살게 한다. 예술에 대한 감식안을 배울 기회

가 파리에는 더 많을 것이기 때문이다(1957, 426; 1979, 341). 그러나 루소의 입장에 더 가까운 견해는 훌륭한 취미란 "쾌적한 삶"을 구성하는 "작은 것들의 결"을 즐길 줄 아느냐의 문제라는 것이다. 바로 이런 작은 것들을 통해 우리는 "우리 가까이에 있는 것들의 진가를 음미하며 삶을 채워나가는" 법을 배우게 된다(1957, 430; 1979, 344). 물론 이는 칸트가 '미적인 것'을 돋보이게 하는 것으로 사용했던 바로 그 쾌적한 것 혹은 즐거운 것이다. 칸트가 무관심적인 태도를 제대로 취하지 못한 사례로 든 것들 가운데 루소가 "민중의 땀을 쓸데없는 것들에 탕진하는 잘난 자들의 허영심"에 반대한 일이 포함된 것은 결코 우연이 아니다(Kant 1987, 46).

후일 주류 미학 이론에 수용되는 정제된 또는 무관심적인 즐거움과 달리, 루소는 취미를 일상적 즐거움의 한 형식으로 만들어 "도를 넘지 않는 관능 또는 향락"이라고 불렀다. 말년의 글에서 그는 감각적인 것과 정제된 것, 단순한 것과 복잡한 것, 자연적인 것과 인공적인 것, 누구나 경험할 수 있는 일상적인 즐거움과 교양 있는 소수만이 느낄 수 있는 우아한 즐거움을 잇달아 대비했다. 『쥘리』에서 여주인공이 입고 먹는 방식은 "정제되지 않은 관능성"을 드러낸다고 일컬어지며, 그녀는 클라렌스에 시골 사유지를 마련하여 고상한 사회의 인위적이고 유행을 따르는 "오락" 대신 단순하고 정직한 "소일거리들"로 시간을 보낸다([1761] 1997, 412-18). 일상생활을 감각적으로 즐긴다는 루소의 이상은 소설의 첫 부분에 나오는 클라렌스 지역의 포도 수확 장면에 대한 설명을 통해 멋지게 전달된다. "술통을 사방으로 둘러 묶는 소리, 포도를 따는 여인들의 노랫소리, … 그들에게 박차를 가하는 소박한 악기 소리, 이 순간 대지의 표면 위로 퍼져나가는 듯한 명랑한 기분을 그림처럼 보여주는 사랑스럽고 감동적인 정경 … 모든 것이 맞물려 축제 같은 분위기를 만들어내는데, 이런 분위기는 생각할수록 더 아름다워지기만 한다. … 축제는 사람들이 쾌적한 것과 유용한 것을 결합하는 데 성공하는 유일한 경우라는 생각이 들기 때문이다"(494).

루소는 이렇게 순수예술과 미적인 것이라는 새로 떠오르는 이상들에

저항했지만, 그 저항의 전모는 취미란 절제된 관능성이라는 그의 관념과 수공예 및 축제에 대한 확신을 결합시킬 때에야 비로소 명확해질 것이다. 원래는 통일되어 있었던 예술과 일상생활의 흔적을 루소는 아메리카 원주민들의 수공예 관행에서, 또 심지어 스위스의 몇몇 마을에서도 여전히 발견할 수 있다고 생각했다. 『달랑베르에게 보내는 편지』에서 그는 뇌프샤텔 호수 근처의 한 산골마을을 묘사한다. 이 마을에서는 농부들이 자신들의 옷과 가구를 만들고 오락을 즐기며 겨울을 난다. 이곳 사람들은 거의 모두가 그림 그리는 법, 색칠하는 법을 알며, 대부분 플루트도 불 줄 알고 노래도 한다. 루소는 또한 『에밀』의 한 절 전체를 할애하여 예술가와 장인 사이의 불공평한 구별과 "거래를 멸시하는 편견"을 공격했다. 자연을 따라 배우고 있는 에밀은 신사가 받는 감식안 교육을 받지는 못하지만, 그 대신 명예로운 목공술을 익힌다(1957, 213-34; 1979, 185-203).

　　루소는 『달랑베르에게 보내는 편지』 말미에서 극장이 줄 수 있다는 이점을 몇 쪽에 걸쳐 공격한 다음, 마침내 이렇게 묻는다. "그렇다면 구경거리는 전혀 없어야 한단 말인가?" 아니다, 많이 있어야 한다고 그는 답한다. 그러나 "몇 안 되는 소수만 깜깜한 동굴처럼 어두운 곳에 갇혀 … 침묵 속에서 꼼짝도 않고 바라보는 그런 배타적인 구경거리는 아니다. … 아니다. 행복한 사람들이여, 그것은 당신들의 축제가 아니다. 모두 한데 모여 달콤한 행복감에 빠져들 곳은 바로 탁 트인 하늘 아래다." 그러면 이런 공공장소에서 벌어질 구경거리에서 '보일' 것은 무엇인가? 사람들이다. 사람들은 서로를 서로에게 보여줄 것이다. "광장의 중앙에 말뚝을 하나 박고 꽃으로 말뚝의 꼭대기를 장식하여 사람들을 모으면 축제가 벌어질 것이다. 그러나 더 좋은 것은 구경꾼 자신들을 구경거리로 만드는 것이다. 그들을 배우로 만들어 서로가 다른 사람들에게서 자신의 모습을 보고 사랑하도록, 모든 사람이 더 훌륭하게 통일되도록 배치하라"(1954, 224-25; 1960, 125-26).

　　예술에 대한 루소의 견해를 해석한 가장 해박한 학자는 루소의 축제를

"규범적 신화"라고 불렀다(Robinson 1984, 252). 그러나 루소의 축제가 완전한 환상이었던 것은 아니다. 『달랑베르에게 보내는 편지』가 상기시키는 것은 루소가 어렸을 때 제네바에서 보았던 자연발생적 축제다. 어느 날 밤 생 제르베 구역에서 시민군 훈련이 끝난 후, 남자들은 광장에 있는 분수 주위로 모여들어 북과 피리 소리에 맞추어 횃불 아래서 춤을 추기 시작했다. 약 500 내지 600명이 손에 손을 맞잡고 분수 주변을 돌면서 춤을 추자, 아낙들과 아이들이 잠에서 깨어나 창문을 열고 내다보다가 술을 가지고 거리로 내려왔고, 그 저녁은 건배와 포옹, 웃음이 만발하는 가운데 끝났다. 루소는 아버지의 말을 기억한다. "장-자크, 조국을 사랑하렴. 이 제네바 사람들이 보이니? 이들은 모두 친구고 형제란다. 기쁨과 평화가 이들 가운데 있어."(1954, 232-33; 1960, 135-36) 루소는 극장에 열심히 들락거렸고 오페라를 사랑했지만, 그런 그에게도 이 단순하고 자연발생적인 축제의 기억은 침묵 속에 관조하는 가장 완벽한 순수예술 작품보다 더 진정하고 매력적인 것이었다. 물론 이는 그가 『달랑베르에게 보내는 편지』를 썼을 때인 1758년에 이르러 이상화된 기억이었다. 이렇게 이상화된 기억이 계급 분열과 독재 과두정치에 휩싸여 있던 실제 제네바와 얼마나 거리가 멀었는지를 루소 자신이 알게 된 것은, 고작 4년 뒤에 그의 고향 도시가 『에밀』을 불태우고 그 저자를 비난했을 때였다(Cranston 1991b).

모든 사람이 함께 즐기는 축제라는 단순한 예술은 취미를 절제된 관능성으로 보는 루소의 개념과 상응한다. 루소의 축제는 평등과 자발적 표현의 시간이며, 우아한 즐거움과 도덕적 목적의 결합이다. 이런 개념은 부득이하게 실러가 이상으로 삼은 '유희'와 비교된다. 양쪽에는 공통점이 많다. 특히 실러의 유희 개념에는 즐거움과 의무, 감각적인 것과 영적인 것이 결합되어 있기 때문이다. 그러나 실러는 순수예술을 유희의 최고 형식으로 만들었으며, 일상의 관능성과 유용성을 저버리고 형식에 대한 무관심적인 관조를 옹호했다. 주류 미학과 순수예술 제도들은 실러의 이상을 따랐으니, 20세기 예술계가 순수예술과 삶을 다시 결합하려고 헛된 노력

을 지속하는 것도 결코 놀라운 일은 아니다.

울스턴크래프트와 정의로운 아름다움

메리 울스턴크래프트의 삶과 글은 루소에게 분노를, 호가스에게는 짜증을 유발했을 테지만, 반면 그녀는 여성에 대한 루소의 가부장적 견해에 분개했고, 호가스가 아름답다고 했던 구불구불한 선을 '협소한 규칙'이라고 생각했다(Wollstonecraft 1989, 6:289)(도 44). 현재 우리는 울스턴크래프트를 주로 페미니즘과 정치에 관해 글을 쓴 필자로 생각한다. 그러나 엘리자베스 볼스Elizabeth Bohls가 보여주었듯이, 울스턴크래프트는 헬렌 마리아 윌리엄스Helen Maria Williams, 도로시 워즈워스Dorothy Wordsworth, 앤 래드클리프Ann Radcliffe, 메리 셸리Mary Shelley와 더불어, 관조적인 미적인 것으로 나아간 18세기의 움직임을 꿰뚫어보고 날카롭게 비판했다(Bohls 1995). 볼스가 연구하는 이 필자들은 미적인 것을 구성하는 요소들에 대하여 각기 다른 요소를 거부하거나 각기 다른 심각한 단서를 달았지만, 여성(그리고 경우에 따라서는 하층민이나 식민지의 유색인들)의 취미를 정당화하고 삶의 특정한 관심사로부터 취미를 분리하는 데 저항하려는 의지는 모두 똑같았다. 메리 울스턴크래프트의 저술은 무관심적인 취미라는 개념에 대한 강력한 비판을 담고 있을 뿐만 아니라, 또한 취미를 사회적 정의에 대한 관심과 결합된 감각적 기쁨으로 보는 대안을 제시한다.[4]

울스턴크래프트의 정치적 입장에 함축된 미학적 측면은 『인간의 권리 옹호A Vindication of the Rights of Men』에 가장 인상적으로 서술되어 있는데, 이 책은 엄청난 영향력을 미친 에드먼드 버크의 저서 『프랑스대혁명에 관한

4. 울스턴크래프트는 다수의 유명한 정치적 저술에서 미학적인 문제들을 건드렸을 뿐만 아니라, 또한 소설을 쓰고 급진 성향의 잡지 『분석 비평Anlytical Review』에 소설과 시에 관한 비평을 기고했다. 그녀의 미학적 개념들에 대한 간략한 논의는 Jump(1994)를 보라. 그녀의 사상을 전체적으로 다룬 최고의 글은 Shapiro(1992)다.

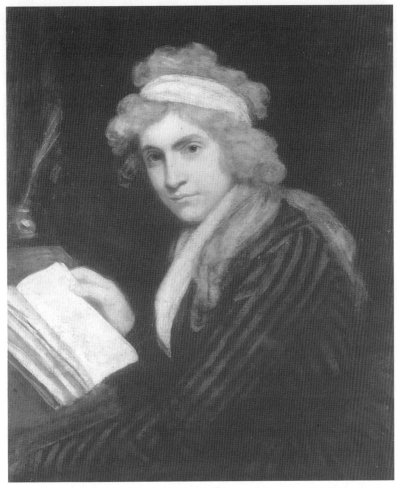

도판 44. 존 오피John Opie, 〈메리 울스턴크래프트〉(1790-91년경). Courtesy Tate Gallery, London/ Art Resource, New York.

고찰Reflections on the French Revolution』을 씩씩하게 받아친 그녀의 반격이었다 ([1790] 1955). 울스턴크래프트는 구체제의 불평등을 옹호하는 버크의 보수 적인 입장이 이미 30년 전에『숭고와 미의 관념의 기원에 대한 탐구』([1757] 1968)에서 발전된 그의 미학적 입장에 주로 근거하고 있음을 즉각 알아차 렸다. 버크는 독자들 앞에 황폐하고 추상적인 혁명이라는 대안과 "환상이

지만 … 온화한 권력과 자발적 복종을 기분 좋게 이끌어내는" 기존 질서의 아름다움이라는 대안을 내놓았다. 두 대안을 비교하면서, 그는 혁명가들의 철학에 "탄탄한 지혜가 없으며, 뿐만 아니라 취미나 우아함도 전혀 없다"고 비웃었다(Burke 1955, 87). 울스턴크래프트는 버크가 정치에서도 정제된 취미에 호소하고 있음을 간파했는데, 이는 우리가 예술이나 자연의 아름다움을 직관적으로 감지할 때 구사하는 것과 같은 종류의 취미였다. 지배 계층에게 어떤 교향곡이 찬미할 가치가 있는지를 말해주는 것과 똑같은 자발적 판단력이 어떤 정치 체제가 충성의 감정을 바칠 만한 가치가 있는지도 말해준다는 것이다. 울스턴크래프트의 비판은 미학을 동원한 버크의 정치적 논변을 치고 들어가, 아름답고 유기적인 사회에 대한 그의 사상이 세습 재산과 지위에 기초한 기존의 권력 배치를 은폐하는 한낱 수사학적 가림막일 뿐임을 보여준다. 그녀는 버크에게 그 자신의 미적 범주들을 상기시킨다. 그녀는 이렇게 묻는다. 아프리카인 노예들을 매질하도록 명령한 다음 "최근 수입된 소설을 정독하며 연약한 감성을 발휘하는" 식민지 거주 상류층 여성들의 그 "틀림없는 감수성"은 대체 어디에 있는가? 그리고 계속해서 이렇게 말한다. 그들은 의심의 여지없이 버크의 『숭고와 미의 관념의 기원에 대한 탐구』를 읽었을 테고, "가짜로 약한 체하며 예뻐지려고 애써" 왔다. 여성을 아름답다("작다, 부드럽다, 섬세하다, 곱다")고 보는 버크의 개념으로 인해 여성은 이성을 발휘하지도 못하고 따라서 도덕심과 숭고한 영웅주의를 발휘하지도 못하는 존재로 여겨진다는 것이다(Wollstonecraft[1790] 1989, 5:45).

버크의 취미 개념을 받아들이거나 여성들에게도 똑같은 숭고의 몫이 주어져야 한다고 요구하는 대신, 울스턴크래프트는 진정한 미와 숭고가 도덕적 미덕에 있다고, 또한 아름다움의 즐거움이 감정과 이성의 결합을 요구하며 그 안에서 "반드시 이성이 방향키를 잡아야 한다"고 주장한다(Wollstonecraft 1995, 48-50). 시와 음악은 분명 상상력을 통해 자발적으로 느껴지는 반응을 불러일으키는 힘을 지녔지만, 동시에 그것들은 우리의 도덕

적 이성에 영향을 미친다. 그러나 울스턴크래프트의 취미 개념을 관조의 이상으로부터 가장 확실하게 분리하는 것은 그녀가 취미의 즐거움과 정치적 도덕성을 직접 연결시킨다는 점이다. 이는 그녀가 버크를 논박하면서 그림 같은 것의 개념을 다룰 때 가장 명백해진다.

울스턴크래프트는 그림 같은 것의 관례를 빌려, 잘 설계된 영국이나 프랑스 사유지의 그 아름다움이라는 것이 실은 평범한 사람들이 그곳을 가꾸는 데 들인 노고의 대가임을 보여준다. 다음은 버크나 길핀 같은 취미의 인간이 보고 싶어 하지 않는 것이다.

> 빈곤의 고통에는 종종 혐오감을 주는, 상상력이 그에 대해 거부 반응을 일으키는 무언가가 있음을 나는 알고 있다. … 부자는 집을 짓고, 예술과 취미는 그 집에 최고의 마무리를 더한다. 정원에는 초목이 심어지고, 나무들은 자라면서 심은 사람의 환상을 재창조한다. … 사유지에서는 인간만 빼고 모든 것이 애지중지되지만, 인간의 행복에 기여하는 것이야말로 모든 즐거움 중에 가장 숭고한 것이다. 만약 공원, 오벨리스크, 사원, 우아한 별장들을 단지 눈을 위한 **대상들**로 훑어보는 대신에 심장의 박동이 자연에 충실해질 수 있다면, 사유지 위로는 건실한 농장들이 여기저기 생겨날 것이고 주위에는 웃음이 만개할 것이다(Wollstonecraft[1790] 1989, 5:56).

'진정한 즐거움'은 순전히 그림 같은 가치를 바라보는 무관심적인 관조에서 발견되는 것이 아니라 사회적 정의를 반영하는 시골의 단순한 아름다움에서 발견된다. 그녀는 몇 년 전 포르투갈을 여행하면서 보았던 지독한 불평등을 대조적으로 묘사하면서 자신의 논의를 이어간다. 이 여행은 정확히, 그림 같은 것에 대한 이론을 세운 길핀 등의 사람들이 적절한 거리를 두고 감상하라고 권했던 풍경, 즉 폐허가 된 성, 무너진 오두막, 누더기를 걸치고 그림처럼 어슬렁거리는 농부들로 장식된 풍경을 구경하는 종류의 여행이었다. "횡포한 나라에서 영국의 한 귀퉁이, 아주 그림 같지는 않지만 잘 경작된 곳으로 돌아오니, 그 가난한 이들의 뜰을 보지 않아

도 되는 것이 얼마나 기쁘던지! 수수한 울타리와 담쟁이덩굴처럼 먹물이 끼지 않은 단순한 취미가 만들어낸 시골의 소박한 정경을 보자 눈이 편안해졌다. 내 눈은 으리으리한 궁전과 더러운 오두막집 사이에서 분노에 차 헤맸고, 그 끔찍한 대조를 차마 볼 수 없어 인간의 운명을 슬퍼하고 문명의 예술을 저주했다!"([1790] 1989, 5:56-57) 그림 같은 것에 대한 품위 있는 사회 계층의 정제되고 관조적인 취미의 자리에 울스턴크래프트는 기품과 유용성을 결합한 "먹물이 끼지 않은 단순한 취미"를 놓았다. 울스턴크래프트의 관점에서 진정한 즐거움은 "취미와 우아함을 이상으로 삼는 관념의 영역"으로부터 눈을 돌려 "대지가 받아들일 수 있는 모든 아름다움을 … 대지에 부여"함으로써 발견될 수 있는 것이다(61).

울스턴크래프트가 마지막으로 출간한 책은 돈을 모으기 위해 쓴 여행기다. 이 책에서는 취미를 감각적 기쁨과 사회적 정의의 결합으로 보는 그녀의 신념이 그녀가 한 그림 같은 여행의 기록에서 직접 표명되고 있음을 볼스는 보여준다. 『스웨덴, 노르웨이, 덴마크에서 잠시 머무는 동안 쓴 편지들Letters Written during a Short Residence in Sweden, Norway and Denmark』(1796)은 그림 같은 여행을 묘사한 대부분의 글들과 달랐다. 그림 같은 여행기의 전형은 인간의 존재를 장식이 아닌 다음에야 언급하지 않으며, 땅의 경제적 효용 가치와 그곳에 사는 인간의 노동에 대한 언급도 피했다. 비록 자신의 책을 팔기 위해 그림 같은 여행이라는 장르를 활용했지만, 울스턴크래프트는 자신이 묘사하는 경치의 경제적, 정치적 측면들을 섞어 넣었다. 그녀도 서두에서는 그림 같은 묘사의 상당히 관습적인 방식을 따르지만, 곧 실제적이고 정치적인 방향으로 글을 튼다. 예를 들어 노르웨이에서는,

아주 높이 고개를 쳐든 환상적인 바위들에 종종 소나무와 전나무들이 저마다 가장 그림 같은 모습으로 뒤덮여 있었다. 작은 숲이 후미진 곳까지 빽빽이 들어서 있었고 … 나무를 깨끗이 베어낸 계곡과 협곡들은 소나무 숲의 짙은 그늘과 대조적으로 눈부신 푸르름을 보여주었다. … 작은 경

작지가 나타나도 매혹적인 광경은 깨지지 않았지만, 성 위에 세워진 장식 탑들이 오두막을 뭉개는 광경은 그렇지 않아, 사람이 숲속에 사는 것들보다 야만적임을 입증했다. 나는 곰에 대해 들었지만 앞에서 어슬렁대는 모습은 한 번도 보지 못했는데, 그 점은 좀 아쉽다. 야생 상태에 있는 곰을 보고 싶었는데 말이다. 겨울에 곰들은 가끔 길 잃은 소를 잡아가서 소 주인이 큰 손해를 본다고 한다(Wollstonecraft[1796] 1989, 6:263).

경작지의 존재는 바위와 소나무로 뒤덮인 풍경에 사로잡힌 그녀의 '매혹'을 깨트리지 않았지만, 오두막집을 뭉개버리는 봉건 영주의 성채에 대한 기억은 그녀의 매혹을 깨트렸다. 볼스가 지적하듯이, 소를 잃은 농부를 안타까워하는 그녀의 걱정은 그림 같은 것의 관례인 미적 거리를 완벽하게 쭈그러뜨린다(Bohls 1995, 156).

울스턴크래프트의 『편지들』은 그녀가 '취미의 여성'임을 드러내지만, 이는 18세기의 '취미의 인간'과 전혀 다른 의미다. 울스턴크래프트도 순수 예술과 예술가–천재 같은 새로운 이상들을 여럿 받아들였고, 때로는 중류층의 문화적 편견을 드러내기도 한다. 그러나 그녀의 미학적 입장은 품위 있는 계층의 초연한 미학이 아니라 정치적 정의에 대한 관심과 결합된 일상의 즐거움이었다.[5] 『편지들』에 수록된 여덟 번째 편지는 그녀가 경치를 보며 느낀 즐거움을 묘사하는 데서 시작하여 지난날의 연애에 대한 회상으로 옮겨간 다음, 숨겨진 동굴로 배를 저어 가 물놀이를 했던 기쁨을 묘사하며 끝을 맺는다. 볼스는 이에 대해 다음과 같이 말한다. "미적인 즐

5. 예를 들어 『여성의 권리 옹호』 첫 장은 루소의 『첫 번째 담화』에서 이루어진 순수예술에 대한 비난에 강한 이의를 제기한다. 그녀는 시에 관해 논하면서 열정과 상상력이라는 관례적인 용어들로 천재성을 언급하고, 취미란 자발적인 것이며 정제된 감정을 보여주는 것이라는 식으로 설명한다. 전집 중에서 「시에 관하여」라는 에세이를 보라(1989, vol. 7). 그녀는 또한 『편지들』에서도 다음과 같이 쓴다. "예술과 과학의 함양을 받아 형성"되지 않은 판단을 하는 사람들에게는 "감성이라는 말이 특징짓는 … 느낌과 사고의 섬세함"이 없다(1989, 6:250-51). 볼스는 이 구절이 예외이며, "모든 사람에게 미적인 능력을 귀속"시킨 것이 울스턴크래프트의 통상적인 입장이라고 본다(Bohls 1995, 168). 그러나 이 구절이 그녀의 사고 안에 존재했던 긴장을 반영하는 것도 분명한 사실이다.

김, 성, 운동, 이 세 종류의 즐거움은 암암리에 한 그룹으로 묶임으로써, 미적 경험을 질적으로 다르고 고귀하며 신체적이지 않은 어떤 것으로 여겨 그 외의 다른 즐거움들과 분리하는 이론들을 부정한다"(Bohls 1995, 165).

1798년에 울스턴크래프트가 아까운 나이로 눈을 감았을 때도 순수예술의 현대적 체계는 아직 완전한 승리를 거두지 못하고 있었다. 그 승리는 19세기 초에야 도래하여, 순수예술, 예술가, 미적인 것이라는 새로운 관념들이 관념론과 낭만주의를 통해 그리고 새로운 예술 제도와 예술 대중의 확대를 통해 더 깊이 뿌리 내릴 것이었다. 20세기 초에 이르면 미적인 것을 연구하는 사학자와 철학자들이 예술과 미적인 것의 자율성을 예정된 운명의 소산으로 취급하고, 저항의 전통은 역사와 선집 대부분에서 빠지게 된다. 그러나 현대적인 예술 체계에 대한 저항은 그 체계 자체처럼 관념의 문제에 불과한 것이 아니었다. 그 저항 또한 제도와 관행으로 구체화되었다. 미와 사회적 정의의 결합에 관한 울스턴크래프트의 가장 강력한 주장이 버크에 맞서 프랑스대혁명을 옹호하는 과정에서 나왔다는 것은 놀라운 일이다. 혁명의 도가니 속에서 순수예술이라는 새로운 이상과 제도들이 맞닥뜨린 운명을 살펴보면, 예술을 둘러싼 옛 체계와 새 체계 사이의 마지막 싸움이 환하게, 때로는 눈이 아릴 정도로 드러날 것이다.

9 혁명: 음악, 축제, 미술관

혁명 정국의 프랑스가 외국 군대의 침입을 받고 내란으로 갈라졌던 1793
년 여름, 당시 입법기구였던 국민공회는 왕권을 상징하는 모든 기물의 파
괴를 촉구했다. 군중이 조각상을 끌어내리고 왕실의 초상화를 불태운 일
은 그 전에도 있었지만, 이제 반달리즘을 공식적으로 표방한 가장 유명한
조치들이 개시된 것이었다. 이에 따라 생 드니 교회에 자리한 프랑스 왕들
의 아름다운 무덤이 파헤쳐져, 바싹 말라 악취를 풍기는 유해는 공동묘지
의 구덩이 속으로 던져졌고, 청동과 납은 녹여져 탄약으로 쓰였다. 몇 주
후 파리코뮌은 노트르담 대성당의 서쪽 입구에 자리한 왕들(실제로는 유대
의 왕들이었지만 프랑스의 왕들이라고 여겨졌던)의 조각상 스물두 개를 모두
철거하라는 공식 명령을 내렸다. 그러는 사이에 조각상들에서 백합꽃 모
양의 프랑스 왕실 문장이 뜯겨나갔고, 거슬리는 책 표지가 찢겨나가거나
책이 통째로 불태워지기도 했다. 이런 파괴의 장면들은 프랑스대혁명기의
예술을 생각할 때 흔히 가장 먼저 떠오르는 것들이지만, 실상은 훨씬 더
복잡했다.[1]

후원 제도의 붕괴

프랑스인들이 대혁명을 두고 논쟁과 싸움만 벌인 것은 아니었다. 그들은 노래와 춤으로 대혁명을 찬양하기도 했다(도 45). 파리 등지의 유럽 대도시들은 언제나 시끌벅적한 곳이었지만, 대혁명은 여기에 선동적인 연설, 구호를 외치는 시위대, 행진하는 악대, 축제 합창의 소리들을 덧붙였다. 왕립 극장들만 제한적으로 누리던 특권과 독점이 종식되자 그 덕분에 실내 음악회도 거듭 증가하여, 1793년에는 이미 음악과 연극 공연을 하는 새로운 극장이 스물네 곳이나 문을 열었다. 대혁명은 또한 국립군악대National Guard Band와 국립음악원National Institute of Music을 통해 국가가 지원금을 주는 새로운 기회들을 음악가들에게 제공했다. 1789년 이전의 경우, 음악가들은 대부분 교회나 아니면 왕족 또는 귀족 후원자, 그리고 몇 안 되는 극장들에 고용되었다. 그러나 이제는 그들이 일할 수 있는 대규모의 새로운 시장이 비록 불확실하기는 했어도 존재했다(Franz 1988; Brevan 1989; Charlton 1992).

화가들에게 대혁명이 미친 영향은 음악의 경우보다 더 복잡했다. 화가들이 자연스럽게 의지해온 후원자들 가운데 다수가 이민을 갔고, 남은 사람들은 재정적으로 쪼들렸기 때문이다. 게다가 프랑스와 독일, 그리고 이탈리아의 귀족들이 망명을 가거나 벌금을 내기 위한 자금을 마련하기 위해 그림들을 헐값에 팔아넘기기 시작하면서 시장에 나온 그림들의 수가 급속히 증가했고, 그러다가 이윽고 "공작과 장군으로부터 수도승과 일

1. 노트르담 대성당에서 '왕들'이 제거되고 몇 년 후 그 잔해가 한 법률인의 손으로 들어가게 되었는데, 그는 자신이 신성한 조각상들을 구입했음을 깨닫자마자 교회법에 따라 그 머리 부분들을 묻어버렸다. 1977년에 프랑스 정부가 그 법률인의 이전 집을 구입하여 재건축하던 도중에 벽을 허물면서, 그 묻혀 있던 잔해가 발견되었다. 그리하여 거의 200년이 지나, 그 생생하게 조각된 왕들의 머리 부분들은 몇 조각이 유실된 채 드디어 박물관으로 들어갔다(E. Kennedy 1989, 204-6). 케네디의 책 외에도 대혁명기 문화를 다룬 1970년대 이후의 수많은 책들이 대혁명기 예술의 이미지를 수정했다. Ehrard and Viallaneix(1977), Julien and Klein(1989), Julien and Mongrédien(1991), Boyd(1992)를 보라.

REFRAINS PATRIOTIQUES

Si vous aimez la danse, Dansons la carmagnole Ah! ca ira ca ira ca ira,
Venez accourez tous, Vive le son vive le son, Le Peuple en ce jour sans cesse repete
Boire du Vin de France (bis) Dansons la carmagnole Ah! ca ira ca ira ca ira.
Et danser avec nous. Vive le son du canon. Rejouissons nous le bon temps viendra.

A Paris Rue du Theatre francose, N.° 4.

도판 45. 〈애국적인 후렴구〉(1792-93년경). Courtesy Bibliothèque Nationale, Paris. 그림 밑에 적힌 노래, '카르모뇰 춤을 추자Dansons la Carmognole'와 '잘 될 거야Ça ira'는 혁명 당시 가장 인기 있는 곡들이었다. 자유의 나무를 장식하고 있는 리본은 대혁녕 지지자들이 맺던 것이고, 꼭대기에 걸린 빨간 모자는 급진적 혁명 세력의 상징이다.

개 도둑들에 이르기까지 전 유럽이 대대적인 투기성 미술품 거래의 물결에 휩쓸려든 것만 같은" 지경에 이르렀다(Haskell 1976, 44). 광범위한 사회적, 경제적 붕괴와 더불어 매물로 나온 그림들이 범람하면서 많은 미술가들이 극빈에 가까운 상태로 떨어졌다. 1795년에 대중교화위원회Committee on Public Instruction가 국민공회에 제출한 보고서는 다음과 같이 결론을 맺었다. "미술은 대혁명으로 인해 대단히 많은 것을 잃었다. 미술은 교회와 종교적인 건물의 장식을 잃어버렸고, 또 왕들의 궁전과 그들의 즐거움을 위한 장식, 아첨으로 지어진 왕실 기념물이나 애도에서 비롯된 무덤의 장식,

아카데미 가입을 위한 조각상과 그림의 장식도 잃어버렸으며, 마지막으로 개인들의 사치성 구입으로부터 기대할 수 있을 만한 모든 것을 잃었다" (Pommier 1991, 250). 과거의 후원/주문 체계의 급속한 붕괴를 이보다 더 잘 설명하는 글은 없을 것이다.

주문이 줄어들면서 작가, 음악가, 화가들은 각자의 작품을 불안정한 시장에 내다 팔아야 했는데, 이에 따라 그들은 천재의 자유로운 예술이라는 이상을 한층 더 강력하게 주장했다. 작곡가 앙드레 그레트리André Grétry는 이 새로운 상황을, 1780년대에 이미 물밑에서 진행되고 있던 조류들이 정점에 이른 것이라고 보았다. "나는 음악가들이 예술가로서 일으킨 혁명의 탄생을 보았다. 그 혁명은 저 거대한 정치적 혁명이 일어나기 직전에 일어났다. … 여론의 홀대를 받아온 음악가들이 분연히 떨쳐 일어나 그들을 짓누르고 있던 굴욕을 격퇴했다"(Attali 1985, 49). 조제프 라카날Joseph Lakanal은 1793년에 저작권법을 제안하면서, "천재의 산물"이라는 특별한 지위 및 "불멸을 추구"하는 예술가들에게 반드시 보장되어야 하는 자유를 강조했다(Gribenski 1991, 26). 왕립회화조각아카데미를 넘보기 위해 자크-루이 다비드 등이 창설한 조직이었던 예술코뮌the Commune of the Arts은 예술가들이 "본성적으로 자유롭고, 천재의 본질은 독립성이며, 분명 우리는 그런 예술가들을 이 유서 깊은 대혁명의 와중에, 가장 열성적인 당원들 사이에서 보았다"고 선언했다(Pommier 1991, 168).

이렇게 예술가들은 시장에 점점 더 의존하게 되는 자신들의 상황을 절대적 자유에 대한 주장으로 은폐하고 있었지만, 똑같은 시기에 대혁명은 이와 정반대로 유용성과 봉사를 위해 돌진하는 예술을 고취했다. 다비드의 그림 가운데 다수가 대혁명에 직접 봉사하는 것이었고, 다비드는 대혁명의 축제들을 관장하는 수석 디자이너가 되었다. 1793년에 그는 국민공회에 다음과 같이 선언했다. "우리는 각자가 자연으로부터 받은 재능에 대해 국가에 책임을 져야 한다. … 진정한 애국자는 동료 시민들을 계몽할 수 있는 모든 수단을 헌신적으로 강구해야 하며, 그들의 눈앞에 영

웅주의와 미덕의 숭고한 특징들을 끊임없이 보여주어야 한다"(Soboul 1977, 3). 많은 화가와 작가, 배우와 음악가들이 다비드와 맞먹는 열정을 품고 정치적 소용돌이 속으로 뛰어들었다. 그러나 순응이나 기회주의 또는 신중함의 차원에서 대혁명에 봉사한 이들도 있었다. 프랑수아 고세크François Gossec나 에티엔느 메윌Étienne Méhul 같은 작곡가들은 교회나 왕족을 위한 주문으로부터 혁명 정부를 위한 찬가와 행진곡을 쓰는 것으로 옮겨가는 것을 자연스런 일이라고 보았다.

대혁명의 축제들

대혁명은 사적인 성격을 점점 더해가던 미적 경험의 이상에 맞서 저항했는데, 이 저항에서 핵심을 이루었던 제도적 형태들은 혁명 축제와 국립음악원이었다. 축제는 여러 예술들이 어우러지는 행사로서, 그 자체를 목적으로 하는 새로운 예술 체계가 사용을 목적으로 하는 옛날의 예술 체계를 이미 대체하고 있던 시점에 바로 그 옛날식 예술 체계를 갱신하려는 시도의 일환으로 보일 수 있었다. 혁명 지도자들은 단순히 루소가 말한 축제의 이상을 실행하려 했던 것뿐만 아니라, 또한 대안을 찾고 있었다. 창끝에 선혈이 낭자한 머리들을 꽂고 거리를 휘젓는 난폭한 행렬이나 '소작료 완전 청산'이라는 팻말이 달린 기둥을 세우고 일어났던 시골의 폭동을 대체하고자 했던 것이다. 공식적인 축제들은 참수당한 머리들 대신 볼테르나 프랭클린의 흉상을 썼고, 폭동의 기둥 대신 자유의 나무를 세웠다. 그러나 혁명 축제의 가장 직접적인 전신은 1790년 겨울의 지방 "연합" 행사였다. 인접한 마을들의 시민군이 야외 미사가 집전되는 곳까지 행진하는 것으로 협력을 맹세했던 이 행사에서는 깃발에 대한 축복, 서약, 연합 조약의 조인이 진행되었고, 춤과 모닥불이 그 뒤를 이었다(Ozouf 1988)(도 46).

　왕실의 행정관들은 파리에서 왕이 참관하는 가운데 "대연합" 행사를 열어 지방의 이런 축제들을 흡수하려 했다. 1790년 7월 14일에 열린 파리

도판 46. 〈시민의 선서: 1790년 2월 N마을. 이 마을의 선량한 사람들에게 헌정〉. Courtesy Bibliothèque Nationale, Paris. 십자가에 붙어 있는 '국가, 법, 왕'이라고 쓰인 쪽지에서 대혁명 초창기임을 알 수 있다. 이 시기는 절대군주제 '왕국'에서 입헌군주제 '국가'로의 평화로운 이양이 아직 가능해 보였던 때다.

의 제전은 다소 엄숙한 군사 행사로서, 5만 명의 군대와 프랑스 전역에서 올라온 국가근위대 대표들이 거대한 샹 드 마르스 연병장(현재의 에펠탑 부지)에 계급별로 도열하여 왕과 대규모의 군중이 지켜보는 가운데 탈레랑Talleyrand의 미사곡을 듣고 라파이에트Lafayette의 선창에 따라 맹세를 거행했다. 바로 이날, 지방에서는 이보다 훨씬 더 활기 넘치는 축제들, 모든 종류의 전통을 결합한 축제들이 벌어졌다. 베지에에서는 포도주 수확을 축하하는 춤이 군사 훈련과 나란히 공연되었다. 샤토-파르시앙에서는 그곳의 소녀들 중에서 뽑힌 "여왕"이 연설을 했다. 드네즈-수-르-뢰드에서는 축제의 기둥 주변에 모닥불이 피워져 정점을 이루었다. 행렬에는 아이들과 젊은 여인들이 들어 있는 적이 많았고, 축제의 상징들에는 성찬식용

빵이 군대의 깃발들 사이로 운반되거나 천사가 삼색기를 펄럭이는 등 기독교, 고전, 혁명의 이미지들이 뒤섞여 있었으며, 축제일의 끝은 술을 마시고 노래를 부르며 춤을 추는 것으로 장식되었다.

여러 가지 요소가 속 편하게 뒤섞여 있었던 지방 축제와 형식성이 두드러진 파리 축제 사이의 차이는 관리들이 맞닥뜨린 어려운 선택들을 보여준다. 자발적이고 대중적인 축제나 연원이 깊은 종교적 축제를 개편되고 정돈된 행렬로 바꾸는 것도 워낙에 어려운 일이었겠지만, 대혁명은 폭력과 혼란의 도가니 속에서 진행되었기에 이 작업은 거의 불가능했다. 축제는 원래 자유, 평등, 박애라는 대혁명의 이념을 기리기 위해 한데 모이는 시간으로 의도되었지만, 축제의 행렬들이 경쟁을 벌이면서 서로 대드는 바람에 흔히 사회적 분열을 상기시키는 장치가 되어버리곤 했다. 1792년에는 우열을 다투는 두 행렬이 몇 주를 사이에 두고 진행되었다. 하나는 화가 다비드가 기획한 것이었고 다른 하나는 미술 이론가 카트르메르 드 캥시가 기획한 것이었다. 다비드의 행렬은 폭동을 일으켰던 일부 병사들이 풀려난 것을 기념하여 급진 단체들이 조직한 '자유의 축제'였고, 여기에는 인권선언, 볼테르, 루소, 프랭클린의 흉상, 자유의 찬가, 병사들의 군번줄을 맨 흰 옷의 여인들, 자유의 여신상을 앉힌 커다란 마차 등이 들어 있었다(도 47). 두 번째 행렬은 식량 약탈자들에 의해 살해당한 한 시장을 추모하여 정부가 조직한 것이었는데, 여기에는 바스티유 감옥의 모형, 법의 검, 죽은 시장의 흉상, 법의 찬가, 흰 옷의 여인들, 법의 조각상을 앉힌 커다란 마차 등이 들어 있었다. 첫 번째 행렬의 의도는 반정부적 감정을 고취하려는 것이었고 두 번째 행렬의 의도는 법의 권위를 기리려는 것이었지만, 두 행사는 모두 비슷한 상징, 비슷한 마차와 조각상, 비슷한 하얀 옷의 여인들, 고세크의 비슷한 음악을 사용했으며, 둘 다 1790년에 대연합 행사가 거행되었던 샹 드 마르스로 가서 혁명의 상징들을 국가의 제단에 바치는 것으로 끝을 맺었다(Ozouf 1988).

미라보Mirabeau, 로베스피에르Robespierre, 다비드 같은 혁명 지도자들은

Premiere fête de la Liberté à l'occasion des quarante foldats de Château-Vieux, arrachés des galères de Breft.

도판 47. 〈자유의 축제, 1792년 4월 15일〉. Courtesy Bibliothèque Nationale, Paris. 그림 아래쪽에는 '브레스트의 갤리선에서 석방된 샤토 뷔유의 40명의 군인들을 맞이하는 자유의 첫 축제'라고 쓰여 있다.

축제를, 애국심을 고취하고 대혁명과 정서적 유대를 단단히 하는 방편으로 보았다. 다비드의 축제 프로그램은 (거리에서 배포되었는데) 주문 같은 어조로, 지혜의 조각상이 언제 어떻게 비현실적인 무신론의 재를 털고 일어날 것인지를 설명했을 뿐만 아니라 "기쁨과 감사의 눈물이 모든 이의 눈에서 흘러넘칠 것"이라고 선언했다. 그러나 축제 기획자들이 직면한 가장 어려운 문제는 강렬한 감정을 촉발하면서도 그 감정이 과도한 폭력으로 이어지지 않도록 하는 이미지와 음악을 어떻게 찾을 것인가 하는 것이었다. 이들이 찾아낸 해결 방안은 고전적 알레고리였다. 그러나 신고전주의적인 조각상, 프리즈, 기둥, 삼각대, 화환, 의상 등은 교육을 많이 받지 못한 대중들에게 당혹감과 거부감을 일으켰고, 급기야 현수막과 꼬리표, 그리고 지겹도록 많은 웅변으로 보충되어야 했다. 이렇게 해서 다비드는

결국 거대한 헤라클레스 상(프랑스 민중을 대변하는)을 제작하자는 안을 내놓았는데, 그 제안에 따르면 이마에는 "빛"이라는 단어를, 가슴에는 "자연"과 "진리"라는 단어를, 팔에는 "힘"이라는 단어를, 손에는 "노동"이라는 단어를 명기하도록 되어 있었다(Schlanger 1977; Hunt 1984).

혁명의 축제들은 루소가 꿈꾼 이상을 가늠해본 공정한 시험대였을까? 신화를 공정하게 평가할 수 있는 역사적 실험이란 아마도 없을 것이다. 불행하게도, 혁명가들은 예술을 하나의 자연적 축제 속으로 재통합하려는 노력을 기울임과 동시에, 목적이 뚜렷한 예술의 제작이 당연지사였던 옛날식 체계의 파괴를 재촉하고 있던 시장경제 또한 고무하고 있었다. 더욱이 깊은 이념적 분열과 폭력이 도처에 난무하는 마당에, 보다 자발적인 무언가가 자라나고 뿌리를 내릴 여지는 도대체가 없었다. 예술의 자율성을 당연시하는 후일의 관점에서 보면, 순수예술을 일상의 삶 속으로 재통합하려는 혁명가들의 시도가 불가피하게 하나의 조작 행위로 보일 수밖에 없다. 이런 비판은 예술과 사회의 분리를 당연한 것으로 상정하는데, 바로 이 분리야말로 대혁명이 이의를 제기했던 것이다. 그러나 우리가 혁명가들의 목표를 보다 공감적으로 바라본다 해도, 그들의 노력은 애당초 실패할 운명이었던 것 같다. 200년이 지나고 보니, 프랑스대혁명 자체가 다원주의 사회의 도래 과정에서 하나의 극적인 순간이었음을 쉽게 알 수 있다. 그런데 다원주의 사회에서는 예술이 공동의 제의 속에 자연스럽게 통합되는 일이 소규모의 신념 공동체 안에서나 완전히 가능할 뿐이다. 1789년 이후 정부가 예술과 정신적 삶에 개입하여 일으킨 다른 많은 경험들 또한, 국가의 역할은 반드시 아주 간접적이어야 한다는 교훈을 주었다. 그러나 축제는 대혁명이 옛날의 예술 체계를 새로운 기반 위에서 되살려내고자 한 시도의 단지 한 부분이었을 뿐이다.

대혁명기의 음악

"전국 축제가 없는 공화국은 없고, 음악이 없는 축제도 없다"고 국립군악
대의 창설자인 베르나르 사레트Bernard Sarrette는 천명했다(Jam 1991, 39). 혁명
이 낳은 새로운 음악 기관 가운데 가장 중요한 것이었던 국립음악원의 설
립 목적은 음악대와 축제, 그리고 군대에 음악과 음악가들을 제공하는 것
이었다. 당대의 가장 유명한 작곡가들이 많이 포함되어 있었던 국립음악
원의 연주자와 교사진은 600명의 젊은 음악가들을 가르쳤고, 애국가와 행
진곡, 서곡들을 작곡했다. 그 예로는 메윌의 〈출정가Chant du Départ〉, 고세
크의 〈뤼귀브르 행진곡Marche Lugubre〉, 셰뤼비니의 〈동포애 찬가Hymne à la
Fraternité〉를 들 수 있다. 1794년 여름에 열린 하느님 축제를 앞두고, 국립음
악원의 음악가들은 파리의 48개 행정구로 파견되어 모든 사람들에게 〈하
느님 찬가Hymn to the Supreme Being〉를 가르쳤다(도 48과 49). 국립음악원을 위
해 창작된 곡들은 국가 소유로 간주되었고, 인쇄되어 프랑스의 모든 권역
과 전 부대에 무상으로 배포되었다. 교회와 군주제, 그리고 귀족제가 지
배했던 음악 생산의 전통은 짧은 기간 동안 "국가"를 위한 생산으로 대체
되었다(Jam 1989; Gossele 1992).

음악이 대혁명에서 수행한 정치적 역할은 물론 이런 공식적 실험들에
만 국한되지 않았다. 모든 종류의 정치 단위가 혁명가와 반혁명가를 쏟아
냈는데, 루게 드 리즐Rouget de Lisle의 〈마르세이에즈Marseillaise〉처럼 완전히
새로운 곡들도 있었지만, 흔히 최근의 오페라나 춤에서 기존 곡들을 가져
다 쓰곤 했다. 새로운 오페라와 다양한 기악 연주회들이 극장에서 열리면
서 엘리트 음악도 번성했다. 그러나 대혁명이 점차 급진적인 선회의 기미
를 띠자, 정치적 충돌이 극장에까지 번져 때로 공연이 중단되기도 했다.
오페라-코미크 극장에서 있었던 한 유명한 사례를 보면, 독창자가 마리
앙투아네트의 박스석을 향해 서서 "나는 내 여주인을 부드럽게 사랑해요.
오, 그녀를 나는 얼마나 사랑하는지!"라는 가사의 노래를 불렀는데, 그러

도판 48. 〈6월 8일 행사의 세부사항 … 하느님에 대한 찬미가가 이어진다〉(1794년 6월). Courtesy Bibliothèque Nationale, Paris. 이 축제 프로그램은 여러 그룹들이 각각 어디서 모이고 어떤 길을 따라 가야 하는지를 말해준다. 또한 "장년층, 청소년, 어머니들, 그리고 산 위에 서 있을 젊은 여성들"이 분담한 시구도 지시한다.

도판 49. 〈하느님을 기리는 축제를 위해 재결합의 들판에 세워진 산의 정경, 1794년 6월 8일〉,
Courtesy Bibliothèque Nationale, Paris. 인공 산 왼쪽 중간 윗부분, 불타는 화로 옆에 젊은 여성들로 구
성된 합창단이 보인다.

자 혁명가들이 무대 위로 뛰어올라가 가수의 목을 졸랐고, 이어 동료 배
우들이 뛰어나와 그녀를 보호하려 하는 난장판으로 막을 내리고 말았다
(Jam 1989).

군주제 및 귀족제와 동일시되었던 오페라는 애국적 신임장을 보이라
는 압박을 특별히 많이 받았다. 이 문제를 해결하기 위해 고세크와 안무
가 가르델Gardel은 〈자유에의 헌정(종교적 장면)〉이라는 짧은 극을 만들어
통상의 막간극 대신 대부분의 오페라 말미에 집어넣었다. 이는 교묘한 소
품으로, 독창자가 마을 사람들에게 적들이 오고 있음을 알리면서 자유에
경의를 표하도록 촉구하면, 이어 마을 사람들이 들고 일어나 〈마르세이에
즈〉를 부르는 구성으로 되어 있었다. 이 작품의 대대적인 성공 요인은 고
세크의 작곡과 가르델의 안무였다. 고세크는 각 절의 반주에 변화를 주

어 여섯 번째 절인 〈신성한 조국애〉가 두드러지게끔 강조했는데, 그 직전에는 장엄한 무용이 선행되었다. 이 무용에서는 전율을 일으키는 클라리넷이 부드러운 호른 반주 위에서 〈마르세이에즈〉를 독주로 연주하는 가운데, 하얀 옷을 입은 어린이들이 자유의 여신상 앞에 향을 올렸다. 그다음에는 합창단 전체가 무릎을 꿇은 채 〈신성한 조국애〉를 존경의 염이 가득 찬 음조로 불렀고, 종소리와 대포소리를 필두로 관현악이 시작되면 일어서서 마지막 후렴 "시민들이여 무기를 들어라! 당신들의 군대를 편성하라!"를 불렀다. 〈자유에의 헌정〉은 대성황을 거두며 100번도 넘게 상연되었다(Bartlet 1991).

혁명가들이 검열과 공포정치를 개시한 1793년경에는 당대의 애국적인 테마들에 기초한 오페라들이 많이 나왔다. 〈티옹빌 포위The Siege of Thionville〉, 〈툴롱 접수The Taking of Toulon〉, 〈공화국의 승리The Triumph of the Republic〉 등이 그것이다. 길거리 의상을 입은 배우들이 평범한 시민을 연기하고 애국적인 노래들을 불렀다면, 시민들은 그들에게 배부된 노래 악보를 가지고 합창대에 참여하여 배우가 되었다. 그러나 허구와 현실 사이의 분리선이 이처럼 희미해지자 위험한 결과가 초래되었다. 몇몇 극장들이 폐쇄되었고, 극중에서 왕족 역할을 맡았던 많은 배우들이 반역자 혐의로 체포되었으며, "우리의 고귀한 왕이시여, 만수무강하소서"라는 대사를 읊었다는 이유로 단두대로 보내진 배우도 최소한 한 명 있다. 혁명가들은 "수동적인 재미를 넘어서는 공동의 환희"를 요구했는데, 그럼으로써 음악과 연극은 감당할 수 없는 부담을 지게 되었다(Johnson 1995). 극장 자체를 하나의 정치적 제전으로 변형시키려는 시도는 공공의 축제, 즉 "구경꾼들 스스로가 구경거리가 되는" 축제로 순수예술 극장을 대체하라는 루소의 요청을 모범적으로 실현했다기보다 애매하고 극단적인 잡종을 만들어냈다.

음악과 축제의 역할을 둘러싼 제반의 논점들은 대혁명기 중에서도 가장 폭력적이고 사건이 많았던 몇 년 사이에 형성되었다. 예술에서 '즐거움 대 유용성'이라는 문제, 음악에서 정서가 차지하는 위치, 순수 기악 음

악의 가치 같은 논점들이 그것이다. 디드로 같은 이들은 감각적 즐거움과 도덕적 내지 사회적 유용성 사이에서 제3의 길을 규정하려고 시도했지만, 그럼에도 1790년의 프랑스인 대부분은 아직도 음악과 축제를 이것 아니면 저것의 관점에서 보았다. 즉 쾌적하거나(즐거움, 재미) 아니면 유용하거나(교육, 영감), 둘 중 하나라는 것이다. 오페라와 발레는 구체제의 '경망스러운' 즐거움(취흥)과 밀접하게 결부되었기 때문에, 많은 애국자들로부터 특히 의심을 받았다. 만에 하나 혁명가들이 칸트의 『판단력 비판』을 읽고 이 책이 절묘하게 제안했던 특별한 종류의 즐거움, 즉 감각적이지(쾌적하지)도 않고 도덕적이지(유용하지)도 않은 정제된 지적 즐거움을 이해할 수 있었다 해도, 이들 대부분은 그 즐거움이 너무 엘리트주의적이고 비정치적이라고 여겼을 것이다.[2] 대혁명은 음악의 도덕적 유용성을 강조함으로써 주관적인 미적 경험으로 나아가는 대세에 저항하고자 했다. 그러나 대혁명은 음악을 정치적이고 도덕적으로 사용함으로써 다른 두 논점에 얽혀들고 말았다. 기악 음악의 지위와 음악이 정서에 영향을 주는 방식에 대한 질문이 그것들이다.

존슨의 지적대로, 혁명가들의 작업이 특히 복잡해진 것은 순수 기악 음악이 (천둥이나 새들의 지저귐 같은) 소리를 모방할 수 있을 뿐만 아니라 인간의 정서도 전달할 수 있다는 믿음이 1780년대 이후 생겨났기 때문이다. 그 결과, 기악 음악을 단지 기교 연습에 불과한 것으로 무시할 수가 없게 되었다. 또 혁명기의 많은 작곡가들은 애국적 정열이나 장례식의 숙연함을 순수한 화성 작곡을 통해 표현한다는 칭송을 받았는데, 대개 이런 기악곡은 제목이나 맥락을 통해 그 곡으로 의도된 느낌이 어떤 것인가에 대한 의심의 여지를 조금도 남기지 않았다(Johnson 1995, 138). 그러나 이런 사태조차도 일부 맹렬한 공화주의자들의 입장에서는 충분치 않았다. 1795년

2. 1792년에 창립된 새 음악 기관인 예술고등학교의 설립 목적 가운데 하나는 쾌적한 예술과 유용한 예술 사이의 장벽을 없애는 것이었다. 칸트와 주류 미학은 두 예술보다 더 높은 종류의 경험을 통해 양자를 초월하는 방법을 찾고 있었다(Julien 1989).

1월, 국민공회는 국립음악원이 주최한 연주회로 왕의 처형 2주년 기념식을 거행했다. 관현악단이 부드럽고 애상적인 서곡을 연주하자 곧바로 한 의원이 벌떡 일어나 "당신은 국왕 편이요, 아니면 반대편이요?"라면서 의도를 밝히라고 요구했다. 불쌍한 고세크는 자신의 관현악곡에 대해 설명한 후, 〈잘 될 거야Ça ira〉 등의 애국적인 곡들을 연주함으로써 상황을 간신히 모면했다. 언어가 따라붙지 않은 음악은 여전히 의심의 대상이었다(Jam 1989, 23).

로베스피에르가 몰락하고 공포정치 시대가 막을 내리면서 일어난 반동은 정치적인 것일 뿐만 아니라 사회적이고 예술적인 것이기도 했다. 루이-세바스티앙 메르시에가 서술했듯이, 테르미도르의 반동Thermidor(프랑스혁명력의 제11월로서 7월 19/20일에서 8월 18/19일에 해당하는 기간. 1794년 테르미도르 9일, 즉 7월 28일에 로베스피에르는 공포정치 반대파에게 처형되었다. 이는 프랑스대혁명을 실질적으로 종식시킨 사건으로 꼽힌다_옮긴이) 이후, "폐허의 자욱한 연기 속에서 모든 시대를 능가하는 아연실색할 사치가 솟구쳤다. 순수예술 문화는 자신의 광채를 완전히 회복했다"(Johnson 1995, 155). 극장은 다시 만원사례를 이루었고, 애국적인 상연물 대신 전통적인 오페라, 기악곡 연주회, 가벼운 연예물을 무대에 올렸다. 지불 능력이 있어야 볼 수 있는 상업적 축제가 공공 축제를 대체했다. 사람들은 무도회장, 카바레, 꽃이 활짝 핀 공원을 가득 채웠고, 그런 곳에서 식사와 춤, 다양한 음악(하이든을 포함해서)을 즐겼으며, 아마도 그런 밤은 불꽃놀이를 지켜보는 것으로 마무리되었을 것이다(Mongrédien 1986). 그러는 사이에 청년층, 노년층, 추수 등을 위해 정부가 조직했던 축제들의 모든 체계는 관심과 참석률이 계속해서 줄어들어, 이윽고 나폴레옹은 그런 축제를 모두 종식시켰다. 대혁명은 초기에 음악과 음악가들이 교회와 왕족, 그리고 귀족에게 의존하는 상황을 일소했다. 그러나 축제와 국민 음악을 위한 프로그램이 모두 붕괴하자 음악 영역은 시장의 힘과 자율성의 미학에 맡겨졌다. 많은 시민들이 이제는 즐거움을 정치와 도덕으로부터 분리하고 음악을 개인적 향유의

영역으로 한정하는 입장을 받아들일 태세를 갖추었다.

즐거움의 복귀가 항상 칸트나 실러의 미학에서 말하는 것과 같은 고급하고 정제된 즐거움으로 드러났던 것은 아니다. 그래도 즐거움의 복귀는 교양을 갖춘 엘리트가 바로 그 같은 태도를 발전시킬 수 있는 길을 열어주었다. 그 징후는 일찍이 1798년에 시작된 새로운 예약제 연주회에 대한 논평들에서 이미 모습을 드러내고 있었다. 한 비평가는 아마추어 연주회에 대한 글에서 다음과 같이 탄식했다. "거기에는 아무런 대항 의식도, 당파심도, 적의도 없다. … 사람들이 생각하는 것은 오직 예술뿐이다." 1801년에 이르면, 한때 인민을 위한 혁명 음악을 제공하는 데 헌신했던 국립음악학교National Conservatory[3]의 학생과 교수들이 이제는 기악곡 연주회 시리즈를 확립했고, 연주자들은 언론으로부터 그들의 "빛나는 … 열정, 자신들의 예술에 대한 이 연주자들의 사랑은 일종의 숭배와 같다"는 찬사를 받았다(Johnson 1995, 198, 201). 나폴레옹 시대와 왕정복고 시대에는 전통적인 후원 제도가 일부 되살아나기도 했지만, 음악이 일단 종교적이고 사회적인 목적에 이바지했던 과거의 후원 **체계**는 그 체계를 세속적이고 평등주의적인 기반 위에서 되살리려 했던 대혁명의 시도가 그러했던 것처럼 치명적으로 허물어졌다.

대혁명과 미술관

과거의 예술 체계와 새로운 순수예술 체계 사이의 갈등은 루브르 궁에 국

3. 국립음악학교Conservatoire de Musique는 1793년에 설립된 국립음악원Institute National de Musique과 그 이전의 왕립성악학교Ecole Royale de Chant를 합병하여 1795년에 새로 만든 국립 기관이다. '국립음악학교'라는 명칭은 1806년, '국립음악웅변학교Conservatoire National de Musique et de Déclamation'로 바뀐 후 수차례 개명을 거듭하다가 '국립고등음악무용학교Conservatoire National Supérieur de Musique et de Dance'로 변경된 다음 오늘날에 이르고 있다(이 각주는 프랑스대혁명기에 등장한 여러 음악 기관들의 명칭과 정체를 좀 더 명확하게 하기 위한 옮긴이의 질문에 대하여 저자가 보내온 답변을 새로 삽입한 것이다_옮긴이).

립미술관을 만드는 문제를 둘러싼 논쟁에서도 똑같이 극적으로 펼쳐졌다. 그러나 축제와 교육기관을 통해 국민 음악을 만들어내려는 시도와 달리, 국립미술관은 대혁명이 낳은 결과물로서 가장 오래 지속된 것들 가운데 하나였다. 그러나 역설적이게도, 국립미술관은 결국 국가에 봉사하는 미술이 아니라 그 자체를 위한 순수 미술이라는 관념을 증진시킨 기관이 되었다. 루브르 궁의 한쪽 날개에서 1793년 8월에 개관한 국립미술관은 오랫동안 고대되었던 프랑스 왕실 컬렉션의 전시회를 훨씬 능가하는 것이었다(McClellan 1994). 1793년 무렵에는 대혁명이 이미 국립미술관에 강력한 이념적 무게를 실어준 일련의 급진적 변화들을 겪은 뒤였다. 두 가지 점이 일찍부터 국립미술관을 대혁명의 투쟁들과 연관시켰다. 첫 번째는 교회와 국외 망명자의 재산을 국유화한 것이었는데, 이 가운데는 호화 가구, 대규모 장서, 과학 장치 컬렉션, 악기, 회화, 조상들이 많이 포함되어 있었다. 두 번째는 파리, 베르사유, 퐁텐블로 등지에 왕족들 자체의 예술적 기념물과 상징물이 산재해 있었다는 것이다. 1790년 10월, 의회는 국가의 재정 파산을 막기 위해 교회의 재산 매각을 관장할 조직에 대해 토론했는데, 이 자리에서 어떤 학자가 과학 및 예술작품의 전체 목록과 그가 이른바 '국가적 유산'이라고 부른 것을 수용할 박물관의 창설을 요청했다. 11월, 국가재산처분위원회Committee on the Disposal of National Property는 기념물에 관한 특별위원회를 창설했다. 목록을 검토하여 매각 대상과 과학 및 예술(많은 사람들이 이 둘을 아직 구분하지 않았다) 박물관에 영구 소장할 보존 대상을 결정하는 일은 이 특별위원회가 맡았다. 문제가 이쯤에서 해결되었다고 생각할 법도 하지만, 1792년 8월에 군주제가 전복되면서 도시와 마을 도처에서 발견된 수많은 왕실 권력의 상징물에 대한 처리 방안을 두고 격렬한 충돌이 벌어졌다. 루이 14세와 15세의 조각상, 왕자나 왕실 여성들의 초상화, 도처에 산재하는 프랑스 왕가의 백합꽃 문장을 어떻게 할 것이냐는 것이었다.

1793년에 각각 한 달 사이에 일어난 두 사건은 상반된 두 입장을 보여

준다. 퐁텐블로에서 온 대표단은 국민공회에 퐁텐블로 성의 모든 왕실 초상화를 불태워버렸다고 자랑스럽게 보고했다. 그들은 루이 13세의 초상화를 그린 미술가 필리프 드 샹페뉴Philippe de Champaigne를 기리는 뜻으로 초상화에서 멋지게 처리된 팔 부분을 남겨둘까 잠시 고려했지만, 최종적으로는 나머지와 함께 불구덩이에 던져 넣기로 결정했다. 이와 대조적으로 조각가 지라르동Girardon이 새긴 루이 14세의 대형 메달은 트로이스에 파견된 한 정부 특사에 의해 보관될 수 있었다. 그는 이 메달을 낚아채어 "폭정에 대한 증오 때문에 그 작품을 오래 두고 볼 수 없었던 동료 공화당원들의 시야에서" 보이지 않게 치울 수 있었다. 이런 장식물은 "예술에 대한 경의에서 반드시 보존되어야 한다"고 그는 덧붙였다(Pommier 1988, 138, 472).

방금 설명한 두 입장 가운데 첫 번째는 예술성이 어떠하든 간에 '폭정'의 상징이라면 모두 파괴한다는 쪽이고, 두 번째는 폭정의 상징이 아무리 혐오스러워도 '예술'은 구해야 한다는 결정이었다. 이 두 입장은 대혁명기의 결정적인 시기 내내 서로 갈등했는데, 때로는 이 갈등이 한 사람 안에서 일어나기도 했다. 샤를-모리스 드 탈레랑Charles-Maurice de Talleyrand이나 장-마리 롤랑Jean-Marie Roland 같은 이들은 작품의 내용과 상관없이 과거의 걸작들을 보존해야 한다고 주장했다. 그러나 다비드 같은 미술가들은 극심한 불쾌감을 일으키는 작품들을 갈아엎어 자유와 미덕을 상징하는 새로운 작품의 재료로 삼아야 한다고 반대했다. 놀라운 일은, 대혁명의 주요 고비마다 파괴 담론이 나오면 곧바로 보존 담론이 동일한 강도로 끓어올랐다는 것, 그리고 예술 박물관이라는 아이디어가 해결의 열쇠로 등장했다는 것이다.

파괴하자는 의견과 보존하자는 의견 사이의 대립은 두 시점에 확고하게 굳어졌다. 첫 번째 시점은 군주제가 폭력적으로 전복된 1792년 8월 10일 직후의 몇 주 동안이고, 두 번째 시점은 1793년 여름의 전란과 공포정치 시대의 와중이었다. 1792년 8월 10일 직후 며칠간 폭도들은 왕실 조각상들을 무너뜨렸고, 의회는 왕실과 관련된 모든 기념물과 상징물의 파괴

를 청하는 법령을 표결에 부쳤다.[4] 그 후 3주에 걸쳐 수많은 걸작들이 전국에서 손상 또는 파괴되고 있다는 보고가 쇄도하는 가운데 격렬한 논쟁이 일어났다. 예술작품을 계몽 운동의 기념물로 보호하자고 촉구하는 이들이 있는가 하면, '야만인'과 '파괴자'들에 대해 비방을 늘어놓는 이들도 있었다.

의회의 방향을 보존 쪽으로 돌리는 데 결정적인 역할을 한 것은 '왕실 기념물들'을 이용하여 '박물관을 만들자'고 촉구한 피에르 캉봉Pierre Cambon의 주장이었다. 왕실의 기념물이라도 박물관에 넣으면 "왕실 관념이 파괴될 것"이고, 이와 동시에 "걸작들은 보존될 것"이라고 캉봉은 강조했다. 첫 번째 법령이 통과된 지 불과 한 달 만인 1792년 9월 16일에 새로운 법령이 통과되었다. 이 법령에 따르면, "회화, 조각상 그리고 순수예술과 연관된 다른 기념물들을 보존한다. … 대상 물품들은 파리의 박물관과 다른 지역에 세워질 박물관들로 분배되기 전에 집합되어야 한다." 박물관위원회가 구성되어 루브르 궁의 날개 구역 한곳을 국립박물관으로 조성하는 일을 맡았다(Pommier 1991, 104, 106). 의회는 왕실 냄새가 나는 작품들을 박물관에 넣으면 박물관이 그 작품들을 중화할 것임을 알았다. 왕실의 기념물이었더라도 일단 박물관으로 들어가면 신성한 힘을 잃게 될 것이다. 예술을 '만들어내는' 기관은 이렇게 대혁명의 도가니 속에서 태어났다. 이 기관은 어떤 목적과 장소에 바쳐졌던 예술작품을 본질상 목적에도 장소에도 구애받지 않는 순수한 **예술**작품으로 변형시키는 기관이다. 혹은 칸트의 용어를 빌리자면, 예술작품은 '목적 없는 합목적성'을 지닌다. 이때 합목적성이란 예술가의 제작 차원에 존재하는 것으로, 순수한 **예술**로서 존재한다는 목적 외에는 그 어떤 목적에도 이바지하지 않는 합목적

4. 사실상 그 법률 조항들은 모순적이었다. 조항 1은 이전과 보존을 명했다. 조항 2는 모든 청동 작품을 녹이라고 했다. 조항 3은 '지체 없이 파괴'하라고 했다. 조항 4는 '예술에 흥미'를 갖게 할 작품들은 보존하라고 했다(Pommier 1991, 101-2).

도판 50. 〈재생의 분수. 바스티유 감옥의 잔해 위에 건립. 1793년 8월 10일〉. Courtesy Bibliothèque Nationale, Paris. 국민공회의 한 의원이 여성 조각상의 가슴에서 뿜어져 나오는 재생의 물을 받고 있다. 그가 물을 받은 재생의 잔은 후에 국민공회의 지시로 루브르 박물관에 소장되었다.

성이다.

박물관이 발휘할 중화의 힘은 1792년의 논쟁에서 공식적으로 인정되었지만, 그럼에도 1793년 봄과 여름에 대혁명이 점점 더 과격해지자 파괴 정책이 다시 한 번 되살아났다. 결국 생 드니에 안치된 왕실 무덤이 파괴되고, 노트르담 대성당에 세워져 있던 '왕들'의 조각상이 제거되었다. 박물관은 다시 한 번 해결책을 제공했다. 1793년 10월 중순, 대혁명을 위협한 군사 행동이 끝나자 국민공회는 근자의 만행을 비난하면서, 왕실을 상징하는 부분을 예술작품에서 손상 없이 떼어낼 수 없다면 "근처의 박물관으로 보내라"는 지시를 내렸다(Pommier 1991, 136). 그 사이에 국립박물관 기획위원회는 작업을 계속하여, 루브르 박물관은 8월 10일 군주제 전복 기념일의 일환으로 공식 개관했다. 같은 날, 다비드가 기획한 통합의 축제가

파리 전역을 누비며 대규모로 벌어졌다. 한 의원이 이 축제에서 재생의 의식을 거행할 때 사용하라고 "벽옥을 두 손 모양으로 깎아 붙인 마노 컵"을 국민공회에 증정했다. 후에 국민공회는 "그 컵의 숭고하고 감동적인 용도를 상기시키는 문구"와 함께 그 컵을 새 박물관에 수장할 것을 표결했다(Pommier 1991, 66)(도 50).

물론 루브르 박물관은 파괴와 보존 사이의 갈등을 해결하는 임시방편을 훨씬 뛰어넘는 기관으로 간주되었다. 처음부터 루브르는 시민교육의 도구로 인식되었고, 보존위원회와 박물관준비위원회는 모두 국민공회의 대중교화위원회 아래 소속되었다. 펠릭스 비크 다지르Félix Vicq d'Azyr는 다종다양했던 몰수품의 목록 작성을 담당하는 특별위원회의 수장이었는데, 그가 1794년에 프랑스 정부의 전 부처에 보낸 '지침서'를 보면 대혁명의 압력 아래서 예술들의 분류가 어떻게 논의되었는지를 드러내는 부분이 있다. 다지르가 쓴 바에 의하면, 구체제의 '폭정' 아래서는 회화, 조각, 건축이 '쾌적한 예술' 아니면 '순수예술'이라고 불렸다. 그렇지만 두 명칭 모두 정확하지 않다. '쾌적한 예술'이라는 용어는 예술을 시시하게 만드는 말이고, 반면 '순수예술'은 "기계적 예술을 모욕하는 말이다. 기계적 예술 역시 다른 예술들이나 마찬가지로 발전하는 데 많은 창안과 폭넓은 성신을 요구하기 때문이다. 최근에는 회화, 조각, 건축이 모방의 예술이라고 불리는데, 이는 더 정확한 명칭이다. 그러나 회화, 조각, 건축의 진정한 목표를 반영한다면 역사의 예술이라고 부르는 편이 더 좋을 것이다. 기념물의 목적은 유익한 행위와 인류의 은인들을 계속 살아 있게 만드는 것이고, 예술에 요청되는 것은 이런 기념물들을 만들어 시간의 흐름과 보조를 맞추는 것이기 때문이다"(Aboudrar 2000, 95). 비크 다지르의 보존 지침서는 딱히 박물관만을 위한 프로그램은 아니지만 놀랍게도 '순수예술 대 기계적 예술'의 양극성을 거부하는데, 그는 이런 구분이 귀족 사회의 구분 및 정치적 절대주의와 밀착되어 있다고 본다. 이제 대혁명이 일어났으니 순수예술과 수공예는 '역사의 예술'로서 재결합되어 평등주의적 사회를 고

취하고 교육하는 역할을 하게 될 것이라고 그는 주장한다. 과거의 예술들에 대한 비크 다지르의 입장은, 자유인이라면 그것들이 예술로서 지닌 가치와 그것들이 한때 기여했던 반동적인 목적을 구별할 수 있으리라는 것이다. 그러나 비크 다지르는 박물관을 사용하여 그런 구별을 촉진하는 데 내재한 위험을 깨닫지는 못한다. 왕정과 종교의 의미를 중화시키는 힘이 박물관에 있다면, 대혁명의 기념물에 대해서도 똑같은 영향을 미치지 말라는 법이 있겠는가? 은연중이었지만 1793년에 국민공회는 이를 알고 있었다. 그때 국민공회는 통합의 축제에 사용했던 재생의 잔을 루브르로 보내면서 그 '숭고하고 감동적인 용도'를 상기시키는 문구를 새겨 넣으라고 지시했던 것이다. 그 후 대혁명의 일각에서는 미술관이 공화국의 미덕을 가르치는 데 효과가 있을지에 대해 의문을 품기 시작했다. 그들은 샹젤리제 도로변에 공공 벽화나 모범적인 사상가와 영웅들의 조각상을 설치하는 것이 대혁명에 더 이바지할 것이라고 주장했다. 한 사람은 다음과 같이 썼다. "우리의 기념물을 박물관에 가두는 짓을 중지하면, 예술은 그 진정한 목적지로 되돌아가 … 시민의 가슴에 말을 걸 수 있게 될 것이다" (Mantion 1988, 126).

그러나 박물관은 이제 확고하게 자리 잡았다. 그리고 혁명과 나폴레옹이 일으킨 군사 정복들로 인해 박물관이 발휘하는 중화의 힘을 재확인하는 또 다른 기회가 생겨났다. 활기찬 논쟁도 일어났지만, 거기서는 그냥 '예술'을 순수한 **'예술'**로 변모시키는 박물관의 역할이 더욱 부가적으로 조명된다. 이미 1793년 3월에 내무부장관 가라Garat는 박물관기획위원회에 다음과 같이 말했다. 언젠가 루브르 박물관은 "혁명의 성난 폭풍 속에서도 예술에 대한 성스러운 숭배가 소홀히 되지 않았으며 오히려 우리들 사이에서 더욱 더 꽃피웠음을 증명하게 될 것이다"(Pommier 1991, 118). 프랑스의 영광이라는 측면에서 박물관이 차지하는 위치를 이렇게 높이 보는 관점을 감안하면, 정복한 나라들에서 예술적 걸작들을 몰수하여 프랑스로 보내는 정책이 광범위한 지지를 받았다는 사실이 새삼스럽지도 않

다. 나폴레옹 보나파르트가 이탈리아에서 예술품을 징발한 일이 제일 유명하지만, 사실 이 정책은 벨기에를 정복한 1794년부터 시작되었다. 한 의원은 다음과 같이 말했다. "플랑드르 화파가 대거 몰려와 우리의 박물관을 장식하고 있다"(Pommier 1991, 25). 1798년에는 "이탈리아에서 수집한 과학과 예술작품들의 입성을 축하하는 승리와 자유의 축제"가 파리에서 열렸다. 그림, 조각상, 필사본들을 싣고 마차들이 줄줄이 지나가는 거대한 행렬이었다. 베네치아 성 마르코 성당의 유명한 청동 말 조각상들을 실은 마차 위로 "이제 이들은 자유의 땅으로 왔다"라고 적힌 깃발이 나부꼈다 (E. Kennedy 1989).

그러나 이런 몰수에 반대하는 예술가와 작가도 많았다. 이견을 가장 공개적으로 표명한 사람은 『이탈리아에서 예술 기념물들을 옮기는 문제에 관해 미란다 [장군]에게 보내는 서한』([1796] 1989b)을 쓴 앙투안-크리조스톰 카트르메르 드 켕시Antoine-Chrysostome Quatremère de Quincy였다. 카트르메르의 중심 주장은 고대와 르네상스 작품들을 그들의 살아 있는 역사적 맥락에서 이동시키면 그 의미가 파괴된다는 것이었다. 작품을 원래의 환경에서 뜯어내 박물관에 넣는 순간 그것은 순수예술의 신성한 유물로 과대평가되거나 화려한 상점에 진열된 상품처럼 과소평가된다는 것이다. 이는 카트르메르 혼자만의 소감이 아니었다. 다비드를 포함한 50명의 예술가들이 카트르메르의 주장을 지지하는 청원서에 서명하여 집정관 정부의 행정관에게 제출했다. 그러나 카트르메르의 책을 공격하는 사람들도 있었다. 두 달 후에는 프랑수아 제라르François Gérard와 카를 베르네Carle Vernet를 비롯한 30명의 다른 예술가들이 몰수를 옹호하는 청원서에 서명하여 집정관 정부에 제출했다. 이들은 자유와 재생이라는 혁명의 수사를 동원했다. 자유로운 천재의 작품이 마땅히 있을 곳은 오직 프랑스뿐이라고 주장하면서 이탈리아인들은 사실 작품의 역사적인 연관성에 대해 신경도 쓰지 않는다고 덧붙였는데, 그 이유는 그들이 프랑스의 적국인 영국과 오스트리아에 작품을 팔아치우고 있다는 것이었다.

도판 51. 위베르 로베르Hubert Robert, 〈루브르의 웅대한 전시실〉(1794-96). Courtesy Réunion des Musée Nationaux, Paris. 새로 개관한 국립박물관의 초창기 모습이다. 전시된 작품을 모사하는 미술가들이 눈에 띈다. 미술가들에게 걸작품을 모델로 사용할 수 있게 한다는 루브르의 목적 가운데 하나는 이들에 의해 실현되었다.

그 후 수년에 걸쳐, 카트르메르는 본래의 성격을 변질시키는 예술 박물관의 효과에 대해 더욱 자세히 설명했다([1815] 1989a). 예술작품은 구체적인 목적과 장소를 위해 제작되었을 때만 우리의 깊은 감정에 말을 걸 수 있다고 그는 주장했다. 주문을 받아 작품을 만드는 것이 아니라 시장이나 박물관을 노리고 작품을 만든다는 생각은 비교적 새로운 것인데, 이런 생각은 결국 예술작품을 사치품으로 취급하거나 아니면 작품의 형식적이고 기교적인 장점만을 고려하도록 만드는 결과를 초래한다. 박물관은 일종의 악순환을 초래하며, 그 속에서 예술작품의 목표는 오직 다른 예술작품들을 낳는 것뿐이다. 박물관에서의 예술작품은 "행동, 감정, 삶이 박탈된

영혼 없는 육체, 공허한 시뮬라크라일 뿐이다"(Quatremère 1989a, 26). 서너 명의 다른 작가들이 이 논의를 지지했지만, 그들은 별다른 영향력을 미치지 못했다. 나폴레옹이 몰수한 작품 중 다수가 1815년 이후 본국들로 송환되어야 했지만, 그 후에도 루브르 박물관은 여전히 순수예술의 신성한 사원이자 현대 예술 박물관의 모델로 남았다(도 51). 이보다 중요한 현상은 오래지 않아 19세기의 화가와 조각가들 일각에서 자신들이 만드는 작품의 진정하고 궁극적인 목적지를 미술관이라고 생각하기 시작한 것이다. 이는 '예술을 위한 예술'을 향해 나아가는 도정에서 후대에 나온 그 어떤 유미주의적 천명보다도 훨씬 더 강력한 원동력이었다. 그 과정에서 예술작품과 그 사용의 맥락을 분리시키게 될 경우에 일어날 결과를 꿰뚫어본 카트르메르의 통찰은 대부분 잊혀버렸다.[5]

5. 회화는 그 작품이 의도되었던 환경에서 봐야 한다는 것이 카트르메르의 생각이었지만, 맥클렐런 McClellan이 지적하는 대로, 교황 피우스 7세가 이 주장에 동의하지 않았음은 분명하다. 이 교황은 프랑스가 몰수한 작품들을 교회들로 돌려보내는 과정에서 몇몇 작품들을 가로채어, 1817년에 문을 연 바티칸 회화박물관의 소장품으로 만들었기 때문이다(1994, 200-201).

4부 예술의 신격화

순수예술을 사회적, 정치적 생활과 재통합하려던 프랑스대혁명의 시도가 실패로 돌아감으로써 '예술 자체를 위한 예술'이라는 생각에 박차가 가해졌다면, 그것은 이미 1750년대 이후로 순수예술을 하나의 별개 영역으로 보는 경향이 힘을 얻고 있었기에 가능한 일이었다. 18세기가 고대의 예술 개념을 '순수예술 대 수공예'로 나누었다면, 19세기는 순수예술 자체를 독립적이고 특권적인 정신, 진리, 창조성의 영역인 **예술**로 구체화했다(10장). 이와 비슷하게, 18세기에 장인의 개념에서 결정적으로 분리된 예술가의 개념은 이제 인류의 지고한 정신적 소명 가운데 하나로 신성시되었다. 반면에 장인의 지위와 이미지는 계속 추락했다. 많은 소규모 공방들이 산업화로 인해 폐업으로 내몰렸고, 뛰어난 기술을 보유했던 많은 수공업자들은 공장으로 들어가 미리 정해진 절차를 그저 수행하는 직공이 되었다(11장). 마지막으로, 세련된 취미를 초연한 관조라는 특별한 형식으로 변형시킴으로써 만들어졌던 '미적인 것'은 문화 엘리트의 일각에서 과학과 도덕성보다 우월한 종류의 경험으로 발전했다(12장). 이런 승격은 단순히 신념의 차원에서만 일어난 것이 아니었으며, 제도와 행위에서도 그에 상응하는 변화가 뒤따랐다. 박물관, 세속 음악회, 자국어 문학 교육 과정 같은 제도들이 유럽과 아메리카 전역으로 점차 퍼져나갔다. 덕분에 증가하는 중류층 역시 적절한 미적 행위를 학습했다. 이와 동시에 더 광범위한 예술 청중은 더 선명하게 구분되었고 이런저런 기관들을 뻔질나게 들락거리기 시작했다. 예술, 예술가, 미적인 것의 이상들이 승격되고 신성화되는 과정은 대략 1830년대에 이르러 완성되었다. 그러나 예술 기관들을 설립하고 새로운 이상들을 주입하며 행동을 수정하는 데는 19세기의 나머지 기간 대부분이 소요되었다. 이와 유사하게 자신의 가게를 운영하면서 생산의 모든 면에 참여했던 장인들은 뛰어난 기술과 창의성에도 불구하고 19세기

전반에 걸쳐 몰락해갔다. 장인의 몰락은 나라별로 산업화의 속도에 따라
차이가 있었으며 수공예의 여러 분야에 상이한 영향을 미쳤다.

10 구원의 계시로서의 예술

1830년, 파리에서 혁명이 또 일어났다. 이 혁명은 로마에서 바르샤바까지 폭동과 소요를 유발했지만 그 대부분은 간단히 진압되었다. 이미 망명 중이던 독일 시인 하인리히 하이네Heinrich Heine는 독일에서 혁명은 실패했을지 몰라도 "예술은 구원받았다"는 야유를 남겼다. "이제 독일, 특히 프로이센에서는 예술이라면 무엇이든 가능하다. 미술관은 예술적 색채의 환희로 불타오르고, 오케스트라는 포효하며, 무용수들은 도약하여 너무도 사랑스러운 앙트르샤를 해내고, 공중은 아라비안나이트 소설에 빠져 있으며, 연극 비평은 다시 한 번 만개하고 있다"([1830] 1985, 34). 하이네는 같은 에세이에서 다음과 같이 말했다. 괴테의 추종자들은 이미 "예술을 독자적인 제2의 세계로 여긴다. 그들은 이 세계를 너무도 높은 곳에 놓아, 종교와 도덕성 같은 인간의 모든 활동이 예술 아래 놓인다"(34). 하이네는 '예술'이 자율적인 영역이 되었을 뿐만 아니라 또한 정치적 압제의 현실을 깨닫지 못하도록 사람들의 주의를 분산시키는 데 이용될 수 있음을 알아챈 19세기의 선두주자 가운데 한 사람이었다.

도판 52. 피에르-필립 쇼파르Pierre-Philippe Choffard, 〈바장의 판화 화랑〉(1805). Courtesy Bibliothèque Nationale, Paris.

예술 영역의 독립

"대문자로 표기하는 추상적인 **예술**Art, 내재적이면서도 일반적인 원리들을 지닌 이런 예술"이 언제, 어디서 맨 처음 출현했는지 정확히 말하는 것은 불가능할 것이다. 그러나 이런 개념이 확고히 자리 잡은 것은 1830년대다(Williams 1976, 33). 1835년에 프랑스의 한 비평가는 "순수예술 대신 우리에게는 **예술**이 있다. 이 세기의 새로운 왕, **예술**"이라고 말했다(Bénichou 1973, 423). 같은 해에 테오필 고티에Théophile Gautier는 『모팽 양Mademoiselle de Maupin』의 서문에서 '**예술**을 위한 **예술**'에 대해 썼고, 에머슨은 1836년에 한 강연에서 **예술**은 종교, 과학, 정치와 함께 '삶의 한 부문'이라고 말했다(Emerson 1966-72, 2: 42). 그러나 예술은 이제 개념이나 언어에서뿐만 아니라 제도적인 면에서도 별개의 분리된 영역이었다. 시각예술에서는 별도의 경매, 거래상, 박물관이 1830년대에 이르러 유럽 생활을 특징짓는 확고한 요소가 되었다(도 52). 음악과 문학 역시 개념과 제도적인 형태 두 측면 모두에서 19세기 전반기에 계속 점진적인 변화를 겪었으며, 이에 따라 예전의 기능적인 맥락에서 떨어져 나오는 일이 가속화되었다.

도판 53. 라이프치히의 옛 게반트하우스(직물 상인 회관)에서 열린 음악회(1845). Courtesy Bildarchiv Preussischer Kulturbesitz, Berlin. 여성들은 서로 마주보며 줄지어 앉아 있고 남성들은 그들 뒤에 서 있다.

 대혁명기에 루브르에 창설된 국립미술박물관에 대해서는 이미 살펴보았다. 1835년에 프란츠 리스트Franz Liszt는 루브르에 음악 '박물관'도 만들어 달라고 요청했다. 리스트의 제안은 5년 주기로 루브르에서 한 달간 매일 최고의 음악 작품들로 연주회를 열고, 악보는 국가 경비로 구입해서 출판하자는 것이었다. 리스트가 제안한 음악 박물관이 루브르에서 실현되지는 않았다. 그러나 리디아 괴어가 '음악 작품들로 이루어진 상상의 박물관'이라고 칭한 보다 일반화된 음악 박물관은 실현되었다. 이 상상의 음악 박물관은 위대한 음악가들과 그들의 작품으로 이루어진 역사 시리즈를 만들어 연주의 보고로 삼기 위해 '작품' 개념을 회고적으로 적용한 데서 생겨났다(Goehr 1992). 리스트의 꿈은 자율적인 교향악단들이 점차 창설되고 과거와 현재의 위대한 작품들을 연주할 음악당 건물들이 별도로 지어지면서 부분적으로 성취되었다(도 53).

음악이 종교적, 사회적 맥락에서 분리되기 시작한 것은 18세기부터지만 이제는 기악 음악의 지위에 극적인 반전이 일어나면서 새로운 형태를 띠었다. 18세기의 마지막 30년 동안에도 기악 음악은 단순히 손재주를 자랑하는 일에 불과하다고 경시되었다. 그러나 이제는 일부 낭만주의자들이 판을 뒤집고 기악 음악, 즉 '순수한' 음악이야말로 음악이라는 이름에 값하는 유일한 종류라는 주장을 폈다. E. T. A. 호프만Hoffmann은 1813년에 다음과 같이 썼다. "음악을 하나의 독립된 예술로서 이야기할 때는 그 의미를 언제나 기악 음악에 한정해야 하지 않는가? 기악 음악이야말로 … 음악 특유의 본성을 순수하게 표현하니까 말이다"(Strunk 1950, 775). 기악 음악을 신격화하는 데는 두 가지 주장이 들어 있었다. 첫째, 음악의 요점은 순수예술의 일원으로서 특정 사회적 또는 종교적 목적에 봉사하는 것이 아니라 정신성 일반에 기여하는 것이다. 둘째, 이 일을 기악 음악은 다른 어느 예술보다 더 잘할 수 있는데, 왜냐하면 음악의 의미가 온전히 음악 자체 안에 있기 때문이다(Dahlhaus 1989).

문학의 개념도 이와 유사한 변형을 겪었다. 일반 문학을 구성했던 과거의 요소들이 하나 둘 빠져나가기 시작했던 것이다. 과학적인 글이 제일 먼저 떨어져 나갔고, 다음에는 역사가, 마지막으로 설교와 서한문이 떨어져 나갔다.[1] 몇몇 요인들이 작용하여 상상 문학을 일반 문학에서 떼어내는 최종 분리를 마무리했다. 분류의 차원에서는 이미, 소설이 일단 순수예술로 인정되고 나자 '문학'이라는 용어가 시 대신에 상상의 글을 지칭하는 말로 쓰이기 시작했다.[2] 그러나 '문학'은 논의의 편의를 위한 범주 이상의

1. 물론 과거의 저작들 중에서 기번Gibbon의 『쇠퇴와 몰락Decline and Fall』 또는 보쉬에Bossuet의 설교집 같은 몇몇 글은 논픽션이라도 그 독특한 문체 학습용으로 문학 교과 과정에 다시 들어갔다. '문학의 역사'를 주제로 19세기 초반에 영어, 프랑스어, 독일어로 집필된 책들에는 시와 서사시뿐만 아니라 철학, 자연과학, 정치학 저작이 여전히 포함되었다(Gossman 1990, 32). '역사'가 더 이상 '문학'이 아니라 '과학'이 되어간 과정에 대해서는, White(1973)을 보라. 현대적 문학 개념의 등장을 추적하는 데는 아직도 많은 연구가 필요하다. Becq(1994b, 293-301)를 보라.
2. 한 이탈리아 작가는 1779년에 펴낸 책의 제목을 『독일의 시 개념Idea della poesia alemanna』이라고 했다

것이 되었다. 독일의 낭만주의 이론가들과 영국의 낭만주의 시인들이 상상 문학은 이성이나 과학이 파악할 수 있는 것보다 더 깊은 진실을 표현할 수 있다고 찬미하기 시작했기 때문이다(Schaeffer 1992).

문학을 일반 문학에서 벗어난 독자적인 예술로 만든 세 번째 요인은 창조적인 문학에서 점진적으로 일어난 제도화였다. 일반 문학 관련 제도들과 구별되는 고급 문학 관련 제도들을 가려내는 일은 회화나 음악의 경우보다 응당 훨씬 어렵다. 미술관이나 음악당과 정확히 상응하는 기관이 문학에는 없기 때문이다. 상상 문학의 작품들만 소장하는 도서관이 별도로 생기지는 않았지만, 괴어가 말한 음악 작품들로 이루어진 '상상의 박물관'과 유사한 것은 생겨났다. 앨빈 커넌의 이른바 위대한 문학 작품들로 이루어진 '상상의 도서관'이 그것이다(1982). 18세기에 발달하기 시작한 자국어 문학 정전은 19세기의 교육에서 완전히 제도화되었다. 이 자국어 정전들은 더 이상 문법과 양식의 본보기에 그치지 않고, 상상의 도서관을 형성하는 일련의 걸작들로 자리잡았다. T. S. 엘리엇Eliot의 유명한 표현을 빌리자면 상상의 도서관에 세워진 "기념비들"은 "이상적인 질서를 형성한다"(1989, 467). 자국어 정전들은 원래의 사회적, 역사적 맥락에서 떨어져 나와, 순수예술로서의 시 또는 문학의 표본들로서 정신적으로(또는 선집이나 개관 강좌의 경우에는 물리적으로) 수집되었다. 대학교육을 받고 '2학년 대상 개론'을 수강한 세대들이라면 익히 알고 있는 문학 선집들은 미술 박물관이나 음악회 레퍼토리와 똑같은 문학 제도에 해당된다. 이런 관점에서 보면, 정전에 어떤 작품을 포함시킬 것인가를 둘러싼 논쟁은 끊임없이 일어나지만, 이런 논쟁은 현대에 선정된 정전들이 본질주의적 문학 개념과 연합하여 수행하는 재맥락화의 기능에 비해 중요하지 않다.

우리 시대의 가장 중요한 문학 제도는 이런 상상의 도서관에 기초한

가 1784년에 두 번째 판을 내면서는 『독일의 순수문학 개념Idea della bella letteratura alemanna』이라고 바꿨나(Wellek 1982, 16).

중·고등학교와 단과대학, 종합대학교의 문학 학과들이었다. 우리는 문학이라는 학문 분야를 당연하게 받아들이고 있지만, 문학이 별도의 학술적 전공이 된 것은 이제 겨우 100년이 조금 지났을 뿐이다. 19세기 초에는 유럽과 미국의 극소수 엘리트만 대학을 다녔고, 당시에는 문법, 수사학, 시민다운 행동의 본보기로 통했던 고전 작가들의 선집을 읽기 위해 그리스어와 라틴어를 공부했다. 영문학은 19세기 초 영국의 직공 교육기관에서 성인교육 프로그램으로 처음 등장했고, 그다음에는 '벽돌'로 지은 신흥 대학들에서도 가르쳤지만, 옥스퍼드 대학에서 학위를 주는 전공이 된 것은 1894년이었으며, 캠브리지 대학에서는 20세기로 넘어가서야 문학 전공이 생겼다(Baldick 1983; Court 1992). 이와 대조적으로 프랑스 문학은 17세기부터 국위 선양의 도구로, 또 지역별 지방어가 강하게 남아 있던 나라를 통일하는 방법으로 간주되었다. 19세기 프랑스 문학계의 문화에는 중앙집권화된 국가 교육과정뿐만 아니라, 살롱과 문학 동인, 문학상, 정부 보조금, 아카데미 프랑세즈와 팡테옹도 포함되어 있었다(Clark 1987).

미국의 경우에는 라틴어와 그리스어에서 영어, 그런 다음 영문학으로의 점진적인 이동이 예일대학교 교수직 명칭의 변화에서 그대로 드러난다. 1817년에는 '수사학과 웅변'이었던 것이 1839년에는 '수사학과 영어'가 되더니, 1863년에는 마침내 '수사학과 영문학'으로 바뀌었다(Scholes 1998). 이런 명칭과 그에 뒤따르는 교육과정은 문학보다 수사학을 더 중시했던 미국 고등교육 체계의 전형이었는데, 이는 남북전쟁 시기까지 계속 그랬다. 게다가 남북전쟁 전의 문학 공부란 위대한 웅변가들의 연설과 함께 셰익스피어와 밀턴의 짤막한 구절들을 살펴보는 것 이상이 아닌 경우가 많았다. 1870년대에 이르러서야 비로소 문학이 더 이상 수사학에 종속되지 않게 되었지만, 심지어 그때도 많은 영어학과는 학문적으로 보다 존경받는 통사적 언어학자들과 간신히 자리를 유지하고 있는 순수문학 분야의 식자들로 갈라져 있었는데, 후자는 위대한 문학 작품들이 정신적 영감을 준다고 가르쳤다. 그러나 1890년대에는 순수문학 담당자들이 많은 학

과들에서 우위를 차지해가고 있었다. 그 전형적인 예로, 영문학은 언어학 또는 언어의 역사가 아니라고 주장한 시카고대학교의 한 보고서를 들 수 있다. "영문학은 문학의 걸작들을 … 문학적 예술작품으로서 연구하는 학문이다"(Graff 1987, 101). 19세기 말에는 '문학'이 구체화되어 아메리카 대륙 전역에서 굳건한 제도로 자리 잡았고, 1915년에는 러시아의 형식주의 비평가들이 '문학성'의 본질을 정의함으로써 순수예술로서의 문학을 일반 문학에서 학술적으로 완전히 분리하려는 시도를 했다(Erlich 1981).

　'예술'이라는 용어는 모든 예술 전반을 가리킬 수도 있었고, 아니면 '순수예술'만 지칭할 수도 있었다. 마찬가지로 '문학'이나 '음악'의 경우에도 그냥 소문자로 쓰면 글이나 음악 전반을 지시할 수도 있었고, 아니면 순수예술 형식의 글과 음악만 가리킬 수도 있었다. 순수예술과 대중예술의 영역 구분이 필요할 때는 대문자를 이용하거나, 아니면 형용사를 붙여 '상상적인', '창조적인' 문학 또는 '진지한', '고전적인', '예술적인' 음악이라고 했다. 미술, 음악, 창조적인 저술은 각각 자족적인 작품들로 채워진 박물관을 현실의 세계나 상상의 세계에 갖춘 별개의 영역들로 갈라졌는데, 이런 분리의 한 결과로 '예술'이라는 말은 흔히 회화, 조각, 건축의 시각예술만 지칭하는 경우가 잦아졌다. 이미 에머슨의 시대에 그런 징조가 있었다(에머슨은 "문학과 예술"이 "대등한 용어"라고 말했다)(1966-72, 2: 55). 그러나 이보다 훨씬 더 미래에 중요해진 것은 대문자 표기의 **예술**Art을 사용하여 모든 순수예술들을 지칭하면서 이런 **예술**이 사회 안에서 하나의 독립된 영역을 형성한다고 본 점이다. 19세기 초에 이 용법은 형이상학적이고 종교적인 선회를 겪었는데, 이런 선회를 일으킨 필자들은 낭만주의 시인들과 관념론 철학자들부터 사회의 선각자들과 다원주의 이론가들에 이르기까지 광범위했다. '**예술**Art'은 더 이상 고대 체계 아래의 예술art처럼 단순히 인간의 모든 제작 및 수행을 가리키는 일반 용어가 아니었다. 그렇다고 18세기 후반에 구축된 순수예술이라는 범주의 약칭도 아니었다. '**예술**'은 이제 초월적인 힘을 갖춘 한 자율적인 영역을 이르는 명칭이 된 것이다.

예술의 정신적 승격

알프레드 드 비니Alfred de Vigny가 천명한 "예술은 현대의 … 정신적 신앙이다" 같은 선언들은 19세기에서 수두룩이 찾아볼 수 있지만, 이런 발언들을 유럽의 일반 부르주아가 예술을 위해 기독교 신앙을 버리려는 참이었다는 징조로 보기는 어렵다(Shroder 1961, 50). 그러나 점점 더 회의주의로 빠져든 지식인 엘리트층은 예술과 다양한 사회적 유토피아에서 과거의 종교적 이상과 확실성에 상응하는 대체물을 찾고 있었다(Charlton 1963; Honour 1979). 예술의 영역을 종교적 대용물로 대하는 이런 경향은 예술과 직접 연관된 사람들 너머로는 점진적으로만 퍼져나갔을 뿐이며, 또 매번 종교적 신앙을 반드시 대체한 것도 아니었다. 예술의 고양된 역할을 믿었던 필자라도 대부분은 단순히 예술을 종교와 같은 수준의 자리에 올려놓는 데 그쳤다(샤토브리앙, 위고, 괴테). 세속적인 면에서 찾아보면, 예술의 정신적인 역할을 가장 황홀하게 선언한 문구는 플로베르의 편지에 담겨 있다. 1853년에 플로베르는 루이즈 콜레에게 다음과 같이 호소했다. "신비주의자들이 '하느님' 안에서 서로 사랑하는 것처럼 우리도 **'예술'** 안에서 서로 사랑합시다"(1980, 196). 영국에서는 매튜 아놀드가 "현재의 우리에게 종교와 철학으로 통하는 것 대부분이 시로 대체될 것"이라고 주장했다(1966, 2). 그리고 미국에서는 반세기 전만 해도 많은 작가와 교사들이 기독교와 초월주의에 쏟았을 감정을 문학으로 돌렸다(Graff 1987, 85). 물론 19세기 중반에도 예술 또는 문학이 기독교를 대체해야 한다는 선언을 공개적으로 떠들어대는 일은 어디에서나 무모한 행위였을 것이다(플로베르의『보바리 부인』과 보들레르의『악의 꽃』은 둘 다 1857년에 부도덕하고 종교를 모욕했다는 이유로 공개 기소를 당했다).

일반적으로 예술의 정신적 승격은 구원의 힘을 지닌 최상위 진실의 계시로 예술을 바라보는 실러의 형식을 취했다. 이런 관점에서 볼 때 상상과 느낌이 주는 통찰은 과학적이거나 실용적인 이성의 작용처럼 명료하고

확실하지는 못할지라도, 인류가 제각각 믿고 있는 종교적 구분을 초월하는 어떤 정신성의 세계에 우리를 즉시 도달하게 해주는 것이다. 퍼시 비셰 셸리Percy Bysshe Shelley는 오로지 시만이 "올빼미의 날개를 단 계산 능력으로는 감히 날아오를 엄두도 내지 못할 저 영원의 구역들에서 타오르는 빛과 불을" 가져다준다고 주장했다(1930, 135). 또한 호프만은 기악 음악에 대해 다음과 같이 말했다. 이 음악은 "인간에게 미지의 영역을 열어 보여준다. 이 세계는 인간을 둘러싼 외부의 감각적 세계와 공통점이 하나도 없는 세계다"(Strunk 1950, 775). 이렇게 예술에 초월적 진리가 있다고 주장한 시인과 비평가들 가운데 자신들의 입장을 논증한 이는 거의 없다. 그러나 독일의 몇몇 낭만주의 이론가들과 관념론 철학자들은 이런 모호한 아이디어를 장–마리 셰페르Jean-Marie Schaeffer가 '사변적 예술 이론'이라고 부르는 것으로 변모시켰다(1992).[3]

사변적 예술 이론의 핵심은 예술이 이미지, 상징, 소리 같은 감각적인 수단을 통해 우주의 토대(신, 존재, 절대자)를 드러낸다는 주장이다. 철학자 F. W. J. 셸링Schelling은 **예술**이란 절대자의 자아가 외적으로 구현된 것이라고 칭했다. 이런 **예술**은 "자연과 역사가 갈가리 찢어놓은 것을 불태워 마치 하나의 불꽃처럼 영원하고 근원적으로 통일시키는, 신성하고도 신성한 구역의 … 문을 연다"([1800] 1978, 231). 헤겔은 예술을 자신의 체계 안에서 '절대정신'의 세 형식 가운데 하나로 만들었지만 종교와 철학이 예술보다 '더' 정신적이라고 믿었는데, 그것은 예술의 감각적 측면 때문이었다. 그러나 바로 그 때문에 **예술**은 특별한 임무를 띠게 된다. "절대정신이 포괄하는 진실들을 감각적으로 드러내 보임으로써 … 그 진실들을" 표현하는 것이 **예술**의 임무다([1823-29] 1975, 7). 미국에서는 에머슨이 **예술**의 사변적 이론을 나름대로 발전시켰다. 관념론의 영향과 현실적인 표현 방식

3. 장–마리 셰페르는 현대적 순수예술 개념을 확립한 단절의 지점을 칸트와 낭만주의자들 사이에 둔다 (1992, 16-24).

을 혼합한 에머슨의 이론은 널리 퍼졌지만, 그는 또한 예술이 생활에서 분리된 것을 비난하기도 했다(13장 참조).

한편 아르투르 쇼펜하우어Arthur Schopenhauer도 의지의 형이상학을 사용하여 예술에 대해 마찬가지로 웅대한 주장을 펼치고 있었다. 쇼펜하우어에 따르면, 우리의 일상적 존재는 의지에 내몰려 욕망과 권태의 끝없는 변증법에 빠져 있다. 여기서 벗어나는 유일한 길은 금욕 아니면 예술이다. 순수예술은 관조에 몰입하는 미적 행위를 유발하고 이를 통해 욕망에 휘둘리는 우리의 개별성을 잊게 만듦으로써 끝없는 분투로부터 일시적인 안식을 줄 수 있다(Schopenhauer 1969, 52). 쇼펜하우어가 예술에서 본 것이 세속적 욕망의 일시적 중단이라는 위안과 보상이었다면, 프리드리히 니체는 의지의 형이상학을 사용하여 기쁨과 긍정의 미학을 정의했다. 니체의 관점에서는 신이 없는 세계 속에서 "다름 아닌 예술, 오직 **예술**! 그것만이 삶을 가능하게 하는 위대한 수단이고, 삶의 위대한 유혹이며, … **지식을 가진 자 … 행동하는 자 … 고통 받는 자를 이끄는 구원**이다. … 예술에서 고통은 대단한 기쁨의 한 형식이다"(1967, 452).

19세기의 생시몽주의자, 사회주의자, 다윈주의자들은 사변적 예술 이론가들의 형이상학을 공유하지 않았다. 그러면서도 이들 역시 예술에 고양된 정신적 역할을 비슷하게 부여하곤 했다. 클로드-앙리 생시몽Calude-Henri Saint-Simon과 오귀스트 콩트Auguste Comte는 그들이 내다본 미래 사회의 중심에 예술과 예술가들을 두었다. 콩트의 '실증철학'은 그가 주창한 인류교religion of humanity 및 과학과 같은 수준에 예술을 놓았다. 콩트는 한 대목에서 심지어 **예술**이 과학보다 더 우월하다고까지 주장했다. 예술이 느낌에 더 가깝고 이론과 실제를 결합하기 때문이라는 것이다(Comte 1968, 221). 그랜트 앨런Grant Allen 같은 다윈주의자조차 일단 기본 욕구가 충족되고 나면 미적 경험은 우리의 삶을 더 행복하게 만들 뿐만 아니라 "더 밝고, 더 고상하고, 천상에 더 가까운 삶"을 만든다고 결론 내렸다(Allen 1877, 55). 사변적인 예술 이론이 취한 여러 형식들, 가령 관념론이나 생기론이나

사회적 다원주의가 구체적으로 현대적 예술 체계를 규제하는 가정의 일부가 되지는 않았다. 그러나 예술이 자율적인 영역이자 정신적 힘이라는 믿음은 하나의 상식이 되었다. 예술작품이 작품의 범위를 넘어서는 무언가를 지시한다는 생각을 부정했던 클라이브 벨Clive Bell 같은 형식주의 비평가조차 1914년에는 다음과 같이 썼다. 예술의 경험은 "대단히 가치가 있어서 … 예술이 세계의 구원을 증명할 수도 있다는 믿음을 가지고 싶어진다"(1958, 32).

예술을 이렇게 구체화하면서 생겨난 부산물 가운데 하나가 순수예술들 가운데 어떤 것이 **예술**의 본질—이 본질이 정신으로 여겨지든, 아니면 의지나 삶, 느낌 또는 형식으로 여겨지든 간에—에 가장 가까운가를 분간하려는 시도였다. 많은 시인들뿐만 아니라 헤겔과 콩트 같은 여러 철학자들도 예술의 본질을 가장 완전하게 예시하는 것은 시라는 깊은 확신을 지녔다. 시는 소리, 색깔, 돌 같은 감각적 매체보다 정신에 더 가깝다고 헤겔은 주장했다. 그와 대조적으로 쇼펜하우어는 기악 음악을 예술의 패러다임으로 삼은 것으로 유명하다. 기악 음악의 순수한 소리가 의지의 직접적인 표현이라고 생각했기 때문이다. 쇼펜하우어의 견해는 예전에 시와 회화가 누렸던 최상의 지위로 기악 음악을 끌어올리려는 19세기의 일반적인 경향의 일부였다. 기악 음악을 최고의 예술로 보는 주된 이유로 많은 필자들이 제시한 것은, 기악 음악에는 그 고유한 즐거움을 넘어서는 어떤 목적도 없기에 기악 음악이야말로 모든 예술 가운데 세속적인 면이 제일 적은 것 같다는 점이다. 이것이 아마 자주 인용되는 월터 페이터의 문장, "모든 예술은 끊임없이 음악의 상태를 열망한다"는 문장이 지닌 의미일 것이다([1873] 1912).

'예술'과 밀접한 관계가 있으면서 19세기에 의미가 마찬가지로 변한 용어는 '문화'였다. 18세기에 문화는 교양있는 사람과 무지하거나 예의가 없는 사람을 구분하는 사회적 표시를 의미했다. 문화는 교양인이라면 어느 정도 지녀야 할 그 무엇이었던 것이다. 매튜 아놀드 같은 19세기의 몇

몇 필자들은 문화를 순수예술에 가까운 동의어로 만들었지만, 문화의 보다 일반적인 의미는 역사, 철학, 심지어 과학 같은 고도의 지적 활동을 모두 포함했다. 19세기 말 역사학자들과 인류학자들은 헤르더를 따라 문화의 범위를 훨씬 더 넓혔다. '문화'를 한 사회의 행위, 신념, 제도의 총체를 일컫는 일반적인 용어로 사용한 헤르더를 되살린 것이다. 20세기에 일어난 문화에 대한 논쟁들 가운데 가장 눈에 띄는 몇 가지는 물론 고급 문화와 저급 문화 사이의 구별을 둘러싼 것이었다. 이 구별은 '예술 대 수공예'의 구별과 유사하다. '저급' 문화는 통상 대중예술, 장식예술, 상업예술을 포함하고, 이런 예술들은 또한 가장 광범위한 용법에서 '수공예'에 속하기 때문이다(Williams 1976; Clifford 1988).

11 예술가: 신성한 소명

예술가 이미지의 승격

"우리의 소명은 고결하다네, 친구여—창조적 예술!" 워즈워스Wordsworth
가 1815년에 신고전주의 화가 벤자민 로버트 헤이든Benjamin Robert Haydon에
게 쓴 편지 구절이다(1977, 317). 산업혁명은 점점 더 많은 화가와 음악가,
문필가들을 고용된 직업인이나 유급 예능인으로 몰고 갔다. 이에 따라 이
상적인 예술가 상은 보다 강력한 정신성의 아우라를 띠게 되었다. 대다수
의 예술가들이 자신들의 고매한 정신적 소명의식을 전통적인 종교적 신
념과 연결시켰음은 물론이다. 그런 그룹 가운데 하나가 '나자렛 화파the
Nazarenes'였다. 나자렛 화파는 로마에서 예술과 가톨릭에 헌신하며 반半수
도사적 삶을 영위하던 젊은 독일 화가들의 집단이다. 신교도 편에서는 영
국의 시인이자 화가인 윌리엄 블레이크를 들 수 있다. 그는 1820년에 다
음과 같이 썼다. "시인, 화가, 음악가, 건축가. 이 가운데 무엇도 아니라면
남자든 여자든 기독교인이 아니다. **예술**의 길을 가로막는다면 부모도, 집
도, 조국도 떠나야 한다"(Eitner 1970, 19). 헥토르 베를리오즈Hector Berlioz는 글
룩의 오페라를 들은 후 이와 유사한 성경 구절을 인용하면서 의학 공부

를 중단했다. "아버지, 어머니, 삼촌, 숙모, 조부모, 친구들이 반대해도 나는 음악가가 되겠다"는 것이 그의 서약이었다. 그는 곧장 아버지에게 편지를 써서 "저의 천직은 피할 수 없고 저항할 수 없는 성격"이라고 말했다(Honour 1979, 246). 작곡, 문필, 화업은 단순한 직업이 아니라 한때 종교에만 해당되었던 개인적 희생을 요구하는 '고귀한 소명'이었다. 한 비평가는 1834년에 다음과 같이 말했다. "이 시대의 독재자는 **예술가**라는 말이다. … 예전에는 신앙이 있는 사람을 훌륭한 예술가라고 말했다. … 그러나 이제는 **예술** 자체가 신앙이다. 진정한 예술가는 이 영원한 종교의 사제다"(Bénichou 1973, 422). 단지 성공한 화가와 작곡가들 같은 엘리트만 이런 견해를 가졌던 것이 아님은 19세기의 이름 모를 사무원과 공무원들이 남긴 문학적인 글들을 보면 알 수 있는데, 이들은 미의 바다를 항해하기 위해 "**예술**의 위대한 바람"에 몸을 맡기거나, 또는 **예술**을 위해 세상을 저버리는 것에 관해 이야기한다. "거룩한 예술이여, 나는 그대를 내 영혼에 신는다. 내게 그대를 가질 만한 가치가 있게 해주오"(Grana 1964, 79).

19세기 초에 기악 음악이 차지했던 위치를 생각할 때, 많은 사람들이 정신적인 예술가의 전형으로 베토벤을 꼽았음은 전혀 놀랍지 않다. 베토벤을 찬양하는 기념물은 1835년부터 계속해서 독일 곳곳에 등장하기 시작했다. 19세기 후반에 작곡가 조르주 비제Georges Bizet는 다음과 같이 단언했다. "베토벤은 인간이 아니다. 그는 신이다"(Salmen 1983, 269). 파가니니는 바이올린 기교가 너무 뛰어나서 많은 사람들이 악마적이라고 생각했다. 그러나 그의 현란한 제스처, 환상적인 글리산도, 조명 장치는 효과를 위해 철저하게 계산된 것이었다(도 54). 문학에서는 셸리의 『시의 옹호Defense of Poetry』 마지막 구절이 예술가의 예언적 힘을 천명하는 가장 유명한 구절이다. "시인은 이 세상의 입법자, 그러나 공인받지 못한 입법자다"(1930, 7:140). 그러나 셸리의 '공인받지 못한'이라는 말이 암시하듯이, 예술가를 선각자로 보는 고양된 이상이 보편적으로 인정된 것은 아니었다. 몇몇 필자들은 예술가를 예언자로 보는 보다 과장된 주장들을 비웃기까지 했다.

도판 54. 외젠느 들라크루아, 〈파가니니〉(1831). 나무 패널 위 판지에 유화. 약 43x28cm. Courtesy Phillips Collection, Washington, D. C.

새커리Thackeray는 책 서문에서 늘 '문학이라는 천직'에 관해 이야기해야만 하는 1830년대 파리의 "별 볼 일 없는 글쟁이들"을 조롱했다(Grana 1964, 57). 점증하는 중류층의 대다수 사람들은 예술가의 소명에 관한 거창한 말들에 영향을 받지 않았다. 이들은 화가를 수공예인으로, 시인이나 소설가,

음악가를 즐겁기는 하지만 없어도 되는 장식 제작자쯤으로 보는 경향이 있었다. 상업과 산업이 급격하게 팽창하는 세기에 예술가의 소명을 추켜 세웠던 것은 많은 예술가들이 혐오감을 표시했던 공리주의와 탐욕에 대한 반발의 일환이었다. 디킨스의 『어려운 시절Hard Times』에 나오는 그래 드그라인드라는 인물을 떠올려보면 된다. 그는 학생들의 머리에서 환상과 느낌을 몰아내고 오로지 사실, 사실, 사실만을 강조했던 것이다. 19세기 후반의 많은 예술가들은 자신들이 특별한 하위문화에 속해 있다고 보는 경향이 있었다. 이 하위문화는 특유의 제도와 동인, 관습을 지닌 미와 정신적 가치의 세계로서, 이해심 없는 상업 사회 내부에 존재하는 독특한 세계였다. 속물들philistines(당시 독일에서 생겨난 신조어)이 득시글거렸음에도 예술가를 정신적인 몽상가로 보는 **이상**은 살아남아 규범이 되었고, 이를 바탕으로 많은 예술가와 비평가, 그리고 일부 예술 공중은 예술가의 행위와 업적을 평가했다.

이렇게 승격된 예술가의 이미지는 예술가의 이상을 창조적 상상력이 넘치는 천재로 보았던 18세기에 이미 그 토대가 마련되었으며, 그 복합 관념이 이제 새로운 고도로 올라간 것이었다. 워즈워스의 『서곡Prelude』은 시인의 자서전에 다름 아니다. "상상력은 … 사실/절대적 힘의 또 다른 이름에 불과하다"([1850] 1959, 491). 프랑스에서는 보들레르가 상상력은 "인간이 지닌 능력들의 여왕"이며 "거의 신적인 것"이라고 선언했다(1986, 293; [1859] 1968, 184). 시인과 비평가들 가운데 상상력을 가장 복잡한 이론으로 발전시킨 이는 사무엘 테일러 콜리지Samuel Taylor Coleridge다. 그는 상상력을 모든 사람이 지닌 일반 상상력, 재능이나 솜씨가 다소 있는 사람들이 지닌 연상적 '공상', 예술가의 진정으로 창조적인 상상력, 이 세 가지로 구분했다 (1983).

상상력이라는 지고의 힘에 대한 믿음을 가장 다채롭게 표현한 것은 낭만주의 시인과 비평가들이었지만, 그렇다고 상상력에 대한 믿음이 그저 낭만주의의 교리에 불과했던 것은 아니다. 예술가와 과학자, 기업가를 비

교한 1825년의 생시몽주의 대화는 이렇게 선언한다. "이 대화에서 예술가란 **상상력을 지닌 사람**을 의미한다. 상상력은 화가와 음악가, 시인, 문인의 작품을 동시에 포괄한다"(Shroder 1961, 6). 재생산의 상상력과 창조의 상상력 사이의 구별에 대한 해석들은 허버트 스펜서Herbert Spencer의 『심리학의 원리Principles of Psychology』(1872)처럼 낭만주의와는 조금도 관계가 없는 저서에도 나온다. 물론 스펜서는 존 스튜어트 밀, 오귀스트 콩트 등과 마찬가지로 천재성과 상상력이 예술가들뿐만 아니라 최고의 과학자들이 지닌 특성이기도 하다고 믿었다(Spencer[1872] 1881; Mill 1965; Comte[1851] 1968). 창조적 상상력에 대한 신념을 표현한 말들은 다종다양했다. 그러나 표현이야 어쨌든 상상력에 대한 신념은 예술가를 천재로 보는 현대적 이상의 중심적인 요소가 되었다.

불행하게도 천재성과 상상력에 대한 19세기의 견해에는 성차에 대한 18세기의 편견이 계속 남아 있었다. "여성도 놀라운 재능을 지닐 수는 있겠지만 천재성은 아니다. 여성은 늘 주관적이기 때문이다"라고 쇼펜하우어는 썼다(1958, 2:392). 존 러스킨John Ruskin은 "창조자, 발견자"인 남성에 비해 여성의 지성은 "창안이나 창조를 위한 것이 아니라 상쾌한 정리를 위한 것"이라고 대비했다(Parker and Pollock 11981, 9). 조지 엘리엇George Eliot, 조르주 상드George Sand, 로자 보뇌르Rosa Bonheur같이 분명 창조적이고 예술적 생산력도 뛰어났던 여성들은 흔히 사회적 일탈자일 뿐만 아니라 생리학적 변종으로 간주되곤 했다. 어느 정도는 보다 긍정적인 시각으로 여성들을 바라보았던 남성들조차 여성의 재능은 자수 같은 수공예나 가정 시 또는 꽃 그림 같은 이류 예술에나 적합하다는 주장을 자주 하곤 했다(Comte 1968, 250). 크리스틴 배터스비가 지적했듯이, 천재는 남성이라는 주장이 끊임없이 이어진 것과 관련하여 놀라운 점 하나는 이 주장을 고수한 많은 이들이 창조성의 '여성적' 측면, 즉 고도로 섬세한 감성이나 다른 사람에게 공감할 수 있는 능력 같은 것도 또한 강조했다는 사실이다. 그러나 고급 예술작품을 창조하기 위해서는 이런 여성적 감성이 남성의 사내다운 자기주

장과 결합되어야만 한다고 주장되었다. 이런 견해는 때때로 의학적 사변을 통해 강화되었으며, 오토 바이닝거Otto Weininger의 악명 높은『성과 성격 Sex and Character』(1903)에서는 신성시되기까지 했다. "천재성을 지닌 남성은 안에 … 완전한 여성을 지니고 있다. 그러나 그 여성은 단지 한 부분일 뿐이다. 여성은 결코 천재성을 지닐 수 없다"(Battersby 1989, 112).

창조적 상상력을 차치하면, 예술가의 현대적 이상에서 중심을 차지하는 믿음 가운데 자유를 능가하는 항목은 없다. 러시아 작곡가인 모데스트 무소르그스키Modeste Mussorgsky는 이를 명쾌하게 표현했다. "예술가는 그 자신에게 법이다"(Salmen 1983, 270). 예술적 인정과 금전적 성공에서 예술 시장과 예술 공중은 점점 더 큰 역할을 하기 시작했는데, 이에 따라 자율성에 대한 주장도 그만큼 더 강해졌다. 시장의 영향이 가장 극적으로 나타난 예술은 문학이었다. 종이와 인쇄술 덕분에 책값이 많이 싸졌고, 1840년대부터는 신문이 광고와 연재소설을 실어 가격을 낮추면서 구독자를 늘렸다. 19세기 말에는 현재 우리에게 익숙한 다양한 수준의 문화가 등장하기 시작했다. 어떤 책이나 신문을 읽는지, 어떤 음악을 듣는지, 어떤 연극을 보는지, 어떤 종류의 그림을 선호하는지를 알면 그 개인이 어떤 사회적 계층에 속하는지를 짐작할 수 있었다. 시각예술의 경우에는 석판 인쇄술이 발명되어 노동 계층도 상층부에서는 상대적으로 저렴한 가격의 복제품들을 가질 수 있었고, 뿐만 아니라 중류층 역시 모사품일지라도 회화나 조각상을 구입할 수 있는 능력을 갖춘 부류가 날로 늘어갔다. 한 계층만이 아니라 여러 계층이 뒤섞인 예술 공중이 출현한 것이다. 이는 다양한 양식과 수준의 예술이 공존할 수 있음을 의미했다. 그러나 어떤 수준에서든 독립적인 천재의 이상과 시장의 요구 사이에는 늘 타협을 요하는 긴장이 있었다.

예술 시장의 성장과 차별화가 자율성의 수사학을 촉진하는 데 중요했다면, 그와 더불어 작가, 화가, 작곡가를 동경하는 사람들의 수가 점점 더 많아진 것도 마찬가지로 중요했다. **예술**은 고귀한 천직이라는 관념과 아

카데미 전시회가 부여한 상대적 명성, 순회공연에 성공한 파가니니와 리스트 같은 독주자, 발작이나 디킨스의 명성, 이 모든 요소로 인해 19세기 중반에는 예술가 지망생이 과도하게 늘어났다(White and White 1965). 우리 시대까지도 이어지고 있는 의례적인 불평, 즉 예술가들은 부당한 무시를 당하고 있으며 지원을 받지 못한다는 불평은 중류층의 속물근성이라고들 하는 것 때문만큼이나 만성적인 공급 과잉 때문일 수도 있다.

예술계의 정신적 아우라, 영웅 숭배, 자유의 수사학에 매료된 19세기의 예술가 지망생들은 성공하지 못한 이유를 설명하기 위해 '정신 대 금전'론을 주워 섬겼다. 이런 풍토였으니, 조르주 상드가 작가가 되기로 한 결심을 바로 그런 말들로 회상하는 것도 당연해 보인다. "예술가가 되는 것! 그렇다. 나는 예술가가 되고 싶었다. 그것은 재산이 많건 적건 우리를 짜증나는 일상 잡사의 순환 고리 속에 가두는 물질적인 감옥을 피하기 위해서뿐만 아니라, 의견을 통제하는 곳에서 나를 떼어놓기 위해 … 세상의 편견을 멀리 하며 살기 위해서이기도 했다"(Pelles 1963, 18)(도 55). 상드의 말을 확실히 비낭만적인 기관, 즉 1845년에 '미술조합art unions'이라고 알려진 단체들을 조사한 영국 의회의 선정위원회가 내린 판단과 비교해보면 유익하다. 미술조합은 미술가들이 만든 복권 단체로, 경품은 그림이었다. 예상할 수 있듯이 그림은 대개 단순한 풍속화였는데, 그래야 티켓이 제일 잘 팔렸기 때문이다. 위원회는 보고서에서 복권이 예술가의 이미지를 떨어뜨린다고 비난했다. "**예술가** 자신이 그의 직업을 거래로 취급하는 데 동조하는 한, 사람들이 그 직업을 다시 **예술**로 대우하는 데는 꽤 시간이 걸릴 것이다"(Gillett 1990, 49). 여기서 예술이 '직업'으로 언급되는 것은 우연이 아니다. 영국은 비록 1863년이 되어서야 국세조사를 위해 예술을 직업으로 공식 천명했지만, 그럼에도 직업의 이상은 금전적 보상이란 수행한 일의 대가가 아니라 사회 전반에 기여한 바에 대한 보답이라는 것이다.

예술가의 자유에 대한 이렇게 뿌리 깊은 믿음은 수많은 형태로 표명되었다. 중류층이 규범으로 삼는 야망, 적합성, 도덕성을 무시하는 보헤미

도판 55. 나다르, 〈조르주 상드〉(1866). Courtesy Gernsheim Collection, Harry Ransom Humanities Research Center, University of Texas at Austin. 상드의 경력에서 이 시기는 프랑스 문학의 대모로 등 극한 때다.

안의 이미지는 오늘날까지도 대중의 상상 속에 한 자리를 차고 앉아 대중 매체에 예술가 상의 표준 공식을 제공한다. 보헤미안과 정반대 지점에 있 는 19세기의 상은 댄디였는데, 이들은 색다른 의복과 화려한 대외 제스처 (고티에의 선홍색 조끼, 상드의 승마복과 시가, 와일드의 초록색 카네이션, 제라

르 드 네르발의 가죽 끈에 매단 바닷가재)로 귀족적 우월함을 과시했다. 댄디의 유래는 영국이고 보헤미안의 유래는 프랑스다. 그러나 19세기 초의 영국 예술가 대부분은 댄디가 될 여력이 없었으며, 보헤미안인 체하기에는 사회적 존경을 너무나 염원했다. 마침내 보헤미안 이미지와 댄디 이미지 둘 다 유럽 전역과 미국으로 퍼져, 예술가가 취할 수 있는 여러 자세들 가운데 하나로 자리 잡았다. 그러나 이 두 이미지를 근실한 중류층 필자와 보헤미안의 포즈를 취하는 이가 똑같이 공유했던 예술적 자율성에 대한 규범적 믿음으로 잘못 받아들이면 안 된다. 보헤미안과 댄디는 현대 예술 체계의 구조를 구성하는 요소가 아니라 멋지게 드러내는 표현 형식일 뿐이다.

예술가의 독립성이라는 이상에서 생겨난 보다 뿌리 깊은 두 가지의 상투형은 고통 받는 자와 반항하는 자다. 이 두 상투형은 흔히 '**예술가**의 소외'라는 극적인 말로 표현되는 동일 현상에 대한 수동적 측면과 능동적 측면이다(Shroder 1961, 38). 낭만주의자들은 예술가의 거부와 고통을 '천재성의 저주'와 결부시키는 경향이 있었다. 추방당했던 세르반테스와 단테, 빈곤에 시달린 밀턴, 무시당했던 니콜라 푸생에 대해 발작은 다음과 같이 읊었다. 이들 모두 "십자가에 달린 그리스도처럼 … 죽음을 뒤로 미룬다"(Honour 1979, 268). 또한 보들레르는 포에 대해 이야기할 때는 "교리문답서에서 나오는 하느님에 대한 말"처럼 해야 한다고 주장했다. "그는 우리를 위해 큰 고통을 받으셨다"(1968, 147). 기독교의 성인들처럼 예술가는 자신의 고통을 선택의 징표로 받아들여야 한다는 것이었다. 이렇게 고통 속에서 허우적거리는 사람들도 있었지만, 거부를 반항과 영웅적 주장의 자극제로 본 사람들도 있었다. 이런 프로메테우스적인 반응을 보인 사람들 중에서는 화가 테오도르 제리코가 단연 최고였다. "저항할 수 없는 천재성의 진전을 막는 모든 것은 천재성을 자극하고, 천재성을 뜨겁게 끌어올려 모든 것을 정복하고 지배하며, 여기서 걸작이 탄생한다. 그런 사람들은 국가의 영광이다. 외부 환경, 빈곤, 박해는 그들의 비상을 늦추지 못한다.

그들의 천재성은 화산의 불길 같아서 밖으로 완전히 분출되어야만 하는 것이다"(Eitner 1970, 101). 19세기 말 고갱은 일련의 자화상으로 예술가의 고양된 이미지가 지닌 여러 모순적인 측면들을 포착했다. 가장 놀라운 자화상은, 아이러니의 기미도 있긴 하지만, 자신을 성인과 사탄 둘 다로 제시한 그림이다(도 56).

고갱의 삶에 비해 예술가 대부분의 삶은 무미건조했다. 미술조합에 관해 선정위원회가 늘어놓은 불평을 보면, 초기 빅토리아 여왕 시대의 많은 영국 화가들은 상업적 성공을 추구했다는 사실이 드러난다. 그들은 17세기 네덜란드의 풍속화가들이 택했던 방식과 엇비슷하게 시장에 내다 팔 그림을 만들었던 것이다. 대다수의 화가, 문필가, 작곡가들은 관습적인 삶을 영위하면서 사회적 인정을 추구하는 경향이 있었다. 1860년대가 되면 영국과 프랑스 양국에서는 화가들의 수입과 지위가 상당히 올라, 화업이 번듯한 사회적 상승의 수단이 되기에 이른다. 문필가의 경우에는 경제적, 사회적 상승이 훨씬 더 극적으로 일어났는데, 문학 시장이 급속히 팽창한 덕분이었다. 이로 인해 월터 스콧 경Sir Walter Scott과 빅토르 위고Victor Hugo는 부와 명성을 거머쥘 수 있었다. 그러나 이해받지 못하고 거부당한 천재의 이미지는 필요할 때마다 늘 등장했는데, 휘슬러나 와일드에 의해 의도적으로 길러진 경우도 있거니와 그 이후로도 줄곧 정기적으로 들먹여졌다.

이 다채로운 이미지 및 자세들과 함께 다른 한편으로는 장인/예술가라는 과거의 이상에 부분적으로 의존하는 전통도 있었다. 작품에 완벽을 기하기 위해 모든 것을 희생하고 걸작을 창조해내고자 하는 헌신적인 수작업인으로서의 예술가가 그것이다. 플로베르는 쉼표를 찍을 때마다 끝없이 망설이고 수정한 것으로 유명하다. 그러나 자진해서 열심히 일하는 것은 에드몽과 쥘 드 공쿠르 형제Edmond and Jules de Goncourt, 에밀 졸라Émile Zola 같은 많은 19세기 사실주의자들의 공통 풍조였고, 제임스 조이스James Joyce나 토마스 만Thomas Mann 같은 초기 모더니스트뿐만 아니라 많은 상징

도판 56. 폴 고갱, 〈자화상〉(1889). Courtesy National Gallery, Washington, D.C., Chester Dale Collection. 사진 ⓒ 2000 Board of Trustees, National Gallery of Art, Washington, D.C.

주의자와 유미주의자들도 이런 풍조를 받아들였다. 장인 정신은 항상 상 상력과 창조력이라는 지고의 가치 아래 종속되었어도, 전력을 기울여 노 력하는 것은 예술가의 소명을 나타내는 한 징표로서 보헤미안이나 댄디

이미지의 무심함과 비교되었다. 그러나 헌신적인 장인 정신은 '속세의 성인-순교자' 증후군과 멋지게 결합할 수도 있었다. 공쿠르 형제는 1867년 『일기Journal』의 한 항목에서 이를 다음과 같이 간단하게 표현했다. "예술가는 오로지 자신의 예술만을 위해 사는 사람이다"(Goulemot and Oster 1992, 149).

프랑스의 상징주의자들과 영국의 유미주의자들이 '예술을 위한 예술'을 되살려낸 19세기 말 무렵, 예술가의 드높은 정신적 소명과 자율성 개념은 상식이 되었다. 물질주의적인 부르주아 계급의 독립심이 교양 없는 군중보다 낫다는 우월함을 구현하게 됐던 것도 그 무렵이었다. 아이러니하게도 이는 시장의 성장과 분화가 이제 출판업자, 극장장, 미술 거래인, 비평가, 감식가의 네트워크를 창출함으로써 극도로 세련된 고급 예술계라는 이 작은 세계를 지지할 수 있었기 때문에 가능한 일이었다(White and White 1965). 물론 '반항'의 자세도 남아 있었다. 이 자세는 배워먹지 못한 중류 및 하류층의 대중을 향한 것이었는데, 이는 점점 더 작품을 의도적으로 난해하게(모호하게까지는 아니더라도) 만드는 형식을 띠었다(Grivel 1989).

또한 이 시기에는 이미 정치적 급진주의를 가리키는 은유로 쓰이게 된 프랑스 군대 용어 '아방가르드'(문자 그대로 '선발대')가 가장 앞서 나간 예술에도 사용되기 시작했다. 이 용어는 1820년대에 생시몽 계열의 공상적 사회주의자들이 사용했고, 후에는 미하일 바쿠닌Mikhail Bakunin 같은 무정부주의자들도 사용했다. 예컨대 바쿠닌은 자신의 잡지 이름을 '아방가르드'라고 지었다. 이 말이 예술가에게 붙을 때는 중류층의 관습과 기존의 예술 양식 및 제도에 반항한다는 의미가 담겨 있었다. 20세기 초에 이르러 예술적 아방가르드 개념은 다양한 형식의 모더니즘과 융합되었고, 또 가장 중요한 미술, 음악, 시는 반드시 새로움의 충격을 주어야 한다는 믿음과 융합되었다. 보다 최근에는 과거의 진정한 아방가르드를 일러, 가령 다다나 러시아 구축주의 같은 20세기 초의 반反예술운동일 뿐이라고 주장

하는 사회 비평가들도 일부 있다(Bürger 1986).

장인의 몰락

19세기에 예술가의 이미지와 지위가 새로운 정점에 도달했다면, 장인이나 수공예인의 이미지는 훨씬 더 낮아졌다. 많은 장인들이 자영 공방을 대부분 포기해야 했기 때문이었다. 산업혁명에 대한 과거의 이야기는 증기기관 기계들이 나타나 하룻밤 사이에 예전의 공방 체계를 일소해버렸다는 식이었지만, 현재의 역사학자들은 산업혁명을 지역에 따라 달랐고 산업에 따라서도 달랐던 훨씬 더 점진적인 과정으로 설명한다. 그럼에도 비록 19세기의 대부분이 소요되기는 했지만, 수만 개나 되는 공방들이 결국 소멸한 것은 엄연한 사실이다. 전통적인 공방에는 네 가지 특성이 있었는데, 차차 손상되더니 결국 파괴되어 버렸다. 첫째, 공방에는 수공예의 '예술' 또는 '신비'를 함께 빚어내는 창의성, 지식, 기술을 바탕으로 내밀한 위계가 있었다. 구두 짓기나 유리 불기 같은 일부 수공예는 7년에서 10년까지 걸리는 도제 기간을 요했다. 명장들은 자신들이 고용한 숙련공들과 함께 작업하곤 했으며, 통상 공방 구내에 살았던 도제들을 지도하고 보호하는 역할을 했다. 둘째, 규모가 더 큰 가게에서는 어느 정도 노동 분업을 하기도 했지만, 도제들은 제작의 모든 측면을 배웠고 개별 숙련공들은 디자인부터 최종 마무리까지 제품의 전 과정을 아는 것이 상례였다. 예를 들어 19세기 초에 뉴저지 주에서 모자를 만들었던 헨리 클락 라이트Henry Clark Wright는 자신의 경력을 회상하며 이렇게 말했다. "모자를 만들 수 있다니 정말 만족스러웠다. 모자를 만드는 작업을 가만히 지켜보는 일을 나는 좋아했고, 여러 단계를 거치며 나아가는 과정이 즐거웠기 때문이다"(Laurie 1989, 36). 셋째, 작업의 속도는 수요에 따라 달랐지만 대체로 여유가 있어서, 휴식도 잦았고 대화할 시간도 많았다. 예컨대 뉴잉글랜드의 구두제작 가게들은 지적이고 정치적인 토론의 중심지로 알려졌다. 마지막으로, 여

전히 작업은 많은 부분 세대를 이어 전해져 내려온 손 연장과 기술로 이루어졌다.

기계와 증기력, 그리고 여러 층으로 나뉘어 조직된 공장들은 산업화의 후기 단계에서야 등장했다. 처음에는 그저 가게들이 보다 커지고 노동 분업이 증가했을 뿐이며, 그러다가 언젠가 몇 대의 기계가 도입되고, 그다음으로 수력 및 증기력이 사용되어 기계화가 진전되면서, 마침내 대부분의 옛 기술이 더 이상 필요치 않고 옛 방식의 작업 조직이 불가능한 시점이 다가왔다. 예를 들어 19세기 초의 미국에서는 가정용 도기 대부분이 어두운 유약을 바른 붉은 오지그릇이었는데, 이런 그릇은 도공 한둘과 조수 몇 명으로 이루어진 작은 가게에서 만들었고, 이들은 농사도 겸했다. 점차 어느 정도 큰 회사들이 도시에 들어섰고, 영국에서 그릇을 들여오던 수입상들이 자체적으로 도자기를 만들 결심을 하면서 도기 명장들을 고용하여 가게를 열었다. 이제 도기 명장도 한 사람의 피고용인에 지나지 않았다. 노동력의 규모가 점점 커지면서 노동 분업도 더 세분화되었고, 마침내 사업주가 통제권을 쥐고 생산과 훈련을 조직하기 시작했다. 그런 정리 통합은 이미 직물 분야에서 일어났는데, 최초의 직물 공장은 18세기에 영국에서 출현했다. 미국에서는 아직 1850년대까지도 작은 가족 단위의 직물 작업장들이 침대 덮개를 만드는 것과 같은 일부 전문 분야에서 계속 번성했다(도 57).

가구나 구두를 만드는 분야는 기계의 도입으로 작업의 속도와 조직화가 빨라졌을 뿐만 아니라, 마침내 손 연장을 쓸 때 필요한 판단력과 기술을 무용지물로 만들었다. 아직 1850년대까지는 "거칠게 자른 목재를 우아한 가구로 탈바꿈시키는 많은 만능 숙련공들"이 여전히 장롱을 만들었다. 그러나 이들은 사라질 수밖에 없었다. 점점 더 많은 회사들이 노동자들을 몇 무리로 나누어, 한 그룹에게는 증기 톱으로 부품을 똑같이 자르게 하고, 두 번째 그룹에게는 그 부품들을 조립하게 하고, 세 번째 그룹에게는 마무리를 하게 했기 때문이다(Laurie 1989, 42). 매사추세츠 주의 린에서

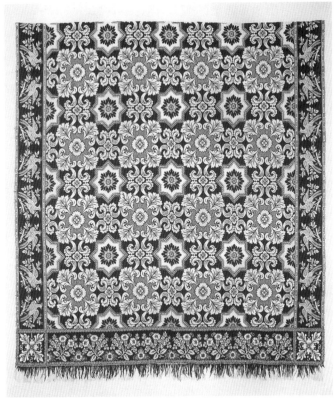

도판 57. 침대 덮개(1855년경). 이 덮개는 가운데는 메달 형태의 카펫 무늬가 있고 측면 가장자리에는 새무늬가, 하단에는 꽃무늬가 있다. 미국 인디애나 주 그린캐슬 지역의 뮈르 집안에서 자카드 직조기로 짠 직물. Courtesy Illinois State Museum, Springfield. 사진 촬영은 Marlin Roos.

는 1850년대에도 대여섯 명의 제화공들이 함께 일했던 작은 구두 가게가 여전히 많았다. 이들은 대개 가족 전체인 경우가 많았는데, 한 벤치에 앉아서 함께 작업했다. 1851년에서 1883년 사이에 가죽을 자르고 모양을 만들고 꿰매는 기계들이 하나둘 발명되다가 마침내 40단계에 걸친 제화 공정이 나타났는데, 이 공정에서는 어떤 단계에서도 견습 기간이 필요 없었다. 맥케이 회사는 이틀이면 공장의 전 직원에게 기계 사용법을 훈련시킬 수 있다고 주장했다.

프랑스 남부의 작은 도시 카르모의 유리 제조공들이 일으킨 1895년의

파업을 다룬 유명한 연구에서, 조안 월러치 스콧Joan Wallach Scott은 이렇게 과거의 수공업 방식이 파괴되는 것에 저항한 극적인 사례를 탐구했다. 유리 제조업은 석탄을 때서 유리를 녹이는 용광로를 짓는 데 많은 비용이 들었기 때문에, 귀족이나 부유한 부르주아가 소유하곤 했던 커다란 가게로 이미 조직되어 있었다. 와인병을 만들던 카르모의 가게가 그 예다. 그렇지만 카르모의 가게에서는 명장들과 숙련공들이 작업 속도 및 제품의 질을 포함하여 생산의 각 단계를 통제했고, 견습공과 조수들을 직접 선택했다(통상 가족의 일원이었다). 그러나 1880년대에 이르자 카르모의 유리 제조업은 24시간 생산이 가능한 가스 용광로를 새로 들여왔고, 뿐만 아니라 닫힌 몰드 기법을 새로이 사용하기 시작했다. 닫힌 몰드 기법은 예전의 열린 몰드 기법에 비해 병 모양을 만들 때 판단력과 솜씨가 별로 필요하지 않았다. 직공들은 자긍심과 권한에서 상실감을 느끼기 시작했는데, 다음과 같은 우려를 표현한 보고서도 있다. 기계화가 피로는 줄여주었지만, "우리가 유리직공들에게 어려운 일을 맡기지 않으면, 그들이 자부심을 가져 마땅했던 예술적 재능뿐만 아니라 기술까지도 파괴하게 될 것이다"(Scott 1974, 83). 1895년의 파업은 궁극적으로 유리 부는 기술이라는 수공업 기술의 사활을 걸고 일어난 것이었다. 파업은 진압되었고, 조합원 대부분은 해고되었으며, 비숙련 노동자들이 훈련을 받고 그들을 대신했다. 그러나 설령 노동조합이 이겼다 하더라도, 1900년에 새로 발명된 부셰 유리 제조기 때문에 수공업으로 유리병을 만드는 일은 막을 내릴 수밖에 없었다. 이 기계는 며칠만 훈련받으면 사용할 수 있었으며 병 모양도 보다 균일하게 만들어냈기 때문이다.

유리, 직물, 구두 제작과 목공에서 전통적 방식이 대체되면서, 많은 장인들이 기계 조작자로 전락했다. 그래도 일부 명장과 숙련공들은 줄어든 수입으로 근근이 살다가 은퇴하거나 산업화가 더딘 지역으로 옮겨갔다. 1830년대에 북아메리카를 방문한 알렉시스 드 토크빌Alexis de Tocqueville은 수천 개의 작은 가게들이 있는 것을 인상적으로 보았는데, 이런 가게

는 100년이 지난 후에도 아직 많이 남아 있었다. 1940년대 말에 내가 어린 소년이었을 때 조부모님이 거주하시던 캔자스의 작은 농장 마을에서 대장장이가 쟁기 날을 갈고 기계를 수리하며 장식 철제품을 만드는 모습을 정신없이 구경했던 기억이 난다. 당시에는 시카고나 뉴욕 같은 도시에도 여전히 제빵사, 재단사, 보석 세공인들이 한동네에 살았다. 심지어 아직 1990년대까지도 파리에서는 자영업 장인 제빵사들이 가업으로 작은 빵집을 운영하면서, 밀고 들어오는 체인점 운영자들을 성공적으로 물리칠 수 있었다. 쇼핑몰과 프랜차이즈의 시대라도 이렇게 살아남은 기술은 간간이 있다. 그러나 수만 개의 작은 공방 대부분과 19세기의 수공예 정신은 1914년경에 완전히 사라져버렸다.

19세기에 나이 든 장인들은 은퇴하거나 이주함으로써 공장 직공이 되는 일을 피했다지만, 그들의 자녀들은 공장 체제를 따르거나 아니면 가내수공업 전통을 포기해야 하는 선택의 기로에 섰던 것 같다. 그러나 최근의 연구를 통해 이들에게 제3의 출구가 있었음이 드러났다. 새롭게 기계화된 대부분의 공장에서도 여전히 예술적인 기술이 필요했던 것이다. 급속히 증가하는 가정의 수요에 맞춰 직물, 벽지, 바닥재, 도자기, 철제품 등을 생산하는 공장들에서는 디자이너 외에도 디자인을 기계 생산에 적용시킬 중간 단계를 처리할 수 있는 사람들이 필요했다. 예를 들어 1830년대 영국의 옥양목 롤러 날염 공장에서는 새로운 무늬가 끊임없이 필요했을 뿐만 아니라 그 무늬들을 기계로 전사하는 데 적어도 네 부류의 숙련된 기술을 지닌 사람들이 필요했다. 이와 유사하게 난로, 조명 제품, 식기류 같은 가정용 주물 제품에 대한 전기 도금이 발전하자, 평면 디자인을 3차원으로 바꿀 수 있는 주형 제작자, 염색공, 조판공들이 필요했다. 디자인을 이해하고 이를 기계 공정으로 변형시킬 줄 아는 기술자에 대한 수요는 곧 늘어났지만, 공방에 남아 있던 숙련공을 고용하는 것으로는 이 수요를 충족시킬 수 없게 되었다. 결과적으로 영국 등지에서 노동자 예술 교육을 둘러싼 논의가 광범위하게 일어났다. 처음에는 노동자들이 직접 나서서

새 기술 교육기관에 드로잉과 디자인 강좌를 요구했고, 1837년부터는 이윽고 정부가 디자인 학교를 설립했다(Schmiechen 1995; Goldstein 1996).

슈미첸이 '예술-노동자'라고 부르는 이 새로운 사람들은 구식 공방의 수공예인도 아니고 자율적인 예술가도 아닌, 새로운 부류의 장인이었다. 그러나 대다수의 공장 노동자에 비하면 상대적으로 기술을 지닌 엘리트였어도 이들 역시 피고용인이어서, 작업 속도와 임무는 고용주의 요구를 따라야 했다. 특히 외부 계약을 맺고 일하는 순수 디자이너는 대개 공장 내에서 중간 적용 단계를 맡은 예술 노동자와도 다른 별개의 존재였다. 그러나 이런 디자이너들조차도 독립된 예술가-창조자 대우를 받지는 못했고, 그보다는 이제 '응용예술'이라고 불리게 된 분야의 맨 윗자리를 차지하는 정도였다. 유럽의 경우, '예술가 대 장인' 패턴의 이런 확장은 응용예술이나 장식예술을 위한 학교와 박물관이 별도로 설립되어 순수예술 아카데미 및 미술관과 병행했다는 사실에서 명백히 드러난다. 사우스켄싱턴 박물관(현재는 빅토리아앨버트박물관)이 1862년에 개관했고, 머지않아 그 외의 '응용예술' 박물관들이 비엔나(1864), 파리(1864), 베를린(1867)에서 경쟁적인 '예술과 산업' 운동의 일환으로 설립되었다(Richards 1927; Brunhammer 1992). 미국에서는 순수예술과 수공예의 분리가 박물관의 내부 조직에 반영되었다. 회화와 조각은 별도의 부서가 시기별, 문화별 편성을 담당했지만, 점토, 유리, 나무, 금속, 섬유로 된 작품은 흔히 한데 뭉뚱그려져 장식예술 또는 응용예술 부서에 배치되었다. 예술가로 확고한 자리를 잡은 이들은 개인 고객이나 기업 고객을 위해 이따금 디자인을 해주더라도, 자유롭고 천재적인 창조자라는 정신적으로 고양된 이미지를 실추하지 않을 수 있었다(휘슬러가 디자인한 피콕 룸). 그러나 장인이나 수공예인의 이미지는 여전히 모방, 종속, 거래와 결부되었으며, 이제는 공장과도 결부되었다.

예술가와 수공예인 사이의 차이가 커져감에 따라, 순수예술에 속하지만 여전히 목적을 위한 제작과 동일시되었던 건축 부문에서도 긴장이 고조되었다. 개업 건축가들은 인간의 필요에 이바지해야 한다는 측면을 완

도판 58. 칼 프리드리히 싱켈, 〈기쁨의 정원에 세워질 새 박물관 투시도〉(1823-25). 싱켈의 설계에 따라 베를린에 세워진 이 건물은 현재 알테스 박물관으로 알려져 있다. 독일 신고전주의의 핵심적인 기념물로 간주된다. Courtesy Bildarchiv Preussischer Kulturbesitz, Berlin.

전히 저버릴 수는 없었다. 그래도 많은 건축가들은 내면에서 깊은 충돌을 겪었다. 자신들이 자율적인 예술가의 이상을 따라 시각적 관조를 위해 작품을 창조하는 건축가인지, 아니면 유용한 구조물을 짓는 디자이너로서의 건축가인지의 충돌이었다. 예를 들어 칼 프리드리히 싱켈Karl Friedrich Schinkel 같은 19세기 초의 많은 건축가들은 자신들이 설계한 디자인을 실제 건축 여부와 상관없이 모아 책으로 펴내기 시작했다. 이 디자인들은 마치 순수한 판화인 양 아무 설명도 달지 않은 채 배열되었다(도 58). 건축에 대해 싱켈이 쓴 글을 보면, 그가 건축가라는 직업의 양면, 즉 순수예술적인 면과 수공업적인 면 사이에서 겪은 갈등이 드러난다. 그는 건축의 많은 측면이 여전히 '기술적인 수공업'에 머물고 있지만, 건축은 순수예술이며 건축가의 진정한 임무는 '참된 미적 요소'를 발견하는 것이라고 주장했다(Kruft 1994, 300). 아름다운 형태의 중요성을 부인하지는 않지만 재료와 기능의 충실함에 높은 가치를 두고 건축과 수공업 사이의 연관성을 강조

했던 고트프리트 젬퍼Gottfried Semper는 싱켈과 대조적이다(Semper 1989). 프랑스에서는 건축 이론가 외젠-엠마누엘 비올레-르-뒤크Eugène-Emmanuel Viollet-le-Duc가 젬퍼와 유사한 입장을 취했는데, 그는 건축의 형태와 그 목적, 재료, 건축 기법의 관련성을 강조했다. 이는 1868년에 건축가 앙리 라브루스트Henri Labrouste가 철과 유리로 지은 독서실과 천장으로 빛이 들어오는 서고로 아름답게 시연한 파리 국립도서관과 비슷한 점이 있었다.

기계 기술은 직물, 구두, 유리 제조 같은 숙련된 수공예를 틀에 박힌 노동으로 축소시키는 경향이 있었다. 그러나 철, 유리, 강화 콘크리트 같은 새로운 재료와 기법은 건축가에게 구조적인 원리들을 이해하는 엔지니어의 능력까지 요구했고, 이는 건축의 예술적인 면과 수공업적인 면 사이에 더 큰 긴장을 유발했다. 이 긴장은 점점 더 커졌는데, 19세기 말 영국에서 건축가 직업에 요구되는 공학 표준 규정을 둘러싸고 일어난 논쟁보다 이 긴장을 더 잘 보여주는 예는 없다. 많은 건축가들과 예술 비평가들이 순수예술과 예술가의 자율성이라는 이름으로 이런 요구에 격렬히 저항했다. 존 러스킨과 윌리엄 모리스William Morris조차 '반反공학'의 편을 들었다. 1887년에 영국왕립건축가협회가 회원 자격시험을 시행하기 시작한 후, 그리고 몇몇 등록 법안이 의회에 제출된 후, 일간지 『더 타임스』 앞으로 지도적인 건축가와 예술가 70명의 서명을 담은 편지 한 통이 도착했다. 그들은 "예술적 자격만이 … 진정 건축가를 만드는 것"이며 시험은 이를 평가할 수 없다고 주장했다. 이런 견해는 이듬해 『건축: 직업인가, 예술인가?』라는 안성맞춤의 제목을 단 에세이 모음집에서도 열렬한 지지를 받았다(Wilton-Ely, 1977, 204).

19세기 말에 이르러, 건축가를 주로 예술가라고 생각한 사람들은 철, 유리, 강화콘크리트를 그저 개성적인 예술 표현의 새로운 기회로 보게 되었다. 그러나 많은 건축가들이 새로운 재료들을 창조적으로 사용하고 목재나 철재로 된 조립식 기둥, 패널, 문, 창문, 장식 부품들을 주문하면서, 그와 동시에 수석 석공, 돌 조각가, 가구 제작자, 나무 조각가의 전통적인

수공예 기술에 대한 필요는 훨씬 더 줄어들었다. 이에 따라 도기, 직물, 유리 제조술에 뒤이어 건축술에서도 창의적이고 다재다능한 수공예인은 점점 더 필요가 없어졌다. 예술가의 이상은 19세기를 거치면서 새로운 정신적 높이에 도달했지만, 수공예인의 기술은 점점 더 잉여가 되었다. 이에 따라 예술가와 장인의 이미지와 지위 사이의 차이는 그 어느 때보다 크게 벌어졌다.

12 침묵: 미적인 것의 승리

에밀 졸라의 소설 『목로주점L'assommoir』(1877)에는 한 노동 계층의 결혼 파티 장면이 나온다. 일행은 루브르 미술관을 방문하기로 결정하는데, 덕성을 함양하는 장엄한 미술관이 결혼을 축하하는 행사와 썩 잘 어울린다고 생각했기 때문이다. 미술관이라는 곳에 와 본 경험이 있는 사람은 일행 중 한 사람밖에 없었다. 이들은 모두 압도당한다. 잘 차려입은 경비, 화려한 주변 환경, 조각 나무로 세공을 하고 거울로 마무리를 한 바닥, 묵직한 황금빛 액자들이 이들 앞에 펼쳐졌던 것이다. 시골의 축제를 그린 루벤스의 그림(⟨시골 축제The Kermis⟩) 앞에서 이들의 보인 반응은 다양하다. 술에 취해 토하고 노상방뇨를 하는 농부들, 음탕하게 서로 껴안고 나대는 여러 남녀의 모습을 보고, 여자들은 "가는 탄식을 내뱉으며 얼굴이 홍당무가 되어 자리를 뜬다." 남자들은 킬킬거리며 "외설적인 장면을 자세히 살피려고" 뚫어지게 들여다본다([1877] 1965, 92; [1877] 1995, 78). 결국 이들은 미로처럼 이어진 수많은 전시실 사이에서 길을 잃고, 끝없이 늘어선 회화, 에칭, 드로잉, 조각상, 작은 조각상들이 가득 찬 전시함들에 무감각해진 채 이 방에서 저 방으로 갈팡질팡한다. 루브르 미술관을 휩쓸고 돌아다니는 노동 계층의 결혼식 하객을 그린 졸라의 묘사는 우리에게 희극적으로 보

인다. 우리가 미술관에서 미술을 감상할 때 필수적이라고 믿는, 미술사에 대한 어느 정도의 지식이나 어느 정도의 미적 거리감 같은 기본을 그들은 갖추지 못했기 때문이다. 그들은 본능적인 감각적 반응이나 도덕적 반응을 보였고, 에로티시즘이나 휘황찬란한 황금빛 액자와 거울로 마무리된 바닥에 넋을 잃은 것이다. 하지만 이들은 떠들며 우왕좌왕하기는 했어도, 최소한 어느 정도는 정중하게 행동한 셈이다. 노래를 부르지도 않았고 소리를 지르지도 않았으며 게임을 하지도 않았던 것이다. 이런 종류의 행위는 75년 전에 금지되었다.

미적인 행위의 학습

1870년대에 들어서야 주요 공공 박물관이 등장하기 시작한 미국에는, 관람객에게 적절한 존중심과 미적 반응의 기초를 가르치는 데 더 많은 시간이 걸렸다는 증거들이 남아 있다. 그러나 1897년에 뉴욕 메트로폴리탄 미술관 관장은 감시와 훈계, 그리고 몇 번의 추방을 통해 거둔 성공을 자랑스럽게 설명했다. "이제는 회화 전시실에서 손가락으로 코를 푸는 사람들을 볼 수 없을 것입니다. 개를 데려오거나 … 전시실 바닥에 담뱃진을 뱉거나 … 아이를 구석으로 데려가 바닥을 더럽히는 유모 … 휘파람을 불거나 노래를 하거나 고함을 치는 일도 더 이상은 없을 것입니다"(Tomkins 1989, 84-85). 그러나 쟁점은 곧 중류층의 예의뿐만 아니라 **'예술**의 사원'에서 갖춰야 할 적절한 미적 태도가 되었다. 심지어 18세기 이래로 줄곧 박물관들의 한 가지 목표인 예술 교육조차도 충분하지 않았다. 1890년대에도 보스턴과 시카고에 있는 것과 같은 미국의 여러 미술관들은 고대 조각상의 석고 모형을 여전히 전시했지만, 젊은 큐레이터와 비평가들이 미술관이란 오직 순수한 '진품'만 소장하는 곳이라고 주장한 뒤로는 결국 그 모형들을 창고에 집어넣었다. 1903년에 보스턴 미술관의 부관장이 선언한 미술관의 첫 번째 목표는 "미적 특질"을 기준으로 작품을 선

도판 59. 오노레 도미에, 〈2층 발코니 석의 문학 토론〉(1864). Courtesy Bibliothèque Nationale, Paris.
19세기 미국에서와 같이 유럽의 하층민들은 연극을 진지하게 받아들였다.

정하여 "미적 취미를 높은 수준으로 유지"하고 이를 통해 방문객들에게
"완벽한 것을 관조하는 데서 나오는 즐거움"을 제공하는 것이다(Whitehall
1970, 1:183, 201).

유사한 행동 규범이 극장과 음악회 관객들에게도 가르쳐졌는데, '정
통' 극장과 음악회장이 소극, 통속극, 대중음악을 위한 공연장과 점차 분
리되면서 이 학습에 일조했다. 오노레 도미에Honoré Daumier가 그린 〈2층 발
코니 석의 문학 토론A Literary Discussion in the Second Balcony〉을 보면, 유럽의 중
하층 관객들이 극장에서 보인 격정적인 반응이 포착되어 있다(도 59). 최근

에 로렌스 레빈Lawrence Levine은 셰익스피어 연극이 19세기에 거둔 성공에 대해 연구하면서, 순수예술 극장이 대중 극장에서 점차 분리된 과정을 추적했다. 19세기 중반을 넘어선 시점까지도 셰익스피어의 희곡들은 무대에 가장 자주 오른 공연이었을 뿐만 아니라 다양한 사회 계층의 대규모 군중이 몰려들었던 공연이기도 했다. 관객들 대부분은 연극 도중 발을 구르거나 휘파람을 불고 고함을 치며 즉각적인 앙코르를 요구했다. 셰익스피어가 그토록 광범위한 관객들에게 호응을 받은 것은 그의 희곡이 전면적으로 각색되었기 때문이다. 이런 각색은 18세기부터 시작되었는데, 〈리처드 3세〉의 어떤 각색본들은 대사를 3분의 1 정도 빼버리기도 했고, 해피엔딩으로 끝나는 〈리어 왕〉도 있었다. 코델리아와 리어 왕이 둘 다 살아남은 것이다! 19세기의 흥행주들은 다른 볼거리를 막간에 넣기도 하고, 열광적인 감정적 반응을 확실하게 끌어내기 위해 연극 끝에는 통상 소극을 배치했다. 1등석이나 박스 석에 앉은 상류층들은 발코니 석에서 시끄럽게 떠드는 하층민들이 늘 탐탁하지만은 않았는데, 특히 그들이 사과 심을 마구 내던질 때면 매우 언짢아했다(Levine 1988).

　문화적 차이와 뒤섞인 계층 간 긴장은 19세기 내내 지속되다가, 때로는 1849년의 애스터 플레이스 폭동 같은 비극적 결과를 초래하기도 했다. 폭동은 한 떼의 군중이 애스터 극장을 급습한 데서 발생했다. 군중은 극장으로 몰려 들어가 속물적인 영국 배우 윌리엄 찰스 매크레디William Charles Macready가 공연 중이던 〈맥베스〉를 중단시키려 했다. 결국 민병대의 발포로 22명이 사망했다. 매크레디는 소란스러운 미국 서민 관객들에 대해 모욕적인 언사로 공공연히 비판을 일삼았는데, 이것이 그들의 분노에 불을 붙인 것이었다. 반면에 매크레디의 경쟁자인 미국 배우 에드윈 포레스트 Edwin Forrest는 똑같은 관객들에게서 기립 박수를 받았다. 우렁찬 목소리로 대사를 읊어 큰 인기를 끌었던 것이다. 그러나 12년이 채 지나지 않아 잡지 『하퍼스Harper's』의 편집장은 포레스트의 "큰 소리로 고함을 지르는 장황한" 음성은 노동 계층 처녀들의 눈물을 짜내는 데만 효과가 있다고 비

웃은 반면, 에드윈 부스Edwin Booth의 우아한 연기는 칭찬했다. "열광적 흥미보다는 정제된 주목"을 이끌어낸다는 것이다(Levine 1988, 59). 19세기 후반에는 '예술' 공연 전용 극장들이 대부분의 미국 대도시에 등장했다. 1890년대에 이르러 극장 관객들이 분리되었고, 셰익스피어는 조용하고 정중한 관객들이 오는 '정통' 극장에서 잘리지 않은 원본대로 공연되었다. '미적'이라는 말이 항상 예술 극장의 '정제된 주목'과 대중 극장의 '열광적 흥미'를 구분하는 데 쓰인 것은 아니었다. 그래도 일종의 **미적** 행위는 고무되고 있었고, 이를 받아들이려 하지 않은 사람들은 쫓겨났거나 아니면 다른 곳으로 갔다.

유사한 분리가 음악에서도 나타났다. 윌리엄 웨버William Weber가 보여주었듯이, 1830년에서 1848년 사이의 유럽에서는 정말로 '음악회가 폭발적으로' 늘어났다. 이를 주도한 것은 전적으로 상류층이었지만, 이들은 취미에 따라 양분되었다. 한 그룹은 특히 살롱 음악회와 관련이 있었는데, 살롱 음악회는 종종 여성들이 계획했으며 멋진 가정집에서 열렸다. 그들은 오페라를 편곡한 상대적으로 대중적인 음악이나 리스트 같은 거장들을 위해 편곡된 교향곡 레퍼토리를 선호했다. 살롱 음악회는 피아노를 칠 줄 알았고 자녀들의 교습 과정도 지켜보던 여성들이 주도할 수 있었던 예술 계였다(도 60). 상류층의 또 다른 일각에는 하이든, 모차르트, 베토벤의 고전 교향곡 전통에 대한 자신들의 지식에 자부심을 느끼는 사람들이 있었다. 이들은 작곡가의 원곡에 충실한 음악회장의 연주를 더 좋아했다. 이 그룹은 남성들이 지배적이었는데, 자신들이 좋아하는 음악을 '진지한' 예술로 여기는 경향이 있었고 살롱 음악회나 대중적인 독주 음악은 무시했다. 웨버에 따르면, 이 두 부류의 상류층 그룹은 남성이 주도하는 고전 음악의 경향 아래 점차 합쳐졌고, 이는 유럽에서 '진지한' 현대 음악 체계의 출현을 알리는 표시였다. 그 한 결과로, 가부장적인 상류층이 당시 생겨나고 있던 음악회 제도들에 대한 통제권을 쥐게 되었다. 통제는 여성들의 역할을 종속시키고 하류층을 계획적으로 또 경제적으로 배제하는 방식으

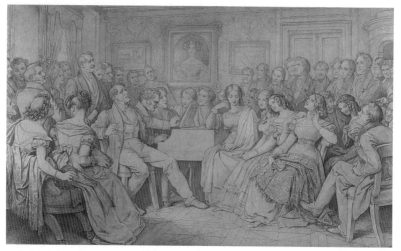

도판 60. 모리츠 폰 슈빈트, 〈스파운 남작 댁의 저녁 음악회〉(1868). Historisches Museum der Stadt Wien, Vienna. Courtesy Erich Lessing/Art Resource, New York. 프란츠 슈베르트가 피아노를 치고 테너 요한 미하엘 포글이 노래하고 있다.

로 나타났다(Weber 1975).[1]

순수예술 음악을 애호한 이 작은 세계가 자기 세계에 빠져 있던 바로 그때, 중류층과 하류층이라는 보다 광범위한 사람들을 겨냥한 음악회들도 생겨났다. 이런 음악회는 18세기의 합창단과 야외 음악회에서 발전한 것이다. 야외 음악회는 연주 중에 사람들이 술을 마시고 담배를 피우고 담소를 나누고 걸어 다녀도 되는 매력적인 환경을 제공했다. 일부 낮은 계층의 사람들이 '고전' 음악회에 가기 위해 저금을 하기도 했고 상류층 사람들이 합창 공연이나 야외 음악회에 들르기도 했지만, 19세기가 지나가면서 청중은 사회적, 문화적으로 확실히 분리되었다. 또 하나, 도심이 급성장하면서 번창한 새로운 종류의 상업적 음악 제도도 있었다. 파리의

1. 웨버가 제시하듯이(1975), 음악회 표의 가격은 사회적 계층이 낮은 사람들을 효과적으로 배제할 수 있는 수준에서 정해졌고, 지정석 같은 새 제도는 사회적 범위를 더욱 제한했다. 대부분의 일반 추세와 마찬가지로, 여기에도 변형과 예외는 있었다. 이탈리아에서는 오페라 청중이 북유럽과 미국보다 훨씬 광범위하게 유지되었으며, 오늘날에도 계속 그렇다.

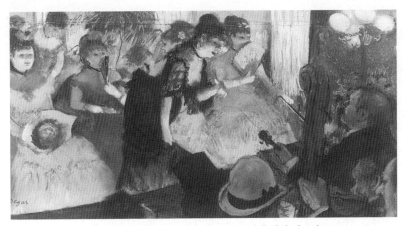

도판 61. 에드가 드가, 〈카바레〉(1882). 23.4x43.1cm, 모노타입 위에 파스텔. Courtesy Corcoran Gallery of Art, Washington, D.C., William A. Clark Collection.(26.72.)

카페 음악회 같은 것이 그 예다(도 61). 1870년대와 1880년대에 카페 음악회를 자주 찾았던 청중에는 여러 사회 계층이 섞여 있었다는 의견들이 많았다. 그러나 카페 음악회는 주로 중하층민을 위한 장소였던 것 같다. 이곳에서 가수들은 '민중'의 삶을 이상화한 노래를 불렀고, 이런 음악은 교향곡과 오페라를 자주 들었던 문화적 엘리트층에게 매혹과 경계를 동시에 유발했다(Clark 1984). 미국에서도 기악 음악의 고급 형식과 저급 형식은 점차 분리되었지만, 그 형태는 약간 다르게 나타났다. 어디에나 있던 마을 '밴드'는 행진곡과 폴카만 연주한 것이 아니라 하이든의 오페라와 교향곡에서도 선율을 발췌하여 연주했다. 1873년에 이르러서도 보스턴의 한 비평가는 "의심의 여지없는 위대한 걸작들과의 만남을" 계속 생생하게 이어갈 상설 교향악단이 자신의 도시에 없음을 슬퍼했다(Levine 1988, 120). 이윽고 19세기 후반에는 미국 전역의 도시에서 교향악단이 앞 다투어 창설되었고, 사실상 이들은 혼신을 다하여 '음악 작품들의 박물관'이 되었다.

유럽의 야외 음악회나 미국의 대중적인 밴드 음악에서는 여러 장르의 음악이 연주되었고, 느긋한 환경에서 자유로운 행동이 가능했다. 이에 반

해 문화 계층의 음악회는 분명한 **예술** 의례로서 그에 합당한 특별한 태도와 침묵이 기대되었다. 그러나 19세기에는 상류층 청중조차도 '청취의 예술을 익히는 훈련'을 받아야 했다(Gay 1995, 19). 1803년에 바이마르 궁정극장을 감독했던 괴테는 관객들에게, 고함을 치거나 잡음을 내지 말고 박수는 자제해서 공연 끝에서만 치라고 요구했다.[2] 음악회 도중에 떠들고 돌아다니는 소행에 대한 불만은 19세기 내내 이어졌다. 비평가, 교향악단원, 지휘자는 청중에게 계속 주의를 줬다. 미국인 지휘자 시어도어 토마스Theodore Thomas는 연주 도중 떠드는 사람들을 노려보고, 또 심지어 연주를 중단하고 손을 들어 청중을 조용히 하게 한 일화로 유명하다. 여기서도 다시, 청중의 침묵을 이끈 운동은 단순히 적절한 처신의 문제가 아니라 순수예술을 대하는 고유한 반응의 문제였다. 음악 비평가 에드워드 박스터 페리Edward Baxter Perry는 이렇게 말했다. 청중은 "단순한 감각적 즐거움이나 피상적인 쾌락을 뛰어넘어 더 높은 … 정신적인 차원의 미적 만족감을 느껴야 한다"(Levine 1988, 134).

문학의 영역에서는 관객의 행위 문제가 음악에서와 같은 방식으로 일어나지는 않았다. 그러나 셰익스피어의 희곡들을 신성한 텍스트로 정중하게 다룬 '정통' 극장의 발전은 유사한 부분이기도 하다. 정통 극장, 음악회장, 미술관과 상응하는 문학적 등가물은 대학의 문학 과정이나 문학 선집으로 귀결되었다. 문학의 예술작품을 읽을 때 요구되었던 '침묵'은 아무 소리도 내지 말고 꼼짝도 하지 말라는 뜻이 아니었다. 그러나 스릴이나 오락 또는 정치적, 도덕적 사상 같은 잡소리가 끼어들어서는 안 되었다. 문학 작품의 순수한 미적 특질들에 주목하는 법을 사람들은 배워야했고, 그런 작품을 단순히 대중 장르의 책을 볼 때처럼 소비해버려서는

2. 피터 게이Peter Gay는 1808년에 다음과 같은 행동 지침을 채택했던 프랑크푸르트의 한 중류층 문화협회에 대해 언급한다. "문학이나 음악 공연 중에는 모두 말하는 것을 삼가야 한다. … 불만을 표시해서도 안 된다. … 개를 데리고 와서는 안 된다."(1995)

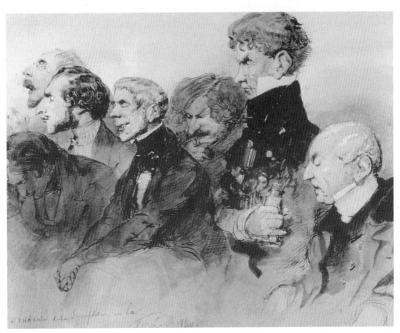

도판 62. 외젠느 라미Eugène Lami, 〈베토벤 7번 교향곡 초연 감상〉(1840). Courtesy Musée de la Musique, Conservatoire National Supérieur de Musique et de Danse de Paris. 사진 촬영은 J. M. Angles.

안 되었다.

　예술, 예술가, 미적인 것과 연관된 관념과 제도들은 1830년대 무렵 대략 확립되었지만, 제도적인 측면에서 순수예술과 대중예술이 완전히 분리되고 신분 상승의 의지에 불타는 중류층에게 적합한 미적 행위를 가르치는 데는 19세기의 나머지 기간 대부분이 소요되었다. 자크 아탈리Jacques Attali가 18세기와 19세기 초에 일어난 음악의 진화를 두고 한 말은 순수예술 전체에 적용될 수 있다. "음악회장에서 열리는 공연이 민중 축제나 궁정의 사적인 음악회를 대신하자 … 음악에 대한 태도가 완전히 변했다. 의례에 쓰인 음악은 총체적인 삶을 구성하는 한 요소였다. 귀족들의 음악회나 민중 축제에서도 음악은 여전히 사회성의 한 양식을 구성하는 일부였다. … 부르주아의 음악회에서는 … 연주자들을 맞이하는 침묵이 곧 음

악을 창조하고 음악에 자율적인 존재성을 부여하는 것이었다"(Attali 1985, 46)(도 62).

미적인 것의 상승과 미의 하락

관객들에게 침묵과 정중한 주목 행위를 가르치는 데에는 오랜 노력이 필요했다. 마찬가지로 독일에서 만들어진 '미적'이라는 용어가 다른 나라에서도 정기적으로 사용되는 데 역시 오랜 시간이 걸렸다.[3] 그러나 이 용어보다 더 중요한 것은 사실 '미적'이라고 하는 특별한 능력이 있는지 없는지, 있다면 그 특성은 무엇인지 하는 문제였다. 미적인 능력이라는 것이 별도로 있다는 믿음은 1850년대에 널리 일반화되었던 것 같고, 심지어 미학의 심리 '과학'조차 발흥하게 했는데, 이는 오늘날까지도 띄엄띄엄 이어지고 있다. 음악적 즐거움의 신경학적 원리를 연구한 헤르만 헬름홀츠 Hermann Helmholz, 그리고 시각 영역에서 지각적 선호를 연구한 구스타프 페히너Gustav Fechner는 경험적인 계통에서 이 미학의 심리 과학을 이끌어간 한 흐름에 해당한다. 이 연구를 수행했던 많은 학자들은 자신들이 인간의 두뇌 속에 깔린 회로 같은 것을 제대로 찾았다고 확신했다. 허버트 스펜서는 『심리학의 원리』(1872) 말미에서 독특한 미적 경험에 대해 설명했고, 그랜트 앨런은 다윈주의 관점에서 '미적 감정'의 차별성을 분석하면서 미적

3. 워즈워스는 1802년에 『서정 담시집』 서문에서 '취미'라는 용어가 순수예술에 대한 경험을 줄타기나 셰리주 같은 수준으로 떨어뜨리는 것 같다고 언급했다. 그런 단점이 있음에도 19세기 전반의 필자 대부분은 '취미'라는 말을 계속 사용했다. 콜리지는 1821년에도 여전히 "취미나 비평 작업에 쓸 단어로 미학보다 더 친근한 것"이 없음을 애석하게 여겼다(Williams 1976, 21). 그리고 1842년의 『건축백과사전』도 "미학의 이름 아래 실없이 현학적인 용어가 최근 예술에서 빈번하게 쓰이고 있다"(Steegman 1970, 18)고 불평할 수 있었다. 프랑스에서 빅토르 쿠쟁이 1818년에 한 강연 〈진, 미, 선에 대하여Du vrai, du beau, du bien〉는 영향력이 컸는데, 이 강연에서는 '미적aesthetic'이라는 용어가 거의 아무 역할도 하지 않았다. 그러나 1826년에 테오도르 주프루아는 자신의 강연 시리즈 이름을 〈미학 강의Cours d'esthétique〉라고 붙였다(Jouffroy 1883). 마침내 아카데미 프랑세즈가 이 용어를 받아들인 것은 1838년이었고, 콩트와 보들레르는 둘 다 1850년대에 이 용어를 사용했다(Comte[1851] 1968; Baudelaire[1859] 1986).

감정의 원리는 "자극은 최대한이나 피로 또는 낭비는 최소한"이라고 정의했다(Allen 1877, 39; Spencer[1872] 1881, 2:623-48).

'미적'이라는 독특한 경험의 방식이 있다는 일반적인 생각에서 벗어나 미적인 것의 **특성들**에 관한 19세기의 믿음으로 눈길을 돌리면, 광범위한 견해들을 만나게 된다. 감각적이거나 정서적인 즐거움을 강조한 필자들이 있는가 하면, 상상력, 직관, 공감, 지적 통찰력 같은 특질들에 중점을 둔 필자들도 있다. '무관심성'이라는 용어가 순수예술에 관한 일상 대화에서 쓰인 적은 결코 없지만, 예술에 대한 태도에서는 편견에서 벗어나 관조적이어야 한다는 생각이 일반적이었으며, 이는 공중과 예술 필자 모두가 공유했던 관념이었다. '무관심성'이라는 말을 사용할 때도 19세기의 필자 대부분은 단지 지독하게 실리적이거나 이기적인 관심을 배제한다는 약한 의미로 썼다. 그러나 이보다 강한 의미로 칸트나 실러의 개념을 따라, 직접적인 이론적 또는 도덕적 관심을 배제하는 관조적 태도라는 뜻으로 쓴 작가들도 있었다. 무관심성에 대한 해석이 약하든 강하든 둘 다 배제는 응당 어느 정도 들어 있다. 빅토르 쿠쟁Victor Cousin과 테오도르 주프루아Théodore Jouffroy는 실러의 입장을 발전시킨 프랑스 판을 만들면서, **예술**은 간접적으로 도덕성을 함양하고 절대자와의 교감도 촉진하지만, "일부러 그렇게 노력하는 것은 아니며 그런 것을 목표로 삼지도 않는다. … 예술을 위한 예술처럼 종교를 위한 종교, 도덕을 위한 도덕이 있어야 한다"고 주장했다(Bénichou 1973, 258). 물론 매튜 아놀드의 믿음, 즉 예술이 도덕에 '미묘하고 간접적인 효과'가 있다는 생각마저 부인하는 사람들도 있었다(1962, 270). 앨저논 스윈번Algernon Swinburne은 1868년경에 성서를 풀이하면서 다음과 같이 선언했다. "예술을 위한 예술이 최우선이다. 나머지는 그다음에 보태질 것이다. … 그러나 도덕적인 목적으로 예술 작업을 시도하는 사람은 그가 가진 것마저 빼앗기게 될 것이다"(Warner and Hough 1983, 237). 19세기 말에는 작은 그룹의 지식인과 예술가들이 미적인 것이라는 관념을, 순수예술을 경험하기 위한 무관심적인 능력이라는 개념에서 실존의 이상

으로 변형시켰다. 오스카 와일드 같은 많은 유미주의자들이 제안한 삶의 '심미화'는 일면, 예술가의 뛰어난 감성을 모든 영역으로 확장시킨 것에 다름 아니었다. 그러나 세속적인 도구성을 이렇게 거부하는 입장은 페이터의 나른한 관능성에서부터 니체의 프로메테우스적인 범람에 이르기까지 여러 형태를 취할 수 있었다.

19세기와 20세기의 논의에서 보이는 가장 현격한 차이는 미 개념이 1950년대 이후 미학의 중심에서 거의 사라져버렸다는 점이다. 이 점을 언급하지 않고 미적 경험의 본성이라는 주제를 떠날 수는 없다. 미의 쇠락을 가져온 뿌리는 18세기 말에 미적인 것의 관념이 출현한 사건 자체로 거슬러 올라간다. 앞서 살펴보았듯이, 18세기의 취미론자들은 미에만 관심을 두었던 것이 아니라 숭고, 그림 같음, 참신함의 개념들도 발전시켰다. 미는 한때 예술이 획득할 수 있는 지고의 성취를 이르는 유일한 명칭이었지만, 이제는 경쟁자가 여럿 생겼다. 그중 하나가 숭고였는데, 18세기와 19세기의 많은 필자들은 숭고가 미보다 더 심오하고 강력한 힘이라고 믿었다. 19세기에는 다양한 예술가와 비평가들이 또 다른 가치와 경험들을 추가했다. 예컨대 기괴함(위고), 생소함(보들레르), 사실성(플로베르), 진실성(졸라) 등인데, 이 필자들은 때로 이런 것들이 미보다 더 강력한 힘을 발휘한다고 보았다. 그러나 미 개념 자체에도 내재된 문제점들이 있었다. 미개념은 한편으로 이상적인 모방, 조화, 비율, 통일성이라는 전통적인 규준 및 아카데미시즘과 너무 밀접하게 결부되어 있었다. 그런가 하면 다른 한편으로는 예쁘다는 찬사로 쓰이는 일상적인 개념과 너무 뒤섞여 있기도 했다. 멋진 말이나 정확한 사격, 절묘한 투자에 대해 모두 아름다운 말, 아름다운 사격, 아름다운 투자라고들 하는 것이다. 실러는 『서한』(1793)에서 미는 순수예술과 더불어 인간의 구원이라고 한 바 있지만, 몇 년 후 괴테에게 쓴 편지에서는 '미' 개념이 너무 문제투성이가 되어 어쩌면 '사용을 중단'해야 할 것 같다고 했다(Beardsley 1975, 228). 영국에서는 리처드 페인 나이트Richard Payne Knight가 "미라는 말은 … 기분을 좋게 만드는 거의 모

든 것에 마구잡이로 쓰인다"고 통탄했다(1808, 9). 그럼에도 19세기와 20세기 초의 비평가와 철학자 대부분은 헤겔에서 조지 산타야나George Santayana에 이르기까지 최고의 미학적 가치를 아우르는 용어로서 '미'를 계속 사용했고, 흔히 미학은 곧 미의 이론이라고 단순하게 정의되곤 했다. '미'의 역사와 명성은 이와 같아서, 필자들이 가장 귀하고 초월적이라고 느껴진 경험이라면 무엇에나 붙이는 이름이 되었는데, 이 점에서 '예술'이나 마찬가지였다. 모더니즘과 20세기 초의 반예술 운동들이 그 함의를 완전히 드러낸 다음에야 비로소 '미'는 예술에 대한 비평 및 철학의 담론에서 부수적인 역할로 떨어졌다.

예술과 사회의 문제

미학이나 문학 이론을 연구하는 사학자들이 19세기에 당도하면, 이들은 종종 '예술과 사회'라는 문제를 따로 남겨 작업의 대상으로 삼곤 한다. 이 쟁점은 '예술을 위한 예술'을 신봉한 진영(고티에, 보들레르, 휘슬러, 와일드)과 '예술의 사회적 책임'을 신봉한 진영(쿠르베, 푸르동, 러스킨, 톨스토이) 사이의 투쟁이라는 견지에서 설명되는 것이 전형이다. 그러나 몇몇 역사학자들은 "플라톤에서 실러에 이르기까지 별다른 진지한 주목을 받지 못했던 주제"가 왜 갑자기 그처럼 긴급한 문제가 되었는지를 설명하는 것이 필수적이라고 보았다(Beardsley 1975, 299). 이렇게 광범위한 의미에서의 예술과 사회라는 문제가 실러에 이르기까지 '진지한 주목'을 받지 못한 이유는 하나인데, 나의 논의를 여기까지 따라온 독자는 그 이유를 이해하는 데 큰 어려움이 없을 것이다. 주목받지 못한 것은 주목할 수가 없었기 때문이다. 플라톤과 실러 사이의 어느 누구도 이렇게 일반화된 형태의 **예술**과 사회라는 문제를 붙잡고 씨름하지 않았는데, 그것은 **예술**을 별도의 영역으로 보는 개념이 그들에게 없었기 때문이다. **예술**을 사회 속의 하위 체계로 보아야 **예술**과 사회의 관계를 개념화할 필요가 생기지만, 그들은 그

렇게 보지 않았던 것이다. **예술**의 영역이 그보다 큰 사회 안에서 어떤 기능을 해야 하는가라는 질문은 오직, 순수예술이 일단의 규범적인 분과 및 전문 제도로 구축되고 이어서 하나의 자율적인 영역으로 구체화된 **다음**에야 가능한 질문이었다.

19세기 전반부에는 '예술을 위한 예술'(고티에)에 대한 이야기가 그저 이따금씩만 나왔다. 반면에 여전히 거의 모든 사람이 진지한 예술작품은 중요한 도덕적 내용을 담고 있어야 한다고 믿었다. 일각에는 예술작품의 도덕적 효과란 간접적일 뿐이라고 생각하는 사람들도 있기는 했다. 예술을 자율적인 영역으로 보는 관념에 함축된 의미는 19세기가 거의 끝날 무렵까지도 완연히 드러나지 않았다. 그럼에도 정치 및 도덕의 쟁점들에 직접 관여하는 일을 피하려는 경향의 발전 과정은 추적해볼 수 있다. 이런 퇴각은 나라마다 다른 시기에 나타났으며 종종 그 시대의 격렬한 계급 충돌들과 관계가 있었다. 도덕적, 정치적 문제들에 대해 말했던 작가, 화가, 작곡가들은 항상 존재했다. 그러나 이보다 더 깊은 문제는 순수예술 제도의 상대적 자율성이 예술작품을 예술의 '세계' 안에 가둠으로써 사회적, 정치적 내용을 중화시키는 경향이 있었다는 것이다.

독일은 다른 어느 나라보다도 일찌감치 사회적, 정치적 관심사에서 돌아섰던 것 같다. 실러와 괴테는 예술이 사회를 개선할 수 있다는 희망을 완전히 포기한 적이 결코 없다. 그러나 1790년대에 이르러 두 사람 다 예술을 공중 계몽의 수단으로 본 18세기의 관점을 버렸다. 실러는 심지어 1803년에 예술은 "현실 세계와 완전히 연을 끊어야 한다"고 쓰기까지 했다(Berghahn 1988, 96). 상업과 산업이 이끌어나가는 사회에서 예술이란 근본적으로 이질적인 것이라고 보는 사람들이 많았다. 게다가 나폴레옹의 제정이 무너지자 유럽 중부와 동부의 여러 절대군주들은 하이네처럼 정치참여 예술을 옹호했던 자들과 아울러 사회적, 정치적 반대자들을 대부분 추방하거나 투옥시켰다. 완전히 자율적인 예술이라는 관념이 일찌감치 쉽게 수용될 수 있었던 것은 이런 일들 때문이었다. 예술을 제외한 사회의

나머지 전체는 경찰력과 중류층의 물질주의가 지배할지 모르지만, **예술**
은 인간의 정신이 자유를 구가할 수 있는 피난처가 될 수 있었던 것이다
(Schulte-Sasse 1988).

프랑스에서는 이와 대조적으로 많은 낭만주의 시인과 화가, 작곡가들
(왕당파든 공화파든)의 정치 참여가 지속되었고, 1848년 혁명 때까지도 예
술은 사회적 도구로 간주되었다. 그러나 1848년 혁명에서 알퐁스 드 라마
르틴Alphonse de Lamartine이 수장을 맡아 이끌었던 임시정부가 실패로 끝나
면서, 이 일은 예술의 정치적 실패를 뜻하는 상징이 되었다. 1848년의 이
상주의는 무너졌고 나폴레옹 3세 치하에서는 정치적 압제가 심해졌다. 이
에 따라 많은 예술가들이 정치 참여에서 멀어졌고(빅토르 위고와 귀스타브
쿠르베 같은 이들은 빛나는 예외다), 예술의 세계 안의 문제들에 몰두하게 되
었다. 정치적 관심이 쇠퇴한 또 다른 이유는 바로 그 당시에 성장한 예술
계 자체였다. 전문 예술 제도들은 1848년 이후 꾸준히 늘어났는데, 회화의
경우 화상-비평가-큐레이터-수집가 복합체가 생겨났고, 이와 유사한 지
원 체계가 음악과 문학에도 생겨난 것이다. 이제 작가, 작곡가, 화가로 성
공한다는 것은 이런 미술계, 음악계, 문학계에서 인정받는 것을 의미했는
데, 이런 예술계들은 중상류층의 여가 활동의 중심으로서 점점 더 비정치
적으로 되어갔다. 프랑스 사회에 난 깊은 균열(예를 들면, 드레퓌스 사건)은
여전히 졸라 같은 작가와 예술가들을 사회의 갈등 속으로 뛰어들게 만들
수 있었지만, 그것은 개인적인 차원에서 일어났고 미술, 음악, 문학의 세
계는 자체의 삶에 몰두했다.

영국에서도 프랑스에서와 마찬가지로 많은 초기 낭만주의자들은 사회
적, 정치적 관심을 표현하는 작업을 했으며, 후일 칼라일, 러스킨, 조지 엘
리엇이 이끈 빅토리아 시대의 예술가들도 공리주의와 물질주의에 사로잡
힌 어리석은 사회를 개혁하고 미화하는 **예술**의 고매한 도덕적, 사회적 목
적을 전혀 의심하지 않았다. 심지어 월터 페이터와 오스카 와일드처럼 유
미주의 운동과 연관된 사람들에게서조차 '미학적 민주주의'의 기미를 찾

아볼 수 있다(Dowling 1996). 그러나 순수예술, 예술가, 미적인 것이라는 현대 담론이 일단 19세기 중엽 영국에서 굳건하게 확립되자, **예술**은 독특한 제도라는 생각과 예술의 역할은 도덕적, 사회적 교육자라는 생각 사이의 고유한 긴장이 점점 더 인정되기 시작했다. 뒤이어 몇몇 집단에서 예술의 자율성은 절대적이라는 믿음이 생겨났고, 이 믿음은 예술가의 지위 상승, 다양한 예술계의 성장 및 개인화와 함께 나란히 전진했다. 19세기 말에 와일드 같은 유미주의자들이나 로저 프라이Roger Fry 같은 형식주의 비평가들은 예술에 도덕을 개입시킨 빅토리아 시대의 사상을 공격하고 나섰는데, 그때 이들의 주장은 흔히, 예술작품은 엄격히 예술계와의 관계에 의해서만 판단되어야 한다는 것이었다.

예술을 위한 **예술**을 옹호한 진영과 예술의 사회적 책임을 믿었던 진영 사이의 논쟁을 계속 따라간다면, 우리는 이 책의 주제를 벗어나 미학과 예술의 역사 또는 문학 이론사의 세부 쟁점들로 넘어가게 될 것이다. 우리의 주제와 관련 있는 것은 이 논쟁의 양측 모두 종종 예술을 규정했던 양극단의 사고에 똑같이 갇히곤 했다는 사실이다. 고티에, 와일드, 벨은 **예술**이 도덕, 정치, '속세의' 삶과 아무 관련이 없으며 단지 예술 자체만을 위해 존재한다고 선언했고, 푸르동, 톨스토이, 일부 마르크스주의자들은 **예술**이 최우선적으로 인간, 도덕, 혁명에 봉사하기 위해 존재한다고 선언했지만, 전자는 후자를 뒤집은 반대 이미지에 불과하다. 두 입장에 대한 극단적인 표현들이 가정하는 것은, **예술**이 사실상 하나의 독립적 영역이며 예술과 나머지 사회의 관계는 외적이라는 것이다. 한편으로 **예술**은 고유한 정신세계가 되었다. 미학적 감성은 야비한 물질주의 사회를 피해 이 세계로 퇴각해 들어간다. 다른 한편으로 **예술**은 강력한 도구로 간주되었다. 바로 그 야비한 물질주의 사회를 변화시키는 의사소통의 도구라는 것이다. 이 문제의 뿌리는 현대 예술 체계를 규정하는 양극성이지만, 19세기의 필자 중에서 이 뿌리를 공격한 사람은 거의 없다. 존 러스킨이나 조지 엘리엇은 예술작품과 사회적 선善 사이의 연관을 보다 밀접하게 보았는

데, 순수예술 체계의 근저에 깔린 양극성에 대한 도전은 결국 이들과 같
은 믿음을 가졌던 예술가와 비평가들이 일으키게 된다.

순수예술과 수공예를 넘어서

현대의 순수예술 체계를 낳은 거대한 분리에 대해 지금까지 내가 대안적 관점에서 해온 이야기는 이제 대략 완성되었다. 현대적 체계의 주요 요소들이 모두 한꺼번에 일반적으로 받아들여진 시점 같은 것은 정할 수 없음이 분명하다. 예술가의 소명에 대한 현대적 이상들을 예견할 수 있는 측면은 르네상스 시대부터 계속 나타났지만, 이와 마찬가지로 고대의 예술/수공예 체계의 잔재도 계속 남아 있었다. 그러나 최종적인 통합과 승격의 순간은 대략 1800년에서 1830년 사이의 시기에 있었던 것 같다. 확실히 19세기 중엽에 이르러, '예술'이라는 용어는 순수예술의 범주(시, 회화, 음악 등)뿐만 아니라 작품과 공연, 가치와 제도를 아우르는 하나의 자율적인 영역 또한 가리키게 되었다. 이제 예술은 일종의 형이상학적 본질로서 언급될 수 있었으니, 관념론이나 생기론 철학의 전문용어를 통해 표현되든 콩트나 톨스토이가 사용했던 보다 일반적인 서술 방식으로 표현되든 마찬가지였다. 어떤 경우든, **예술**은 구체적인 어떤 것이 되어 이제 생사를 걸 수 있고 끝없이 이야기를 만들어낼 수 있는 무언가, 즉 나중에 마르셀 프루스트Marcel Proust가 「되찾은 시간Time Regained」에서 그토록 비애감에 젖어 들먹였던 그런 예술이 되었다. 이에 따라 예술가를 창조자로 보는 이상도 일종의 종교적 소명으로 간주되어, 예술가는 때로 예언자나 사제로까지 지위가 상승했을 뿐만 아니라 순교자나 반항자와 나란히 댄디나 보헤미안의 자세를 취해도 묵인되었다. 마침내 '예술작품'도 영감이 깃든 상상력이 만들어낸 고정된 창조물이 되어, '그 자체를 위해' 경건하게 미적인 주목을 받는 대상이 되었다. 정신과 행동의 이런 상태는 음악회 청중과 미술관 관람객들에게 꾸준히 주입되었다. 예술은 19세기에 이렇듯 승격되었지만 그늘진 측면도 있었다. 수공예와 대중예술이 더 아래로 떨어졌고, 많은 장인들은 산업 직공으로 전락했으며, 순수예술과 대중예술의

관객은 점점 더 분리되었다. 19세기 말에 이르자, 18세기의 거대한 분리는 심연처럼 깊어졌다.

현대적 순수예술 체계의 주요 가정과 제도들은 대략 1830년대에 자리를 잡은 후 현재까지 면면하게 이어지고 있다. 그러나 이 체계의 많은 측면들은 계속 정제되고 다듬어졌다. 이 책에서는 예술, 예술가, 미적인 것을 두고 경합하는 이론들의 진화나 예술 제도들의 새로운 발전 방향을 다루지 않는다. 이런 주제는 전문 역사서에서 다루는 것이 적절하기 때문이다. 예술의 분리에 대한 우리의 이야기를 현재와 연결하기 위해 살펴보아야 할 것은 순수예술 체계 전체에 영향을 미친 두 가지의 광범위한 발전 과정이다. 이 두 과정을 나는 간단히 '동화'와 '저항'이라고 부른다.

'동화'라는 말로 내가 의미하는 것은 순수예술 영역의 꾸준한 팽창이다. 즉 순수예술이 본래 그 핵심인 시, 음악, 회화, 조각, 건축(아울러 춤, 웅변 등)을 넘어 새로운 예술이나 한때 배제되었던 예술들, 예컨대 19세기 말의 사진, 20세기 초의 영화, 재즈, '원시 예술', 1950년대 이후의 '수공예' 매체 예술, 1960년대 이후의 전자음악과 뉴저널리즘, 그리고 1970년대 이후의 거의 모든 예술들을 포함하게 되는 것이다. 이런 동화에 맞선 진정한 대항은 예술의 경계를 확대하는 데 대한 보수적인 반대가 아니라, 예술 체계가 더 심하게 분리되는 데 대한 보다 급진적인 저항이었다. 이런 저항은 때로 기능적 또는 대중적 예술이라는 의미의 수공예를 위한 것이었고, 때로는 예술과 사회 또는 예술과 생활을 통합하려 한다는 의미에서 옛날처럼 예술과 수공예를 통합하기 위한 것이었다. 따라서 순수예술 체계에 대한 저항 가운데 내가 탐구하고자 하는 것은 '독창성'에 대한 물신 숭배나 자족적인 '작품' 같은 한두 개념 또는 관행을 거부한 부류가 아니라, 순수예술 체계 자체의 뿌리인 양극성을 공격한 부류다. 그러나 현대

순수예술 체계가 단순히 이론과 이상에서만 일어난 변화의 결과가 아니라 별도의 제도를 창출하기도 한 것처럼, 동화와 저항도 예술 제도와 깊은 연관이 있다. 이것은 동화의 경우에서 가장 분명하게 드러난다. 동화는 예술의 범주에 새로운 예술이나 예술 형식을 포함시키자고 주장하는 소수의 비평가나 철학자의 문제일 뿐만 아니라, 그런 새로운 예술이나 형식을 실제로 받아들이는 미술관, 교향악단, 문학 학과의 문제이기도 하기 때문이다. 순수예술 체계의 근저에 놓인 양극성에 대한 저항도 유사하다. 저항 역시 순수예술, 예술가, 미적인 것이라는 지배적인 이상들의 협소함을 말로 공격하는 사람들의 문제일 뿐만 아니라, 기존의 예술 제도에 반대하거나 또는 제도권 밖에서 일하는 예술가와 큐레이터들의 문제이기도 한 것이다. 그러나 알고 보면 동화와 저항은 변증법적인 관계를 맺고 있다. 예술 제도들은 저항하는 이들의 아이디어와 작품을 수용함으로써 제도의 영속화를 모색하고, 저항하는 이들에게는 예술의 범주와 제도만 확장하는 데 그치는 것도 괜찮다는 유혹이 계속 따라다닌다. 예를 들어 다다와 러시아 구축주의 같은 '반예술' 운동들이나 마르셀 뒤샹Marcel Duchamp, 존 케이지 같은 작가들의 반예술 행위는 그들이 공격했던 예술의 범주와 예술 제도들에 대해 양가성을 지니고 있는 경우가 많고, 그런 제도들은 다시 반예술적인 작품과 행동을 재빨리 예술로 재기시켰던 것이다. 마지막 세 장에서는 서로 겹치는 세 시기를 통해 동화와 저항의 사례들을 살펴본다. 13장은 1830년에서 1914년, 14장은 1890년에서 1960년, 15장은 1950년에서 현재에 이르는 시기를 다룬다.

헨리 제임스Henry James는 1884년에 쓴 에세이 「소설의 기법The Art of Fiction」에서도 여전히 소설이 **"하나의** 기술"일 뿐만 아니라 **"순수**예술 가운데 하나"인지 아닌지 하는 문제를 다루고 있었다(James 1986, 167). 그 당시

의 소설이 문학부 교과과정에 통합되는 과정을 통해 순수예술로 받아들여진 이야기도 흥미진진할 것이다. 그러나 나는 그 대신 현대 순수예술 체계가 통합된 직후인 1839년에 발명된 사진술이 순수예술로 동화되는 과정을 살펴보려 한다. 소설과 마찬가지로 사진술의 동화는 사진이 미술관에 입성하기 시작한 20세기 초에야 비로소 완성되었다. 저항의 경우에는, 호가스, 루소, 울스턴크래프트가 예시했던 초기의 전통이 1830년대에 순수예술 체계가 완성됨에 따라 새로운 형태를 띠기 시작했다. 1841년에 에머슨은 에세이 「예술Art」에서 유용한 예술과 일상적 즐거움을 경시하는 생각에 도전했을 뿐만 아니라, "예술이 삶에서 분리되고 대립적으로 존재"하는 상태에 대한 극복을 요청했다. 순수예술 체계의 범주들에 대한 다른 비판들도 곧 뒤를 이었는데, 키에르케고르Kierkegaard, 마르크스, 톨스토이같이 세계관이 다른 여러 사람들이 제기했다. 그러나 '순수예술 대 수공예'의 분리에 가장 철저하게 도전장을 내민 사람들은 러스킨과 모리스였다. 이들의 사상은 19세기의 마지막 몇 십 년 동안 영국에서 유럽 대륙과 미국으로 퍼져나간 예술수공예운동Arts and Crafts Movement에서 제도적으로 구현되었다(13장).

그러나 1890년대부터 이른바 순수예술에서 모더니즘이라 부르는 것을 향한 전환이 일어났고, 이 전환은 순수예술 체계의 분리와 새로운 양식들의 동화 과정을 재확인했다. 이와 동시에 모더니즘은 모방과 미 같은 전통적 개념을 거부했기 때문에 새로운 형태의 이론적 정당화가 필요했다. 형식주의(로저 프라이)와 표현주의(베네데토 크로체Benedetto Croce)가 그 예다. 그러나 모더니즘의 실험과 제1차 세계대전의 충격이 결합하여 빚어낸 효과는 예술과 사회의 분리에 대한 격렬한 저항 행동을 초래하기도 했다. 대표적인 저항 운동의 세 사례는 전쟁 직후에 나타났던 다다/초현실주의,

러시아 구축주의, 바우하우스다. 1930년대가 되자 '순수예술 대 수공예'와 '예술 대 생활'의 분리를 재고하려는 움직임도 일어났는데, R. G. 콜링우드Collingwood, 존 듀이John Dewey, 발터 벤야민Walter Benjamin의 비평 및 철학의 시도가 그것이다. 그러나 제2차 세계대전은 이런 노력들을 일축했고, 1950년대의 전후 세계는 모더니즘을 둘러싼 형식주의와 표현주의라는 문제들로 돌아가 몰두했다(14장).

1960년대 이후에는 동화의 과정이 가속화되어 예술로 간주될 수 있는 것의 경계가 거의 모든 것을 포괄할 수 있을 정도로 확장되었다. 그럼에도 순수예술 체계는 새로 발탁한 개척지에서도 통상 '순수예술 대 수공예'의 분리를 확대할 수 있었다. 그러나 현대 예술 체계의 양극성에 대한 저항 역시 넘쳐났다. 이런 저항은 고급 예술과 대중예술 사이의 경계를 위반하는 작가와 작곡가들 사이에서뿐만 아니라 개념, 환경, 퍼포먼스를 접근법으로 삼은 미술가들 사이에서도 활발했다. 이 책의 마지막 장에서는 20세기 후반에 일어난 동화와 저항의 두 사례를 탐구한다. 이 두 과정의 작업 방향은 정반대지만, 각자 나름의 방식으로 순수예술 체계를 잠식하여 우리가 분리된 예술 너머로 나아가고 있는 것인지 아닌지에 대한 질문을 일으킨다(15장).

13 동화와 저항

1839년 1월 7일, 천문학자 프랑수아 아라고François Arago는 루이 다게르 Louis Daguerre가 발명한 '사진술'을 프랑스과학아카데미의 특별회기에 제출 했다. 그 후 몇 달에 걸쳐 다게르는 파리 전역을 돌아다니며 그의 발명품 을 시연하고 홍보했다. 마침내 프랑스 정부는 그 특허권을 구매하여 공공 재산으로 만들기로 합의했다. 이 새 기술에 대한 열광이 널리 퍼지자, 화 가 폴 들라로슈Paul Delaroche는 이렇게 외칠 참이었다. "이제 그림은 죽었 다"(Schwarz 1987, 90). 그러나 알고 봤더니 그림의 장래는 사실주의라는 놀라 운 단계를 포함하여 아직도 창창했다. 처음에 프랑스와 영국 언론은 놀라 운 순수예술 매체가 새로 발견되었다는 것을 조금도 의심하지 않았다. 그 러나 사진술이 예술 매체로서 지닌 한계는 곧 분명해졌다. 색채가 없었을 뿐만 아니라 작업의 대부분을 '기계'가 한다는 것도 문제를 일으키는 사 실이었다. 들라로슈와 외젠 들라크루아Eugène Delacroix 같은 화가들은 사진 술이 그림을 대신할 수 없으며, 다만 실제 모델들이 취하기 어려운 자세 를 기록하는 것 같은 일에 도움을 주는 유용한 보조수단이 될 수는 있겠 다는 점을 곧 깨달았다(Scharf 1986; Sagne 1982).

사진술의 동화

1839년 이후의 몇 년 동안에 사진술이 그림을 일망타진한 것은 아니지만, 몇몇 종류의 기능적인 그림들은 분명 쇠퇴했고 그러다가 사실상 사라져 버렸다. 그리 비싸지 않은 소형 초상화가 그 예인데, 이 분야에 종사하던 화가들은 그림을 그만두거나 아니면 사진가가 되었으며, 또는 사진관에서 채색하는 일을 맡기도 했다. 그 후 40년 동안(1840-80) 전 세계의 사진 전문가와 아마추어들은 급속하게 개선되어가는 인화지, 렌즈, 메커니즘을 실험하며 수많은 이미지들을 만들어냈다. 시각적인 것의 기록이 이렇게 광풍을 일으키는 와중에 순수예술의 지위를 요구할 수 있는 사진을 추구한 소수의 사진가들이 있었다. 사진이 예술인가를 두고 논쟁이 발생했고, 거기에서 두 진영은 예술에 관한 현대적 담론과 똑같은 양극성 안에서 다투었다. '순수예술 대 수공예'는 '지성 대 기계 작용'으로 바뀌었고, '예술가 대 장인'은 '상상력 대 기계적 기술'로 바뀌었으며, '미적인 것 대 도구적인 것'은 '그 자체로 감상을 위한 유일한 작품 대 사용이나 오락을 위한 다양한 복제품'으로 바뀌었을 뿐이다.

사진을 순수예술로 보지 않는 **반론**은 1857년에 레이디 이스트레이크 Lady Eastlake의 상세한 논의에서 일찍이 완전한 모습을 드러냈고, 이와 똑같은 종류의 논변들이 1859년의 보들레르에서부터 20세기 초의 산타야나와 크로체에 이르기까지 재활용되었다. 레이디 이스트레이크는 사물을 정확하게 재생산해내는 사진의 분명한 미덕을 아주 기꺼이 인정했다. 그녀는 심지어 사진이 회화를 모방의 노역에서 궁극적으로 해방시킬지도 모른다는 주장까지 했다. 그러나 그렇다고 해서 사진이 순수예술이 되는 것은 아니었다. 예술가는 '지적인 존재의 자유의지'를 사용하지만 사진가는 단지 '기계'를 따를 뿐이라는 것이다(Eastlake[1857] 1981, 98). 레이디 이스트레이크에 따르면, 사진이 순수예술이 될 수 없는 두 번째 이유는 실용적인 목적을 지닌다는 점이다. 예술은 '주로 그 자체만을 위해' 추구'되어야만' 한

도판 63. 오노레 도미에, 〈사진을 예술까지 높이 끌어올리는 나다르〉(1862). Courtesy Bibliothèque National, Paris.

다. 마지막으로, 예술가가 창조하는 것은 딱 한 점의 작품인 데 반해, 사진가는 여러 장을 인화한다. 사진이 순수예술이 아니라 제품이라는 확실한 표시다. 레이디 이스트레이크는 다음과 같이 결론 내렸다. "사진은 특히 현 시대에 적합하다. 오늘날 **예술**에 대한 욕망은 소수만 지니고 있지만, 값싸고 즉각적이고 정확한 사실에 대한 갈망은 대중 전체가 지니고 있기 때문이다"(96-98). 도버 해협 건너편에서 보들레르는 기꺼이 다음과 같은 일갈을 날렸다. "**예술**은 '자연의 정확한 모방'이니 '사진은 절대적

도판 64. 헨리 피치 로빈슨, 〈임종〉(1858). Courtesy George Eastman House, Rochester, N. Y.

예술'이라고 믿는 '한심한 대중'이 한 쪼가리 금속편 위에 찍힌 제 시시한 이미지를 들여다보기 위해 나르키소스처럼 돌진했다"(Baudelaire [1859] 1986, 289). 오노레 도미에는 풍선 기구를 타고 파리 사진을 찍는 나다르를 그려 사진에 대한 열광을 풍자적으로 묘사했다(도 63).

　이런 반대에 답하고자 나섰던 사진가와 비평가들은 그 후 70년 동안 '순수예술 대 수공예'의 근저에 놓인 양극성을 거의 공격하지 않았다. 그들은 단지 특정 종류의 사진이 '예술' 쪽에 속한다고만 주장했을 뿐이다. 그들은 '예술 대 수공예'의 양극 체제를 사진술에 적용하여, '단지 기계적인' 실행자를 반박한 레이디 이스트레이크의 바로 그 비평을 사용했다. 알프레드 스티글리츠Alfred Stieglitz는 이렇게 말했다. "사진은 조형의 과정이지 기계적 과정이 아니다. 물론 사진이 수공업자에 의해 기계적으로 만들어질 수도 있다. 그러나 그것은 붓이 단순한 모방자의 손에서 기계적 대리인이 되는 것과 마찬가지다"(Steiglitz[1899] 1980, 164).

　예술 사진의 대가들이 변론만 하고 앉아 있지는 않았음은 물론이다. 그들은 보통 사진과 확연히 구별되는 비범한 사진들을 만들어내기도 했

도판 65. 거트루드 케제비어Gertrude Käsebier, 〈여인 중에 복 받은 이〉(1899). 포토그라비어, 23.6x 14cm. Gift of Daniel, Richard, and Jonathan Logan, 1984.1638. 사진 ⓒ 2000, Art Institute of Chicago. All Rights Reserved.

다. 줄리아 마거릿 카메론Julia Margaret Cameron은 "사진의 품위를 높이고, 사진에서 고급 예술의 특성과 용도를 확보하려는" 포부를 품었던 사람들 가운데 가장 유명한 인물인데, 그녀는 의상, 조명, 영묘한 흐림을 통해 피

사자를 신중하게 이상화시켰다(Newhall 1982, 78). 이와 대조적으로, 오스카 레일랜더Oskar Rejlander와 헨리 피치 로빈슨Henry Peach Robinson은 상징적이거나 서사적인 장면들을 조심스럽게 배치한 여러 장의 음화를 사용하여 당시의 라파엘 전파 회화처럼 보이는 사진들을 만들어냈다(도 64). 그러나 사진도 순수예술 매체라는 주장과 사진가도 예술가라는 생각에 대한 인정을 끌어내는 데 가장 성공한 것은 인상주의적인 연초점과 미화된 자세를 취한 19세기 말의 회화주의 사진 운동이었다(도 65).

19세기 말에 사진의 옹호자들이 사용한 핵심 주장은 표현과 독창성이었다. 회화주의와 개인적 표현 및 한 장의 예술 사진을 강조하는 풍조는 값싼 휴대용 카메라와 필름이 나와 사진을 대중의 오락으로 전환시킨 바로 그때 등장했는데, 이는 아마도 우연이 아닐 것이다. 스티글리츠는 "중요한 것은 **당신이 말하고자 하는 바가 무엇이며, 그것을 어떻게 말하는가** 하는 것이다. 예술작품의 독창성은 표현된 것과 표현한 방법의 독창성을 의미하며, 이는 시든 사진이든 회화든 모두 마찬가지"라고 썼다 (Steiglitz[1899] 1980, 164).

아이러니는 '예술 대 수공예'의 양극성을 사진에 적용한 것이 역으로 회화에 영향을 미쳐, 붓질에 손의 흔적을 남기는 방식이 회화에서 다시 중요해졌다는 것이다. 리처드 시프Richard Schiff에 따르면, 사진은 매끈하게 마무리된 고전주의 회화의 표면이 배척되는 데 한몫했는데, 그런 표면은 이제 사진과 너무 가깝게 보였기 때문이다(1988, 28). 한때는 예술가를 신사의 그룹으로 격상시키기 위해 예술가와 장인의 차이를 '정신으로 하는 작업 대 손으로 하는 작업'이라는 견지에서 정의한 적도 있었지만, 이제는 예술가가 정신세계에서 차지하는 위치가 확고해졌으므로 손의 흔적이 돌아와도 괜찮았고, 이는 인상주의 이후 계속 이어졌다. 예술 사진가들이 맞서 싸운 것은 물론 수작업에 대한 편견이 아니라 생각 없는 기계적 산물이라는 비난이었다. 에드워드 스타이컨Edward Steichen 같은 회화주의 사진가들은 자신들이 화가들과 동등하다는 것을 보여주기 위해, 수작업으로 색조

를 넣은 사진에 붓 자국을 남겨두기도 했다.

그러나 사진을 궁극적으로 순수예술의 일부로 축성하는 데는 수작업의 흉내나 소수 예술비평가들의 지적인 전향 이상이 필요했다. 예술 제도에서도 또한 사진을 인정해야 했던 것이다. 회화주의는 좋은 반응을 불러일으킨 1890년대의 일련의 전시회들을 통해 이 방향을 이끌고 갔다. 미술관에서 열린 최초의 사진 전시회는 1893년에 함부르크미술관에서 열렸다. 이 전시를 감행한 함부르크미술관 관장은 회화 전시장에 걸려 있는 사진들을 보고 놀라는 공중에 대해 다음과 같이 썼다. "그들에게는 이 사진 전시회가 마치 자연사 대회를 교회에서 개최하는 것처럼 보였다"(Newhall 1982, 146). 버팔로의 올브라이트미술관은 1910년에 스티글리츠가 조직한 국제 회화주의 사진 전시회를 개최했고, 심지어 게다가 상설 전시용으로 12장의 사진을 구입하기까지 했다. 스티글리츠는 기뻐서 어쩔 줄 모르며 친구에게 편지를 썼다. "내가 1885년에 베를린에서 꾸었던 꿈이 실현되었다네. 중요한 예술 기관이 사진을 완전히 인정하는 것 말일세"(Newhall 1980, 189).

대부분의 미술관과 순수예술 학교가 사진을 완전히 받아들이는 데는 몇 십 년이 더 걸려야 했다. 그러나 사진이 순수예술로 동화되는 데 필요한 기본 패턴은 만들어졌다. 이렇게 장구한 사진의 인정 투쟁에서 핵심은 '예술 대 수공예' 그리고 '예술가 대 장인'의 양극성을 사진 자체 내에 적용한 것, 그리고 이에 더하여 예술 사진이 미술관, 예술 비평, 그리고 훨씬 후에는 미술대학 같은 예술 제도에서 인가를 받은 것이었다. 동화 과정의 나중 단계들에서 등장한 표현주의 및 형식주의의 주장들은 수십 년 전에 이미 확립된 순수예술, 예술가, 미적인 것의 본성을 둘러싼 규정적인 가정들을 정제한 것이었다. 표현주의와 형식주의가 제시한 새로운 형태의 주장들은 20세기로의 전환기 이후 모더니즘이 수용되는 데 중요한 역할을 하게 될 것이다(14장 참조).

저항의 다양한 입장: 에머슨, 마르크스, 러스킨, 모리스

스티글리츠가 '순수예술 대 수공예'의 이분법으로 사진을 분리하고 있을 때 모리스 같은 사람들은 그런 이분법이 예술과 사회 모두를 황폐하게 만든다고 공격했는데, 이는 놀라운 일이다. 19세기 말의 예술수공예운동은 순수예술과 수공예의 재결합과 수공예인들의 위엄 회복에 초점을 맞췄다. 그러나 이보다 앞선 저항이 있었으니, 윌리엄 워즈워스와 랄프 왈도 에머슨은 삶과 예술의 분리라는 더 큰 문제에 초점을 맞췄다. '일상의 단순한 생산물'에서 '천국'을 발견할 때 '더할 수 없이 행복한 시간'을 경험할 수 있다는 워즈워스의 견해는 궁극적으로 별도의 예술작품이 없어도 되는 상황을 내다본 꿈이라고 조지 레너드George Leonard는 주장한다. 레너드는 워즈워스의 『서정 담시집Lyrical Ballads』 가운데 「역전The Tables Turned」에 나온 유명한 구절을 그런 의미로 해석한다.

우리는 해부를 위해 생명을 앗는다
과학과 **예술**은 이제 그만,
저 불임의 책장을 덮어라.

독자들은 흔히 과학의 해부를 알아차리지만, 예술의 불모성은 간과한다 (Leonard 1994, 74-79). 그러나 워즈워스가 쓴 다른 많은 글들을 보면, 그는 순수예술과 예술가라는 이상에 거의 영향을 받지 않았고, **예술**을 불임이라고 했을 때 그가 겨냥했던 것은 기존 시적 언어의 인위적인 이법이있을지도 모른다. 하지만 앞서 보았듯이, 그는 예술가의 '고결한 소명'을 '창조적 예술'이라고 노래하거나 상상력의 '절대적인 힘'을 찬미하기도 했다. 또 그는 만년에 저작권 기간을 두 배로 늘릴 것을 주장했다. 그런 조치가 동시대의 독자들을 만족시키는 데 급급하기보다 후세에도 살아남을 예술작품을 쓰도록 고무하리라는 이유에서였다(Woodmansee 1994).

순수예술이 일상생활에서 분리되는 것에 대한 에머슨의 저항 역시 양가적이었다. 그러나 순수예술의 분리에 대한 그의 공격은 워즈워스보다 훨씬 직접적이었다. 1830년대와 1840년대에 에머슨이 쓴 일기와 에세이에는 회화와 조각을 "절름발이와 괴물", "노리개와 싸구려 잡동사니", "낙태아", "위선적인 쓰레기"라고 표현한 글귀들로 가득했다(1950, 312; 1903, 2:358; 1969, 7:143). 그러나 같은 시기에 쓴 또 다른 에세이에서는 시를 일러 최상위 예술이라고 하면서, 시인은 "해방을 몰고 오는 신"에 다름 아니라고 했다. 그렇더라도 에머슨의 관점에서 진정한 시인은 우리의 찬탄을 받기 위해 자족적인 작품을 창조하려고 분투하는 예술가-작가가 아니다. 진정한 시인은 우주의 삶을 향해 문을 열고 천상의 파도가 그를 통해 흐르게 하여 "세상을 유리처럼 투명하게" 전환시키는 사람이다(1950, 329; 1903, 3:30). 순수예술에 대한 에머슨의 양가성은 그가 신봉했던 초월주의적 확신에 깊이 뿌리박고 있다. 즉 우주의 정신은 만물을 관통하듯이 우리 각자를 통해서도 흐른다는 것이다. "우리는 모두 불의 자손이다"(1950, 320; 1903, 1:10, 1903, 3:30). 에머슨은 이 확신에 비추어 모든 제도를 재평가하면서, 예술이란 정신의 유입에 반응하는 창조적인 표현이라고 정의했다(1969, 541). 결과적으로 개별 작품뿐만 아니라 회화나 조각 같은 모든 예술들도 **예술**보다는 중요하지 않게 되는데, **예술**은 그 자체가 신성한 창조 충동인 것이다.

현대적 예술 개념을 재고한 에머슨의 역설적인 입장의 뿌리는 다음과 같다. 예술의 본질에 대해 말할 때 그의 어조는 독일 낭만주의자와 관념론자들만큼이나 고양되어 있지만, 그러면서도 개별 예술들과 예술작품을 놀랍도록 새로운 방식으로 하찮게 보는 것이다. 소로Thoreau와 숲을 산책한 후에 그는 일기에 이렇게 적었다. "발아래 우거진 풀과 휘영청 늘어진 나뭇가지에서 빛나는 아름다움과 위엄을 관조하는 눈을 지녔는데 왜 베드로 성당을 지어야 하는가? 눈길이 닿는 풍경 속 어디에서나 아폴로를 보는 사람이 무엇 하러 수년을 들여 아폴로를 조각해야 하는가?"(1969, 7:143) 그럼에도 분명 에머슨은 순수예술에 두 가지 기능을 부여한다. 하나

는 우리가 자연과 인간 속에서 신성을 볼 수 있도록 도와주는 것이고, 다른 하나는 우리 모두의 내부에 보편적으로 존재하는 표현의 욕구를 상기시켜주는 것이다. 그러나 나뭇가지 사이를 뛰어다니는 다람쥐든 한 떼의 돼지 무리든 간에, 자연 속의 모든 대상은 시와 회화 못지않게 그런 정신을 드러내는 데 기여한다. "진정한 예술은 고정되어 있지 않고 늘 흘러간다. 가장 감미로운 음악은 오라토리오 안에 있는 것이 아니라 부드러움, 진실, 용기가 생생하게 살아 있는 어조로 말하는 순간의 인간의 목소리에 담겨 있다"(1950, 313; 1903, 2:363).

에머슨이 순수예술에 대해 가장 집요하게 비판한 것 가운데 하나는 순수예술이 사회적 기능을 저버리고 "책과 미술관에 익숙한 사람들의 눈을 즐겁게 하는 미사여구에 불과한 것"이 되었다는 것이다(1964-72, 2, 54; 1969, 5:210-11). 순수예술을 이렇게 보잘것없는 것으로 만들어버리는 일에 대항하기 위해 우리는 "예술을 자연의 왕국으로 끌어올려 예술이 분리와 대립의 상태로 존재하는 상황을 파괴할" 필요가 있다(1950, 313). 그는 **예술**의 개별 작품을 창조의 정신에 종속시켰고, 순수예술과 유용한 예술의 재결합을 요구했으며, 심지어 '분리되고 대립적인' 영역에 존재하는 예술의 소멸을 주장하기까지 한 것이다. 그럼에도 에머슨은 여전히 **예술**을 인간의 정신력 가운데 가장 고매한 능력을 가리키는 이름으로 고수했고, 또한 시인을 "해방을 몰고 오는 신"이라 부르면서 시인이란 구원을 계시하는 사자라는 이상도 고수했다(1950, 334). 그러나 시인을 극진하게 찬미하는 와중에도, 에머슨은 분리되어 존재하는 예술이 극복되어야 한다는 시각을 완전히 잊지는 않았다. "우리는 결국 모두 시인이다. … 우리 각자는 영원과 무한의 일부분이며, 육신을 가지고 걸어 다니는 신이다." 위대한 시인들의 탁월함은 "우리가 잠든 사이에 이런 경이를 보고 찬미했다"는 것뿐이다(1964-72, 3:365). 에머슨이 "어리석은 일관성"을 "소심한 도깨비"라고 비난한 일은 잘 알려져 있다. 도깨비의 마음은 실로 변덕스러워서, 그 두서없는 소행의 앞뒤를 맞추려고 하기보다 멋대로 하게 놔두는 편이 더 배울

점이 많다. 한편 칼 마르크스와 존 러스킨, 윌리엄 모리스 역시 현대 순수 예술 체계의 이분법에 도전하는 보다 구체적인 논의를 발전시켰지만, 이들의 논의에도 에머슨의 경우와 유사한 양가성이 있었다.

1840년대의 젊은 마르크스는 산업 자본주의가 인간을 자본가와 노동자로 나누고 생산에 대한 인간의 경험을 왜곡했을 뿐만 아니라, 또한 감각 자체도 왜곡했다고 보았다. 노동 계층은 기계적 활동만 하는 사람들로 축소되었는가 하면, 자본가 계층은 더 이상 예술을 직접 하지도 참여하지도 않았으며, 단지 물건을 사들이는 데 필요한 돈을 벌려고 혈안이 되었을 뿐이다. "돈만 있으면 먹고, 마시고, 춤추러 가고, 극장도 갈 수 있으며, 예술을 독차지할 수 있다"(1975, 361). 사유재산과 노동 분업의 결합은 사용가치와 교환가치라는 양극을 과도하게 부풀리는 결과를 초래했다. 사용가치는 단순한 유용성으로 축소됐으며, 교환가치는 인간이 만든 모든 생산물을 상품으로 둔갑시켰던 것이다. 마르크스는 오직 사유재산의 폐지를 통해서만 사회가 이런 분리를 극복하고 용도와 즐김의 일치를 회복할 수 있다고 확신했다. 그런 연후에야 필요와 즐김은 둘 다 "각자의 **이기적** 본성을 잃게" 될 것이며, 용도는 더 이상 "단순한 유용성"이 아니라 즐김이 결합된 "**인간적** 용도가 될" 것이다(1975, 351). 이는 실현 가능한 일이다. 사유재산을 폐지하면 예술의 제작과 여타의 제작이 서로 다른 종류로 구분되지 않는 그런 생산 양식이 가능해질 것이기 때문이다. 그런 사회에서는 예술가가 더 이상 유일한 자유 창조자로 구분되지 않고, 모든 사람이 자신의 역량을 최대한 발전시키는 자유를 누릴 것이다. "화가는 없고 기껏해야 여러 활동들 중에서 그림을 그리는 사람들만 있을 것이다"(Marx and Engels 1970, 109). 예술은 더 이상 '순수예술 대 수공예'로 나뉘지 않을 것이고, 예술가가 장인보다 상위를 차지하지도 않을 것이다. 단지 인간의 예술과 인간의 창조 행위만 있을 것이다. 물론 후기의 마르크스는 '과학적 사회주의'와 혁명 불가피론을 정립하느라 그런 유토피아적인 사색으로부터 멀어져갔다. 그러나 마르크스가 예술에 대해 간간이 남긴 사

상의 단편들은 여전히 사회적 정의의 맥락 안에서 예술과 일상생활의 재통합을 추구하는 사람들에게 영감을 준다(Rose 1984).

자본주의가 예술에 미치는 소외 효과에 대한 비판을 젊은 마르크스가 공식화한 지 얼마 지나지 않아, 사회적으로는 보수적인 도덕론자이자 미술 비평가였던 존 러스킨도 순수예술과 응용예술의 분리를 공격하기 시작했다. 러스킨은 초기에 쓴 글들에서 우리를 자연의 창조주에 대한 사랑으로 이끄는 자연미와 예술을 열정적으로 찬양했고, 또한 천재성과 상상력이라는 통상적인 용어로 예술가를 찬미하기도 했다. 미와 창조성에 대한 그의 신념은 흔들린 적이 없었지만, 그의 관심이 회화에서 건축으로 옮겨갔던 1850년대에는 한 가지 변화가 생겼다. 초기 빅토리아 시대의 많은 이들처럼 러스킨도 고딕 양식의 열렬한 옹호자가 되었다. 당시 고딕 양식은 **예술**이 수공예와 분리되지 않았고 예술가도 장인과 분리되지 않았던 중세의 생활방식을 이상화한 사례로 간주되고 있었다. 러스킨의 『베네치아의 돌The Stones of Venice』(1854)에 나오는 「고딕의 본질The Nature of Gothic」은, 단일 문서로는 예술수공예운동에 가장 큰 영향을 미친 글이었다. 오늘날 이 글이 각별히 기억되는 것은 노동 분업을 비난하는 감동적인 내용 때문이다. "분리된 것은 노동이 아니라 사람들이며," 그래서 사람들의 개성과 창조성이 파괴되었다는 것이다(1985, 87). 러스킨의 관점에서 노동 분업은 예술가-디자이너와 장인의 철저한 분리와 그로 인해 수공예인이 종종 기계 직공이나 다름없는 수준으로 전락하곤 하는 상황을 의미했다. 게다가 인간의 손길이 남긴 다양한 흔적을 지닌 베네치아 유리 같은 수공예품의 아름다움과 비교했을 때, 산업생산은 추하고 획일적인 물건들을 쏟아냈다. 러스킨은 수공예인의 중요성과 산업주의 시대에 수공예인이 처한 운명을 재평가했고, 이에 따라 순수예술과 응응예술을 별개의 미술관과 학교로 분리한 영국 정부를 비판하기도 했다. 1870년대에 이르면 러스킨은 예술이란 도자기 위의 그림에서부터 캔버스 위의 그림까지, 쟁기보습에서부터 대성당의 공중부벽까지 총체적인 것이라고 설명하면서 논리적

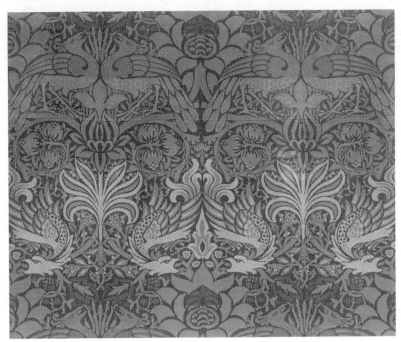

도판 66. 윌리엄 모리스, 〈공작과 용〉, 모리스 회사에서 생산된 패널 디자인(1875-1940). 모직, 3색 보조직물, 트윌 편직. 갓 단은 평직 리넨. 217.5x171.7cm. Restricted gift of Natalie Henry, 1985.74. ⓒ 2000, Art Institute of Chicago. All Rights Reserved.

구분의 여지를 남기지 않았다. 게다가 러스킨은 진정한 예술이 지닐 수 있는 기능은 두 가지뿐이라는 확신도 가지게 되었다. "진실한 것을 말하든지 아니면 유용한 것을 꾸미든지, 둘 중 하나"라는 것이다(1996, 140).

　윌리엄 모리스는 옥스퍼드 학창 시절에 「고딕의 본질」을 읽고 일종의 개종을 했다. 그는 존경받는 시인이자 화가였을 뿐만 아니라 한때 수공예의 위엄을 복원하기 위해 전념하기도 했으며, 편직, 염색, 스테인드글라스 제작, 벽지와 옷감 디자인, 타일 미장, 책 장정 등을 독학했다. 이 모든 것에 그는 혼신을 다 했고 또 성공을 거두어 당대인들을 놀라게 했는데, 이로 인해 모리스는 예술수공예운동의 지도자로 정평이 나게 되었다(도 66). 모리스도 러스킨처럼 순수예술과 수공예, 예술가와 장인의 분리를 공격했

고, 이런 역사적 분리로 인해 예술가들은 경멸적인 태도를 취하게 되고 장인들은 부주의하게 되어 예술과 수공예 모두에 파멸을 초래했다고 주장했다(1948, 499). '군소 예술Lesser Arts'에 대해 강연한 1877년부터 그가 마지막 사회주의 연설을 한 1890년대까지, 모리스는 끊임없이 수작업을 하는 이들에 대한 존중을 요구했다. "작업인 중에는 또 다른 부류도 있다. … 그를 칭하는 이름은 여럿이지만 나는 그런 이름을 입에 올리기가 부끄럽다. 대부분의 사람들 마음속에서 열등하다는 뜻을 불러일으키는 이름들이기 때문이다. 장인 또는 직공이 그 예다. … 나는 이성을 갖춘 모든 사람들에게 비난이 아니라 명예를 의미하는 단어를 사용하겠다. … 바로 수공예가 handicraftsman다"(1969, 44-49). 만약 예술이 온당한 상태로 존재한다면 석공과 목공들은 쓸모와 더불어 아름다움도 갖춘 물건들을 제작할 것이고, 그러면 예술은 바닥과 중간에 여러 수공예품이 놓이면서 균일하게 가늘어지다가 꼭대기에 회화, 조각, 시, 음악이 위치하는 하나의 피라미드를 이룰 것이다. 모리스는 순수 예술과 수공예의 재결합에 함축된 계급적 의미를 러스킨보다 더 강조했다. "예술은 대중에 의해, 대중을 위해 만들어지는 것이며, 제작자와 사용자 모두에게 기쁨인 것이다"(1948, 564).

예술수공예운동

영국에서 예술수공예운동은 세 가지 양상을 띠었다. 그 세 가지란 수많은 수공예 생산 공방, 1880년대의 런던디자인협회, 그리고 수공예 부흥을 이용하여 노동 계층을 도덕적으로 교화하려 한 사회적 자선의 노력이다. 예술수공예디자인협회가 명시한 목표 가운데 하나는 '예술의 통일성'을 회복하는 것이었지만, 스스로를 신사 예술가라고 주장하는 디자이너들의 입장을 깎아내리려는 의도는 전혀 없었다. 예를 들어 예술수공예전시협회는 디자이너가 '상인'으로 보이는 일을 일절 피하기 위해 구내에서 판매 행위를 금하도록 규정했다(Stansky 1985). 그럼에도 모리스의 정신 가운데 일

부는 남아 있었으니, 디자이너들로 하여금 작품의 실제 제작자 이름을 넣도록 허용했다는 점이다. 하지만 "카탈로그에 인쇄된 이름 목록이 작업한 사람의 지위를 올려주거나 자본주의 체제를 변화시킬 수 있는 것은 아니다"라고 신랄하게 꼬집은 것도 모리스였다(Naylor 1990, 123).

그러나 모리스 자신의 회사는 그의 이상과 잘 맞지 않았다. 디자이너와 실무자 사이에 노동 분업이 자주 있었고, 임금은 시세를 따랐지만 가격은 최고가를 매겼으며, 한번은 모리스가 "부자들의 탐욕스러운 사치를 충족시켜 주기 위해" 자신의 시간을 써야 한다고 투덜거린 적도 있다(Naylor 1990, 108). 이는 예술수공예 회사들의 일반적인 문제점이었고, 심지어 일종의 낭만적 사회주의를 채택한 회사도 마찬가지였다. 이런 개혁가들 가운데 다수가 작은 마을로 떠나 작업 공동체를 세우고 이러저러한 '길드'의 이름을 붙였다. 그들은 철저히 손공구를 이용하여 작업했고, 재능이 있는 자는 누구나 디자이너가 될 수 있게 했으며, 수익금도 나누어가졌다. 그러나 모리스 회사 같은 이런 수공예 공동체가 생산품을 판매하러 나섰을 때 구입할 능력이 있는 사람들은 주로 부유층이었다.

게다가 예술수공예운동은 대체로 성차에 대한 편견에 사로잡혀 있곤 했다. 런던의 디자인 길드들은 여성을 완전히 배제했다. 그리고 심지어 재능 있는 여성 디자이너들이 비엔나작업장Vienna Werksätte 같은 회사들에서 다수를 차지하게 되었을 때도, 아돌프 로스Adolf Loos 같은 비평가들은 그 여성 디자이너들을 다음과 같이 묵살하기 십상이었다. "그림, 자수, 도자에 값비싼 재료를 낭비하는 고위직 공무원의 딸들이거나, 아니면 푼돈을 벌거나 한가한 시간을 때울 방편으로 수공예를 택한 아가씨들"(Schweiger 1984, 118). 이와 대조적으로 공동체의 수공예 공방에는 여성 회원들이 많았고, 컴프턴 도자기처럼 여성들이 세운 업체도 여럿 있었다. 그러나 예술수공예운동 전체를 놓고 보면, 여성들은 대체로 도자기 그림이나 바느질 같은 '여성의' 일을 맡게 되는 경향이 있었다. 여성에게 바느질을 권장한 것은 자선적인 수공예 부흥 운동의 유별난 특징이었다. 이 운동은 노동 계

층이 음주, 도박, 매춘에 빠지는 것을 막고, 또 중산층의 미혼 여성들에게 '적당한 일자리'를 제공하는 데 목표를 두었다(Callen 1979; Anscombe 1984; Cumming and Kaplan 1991).

'대중에 의한, 대중을 위한 예술'의 창조를 목표로 삼은 예술수공예운동이 결국 부자를 섬기고 여성을 차별하는 것으로 끝난 아이러니는 수많은 모멸적 언사를 낳았다. 그러나 이후의 그 어떤 논평가도 예술수공예운동의 지도자 가운데 한 사람이었던 C. R. 애슈비Ashbee보다 더 심한 말을 남긴 사람은 다시없었다. "우리는 아주 위대한 사회적 운동을 만들어냈다. 훌륭한 기술을 가지고 최고의 부자들을 위해 일하는 편협하고도 피곤한 작은 귀족 집단을"(Naylor 1990, 9). 상생의 정신으로 여유 있게 작업을 진행하면서 수익금을 나눠가지고, 또 회원들이 주도하는 소풍이나 오락을 즐겼던 애슈비의 수공예 길드 같은 공동체들은, 비록 산업사회를 변형시키지는 못했지만 숙고해볼 만한 풍부한 사례를 남겼다(Crawford 1985). 그렇기는 해도 예술수공예운동은 실패했는데, 이는 반기계적인 편견 그리고 대규모 복원은 불가능했던 공방 식 생산에 대한 향수 때문이었다. 모리스는 훌륭하게도, 장인 또는 수공예인의 전락 원인이 기계뿐만 아니라 산업생산의 구조에도 있다는 점을 점차 깨달았다. 만년에 그는 사회주의 운동에 가담했지만, 수공예와 사회혁명에 헌신한 모리스의 입장에는 다소간의 긴장이 잔존했다(Thompson 1976).

20세기가 시작될 무렵, 서로 중복되는 두 가지 예술 경향이 예술수공예운동으로부터 출현했다(두 경향이 출현하게 된 각기 다른 출처들도 있었다). 하나는 장식예술을 건축 및 산업과 밀접하게 연결시킨 통합 디자인total design 관념이었고, 다른 하나는 소규모로 도자기, 직물, 가구를 생산하는 스튜디오 공예 운동이었다. 많은 건축가들은 통합 디자인의 의미를, 건축가가 가구를 비롯한 모든 것의 디자인을 도맡고 수공예인들은 그저 지시에 따른다는 것으로 간주했다. 그러나 영국의 필립 웹Philip Webb과 W. R. 레타비Lethaby, 독일의 고트프리트 젬퍼와 페터 베렌스Peter Behrens 같은 건

축가들은 건축가, 예술가, 수공예인 사이의 관계를 보다 협력적으로 보았다. 프랭크 로이드 라이트Frank Lloyd Wright는 기계를 비난한 러스킨의 입장을 거부했지만, 그가 1893년에서 1910년 사이에 지은 전원주택들은 건축과 수공예의 통합이라는 예술수공예운동의 관념에서 많은 도움을 받았다. 라이트가 구성한 팀에는 엔지니어 폴 뮤엘러Paul Mueller, 조경 건축가 빌헬름 밀러Wilhelm Miller, 조각가 리차드 보크Richard Bock, 장농 제작자 조지 니덱켄George Niedecken, 모자이크 디자이너 캐서린 오스터택Catherine Ostertag, 직물과 스테인드글라스 제작자 올란도 지아니니Orlando Giannini, 도안가 매리언 마호니Marion L. Mahony가 모여 있었다(Frampton 1992). 카리스마가 넘쳤던 라이트는 건축이 순수예술임을 굳게 믿었고, 자신의 이미지를 천재적인 예술가-창조자로 가꾸는 데도 무척 성공적이었다. 그런 나머지 라이트의 협력자들이 얼마나 기여했는지는 흔히 주목을 받지 못하고 지나가곤 한다. 그러나 최근의 학자들은 그의 팀원들이 했던 중요한 역할을 우리에게 상기시켜주었다. 매리언 마호니의 제시용 드로잉과 디자인, 조지 니덱켄 등이 디자인하고 만든 가구가 그 예다(Upton 1998; Robertson 1999)(도 67).

예술수공예운동의 또 다른 유산인 스튜디오 공예 공방들은 러스킨과 모리스의 사회적 유토피아주의와 반기계적 풍조를 이어갔고, 때로는 단순한 생활로 돌아가려는 중산층의 회귀 형식을 취하기도 했다(Lucie-Smith 1984; Cumming and Kaplan 1991). 영국과 미국에서는 스튜디오 공예 운동이 독립적인 경력을 확립하려는 여성들에게 보다 폭넓은 기회를 제공했는데, 이는 특히 유약 기법과 예술적 형태에 여성들이 중요한 기여를 했던 도자기 분야에서 뚜렷하게 나타났다(도 68). 어떤 여성들(오버벡 자매the Overbeck sisters)은 기능적이고도 장식적인 그릇을 만들어낸 '제품' 도자기 업체를 운영했다. 다른 여성들은 '예술 도자기'로 알려진 일종의 장식적인 품목만 전문으로 하는 스튜디오를 운영했다(예컨대 애덜레이드 로비노Adelaide Robineau)(Postle 1978; Clark 1979). 그러나 도자기는 순수예술 세계의 변방에 존재했고, '장식' 예술이나 '비주류' 예술의 일부로 분류되었다. 유럽 대륙에서는 스튜디오

도판 67. 프랭크 로이드 라이트, 〈수잔 로렌스 다나 하우스의 식당〉, 스프링필드, 일리노이(1902-4). Courtesy Illinois Historic Preservation Agency, Dana-Thomas House Collection, Springfield, Ill. 사진 촬영은 Douglas Carr. 라이트는 기발한 '나비 램프'를 비롯해 자연스럽게 이어지는 공간과 가구 등의 전체 디자인을 책임졌다. 그러나 팀원들도 집안의 많은 부분에 참여했는데, 조지 니덱켄은 식당의 상단 벽 둘레의 벽화를, 월터 벌리 그리핀은 돌출 촛대를 디자인했다. 매리언 마호니는 식당 바깥에 있는 분수의 기단을 디자인했다. 리처드 보크는 분수의 부조와 앞쪽 출입문의 조각 상을 디자인했다.

도판 68. 메리 루이즈 맥록글린Mary Louise McLaughlin, 꽃병(1902). 도자기. Courtesy Cincinnati Art Museum, gift of the Porcelain League of Cincinnati. 맥래플린은 유약 기법과 점토계 소지clay bodies 개발의 선구자였다. 그녀는 1899년부터 1906년까지 자신의 도자기 제품인 '로잔티웨어 Losantiware'를 생산했다.

활동이 기존의 '예술과 산업' 추세와 합병되어 훌륭한 디자인을 대량 생산에 투입했다. 1896년에 독일 프로이센 정부는 헤르만 무테지우스Hermann Muthesius를 일종의 문화 스파이로 영국에 파견했는데, 그가 돌아온 6년 후에는 예술과 수공예 학교들에 공방이 도입되었고 미술가들이 교사로 임명되었다. 같은 시기에 가구, 도자기, 가정용품을 생산하는 소규모 공방들

도판 69. 요제프 호프만과 칼 오토 체슈카 디자인의 〈키 큰 상자시계〉, 비엔나작업장
(1906). 채색된 단풍나무, 흑단, 마호가니, 금박 입힌 놋쇠, 유리, 은도금한 구리, 시계장치.
179.5x46.5x30.5cm. Courtesy Laura Matthew and Mary Waller Langhorne funds, 1983.37. 사진 촬
영은 Robert Hashimoto. ⓒ 2000, Art Institute of Chicago, All Rights Reserved.

이 독일 전역에 생겨났다. 이런 공방들은 기계류를 수용했을 뿐만 아니라
보다 새로운 디자인 양식도 받아들였다. 곡선적인 유겐트슈틸Jugendstil(독
일의 아르 누보)이나 모더니즘과 전형적으로 동일시되는 간소한 기하학적
형태가 그 예다(도 69). 1907년에는 벨기에의 아르 누보 대표자인 앙리 반
데 벨데Henry van de Velde가 바이마르의 그랜드-두칼 예술수공예학교의 교
장이 되었고, 같은 해에 브루노 파울, 페터 베렌스를 비롯한 몇몇 다른 미

술가, 건축가, 수공예회사 대표들과 합류하여 독일공작연맹Werkbund을 창설했다. 이 조직의 목적은 '고품질'을 보증하기 위해 '예술, 산업, 수공예'의 협력을 증진하는 것이었다(Droste 1998). 그러나 순수예술과 수공예에 대한 의견 차이로 인한 회원들 간의 갈등은 1914년 회합 때 분명해졌다. 이 회합에서 무테지우스는 건축과 응용예술이 산업 식 표준화를 지향해야 한다고 주장한 반면, 앙리 반 데 벨데는 이렇게 응수했다. "예술가는 본질적으로 열정적인 개인주의자이며 자발적인 창조자다. … [그래서] 절대로 표준에 굴하지 않을 것이다"(Conrads 1970, 29).

20세기의 첫 수십 년 동안에는 좋은 디자인을 존중하는 새로운 사고가 생겨났고 훌륭한 가구, 직물, 가정용품도 미적 감상의 대상이 되었지만, 그럼에도 '예술 대 수공예'를 양극으로 대립시키는 경향은 더 깊어져 사고와 관행을 계속 규제했다. 유럽에서는 여전히 응용예술 박물관이 별도로 존재했고, 미국에서는 '장식예술', '응용예술', '비주류 예술'로 불렸던 수공예 부문이 순수미술관 내에 별도로 있었다. 미국의 순수미술관으로 값비싼 장식예술품이 유입된 것은 부분적으로, "귀족적인 정체성을 얻고자 했던 백만장자 수집가들"의 기증이 쇄도한 결과였다(Duncan 1995, 65). '수공예'라는 용어는 스튜디오에서 점토, 나무, 유리, 금속으로 만든 품목에 사용되었지만, 재봉, 목공, 벽돌쌓기 같은 일들과 결부된 탓에 그 지위는 애매했다.

그러나 사진술에서도 그랬던 것처럼 형식주의 및 표현주의 양자의 논변들은 이미 수공예나 응용예술의 예외적인 경우들을 순수예술로 동화시키는 데 사용되고 있었다. 그러나 대가를 치러야 했다. 예를 들어 비엔나의 역사학자 알로이스 리글Alois Riegl(1858-1905)은 오스트리아 예술산업박물관의 직물 큐레이터로 경력을 시작했지만, 소장품을 사용하여 장식론에 혁명을 일으켰다. 이 이론에 따르면, 예술의 양식은 수공예의 기술, 재료, 기능에 좌우되는 것이 아니라 보편적인 '예술 충동'이나 '예술 의지Kunstwollen'에 의존하는 것이다. 리글에 의하면, 예술 충동은 촉각적인 또는 근시적인 패턴에서부터 점점 더 시각적인, '구원'과 같은 종류의 즐거

움을 향해 발전해나간다(Iversen 1993; Olin 1993, 149). 역설적이게도 리글은 응용예술이 때로 회화 같은 순수예술보다 한 시대의 '예술 의지'를 더 잘 드러낸다고 믿었는데, 회화의 재현적인 내용은 형식의 발전을 가릴 수도 있는 반면 장식적인 패턴에서는 그런 발전이 더 명백히 드러나기 때문이다. 리글의 동시대인이자 선배인 건축가 고트프리트 젬퍼는 수공예를 건축사의 중심에 두었고, 기술, 기능, 창조성을 모두 함께 수용하려고 노력했다. 반면에 리글의 접근 방식은 그 분리를 더욱 강화하는 것으로 끝났다. 리글의 이론과 유사한 형식주의 이론에서도 수공예 또는 응용예술은 미술사나 미술관에서 차지하는 자리가 분명 있다. 그러나 이는 기술, 재료, 기능을 보편적인 '예술 충동'에 의해 극복해야 할 장애물로 축소시킨 대가로 얻은 자리다(Riegl 1985, 9). 일상적인 사용과 즐김을 만족시키기 위한 작업이라는 완전한 의미에서의 수공예나 응용예술은 순수예술의 '타자'로 남았다.

에머슨, 마르크스, 러스킨, 모리스, 예술수공예운동, 독일공작연맹이 구사한 저항의 전략은 무척 다양했지만, 이들의 전략이 이 시기의 순수예술 체계의 양극성에 도전한 유일한 것은 아니었다. 예술의 분리에 저항했던 다른 접근법 가운데 일부는 보다 전통적인 종교적 형식을 취했다. 1840년대에 존재의 미적 방식을 비판한 쇠렌 키에르케고르Søren Kierkegaard나 1890년대에 종교 비판과 사회 비판을 결합시킨 톨스토이 등이 그 예다. 그러나 키에르케고르의 글은 덴마크 바깥에서 상대적으로 알려지지 않았고, 톨스토이의 글은 괴짜의 극단적인 토로로 받아들여졌는데, 이는 특히 그가 종교적인 교훈담과 건전한 민속음악을 두둔하며 자신의 소설 『전쟁과 평화』나 베토벤의 〈교향곡 제9번〉을 거부했을 때 그랬다. 그러나 톨스토이의 『예술이란 무엇인가?』([1896] 1996)가 나왔을 무렵, 음악계와 문학계, 시각예술계는 순수예술이 '존재하는 분리와 대립의 상태'를 극복하는 것보다 훨씬 더 중요하게 보였던 한 가지 내부 문제에 사로잡혀 있었다. 모더니즘이 바로 그것이다.

14 모더니즘, 반예술, 바우하우스

모더니즘과 순수성

모더니즘의 정의와 시기를 논하는 것은 어렵기로 악명이 자자하다. 그러나 모더니즘이 확립된 시기는 흔히 1890년에서 1930년 사이라고 인정되곤 한다. 이때는 양식이 심하게 붕괴된 시기였다. 회화에서는 재현적 방식이(피카소), 소설에서는 전통적인 서사 기법이(울프), 음악에서는 표준조성 체계가(쇤베르크), 춤에서는 고전적인 발레 동작이(던컨), 건축에서는 전통적인 형태가(르 코르뷔지에) 붕괴되었던 것이다(도 70).[1] 모더니즘의 특성과 시기는 딱 부러지게 말하기 어렵지만, 그것은 모더니즘으로 유입된 보다 광범위한 사회적, 문화적 힘의 경우도 마찬가지다. 많은 역사학자들은 모더니즘이 19세기 말에 일어난 급속한 산업화와 도시화에 대응해서 나온

1. 모더니즘의 뿌리는 멀리 19세기로 거슬러 올라가는데, 예술에 따라 다르고 또 모더니즘의 어떤 특성들이 강조되는가에 따라서도 다르다. 모더니즘의 정의와 전개에 관한 참고문헌은 어마어마하게 많다. 처음 읽기에 좋은 책은 윌리엄 에버델William Everdell의 『최초의 현대인들The First Moderns』이다. 이 책은 또한 1880년대와 제1차 세계대전 사이에 시작된 모더니즘에 대한 유쾌한 논의도 담고 있다 (1997, 1-12, 363-64).

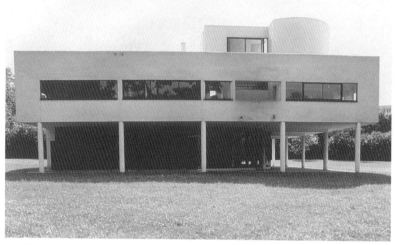

한 예술적 반응이라고 보았다. 사회는 심하게 분열되어, 한편에는 무한한 진보에 대한 신념이 있고 다른 한편에서는 사회적 무질서로 인한 혼돈감이 증대하는 역설적인 양극단의 상황이 펼쳐졌다. 제1차 세계대전의 공포는 곧 진보에 대한 신념을 무너뜨렸다. 그러나 테크놀로지와 사회가 변화하는 속도와 이에 따른 방향 상실의 효과를 늦추지는 못했다. 시인 T. S. 엘리엇은 모더니즘 문학을 정의하는 작품 가운데 하나인 『황무지The Waste Land』에서 전후 시대의 암담한 분위기를 포착했다. "인간의 아들이여 … 그대가 아는 건/ 부서진 이미지 더미뿐"([1922] 1952, 38).

많은 요소들이 모더니즘을 촉진했지만, 그중 하나는 순수예술이란 자율적 영역이라는 관념을 전혀 가지고 있지 않은 타 문화의 예술에 대한 발견이다. 예를 들어 피카소가 〈아비뇽의 아가씨들Les demoiselles d'Avignon〉(1907)에서 아프리카의 제의용 가면과 물신 상을 서양 미술로 동화시킨 것은 오랫동안 모더니즘의 한 전설로 꼽혀왔는데, 이전에 일본 판화가 후기

인상주의 화가들에게 미친 영향도 마찬가지였다. 음악에서 이만큼 중요했던 계기는 1889년 파리 박람회에서 소개된 아프리카와 아시아의 이국적인 리듬이었다(이 박람회에서는 에펠탑 제막식도 거행되었다). 클로드 드뷔시Claude Debussy는 자바의 타악기 가믈란 연주에 흥분을 감추지 못했다. 그 시점까지의 어떤 서양 음악에서보다 훨씬 더 복잡하고 미묘한 리듬의 대위법을 가믈란 연주에서 발견했던 것이다. "유럽인의 편견을 잊고 경청해 보면 … 우리 음악의 소리는 유랑 서커스단이 내는 미개한 소음 같다는 것을 인정할 수밖에 없게 된다"(Chanan 1994, 227). 그로부터 3년 후 드뷔시는 현대 음악으로 이행하는 과정에서 선구적 작품이 된 〈목신의 오후 전주곡 Prelude to the Afternoon of a Faun〉을 작곡했다.

그렇다고 해서 모더니즘과 그 이론가들이 순수예술 체계에 대한 근본적인 믿음을 급격하게 바꾼 것은 아니다. 그보다는 순수예술 체계에 대한 믿음 안에서 방점의 변화를 촉진했다. 추상, 다시점, 무조성을 실험한 모더니즘은 순수예술의 정의에 부차적 기준인 모방과 미 같은 요소들을 몰아내는 데 일조하면서, 표현주의와 형식주의 같은 좀 더 복잡한 이론적 입장들로 모방과 미를 대체하는 길을 열었다. 무언가를 아름답다고 하는 것은 여전히 찬사였지만, '의미심장하다', '복합적이다', '도전적이다' 같은 묘사에 비해 맥아리가 없는 찬사처럼 여겨져 갔다. 이제 창조적 시각이라는 이상은 재현, 기능, 미와 명백히 정반대가 되었다.

표현주의 이론은 셀 수 없이 다양했다. 소박한 인과관계의 개념을 제시한 톨스토이부터 보다 미묘한 관념론적 이론을 제시한 크로체나 콜링우드까지 아우른다. 크로체와 콜링우드 두 사람은 예술가가 이전의 불완전한 경험들에 창조적인 형식을 부여하는 것을 표현이라고 보았다. 표현주의 예술론들이 20세기 초에 음악, 회화, 건축에서 일어난 표현주의 운동과 잘 맞았던 것은 확실하다. 그러나 표현주의 이론들 자체는 예술의 모든 양식을 설명하기 위한 것이었으며, 사실상 광범위한 실험적 작품들뿐만 아니라 새로 발견된 '원시 예술'을 설명하는 데도 유용했다. "직관은

곧 표현"이라는 문구로 집약된 크로체의 표현주의 예술철학은 20세기 초의 몇 십 년간 광범위하게 영향을 미쳤다(1992).

형식주의 이론은 표현주의 이론에 필적하는 역할을 하면서 이따금 표현주의와 결합되었으며, 결국 1950년대에 들어 우위를 점하게 되었다. 예술론으로서의 형식주의는 형식에 대한 무관심적 관조를 요청했던 칸트와 실러의 주장에 이미 함축되어 있었고, 또 1850년대에 에두아르트 한슬리크Eduard Hanslick는 화성과 선율의 구조 같은 형식적 패턴이 음악을 순수예술로 만든다고 주장했다. 음악은 "단지 음정과 그 음정들의 예술적 결합으로 구성된" 것이기에 "자족적이며 음악 외의 내용은 전혀 필요가 없는" 그 무엇이다(1986, 28). 19세기 말에 리글과 하인리히 뵐플린Heinrich Wölfflin 같은 미술사학자들은 시각예술에 접근하는 형식주의 이론을 복합적으로 발전시켰다. 그리고 로저 프라이와 클라이브 벨 같은 비평가들도 곧 '원시' 조각뿐만 아니라 후기인상주의와 입체주의 회화를 옹호했는데, 무언가를 예술로 만드는 것은 선, 색, 구도에 대한 형식적 탐구이지 재현적 내용이나 미가 아니라는 것이 그들의 주장이었다(Bell [1913] 1958). 벨은 '의미 있는 형식'을 지지하며 모방과 미를 내쫓았다. 바로 그때 러시아 형식주의자라고 알려진 문학 이론가와 비평가들도 시와 소설을 '문학'으로 만드는 것은 패턴, 이미지, 비유, 리듬 같은 언어의 자기지시적 특징들이라는 주장을 하고 있었다.

모더니스트들은 놀랄 만큼 다채로운 성명과 프로그램을 만들어냈지만, 계속 되풀이되어 나타났던 한 가지 주제는 많은 이들이 매체의 '순수성'에 귀속시킨 특별한 중요성이었다. 이 순수성은 우리 시대의 '포스트모더니즘' 예술가들이 위반의 즐거움을 특히 만끽하는 요소다. 초기의 모더니스트들에게 '순수성'의 의미는 회화, 음악, 문학에서 각자의 본질 이외의 모든 것을 제거하는 정화의 충동이었다. 순수성이 반드시 절대적인 형식주의나 예술을 위한 예술에 대한 신념을 의미하는 것은 아니었지만, **예술**이 과학이나 담론적 사고로 접근할 수 없는 더 심층의 진실을 드러낸다는 기

도판 71. 카지미르 말레비치, 〈검정 직사각형과 파란 삼각형〉(1915), 슈테델릭 미술관, 암스테르담, Foto Marburg/Art Resources, New York.

성관념과는 결합할 수 있었다. 이에 따라 조이스의 『율리시즈Ulysses』, 울프의 『등대로To the Lighthouse』, 프루스트의 『잃어버린 시간을 찾아서Remembrance of Things Past』는 실험적인 기법을 써서 일상적인 경험의 결을 구체화하고 현대 생활의 심층에 놓인 정신적 갈등을 탐색했다. 카지미르 말레비치Kazimir Malevich와 바실리 칸딘스키Wassily Kandinsky 같은 화가들은 추상화가 재현적 양식보다 정신적 영역을 더 적절하게 표현할 수 있다고 믿었다. 작곡가 아르놀트 쇤베르크Arnold Schoenberg는 외부 세계를 지시하지 않는 순수한 음악이 "인류의 진화가 지향하는 삶의 보다 높은 형식"을 드러낸다는 낭만주의적 확신을 고수했다(Schoenberg [1947] 1975, 136; Kandinsky [1911] 1977)(도 71).

매체의 순수성이라는 이상은 회화에서 나타난 추상, 음악에서 나타난

무조성, 문학에서 나타난 실험주의가 그저 우연히 발생한 양식적 가능성
들에 불과한 것이 아니라 순수예술 각각의 필연적 운명이기도 하다는 의
미로 곧 해석되었다. 1912년 쇤베르크는 다음과 같이 말했다. 칸딘스키나
코코슈카가 "색채와 형태를 즉흥적으로 구사하는 핑계에 지나지 않는"
것처럼 보이는 그림을 그렸을 때, 그들은 "이제껏 오직 음악가들만이 스
스로를 표현했던" 방식으로 표현을 했으며, 그리하여 "예술의 진정한 본
성"을 발견한 새로운 운동의 일환이 되었다([1947] 1975, 144). 모더니즘의 기
풍이 지닌 이런 측면은 피에트 몬드리안Piet Mondrian이 1920년의 한 에세이
에서 특히 예리하게 포착했다. "현재 각 예술은 **조형적인 수단**을 통해 자
신을 더 직접적으로 표현하려고 분투하며, 그 수단을 가능한 한 **해방**시키
려고 노력한다. **음악**은 음의 해방을 향해, **문학**은 말의 해방을 향해 나아
가고 있으며, … 회화는 … **순수한 관계를 표현한다**"([1920] 1986, 138). 이후
대부분의 모더니스트들에게 '진정한 예술'은 추상 또는 실험주의 같은 '순
수한' 예술이 되었다. 그렇더라도 모든 예술가들이 이를 '예술을 위한 예
술'로 해석했던 것은 아니다. 오히려 몬드리안처럼 추상은 순수예술과 응
용예술을 모두 통합해서 더 나은 세계로 이끌 것이라는 믿음을 지녔다.

순수주의와 실험주의 경향에 기여한 쇤베르크의 작업은 300년 넘게 유
럽 음악을 지배했던 전통적인 조성 체제에 대한 체계적인 공격이었다. 무
조성은 각각의 음에 동등한 중요성을 부여함으로써, 하나의 으뜸음이 주
도하며 불협화음을 협화음에 종속시키는 구조를 제거했다. 이렇게 불협
화음을 해방시킨 음악은 표현주의 화가들이 현대적 경험의 혼란과 고뇌
를 전달하기 위해 현란한 색채나 왜곡된 형태를 취했던 미술과 동등한 현
상으로 볼 수 있었다. 알반 베르크Alban Berg는 제1차 세계대전 직후에 무
조성 표현주의 작품의 진수인 오페라 〈보체크Wozzeck〉(1917-20)를 발표했다.
이 작품은 귀에 거슬리는 불협화음과 서로 갈등하는 조성을 사용하여, 정
신 착란에 빠져 연인을 살해하고 자살하는 군인의 이야기를 들려준다.

무조성과 불협화음을 받아들인 일은 음악에서 모더니즘이 일으킨 수

많은 개혁 가운데 하나였을 뿐이다. 찰스 아이브스Charles Ives에서 벨라 바르톡Béla Bartók에 이르는 작곡가들은 새로운 반음계, 구조, 리듬을 탐구했다. 이고르 스트라빈스키Igor Stravinsky의 〈봄의 제전Rite of Spring〉(1913)은 이런 새로운 음악 가운데 단일 작품로는 가장 유명한 곡으로, 선사시대의 러시아에서 처녀들을 제물로 바친 희생의식을 재연한 발레 음악이다. 귀청이 터질 듯한 스트라빈스키의 '원시' 리듬과 무용수들의 혼란스러운 도약은 청중의 고함과 야유로 이어져, 공연은 거의 중단될 뻔했다. 1920년 경에 쇤베르크는 음렬기법 또는 12음 기법으로 알려진, 훨씬 더 추상적이고 체계적인 접근법을 채택했다. 이는 작곡을 시작하기 전에 먼저 절차를 정하고, 그 절차에 따라 엄격하게 차례가 정해진 일련의 12음으로 음악을 작곡하는 것이다. 후에 안톤 폰 베베른Anton von Webern 등이 발전시킨 음렬주의serialism는 음의 길이, 강도, 음색, 음질 역시 미리 순서를 결정할 수 있는 요소로 취급하여, 작곡가에게 '전체를 통제'하는 감각을 부여했다. 이렇게 고도로 이성적인 기법에 의해 만들어졌지만, 이런 음악은 장조-단조 체계에 익숙한 청중들에게 사실상 무질서하고 무의미한 소리로 들렸다. 음렬주의는 조성, 음색, 리듬을 실험한 모더니즘의 다른 실험들 이상으로 순수하고 추상적인 음악이었다. 따라서 형식주의를 정당화하는 데 특히 잘 맞았다. 쇤베르크 자신은 추상 음악을 줄곧 무한의 계시로 보았지만, 다른 모더니스트 작곡가와 비평가들은 보다 유한한 형태의 형식주의 이론을 채택했다. 1939년에 스트라빈스키는 음악에 대해 한슬리크가 했던 것과 거의 비슷한 말을 했다. 음악은 "소리와 시간으로 하는 사색의 형식"이라면서, 느낌의 표현이나 행위의 묘사 같은 목표들을 부정한 것이다 (1947, 19, 79).

일부 비평가와 역사학자들은 무식한 중류층이 거부했던 영웅적인 아방가르드에 대한 케케묵은 옛이야기를 끄집어내기도 하지만, 현대 음악의 수용 과정은 이보다 훨씬 더 복잡했다. 예를 들어 스트라빈스키의 〈봄의 제전〉은 첫 공연의 청중 가운데서도 옹호자를 낳았을 뿐만 아니라 비

평가들에게서도 대체로 호평을 받았으며, 곧 고전 레퍼토리로 진입했다. 음렬주의자들의 상황은 이보다 어려웠다. 기성 관현악단이 음렬주의 음악을 연주하는 경우는 드물었으니, 그래서 가장 추상적이고 실험적인 새로운 작곡가들과 전통적인 청중들 사이의 간극은 깊어만 갔다. 그럼에도 음렬주의는 항상 '예술 음악'의 일부로 간주되었고, 음렬주의를 좋아하지 않는 사람들조차 그 사실은 인정했다. 음렬주의의 문제는 순수예술 범주로 동화되는 것이 아니라 기존의 고전 음악 청중에게 받아들여지는 것이었다. 그렇기는 했어도, 지휘자들은 '현대적인' 작품들을 청중이 애호하는 전통적인 바로크와 낭만주의 작품들 사이에 끼워 넣기 시작했고, 사람들은 금욕적인 침묵과 예의바른 박수로 모더니즘 음악을 청취하는 법을 배웠다.

사진의 경우

음악, 미술, 문학의 추상이나 실험 형식의 경우에는 동화가 기정의 결론이었지만, 사진, 영화, 재즈 같은 새로운 예술의 동화에는 끊임없는 싸움이 필요했다. 이런 것들은 순수예술이 아니라 기껏해야 수공업이거나 대중오락물이라는 인식 때문이었다. 결과적으로 새로운 형태의 표현주의 및 형식주의 예술론들이 예술 사진, 예술 영화, 예술 재즈를 고급 예술로 동화시키는 마지막 단계들에서 중요한 역할을 했다. 이 과정을 살펴보기에 좋은 지점은 1915년에서 1940년 사이에 예술 사진에서 나타난 매체의 순수성을 향한 충동과 표현주의 논변이 형식주의 논변으로 이동한 경과를 추적해보는 것이다.

　앞 장에서 살펴보았듯이, 표현주의 논변은 '순수예술 대 수공예'의 이분법을 사진에 적용하는 것을 정당화하는 19세기 말의 논의에서 이미 핵심적인 역할을 했고, 그래서 20세기로의 전환기에는 몇몇 미술관이 회화주의 사진 전시회를 열었다. 그러나 20세기 초에 많은 예술 사진가들은

사진을 그림처럼 보이게 만들려고 애쓰는 회화주의자들의 노력에 등을
돌리고, 이른바 순수한 또는 '스트레이트 사진'을 옹호하기 시작했다. 이
들은 로빈슨의 조합 사진도 스타이컨의 조작 사진도 모두 거부했다. 이
제 초점이 정확하고 수정하지 않은 사진이 미리 자세를 취하고 연초점으
로 찍은 후 손질을 가한 사진보다 더 예술적이라고 주장되었다. 그런 사
진이 더 순수하게 '사진적'이기 때문이라는 것이었다(Newhall, 1980, 188). 스트
레이트 사진을 선도한 여러 사진가들의 주장은 이제 단연코 형식주의적
이었다. 1923년에 폴 스트랜드Paul Strand는 한 강연에서, "예술 사진가는 사
진의 과정 자체에 가능성으로 내재해 있는 형태, 질감, 선이라는 도구들을
존중해야 한다"고 했다(1981, 283)(도 72). 같은 해에 에드워드 웨스턴Edward
Weston은 광나는 흰색 에나멜 변기를 찍으면서, "형태에서 일어나는 절대
적인 미적 반응 … 에 대한 흥분"을 일기에 기록했다(1981, 305).

사진 작업을 한 유럽의 모더니스트들은 포토몽타주 같은 실험적인 기법들을 강조하는 경향이 있었지만, 이들도 미국인들처럼 사진은 예술이라는 확신을 가지고 있었다. 대서양 양안의 많은 예술 사진가들은 사진이 순수예술인지 아닌지를 따지는 것 자체가 언어도단이라는 자신만만한 일축으로 이 확신을 표현했다. 그러나 유럽의 아방가르드가 점점 더 사회적, 정치적 문제들에 주목하게 되면서, 그들 대다수는 형식주의를 엘리트주의적이고 정치적으로는 퇴행적이라고 여기기 시작했다. 카렐 타이게 Karel Teige는 1931년에 한 에세이에서 "젠체하지 않는 기록 작업"이 단순한 "'예술'보다 훨씬 더 우월한 문화적, 사회적 가치를 지닌다"고 선언했다 (Teige 1989, 321). 그러나 예술로서의 지위에 관심을 두지 않으려는 이런 노골적인 태도는 특히 미국의 경우, 순수예술의 지위를 요구하는 대다수 모더니스트들의 주장에 비해 여전히 주변적이었다. 그래도 대공황의 위기는, 예를 들어 워커 에반스Walker Evans 같은 미국의 많은 예술 사진가들도 정부를 위한 다큐멘터리 작업을 하게 이끌었다.

1930년대가 되면 뉴욕의 메트로폴리탄처럼 고루한 미술관에서도 사진을 영구 소장품으로 받아들이기 시작했다. 1937년에 뉴욕 현대미술관은 사진 100주년을 맞이하는 대규모 회고전을 열었으며, 1940년에는 미국의 주요 미술관 중에 처음으로 사진 부문을 만들고 큐레이터로 보몬트 뉴홀Beaumont Newhall을 임명했다. 뉴홀은 미국의 미술관들이 사진을 받아들이는 작업에 활용하게 될 세 가지를 실행에 옮겼다. 첫째로, 그는 소장품에, 원래는 과학, 언론, 정부를 위해 만들어진 많은 사진들을 포함시켰다. 1860년대 파리의 거리를 기록한 샤를 마르빌Charles Marville의 사진, 미국 조사국을 위해 미국 서부의 지형을 기록한 윌리엄 헨리 잭슨William Henry Jackson의 사진, 매튜 브레디Matthew Brady의 스튜디오 사진가들이 찍은 남북전쟁 사진들이 그 예다. 둘째로, 원래의 의도나 용도가 무엇이었든지 간에 각각의 사진을 한 점의 미적 대상으로 취급하여, 대지를 대고 액자에 끼워 눈높이에 걸었다. 마지막으로, 뉴홀은 미술사학자들이 쓰는 걸작과 천

재의 정전 개념을 채택했고, 표현주의, 형식주의, 순수주의의 논변들을 솜씨 좋게 결합하여 용도가 있던 사진들의 동화를 정당화했다. "지난 100년간 산출된 사진은 엄청나게 많지만 그중에서 살아남은 위대한 사진은 비교적 얼마 되지 않는다. 찍은 사람의 개인적인 감정을 표현한 사진, 사진이라는 매체의 고유한 특징들을 완전하게 활용한 사진들이 위대한 사진이다. 이렇게 살아 있는 사진들이야말로 말의 뜻에 완전히 걸맞은 예술작품들이다"(Phillips 1989, 20).[2]

반反예술

뉴욕 현대미술관은 1936년에서 1938년 사이의 기간에 사진 회고전을 열기도 했지만, 입체주의, 추상, 다다/초현실주의, 바우하우스 전시회를 여는 데도 몰두했다. 입체주의와 추상을 옹호하는 것은 이 미술관 본연의 핵심 임무를 반영했으며, 사진과 산업 디자인을 형식주의적 입장에서 포용한 일도 마찬가지였다. 그러나 뉴욕 현대미술관은 범위를 넓혀, 기존의 순수예술 가설들에 대해 적대적인 것까지는 아니라도 대단히 비판적이었던 다다, 초현실주의, 바우하우스 같은 운동들을 흡수했다. 이로써 뉴욕 현대미술관은 순수예술 체계를 반대하는 사람들의 작품마저 전용할 수 있는 순수예술 체계의 능력을 예시하는 모범 사례 또한 제공했다. 형식주의 미술사학자들도 마치 이런 운동들이 그저 모더니즘 미술의 특정 양식이나 경향일 뿐인 것처럼 논함으로써 한몫했다. 그러나 다다/초현실주의와 러시아 구축주의의 많은 대표자들은 그런 예술 제도를 의식적으로 공격했다(Bürger 1984). 다다나 구축주의의 지지자 중에서도 일부는 여전히 순수예

2. 뉴홀은 사진사에 탁월한 기여를 했기 때문에, 뉴홀이 제시한 관점은 수년 동안 사진사를 지배했다(1980, 1982). 그러나 원전을 엮은 다른 책들(Goldberg 1981; Phillips 1989)과 에세이 모음집들(Bolton 1989; Solomon-Godeau 1991)이 시사하는 이야기는 보다 복합적이다.

술의 이상에 다소간 사로잡혀 있었지만, 심지어 이 점을 인정한다고 해도 이 두 운동을 정의하는 특징은 반예술의 기상이었다.

다다는 각 나라가 자국의 고매한 문화적 가치를 방어한다고 주장했던 전쟁에 대한 항의로 1916년에(원서에는 1917년이라고 되어 있으나 이는 잘못이어서 저자의 동의 아래 바로 잡는다_옮긴이) 취리히에서 시작되어 곧 베를린, 파리 등의 도시들로 번져나갔다(Richter 1965). 다다는 그 개념과 기법의 많은 부분을 1911년에서 1914년 사이에 이탈리아 미래주의자들이 발표한 거창한 성명과 활동에서 따왔다. 특히 미래주의자들이 무의미한 음절들로 만든 시, '소음에 바탕을 둔' 음악, 도발적인 저녁 공연이 그런 예인데, 이들은 기존의 모든 가치들을 공격했다. 그러나 미래주의자들은 반예술을 표방하지 않았다. 그들은 단지 '미래의 예술'을 원했을 뿐이고, 이는 다다의 일부도 마찬가지였다. 다다에서 반예술 진영의 사람들 가운데 가장 영리한 도발에 능했던 인물은 아마 트리스탕 차라Tristan Tzara였을 것이다. "앵무새의 단어인 '예술'은 다다, 플레시오사우루스 또는 손수건으로 대체되었다"(Motherwell 1989, 82). 조지 그로스George Grosz는 예술에 적대적이었다는 점에서 다른 베를린 다다들처럼 보다 정치적이었으며, "군 사령관들이 피로 칠갑을 하고 있을 때 입체와 고딕 구조를 숙고했던 이른바 성스러운 미술"에 일격을 가한다는 목표를 잊지 않는다(Erickson 1984, 43).

조지 그로스의 혹독한 캐리커처와 한나 회흐Hannah Höch, 존 하트필드John Heartfield의 조롱에 찬 포토몽타주는 압제적인 산업주의자와 군국주의자, 부상 중이던 파시스트 운동에 맞선 놀라운 공격이었다. 그로스가 1921년에 그린 〈새벽 5시5 O'Clock in the Morning〉는 두 부분으로 나뉘어 있다. 위쪽에는 이른 새벽에 한 떼의 노동자들이 공장을 향해 터벅터벅 걸어가는 모습이, 아래쪽에는 바로 그 시각까지도 밖에서 토하거나 매춘을 일삼고 있는 부자 기업가들 몇몇의 모습이 그려져 있다. 마르셀 뒤샹의 '레디메이드readymade'는 이보다 정치성이 덜한 계통이다. 레디메이드는 〈부러진 팔에 앞서In Advance of the Broken Arm〉라고 불린 제설용 삽처럼 뒤샹이 제목을

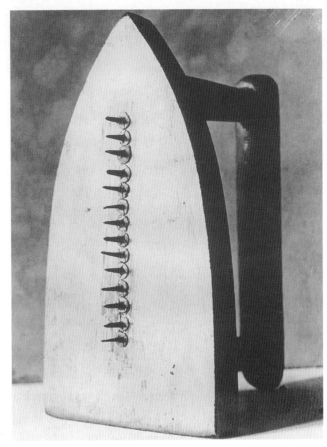

도판 73. 만 레이, 〈선물〉(1921). ⓒ 2001, Man Ray Trust/Artists Rights Society(ARS), New York/ ADAGP, Paris.

붙인 일상용품으로, 더할 나위 없이 신성한 대접을 받는 '예술작품'을 패러디한 것이었다. 만 레이Man Ray는 〈선물Gift〉같이 잊을 수 없는 '어시스트' 레디메이드를 내놓았다. 평범한 다리미의 평평한 바닥 중간에 압정을 일렬로 붙인 것인데, 압정의 뾰족한 끝에는 이 다리미를 무용지물로 만드는 재치와 몽상적 위협이 담겨 있다(도 73). 그러나 대부분의 다다는 취리히에서든 파리에서든 뉴욕에서든 예술을 없애기보다 생활과 통합시키기를 원했다. 차라는 다음과 같이 선언했다. "예술은 삶의 표명 가운데 가장

귀중한 것이 아니다. 사람들이 예술에 부여하고 싶어 하는 천상의 보편적인 가치를 예술은 지니고 있지 않다. … 다다는 예술을 일상생활로, 또 일상생활을 예술로 도입한다"(Motherwell 1989, 248). 이 대목에서도 베를린 다다는 보다 급진적이어서, 예술과 생활을 재통합하는 유일한 길은 양자를 둘 다 사회주의 혁명에 봉사하도록 하는 것뿐이라고 믿었다. 파리에서는 다다를 계승한 초현실주의자들이 때때로 자신들의 활동은 단순한 예술운동이 아니라 철학이며 사회적 반란이라고 주장하기도 했다. 그들은 꿈과 무의식을 앙드레 브르통André Breton의 '자동기술'에서처럼 하나의 예술 기법으로 사용했을 뿐만 아니라 사회를 부정하는 도구로도 사용했으며, 자신들이 1924년(원서에는 1930년이라고 되어 있으나 이는 잘못이어서 저자의 동의 아래 바로 잡는다_옮긴이)에 창간한 새 잡지를 『초현실주의 혁명La Révolution Surrealist』이라고 칭했다.

다다와 초현실주의는 현대적 순수예술 체계에 도전했지만, 그 체계의 광범위한 지배력(이를 마르셀 뒤샹은 간파했는데, 우리는 다음 장에서 뒤샹의 가장 유명한 레디메이드 〈샘〉을 살펴볼 것이다)에 굴복했다. 예술가의 우월한 자유와 천재성에 대한 규범적인 견해는 많은 부분 다다와 초현실주의의 실천 모두에 고스란히 남아 있었다. 수공예의 영역으로 나아간 소피 토이버-아르프Sophie Taeuber-Arp와 몇몇 여성 초현실주의자들을 빼면 우연, 아상블라주, 레디메이드 이미지들을 이용한 실험은 모더니즘적이었으며, 이런 선회가 낳은 주요 결과는 시인과 미술가를 평범한 작가와 수공예인으로부터 더 멀리 분리시켰다는 점이다. 시인과 미술가는 무의식을 볼 수 있는 사람으로 간주되었기 때문이다. 특히 많은 초현실주의자들은 "예술을 하나의 절대적 가치로 보는 현대의 이상을 포기할 … 수가 없음을 증명했다"(Wolin 1994, 137). 다다와 초현실주의는 후일 미술사와 문학사, 그리고 미술관에 의해 재포착되는데, 사실 이는 그 첫 관객들에게서 이미 조짐이 드러났던 일이다. 비평가 알베르 글레즈Albert Gleizes가 1920년의 파리 다다에 대해 쓴 것처럼, 관객은 "호기심 많은 구경꾼들과 파리의 대로변

을 서성이는 고급 건달들, 즉 속물적인 사교계를 위해 예술적 유행을 결정하는 사람들로 구성되었다. 이들은 '현대적 방향'을 모색 중인 것이다"
(Motherwell 1989, 302).

차라의 도발은 순전히 못된 짓으로 보이고 브르통의 도발은 지나치게 난해하게 보이는 것에 비해, 러시아 구축주의자들의 반예술 선언에는 훨씬 큰 사회적 중요성이 잠재해 있었다. 구축주의는 마르크스주의 이론에 뿌리를 두었고, 또 새로운 사회의 건설에 조력할 수 있는 기회가 있었기 때문이다. 혁명기의 러시아 구축주의Russian constructivism(이는 나움 가보 Naum Gabo가 서유럽으로 가져갔던 양식적 구축주의stylistic constructivism와 구별되어야 한다)는 두 가지 생각, 즉 예술작품은 비재현적 구축이어야 한다는 1917년 이전의 생각과 예술가는 새로운 사회주의 사회의 건설자가 되어야 한다는 1917년 이후의 생각이 결합된 것이었다. 블라디미르 타틀린Vladimir Tatlin은 피카소의 스튜디오를 방문하고 돌아온 1913년에 전면적인 구축주의의 입장으로 나아가는 단호한 발걸음을 내딛었다. 그는 회화적 부조를 만드는 것으로 시작했지만, 이 부조는 곧 나무, 금속, 유리, 철사를 이용한 3차원 구축물로 바뀌었다. 회화의 마법은 깨졌고, 알렉산드르 로드첸코Alexandr Rodchenko, 바바라 스테파노바Vavara Stepanova, 류보프 포포바Lyubov Popova 같은 미술가들은 회화 대신 '구축'을 했다. 이들은 '구축'을 사회주의에 대한 헌신과 결합시켜 최초의 구축주의 작업 그룹First Working Group of Constructivists을 이끄는 지도자들이 되었다. 다음은 이들이 발표했던 초기의 성명 가운데 하나다.

1. 예술을 타도하라, 기술과학 만세.
2. 종교는 거짓말, 예술도 거짓말.
3. 인간의 사고에 남아 있는 예술에 대한 마지막 애착을 파괴하라.
6. 오늘날의 집단 예술은 구축적 삶이다.

(Elliot 1979, 130; Lodder 1983, 94-99)

그렇다면 무엇이 '예술'의 자리를 대신해야 하는가? 구축이다. 유용한 물건을 생산하는 데 참여해야 한다. 타틀린이 만든 유명한 건축 모형 〈제3 인터내셔널 기념비〉는 강철과 유리를 쓴 거대하고 복합적이며 회전하는 정부 건축물을 짓기 위한 것이었다. 스테파노바와 포포바는 의상과 직물을 위해 멋진 추상 디자인을 생산했다. 로드첸코는 포토몽타주 포스터, 노동자의 작업복, 가구 등을 디자인했다(도 74). 그러나 초기의 구축주의자들 역시 자신들의 작업을 수공예 및 응용예술과 확실히 구별했다. 수공예와 구별한 것은 붓과 끌의 기교가 정확한 디자인과 기계 공구로 대체되었기 때문이고, 응용예술과 구별한 것은 구축이 기존 대상의 장식이 아니라 통합 디자인의 문제였기 때문이다(Elliot 1979, 130).

러시아 밖에서는 그로스와 하트필드 같은 베를린 다다가 구축주의의 의도를 즉시 이해하여, 1920년 베를린 다다 전시회에 "예술은 죽었지만 타틀린의 기계 예술은 살아 있다"고 쓴 표지판을 세웠다. 그러나 이미 1922년에 베를린의 판 디멘 갤러리는 제1회 러시아 미술 전시회를 열었고, 이 전시회에서 러시아 구축주의는 그저 또 하나의 모더니즘 예술 양식으로 간주되었다. 모스크바 그룹의 한 회원은 이런 종류의 전용을 공격하면서, 일부 러시아인들조차 "예술을 떨쳐버리는 데" 실패했다고 탄식했다(Lodder 1983, 238). 스탈린의 승리 후에는 구축주의자들의 모더니즘적인 실험주의도, 예술에 대한 그들의 반낭만주의적 공격도 살아남지 못했는데, 이는 구축주의자들의 불행이었다. 모더니즘과 아방가르드 실험주의에 대해서는 레닌도 전혀 이해나 공감이 없었지만, 그가 임명한 교육문화부 장관 아나톨리 루나차르스키Anatoly Lunacharsky는 1920년대 초에 모든 양식이 백화제방하도록 했다. 그러나 스탈린이 그의 권력을 공고히 한 1934년 무렵에 '사회주의적 사실주의socialist realsim'(내용은 사회주의, 양식은 사실주의) 이론이 공산당에 의해 개발되어 부과되었다. 당 지도부는 심지어 '프롤레타리아 예술'의 실험조차 의심했고, 유화, 오페라, 발레 같은 고급 예술 장르를 순응주의적으로 개작한 형태를 지지하는 데서 더 안도감을 느꼈다. 이

도판 74. 류보프 포포바, 직물 디자인(1924). 『예술의 좌익 전선Left Front of the Arts』 2권 2호 (1924) 수록 이미지.

런 분위기 속에서는 모더니즘 양식들도('형식주의'로 비난) 반예술 담론도, 미술과 음악 학교를 접수하여 전시, 공연, 출판을 통제했던 당 관료들에게 아무 호소력이 없었다.

바우하우스

반예술 운동은 아니었지만 바우하우스 건축미술공예학교(1919-32) 역시 예

술과 수공예를 재통합하고 예술의 사회적 목적을 회복하기 위해 노력함으로써 기존의 순수예술 체계에 저항했다. 바우하우스는 1919년에 바이마르 순수예술학교와 바이마르 예술수공예학교를 통합한 발터 그로피우스Walter Gropius가 창설했다. '바우하우스'라는 이름은 중세의 석공 길드인 바우휘테Bauhütte에서 가져왔다. 바우하우스는 독일의 제1차 세계대전 패배에 뒤이은 정치적, 경제적 혼란기에 설립되었기 때문에, 바우하우스의 사상과 작업은 전통적 예술가들과 정치적 보수주의자들 양자에게서 모두 의심을 받았다. 그로피우스가 새 학교를 열며 1919년에 발표한 선언문은 길게 인용할 만하다. '예술 대 수공예'의 분리를 극복한다는 이상을 천명했을 뿐만 아니라 그 작업에 내재한 어려움도 반영하고 있기 때문이다.

> 건축가, 조각가, 화가, 우리 모두는 수공예로 돌아가야 한다. … 예술가와 수공예인 사이에는 본질적인 차이가 없다. 예술가는 고귀한 수공예인인 것이다. 드물게 영감이 깃드는 순간, 의지의 통제를 넘어서는 그 순간, 하늘의 은총에 힘입어 예술가의 작업은 예술로 꽃피게 된다. **그러나 자신이 구사하는 손 기술에 능숙한 것은 모든 예술가에게 필수적이다.** 바로 그 안에 창조적 상상력의 원천이 있기 때문이다. 수공예인들의 길드를 새로 창조하자. 수공예인과 예술가 사이에 오만한 장벽을 세우는 계층 구분을 없애자. 우리 함께 미래의 새 전당을 창조하자. (Naylor 1968, 50)

그로피우스의 선언문은 기존의 분리, 즉 예술가는 상상력 넘치는 천재성으로 자족적인 작품을 창조한다는 점에서 우월하며, 수공예인은 기술과 재료에 대한 지식으로 기능적 요구에 봉사한다는 이상을 잘 포착한다. "자신이 구사하는 손 기술에 능숙한 것은 모든 예술가에게 필수적이다"라는 구절을 강조함으로써, 그로피우스는 포부가 큰 예술가로 하여금 수공예 기술을 배우고 기능적인 디자인과 건설에 협력하는 겸손한 역할을 받아들이도록 하는 것이 얼마나 어려운지를 자신이 잘 알고 있음을 보여주었다(Forgás 1991). 이런 긴장은 심지어 학교의 조직에도 반영되어 있었다.

공방의 주관은 교사 두 명이 맡았는데, 한 사람은 디자인을 가르치는 형식 교사였고 다른 한 사람은 재료와 수공예 기술을 가르치는 실습 교사였던 것이다. 이에 따라 첫 번째 직물 공방에서는 젊은 화가 게오르크 무헤Georg Muche가 형식을 가르친 반면, 직조 기술은 헬레네 뵈르너Helene Börner가 가르쳤다. 그녀는 이전의 예술수공예학교에서 가져온 직조기를 계속 사용했다.

그러나 그로피우스의 주안점은 기술이 뛰어난 수공예인의 배출이 아니라 예술, 수공예, 테크놀로지를 함께 편성하여 디자이너와 건축가를 교육하는 것이었다. 수년 후 각 작업장의 교사는 예술가-디자이너 한 사람이 맡게 되었는데, 예술가-수공예인-디자이너라는 원래의 이상을 흡수한 바우하우스 졸업생들이 통상 발탁되었다(Gropius 1965). 그로피우스는 요제프와 안니 알베르스Jesef and Anni Albers, 헤르베르트 바이어Herbert Bayer, 마르셀 브로이어Marcel Beuer, 라즐로 모호이-너지Lzl Moholy-Nagy처럼 전도유망한 젊은 미술가들뿐만 아니라 라이오넬 파이닝거Lyonel Feininger, 바실리 칸딘스키, 파울 클레Paul Klee, 테오 판 뒤스부르흐Theo van Doesburg처럼 이미 유명한 미술가들도 영입하는 수완을 발휘했다. 이들 가운데 몇몇은 예술가로서의 우월성과 자율성을 결코 포기하지 않았다. 그러나 브로이어나 모호이-너지 같은 이들은 예술, 수공예, 테크놀로지를 통합하여 사회에 이바지한다는 그로피우스의 목표에 헌신하는 옹호자가 되었다. 그로피우스의 외교적 수완과 확고부동한 신념 덕분에 학생들은 판 뒤스부르흐, 칸딘스키, 클레에게서 모더니즘 예술론을 흡수할 수 있었을 뿐만 아니라, 또한 건축의 마지막 과정으로 들어가기 전에 직물, 도기, 금속세공, 가구를 다루는 상점들에서 실용적인 기술과 재료의 성질을 익혔다. 바우하우스가 1926년에 데사우로 이전해야 했을 때, 그로피우스는 주 건물을 엄격한 모더니즘 양식으로 디자인했고 내부는 바우하우스 공방에서 디자인하고 제작한 의자, 탁자, 전등 설비로 꾸몄다(도 75). 마침내 바우하우스는 브로이어의 유명한 튜브형 의자, 마리안느 브란트Marianne Brandt의 램프, 군타 슈퇴즐Gunta

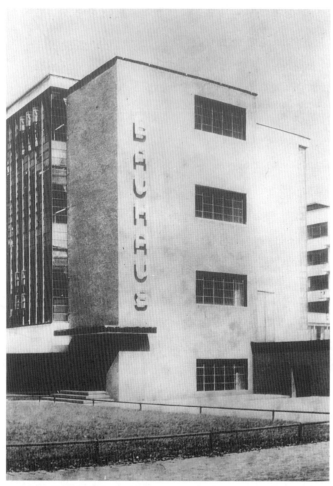

도판 75. 발터 그로피우스, 〈바우하우스〉, 데사우, 독일(1925-26). 외관 세부. Courtesy Foto Marburg/Art Resources, New York.

Stölzl의 직물처럼 점점 더 모더니즘적인 디자인을 생산했는데, 이런 디자인은 국제 경연대회에서 입상했고 산업 생산에 채택되었다. 그 장기적인 결과는, 정확히 모리스의 '대중의, 대중을 위한 예술'까지는 아니더라도, 현대적으로 아주 뛰어나게 디자인되었으며 예술수공예 길드의 수제품보다 더 알맞은 가격으로 판매된 가구, 가정용품, 설비였다(Whitford 1984)(도 76).

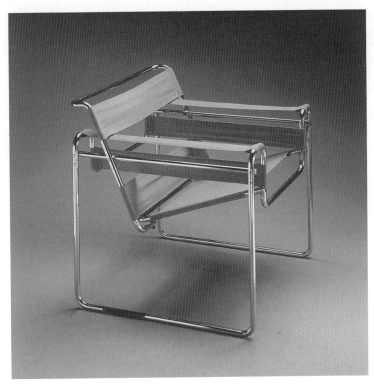

도판 76. 마르셀 브로이어, 의자, 모델 B32(1931년경). Courtesy Victoria and Albert Museum, London/Art Resources, New York.

1928년에 그로피우스는 건축 작업에 전념하기 위해 교장 직을 사임했다. 그 무렵 바우하우스는 디자인에서 모더니즘을 선도하는 중심지였고, 건축 교육에서도 지도적인 위치에 올라 있었다. 그 후 바우하우스에서 어떤 일이 있었는가를 이해하려면, 우리는 강철, 알루미늄, 유리, 강화콘크리트 같은 새로운 재료들에 담긴 함축을 놓고 모더니즘 건축가들이 주고받은 전반적인 논쟁을 살펴보아야 한다. 일부 모더니스트들은 새로운 산업 재료들이 주로 건축가에게 예술적 표현의 기회를 제공한다고 생각했다. 반면에 다른 이들은 이 새로운 재료들을, 수요가 급증한 저렴한 주택과 보다 위생적인 공장 및 학교를 디자인할 수 있는 기회로 보았다. 이리

하여 예술과 기능이라는 건축의 두 목적은 이제 새로운 테크놀로지들과 결부되면서 특별한 색채를 띠었다. 루이스 설리반Louis Sullivan이 1890년대에 "형태는 기능에서 나온다"는 유명한 문구를 만들면서 의미했던 바는, 새로운 재료와 기법으로 만드는 형태는 인간의 필요에 봉사해야 한다는 것이었다. 그러나 르 코르뷔지에는 1923년에 기능을 찬미하면서 이를 보다 테크놀로지적인 의미로 이해했고, 이런 기능을 '순수한' 기하학적 추상미술과 결합하여 주택을 "들어가 사는 기계"로 개조했다(Le Corbusier[1923] 1986) (도 70). 이는 건축을 순수예술로 보고 건축가를 사회의 영웅적 예술가—구원자로 보는 르 코르뷔지에의 고상한 관념을 전혀 약화시키지 않았다. 건축의 형식적인 측면이 완전히 자율적이라고 주장했던 건축가들도 일부 있었지만, 르 코르뷔지에를 비롯한 대부분의 건축가들은 미학, 기능, 테크놀로지 사이에서 모종의 균형을 유지하려고 노력했다.[3]

1928년까지 그로피우스가 바우하우스에서 펼친 교육과 디자인 작업이 예술과 기능의 균형을 유지한다는 비전의 인도를 받았다면, 그의 후계자 한네스 마이어Hannes Meyer는 기능과 테크놀로지를 강조하는 극단적인 입장으로 나아갔다. "건축은 미학적 과정이 아니라 테크놀로지의 과정이다. 거듭 강조하지만 주택의 예술적 구조는 실제적 기능과 모순을 일으킨다" (Kruft 1994, 386). 건축에 대한 마이어의 견해는 엄격한 모더니즘 양식과 '기능적-집단적-구축적' 방식의 디자인을 학생들에게 가르치려는 혼신의 노력이 결합된 것이었다(Droste 1998, 166). 마이어는 1930년 그의 사회주의적 견해 때문에 해고되었고, 대신 비정치적인 미스 반 데어 로에Mies van de Rohe

3. 예를 들어 미술사학자 제프리 스콧Geoffrey Scott은 "시각적 효과와 구조적 요구 사항"은 별개라고 주장했으며, 체코의 건축가 파벨 야낙Pavel Janak은 기능과 테크놀로지 양자보다 예술적 표현을 우선시했다. 재능이 출중한 브루노 타우트Bruno Taut의 경력을 보면 양 측면을 함께 지니기가 얼마나 힘든지를 알게 된다. 타우트는 초기에 "건축에는 아름다움 외에 다른 어떤 목적도 없다"고 믿었지만, 전쟁 후에는 이 초기의 꿈에서 깨어나 노동자예술위원회Worker's Council for Art의 일원으로 사회주의 선동에 뛰어들었다가, 결국에는 다시 기능과 건설이 '비례의 예술'보다 부차적이라는 견해로 돌아갔다(Kruft 1994, 367-74).

가 교장으로 임명되었다. 그는 바우하우스의 교육과정을 순수 건축 이론과 디자인 쪽으로 이동시켰고, 수공예 공방을 필수 과정에서 제거했으며, 실습 상점을 디자인 스튜디오로 개조했다. 미스는 건축을 결정하는 테크놀로지의 요소들과 꾸밈없는 디자인의 필요성을 강조했지만, 세련된 형태 감각을 지녔고 좋은 재료를 선호해서 그의 건물에는 항상 미묘한 미적 차원이 있었다. 마이어는 건축을 그냥 건축Bauen이라고 불렀던 데 비해, 미스는 건축-예술Baukunst라고 칭했다. 마이어가 학생들에게 낸 문제가 구체적인 사회적 필요성에 의해 규정되는 디자인이었다면, 미스가 낸 문제는 구체적인 지시사항이 거의 없는 순수한 디자인이었다. 미스는 바우하우스에서 "건축은 공간, 비례, 재료와 직면하는 예술"이라고 가르쳤다(Droste 1998, 212-14). 그래서 예술과 수공예, 미적인 면과 기능적인 면을 통합하기 위해 설립되었던 바우하우스 자체도 폐교 전 마지막 4년 동안에는 분리된 예술의 양극 사이를 이렇게 오락가락했다.

한편 히틀러와 나치당은 이제 대공황의 고통까지 겹친 패전국의 분노와 불만을 이용하여 집권을 향한 행군을 시작했다. 독일의 작가, 화가, 작곡가들이 곧 간파한 대로, 히틀러는 모든 형태의 모더니즘 예술을 증오했다. 후에 나치당은 《타락한 미술Degenerate Art》(1937)이라는 악명 높은 전시회를 개최했고, 모더니즘 문학과 음악을 공격했다. 이들은 바그너의 '독일적인' 음악을 편애했던 것이다. 히틀러가 건축에 내린 명령은 공공건물의 경우 수백 개의 원주가 늘어선 기념비적인 신고전주의 양식이었고, 주택의 경우 나치당은 독일의 전통적인 민속풍 외관을 지지했다. 전권 장악의 도정에서 나치당이 이룬 첫 번째 정치적 정복 가운데 하나는 1931년에 데사우 시 선거에서 승리한 것이었다. 나치당은 곧 바우하우스를 괴롭히기 시작했고, 결국 1932년에 학교는 문을 닫았다. 미스 반 데어 로에는 바우하우스를 베를린에서 사립학교로 되살리려고 노력했지만, 1933년에 히틀러가 권력을 잡자 경찰은 이를 완전히 무산시켰다.

그로피우스, 모호이-너지, 미스 반 데어 로에를 포함한 많은 바우하

우스 교사들은 결국 미국으로 이주했고, 미국에 지대한 영향을 미쳤다 (Gropius 1965). 예술과 수공예의 재통합이라는 1920년대 그로피우스의 선언들과 바우하우스의 실험 사례들에도 불구하고, 이후 미국과 유럽에서 일어난 모더니즘 디자인과 건축 운동은 디자이너(예술가)와 제작자(장인)의 분리를 극복할 수 없었다. 디자인 제품은 상업적인 유통을 위해 시리즈로 생산된 기능적인 품목들이기에, 현대미술관에 전시되었을 때조차도 군소 예술의 일부로 남았다. 미술관에서 전시될 때 직물, 의자, 램프가 그것들을 실제로 만든 사람의 작품으로 전시되거나 그것들이 성공적으로 수행한 기능 때문에 전시되는 경우는 거의 없다. 양식의 발전을 보여주는 형식의 사례나 예술가-디자이너의 표현적인 천재성을 보여주는 사례로 전시되는 것이다. 바우하우스는 다다/초현실주의와 러시아 구축주의 같은 운동들과 매우 다르지만, 그런 운동들이나 마찬가지로 바우하우스의 이상과 실제에는 일상생활과 분리된 예술을 극복하고자 하는 충동과 모더니즘이 결합되어 있었다. 바우하우스는 일상용품의 디자인에서 모더니즘과 기능주의의 승리를 확실히 했고, 이로써 예술과 일상생활을 재통합한다는 목표에 다다나 러시아 구축주의보다 더 가까이 갔다. 그러나 형식주의 미술사와 미술관은 예술의 고립에 맞선 그들의 저항을 중화시키는 방식으로 이 운동들을 흡수해버렸고, 그 결과 세 운동은 모두 예술의 양식과 이론들이 되고 말았다.

예술의 분리에 대한 세 철학자-비평가의 견해

모더니즘 초창기에 일어난 동화와 저항의 과정에 대한 이야기는 세 사람의 철학자-비평가를 간단히 살펴보는 것으로 마무리하려 한다. 이 세 사람은 모더니즘의 내부에서 발생한 문제들을 뛰어넘어 그 근저에 놓인 '예술 대 수공예'의 분리를 1930년대에 직접 거론한 이들이다. 분리를 강화하려 했던 영국의 관념론자 R. G. 콜링우드Collingwood, 분리를 해소하려 했

던 미국의 실용주의자 존 듀이John Dewey, 분리를 초월하려 했던 유대계 독일인이자 신비주의자이며 마르크스주의자인 발터 벤야민이 바로 그들이다. 이들의 사상을 올바로 이해하기 위해서는 당시의 유럽 문화를 고려해야 한다. 제1차 세계대전이 자행한 학살로 인해, 또 이탈리아에는 파시즘을, 러시아에는 공산주의를 불러온 혁명의 여파로 인해 깊은 상처를 입었던 유럽 문화는, 1930년대에 접어들어 대공황과 히틀러 및 스탈린의 부상으로 또다시 심하게 흔들렸다. 그런 분위기 속에서 유럽과 미국의 많은 예술가와 비평가들은 모더니즘의 추상과 실험주의에서 벗어나, 정치적 메시지를 더 잘 실을 수 있다고 생각된 재현 양식을 향해 나아갔다.

　콜링우드가 1920년대와 1930년대에 쓴 글에서 '순수예술 대 수공예'의 분리를 옹호한 일은 우리의 취지에서 볼 때 아주 흥미롭다. '순수예술 대 수공예'를 양극으로 보는 현대적 사고는 겨우 18세기에 나타난 것일 뿐이고, 18세기 이전에는 '예술'이라는 단어가 '수공예'와 가까웠으며 예술가도 '스스로를 수공예인'으로 생각했다는 사실을, 그는 정확히 알고 있었기 때문이다(1938, 6). 콜링우드는 재현에 맞서는 모더니즘의 분투를 지지하고자 했을 뿐만 아니라 진정한 예술은 정치적 목적에 이바지할 수 있다는 생각이 잘못임도 밝히고자 했는데(그는 "우리 젊은 작가들이" "공산주의의 … 선전"을 뒤좇는다고 불평했다)(1938, 71), 이 때문에 그의 작업은 복잡해졌다. 콜링우드는 대부분의 사람들이 예술을 '고유한' 미학적 의미로 이해하지 않고 초상화나 찬가 같은 재현적이거나 실용적인 수공예품을 예술로 착각한다고 확신했다. 콜링우드에 의하면, 관람객에게 특정한 효과를 유발하기 위해 기법(재현 같은)을 고의적으로 사용하는 작업은 어떤 것이든 수공예다. 애국가든 풍경화든 키플링의 시 같은 도덕적인 시든, 재현적인 예술은 실생활에서 유용하게 쓰일 특정한 감정의 발생을 목표로 한다. 콜링우드는 이 '마술처럼' 유용한 수공예와 더불어, 탐정 이야기, 댄스 뮤직, 라디오 쇼, 영화처럼 단순히 기분 전환의 감정을 불러일으키는 것만을 목표로 삼는 '오락적인' 수공예들 역시 예술에서 배제했다. 유용한 수공예

와 오락적인 수공예 양자와는 대조적으로, 진실한 예술은 해석적 오성을 요구하는 상상력의 표현 행위다. 예측된 결과를 목표로 하는 수공업자와 달리, 진정한 예술가는 발견과 창조의 과정이 만들어낼 결과를 미리 알지 못한다(1930). 겉보기와 달리, 순수예술을 규제하는 가설들을 재천명한 콜링우드의 입장은 모든 매체나 장르를 수공예의 영역에 위치시키는 것이 아니다. 어떤 것이 수공예인지 예술인지를 가르는 기준은 예술가가 매체를 다루는 **방식**이다. 콜링우드는 영화가 특정한 효과를 얻기 위해 기법을 사용한다는 이유로 대부분의 영화를 오락업이나 선전업으로 간주하는 듯 보이지만, 그의 이론은 진정한 예술가라면 상상을 통한 자기 발견과 창조를 위해 영화를 매체로 사용할 수 있다는 가능성을 허용했다. 그러나 콜링우드의 표현주의 이론은 선택적 동화를 통해 '제대로 된 예술'로 포함될 수 있는 가능성을 이런 식으로 열어둠으로써, 형식주의 이론이 치렀던 것과 동일한 종류의 대가를 치렀다. 그 대가란 곧 특정한 기능을 격하하고 기법을 평가 절하하는 것이었다.

콜링우드가 자신이 보건대 수공예를 '제대로 된 예술'이라고 착각하는 오류를 파헤치고 있던 바로 그때, 존 듀이는 순수예술과 실용예술의 분리, 그리고 예술과 생활의 분리 전반을 맹렬히 공격하고 있었다. "실용예술과 순수예술 사이에 **종류상의** 차이를 도입하려는 시도는 … 우스꽝스럽다. … **근본**을 구분하자면 형편없는 예술과 훌륭한 예술이 있을 뿐이고, 이는 … 유용한 것과 아름다운 것 모두에 똑같이 적용된다"([1925] 1988, 282-83). 콜링우드처럼 듀이도 모더니즘을 옹호했으며, 당시 소련에서 나온 '프롤레타리아 예술'이라는 관념을 특히 거부했다(1934, 344). 그러나 콜링우드와 달리 듀이는 전통적인 응용예술과 대중예술을 예술에 포함시키고자 했을 뿐만 아니라 바느질과 노래하기, 정원 가꾸기와 스포츠에 이르는 일상의 활동에서도 '예술'의 차원을 가려내고자 했다. 예술과 일상생활을 재통합하려 한 듀이의 노력에서 핵심은 미적인 것의 개념 틀을 새로 짠 것이었다. 미적인 것을 경험의 유별난 종류가 아니라 인간의 모든 경험이 지닌

한 차원으로 만든 것이다. 듀이의 관점에서 기억할 만한 모든 경험의 핵심은 불균형 후에 오는 조화의 느낌이며, 미적 경험을 다른 종류의 경험과 구분하는 유일한 요소는 그런 조화가 특히 통합을 이루어 정점에 달하는 순간이 미적인 것이라는 점뿐이다. 요리에서 캔버스 그림에 이르기까지 모든 예술은 어느 정도 미적이거나 통합적인 경험을 제공해주지만, "순수예술은 이 사실을 공고히 하며 그 의미의 최대치를 끌어낸다"(1934, 26, 195). 불균형 후의 조화를 미적으로 경험하는 것을 유용성이 꼭 방해하는 것은 아님을 듀이는 강조한다. 자신이 잡은 물고기를 먹는다고 해서 어부가 포획의 미적인 즐거움을 누리지 못하는 것은 아니듯이, 찻잔을 사용한다고 해서 잔의 미적인 측면을 즐기지 못하는 것도 아니다(1934, 13-15, 46-56, 261). 진정한 예술은 "도구적인 동시에 완전"하며, 예술을 유용한 것과 순수한 것으로 분리할 때마다 우리는 "예술의 본질적인 의미를 파괴한다"([1925] 1988, 271). 순수예술과 실용예술을 결합하려 한 듀이의 노력이 실제로 낳은 성과 하나는 그의 부유한 친구인 알버트 반즈Albert Barnes가 세계적인 수준의 모더니즘 그림들을 소장하고 있는 자신의 펜실베이니아 소재 개인 미술관에 듀이가 수집한 잘 생긴 헛간 경첩들을 전시하도록 한 것이었다.

듀이는 유용한 물건이라도 미적 경험을 줄 수 있다는 **가능성**을 인정했고, 이를 통해 순수예술과 수공예 사이의 연속성을 분명하게 확립했지만, 『경험으로서의 예술Art as Experience』을 보면 수공예 기술과 특정한 용도 양자를 모두 깔보는 구절도 있다. 때로 그는 "우리가 대상 그 자체에는 무관심하게 되는" "단순한 유용성"과 우리가 용도에는 무관심하게 되는 미적 경험의 이분법을 세우기도 하는 것이다. "미적인 예술작품은 … 제한과 한계가 있는 생활 방식을 지시하기보다 삶에 봉사한다"(1934, 135). '순수예술 대 실용예술'의 양극성을 극복하려는 듀이의 노력은 이 지점에서 흔들린다. 듀이는 유용한 물건들의 미적인 차원을 그 물건들이 지닌 일반적인 의미의 용도 **안에**, 즉 특정한 기능에 두지 않고, 에머슨처럼 미적인 특질의 위치를 '삶의 목적들'을 위한 은유적 '용도' 안에 두곤 했던 것이다.

듀이는 기능, 기법, 물질성이 예술에서 할 수 있는 역할을 리글의 형식주의 이론이나 콜링우드의 표현주의 이론보다 더 긍정적으로 허용했지만, 실용예술에 대한 그의 입장은 결국 애매해졌다. 그렇더라도 듀이는 여전히 저항의 전통에서 핵심 인물이며, 예술과 미적인 것의 개념들을 재구성하려는 그의 시도는 다시금 관심을 받고 있다(Shusterman 2000).

1920년대 말과 1930년대 초에 발터 벤야민은 독일의 살인적인 물가 상승, 실업, 정치적 폭력을 겪는 가운데 오로지 논평을 써서 먹고 살았다. 나치당이 권력을 잡자 그는 파리로 갔고, 당시 미국으로 망명해 있던 독일 사회연구소German Institute for Social Research로부터 적은 수당을 받았다. 벤야민의 초기 문학 연구와 사색에는 유대인의 신비주의 전통이 배어 있었다. 벤야민이 종교적 유토피아주의를 포기한 적은 한 번도 없지만, 1930년경에 그는 유물론적 관점에 끌리게 되었다. 벤야민의 에세이 「기계 복제 시대의 예술작품The Work of Art in an Age of Mechanical Repreoduction」(1936)은 자주 인용되고 선집에도 포함된다. 그는 여기서 대중매체의 시대 전까지만 해도 예술작품이 '아우라'를 지니고 있었다고 주장한다. 중세와 르네상스 시대에 그 아우라는 주로 작품이 재현하는 것에서 나온, 종교적인 아우라였다. 현대 초기에 예술작품이 점점 세속화되면서, 그 제의적 아우라는 유일무이하고 자족적인 작품의 미적 아우라가 되었다. 일종의 **예술** 종교인 셈이었다. 그러나 20세기에 단일한 예술작품의 아우라는 싼값에 여러 장의 복제품을 생산해내는 사진, 영화, 음반 같은 새로운 대중매체에 의해 다시 줄어들었다. 벤야민은 이어, 이 새로운 매체들이 20세기의 중요한 예술 형식들이라고 주장한다. 이런 매체들은 예술을 미적인 고립에서 해방시키고, 일상생활에서 예술이 정치적, 정보적 기능을 수행할 수 있게 하기 때문이라는 것이다(1969, 217-52).

대중매체를 열광적으로 포용하고 자율적인 예술작품을 거부한 벤야민의 입장은 테오도르 아도르노Theodor Adorno를 필두로 하여 많은 이들의 비판을 받아왔다.[4] 그러나 벤야민의 글 중 상당수는 그의 가장 유명한 에세

이에 이따금씩 나오는 가열찬 마르크스주의보다는 훨씬 개방적인 결론을 내린다. 예를 들어, 「이야기꾼The Storyteller」에서 그는 산업화 이전 사회에서 농부, 장인, 상인들이 들려주던 이야기는 개인적인 경험을 바탕으로 전통적인 속담의 지혜를 전달하는 기술craft이었다고 주장한다. 그러나 인쇄술이 도래하면서 개인이 직접 들려주는 이야기의 역할은 점점 줄어들었고, 그리하여 예술가-작가가 홀로 쓰고 독자들이 각자 홀로 읽는 소설 같은 장르가 개인이 직접 들려주는 이야기의 자리를 대신하기 시작했다. 벤야민은 이야기꾼의 기술craft을 서술하면서 명백한 향수를 드러내는데, 베른트 비테Bernd Witte는 이를 거론하면서, 벤야민이 스탈린 치하에서 숙청되기 전에 소련에서 번창했던 '노동자-기고자'에 대한 그의 찬양을 이 향수와 관련지어야 한다고 제안했다(Witte 1991). 벤야민의 에세이 「생산자로서의 작가The Author as Producer」에 따르면, '노동자-기고자'라는 인물 속에서 "저자와 대중 사이의 구별"은 사라지기 시작하며 "독자는 항상 작가가 될 준비가 되어 있다." 글쓰기는 전문적인 예술이 되기를 멈추고 일상적인 일이 된다(1986, 225). 1940년에 벤야민은 진군하는 독일 군대를 피해 스페인 국경으로 피신했다. 그러나 그의 일행이 감금되었다는 소식을 듣자, 잡힐지도 모른다는 두려움에 자살하고 만다. 벤야민은 기계 복제 시대의 예술에 대한 그의 생각에 남아 있던 신비주의적인 측면과 유물론적인 측면들을 화해시킬 수 있는 기회를 갖지 못했다. 그럼에도 그의 에세이들은 분리된 예술에 대해 숙고한 20세기의 글 중에서 시사점이 가장 많은 축에 든다는 것이 중론이다.

4. 아도르노의 주장은, 쇤베르크나 카프카의 작품같이 최고로 난해한 아방가르드 예술이 단순히 비정치적인 미적 관조를 고무하지는 않는다는 것, 반면에 대중매체는 노동자를 수동적인 소비자로 변질시키는 자본주의 '문화 산업'의 퇴행적 도구라는 것이었다. 이후 '아우라'의 전체 개념이 다소 혼란스럽고 의문스럽다고 본 사람들도 있다.

모더니즘과 형식주의의 승리

제2차 세계대전 이후 음악, 문학, 회화의 예술계는 다시 모더니즘 내부의 갈등으로 돌아갔다. 프랑스에서는 실존주의가 사회적 관심을 담은 강력한 개인적 유형의 문학에 초점을 제공했지만, 미국에서는 사회문제에 몰두하며 재현 양식을 사용하는 것이 문학과 회화, 양쪽에서 모두 심한 냉대를 받았다. 모더니즘적인 실험이 부활하여 승리를 거두었기 때문인데, 부분적으로 이는 1940년대 동안 유럽에서 건너온 많은 망명객들로부터 배운 교훈 덕분이었다. 형식주의 이론들도 예술 자체의 이런 변화와 나란히 상승세를 탔다. 문학 비평에서는 클리언스 브룩스Cleanth Brooks가, 미술 비평에서는 클레멘트 그린버그Clement Greenberg가, 미학에서는 먼로 비어즐리 Monroe Beardsley가 두각을 나타냈다. 콜링우드, 듀이, 벤야민이 제기했던 것과 같은 '순수예술 대 수공예'와 '예술 대 사회'의 구분에 대한 근본적인 탐색은 1930년대와 전쟁기에 생산된 사회적 의식이 있는 미술, 문학, 음악과 더불어 무대 뒤로 사라져갔다. 시각예술에서는 잭슨 폴록Jackson Pollock과 윌렘 드 쿠닝Willem de Kooning의 추상표현주의를 지지하는 일부 비평가들이 사실주의 작품이란 기실 전혀 예술도 아니라고 부정할 만반의 태세를 갖췄다. 문학 비평과 문학 학과들에서는 신비평New Criticism이라 불리는 형식주의 운동이 우세를 차지했고, 학생들은 시나 소설에서 전기적 기원이나 정치적 함축이 아니라 상세한 내부 분석에 초점을 맞추도록 권장되었다. 피에르 불레즈Pierre Boulez 같은 음악의 아방가르드 선도자들은 조성 음악 작곡가들을 쓸모없다며 내칠 태세였고, 밀턴 배빗Milton Babbit은 1958년의 유명한 에세이 「당신이 듣건 말건 누가 상관이나 하나?Who Cares If You Listen?」에서 모더니즘 음악의 극소수 청중이 지닌 미덕을 기렸다 (Schwartz and Childs 1998).

1950년대에는 모더니즘과 형식주의가 냉전으로 인해 예기치 않은 호응을 얻게 되었다. 히틀러와 나치당의 기억은 아직 생생했고, 스탈린의 문화

담당 인민위원 안드레이 즈다노프Andrei Zhdanov는 '형식주의'란 자본주의적 '타락'의 표지라고 또다시 공개 비난했다. 그 결과 모더니즘과 형식주의는 반전체주의를 표방하는 보증인으로 떠올랐다. 미국 정부의 대리인역할을 했던 뉴욕 현대미술관은 추상표현주의 회화의 순회 전시회를 지원하여, 공산주의 진영의 검열 및 침체와 대조되는 미국의 창조적 자유 및 예술적 지도력의 상징으로 내세웠다. 서독에서는 1956년에 카셀에서 출범한 당대 미술 전시회《도큐멘타Documenta》가 포스터에서 다음과 같이 선언했다(원서에는 카셀 도큐멘타가 '1956년'에 출범한 '연례' 전시회라고 되어 있다. 그러나 이 유명한 미술행사는 1955년에 시작되었고, 4-5년을 주기로 개최되다가 현재는 5년 주기로 열리는 국제 전시회다. 저자의 동의 아래 바로잡는다_옮긴이). **"추상예술**은 자유 세계의 표현 형식이다." 한편 다름슈타트에서는 이제 너무나 유명해진 '새로운 음악을 위한 여름 강좌'가 1946년 이래로 계속 열렸다. 이 행사는 피에르 불레즈, 루치아노 베리오Luciano Berio, 카를하인츠 슈톡하우젠Karlheinz Stockhausen을 비롯한 아방가르드 작곡가들 사이에서 국제적인 추종 세력을 끌어냈다. 초창기 다름슈타트 행사에 참석했던 이들은 형식주의 음악에 대한 소련의 비난을 의식할 수밖에 없었다. 소련이 베를린을 봉쇄하여 연합군이 베를린으로 물자를 공수하던 1948년에 소련 공산당 중앙위원회가 이를 다시 언급했기 때문이다. 그렇다면 음악 미학에 관해 쓴 유수의 철학자 가운데 한 사람이었던 테오도르 아도르노가 서양의 대중음악(자본주의 연예 산업)과 조성음악(미국의 교향곡 청중과 동유럽의 '속류 마르크스주의자들' 양자가 모두가 편애했던)에 맞서 음렬주의를 옹호한 일은 그리 놀랍지 않다. 그렇지만 캐롤 버거Karol Berger가 지적했듯이, 스탈린이 1955년에 사망했을 때 폴란드 같은 공산주의 국가의 집권당들은 추상적인 모더니즘 음악이 정치적으로 아무런 해를 끼치지 않는다는 사실을 깨달았다. 동시에 서유럽의 음악 아방가르드는 "공식적인 지원을 받으며 부르주아에 반항하는 전복적 자아 이미지를 우쭐대는 … 편안한 역할"에 안주했다. 반면에 미국에서는 음악 아방가르드가 "대학의 종신직

에 정착"했다(Berger 2000, 147).

1950년대 중반, 뉴욕은 예술의 세계적 중심지가 되었다. 미국의 작곡가, 작가, 미술가들은 국제적인 명사로 뜨기 시작했다. 동시에 대학의 문학, 음악, 연극 학과들과 미술대학의 프로그램은 확장되었고, 등록률도 치솟았다. 시각예술에서는 도자기, 편직, 사진, 영화 같은 매체를 가르치는 새로운 전공들이 생겼는데, 전에는 대부분의 사람들이 견습 생활을 통해 또는 상업학교에서 배우던 과목들이었다. 새로운 장르들과 새로운 예술들을 순수예술 기관들에 동화시키는 과정이 이제 매우 넓고 낙관주의적인 사회/경제 환경 안에서 더 전면적으로 일어났다. 1964년에 미국의 예술은 국립예술기금the National Endowment for the Arts의 창설로 주요한 공적 지원을 받았고, 뒤이어 화랑, 미술관, 교향악단, 무용단과 극단, 예술 축제, 문학잡지와 문학상, 지역 및 주립 예술위원회가 수적으로 유례없이 팽창했다. 예술이 마침내, 문화 투자를 단 한 번도 최우선순위에 두어본 적이 없던 나라에서 공적으로 인정을 받은 것이다. 사실 예술이 생활에서 이렇게나 높은 위치를 차지한다는 것은 과도한 수사였다. 그런 나머지 예술계 자체에서 반작용이 나왔는데 팝아트라는 형식이었다. 특히 앤디 워홀은 광고나 보도사진들에서 따온 이미지들을 실크 스크린으로 밀어 '독창성'처럼 공허해진 개념을 조롱했으며, 자신의 스튜디오를 '공장The Factory'이라고 불렀다. 그곳에서는 흔히 조수들이 작업의 많은 부분을 담당했기 때문이다. 물론 클레멘트 그린버그같이 끝까지 버틴 소수의 형식주의자들도 있었지만, 이들을 제외하면 위와 같은 모든 것은 예술가 워홀의 명성을 그만큼 더 키웠을 뿐이다. 그러나 근저에 놓인 '순수예술 대 수공예'의 양극성은 예술의 생산과 수용을 계속 왜곡했으며, 이제는 동화와 저항의 과정까지 덮쳐 더 복잡해졌다. 마지막 장에서는 지난 반세기 동안 나온 사례를 몇 가지 살펴볼 것이다.

15 예술과 수공예를 넘어서

1977년에 캐롤리 슈니만Carolee Schneemann은 텔루라이드 영화제에 초대를 받았다. 자신의 영화 〈키치의 마지막 식사Kitch's Last Meal〉를 상영하는 자리에서 무언가에 자극을 받았는지, 슈니만은 '화면 바깥으로 걸어 나오더니' 관중 바로 앞에 대면하고 섰다. 그녀는 옷을 벗어던지고 몸에 진흙을 줄무늬로 바른 다음, 음부에서 천천히 두루마리를 풀어내기 시작했다. 무대 위를 걸어다니며 슈니만이 읽은 그 두루마리에는 그녀의 영화가 "개인적 잡동사니 … 서툰 감성 … 일기체 응석"이라고 불평했던 한 영화 제작자와의 대결이 묘사되어 있었다. 〈몸 안의 두루마리Interior Scroll〉로 알려진 슈니만의 퍼포먼스는 다양한 층위의 쟁점들을 제기했으니, 창조자이자 출산자라는 여성의 정체성, 예술 제작에서 개인적 경험이 위치하는 지점, 몸 안에 있는 지혜의 장소가 그런 쟁점들이었다. 1970년대의 많은 퍼포먼스 예술처럼 〈몸 안의 두루마리〉 역시 슈니만이 '관객의 지각을 멀리 떨어뜨려놓는 일'이라고 한 것, 즉 영화, 음악, 문학에서 너무도 자주 일어나는 수동적인 보기, 듣기, 읽기를 극복하려는 의도였다(Sayre 1989, 90).

　　1970년대 이후의 예술은 일반화에 저항하는 다원주의가 특징이라고 논의되어 왔지만, 지난 30년을 주도한 하나의 흐름은 내밀한 개인적 차원에

서부터 광범위한 정치적 차원에 이르기까지 예술과 생활을 재통합하려는 시도였다고 하는 것이 타당하다. 그럼에도 서구 문화는 똑같은 행동을 계속 되풀이해야 하는 강박증 환자처럼, 당초 예술을 '순수예술 대 수공예'로 쪼개고 예술을 사회의 여타 분야들과 격리시켰던 그런 종류의 분리를 멈추지 못하고 되풀이하는 듯했다. 그러나 이렇게 지속된 분리는 또한 동화 및 저항의 과정들과 뒤얽히기도 했는데, 이 과정들은 서로 다른 방식으로 분리를 잠식하는 경향이 있었다. 이 장에서는 '예술 대 수공예'의 분리와 동화 및 저항의 과정들 사이의 상호작용이 낳은 몇몇 역설과 왜곡에 대해 검토할 것이다. 이런 결과들에 대한 고찰은 다음 항목들과의 관계 속에서 진행될 것이다. '원시' 또는 '부족' 예술, '예술로서의 수공예' 운동, '예술'과 '기능' 사이에서 빚어지는 건축의 긴장, 예술 사진 붐, '문학의 죽음'에 대한 공포, 대중음악과 영화에 관한 논쟁, 예술과 생활을 다시 결합하려는 예술계의 다양한 몸짓들, 그리고 논란을 일으킨 몇몇 공공미술 작품이 그것이다.

'원시' 예술

20세기 초 파리에서 모스크바에 이르기까지 유럽의 예술가들은 '문명화되지 않은' 모든 것, 즉 어린이, 소박한 아마추어, 정신병자, 소작인, '원시'인의 예술에 매료되었다.[1] 그리하여 '원시 예술'은 20세기 중엽경 순수예술 제도에 확실하게 동화되었다. 그러나 1980년대에는 '원시'라는 용어에 함축된 폄하의 의미에 대한 공격이 일어났고, 이 공격이 너무나 성공적

1. 모더니즘의 통속적 신화 가운데 하나는 바로 피카소가 원시 미술을 '발견'했다는 것이다. 그러나 아프리카, 오세아니아, 아메리카 인디언들의 물건이 민족지학적 수집물에서 미술관으로 이동한 경위에 얽힌 진짜 사연에는 훨씬 더 복잡하고 많은 요소들이 연관되어 있다. 이런 요소들은 때 묻지 않은 원시인이라는 18세기의 관념에서부터, 예술의 '기원들'을 찾고자 했고 고갱과 콘래드처럼 성적 방종과 어두운 영성을 원주민들에게 투사했던 19세기를 거쳐, '이 이름 없는 미개인들'의 '완전한 조형적 자유'를 선심 쓰듯 찬미한 로저 프라이 같은 20세기 초의 형식주의와 표현주의 이론가들에게까지 이른다.

이어서 '원시'라는 단어는 미술관 입구나 책 표지에서 사라지다시피 했다 (Fabian 1983; Clifford 1988; Torgovnick 1990). 내가 1983년에 남서부 인디언 예술을 전문으로 하는 피닉스 소재 허드미술관Heard Museum을 처음 방문했을 때는 '인류학＊원시 예술'이라는 단어들이 아직 정문 벽에 붙어 있었다. 그런데 1991년이 되자 그 단어들은 제거되었을 뿐만 아니라, 한 술 더 떠서 허드미술관 자체가 《이국적 환상: 예술, 로맨스, 시장Exotic Illusion: Art, Romance, and the Market Place》이라는 전시회를 열었다. 이것은 원주민들이 만든 물건들을 예술로 전용하는 것에 대한 질문을 일으킨 전시회였다.

그러나 정치적으로 올바르지 않은 용어를 없애는 일은 환상만 낳을 수도 있다. 말을 바꾸면 생각도 바뀐다는 것이 그런 환상이다.[2] 일부 선의의 비평가들은 '원시적'이라는 용어가 부당하게 자민족 중심적이므로 그냥 빼버릴 수 있는 반면, '예술'이라는 용어는 찬사이고 보편적이므로 유지해도 된다고 본다. 따라서 그들은 여전히 민족지학적인 물건들이 '예술작품의 지위로 격상'되었다고 말한다(Price 1989, 68). 그러나 이런 격상은 통상 유럽의 순수예술 개념과 맞는 물건들만 승격시키는 경향이 있었고, 그렇지 않은 나머지는 수공예의 지위로 좌천시켰다. 원래의 문화에서는 그런 구분이 존재하지 않았는데도 말이다. 예를 들어 1980년대에 알래스카 주 예술위원회의 대표는 알래스카의 이누이트 족에게 상아 조각과 구슬 세공은 '예술'이므로 지원을 받을 수 있으나 카약이나 작살 제작은 경우가 다르다는 점을 끝없이 설명해야만 했다(Jones 1986). 우리에게는 예술과 수공예로 자연스럽게 구분되는 듯한 것들이 구미의 예술 체계에 문화적으로 익숙하지 않은 사람들에게는 단순히 자의적인 구분으로만 보이는 것이

2. '부족'이라는 용어는 '원시'라는 용어와 똑같은 문제점을 많이 내포하고 있다. 그러나 이런 작품들을 만들어낸 셀 수 없이 다양한 사회들을 지칭하는 만족스러운 일반 용어를 찾기는 어렵다. 완벽한 구분을 해주는 용어는 아니지만, 나는 이의가 가장 적을 수 있는 '소규모small scale'라는 말을 쓰기로 했다. 앤더슨Anderson(1989)과 그레이번Graburn(1976)을 보라. 프랑스에서는 루브르 박물관이 2000년 봄에 '원시 예술' 전시관 개관을 고려만 했을 뿐인데도 일부 인사들이 '최초의 예술arts premiers'이라는 말이 더 좋겠다는 의견을 제시했다.

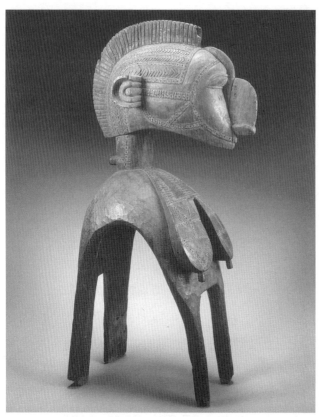

도판 77. 바가족. 머리 장식(님바). 19세기 중반에서 20세기 초. 119.4x33x61cm. W. G. Field Fund, Inc., and E. E. Ayer Endowment in memory of Charles L. Huchinson, 1957.160. Photograph ⓒ 2000, Art Institute of Chicago, All Rights Reserved. 원래의 맥락에서 이와 유사한 머리 장식이 의상과 함께 등장한 모습을 보려면, 도판 78과 비교.

다. '예술 대 수공예'의 양극성은 비서구 사회의 예술을 (순수)예술이라는 이질적인 틀에 억지로 맞추든가, 아니면 단순한 수공예로 치부해버리든가, 둘 중의 하나를 강요하는 것처럼 보인다. 우리가 찬미하는 그들의 음악, 춤, 조각을 수공예의 지위로 강등시키는 부정적인 자민족 중심주의를 피하기 위해, 우리는 이들을 순수예술로 동화시키는 긍정적인 자민족 중심주의를 포용한다. 아프리카나 폴리네시아의 가면들을 제의의 맥락에서 떼어내고 의상과도 분리한 다음, 우리가 일요일에 가서 관조할 수 있도록

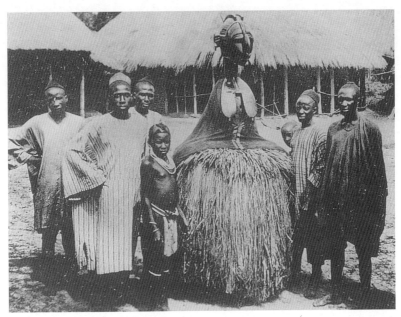

도판 78. 바가족과 님바 머리장식 및 의상. 사진의 출처는 André Arcin, Histoire de al Guinée français (Paris: A Challamel, 1911). 이 사진은 순간정지 촬영이 보편화되기 이전에 포즈를 잡고 찍은 것이다. 따라서 수많은 사람들이 북을 치며 춤을 추고 노래하면서 참여했던 극적인 제례의 일환으로 님바 의장을 갖춘 인물이 행한 역동적인 동작을 볼 수는 없다.

플렉시글라스 함에 고이 담아 놓는 것이다. 그러나 가치의 정점에 '예술 자체를 위한 예술'을 놓는 사람들에게는 이런 조치가 불가피한 '승격'으로 보일 뿐이다(도 77, 78).

'원시 예술'이나 '부족 예술'이라는 문구에 들어 있는 '예술'을 재고하려다가 잘못되는 경우를 가장 잘 드러내는 것이 '원시 모조품'에 대한 경종과 '관광 예술'에 대한 경멸이다. 유럽인과 미국인들이 소규모 사회의 물건들과 음악이며 춤을 **예술**로 여겨 수집하고 녹음하기 시작하자마자, 그 사회의 사람들은 이 새로운 기회를 거의 즉시 받아들였다. 오늘날 외부인들을 위해 제의용 춤과 음악을 공연하고 조각, 직물, 도자기를 생산하는 것은 많은 소규모 공동체들의 주 수입원이 되었다(Jules-Rosette 1984). 그러나 유럽인들과 미국인들은 거래를 나쁘게 보는 순수예술의 편견 때문에

돈을 벌기 위한 공연이나 물건은 무엇이든 경시하고, 오직 그들이 진품 authentic이라고 보는 것만을 찾는다. '진품'은 보통 전통적인 목적에 쓰기 위해 전승된 양식으로 제작되었던 물건들만을 의미한다. 반면에 외부인들에게 팔기 위해 제작된 것들은 모조품이나 관광 예술, 수공예 키치라는 경멸을 당한다. 아프리카 미술 화랑에 진열된 가면의 가격표를 보면 가끔, 그 가면을 사용한 '부족'의 명칭뿐만 아니라 또한 "춤추는 데 사용되었다"는 구절을 연필로 적어놓은 것을 보게 된다. 이런 태도에서 개념상으로 흥미로운 점은 우리 식 의미의 '예술'로 의도된 것이 아니라 기능적인 용품으로 만들어진 물건들이 '진품 부족 예술'로 간주되는 반면에, 우리 식 의미의 '예술'로 의도된 물건, 다시 말해 주로 외양 때문에 감상되고 구입되는 물건은 수공예의 지위로 떨어진다는 것이다. '부족 예술' 시장의 맥락 안에서는, '순수예술 대 수공예'라는 유럽의 전통적인 구분이 역설적으로 전도된다. 실용적인 물건은 예술의 지위로 격상되고 비실용적인 물건은 수공예의 범주로 격하되는 것이다.

물론 외부인들에게 판매하려고 조각한 가면이나 권력자상과 제의에 사용되었던 뜻 깊은 물품들 사이에는 **분명** 중요한 차이가 있다. 하지만 그것이 예술과 수공예 사이의 차이는 아니다. 특별한 의식에 사용하기 위해 만든 조각품의 정신적 의미는 우리가 순수예술에 있다고 생각하는 정신성과 똑같은 것이 아니다. 바울레 족의 조각가가 제의에서 춤출 때 쓸 무시무시한 헬멧 가면을 만드는 것은 그가 사는 마을을 지키기 위해서다. 그러나 일단 이 가면이 미술관의 전시함 안에 격리되거나, 다탁에 올려놓을 눈요기용 책에 쓸 사진으로 찍히거나, 현대 예술 담론으로 포장되거나 하고 나면, 그 가면의 의미는 상이한 체계로 진입하게 된다. 가면과 연관된 풍부한 이야기들이 서양 예술에 식상한 관람객들에게 흥분의 전율을 일으킬 수는 있을 것이다. 그러나 루브르에 전시하겠다고 이탈리아의 교회에서 뜯어온 제단화를 두고 카트르메르가 한 말처럼, 이제 그 가면은 오로지 예술이 된 것이다.[3]

'예술 대 수공예'의 분리가 낳는 왜곡의 결과에 대한 인식이 보다 널리 퍼지고 있다는 표시들이 있다. 일부 미술관들은 기존의 보석함 식 전시를 지속했지만, 다른 미술관들, 예컨대 허드미술관은 앞서 언급한 1991년의 전시에서 유럽의 순수예술 체계와 예술/수공예가 사회와 통합되어 있는 다른 문화의 전통 사이에 존재하는 차이점을 보다 직접적으로 다루었다. 1997년에 수잔 포겔Susan Vogel이 열었던 모범적인 전시회《바울레 족: 서양의 시각에서 본 아프리카 예술Baule: African Art Western Eyes》은 너무나 효과적으로 대상의 맥락을 되살리고 차이의 문제를 제기한 나머지, 일부 비평가들은 이를 두고 마치 인류학 전시회 같다고 불평하기도 했다(Vogel 1997). 때로는 원주민들이 직접 외부인이 시도하는 '승격'을 무력화하기도 했다. 북아메리카 원주민 주니 족은 덴버미술관을 압박하여 자신들의 아하우타(전쟁 신)를 돌려받았고, 북서부 연안의 콰퀼스 족은 자신들의 물건을 모아 전형적인 유럽-미국의 미술관과 다른 원칙으로 운영하는 문화 박물관들에 기증했다(Clifford 1988, 1997). 심지어 보다 전통적인 미술관들에서조차도 아메리카 원주민들의 목소리가 차지하는 비중이 커졌다. 예를 들어 산타페의 인디언예술문화박물관은 아메리카 원주민들이 연구와 교육, 전시 활동의 형성에 조력하는 새로운 부류의 박물관인데, 아파치 족, 호피 족, 테와 족의 혼혈인 마이클 라카파Michael Lacapa는 이곳에서 열린 한 전시회에 참석하여 다음과 같이 말했다.

내 가족들이 손으로 만든 물건을 어떤 이름으로 불러야 할까요? 우리 집

3. 복제품(큐레이터나 미술 거래상은 '모조품'이라 한다)을 만드는 조각 공방 대부분이 제의에 쓰일 조각물도 만든다. 그들은 자신들의 직업을 "그저 무덤덤하게, 후원자들이 정한 요구 사항을 충족시키는 데 목표를 두는 것"이라고 보는 경향이 있다(Kasfir 1992, 45). 실제 복제품 공방에 대한 최고의 논의들 가운데는 Ross and Reichert(1983)가 있다. '관광 예술'에 관련된 복잡한 상징적 상호교환에 대해서는 Jules-Rosette(1984)를 보라. 아프리카 미술 시장에 관해서는 Steiner(1994)를 보라. 동화를 옹호하는 입장으로는 Danto(1994), Davies(2000), Dutton(2000)을 보라. 동화를 비판하는 입장으로는 Shiner(1994)를 보라.

에서는 그것을 이야기가 그려진 도자기라고 해요. 외가에서는 그것을 신랑집에 줄 푸른 옥수수 가루를 담는 혼례용 바구니라고 하죠. 할머니 집에서는 그것을 카치나 인형Kachina doll이라고 부릅니다. 호피 족의 세계를 제대로 담은 생명력의 이미지를 조각한 것이죠. 이렇게 우리는 생활용품을 만들어, 보고 만지고 느낍니다. 이걸 '예술'이라고 불러야 할까요? 전 그렇지 않았으면 합니다. 그렇게 부른다면 이 물건들은 영혼을 잃을 거거든요. 그것이 지닌 생명도, 그것을 사용한 사람들도요.[4]

아프리카와 태평양에는 아직도 전통 예술을 생산하고 있는 소규모 사회들이 많지만, 이들은 수십 년 동안 신흥 민족국가의 일부가 되었고, 이런 국가들에서 진행된 급속한 현대화로 인해 전통 예술의 사회적, 종교적 맥락은 꾸준히 훼손되었다. 아프리카 국가들 가운데는 자신들의 문화유산이 탐욕스러운 세계 미술 시장 속으로 사라지는 것을 막으려 하면서도 유럽의 모델을 본뜬 미술학교와 미술관들을 지원하는 국가들도 일부 있다. 전통적인 가면이나 인물상은 아프리카 상류 계층의 수집 품목이 되었고, 몇몇 아프리카 정부는 이제 국립박물관에 전시할 제의용 물품을 재생산할 전통 조각가들을 찾고 있는 실정이다. 그러나 전통적인 조각과 음악, 제의가 사라지거나 또는 혼성 장르로 변형되고 있던 바로 그때, 도시화된 아프리카의 환경에서 활동하는 많은 화가, 조각가, 음악가, 작가들은 최신의 장르와 스타일을 사용하여 국제시장에 성공적으로 진출하고 있었다. 많은 아메리카 원주민 예술가들이 자신들을 '인디언 예술가'로 정형화하는 백인들의 경향에 분개하듯이, 아프리카인 화가와 조각가는 자신들을 단순히 세계화된 순수예술 또는 대중예술 체계 안에서 활동하는 예술가로 본다(Oguibe and Enzwezor 1999). 한편 유럽과 미국의 많은 미술상,

4. 나는 이 진술을 1997년에 산타페 박물관을 방문했을 때 보았다. 2000년 7월 현재 산타페 박물관의 웹사이트는 이 박물관의 임무를 다음과 같이 정의하고 있다. "아메리카 원주민의 예술과 문화를 해석하는 새로운 접근법을 개척한다. 이 접근법에서는 원주민과 비원주민이 적극적인 협력자가 되어 자료 조사, 학술 활동, 전시, 교육에 임한다"(http://www.misclab.org).

화랑, 미술관들은 전통적인 제의용 조각품을 계속 선호하지만, 이제는 그 뿐만 아니라 자동차 모양의 관에서부터 새총과 이발소 간판에 이르기까지 동시대 아프리카의 기능예술과 민속예술 작품들도 동화시키기 시작했다(Vogel 1991; Steiner 1994).[5]

예술로서의 수공예

다른 문화의 예술을 전용하는 데 '순수예술 대 수공예'의 구분이 사용된다는 것은 놀라운 일이 아니다. 하지만 수공예들을 분리하는 데 이 구분이 사용되는 것을 보면 **실로** 놀라게 된다. 수공예는 그런 구분을 극복하리라는 것이 모리스가 품었던 희망이었기 때문이다. 이른바 '예술로서의 수공예 운동crafts-as-art movement' 지지자들이 주장하는 것은 이 운동이 '순수예술 대 수공예' 사이의 장벽을 무너뜨렸다는 것이다. 그러나 이 운동의 실제 결과는 스튜디오 공예 자체의 접근법만 예술과 수공예로 분리한 것이었다. 수공예 매체가 순수예술로 동화되기 시작한 것은 1950년대 말이었으며, 이는 두 방향에서 이루어졌다. 한쪽은 수공예와 동일시되는 재료를 택하기 시작한 미술가들이었고, 다른 한쪽은 순수예술의 양식과 비기능적인 목적을 택하기 시작한 수공예인들이었다. 제2차 세계대전 이후 많

5. 부족 예술을 전용할 때 발생하는 문제들은 민속예술을 순수예술로 흡수하려는 열렬한 현상에서도 일부 똑같이 나타난다. 예를 들어 민속학자 존 마이클 블라크John Michael Vlach는 민속 퀼트, 도기, 가구가 "순수예술보다 미약하고 불완전한 반향이 아닌, 순수예술과 동등한 것으로" 간주되어야 한다고 주장했다(1991). 헨리 글래시Henri Glassie는 대부분의 민속 물품이 그것을 만들고 사용하는 사람들에 의해 수공예 기술과 기능의 견지에서 판단된다는 사실을 받아들이면서도, 수공예가 아니라 예술이라는 이름을 붙여야 한다고 말한다. "우리 사이에서 예술은 무척이나 격이 높은 말"이기 때문이라는 것이다(1989, 50). 나는 민속예술의 지위를 끌어올리려는 블라크와 글래시의 욕구에 공감하지만, 두 사람 중 누구도 이런 왜곡을 초래한 순수예술의 범주를 의문시하지 않았다는 것이 놀랍다. 그들은 그저 민속예술을 순수예술의 범주에 집어넣기를 원했던 것이다. 이런 왜곡은 '아웃사이더' 예술이라 불리는 것이 전용될 때 훨씬 더 심하게 일어난다. 아웃사이더 예술은 심리적이고 종교적인 차원에서 제작자의 깊은 갈등과 비전을 담고 있지만, 이런 요소들은 미술관 관람객들의 흥미를 높이기 위해 무시되거나 아니면 활용될 뿐이기 때문이다. Hall and Metcalf(1994)에 실린 Ames, Cubbs, Lippard, Metcalf의 논문들을 보라.

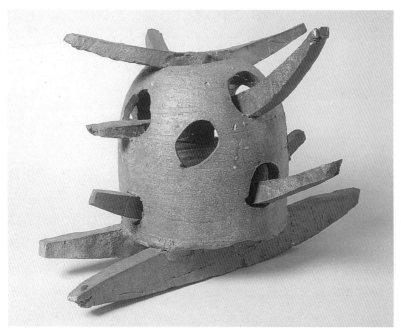

도판 79. 피터 볼커스, 〈흔들 단지〉(1956). 바퀴 없이 석판 위에 세운 석기. Courtesy National Museum of American Art, Smithsonian Institution, Washington, D. C./Art Resource, New York.

은 대학에서 순수미술 학부가 스튜디오 공예 프로그램을 제공하기 시작했다. 이는 미술 학부에서 도자기, 직조, 목공을 배우는 학생들이 생겨났다는 뜻이다. 이 학생들은 경우가 달랐더라면 견습 생활이나 직업학교를 거쳤을 테지만, 이제는 회화나 조각이나 그래픽을 배우는 동기생들과 똑같은 종류의 미술사와 미술계 관념들을 흡수하게 되었다. 이윽고 1950년대 말에는 네오다다와 팝 미술가들이 목재, 점토, 섬유, 합성수지, 플라스틱을 가지고 실험을 시작했고, 피터 불코스Peter Voulkos 같은 몇몇 도예가들은 유약을 추상표현주의 양식으로 바르고, 그릇 형태에 여러 개의 주둥이와 기묘한 돌출부를 만들거나 또는 구멍을 뚫어서 '단지'로는 쓸 수 없게 만들기 시작했다(도 79). 볼커스와 그를 따르는 추종자들의 명칭은 이내 '도공potter'이나 '수공예인'이 아니라 '도예 조각가ceramic sculptor'가 되었

도판 80. 아메리카 퀼트(1842), 마운트 홀리, 뉴저지. 엘라 마리 디킨을 위한 침대보. 264.7x
272.6cm. Gift of Betsey Leeds Tait Puth, 1978.923. Photography by Nancy Finn, ⓒ 2000, Art Institute
of Chicago. All Rights Reserved. 과거에 퀼트는 침대보로 쓰다가 닳아 헤지면 헛간이나 기계 창고
에서 사용했다. 그렇지만 이 작품과 같이 훌륭한 퀼트는 대부분 보존되었고, 만든 사람의 이름을
기리며 후세에 전해졌다. 이러한 작품들은 1970년대에 가격이 치솟으면서 순수예술 소장품으로
대거 입성하기 시작했다.

다(Slivka 1978). 다른 수공예 매체에서도 유사한 변형이 일어났다. 한때 '직
조weaving'였던 것이 '섬유 예술fiber art'로 변모했다. 리노어 타우니Lenore
Tawney, 쉘라 힉스Sheila Hicks, 클레어 자이슬러Claire Zeisler가 삼차원 추상 작
업을 하면서 일어난 일이다. 수공예 가구는 샘 맬루프Sam Maloof, 웬델 캐슬
Wendell Castle, 리처드 아츠와거Richard Artschwager에 의해 '예술 가구art furniture'
로 변모했다. 이들의 견해는 다양해서, 이들의 접근법은 항상 기능적인 것

에서부터 거의 사용할 수 없는 것까지 하나의 연속체를 이루고 있다. 유리 공예에서 대전환이 일어난 시점은 1962년이다. 해리 리틀턴Harry Littleton 이 스튜디오 크기의 가마를 도입한 그때 '유리 예술glass art'이 등장했고, 이후 순수 형태의 극치라고 할 만한 지점에 도달한 데일 치훌리Dale Chihuly의 작업으로 이어졌다.

페미니스트들에게 각별히 힘입어, 퀼트 또한 예술로서의 수공예 운동에 포함되었다. 휘트니미술관이 1971년의 한 전시에 아메리칸 퀼트를 올리자 다른 주요 미술관들도 곧 이를 따라 했다(도 80). 오래된 퀼트를 예술로 수집하려는 소동 속에서 일부 큐레이터와 수집가들이 특히 선호한 것은 암만파 교도들의 퀼트였는데, 이 퀼트의 단순한 기하학적 문양이 추상화를 연상시켰기 때문이다. 이는 실험적인 수공예 부흥으로 시작된 일이었지만, 곧 전문 미술가들이 대거 뛰어들어《예술 퀼트》또는《예술가와 퀼트》같은 전시회가 열렸다(McMorris and Kile 1986). 페미니즘에 영향을 받은 많은 여성 미술가들은 과거의 창조적인 여성들과 접속하는 한 방식으로서 퀼트에 매료되었다. 물론 이따금 전문 미술가들은 그냥 독창적인 문양을 디자인만 하고, 퀼트를 만드는 일은 사람들을 고용하여 맡기기도 했다. 그러나 퀼트에 필요한 바느질 기법을 이미 알고 있거나 배운 미술가들도 있었으며, 이들은 당대의 예술 양식과 다양한 크기, 특이한 재료들을 사용하여 퀼트 벽걸이를 창조해내는 데 경력의 초점을 맞추기 시작했다. 이런 퀼트 벽걸이는 섬유 예술의 일종이었지만, 이를 '퀼트'라고 부르는 것은 품앗이, 특히 퀼트를 함께 만드는 여자들의 모임이 있었던 예전 시골 마을의 생활방식이 연상시키는 온정과 이 벽걸이를 연결하는 하나의 방식이었다. 침대보나 가구 덮개라기보다 예술작품으로 의도된 예술 퀼트들은 가끔 이중의 저항에 부딪쳤다. 바느질에 대한 편견은 여전히 심하여 일부 미술관 큐레이터들이 퀼트 벽걸이를 저지했는가 하면, 몇몇 전통적인 퀼트 제작인과 집단들은 전승된 문양을 따르지도 않고 손으로 바느질을 하지도 않았다는 이유로 예술 퀼트를 거부했다(Huitt 1998).

순수예술계와 수공예계 양쪽에서 수많은 저항이 일어났지만, 예술로서의 수공예라는 새로운 접근 방식은 곧 주요 수공예 기관과 잡지뿐만 아니라 미술대학의 공예학과까지 지배하게 되었다. 비평가 존 페로John Perreault가 말한 대로, 1970년대에 이르러 예술과 수공예를 가르는 선은 '점선'이 되었던 것이다(Manhart and Manhart 1987, 190). 나는 1992년에 〈수공예 예술 비평〉이라는 명칭의 전국 규모 심포지엄에 참석했는데, 그때 나를 가장 놀라게 한 것은 청중들의 반응이었다. "수공예는 예술이다"라고 선언한 사람들은 환호와 갈채를 받았다. 그러나 '수공예'라는 용어에는 그 자체만의 위엄과 명예가 있다는 견해, 또는 "나는 예전에 수공예가 예술이라고 말하는 우를 범한 적이 있다. 아니다. 수공예는 예술보다 훌륭하다"는 페로의 도발적인 발언에는 모두 침묵하고 망설였다. 심지어 워싱턴 D. C. 스미소니언 박물관의 렌윅 미국 공예 갤러리Renwick Gallery of American Crafts조차 예술로서의 수공예라는 이상을 열렬하게 포용했다. 1997년 전시회에 걸려 있던 벽면 패널은 "기능이나 디자인이 아니라 미학"이 수집의 "본질적 기준"이라는 선언을 담고 있었다. 또 1999년에 렌윅 갤러리의 상설 전시품이 교체되면서 새로 걸린 패널들은, 이른바 수공예 매체라는 것으로 만들어진 작품들이라도 기실 '예술'이며 기능은 부차적인 것이라는 메시지를 관람객들에게 사정없이 주입했다.

그러나 수공예계가 더 커졌다고 해서 예술로서의 수공예에 대한 의견들이 만장일치를 이루었던 것은 아니다. 1980년대와 1990년대의 수공예 잡지에는 한 달이 멀다 하고 이 문제에 대한 논의가 계속 실렸다(Andrews 1999). 친親예술파는 전통적인 수공예인들을 단순한 기술자로 무시하는 경향이 있었다. 예를 들어 리처드 마이어Richard Meyer가 언젠가 자신을 '도예가'라고 소개하자, 어느 유명한 공예 예술가가 조롱조로 말했다. "벽돌이나 변기를 만드시나 보죠?"(Meyer 1987, 21) 한편 친親공예파는 또 그들대로 예술 족속이 유행을 좇는 피상적인 미술계를 위해 기량과 서비스를 팔고 있다고 비난한다(Barnard 1992). 친예술파 공예가들은 거의 모두 기술이 뛰

어난 명인들이지만, 기술의 중요성을 경시하고, 대체로 전통적인 형태를 거부하며, 기능 따위는 없어도 되는 것으로 취급한다. 구멍이 숭숭 뚫린 단지, 물을 담을 수 없는 컵, 앉을 수 없는 의자, 펼쳐볼 수 없는 책은 예술로서의 수공예를 나타내는 통속적인 특징이 되었다. 철학자 아서 단토의 주장은 보다 섬세한데, 수공예품을 예술로 전환시키는 것은 기능 자체에 대한 거부가 아니라, 수공예품을 단지 잘 만들어졌고 유용하다는 차원에서 의미의 차원으로 들어 올리는 자의식이라고 했다. 단토에 의하면, 가구제작자 개리 녹스 베넷Garry Knox Bennett은 이 점을 알고 있었다. 베넷은 16페니짜리 못을 자신의 아름다운 자단 장롱 앞면에 박고 구부린 다음, 망치로 찍어 후광 모양을 냈다. 베넷은 "예술이 … 의미의 문제고 … 그 자체의 과정들이 중시될 때는 가구도 예술이 될 수 있다는 진리를 단단히 인식시켰다"(1994, 78). 그러나 친공예파의 관점에서 볼 때, 한 점의 가구나 퀼트에서 나오는 의미와 즐거움은 단지 자기 지시적이기만 한 것이 아니라 인간과 깊이 결부되어 있다(Ruff 1983). 퀼트 제작자인 샌디 폭스Sandy Fox가 자신의 소장품에 대해 말했듯이, "나는 퀼트가 몸을 따스하게 지켜주는 데 사용되었으며 세대를 이어 내려왔다는 점을 분명히 하고 싶다"(Diamonstein 1983, 70).

아이러니하게도 1980년대와 1990년대에 미술계의 최첨단을 걸었던 미술가와 비평가들은 대체로 예술로서의 수공예 작품들에 무관심했다. 그들은 흔히 이런 작품들이 지나치게 잘 만들어지고 아름답다고 보았다. 1990년대 초반에는 수공예 기술의 가치가 너무 하락한 나머지, 대단한 찬탄을 받았던 목공예가 마틴 퍼이어Martin Puryear는 어느 인터뷰에서 자신의 뛰어난 수공예 솜씨에 대한 칭찬이 나오자, 마치 예술가로서의 자신의 지위가 위험에 빠진 것을 감지한 것처럼 재빨리 화제를 돌렸다(Danto 1994). 나는 그와 똑같은 증상을, 자칭 '미국 공예 미술관'이라고 하는 렌윅 갤러리가 자신들의 전시 작품들을 두고 수공예가 아니라고 계속 부인하는 데서도 발견한다. 그러나 예술로서의 수공예에서 만들어진 모든 작품들이

열렬하게 예술로 받아들여진다 하더라도, 또 전 세계의 모든 수공예 및 응용예술 미술관들이 그 이름을 '예전에는 수공예라고 했던 매체의 순수예술 미술관' 같은 것으로 바꾼다 하더라도, '순수예술 대 수공예'의 이원론은 극복되지 않을 것이다. 우리가 보았듯이, 예술/수공예, 정신/육체, 남성/여성, 백인/흑인이라는 양극적 사고는 후자를 전자에 종속시키는 사고와 역사적으로 얽혀 있는 것이다. '우월한' 쪽은 그대로 놔둔 채 처지는 쪽의 몇몇 '가치 있는' 표본들을 동화시키는 것으로는 그런 양극성을 넘어서지 못한다. 수공예품 몇 점을 '순수예술의 조건에 맞춰 순수예술 안으로' 흡수하는 것밖에는 되지 않기 때문이다(Guthrie 1988, 29).

예술로서의 건축

스튜디오 공예를 갈라놓은 미학과 기능 사이의 충돌은 건축에서도 계속되었다. 1960년대와 1970년대에 예술 수공예품으로 만들어진 가구, 도자기, 직물이 마음껏 뽐낼 수 있는 이상적인 장소는 건축가가 그 자체 하나의 '예술작품'으로 디자인한 주택이나 아파트의 흰색 벽 안이었다. 그 무렵 건축가의 이상적인 이미지는 자율적인 예술가의 이미지가 되었고, 이런 건축가는 '자신의' 개성적인 비전을 수동적인 소비자에게 하사하는 '고귀한 형태 조달자'였다(Ghirardo 1998, 10). 프랭크 로이드 라이트는 선배인 H. H. 리처드슨Richardson처럼 이미 1920년대와 1930년대에 옷차림과 언변으로 그런 풍조를 세우고, "고결함, 투지, 유일함의 수사를 자의식적으로 사용하여 예술적인 페르소나"를 강화했다(Upton 1998, 265). 물론 전후 시기의 건축가와 비평가들 중에도 주택이나 업무용 건물이 시각적으로 눈길을 끌뿐만 아니라 기능적이기도 해야 한다는 점을 부정한 사람은 거의 없었다. 정반대로, 현대의 건축 운동은 "형태는 기능에서 나온다"는 설리반의 문구를 받아들였다. 그러나 앞서 보았듯이, 이 말은 장식이 없는 기하학적 형태와 새로운 재료 및 테크놀로지의 결합이라는 의미로 해석되었다. 모

든 건축가들이 '기능'을 '예술'의 반대항으로 본 바우하우스의 한네스 마이어처럼 극단으로 가지는 않았지만, 1960년대에 스카이라인을 지배한 길쭉한 직사각 형태들은 '기능주의'와 결부되게 되었다. 심지어 그런 건물들 자체는 대부분 인간적인 의미에서 별로 기능적이지 않았는데도 그랬다. 제2차 세계대전 직후부터 모더니즘이 어떤 저항에 부딪혀왔든 간에, 모더니즘이 강철과 유리로 구현한 직사각 외형, 군더더기 없는 정면, 탁 트인 바닥의 회랑은 기업의 간부들이나 부동산 개발업자들에게 상당한 인기를 끌었다. 이들은 상대적으로 비용이 적게 들고 건설은 빨리 되며 규모는 거대한데다가 추상미술의 인장까지 찍힌 모더니즘 양식을 높이 평가했던 것이다.

모더니즘에 대한 불만의 징조는 1960년에 이미 여러 책을 통해 표면화되기 시작했다. 불도저로 동네 전체를 밀어버리고 대신에 방부제 같은 고층 건물들을 세운 도시 재건 정책의 파산을 폭로한 제인 제이콥스Jane Jacobs의 『미국 대도시의 소멸과 생성The Death and Life of Great American Cities』(1961), 모더니즘 양식의 지루한 환원주의를 비판한 로버트 벤츄리Robert Venturi의 『건축의 복합성과 모순Complexity and Contradiction in Architecture』(1966)이 그런 책들이다. 1970년대에는 포스트모더니즘 운동이 전개되면서 외관 장식, 원주, 뾰족한 지붕, 둥근 천장, 저부조, 색채가 되돌아왔다. 많은 양식 운동들처럼 포스트모더니즘은 몇몇 독특한 건물들을 만들어냈으며, 건물이 재미있을 수도 있다는 생각을 회복시킨 점 또한 포스트모더니즘의 공으로 인정해야 한다. 예를 들어 마이클 그레이브스Michael Graves가 월트 디즈니월드에 지은, 거대한 백조와 조개껍데기를 꼭대기에 얹은 호텔이 그런 건물이다. 그러나 수많은 포스트모더니즘 건축은 주로 양식상의 변화, 표면미학의 문제, 미술사 진영에서만 통하는 농담에 머물렀으며, 건축에서도, 또는 건축가를 주권적 예술가로 보는 건축가 이미지에서도 심대한 혁신을 일으키지는 못했다. 지금껏 포스트모더니즘은 다른 예술에서와 마찬가지로 건축에서도 풍부한 다원주의의 길을 열어주었고, 그 결과 우리는

기하학적인 정육면체에서 조각의 환상을 폭발적으로 드러내는 건물에 이르기까지 모든 형태의 건물을 볼 수 있는 것이다.

기능 이데올로기에서 순수예술이라는 축으로 되돌아간, 모더니즘에서 포스트모더니즘으로의 선회는 '예술 대 수공예'/'미학 대 기능'의 분리가 얼마나 어리석어질 수 있는지를 드러낸다. 일부 모더니즘 비평가들은 과잉반응을 쏟아내 '기능주의'를 몹쓸 말로 만들었다. 그러나 우리는 두 종류의 기능주의, 즉 테크놀로지 기능주의와 인간 중심의 기능주의를 구별할 필요가 있다. 몇몇 모더니즘 건물들은 일과 여가, 생활을 위한 인간적인 환경을 조성하기보다 형태는 기술에서 나온다는 철학을 따라 지은 것 같았다. 많은 모더니즘 건물의 특징은 테크놀로지 기능주의와 천편일률의 직선 형태인데, 이는 재능이 떨어지는 건축가들이 수없이 복사판을 찍어내는 바람에 특히 그렇게 되었다. 포스트모더니즘은 모더니즘 건물의 이런 점들에 대한 반발이지만, 너무 형식주의적이기는 해도 충분히 반길 만한 보충 설명이었다. 건축에서 인간적 기능이 중심 역할을 하도록 복구하는 것은 예술보다 유용성이 우선이라는 식의 조잡한 생각의 승리를 뜻하는 것이 아니다. 그런 복구는 장소에 대한 감각, 부피·빛·형태에 대한 만족스러운 경험, 상징적 의미에 대한 적절한 주목을 기능적인 공간과 통합하는 것을 의미한다.

건축의 기능 가운데 하나가 눈과 정신에 즐거움을 제공하는 것임은 확실하지만, 그로 인해 우리가 건물 안에서 움직이고 그 공간을 이용하여 여러 활동을 하는 가운데 몸이 불편을 겪어야 하는 경우가 너무 잦았다. 예술로서의 수공예 작품들의 경우에서처럼 '예술'로서의 건축에 초점을 맞추게 되면 시각적인 외관을 최우선시하게 되는 위험에 빠질 수 있다. 날마다 그 건물에서 생활하고 일하는 사람들의 경험을 배제하고 방문 비평가나 예술 관광객들에게서 감탄을 자아낼 외관에 집중하게 된다는 말이다. 비톨트 립진스키Witold Rybczynski가 언급했듯이, 과거에는 "사회적, 도시적, 문화적 의미를 전혀 지니지 않는 건물을 중요한 건축물로 여기는 일

도판 81. 프랭크 로이드 라이트, 〈솔로몬 R. 구겐하임 미술관〉, 뉴욕(1959). 뉴욕 5번가에서 보이는 외관. Courtesy Art Resource, New York. 나선형으로 휘어진 설계는 관람객들에게 연속적인 작품 감상을 가능하게 하려는 것이었다. 방문객들은 엘리베이터를 타고 꼭대기 층으로 올라가 경사로를 따라 걸어 내려오게 되어 있다. 연작이나 몇몇 작품들의 유형에 잘 어울리는 전시관이기는 하지만, 큰 작품을 볼 때처럼 뒤로 멀찍이 물러설 수는 없다.

은 상상도 할 수 없었을 것이다. 건물의 미적 완성도가 실제 기능과 유리된 것은 단지 현대에 들어와서뿐이다"(Rybczynski 1994, 3). 델 업턴Dell Upton에 의하면, 개인적 비전을 고객에게 하사하는 예술가-건축가의 이상이 "**예술**-건축"을 "소비문화의 정수를 나타내는 제스처, 수동적인 소비자를 위해 만들어진 상품"으로 변모시켰다(Upton 1998, 283).

미술관은 현대의 순수예술 체계가 구축되는 데 너무나 중요한 역할을 했기 때문에, 미술관 디자인에서 예술과 기능을 관련시키려는 특별한 도전을 감행한 사례들을 간단히 살펴보아야 한다. 20세기 후반부에 미술관은 그 소장품들을 능가하는 '예술작품'을 만들어내려는 건축가-예술가들

게리의 서명 양식으로 통하는 경이적인 조각적 곡선들은 컴퓨터의 도움을 활용해서 설계하고 구조를 계산한 것이다. 빌바오 미술관은 내부도 외부와 마찬가지로 곡선적인데, 이는 몇몇 거대한 상설 전시작들에 맞춘 것이다. 나머지 공간 대부분에서는 기획 전시회들이 열린다.

에게 특히 구미가 당기는 대상이었다. 그런 미술관 건물들은 라이트의 뉴욕 구겐하임 미술관(1956)에서 프랭크 게리Frank Gehry의 빌바오 구겐하임 미술관(1998)에까지 이른다(도 81과 82). 그러나 미술관 역시 교회나 공공건물들처럼 상징적인 기념물이다. 미술관의 경우는 상징하는 것이 예술 자체다. 그렇기에 우리는 기능에 대한 무시를 어느 정도 눈감아주게 된다. 당연히 누구라도 기능과 예술 양자의 최선을 얻고 싶어 했다. 그 자체로 흥미로운 건물인 동시에 전시되는 예술작품들에도 봉사하는 미술관을 원했던 것이다. 그러나 미술관에 전시되는 내용물은 지난 40년에 걸쳐 급격하게 변했다. 많은 동시대 미술가들은 더 이상 관조를 위한 자족적인 대상을 만드는 데 초점을 맞추지 않는다. 시대가 이러하므로 최근에 지어진 몇몇 미술관들은 영구적인 작품을 보관하는 중립적인 장소이기보다 건축

물, 임시 전시회나 설치, 높은 수준의 문화적 여흥을 찾는 대중 사이에서 상호작용을 경험하는 장소로 설계되었다(Newhouse 1998).

예술 사진 붐

앞 장에서 보았듯이, 예술 사진은 1940년에 이르러 주요 미술관에 받아들여졌고, 보몬트 뉴홀 같은 큐레이터들은 표현주의와 형식주의의 논변을 결합하여 기능적인 사진의 대대적인 동화를 정당화하는 데 사용했다. 이런 주장과 관행은 전후 시기에 뚜렷한 전환점을 맞이했다. 1955년에 단일 사진 전시회로는 아마 역사상 가장 성공적인 전시회였을《인간 가족The Family of Man》전이 뉴욕 현대미술관에서 열렸다. 뉴욕에서는 매일 3000명이 줄을 섰고, 37개국 순회 전시회를 끝마쳤을 때는 거의 900만에 가까운 사람들이 이 전시를 관람했다.《인간 가족》전은 인류가 하나임을 낭만적으로 찬미하는 전시회였다. 503개의 이미지들이 사랑, 탄생, 유년기, 일, 죽음 등의 주제로 묶여 전시되었다. 이 전시회의 큐레이터인 에드워드 스타이컨은 대중의 찬사를 받았지만, 예술 비평가와 예술 사진가들은 대부분 그를 비방했다. 이들 가운데는 이 전시회가 "전혀 예술이 아니"기 때문에 자연사 박물관으로 옮겨가야 한다고 말한 사람도 있다(Jay 1989, 6). 전시회의 얄팍한 감상주의를 지적한 합당한 불평도 있었다. 그러나 예술 비평가들의 분노를 가장 크게 산 대목은, 스타이컨이 사진을 액자에 끼워 작가의 이름과 함께 따로따로 걸지 않고, 사진을 다양한 크기로 확대한 다음 대지에 붙여 시선을 사로잡는 일련의 몽타주 형식으로 전시한 점이었다(도 83). 사진들은 별개의 예술 대상이라기보다 교훈과 영감을 주는 경험의 일환으로 취급되었다.《인간 가족》전에 대한 깊은 적대감은 주권적 예술가와 신성한 작품을 비호하는 순수예술 담론의 규범들이 침해될 때마다 그 담론의 수호자들이 일으키는 성난 개입을 반영한다. 이런 적대감은 45년이나 지났는데도 그 전시회를 비천하게 언급하는 말들에서 아직도 감

도판 83.《인간 가족》사진 전시회 설치 광경. 뉴욕 현대미술관, 1955년 1월 24일-5월 8일. 사진 © 2000 Museum of Modern Art, New York.

지된다.

《인간 가족》전으로 인해 예술계의 심한 질책을 당한 스타이컨의 뒤를 이어 뉴욕 현대미술관의 사진 큐레이터가 된 존 소코스키John Szarkowski는, 사진을 한 장씩 인화하여 자율적인 예술작품으로 전시하는 관행으로 돌 아갔다. 그러나 소코스키 역시 1960년대와 1970년대에 점증한 사진 관람 객의 환심을 사려 했다. 실용 사진의 전용을 확대하여, 가장 조잡한 상업 사진이나 행사 사진들까지 수용했던 것이다. 그는《보도 사진에서From the Picture Press》라는 전시회를 열어 범죄 장면이나 인간적 흥미를 끄는 이야기 가 담긴 신문 사진들을 전시했다. 이때 소코스키는 사진들에 원래 붙어 있던 캡션을 없애고, 이 사진들을 일련의 '짧은 시'라고 칭했다(1973, 5). 그 러나 예술 사진 영역의 확장에서 이보다 중요한 기여를 한 사람들은 예술 사진을 찍은 사진가들이 아니라, 자신을 미술가라고 보지만 사진을 작업

에 활용하기도 했던 사람들(앤디 워홀, 신디 셔먼, 셰리 레빈, 안드레아스 세라노)이었다. 이제 사진은 두 가지 경로로 미술관에 입성했다. 하나는 순수하게 '사진적인' 독특함과 걸작의 정전을 지닌 하나의 매체로서의 사진(예술로 제작되었든 나중에 전용되었든 상관없이)이고, 다른 하나는 포스트모더니즘 미술가들이 멀티미디어 실험의 일환으로 제작한 사진이다. 포스트모더니즘 미술가들은 연출한 장면, 암실 조작, 콜라주, 최근에는 디지털 이미지와 컴퓨터 향상 처리까지 활용하여 '스트레이트' 사진의 규칙을 주저없이 침해했다.

예술 사진에 대한 열광은 1970년대와 1980년대에 정점에 달했다. 수집가, 미술상, 전통적인 미술관들이 서둘러 사진 붐에 뛰어들었을 뿐만 아니라, 심지어 도서관들도 사진이 실린 19세기 책들을 재분류하기 시작하여 과학이나 역사, 여행 서가에 놓여 있던 책들을 예술 부문으로 옮겼다. 이런 동화 활동으로 인해 과거의 사진들이 지녔던 주제와 원래의 목적은 심지어 그것이 알려져 있는 경우에도 **예술**로 재처리되기 위해 중화되었다(Crimp 1993). 물론 미술관과 미술사학자들이 모든 사진을 순수예술로 전용했던 것은 아니다. 중세의 것이라거나 요루바 족의 물품이라고 해서 다 순수예술로 받아들이는 것이 아니라 특정한 미학적 의제와 맞는 것들만 받아들이는 것과 마찬가지다. '순수예술 대 수공예'의 분리는 사진에 계속 적용되어 거의 대동소이한 수천 개의 역사적 이미지들 가운데 어떤 것이 "예술의 신전으로 들어갈 관문을 통과할지"를 결정한다(Solomon-Godeau 1991, 22). '원시' 예술이나 민속 퀼트의 경우에서처럼 통상 재분류와 동화는 더 높은 지위로 승격되는 좋은 일이라고들 본다. 그러나 많은 사진들을 예술로 탈바꿈시키는 과정에서 우리는 사진의 증언 능력을 상쇄하기도 한다. 예를 들어 미술관과 미술사 텍스트의 맥락에서 볼 때, 나치 독일의 베르겐-벨젠 강제 수용소 생존자들의 사진은 유대인 대학살의 증거가 아니라 작가 마가렛 버크-화이트Margaret Bourke-White의 **예술**을 증언하는 작품이 되는 것이다.

문학의 죽음?

문학에서 나타나는 '예술 대 수공예'라는 양극성은 그 자체로 감상되는 자율적인 '문학'과 일상적인 즐거움이나 효용을 목적으로 하는 '단순 글짓기' 사이의 구분이다. 보다 광범위한 문화의 맥락에서는, 서평을 쓰는 이들이 흔히 문학과 단순 소설을 대비하기 위해 이 구분을 사용하곤 한다. 이런 대비는 한 서점 체인을 통해서 구체적으로도 확인된다. 그 서점은 한 벽면 전체를 '소설'에 할당하고 오스틴이나 톨스토이가 포함된 이른바 '문학' 부문은 근처의 선반 몇 칸에만 둔다. 물론 **문학** 대 글짓기'의 구분을 드러내는 가장 강력한 제도적 표현은 학교나 대학에서 가르치는 전통적인 정전이었다. 1940년경부터 1970년까지 문학을 여타의 글짓기에서 분리하는 관점은 종종 '신비평'의 원칙들에 의해 정당화되곤 했다. 이 형식주의의 견해에서 볼 때, 소설이나 희곡 또는 시는 그 내부적 통일성을 세심하게 검토해야 하는 자족적인 대상이었다. 물론 그렇다고 해서 나에게 대학 영어를 가르친 1950년대의 선생님들이 문학이야말로 가장 심오한 정신적 자양분이라는 주장을 펴지 못했던 것은 아니며, 나는 세속의 성직자로서 맡은 바 역할을 다했던 많은 선생님들의 온정과 열의를 기억하고 있다.

이 사랑스러운 세계는 1960년대에 거칠게 무너졌다. 민권운동이나 반전운동 같은 갈등뿐만 아니라 구조주의와 해체론처럼 프랑스에서 건너온 새 이론들 때문이었다. 새로운 이론들은 그 자체가 다소 형식주의적이고 서로 충돌했지만, '문학'과 '위대한 작가'라는 신성한 개념들에 대해 관심이 없었다는 점은 공통적이었다. 롤랑 바르트Roland Barthes의 「작품에서 텍스트로From Work to Text」와 「저자의 죽음The Death of the Author」은 새로운 이론을 제시한 글들 가운데 가장 이해하기 쉬운 것으로, 그 제목은 이론의 요점을 확실하게 전달했다. 구조주의자들은 결혼 관례나 의상 스타일, 또는 보도기사에 사용했던 것과 똑같은 기호학 기법을 문학의 걸작들에도 사

용했고, 이를 통해 문학 작품을 '텍스트'로, 즉 사회적이고 언어적인 약호들의 조직으로 취급했다. 저자의 천재성은 이제 일반적으로 유통되는 기호보다 중요하지 않게 되었기 때문에, '저자의 죽음'은 작품에서 텍스트로의 이동이 낳은 필연적인 결과였다. 해체론자들은 **문학** 개념이 처한 상황을 더 나쁘게 만들었을 뿐이다. 그들은 언어가 결코 그 지시 대상에 도달하지 못하며, 기표의 무한 연쇄 속에서 지시 대상을 끊임없이 치환하는 가운데 심지어 구조주의자들의 '텍스트'조차도 가망 없이 지연되는 의미들의 장으로 만들어버린다고 주장했다. 구조주의와 해체론으로도 성이 차지 않는 듯이, 독자 반응 이론이나 신역사주의 같은 새로운 이론적 접근들은 전통적인 작품들과 저자들을 사회적 결정론의 그물 속으로 훨씬 더 깊이 던져 넣었으니, 페미니즘, 마르크스주의, 아프리카 중심주의, 게이/레즈비언, 탈식민주의 이론가들은 전통적인 문학의 정전을 일러 남성, 중류층, 이성애자, 백인, 유럽중심주의가 낳은 편협한 산물이라고 비난했다.

문학의 위대한 작품들과 작가들에게 연타로 쏟아진 이런 공격에 전통주의자들은 깊은 상처를 받았다. 새 이론의 접근 방식이 1980년대에 대학원과 문학잡지들을 지배하기 시작하자 반발의 움직임이 일어났다. 1990년대의 수많은 이론 때리기는 기분 나쁜 트집 잡기와 사람들이 '문학을 사랑하는 데' 만족했던 좋았던 옛 시절에 대한 향수 사이에서 오락가락했다. 많은 '이론가들'은 또 그들 나름대로 장황한 전문용어와 자신들만이 도덕적으로 높은 곳에 있다고 믿는 자들의 거만한 어조를 계속 과시했다. 궁지에 빠진 문학의 상황을 보다 잘 개관한 책들 가운데 한 책에 달린 제목처럼, 우리는 과연 '문학의 죽음'에 위협을 느끼는가?(Kernan 1990) 만약 위협의 대상이 영원한 **문학**이라는 개념, 즉 교양 있는 엘리트의 정신적 위안을 위해 어떤 '이상적 질서'를 형성하는 자족적 작품들이라는 개념이라면, 그런 것은 어쩌면 죽어도 될 것이다. 그렇다고 우리가 정반대로 달려가 모든 텍스트를 똑같이 취급해야 한다는 뜻은 아니다. 그러나 **문학** 대 글짓기'의 양극성은 그 아래 깔린 '순수예술 대 수공예'의 이분법처럼 우

리의 생각과 관행에 너무나 깊이 박혀 있어서, 끊어진 반쪽들을 다시 합치기는 쉽지 않을 것이다. 이론/반이론의 소란한 논쟁에 가려 잘 들리지는 않았지만, 정녕 '문학적'인 것을 재정의하고 아울러 현대의 **문학** 개념이 지녔던 본질주의와 엘리트주의의 함정에 다시 빠지지 않으면서 다문화적인 정전을 창조하고자 노력해온 보다 조용한 목소리들도 있다(Bérubé 1998; Scholes 1998; Widdowson 1999).

대량 예술

'진지한' 문학, 음악, 연극의 생존을 둘러싼 좀 더 유구한 걱정거리는 대중소설, 음반, 라디오, 텔레비전, 영화가 낳은 경쟁이었다. 수준 높은 문화의 수호자들은 일상적인 즐거움과 기분 전환을 '단순 오락'으로 무시하는 경향이 있었지만, 군소 예술에 종사하는 사람들은 떳떳하게 '예술'과 '예술가'라는 호칭을 주장했다. 팝 가수 배리 매닐로Barry Manilow는 1991년의 한 인터뷰에서, 예술과 예술가의 현대적 이상에나 적합할 모든 고뇌를 보여주었다. "이건 예술도 아니고 음악도 아닌 지경에 이르렀어요. 이건 그냥 비즈니스예요. … 너무 크고 너무 빠르게 만들다가 저는 균형을 잃었습니다. 이런 일은 수많은 예술가에게 일어나는데, 그러면 절대 제자리로 돌아가지 못해요. … 예술은 참패했어요"(Holden 1991). 작품, 관객, 제도에서 19세기에 일어난 분리는 20세기 전반에도 대체로 유지되었지만, 영화, 라디오, 녹음, 사진 인쇄의 팽창과 향상은 순수예술과 대중예술의 관계를 점차 변화시켰다. 발터 벤야민은 마르크스주의의 입장에서 복잡하고 미묘한 논의를 전개하며 새로운 대량 예술을 포용했지만, 미국의 비평가 길버트 셀데스Gilbert Seldes의 논의는 간단했다. 그는 연재만화나 영화 같은 대중예술에서도 이미 조지 해리먼George Herriman과 찰리 채플린Charlie Chaplin 같은 대가들이 배출되었다는 것만으로도 충분하다고 보았던 것이다(Seldes[1924] 1957). 그러나 콜링우드와 드와이트 맥도널드Dwight MacDonald

부터 테오도르 아도르노와 클레멘트 그린버그에 이르기까지 20세기 초반의 철학자와 비평가 대다수는 진지한 예술과 대중예술 사이의 깊은 대립에 대한 자신들의 신념을 열성적으로 되풀이했다. 새로운 매체는 고급 예술작품을 접근 가능한 버전으로 만들어 대량 배포될 수 있게 했지만, 그린버그 같은 비평가들은 그런 '중간층' 문화를 비웃으면서, 아방가르드냐 키치냐라는 종말론적인 선택을 지식인들에게 들이밀었다(Greenberg 1961; Kulka 1996).

새로운 매체에 호의적이었던 많은 비평가들은 이보다 앞서 소설과 사진에 이용되었던 패턴을 따라 '순수예술 대 수공예'의 구분을 영화와 재즈 **내부에** 적용했다. 복합적이거나 형식이 실험적이거나 주제가 대담하다는 점에서 '예술 소설' 또는 '예술 사진'이 쉽게 이해되는 소설 또는 사진과 구별되었던 것처럼, '예술 영화'의 전통 역시 그렇게 발전해나갔다. 재즈 역시 음악의 영역 내에서 분리되었다. 찰리 파커Charlie Parker, 디지 길레스피 Dizzy Gillespie, 셀로니어스 멍크Thelonius Monk가 초기에 기울인 노력 덕분에, 재즈의 일부는 시끄러운 클럽의 댄스 음악에서 순수한 청취를 위한 공인된 예술 형식으로 전환되었으며, 나머지는 스윙 등의 대중적인 장르로 발전했다. 이제 예술 재즈는 고전음악과 더불어 음악학교에서 교육될 뿐만 아니라 '박물관'의 위상을 성취하기까지 했다. 링컨센터의 순회공연 밴드는 전국에서 온 점잖은 중류층 청중들을 위해 엘링턴 등의 재즈 클래식을 연주한다. 그러나 순수예술의 모델, 특히 예술가의 이미지를 고독한 영웅으로 그리는 모델은 재즈와 영화 같은 예술과 잘 맞지 않는다. 종종 재즈와 영화에서는 최고의 산물들이 협입을 통해 나오는 경우가 많기 때문이다. 예를 들어 영화를 순수예술로 보는 연구는 고독한 예술가-천재의 이상에 따라 작가인 감독에게 초점을 맞추었고, 이는 수년 동안 영화 비평을 지배했다. 이런 관행은 우리가 영화를 언급할 때 어떤 '감독의' 영화라고 하는 습관에 여전히 남아 있다. 〈시민 케인Citizen Kane〉 같은 영화는 20세기 최고의 영화 가운데 하나로 간주되고 이는 정당하지만, 그렇다 해도

도판 84. 〈시민 케인〉(1941)의 한 장면. 오손 웰스 감독, 허만 맨키비츠 각본, 그렉 톨랜드 촬영.
Courtesy Museum of Modern Art/Film Stills Archive, New York. Turner Entertainment Company.

그것은 오손 웰스Orson Welles 감독만큼이나 허만 맨키비츠Herman Mankiewicz
의 각본과 그렉 톨랜드Greg Toland의 촬영 덕분이기도 하다(도 84).

그러나 예술 음악이나 예술 영화와 대중음악이나 영화 사이의 경계는
점점 더 흐려져, 경계선이 있다기보다 연속체에 가까운 것이 되었다. 음악
에서는 20세기 초에 이미 바르톡, 아이브스, 스트라빈스키가 시도한 고전
음악과 대중음악, 민속음악, 종족음악 사이의 소통이 아직도 활발하게 일
어나고 있으며, 대중음악 쪽에서도 고전음악을 계속 차용하고 있다. 작곡
가 군터 슐러Gunter Schuller는 고전과 재즈 형식을 융합한 자신의 음악을 옹
호하면서 이렇게 말했다. "이것은 **모든 음악이 평등하게 창조되었다**고 믿
는 음악을 만드는 방법이다"(Schwartz and Childs 1998, 413). 20세기의 뛰어난 영
화감독들을 꼽자면, 초기에는 채플린, 에이젠슈타인, 르누아르, 후기에는

히치콕, 트뤼포, 구로사와가 있다. 이 거장들은 예술적으로 혁신적이고 도전적이면서도 이해하기 쉽고 대중적인 작품들을 만들었다. 소설에서도 똑같다. 일부 학계의 비평가들은 가장 난해하고 심원한 실험 소설만을 '예술'로 다루지만, 마르그리트 뒤라스Marguerite Duras, 존 업다이크John Updike, 토니 모리슨Toni Morrison, 밀란 쿤데라Milan Kundera의 글들은 광범위한 독자들에게 쉽게 다가가면서도 흥미로운 예술적 효과를 거두었다. 한편 노먼 메일러Norman Mailer, 맥신 홍 킹스턴Maxine Hong Kingston, 조안 디디온Joan Didion 등은 허구와 사실, 순수문학과 사회정치적 문학 사이의 간극을 메워주었다. 이런 작품들은 '뉴저널리즘' 또는 '창조적 논픽션'이라는 이름으로 현재 문학부에서 가르치고 있다.

 대중예술의 위상을 고정시키기가 매우 어려운 이유 중 하나는, 대중예술이 역사적으로 다양한 정치적, 문화적 의제들의 교차점이었으며 때로 놀라운 결과를 낳았다는 것이다. 그래서 과거에는 보수적인 비평가와 급진적인 비평가가 모두 대중예술은 착취를 일삼는 상업적 키치라는 데 자주 동의하곤 했다. 재즈와 대중음악에 대한 테오도르 아도르노의 좌파적 공격은 록 음악에 대한 알란 블룸Allan Bloom의 보수적인 공격보다 훨씬 더 복합적이지만, 난폭하기는 매한가지였다. 아도르노나 드와이트 맥도널드처럼 대중예술을 부정적으로 보았던 많은 이들은 대중예술을 '대량 문화'나 '대량 예술'이라고 불러야 한다고 주장했다. 대중예술은 대중이 만든 문화가 아니라 '문화 산업'이 조종간을 쥐고 조합해낸 것이기 때문이었다. 순수예술과 대량 예술을 '복잡한 것 대 단순한 것', '독창적인 것 대 상투적인 것', '비판적인 것 대 순응적인 것', '도선적인 것 대 도피적인 것'으로 대비시키는 것이 이런 비평가들의 전형적인 견해였다. 그러나 대중예술에 보다 호의적인 이들은 대중예술에서도 최고의 작품들은 종종 복잡하고 독창적이며 도전적이지만 이해의 한도를 넘지는 않으며, 또 '대중'은 수동적인 소비자들의 획일적인 군집이 아니라 의문을 품을 수도 있고 독자적인 해석을 가할 수도 있는 사람들이라고 응수한다. 이런 논변은 1960년대

와 1970년대의 팝아트와 음악 및 문학의 크로스오버 실험으로 인해 강화되었고, 이에 고무되어 대중문화를 진지한 미적 분석의 대상으로 삼는 비평가들이 예술계와 학계 모두에서 나타났다. 진보적인 문학 교수들은 수업시간에 엘리엇, 울프, 포크너뿐만 아니라 탐정소설, 할리우드 영화, 텔레비전 시트콤까지 다루기 시작했다. 일부 갤러리는 디즈니 만화를 고급미술로 끌어올린 로이 리크텐스타인Roy Lichtenstein의 작품과 더불어 디즈니 만화 패널을 액자에 끼워 전시하기 시작했다.

오늘날에는 많은 비평가와 철학자들이 한탄을 늘어놓는 대신에 예술의 정의를 순수하게 분류적인 차원에서 추구함으로써 순수예술과 대중예술을 화해시키고자 노력하고 있다. 분류적인 정의는 순수예술과 대중예술을 불편부당하게 구분할 수 있도록 해줄 것이다(Dickie 1997). 테드 코헨Ted Cohen의 견해는, 순수예술이 전통에 대한 지식으로 강하게 연결된 감상자들의 작은 공동체들을 창조하는 반면에 대중예술은 우리를 보다 큰 흥미의 공동체들과 느슨하게 연결시킨다는 것이다(1999). 아서 단토는 전통적으로 상업예술 또는 대량 예술이라고 분류되었던 것이라도 그것이 자신의 매체에 대한 진술을 하기 위해 매체를 사용하는 한 대부분 받아들이려 한다(Danto 1997). 노엘 캐롤Noël Carroll은 양쪽의 긍정적인 특징들을 감상할 수 있게끔 해주는 방식으로 아방가르드나 고급 예술을 대량 예술과 구별하는 데 대한 폭넓은 논거를 발전시켰다(1998).

예술을 중립적인 범주로 보게끔 하려는 일부 철학자들의 시도에도 불구하고, 어떤 것이 예술인지 아닌지에 관심이 있는 대부분의 사람들에게 중요한 것은 평가적 의미다. '예술'과 '예술가'의 주변은 아직도 고매한 함의의 '아우라'로 둘러싸여 있는 것이다(Shusterman 2000). 기계 복제의 시대에는 아우라가 사그라진다는 발터 벤야민의 주장은 자명한 진리로 자주 인용되곤 하지만, 대중매체가 제거한 것이 독창적인 작품의 아우라인지 아니면 예술의 이상 자체를 둘러싼 아우라인지는 확실치 않다. 왜냐하면 자신의 삶을 '신성한 **예술**'에 바치고자 했던 것은 19세기의 사무원뿐만 아니

라 프루스트에서 마돈나에 이르기까지 모든 유형의 수많은 20세기 예술가들도 마찬가지였기 때문이다. 이것이 바로 일부 비평가들에게 전통적인 아프리카나 아메리카 원주민 사회의 음악, 춤, 가면을 예술의 지위로 '승격시키는' 것이 그렇게 중요한 이유고, 또는 점토나 목재로 작업하는 일부 예술가들이 언제라도 단지에 구멍을 뚫거나 말끔하게 완성된 가구에 16페니짜리 못을 박거나 하려는 이유다. 아우라는 비록 희미해졌더라도 여전히 빛나고 있는 것이다.

예술과 생활

'순수예술 대 수공예'의 분리는 그것을 극복하려는 한 세기 반에 걸친 노력에도 불구하고 시들어가는 영광에 매달려 있는 듯하다. 반면 이 분리와 관계가 있으면서도 보다 일반적인 예술과 생활의 분리를 넘어서려는 시도들은 훨씬 진전이 있었던 것 같다(Kaprow 1993). 앞서 보았듯이 일부 다다는 이미 1916년에 예술과 생활의 재결합을 **예술**에 대한 공격의 일환으로 삼았고, 러시아의 구축주의자들은 훨씬 더 전면적인 선언들을 공표함과 더불어, 산업과 국가를 위해 일함으로써 이런 선언들을 뒷받침했다. 그 후 예술과 생활을 다시 하나로 합치려는 노력은 1920년대 파리의 '초현실주의연구소'에서부터 1930년대의 사회적 사실주의 영화, 소설, 회화, 1950년대 뉴욕의 '해프닝', 1960년대 국제상황주의자들의 정치적 제스처와 플럭서스 운동의 예술 희롱에 이르기까지 50년에 걸쳐 한쪽으로 마구 내달렸다. 그러나 20세기의 그 어떤 제스처도 마르셀 뒤샹의 〈샘Fountain〉이 떨친 악명에는 비할 수 없다. 〈샘〉은 뒤샹이 'R. Mutt'라는 서명으로 1917년 뉴욕 독립예술가협회의 전시회에 출품하려 했던 남성용 소변기다(도 85). 이 작품이 실제로 만들어진 시점은 20세기 초지만, 〈샘〉의 영향—그리고 뒤샹이 해석한 이 작품의 함의—이 가장 중요해진 것은 1950년대 이후였다. 뒤샹은 제설용 삽, 병 걸이, 휴대용 빗, 소변기 등을 선언에 의해 순수예술로

도판 85. 마르셀 뒤샹, 〈샘〉(1917). 사진은 알프레드 스티글리츠. 『소경』 제2호(1917년 5월)에 수록된 이미지. Courtesy Philadelphia Museum of Art, the Louise and Walter Arensberg Archives. ⓒ 2001 Artists Rights Society(ARS), New York/ADAGP, Paris/Estate of Marchel Duchamp.

변모시킴으로써 순수예술의 토대를 무너뜨리고 예술과 생활 사이의 구분을 지워버렸다고 일컬어진다. 그러나 뒤샹은 너무나 명민했던 까닭에 단순히 노골적으로 부정적인 입장을 취하지는 않았다. 이는 〈샘〉을 둘러싼 맥락과 그가 후일 자신의 레디메이드에 관해 언급한 말들을 보다 자세히 들여다보면 확연해진다.

뒤샹은 독립예술가협회 위원회의 일원이었는데, 독립예술가협회는 1917년 전시회를 열면서, 여기에는 "심사위원도, 상도 없"으므로 "예술가

라면 누구든" 참여할 수 있다고 선언했다(de Duve 1991, 191). 뒤샹은 동료 예술가들이 했던 말의 진위를 시험해보기로 결정했다. 소변기에 'R. Mutt'라고 서명하여 익명성을 확실히 하자, 협회가 미끼를 물었다. 외설적이고, 예술이 아니며, 사회의 웃음거리가 될 것이라는 이유로 〈샘〉의 전시를 거부한 것이다. 뒤샹은 항의하지 않았다(〈샘〉을 출품한 것이 자신이라는 사실은 여전히 밝히지 않은 채로). 그뿐만 아니라 두 명의 친구와 함께 『소경The Blind Man』이라는 작은 잡지를 발간하여, 〈샘〉을 거부한 행위를 비웃으면서 〈샘〉은 예술이라고 주장했다. 왜냐하면 머트 씨의 "**선택** 때문이다. 그는 일상생활의 용품 하나를 가져다가 새로운 제목과 새로운 관점 아래 위치시킴으로써, 그 용품의 유용한 의미가 사라지도록 만들었다. 그는 그 물건에 대한 새로운 생각을 창조한 것이다"(de Duve 1991, 198).

〈샘〉은 예술작품인가, 반反예술인가? 뒤샹은 언제나 〈샘〉의 요점은 '미적인' 특질이 아니라고 주장했지만, 〈샘〉은 독립예술가협회에 맞서는 전략으로서 그것도 협회가 전시한 회화만큼이나 예술이라는 주장을 내세웠다(Sanouillet and Peterson 1973, 141). 그러나 동시에 〈샘〉은 예술계가 정해놓은 예술의 한계에 근본적으로 도전했다는 의미에서 반예술이었다. 그런데 후자의 경우에도 〈샘〉은 다시금 예술로 보일 터였으니, 〈샘〉의 목적은 예술 체계의 전복이 아니라 그 체계의 개방이었기 때문이다. 뒤샹이 구사한 예술과 반예술의 변증법은 현대 예술 체계를 구성하는 중심 요소들 대부분에 대한 그의 반응에 영향을 미쳤다. 그는 예술이 하나의 별도 영역이자 실체라는 관념을 공격했다. "우리가 예술을 창조하는 것은 우리가 필요로 하는 유일하고도 독특한 용도 때문이다. 예술은 어느 정도 자위행위와 같다. 나는 예술의 본질적인 면을 믿지 않는다"(Cabanne 1971, 100). 그러나 뒤샹은 또한 이렇게도 말할 수 있었다. "[사람은] 오직 예술 안에서만 동물의 상태 너머로 나아갈 수 있다. 예술은 시공간의 지배를 받지 않는 지대로 나아가는 출구이기 때문이다"(Sanouillet and Peterson 1973, 137).

'예술 대 수공예'의 이분법과 뒤샹의 관계 역시 애매했다. 첫눈에 보

기에는 그의 레디메이드가 예술과 수공예의 장벽을 무너뜨리는 것 같지만, 레디메이드는 수공예품이 아니라 예술가의 정신에 의해 그 기능이 제거되고 예술로 변형된 산업 제품이기 때문에 사실상 그 장벽을 강화시킨다. 뒤샹은 예술가들을 '숭상하는 태도' 또한 거부했다. "어원적으로 말하자면, 예술은 '만드는 것'을 의미한다. 사람들은 누구나 만들고 있다. 예술가들만이 아니다. 아마도 다가오는 미래에는 만들어도 주목받지 못하는 시대가 올 것이다"(de Duve 1968, 47, 62). 그럼에도 뒤샹 자신은 '만들되 주목받지 못하는 것'과 거리가 멀었다. 그는 월터 아렌스버그가 자신의 작품들을 모아들이고, 또 그 작품들의 장기 전시를 따내려는 협상에서 가장 유리한 거래를 하는 데 일조했기 때문이다(필라델피아 미술관은 25년을 보증함으로써, 10년을 제시한 시카고 미술관과 5년을 제시한 뉴욕 메트로폴리탄 미술관을 제쳤다)(Cabanne 1971, 87; Kuenzli and Naumann 1990, 4).

현대 예술 체계의 주요 측면들에 대한 뒤샹의 양가적 태도는 장난스러운 현혹의 욕망에서 비롯된 결과물이 아니라, 예술이 사회적 제도로서 지닌 권력에 대한 깊은 인식의 반영이었다. 1913년에 적어둔 한 기록에서 뒤샹은 다음과 같이 질문했다. "사람이 만든 작품 가운데 예술작품이 아닌 것도 있을까?"(Sanouillet and Peterson 1973, 137) 그 후 얼마 지나지 않아 시작한 긴 레디메이드 시리즈는 이 질문을 탐구하기 위한 전략으로 보일 수도 있을 것이다. 그러나 뒤샹의 이런 초기 반예술 제스처들은 다다/초현실주의와 러시아 구축주의의 제스처처럼 순수예술 체계에 대한 비판을 무디게 하는 방식으로 오래전에 예술계로 재포획되었다. 뒤샹은 1960년대에 이렇게 말했다. "레디메이드들이 예술 대상들과 똑같이 숭상되고 있다는 사실은 아마도 내가 예술의 완전한 제거라는 문제를 푸는 데 실패했다는 뜻일 것이다"(Duchamp 1968, 62; Cabanne 1971, 71).

조지 레너드는 예술을 제거하는 데 뒤샹은 실패한 반면 작곡가인 존 케이지는 성공하여, 워즈워스가 희망했던 '더없는 행복의 시간', 즉 예술 대상이 없어도 되고 우리가 '사물들의 빛 속으로' 나아갈 수 있는 시간을

서구 사회에 가져왔다고 주장했다(Leonard 1994). 음악적 아방가르드의 무조음악과 음렬주의 실험이 훨씬 더 자기반영적으로 치달아 평범한 음악 청중들의 접근이 불가능해진 시기에, 케이지와 그에 동조하는 이들은 자족적인 음악 작품이라는 순수예술의 이상에 도전했다. 케이지의 〈4분 33초〉는 확실히 뒤샹의 〈샘〉과 나란히 예술/반예술을 건드린 20세기의 가장 중요한 계기 가운데 하나로 꼽힐 것이다. 〈4분 33초〉는 1952년에 초연되었는데, 당시 피아니스트 데이빗 튜더David Tudor는 무대 위에 올라와 피아노 앞에 앉은 다음 4분 33초 동안 건반 위에 그냥 손을 얹고 있으면서, 제스처를 통해 세 개의 악장을 가리켰다. 음악은 4분 33초 동안의 침묵뿐만 아니라 기침소리, 프로그램을 뒤적이는 소리, 그리고 그 연주회장을 스쳐지나간 다른 소음들로 이루어졌다. 〈4분 33초〉는 우리 주변의 평범한 소리들이 형식적인 악곡들을 연주하는 전통적인 악기들의 소리만큼이나 음악의 한 부분이 될 수 있다는 점을 이전의 그 어느 작품보다도 확실하게 보여주었다. 케이지는 이미 1930년대와 1940년대에 여러 개의 녹음을 결합하거나 '준비된 피아노'(현에 볼트 등의 이물질을 삽입해놓은 피아노)를 위한 곡을 만듦으로써 불확정성과 색다른 소리를 실험했지만, 〈4분 33초〉에서는 불확정성이 너무 커서 무슨 소리가 들릴지 예측할 길이 없었다. 예술과 예술가의 일이 둘 다 우리에게 주변 세계의 '음악'을 가리키는 일로 축소된 듯하다(Kostelanetz 1996).

케이지는 후속 작품들—케이지는 작품 개념을 없애기 위한 노력의 일환으로 이들을 '예술적 악곡art piece'이라고 부르기도 했다—에서 소리의 원천을 다양화하고 절차를 더 무작위적으로 만들어 불확실성을 증가시켰다. 그중에는 마지막 청중이 자리를 뜰 때 비로소 연주를 끝내는 작품도 있었다. 어떤 점에서 케이지는 뒤샹보다 훨씬 더 나아갔다. 뒤샹은 예술가의 역할을 '선택'으로 축소한 반면, 케이지는 예술가의 역할을 단지 불확정성의 상황을 조성하는 것으로 만들었던 것이다. 그러나 그는 또한 작곡가의 지적 능력을 리듬, 선율, 화성의 기량보다 더 강조함으로써, 음악 작품을 생

산하는 수작업에 헌신한 작곡가들보다 훨씬 더 높은 사상가로 작곡가를 추켜올리기도 했다. 케이지 이전의 뒤샹이나 이후의 개념주의자들처럼, 예술과 생활을 결합한다는 것은 수공예 기술이나 기능에 높은 가치를 부여한다는 의미가 아니었다. 그보다는 정신을 자극하여 예술과 주변 세계를 새로운 방식으로 보게 한다는 의미였다. 더욱이 〈샘〉이 예술작품에 대한 물신숭배로부터의 해방이라고 환호를 받는 동시에 다시 예술작품으로의 전용을 당했던 것처럼, 〈4분 33초〉도 마찬가지였다. 〈4분 33초〉를 비롯한 케이지의 다른 작곡, 연주곡, 산문시들은 예술계에 쉽게 동화됨으로써 음악회장이나 갤러리에서 연주되고, 주로 음악, 미술, 문학 강의실과 전문지 등에서 논의된다.

케이지의 〈4분 33초〉 이후 음악적 실험의 가능성은 신시사이저의 발전과 함께 엄청나게 팽창했다. 신시사이저는 학구적인 작곡가들의 고급 음렬주의와 실험주의자들의 야단법석 난장에 모두 거의 무제한의 음역을 제공했다(Nyman 1974). 느슨한 정의의 플럭서스 운동과 연관된 실험주의 작곡가들은 케이지가 발전시키지 않았던 방향을 채택하여, 전통적인 음악회의 절차를 패러디하는 일종의 극장 예술이나 퍼포먼스 예술에 관여했다. 1964-65년의 플럭스오케스트라 콘서트에서는 음악회 프로그램을 종이비행기로 접어 발코니에서 날렸고, 연주자들이 신호에 맞춰 의자에서 굴러떨어졌으며, 플래시 페이퍼로 만든 악보에서 불꽃이 일었고, 벤 보티에Ven Vautier의 〈비밀의 방Secret Room〉 공연은 청중을 '비밀의 방'으로 데려가면서 끝났는데, 그 방은 사실 거리로 나가는 뒷문이었다(Kahn 1993). 청중과 접속하는 보다 전통적인 방법은 전자 음향을 사용하여 맥박이 뛰는 소리와 리듬으로 이루어진 음악적 환경을 창출하는 실험에서 나왔고, 이런 소리와 리듬 중에는 비서구 음악 전통에서 가져온 것이 많았다. 필립 글래스Philip Glass는 리듬을 중심으로 편성된 인도 음악과 선율, 협화음, 화성을 중심으로 진행되는 서구 음악을 통합하여 오페라와 기악곡을 창작했으며, 글래스의 이런 작품들은 열광적인 록 음악 팬들을 위시하여 폭넓은 청중에게

인기가 있었다. 몇몇 음악 비평가들은 글래스 등의 '미니멀리스트' 작곡가들이 꼴사납게도 청중의 인정을 받기 위해 조성과 고동치는 리듬을 이용한다고 비난했다. 그러나 글래스는 자기 자신을, 많은 모더니즘 작곡가들이 칩거하고 있던 고립되고 좁은 학계 바깥의 세계와 '진지한' 음악을 다시 연결시킨 사람으로 생각했다. 수년 동안 글래스는 일용잡직을 전전하며, 또 자신의 앙상블과 순회 연주를 하며 생활했다. 그를 작곡가/연주자라는 예전의 개념으로 되돌아가게 이끈 것은 바로 청중 앞에서 하는 실황 공연이었다. "다시 우리는 청중과 만나는 진짜 사람들이 되었다. 우리는 다시 사람들에게 말하는 법을 배웠다. 우리는 하나의 그룹이라는 배타성을 잃어버렸다. 그런 배타성은 수년의 학계 생활에서 쌓인 것이다. … 우리는 예술가의 역할을 훨씬 더 전통적인 방식으로 보았다. 예술가는 그가 살고 있는 문화의 일부인 것이다"(Duckworth 1995, 337). 그러나 글래스 등의 프로세스 작곡가들이 소수의 중류층 음악회 청중 너머에까지 알려져 있다면, 그것은 1950년대 이래 음악의 발전에서 가장 중요한 요소가 된 녹음 및 재생 장치의 변형과 확산이 점점 더 빠르게 일어난 덕분이다. 이런 장치는 트랜지스터라디오에서 시작하여 카세트를 거쳐 휴대용 CD플레이어에 이른 후 이제 컴퓨터까지 왔다. 가장 넓은 의미에서 음악은 이미 전자기기를 통해 일상생활과 통합되었고, 젊은이들은 예술적 계보를 묻지 않은 채 자신들이 좋아하는 음악에 반응한다.

1960년대 이후 시각예술에서도 상당수의 팝아트, 개념미술, 퍼포먼스, 설치, 환경미술이 순수예술 체계의 양극성에 저항했으며, 예술과 생활의 거리를 좁히려고 노력했다. 이런 노력 가운데는 때로 제니 홀처Jenny Holzer가 가장 유명한 상투어들을 이용해서 만든 전자간판 작업, 예컨대 1985년의 〈내가 원하는 것에서 나를 보호해주세요Protect Me from What I Want〉처럼 매력적인 것도 있었고, 때로는 한스 하케Hans Haacke의 긴장감 감도는 정치적 설치물, 예컨대 1971년 맨해튼 슬럼가 집주인 보유 현황 폭로처럼 보다 위협적인 것도 있었다. 마이클 하이저Michael Heizer와 로버트 스밋슨

Robert Smithson 같은 환경미술가들은 1970년대에 갤러리를 뒤로 하고 미국 서부의 사막으로 나가 거대한 대지 작품을 만들었다. 워홀 등의 팝 미술가들은 예술가와 예술작품의 신성한 아우라를 계속 조롱했고, 개념미술가들은 종종 '작품' 자체를 전혀 만들지 않았다. 비토 아콘치Vitto Acconci의 작품들은 흔히 의자 위로 오르락내리락 하는 것과 같은 반복 행동에 대한 지시로만 구성되었고, 브루스 나우만Bruce Nauman은 입으로 물을 내뿜으면서 이를 〈샘〉이라고 칭함으로써 뒤샹의 〈샘〉을 넘어서는 진전을 이루었다. 캐롤리 슈니만의 〈몸 안의 두루마리〉 같은 퍼포먼스나 요셉 보이스Joseph Beuys의 정치적이고 환경적인 '행위들'은 주로 통상의 미술 전시장 바깥에서 열리거나 또는 전시장과 갈등을 일으키곤 했다. 보이스는 심지어 예술 활동의 일환으로 독일에 정당과 사립대학을 창설하기도 했다. 가르치는 일이든 감자껍질을 벗기는 일이든 사람이 자유롭게 창조적으로 하는 일은 무엇이든 예술이라는 것이 그의 주장이었다. 바바라 크루거Barbara Kruger 같은 페미니즘 미술가들은 자신의 메시지를 확실히 하기 위해 관습적인 광고 기법들을 사용했다. 반면에 주디 시카고Judy Chicago의 〈디너 파티Dinner Party〉는 합작품이었고, 대놓고 교훈적이었으며, 도자기나 자수 같은 하급 수공예를 찬미했다. 다른 페미니즘 예술가들은 퍼포먼스, 설치, '기성품' 소비상품의 변형, 정전으로 꼽히는 '남성' 작가들의 작품에 대한 패러디를 사용하여 자신들의 작업과 일상생활의 관심사를 다시 연결하려 했다(도 86). 예술과 사회를 통합한 예술가들 가운데 가장 성공한 이는 크리스토Christo다. 건물을 둘러싸는 크리스토의 프로젝트들은 정부와 주민 집단, 개인 사유지 소유자들과의 협상에 종종 몇 개월 또는 몇 년이 걸리며, 프로젝트를 완수하려면 엔지니어, 기술자, 제조업자, 건설 노동자, 자원봉사자들로 이루어진 협력 팀이 있어야 한다. 베를린의 독일제국의사당 Reichstag을 2주 동안 천으로 둘러싼 1995년의 작업은 20년에 걸친 간헐적인 협상 끝에 성사된 것인데, 그 협상의 정점은 독일 의회의 격렬한 논쟁이었다. 이 작업의 전 과정에 걸쳐 수천 명의 사람들이 예술의 본성과 예술이

도판 86. 크리스틴 넬슨Christine Nelson, 〈만 레이의 아이러니〉(1997). 가정용 다리미, 라텍스. Courtesy the artist. 만 레이의 〈선물〉(도판 73)을 패러디한 페미니즘 작품으로, 날카로운 압정 대신 젖병꼭지를 붙였다. 넬슨의 '바로잡기redress' 시리즈 가운데 하나다. 작은 가정용품들을 스판덱스, 장식 술, 인조 털 등으로 치장한 이 시리즈는 에로틱한 익살과 소비주의 및 대량판매 술책에 대한 비판을 동시에 제기한다.

사회와 맺고 있는 관계에 대한 토론에 참여했다(Christo 1996).

그러나 크리스토보다 더 친근한 합작을 통해 예술을 일상생활로 가져오는 실험들도 있었으니, 미술가들이 지역 주민들과 함께 디자인하고 색칠하는 동네벽화 운동neighborhood mural movement이나 AIDS 사망자의 이름을 퀼트에 담아 추모하는 전국적인 이름 프로젝트Names Project AIDS Memorial

Quilt 같은 것이 예다. 이런 종류의 활동들은 '공동체 기반 예술community-based art'이라고 불리게 된 폭넓은 운동에 속한다. '공동체 기반 예술'의 가장 좋은 예는 1993년에 메리 제인 제이콥Mary Jane Jacob이 시카고에서 기획한 《행동하는 문화Culture in Action》였다. 여기서는 12명의 미술가가 다양한 관심사의 그룹, 조직, 이웃들과 함께 작업하면서 여덟 개의 프로젝트를 진행했다. 그 가운데 하나인 'We Got It'이라는 명칭의 막대사탕 프로젝트에서는 사탕공장 노동조합원들이 디자인과 제조, 판매를 모두 담당했다. 라틴계 청소년들이 창작한 비디오 시리즈는 모니터를 통해 이웃 주민들에게 상영되었다. 수경법을 쓴 채소밭은 재배장과 생산물이 AIDS 환자들을 위한 봉사 기관들과 연결되어 있었다. 퍼레이드도 세 차례 있었는데, 이주노동자들을 칭송하면서 소수민족 공동체들을 통과하기도 했다. 이런 활동들은 시카고의 산지사방에서, 또 동시대미술관 같은 장소들이 편하게 여겨지지 않을 사람들 사이에서 일어났으며, 문화의 권력 관계를 뒤집어 이번에는 미술관과 갤러리 세계의 구성원들이 아웃사이더가 되었다. 그들은 이렇게 괴상한 활동들이 왜 '예술'이라고 불리는지 어리둥절했던 것이다(Jacob 1995). "《행동하는 문화》는 갤러리나 미술관에 있는 작품들만큼이나 예술의 본질과 관계가 있다"고 마이클 브렌슨Michael Brenson은 썼다. 브렌슨이 이해한 대로, "모더니즘 회화와 조각은 언제나 심오하고 불가결한 종류의 미적 경험을 제공할 것이다. 그러나 모더니즘 미술은 이제 미국인들의 생활을 위협하는 사회적, 정치적 문제들과 외상들에 효과적으로 대응하는 것과는 거의 무관해지고 말았다. 모더니즘 미술의 대화와 화해는 본질적으로 사적이며 은유적이다. 이제 그런 미술이 다문화적인 미국 시민들에게 말을 걸 수 있는 잠재력은 제한적이다. 다문화 미국의 예술적 전통들이 접근하는 대상은 자체로 독자적인 세계를 구축하고 있는 대상이 아니라 제도 바깥에서 일어나는 퍼포먼스와 다른 의례들에 수단으로 쓰이는 대상이다"(Jacob 1995, 29).

《행동하는 문화》가 제기한 예술의 본성에 관한 질문들은, 예술계가 혼

히 편안하게 소화할 수 있었던 개념주의와 퍼포먼스의 많은 개별 작품들이 제기한 질문들보다 훨씬 더 어려웠다. 《행동하는 문화》의 개별 프로젝트들 가운데 일부는, 상상력이 넘치지만 자신들이 하는 일을 '예술'이라고 부를 생각은 전혀 없었을 풀뿌리 정치 활동가들의 활동과 거의 구별되지 않았다. 그런 면에서 《행동하는 문화》의 일부는 러시아 구축주의의 진정한 후계자라고 볼 수도 있겠다. 예술이 단순히 생활로 통합되어버리는 것이 아니라 별개의 활동으로 두드러지지 않는 것이다. 예술을 생활 속으로 용해시키는, 그런 먼 지점까지 나아가기를 우리가 과연 원하는지의 여부는 여전히 미해결의 문제로 열려 있다.

공공 미술

《행동하는 문화》처럼 공동체에 기반을 둔 예술 프로젝트는 다양한 기금원에 의지한다. 주요 재단, 후원 기업, 개인 기부자, 기업의 개별 기부는 물론이고, 국립예술기금과 아울러 각 주 및 지역의 예술위원회 역시 그 기금원에 해당한다. 공동체에 기반을 둔 프로젝트들을 특별한 의미의 '공공 예술'로 만드는 것은 그 프로젝트의 개념, 장소, 기금이다(Lacy 1995). 그러나 예술과 생활을 결합시키는 데 열렬히 몰두하는 이런 프로젝트들의 일면은 보다 전통적인 방식으로 '공적인' 여러 예술작품들, 즉 정부 기관에서 직접 의뢰를 받은 작품들에서도 찾아볼 수 있다. 부분적으로는 '퍼센트 법(공공건설 비용의 0.5%를 예술작품에 사용하도록 따로 떼어놓는 것)을 따른 예술 프로그램들' 덕분에 엄청난 수의 조각, 회화, 혼합매체 작품들이 지난 30년에 걸쳐 공공건물이나 광장에 들어섰다. 대다수의 공공 예술작품은 미적 관조를 위한 자족적인 추상 조각이었고, 어떤 것들은 시카고 시내에 세워진 피카소의 거대한 작품과 피츠버그에 설치된 세라의 작품처럼 장소에 영예를 부여하기도 했다. 그러나 청동 기마상이 구시대의 유물이 되었다면, 미적 조우를 위한 자족적 작품이 주종을 이루는 현상 역시

도전을 받고 있다. 관람자에게 직접 말을 거는 다채로운 혼합매체 작품들과 더불어 매리 미스Mary Miss나 스콧 버튼Scott Burton 같은 미술가들이 디자인한 공공장소 같은 것이 예다. 미스와 버튼은 시각적으로 눈길을 끌면서도 앉을 수 있고 모여 놀 수도 있는 장소를 제공함으로써 예술과 수공예를 결합했다(Senie 1992).

뉴욕에 있는 리처드 세라Richard Serra의 〈기울어진 호Tilted Arc〉와 워싱턴 D. C.에 있는 마야 린Maya Lin의 〈베트남 참전용사 기념비Vietnam Veterans Memorial〉는 1980년대에 대단한 논쟁을 일으켰던 두 작품이다. 두 작품을 비교해보면 우리는 예전의 공공 미술과 새로운 공공 미술에서 사활이 걸린 쟁점이 무엇인지를 더 잘 이해할 수 있다. 세라의 〈기울어진 호〉(1981)를 둘러싼 극심한 논쟁은 현대 예술 체계가 확립해놓은 모든 가치들을 펼쳐 보이는 시연의 장이 되었다. 예술가는 창조적인 천재고 예술작품은 성스러운 대상이라는 고양된 이상도 그 체계와 더불어 드러났음은 물론이다. 논쟁은 광장 뒤 건물에서 일하는 사무직 노동자들이 광장을 양분한 세라의 높이 3.6미터짜리 강철 벽 때문에 광장의 잠재적인 유용성이 파괴된다며 항의하고 나선 데서 시작되었다(도 87). 작품의 철거를 둘러싼 청문회가 열리자, 세라는 자신의 작품이 '장소 특정적site specific'이기 때문에 장소를 옮기면 작품이 파괴될 것이라고 주장했다. 그러나 사람들이 그 광장을 어떻게 사용할 수 있는가 하는 점은 세라의 장소 특정성 관념에 포함되지 않았음이 분명하다. 세라의 장소 특정성 관념은 사람들이 자율적인 예술작품인 〈기울어진 호〉에 어떻게 반응할 것인가 하는 점만 포함했던 것이다(Weyergraf-Serra and Buskirk 1991). 이런 입장을 취했다고 해서 세라가 악역을 맡았던 것은 아니다. 그는 단지 현대적 순수예술 체계를 규제하는 규범들을 표현했을 뿐이고, 그 규범들을 또한 공유하는 선정위원회의 바람을 수행했을 뿐이다. 세라를 변호하러 몰려든 미술계의 비평가들은 세라의 작품에 대해 불평하는 직원들을 무식한 속물들이라고 흔히 비하했으며, 한 비평가는 심지어 그 청문회를 나치 재판소에 빗대기도 했다. 〈기울어진

도판 87. 리처드 세라, 〈기울어진 호〉, 뉴욕(1981). Photography courtesy Robin Holland.

호〉를 옹호했던 사람들 대부분의 믿음은 분명 다음과 같았다. 예술작품이
성취한 형식과 표현의 차원이 일상생활의 기능과 즐거움보다 우선되어야
하며, 예술계 전문가들의 의견이 최후의 상고심이 되어야 한다는 것이다.
〈기울어진 호〉는 결국 1989년에 철거되었고, 예술계 언론의 격분에 찬 외
침을 야기했다.

　　마야 린의 〈베트남 참전용사 기념비〉(1982)는 공공 미술에서 논쟁을 일
으킨 또 다른 작품이다. 이 작품은 베트남 전에서 사망한 사람들의 이름
이 적힌 길고 나지막한 벽인데, 관례에서 벗어난 외관 때문에 열띤 반대
를 불러일으켰고, 그 결과 근처에 프레더릭 하트Frederick Hartt의 인물상 기
념비가 추가로 세워지기도 했다. 그러나 주지하듯이, 이 '벽'은 워싱턴 D.
C.에서 사람들이 가장 많이 방문하는 곳 가운데 하나가 되었다. 깊은 연
민을 불러일으키는 이 기념물에서는 사망자들의 이름과 죽은 이를 기억하
는 사람들의 느낌 및 의문이 **예술**보다 우위에 서 있다(도 88). 바로 여기서
예술과 수공예, 미와 기능, 창조적 상상력과 공공 봉사는 새로운 방식으

도판 88. 마야 린, 〈베트남 참전용사 기념비〉, 워싱턴 D. C.(1982). Photography courtesy Stephen Griswold.

로 결합하여, 과거의 예술 체계 아래서 한때 일어났던 결합을 민주주의 판형으로 개작한다. 세라의 '벽'과 이에 대한 논란이 현대 예술 체계의 예술, 예술가, 미적인 것을 드높이 주장하는 역할을 했다면, 마야 린의 '벽'은 예술과 수공예 너머의 세계를 가리키고 있다.[6]

세라와 린의 사례가 빚어낸 긍정적인 산물 하나는 근래에 공공 미술에

6. 세라의 입장을 위해서는 다음과 같은 점들이 언급되어야 한다. 〈기울어진 호〉에 관한 청문회들을 진행한 것은 한 보수적 관료였고, 세라의 작품을 반대했던 사람들 대부분이 사실 현대 미술에 무지했으며, 그 건물 앞 광장은 처음부터 사용자가 편하게 이용할 수 있는 장소도 아니었다. 세라와 그의 아내는 청문회 관련 문서들과 함께 자신들의 입장에 대한 설명을 출판했다(Weyergraf-Serra and Buskirk 1991). 〈기울어진 호〉를 정치적-미학적 입장에서 섬세하게 변호한 글로는 Crimp(1993, 150-98)를 보라. 세라와 린의 작품을 비교한 최고의 논의 가운데 하나는 Michael Kelly(1996)다. 〈베트남 참전용사 기념비〉를 그 주변과 관련시켜 세심하게 논의한 글은 Charles L. Griswold(1992)에서 찾아볼 수 있다. 세라와 린의 논쟁이 제기한 쟁점들 전반에 대한 논의를 담은 보다 유용한 책들로는 Raven(1989), Mitchell(1992), Senie(1992), Gooding(1999)을 꼽을 수 있다.

접근하는 새로운 길을 열었다는 데 있다. 예술계 내부의 심사위원단이 공공 광장에 자족적인 작품 하나를 떨어뜨리기 위해 예술가를 선정하는 대신에, 이제 선정위원회가 폭넓은 공동체를 대변하고자 시도하고 있으며, 예술가들도 작품과 함께 생활하게 될 사람들과 이야기를 나누는 일이 잦아졌다. 세인트루이스에서는 세라의 또 다른 '벽' 작품이 10년 넘게 주민들을 괴롭혀왔는데, 미술가 매리 미스는 1999년에 그 근처의 공공 프로젝트를 위임받자 시민단체들과 만나기 시작했다. 있을 수 있는 불만들을 미연에 방지하기 위해서뿐만 아니라 실제로 그들의 의견을 경청하기 위해서였다. 세라의 〈기울어진 호〉가 한때 자리했던 맨해튼 아래쪽의 페더럴 플라자 바로 그 자리에, 미술가 마사 슈워츠Martha Schwartz의 새 작품이 1996년에 설치되었다. 슈워츠는 "사람들이 그 공간을 실제로 이용할 수 있도록 공간을 형성"하기로 결정했다. 그녀는 구불거리는 곡선으로 이어진 밝은 색깔의 벤치를 창조하고, 벤치 주변에는 6개의 원뿔형 무더기를 만들어 풀을 덮고 꼭대기에는 분무가 나오는 작은 분수를 설치했다. 페더럴 플라자 근방에서 일하는 사람들은 이제 공격적인 벽이나 쓸모없는 빈 공간 대신에 기능과 미적 관심이 결합된, 자주 가고 싶은 공간을 가지게 되었다(Beardsley 1998, 151).

유럽에서도 공공 미술은 미국의 경우와 비슷한 변화를 겪었다. 영국 공공미술위임청의 비비안 러벨Vivien Lovell이 언급했듯이, 오늘날의 공공 미술은 "결과보다 과정을 우선시하여 작업의 발상과 창조에 공중을 관여시킨다"(Gooding 1999). 영국의 최근 공공 미술 프로젝트들은 매우 광범위하다. 간결한 추상 작품으로는 참전 시인 윌프레드 오웬Wilfred Owen을 기리는 의미로 세워진 슈루즈버리의 작은 기념비 조각을 들 수 있다. 마을의 요청에 따라 이 기념비에는 오웬의 시구가 새겨져 있다. 울버햄튼의 《어둠에서 벗어나Out of Darkness》 프로젝트처럼 포괄적인 것도 있다. 이 프로젝트에 참여한 12명의 예술가들은 조명을 창조적으로 사용하여 야간 시간에 활기를 불어넣었고 또 안전감도 향상시켰다. 건물의 윤곽에 조명을 두

도판 89. 다니엘 뷔랑, 〈두 개의 고원, 일명 원주들〉(1986). Photography courtesy Suzanna Williams.

르고, 건축적 특징을 부각시키는 하이라이트를 달고, 개방 공간들에 환한
조명을 설치한 것이다. 프랑스에서는 파리 중심지에 위치한 18세기 건물
팔레 루아얄 바로 뒤의 콘크리트 안마당에 다니엘 뷔랑Daniel Buren이 여러
높이로 자른 일련의 원주들을 세우고 그 특유의 줄무늬로 장식했다. 뷔랑
의 〈원주들The Columns〉은 대중에게 자문을 구하여 디자인한 작품도 아니
고 또 처음에는 논란의 대상이 되기도 했지만, 주변의 신고전주의 건축물
과 호응했을 뿐만 아니라 휴식과 놀이의 장소가 되어, 어른 아이 할 것 없
이 낮은 기둥들에 앉거나 올라서고 기둥 사이로 뛰어다니거나 스케이트를
타는 공간이 되었다(도 89). 뷔랑이 구상한 이 작품은 주변의 열주 회랑들
과 연관되고 저층 안마당의 존재를 드러내는 '기념비적인 조각'일 뿐만 아
니라, 앉거나 올라설 수 있는 기둥들로 인해 방문자들이 '살아 있는 조각'
으로 변하게 되는 보행 환경이기도 했다(Nuridsany 1993, 5).

독일의 미술가 요헨 게르츠Jochen Gerz가 프랑스의 마을 비롱Biron(인구 500)에서 무너져가는 전쟁 기념비의 디자인을 다시 해달라는 의뢰를 받았을 때, 그는 땅딸한 오벨리스크를 꼭대기에 상투적으로 올린 이 80년 묵은 돌 입방체를 다 헐어버릴 수도 있었다. 그러나 게르츠는 오벨리스크를 허물지 않았다. 대신 그는 100명이 넘는 마을 주민들에게 삶과 전쟁에서 일어나는 희생의 의미와 관련된 질문을 제시하고 익명으로 답변을 받아, 사람들이 진술한 내용을 하나씩 에나멜 판에 새겨 넣은 다음 그 판들을 그 오래된 기념비에 부착했다. 그 판들에 새겨진 말 가운데 대표적으로 한 가지를 소개하자면 다음과 같다. "삶은 놀라운 것이다. 전쟁이 우리에게서 모든 것을 앗아가지는 못했다. 그러나 나에겐 우리가 이 세기에 겪어낸 일들이 끔찍하기만 하다. 내 형은 체포되었다. 그는 월요일에 수감되었는데 화요일에 총살되었다. 그 일 이후 확실한 것들이 소중해졌다. 그렇지만 나는 젊은이들이 딱하다. 그들은 여기저기서 현금 몇 푼을 손에 쥐기 위해 노략질을 해야 하는 것이다. 노력할 만한 가치가 있는 일이 무엇인지 말하기는 어렵고, 나는 미래를 모르겠다. 우리는 힘든 시절을 살고 있다"(Aboudrar 2000, 273). 예술가와 그의 '작품'이 〈비롱의 살아 있는 기념비 Living Monument of Biron〉에서는 거의 보이지 않는다. 창조성은 게르츠의 작업 구상 속에 있을 뿐만 아니라 비롱의 시민들이 표현한 공동체의 삶 속에도 있다. 그는 이렇게 말했다. "나는 작품의 저자가 예술가만이 아니라는 생각을 좋아한다. … 나를 즐겁게 하는 것은 비롱 주민들이 그들의 기념비를 몸소 만들고 있다는 것이다"(Aboudrar 2000, 273-74). 게르츠의 희망은 〈비롱의 살아 있는 기념비〉가 지금처럼 계속 살아 있을 수 있도록 주민 가운데 한 사람이 일을 맡아 계속 증언을 모으는 것이다. 게르츠의 기념물은 배타적인 순수예술 극장의 대안으로 축제를 생각한 루소의 아이디어를 떠오르게 한다. 사람들이 배우가 되고 서로에게 서로를 보여주는 축제에서와 같이, 비롱의 기념비에서도 사람들은 직접 예술가가 되어 서로에게 이야기를 하는 것이다. 게르츠의 〈비롱의 살아 있는 기념비〉는 마야

린의 〈베트남 참전용사 기념비〉처럼, 자율적인 예술가와 자기지시적인 작품이라는 현대적 이상들로부터 단호하게 벗어나 협업, 봉사, 사회적 기능이라는 민주적 전망을 끌어안는다.

맺는 글

지금으로부터 50년 전만 해도 문학에서건 회화에서건 음악에서건 순수성을 추구하는 모더니즘에 참여하지 않는 작품이라면 무엇이든 '예술'이라는 이름을 붙이려 하지 않았던 영향력 있는 예술가와 비평가들이 있었다. 그 이래로 두 가지 형태의 동화가 수렴해서 예술의 범주는 폭발적으로 커졌다. 한편으로는 순수예술 내부에서 일어난 운동들이 상상할 수 있는 거의 모든 재료, 소리, 활동을 예술로 전환시켜 예술 제도 안으로 수용되도록 만들 수 있었다. 다른 한편으로는 순수예술 제도 자체가 '예술 대 수공예'의 양극성을 사용하여 이른바 원시 예술에서부터 재즈와 뉴저널리즘에 이르기까지 모든 것을 구분하고 전용했다. 그러나 비록 동화가 주도권을 쥐고 있기는 했어도 저항의 전통 역시 만개했다. 존 케이지를 비롯하여 롤랑 바르트, 마야 린, 메리 제인 제이콥 같은 이들의 다양한 저항이 순수예술 체계의 근본적인 양극성에 도전을 제기했던 것이다.

과거에는 전통적인 순수예술 기관들이 **예술**에 대한 이처럼 많은 도전들을 중화시키거나 만회하려고 노력했다. 그러나 이 가운데 일부는 경제적 필요성, 사회적 비판, 새 편집자, 음악 감독, 큐레이터들이 결합된 영향하에 변화하기 시작했다. 예를 들어 '새로운 박물관학'이라는 움직임은 미

461

술관의 역사를 다시 쓰고 있으며, 수집과 전시의 관행, 사회 내 미술관의 위치, 심지어 동화에 의해 '예술을 만들어내는' 미술관의 효과까지 재평가하고 있다. 이에 따라 미술관들은 전시 정책을 수정하고, 교육 및 전파 프로그램을 확대하며, 심지어 미술관 바깥으로 나가 공동체 프로젝트에 참여하기도 했다. 미술관 내의 선물가게, 서점, 카페, 특별 이벤트, 초대형 전시회, 벽면의 설명 패널, 배경 비디오, 헤드셋이 매우 널리 퍼지자, 일부 비평가들은 이제 미술관들이 예술에 초점을 맞추기보다 상업주의와 대중적인 취향에 영합한다고 불평했다. 교향악단, 무용단, 극단의 일각에서도 관객들의 교육에 큰 노력을 기울였고, 크로스오버 프로그램을 확대했으며, 공연을 일상의 맥락으로 끌어와 음악회장이나 무대 위에서만 공연한다는 전통적인 '예술'의 환상을 무너뜨렸다. 축제 조직과 공동체 예술위원회들은 더 많고 다양한 관객들을 찾아 실험적인 프로그램들과 새로운 장소를 훨씬 더 빨리 수용하고 있으며, 상점 앞의 아트센터나《행동하는 문화》같은 공동체 기반 프로젝트들을 지원하고 있다.[1]

순수예술의 교육, 비평, 역사를 도맡았던 학과들 역시 변화했다. 문학과는 '문학'으로 인정하는 기준과 영역을 확장했다. 문학 학자들은 문학이 하나의 학과로 뒤늦게 등장한 데 함축된 의미를 탐구하기 시작했다. 20세기 중엽에 형식주의가 지배했던 미술사는 사실상 여성과 소수자 미술가들을 무시했고, 때로는 미술의 전 영역이 퇴행적이라고(예를 들어 멕시코 벽화 미술가들) 쓰기도 했다. 그러나 미술사가 사회적, 정치적 맥락에 대한 관심과 분석의 새로운 방법들을 회복한 지도 오래되었다. 음악사학자들 역시 위대한 (남성) 작곡가들의 걸작이라는 제한된 정전들만 분석하는 전통적인 편견에 의문을 던지기 시작했으며, 음악학의 영역과 방법들을 넓

1. 미술관의 역사와 목적, 그리고 프로그램과 관객을 다양화해야 할 필요성에 관한 문헌은 수없이 많으며 계속 늘어나고 있다. Vergo(1989), Karp and Lavine(1991), Hooper-Greenhill(1992), Bennet(1995), Duncan(1995)을 보라. 전반적인 문화 정책을 다룬 유용한 책들 역시 많다. Smith and Berman(1992) 또는 Bradford, Gary, Wallach(2000)가 그 예다.

혀가고 있다. 철학자들은 예술 개념의 역사성을 파고들었으며, 모든 분야의 페미니스트들은 성별의 문제를 무시하고는 미학도, 예술의 역사와 비평도 더 이상은 계속 할 수 없음을 보여주었다. 마침내 가장 급진적인 학과 수정론자들은 문학, 미술사, 서양 고전음악사를 분해하여 문화 연구, 이미지의 역사, 종족음악학으로 확대하려 했다. 그러나 이 새로운 학제적 제안의 대부분은 기존의 학과들을 대체하기보다 보충하는 역할을 담당하게 될 것 같다.[2]

현대의 예술 체계 너머로 나아간다는 것은 순수예술 체계의 제도와 학과들을 재형성하는 것을 의미할 뿐만 아니라, 순수예술 체계가 기술, 미, 기능, 관능적 즐거움에 대해 지니고 있는 양가성을 극복하는 것 또한 의미한다. 수월성이 순수예술의 이상에서 완전히 제거된 적은 한 번도 없지만, 신체의 차원에서 순수예술과 수공예를 재결합한다는 꿈은 이제 디지털 혁명으로 인해 더 복잡해졌다. 하이퍼텍스트, 사이버아트, 가상건축 모델, 합성음, 자동 편곡이 출현함에 따라, '손으로' 쓰고 그리고 작곡하는 전통적인 형식은 여러 예술에서 훨씬 더 문제가 있는 듯 보이게 되었다. 물론 전통적인 이야기 들려주기, 음악 만들기, 춤, 수공예는, 때로 관광객들이나 민속예술 소비자들에게 봉사하는 착취적인 시장 체제의 일환인 경우도 있지만, 여전히 이른바 제3세계 국가들의 마을에서 행해지고 있다. 선진 산업 경제권에서는 한때 필수품이었거나 직업이었던 목공예, 바느

2. 문학 연구와 문화 연구에 관해서는 Smithson and Ruff(1994), Scholes(1998), Bérubé(1999)를 보라. 미술사에 대한 새로운 사고방식에 대해서는 Preziosi(1989), Moxey(1994), Melville and Readings(1995)를 보라. 음악학 내부의 논점 현황을 알고 싶으면 Bergeron and Bohlman(1992)을 보라. Goehr(1992), Mattich(1993), Woodmansee(1994), Mortensen(1997)은 예술의 의미에서 일어난 18세기의 혁명과 예술철학 활동의 연관성을 가장 강력하게 옹호한 사람들로 꼽힌다. 철학에서 시도한 예술의 역사적인 정의들은 Carroll(1993, 2000), Levinson(1993), Danto(1997)를 보라. Kivy(1993)와 Margolis(1993)는 각자 다른 근거에서, '예술'을 정의하는 일은 다양한 예술의 문화 및 역사를 탐구하는 것보다 유용성이 떨어질 수 있다고 주장했다. 미학과 미학사에 관한 페미니스트적 관점으로는 Hein and Korsmeyer(1993), Brand and Korsmeyer(1995)를 보라. 오랫동안 무시되어온 여성 작가, 미술가, 작곡가들의 복원에 관한 수많은 저작들, 또는 지난 30년에 걸쳐 문학, 예술, 음악 사학자들과 비평가들이 쓴 성별에 관한 많은 이론적 논의들은 아예 목록화할 엄두도 나지 않는다.

질, 원예, 심지어 직조나 도자 같은 수공예가 이미 중류층의 한가한 소일 거리로 변한 지 오래다. 음악, 문학, 연극을 살펴보면, 일부 가정에는 여전히 피아노(또는 키보드)가 있고, 동네 합창단, 시 동호회, 연극 그룹 등이 아직도 기술을 연마하며 표현과 참여의 기회를 제공하고 있다. 이런 것들이 없다면 우리는 모두 예술 소비자로 전락하고 말 것이다.

과거에 '단순한 유용성'과 '단순한 오락'으로 경시되던, 기능과 관능적 즐거움이라는 서로 연계된 가치들도 수공예 기술에 대한 존경심의 부활만큼이나 중요하다. '단순한'이라는 단어가 가리키듯이, 순수예술 전통이 기능과 관능적 즐거움을 내놓고 거부한 적은 거의 없었다. 그러나 그 둘을 예술작품의 자율성과 정제된 미적 감성보다 부차적인 것으로 만든 것은 사실이다. 바로 이 지점에서 예술의 자율성, 즉 흔히 순수예술을 좁은 문화 영역 안에 고립시켰으며 그리하여 예술과 사회 또는 예술과 생활을 재통합하려는 충동을 발생시킨 그 승격과 정신화에 대한 가장 비싼 대가가 지불되었다. 그러나 '예술'이라는 용어가 '순수예술'이라는 배타적 개념뿐만 아니라 고대의 일반적인 '예술'의 의미도 지니고 있는 것처럼, '미적'이라는 용어 역시 순수예술에서 목표로 하는 초연한 관조에 국한될 수도 있지만 일상적인 관능성과 목적을 포함하는 것으로 다시 구상될 수도 있을 것이다. 미적인 것을 이렇게 재구축하는 것은 존 듀이와 가장 뚜렷하게 연관되지만, 그 뿌리는 바움가르텐과 칸트의 몇몇 측면에, 그리고 특히 호가스의 '미의 선', 루소의 '절제된 관능성', 울스턴크래프트의 '즐거움과 정치적 정의의 결합'이 예시하는 전통 안에 있다.

오늘날의 많은 예술 비평가들과 철학자들은 평범한 즐거움과 일상적 기능에 중요한 위치를 부여하는 예술과 미적인 것에 대한 접근법을 탐구하고 있다(Berleant 1991; Leddy 1995; Sartwell 1995; Shustermann 2000). 미각의 감각적 즐거움이 지닌 상징적 의미에 관한 캐롤린 코스마이어Carolyn Korsmeyer의 논의는 거리를 둔 시청을 강조하는 전통을 바로잡는 중요한 교정제다(1999). 유리코 사이토Yuriko Saito는 일본의 특정한 전통 관행들에서 '일상의 미학'

에 관해 배울 것이 상당히 많다고 제안한다. 자족적인 작품들을 무관심적으로 응시해야 한다고 가르치곤 하는 서양의 순수예술 체계와 달리, 전통적인 일본의 문화는 삶의 순간적인 측면들에 대한 감각적 경험들, 즉 목욕의 즐거움, 지붕 위에 떨어지는 빗소리, 다도에서 나누는 대화와 차를 마시는 소리 등을 소중하게 여겼다. 이와 유사하게 일본의 전통은 포장지나 그릇의 디자인과 용도 같은 일상적인 것들에서도 형식미, 장인정신, 기능에 동등한 가치를 부여했다. 반면 주류 서구 미학에서는 기능이 형태에 종속될 때만 부엌칼을 예술작품으로 다룰 수 있을 것이다. 일상의 미학은 칼의 시각적 외양뿐만 아니라 "손에 쥐었을 때의 느낌 … 무게, 균형, 그러나 무엇보다 중요한 것은 … 애쓰지 않아도 얼마나 부드럽게 잘 드는지에 주의를 기울일 것이다"(Saito 1999, 9). 진정한 다문화주의는 일본이나 아프리카의 몇몇 사례를 서구의 예술, 음악, 문학 선집에 포함시키는 문제가 아니라 서구의 전통적인 범주들이 지닌 한계를 다른 문화들로부터 배우는 문제라는 것이 사이토의 또 다른 통찰이다.

그러나 예술은 항상 여러 기능을 수행해왔고, 그 가운데 교육은 핵심적인 기능이었다(호라티우스의 '즐거움과 가르침'). 아서 단토는 예술의 인지적 역할을 재고하여 '구현된 의미'라고 했는데, 이는 지난 반세기 동안 순수예술 세계의 가장 광기 어린 어두운 구석을 일부 밝혀주는 데 특히 유용하다는 것이 드러났다(Danto 1997, 2000). 단토의 철학이 여전히 주로 시각예술에서의 변화에 비추어 예술을 어떻게 정의할 것인가를 붙잡고 씨름하는 반면, 캐롤 버거는 기능의 문제에 직접 초점을 맞추면서 음악과 문학의 관점에서 신선한 접근을 하고 있다. 버거의 관점에서, 예술의 최상위 기능은 우리에게 자신과 주변에 대한 새로운 이해를 제공하는 방식으로 허구적인 세계를 재현하는 것이다. 이런 견해는 아리스토텔레스에서 실러와 헤겔까지 거슬러 올라갈 수 있는 것이지만, 버거의 이론은 교화를 순수예술만의 특징으로 삼는 것이 아니라 일상의 예술과 고급 예술이 연속체임을 인식한다. 게다가 그는 예술에 대한 동시대의 모든 모방적 견해에 이의

를 제기하는 가장 막강한 도전―추상, 실험, 완결의 부재를 향한 모더니즘의 충동―도 솜씨 좋게 막아내고 있다. 버거의 주장에 의하면, 모더니즘 자체도 그 정체성의 정의에 현대적 자아의 자유, 즉 신나기도 하지만 끔찍하기도 한 그 자유를 반영하고 있다는 것이다(Berger 2000).

이제 예술을 종교의 대용으로 보는 곤혹스러운 문제를 간단히 언급하고자 한다. 버거는 이 문제와 담대하게 직면한다. 그의 주장은 순수예술이 세속적이고 개인주의적인 우리 사회에 과거 시대의 종교들보다 더 다양한 정신적 통찰들을 제공한다는 것인데, 이는 순수예술이 순응을 요구하고 배타성을 주장하기 때문이다. 이것은 복잡하고 민감한 문제다. 소수의 문화 엘리트층은 한때 전통적인 종교에 바쳤던 것과 같은 종류의 느낌과 헌신을 순수예술에 투입했다. 그러나 20세기 초의 반예술 운동과 최근의 많은 패러디 제스처들은 예술에 대한 바로 그런 고매한 주장들에 가장 날카로운 가시를 겨누곤 했다. 정신적 통찰과 위안의 원천으로서, 예술과 종교는 서로를 풍요롭게 해줄 수 있다. 그러나 순수예술에서 정신적인 의미를 찾으려는 관심은 정당하더라도, 우리는 이 관심을 보다 일상적인 예술의 용도 및 즐거움과 결합할 필요가 있다. 루소에서 사이토에 이르기까지 여러 사상가들이 일깨워주었듯이, 후자에도 역시 의미가 담겨 있기 때문이다.

순수예술 체계의 이분법이 많이 약해진 것은 사실이다. 그럼에도 그 이분법에는 여전히 여러 경험 영역들을 왜곡시킬 능력이 있음을 우리는 살펴보았다. 현대 순수예술 체계의 구분들을 넘어서는 제3의 예술 체계는 아직 확립되지 않았다. 일부 거친 반예술은 기존의 제도들을 파괴하고 순수예술의 편향된 이상들을 수공예와 대중예술의 규범들로 대체한다는 꿈을 꾸기도 한다. 만에 하나 그런 일이 가능하다고 한들, 그것은 오래전에 일어났던 파열을 치유하는 일이기보다 불공평한 양극성을 단순히 거꾸로 뒤집는 일에 불과할 것이다. 분리된 예술에 대한 답은 자유, 상상력, 창조성 같은 이상들을 거부하는 것이 아니라, 이런 이상들과 수월성, 봉사, 기

능을 결합하는 것이다. 그러나 올바른 균형을 빚어낼 마술 공식은 없다. 음악, 문학, 시각예술의 모든 작품에 상상력과 기술, 형식과 기능, 정신적 즐거움과 관능적 즐거움을 반반씩 똑같이 집어넣으라고 요구하는 것은 실없는 일이다. 올바르게 이해된다면, 미에 대한 관심을 새로 일으키는 시공간이 있을 뿐만 아니라 무관심적인 주목과 형식 분석을 하는 것이 맞는 시공간도 있는 것이다(Brand 2000; Scarry 2000). 다원주의적인 민주주의에서는 늘 다수의 예술계가 존재할 텐데, 거기에는 가장 버겁고 비밀스러운 것만 '진정한 예술'이라고 보는 소집단도 있을 것이고, 또는 사회적, 정치적으로 가장 충격적인 작품들만 '진정한 예술'이라고 보는 소집단도 있을 것이다. 그러나 대부분의 사람들은 이런저런 여러 예술계에 참여할 것이고, 케케묵은 분리와 위계를 넘나들며 예술, 종교, 정치, 일상생활 사이의 관계를 다소간 성공적으로 조정해갈 것이다.

나는 이 책을 통해 우리가 일반적으로 알고 있는 바의 (순수)예술이 영원한 것도 아니고 고대의 것도 아닌 18세기의 역사적 구성물이었다는 점을 보이려 했고, 순수예술과 병행한 저항의 전통도 현재까지 이어지고 있음을 추적해보았다. "고향으로 다시 돌아갈 수는 없다"는 것은 나 역시 알고 있다. 과거의 예술 체계를 부활시킬 수는 없는 것이다. 또 과거의 예술 체계를 갈라놓은 단절, 즉 지성, 상상력, 품위는 순수예술에게만 주고 수공예나 대중문화는 단순한 기법, 효용, 오락, 이익의 영역이라고 무시하게 만든 단절 역시 그냥 사라져주기를 바랄 수도 없는 노릇이다. 우리 문화를 괴롭혀온 다른 이원론들처럼 순수예술 체계의 분리는 계속되는 투쟁을 통해서만 초월될 수 있다. 내가 보기에, 실상 우리는 때때로 그 분리를 이미 넘어서고 있다. 그러나 이보다 어려운 일은 우리가 행한 실천에 이름을 붙이고 명확하게 밝히는 것이다.

옮긴이 후기

미리 정해져 있는 운명 같은 것이 있다고 믿으며 살지는 않는다. 그러나 아주 드물게, 롤랑 바르트가 말했던 '실재 효과reality effect' 식의 '운명 효과' 같은 것을 느낄 때는 있다. 기호의 작용이 너무나 생생하여 그 기호에 담긴 내용이 마치 실재하는 듯한 효과를 내는 것처럼, 몇 가지 우연들이 드문드문 중첩되다가 급기야는 원래 이렇게 되도록 정해져 있었던 것만 같은 착시를 일으키는 때가 있는 것이다. 나의 일곱 번째 번역서가 된 래리 샤이너Larry E. Shiner(1934년생) 교수의 역작 *The Invention of Art: A Cultural History*(2001, Chicago University Press)와의 만남이 그런 경우다.

　미국 일리노이대학교(스프링필드) 철학과에서 예술철학과 역사철학을 가르치는 샤이너 교수는 18세기와 19세기의 유럽 철학, 그리고 프랑스대혁명과 나폴레옹 시대의 전문가다. 그가 20세기의 마지막 10년을 온전히 쏟아 쓰고 21세기의 벽두에 펴낸 이 책을 나는 그 무렵의 여행길에서 처음 만났다. 런던이었던 것으로 기억한다. 『채링 크로스 로드 84번지』에 나오는 영국 풍 고서점들은 사라진 지 오래지만, 그래도 런던에 가면 거의 빼놓지 않고 들르는 그 거리의 한 서점에서 이 책의 제목을 발견하고 목차를 살펴본 순간, 바로 결심했다. 이 책을 번역해야지!

미학을 공부해본 사람들은 예술이라는 개념이 현대라고 하는 특정한 역사적 시대의 발명품인 것을 안다. 이때 예술이란 인간사의 모든 실용적 기능과 무관하며 그 자체가 목적으로서, 사회 속에 존재하되 별도의 자율적인 세계를 구축하고 있다고 하는 '순수예술fine art'을 뜻한다. 그리고 현대란, 칸트가 순수예술과 자연 모두에 대해 확보한 미적 경험의 자율성을 순수예술의 자율성으로 특화시켜 발전시킨 19세기 초의 낭만주의자들(대표적으로 테오필 고티에의 선언, 예술을 위한 예술!)부터 포스트모더니즘에 의해 산산이 부서지면서 비록 타도의 대상으로서나마 20세기 후반까지 영향력을 행사한 후기 모더니스트들(대표적으로 클레멘트 그린버그의 명령, 순수성을 향한 예술의 자기비판!)까지, 순수예술을 떠받치는 미학적 사고가 지속된 시기를 일컫는다. 그러므로 '순수예술'이란 저자가 강조하듯이 겨우 200년 전에 생겨나, 겨우 200년 정도 위세를 떨친 개념에 불과한 것이다. 말할 필요도 없이, 현대보다 근 열 배나 더 길었던 현대 이전의 시기에는 전혀 다른 예술 개념(실용적 기능에 혼연히 봉사하는 예술)이 있었고, 또 현대를 벗어난 지 얼마 되지 않았지만 오늘날에는 순수예술 개념을 넘어서려는 다양한 시도들(공공미술, 관계미학, 참여예술 등)이 있다. 그렇다면 미학에서는 거의 상식인 이런 이야기를 하는 책에 나는 대체 왜 그리 반색을 했단 말인가?

그것은 이 책이 관념사가 아니라 문화사였기 때문이다. 샤이너 교수가 집필을 시작할 무렵 90년대 초에 미학을 공부하기 시작한 나는 예술 개념의 역사를 관념사로 배웠다. 이 말은 예술 개념의 장구한 변천사를 예술에 대한 미학적 사상의 변천사로 배웠다는 뜻이다. 이러한 관념사는 미학 공부의 기본으로, 자신의 시대를 뛰어넘어 인류 지성의 전당에 이름을 남긴 철학자들의 미학 사상을 따라가며 시대별 예술 개념들의 특성과 변천, 차이를 이해하는 틀을 익히는 과정이다. 이 과정은 필수적이지만, 미학 사상이 당대의 사회 및 예술이라는 역사적 조건 및 현상과 동떨어져서 생겨난 것이 아닐진대, 관념사만으로는 후자를 알 수가 없어 나는 항상 헛헛

했다. 물론 이 허기는 사회사와 예술사로 채울 수 있다. 그러나 이 두 연관 영역은 각자 별도의 학문 분야로서 고유한 문제와 방법을 추구하지, 미학사에 친절하게 초점을 맞춰주지는 않는다. 엄청나게 흥미진진하지만 또한 엄청나게 방대한 역사적 사실들의 숲에서 나는 항용 길을 잃기 일쑤였다. 미학의 일목요연한 얼개와 사회사 및 예술사의 풍부한 살집이 어우러진 책, 그런 책이 있었으면 하고 오랫동안 소망했다. 바로 그런 책을 찾았던 것이다!

그러나 귀국하자마자 번역에 착수하겠다던 런던에서의 결심은 귀국하자마자 지연되었다. 한 번도 뇌리에서 놓지는 않았으나, 이제 갓 박사학위를 받은 당시의 나는 여전히 이런저런 일의 압박에 끌려다녔고, 이 상황은 영국으로 박사후 연수를 다녀온 2005년 이후에도 크게 달라지지 않았다. 그러던 어느 날 급기야 슬픈 운명을 목격하게 되었다. 샤이너 교수의 책이 번역되어 나온 것이다. 『예술의 탄생』(김정란 옮김, 들녘, 2007)이 그것이다. 조지 버나드 쇼의 묘비문이 뒤통수를 쳤다. "우물쭈물하다가 내 이럴 줄 알았지." 책 제목의 'invention'을 '탄생'이라고 옮기고, 저자의 이름 'Shiner'를 '쉬너'라고 옮긴 것이 어색했으나, 대학원에서 음악학을 전공하고 번역 대학원까지 마친 첫 번째 옮긴이의 번역은 유려했다. 전문 번역가의 기량을 느낄 수 있는 잘 읽히는 국어였던 것이다. 아쉽지만, 이젠 놓을 수밖에.

잃어버린 줄 알았던 기회가 다시 찾아온 것은 또 몇 년 후, 영화를 전공하는 학생들에게 미학을 가르쳐달라는 다른 학교의 요청을 받았을 때였다. 미학을 배워본 적도 없고, 앞으로도 미학을 전공하지 않을 학생들에게, 관념사를 그냥 가르친다는 것은 가르치는 자도, 배우는 자도 무척이나 괴롭고 또 생산적이지 않은 일이다. 샤이너 교수의 책이 생각났다. 그 학기에 들녘 판 번역서를 면밀히 살펴보았다. 두 가지가 문제였는데, 하나는 있을 수 없는 것이었고, 다른 하나는 보완하면 되는 것이었다.

있을 수 없는 문제란, 샤이너 교수가 본문의 문장 말미들에 괄호 형식

으로 삽입해놓은 방대한 원전 출처 주가 하나도 실려 있지 않은 것이다. 저자는 이 책의 독자로 전문 학자뿐만 아니라 일반인과 학생들도 염두에 두었고, 그래서 전문서적의 형식을 가급적 피했노라고 밝혔다. 그러나 "과거의 예술가들과 사상가들의 말은 많이 인용"했는데, 이는 "그들의 견해 속에 담긴 힘과 운치를 전해주고 싶었기 때문"(「책머리에」)이라고 했다. 샤이너 교수의 뜻대로, 10년의 집필 기간만큼이나 긴 10년의 자료조사를 통해(저자는 1980년대에 이 책의 집필을 위한 자료조사를 시작했다.) 저자가 구축한 생생한 인용문들은 미학의 뼈대에 맞춤하여 입힌 사회사와 예술사의 살집을 일반 독자에게 풍부하게 전달한다. 하지만 인용문의 말미에 꼼꼼히 붙은 괄호 주는 인용의 원전을 밝히는 근거로서, 이 책의 학술적 가치를 입증하는 핵심적인 요소이자 후속 연구를 돕는 유용한 단서였다. 너무 많은 괄호 주가 가독성을 방해한다고 생각했을지 모른다. 그러나 학술적인 의미에서 그 조치는 이 책의 가치를 심하게 훼손하는, 생각도 할 수 없는 잘못이었다.

두 번째 문제는 모든 번역에서 불가피 발생하는 문제다. 즉, 오역과 누락. '불가피'라고 말했지만, 양심도 양식도 없는 번역자가 무책임하게 양산하는 오역과 누락까지 다 용인되는 것은 아니다. '불가피'라는 것은 번역자가 오역과 누락을 피하려고 최선을 다한다는 것을 전제로 할 때만 어렵게 허용될 수 있는 말이다. 오역은 번역에 임하는 자가 그 시점에 지니고 있는 지식의 한계로 인해서 '불가피' 생길 수 있고, 누락은 인간의 조건, 즉 불완전하기에 실수를 피할 수 없는 것이 인간이라는 조건으로 인해서 '불가피' 생길 수 있는 것이기 때문이다. 들녘 판 출간 직후에 본 첫인상대로 첫 번째 번역자의 작업은 성실하고 유능했다. 그러나 미학 사상과 미술사가 나오는 대목에서는 실수가 많았다. 내가 미학과 미술 이론 전공자여서 특히 더 잘 보였을 것이다.

눈에 띄는 부분마다 정오표를 만들어 학생들에게 나누어주고, 학기가 끝난 후 출판사에 전화를 걸었다. 마침 책도 절판이어서 잘 되었다고 생

각했다. 내가 만든 정오표를 드릴 터이니, 번역자에게 전해주시고 괄호 주는 다시 모두 살려서 수정판을 내십사고. 출판사는 거절했다. 납득이 잘 안 되는 이유였는데, 편집장이 바뀌었고 옮긴이하고는 연락이 닿지 않는 다는 것이다. 아마 책이 잘 팔리지 않았던 모양이라고 이해한다. 그 통화에서 좋은 뉴스는 출판권 계약이 만료되었으며 자신들은 갱신할 의사가 없다는 것이었다. '운명 효과'를 느끼는 순간이었다고 할까! 뛸 듯이 기뻐하며 내 뜻에 공감하는 새 출판사를 찾고, 샤이너 교수의 두 번째 번역판 작업을 시작했다. 3년 전의 일이다.

간단한 일이라고 생각하고 시작했으나(누락된 괄호 주의 삽입, 잘못된 번역의 정정쯤이야!), 오산이었다. 어쨌거나 이 책은 미학 책이었던 것이다! 뿐만 아니라 미술사, 문학사, 음악사, 건축사, 심지어 사진사까지 다 나오니, 나는 또 한 번 제 무덤을 판 것이다. 미학과 안팎의 많은 동료 학자들에게서 도움을 받았고, 그래도 풀리지 않는 의문들은 저자에게 직접 문의했다. 2004년 이후 명예교수로 재직하고 있는 샤이너 교수는 요즘의 영어와는 분위기가 매우 다른 굿 올드 잉글리시로 상세한 답변을 언제나 신속하게 보내주었다. 많은 메일을 주고받았는데, 그중 사실 업무 관련 내용은 전혀 없는 첫 번째 메일이 가장 인상에 남는다. 번역이 중반을 넘어섰을 때, 당신의 책을 두 번째로 번역하고 있는데 몇 가지 질문을 해도 괜찮겠느냐는 노크성 메일에 대한 답장이었다. "가능한 어떤 방법으로든 당신을 즐거이 돕겠다." 사람의 말은 단순히 의중만을 전달하지 않는다. 약속대로, 샤이너 교수는 사실 차원의 단순한 질문부터 이론 차원의 복잡한 질문까지 매번 친절하게 응답했으며, 심지어는 내가 제기한 몇 가지 이의에 대해서도 검토한 후 수용하는 유연함을 보이기까지 했다. 이번 번역서는 저자와 상의한 후 수정한 부분들이 있어서, 원서와 일치하지 않는 부분이 몇 군데 있다. 해당 부분에는 모두 옮긴이 주를 달았다.

저자와의 긴밀한 협업, 동료 학자들과의 교류만으로도, 이번 번역은 나에게 충분히 특별하다. 그런데 유창하게 읽히는 번역서를 만들기 위해 마

치 번역자를 방불케 하는 자세로 문장 하나하나를 처음부터 끝까지 검토하고 생산적인 대안들을 제시하는 편집자를 만난 것은 그 동안 여섯 권의 번역서를 내면서 경험해보지 못한 행운이었다. 번역의 이력이 쌓이면서 이번엔 나름 괜찮은 국어를 구사했다고 내심 흐뭇해하고 있었는데, 이런 꼼꼼한 편집자의 교열을 거치자 가독성이 훨씬 더 좋아졌다. 김윤창 씨에게 감사한다. 정확성과 가독성은 번역자는 물론 글을 쓰는 이라면 누구나 좇는 두 마리의 토끼다. 편집자의 교열을 검토해서 만든 최종 원고를 이안학당의 학생들에게 돌려 읽혔다. 이안학당은 나와 함께 미술 이론을 공부하는 주로 서울대학교 미학과 대학원생들의 연구모임으로, 이들은 미학에 관심이 있는 일반 독자와 함께 샤이너 교수가 염두에 두었던 가장 중요한 독자 가운데 하나다. 학기 중의 바쁜 시간들을 쪼개 원고를 읽고 잘 읽히지 않는 부분들을 지적해준 김새롬, 김전희, 김지수, 김혜미, 남선우, 신양희, 이주연, 이진실, 한정원에게 감사한다. 이들 덕분에 하마터면 이번에도 누락될 뻔했던 괄호 주를 너덧 개나 찾았다. 이 또한 감사를 거를 수 없는 대목이다.

그럼에도, 나의 작업 역시 완벽하지 않을 것을 안다. 누구라도 지적해준다면 좋겠다. 합당하다면 응당 받아들일 것인데, 모자란 머리들을 합쳐 더 나은 책을 만드는 것은 지식 생산자들이 할 수 있는 멋지고 즐거운 일 가운데 하나임을 이번에 배웠기 때문이다.

사족. 저 위에 쓴 쇼의 묘비문이 오역의 사례로 회자된다는 것을 친구의 귀띔으로 뒤늦게 알았다. 원문을 찾아보니 "I knew if I stayed around long enough, something like this would happen"이다. 쇼는 19세기 중엽(1856)부터 20세기 중엽(1950)까지 근 한 세기를 살았는데, 당시로서는 이런 장수가 드물었을 것이다. 그러나 아무리 장수하더라도 인간은 필멸의 존재고, 죽음과 마찬가지로 수명도 스스로 정하는 것은 아니니, 이를 아는 자 특유의 위트로 묘비문을 해석하는 것이 옳겠다 싶다. "어정대고 있다 보면 내

이리 될 줄 알았지" 정도면 어떨까. "우물쭈물하다가 내 이럴 줄 알았지"
에는 생전에 뭔가 하려고 했던 것을 하지 못하고 죽음을 맞이한 회한의
느낌이 강하고, 그래서 삶과 죽음을 통찰하는 위트보다는 살아 있을 때
하고 싶었던 걸 빨리 하라는 자기계발성 권유로 읽힌다. 그건 옳지 않은
것 같다.

2015. 6. 23.

조주연

...

『예술의 발명』에 부쳐

'순수예술의 발명'이라는 제목으로 래리 샤이너 교수의 저서 『The
Invention of Art: A Cultural History』를 번역한 지 8년이 되었다. 그 사이 이
책은 3쇄를 펴내고 2021년 하반기 무렵 절판되었다. 정성을 다해 나의 번
역을 2015년에 세상으로 내보내준 출판사 인간의기쁨이 문을 닫았기 때문
이다. 이 방대한 학술서를 근 3천에 가까운 독자들이 읽어주셨다니 연구
자로서는 매우 감사했지만 번역자로서는 무척 아쉬웠다. 3쇄를 찍은 직후
2개의 오탈자를 짚어주신 한 독자께 드렸던, 4쇄를 찍게 되면 반드시 바
로잡겠다던 약속을 지킬 수 없겠구나 해서였다. 이 아쉬움은 잊을만하면
더 크게 되살아나곤 했다. 이 책을 강의의 교재로, 또 참고 도서로 쓰려
는데 구할 수 없느냐고 물어오는 미학과의 동료 선생님들도 계셨다. 읽고
자 하는 이들이 분명히 있고 그 절실한 마음 또한 잘 알기에 매번 안타까
움을 금할 수 없었으나 재출간이 가능하리라는 생각은 하지 못했다. 길게
말할 필요도 없는 우리나라 번역 출판의 타성적 관행 때문이다.

언젠가 한 출판사의 편집자가 절판된 번역서의 재출간은 "안 팔리더라고

요. 아무리 원서가 좋은 책이라도"라고 하는 말을 들은 적이 있는데, 나는 의아했다. 외국어를 모국어처럼 읽을 수 없는 독자들이 많은데, 그렇다면 이번에도 외국어를 모국어처럼 읽히게 옮기지 못한 번역 탓이 아닌가 하는 생각이 들었다. 나의 의심은 강력하지만 그건 관행도 마찬가지다. 다행인 것은 인간의 관행이 자연의 법칙과는 다르고 때로 타성의 굴레를 떨치고 다른 방향, 더 나은 방향으로 변하기도 한다는 것이다. 그럴 때 우리는 반갑고 고마운 마음이 드는데, 이 책의 재출간을 대하는 내 마음이 바로 그랬다. 새 단장을 하고 나오는 책의 제목도 '예술의 발명'으로 바꾸기로 했다. 원서의 제목에 쓰인 대문자 'Art'는 현대에 발명된 예술 개념, 즉 '순수예술'을 의미하지만, 이 책이 문화사로 검토하는 예술 개념은 현대의 순수예술 개념뿐만 아니라 현대 이전과 이후의 다른 예술 개념까지 포괄하기 때문이다.

독자와의 약속을 지키게 되어, 동료 선생님들의 문의에 응답하게 되어, 무엇보다 이 책이 다시 미지의 독자를 만날 수 있게 되어 무척 기쁘다.

2023. 2. 15.

도판 목록

도판 1. 트레비존드의 정복을 묘사한 패널화가 달린 피렌체의 카소네(15세기). 마르
　　코 데 부오노 잠베르티와 아폴로니오 디 죠반니 데 토마조 제작.　　　　　37

도판 2. 디오니소스 극장의 좌석 정경. 아테네.　　　　　62

도판 3. 영국의 성직자 망토(15세기 말).　　　　　76

도판 4. 레오나르도 다 빈치, 〈암굴의 성모〉(1483).　　　　　88

도판 5. 벤베누토 첼리니, 소금 그릇: 넵튠(바다의 신)과 텔루스(땅의 여신)(1540-43).　　91

도판 6. 알브레히트 뒤러, 〈모피 칼라가 달린 외투를 입은 28세의 자화상〉(1500).　　96

도판 7. 소포니스바 안귀솔라, 〈자화상〉(1555년경).　　　　　101

도판 8. 윌리엄 셰익스피어, 『로미오와 줄리엣』 표지(런던, 1597).　　　　　107

도판 9. 벤 존슨, 『벤 존슨의 작품집』(런던, 1616)의 겉표지.　　　　　110

도판 10. 파올로 베로네세, 오르간 문짝(〈연못가에서 치유하시는 그리스도〉)과 패널(〈예
　　수의 강탄〉)(1560). 산 세바스티아노 교회, 베네치아.　　　　　114

도판 11. 아르테미시아 젠틸레스키, 〈회화의 알레고리로서의 자화상〉(1630년경).　　118

도판 12. 디에고 벨라스케스, 〈시녀들〉(1665).　　　　　119

도판 13. 클로드 페로, 루이 르 보, 샤를 르 브룅, 루브르 박물관 동쪽 정면(1667-74).　124

도판 14. 레이디 메리 로스, 『몽고메리 백작부인의 우라니아』(1621) 속표지.　　　126

도판 15. 에프라임 체임버스, 『백과사전』(1728)의 지식 분류표.　　　　　152

도판 16. 드니 디드로와 장 르 롱 달랑베르, 지식 분류표, 『백과전서』(1751).　　　156

도판 17. 지식 분류표, 『백과전서』(1770), 이베르동, 스위스.　　　　　160

도판 18. 아이작 크룩생크, 〈대출 도서관〉(1800-1811년경).　　　　　162

도판 19. 가브리엘 드 생토뱅, 〈1753년도 루브르 미술 살롱 광경〉.　　　　　165

도판 20. 토마스 롤런드슨, 〈박스홀 가든스〉(1784년경).　　　　　168

도판 21. 윌리엄 호가스, 〈사우스워크 장날〉(1733).　　　　　171

도판 22. 윌리엄 호가스, 〈투계장〉(1759).　　　　　173

도판 23. 장 자크 라그르네(아들), 〈프랑스 팡테옹으로 이관되는 볼테르의 유해〉
　　(1791).　　　　　176

도판 24. 요한 조퍼니, 〈왕립아카데미 회원들〉(1771-72).　　　　　178

도판 25. 장 앙투안 와토, 〈제르생의 상점 간판〉(1720).　　　　　179

도판 26. 오귀스텡 드 생토뱅, 판매 도록의 권두화(1757).　　　　　181

도판 27. 에티엔느-루이 불레, 〈뉴턴 기념비〉(1784).　　　　　184

도판 28. 토마스 롤런드슨, 〈작가와 출판업자(서적상)〉(1784).　　　　　186

도판 29. 장-밥티스트 그뢰즈, 〈앙주-로렝 드 랄리브 드 쥘리〉(1759).　　　188

도판 30. 프랑수아 루비약, 〈게오르그 프레데릭 헨델〉(1738).　　　　　190

도판 31. 윌리엄 호가스, 〈곤궁한 시인〉(1740).　　　　　200

도판 32. 조사이어 웨지우드, 〈포틀랜드 화병〉(1790).　　　　　201

도판 33. 조지프 라이트, 〈코린트 처녀〉(1782-84). 202

도판 34. 폴 샌드비, 〈제도용 책상에서 복사하는 여인〉(1760-70년경). 205

도판 35. 오귀스트 드 생토뱅, 〈생 브리송 공작 부인의 음악회〉(연대 미상). 218

도판 36. 장 미셸 모로 르 죈, 〈칸막이 관람석〉(1777). 219

도판 37. 윌리엄 호가스, 〈거지 오페라, 3막〉(1729). 220

도판 38. 윌리엄 길핀, 『와이 강가의 관찰』(1782)에 수록된 스케치. 223

도판 39. 장-오노레 프라고나르, 〈책 읽는 소녀〉(1776). 224

도판 40. 피에트로 안토니오 마르티니, 〈1785년 루브르 살롱 전시회〉. 228

도판 41. 다니엘 호도비에츠키, 〈자연스러운 감정과 꾸민 감정〉(1779). 233

도판 42. 다니엘 호도비에츠키, 〈예술에 대한 자연스러운 지식과 꾸민 지식〉(1780). 234

도판 43. 윌리엄 호가스, 『미의 분석』(1753) 표지에 그려져 있는 상징. 255

도판 44. 존 오피, 〈메리 울스턴크래프트〉(1790-91년경). 265

도판 45. 〈애국적인 후렴구〉(1792-93년경). 273

도판 46. 〈시민의 선서: 1790년 2월 N마을, 이 마을의 선량한 사람들에게 헌정〉. 276

도판 47. 〈자유의 축제, 1792년 4월 15일〉. 278

도판 48. 〈6월 8일 행사의 세부사항 … 하느님에 대한 찬미가가 이어진다〉(1794년 6월). 281

도판 49. 〈하느님을 기리는 축제를 위해 재결합의 들판에 세워진 산의 정경, 1794년
6월 8일〉 282

도판 50. 〈재생의 분수. 바스티유 감옥의 잔해 위에 건립. 1793년 8월 10일〉. 290

도판 51. 위베르 로베르, 〈루브르의 웅대한 전시실〉(1794-96). 294

도판 52. 피에르-필립 쇼파르, 〈바장의 판화 화랑〉(1805). 302

도판 53. 라이프치히의 옛 게반트하우스(직물 상인 회관)에서 열린 음악회(1845). 303

도판 54. 외젠느 들라크루아, 〈파가니니〉(1831). 315

도판 55. 나다르, 〈조르주 상드〉(1866). 320

도판 56. 폴 고갱, 〈자화상〉(1889). 323

도판 57. 침대 덮개(1855년경). 327

도판 58. 칼 프리드리히 싱켈, 〈기쁨의 정원에 세워질 새 박물관 투시도〉(1823-25). 331

도판 59. 오노레 도미에, 〈2층 발코니 석의 문학 토론〉(1864). 337

도판 60. 모리츠 폰 슈빈트, 〈스파운 남작 댁의 저녁 음악회〉(1868). 340

도판 61. 에드가 드가, 〈카바레〉(1882). 341

도판 62. 외젠느 라미, 〈베토벤 7번 교향곡 초연 감상〉(1840). 343

도판 63. 오노레 도미에, 〈사진을 예술까지 높이 끌어올리는 나다르〉(1862). 361

도판 64. 헨리 피치 로빈슨, 〈임종〉(1858). 362

도판 65. 거트루드 케제비어, 〈여인 중에 복 받은 이〉(1899). 363

도판 66. 윌리엄 모리스, 〈공작과 용〉, 모리스 회사에서 생산된 패널 디자인(1875-
1940). 371

도판 67. 프랭크 로이드 라이트, 〈수잔 로렌스 다나 하우스의 식당〉, 스프링필드,
일리노이(1902-4). 376

도판 68. 메리 루이즈 맥록글린, 꽃병(1902). 377

도판 69. 요제프 호프만과 칼 오토 체슈카 디자인의 〈키 큰 상자시계〉, 비엔나작업
　　　　장(1906).　　　　　　　　　　　　　　　　　　　　　　　　　　378

도판 70. 르 코르뷔지에, 〈빌라 사부아〉, 외관, 푸아시, 프랑스(1929-31).　　382

도판 71. 카지미르 말레비치, 〈검정 직사각형과 파란 삼각형〉(1915).　　　385

도판 72. 폴 스트랜드, 〈흰 울타리, 포트 켄트, 뉴욕〉(1916).　　　　　　　389

도판 73. 만 레이, 〈선물〉(1921).　　　　　　　　　　　　　　　　　　　393

도판 74. 류보프 포포바, 직물 디자인(1924).　　　　　　　　　　　　　497

도판 75. 발터 그로피우스, 〈바우하우스〉, 데사우, 독일(1925-26).　　　400

도판 76. 마르셀 브로이어, 의자, 모델 B32(1931년경).　　　　　　　　401

도판 77. 바가족, 머리 장식(님바). 19세기 중반에서 20세기 초.　　　　416

도판 78. 바가족과 님바 머리장식 및 의상(1911).　　　　　　　　　　417

도판 79. 피터 볼커스, 〈흔들 단지〉(1956).　　　　　　　　　　　　　422

도판 80. 아메리카 퀼트(1842).　　　　　　　　　　　　　　　　　　423

도판 81. 프랭크 로이드 라이트, 〈솔로몬 R. 구겐하임 미술관〉, 뉴욕(1959).　　430

도판 82. 프랭크 게리, 〈구겐하임 미술관〉, 빌바오, 스페인(1998).　　　431

도판 83. 《인간 가족》 사진 전시회 설치 광경. 뉴욕 현대미술관, 1955년 1월 24일-5
　　　　월 8일.　　　　　　　　　　　　　　　　　　　　　　　　　433

도판 84. 〈시민 케인〉(1941)의 한 장면.　　　　　　　　　　　　　　439

도판 85. 마르셀 뒤샹, 〈샘〉(1917).　　　　　　　　　　　　　　　　443

도판 86. 크리스틴 넬슨, 〈만 레이의 아이러니〉(1997).　　　　　　　　450

도판 87. 리처드 세라, 〈기울어진 호〉, 뉴욕(1981).　　　　　　　　　454

도판 88. 마야 린, 〈베트남 참전용사 기념비〉, 워싱턴 D. C.(1982).　　　455

도판 89. 다니엘 뷔랑, 〈두 개의 고원, 일명 원주들〉(1986).　　　　　　457

참고문헌

Aboudrar, Bruno-Assim. 2000. *Nous n'irons plus au musée*. Paris: Aubier.

Abrams, M. H. 1958. *The Mirror and the Lamp: Romantic Theory and the Critical Tradition*. New York: W. W. Norton.

————. 1989. *Doing Things with Texts: Essays in Criticism and Critical Theory*. New York: W. W. Norton.

Ackerman, James S. 1991. *Distance Points: Essays in Theory and Renaissance Art and Architecture*. Cambridge, Mass.: MIT Press.

Adams, John. 1963. *Adams Family Correspondence*. 4 vols. Cambridge, Mass.: Harvard University Press.

Addison, Joseph, and Richard Steele. 1907. *The Spectator*. 4 vols. London: J. M. Dent & Sons, Ltd.

Allen, Grant. 1877. *Physiological Aesthetics*. London: Henry S. King.

Alpers, Svetlana. 1983. *The Art of Describing: Dutch Art in the Seventeenth Century*. Chicago: University of Chicago Press.

————. 1988. *Rembrandt's Enterprise: The Studio and the Market*. Chicago: University of Chicago Press.

Alsop, Joseph. 1982. *The Rare Art Traditions: The History of Art Collecting and Its Linked Phenomena Wherever These Have Appeared*. Princeton, N.J.: Princeton University Press.

Anderson, Richard L. 1989. *Art in Small-Scale Societies*. Englewood Cliffs, N.J.: Prentice-Hall.

Andrews, Malcolm. 1989. *The Search for the Picturesque: Landscape Aesthetics and Tourism in Britain, 1760–1800*. London: Scholar Press.

Andrews, Marilyn. 1999. "Crossing Categories." *Ceramics Monthly* 47 (October): 44–47.

Anscombe, Isabelle. 1984. *A Woman's Touch: Women in Design from 1860 to the Present Day*. New York: Viking.

Arcin, André. 1911. *Histoire de la Guinée française*. Paris: A. Challamel.

Arnold, Matthew. 1962. *Lectures and Essays in Criticism*. Vol. 3 of *The Complete Prose Works of Matthew Arnold*, edited by R. H. Super. Ann Arbor: University of Michigan Press.

————. 1966. *Essays in Criticism: Second Series*. New York: St. Martin's Press.

Ashfield, Andrew, and Peter de Bolla, eds. 1996. *The Sublime: A Reader in British Eighteenth-Century Aesthetic Theory*. Cambridge: Cambridge University Press.

Attali, Jacques. 1985. Noise: *The Political Economy of Music*. Minneapolis: University of Minnesota.

Auberlen, Eckhard. 1984. *The Commonwealth of Wit: The Writer's Self-Representation in Elizabethan Literature*. Tübingen: Gunther Narr.

Auerbach, Erich. 1993. *Literary Language and Its Public in Late Latin Antiquity and in the Middle Ages*. Princeton, N.J.: Princeton University Press.

Austen, Jane. 1995. *Northanger Abbey*. London: Penguin.

Baldick, Chris. 1983. *The Social Mission of English Criticism, 1848–1932*. Oxford: Clarendon Press.

Barasch, Moshe. 1985. *Theories of Art from Plato to Winckelmann*. New York: New York University Press.

Barber, Robin. 1990. "The Greeks and Their Sculpture." In *"Owls to Athens": Essays on Classical Subjects Presented to Sir Kenneth Dover*, edited by E. M. Craik. Oxford: Clarendon Press.

Barker, Emma, Nick Webb, and Kim Woods. 1999. *The Changing Status of the Artist*. New Haven, Conn.: Yale University Press.

Barnard, Rob. 1992. "Speakeasy." *New Art Examiner* 19 (January): 13.

Barnouw, Jeffrey. 1993. "The Beginnings of 'Aesthetics' and the Leibnizian Conception of Sensation." In Mattick 1993.

Barrell, John. 1986. *The Political Theory of Painting from Reynolds to Hazlitt*. New Haven, Conn.: Yale University Press.

Bartlet, M. Elizabeth C. 1991. "Gossec, l'offrande à la liberté et l'histoire de la *Marseillaise*." In Julien and Mongrédien 1991.

Battersby, Christine. 1989. *Gender and Genius: Towards a Feminist Aesthetics*. Bloomington: Indiana University Press.

Batteux, Charles. (1746) 1989. *Les beaux arts réduits à un même principe*. Paris: Aux Amateurs de Livres.

Baudelaire, Charles. 1968. *L'art romantique: Littérature et musique*. Paris: Flammarion.

———. (1859) 1986. *Écrits esthétiques*. Paris: Union Générale d'Édition.

Baumgarten, Alexander. 1954. *Reflections on Poetry*. Berkeley: University of California Press.

Baxandall, Michael. 1988. *Painting and Experience in Fifteenth-Century Italy*. Oxford: Oxford University Press.

Beardsley, John. 1998. *Earthworks and Beyond: Contemporary Art in the Landscape*. New York: Abbeville Press.

Beardsley, Monroe C. 1975. *Aesthetics from Classical Greece to the Present*. Tuscaloosa: University of Alabama Press.

Becq, Annie. 1994a. *Genèse de l'esthétique française moderne: De la raison classique à l'imagination créatrice*. Paris: Albin Michel.

———. 1994b. *Lumières et modernité: De Malebranche à Baudelaire*. Orleans: Paradigme.

Beethoven, Ludwig van. 1951. *Beethoven: Letters, Journals and Conversation*, edited by Michael Hamburger. New York: Thames & Hudson.

Bell, Clive. (1913) 1958. *Art*. New York: G. P. Putnam's Sons.

Bénichou, Paul. 1973. *Le sacré de l'écrivain, 1750–1830: Essai sur l'avènement d'un pouvoir spirituel laïque dans la France moderne*. Paris: José Corti.

Benjamin, Walter. 1969. *Illuminations*. New York: Schoken Books.

———. 1986. *Reflections: Essays, Aphorisms, Autobiographical Writings*. New York: Schoken Books.

Bennett, Tony. 1995. *The Birth of the Museum: History, Theory, Politics*. London: Routledge.

Bentley, Gerald Eades. 1971. *The Profession of Dramatist in Shakespeare's Time, 1590–1642*. Princeton, N.J.: Princeton University Press.

Berger, Karol. 2000. *A Theory of Art*. New York: Oxford University Press.

Bergeron, Katherine, and Philip V. Bohlman, eds. 1992. *Disciplining Music: Musicology and Its Canons*. Chicago: University of Chicago Press.

Berghahn, Klaus L. 1988. "From Classicist to Classical Literary Criticism, 1730–1806." In Hohendahl 1988.

Berleant, Arnold. 1991. *Art and Engagement.* Philadelphia: Temple University Press.

Bermingham, Ann. 1992. "The Origin of Painting and the Ends of Art: Wright of Derby's *Corinthian Maid.*" In *Painting and the Politics of Culture: New Essays on British Art, 1700–1800,* edited by John Barrell. Oxford: Oxford University Press.

Bérubé, Michael. 1998. *The Employment of English: Theory, Jobs and the Future of Literary Study.* New York: New York University Press.

Boardman, John. 1996. *Greek Art.* London: Thames & Hudson.

Bohls, Elizabeth A. 1995. *Women Travel Writers and the Language of Aesthetics, 1716–1818.* Cambridge: Cambridge University Press.

Boileau, Nicolas. 1972. *L'art poétique.* Paris: Bordas.

Bolton, Richard, ed. 1989. *The Contest of Meaning: Critical Histories of Photography.* Cambridge, Mass.: MIT Press.

Bouhours, Dominique. 1920. *Entretiens d'ariste et d'Eugène.* Paris: Bossard.

Boyd, Malcolm. 1992. *Music and the French Revolution.* Cambridge: Cambridge University Press.

Bradbrook, M. C. 1969. *Shakespeare the Craftsman.* New York: Barnes & Noble.

Bradford, Gigi, Michael Gary, and Glenn Wallach, eds. 2000. *The Politics of Culture: Policy Perspectives for Individuals, Institutions and Communities.* New York: The New Press.

Brand, Peggy Zeglin, ed. 2000. *Beauty Matters.* Bloomington: Indiana University Press.

Brand, Peggy Zeglin, and Carolyn Korsmeyer, eds. 1995. *Feminism and Tradition in Aesthetics.* University Park: Pennsylvania State University Press.

Bredekamp, Horst. 1995. *The Lure of Antiquity and the Cult of the Machine: The Kunstkammer and the Evolution of Nature, Art and Technology.* Princeton, N.J.: Markus Wiener.

Brevan, Bruno. 1989. "Paris: Cris, sons, bruits: L'environnement sonore des années prérévolutionnaires d'après 'Le Tableau de Paris,' de Sébastien Mercier." In Julien and Klein 1989.

Briggs, Robin. 1991. "The Académie Royale des Science and the Pursuit of Utility." *Past and Present,* no. 131: 38–88.

Brown, Jonathan. 1986. *Velázquez: Painter and Courtier.* New Haven, Conn.: Yale University Press.

Brown, Patricia Fortini. 1997. *Art and Life in Renaissance Venice.* New York: Harry N. Abrams.

Brunhammer, Yvonne. 1992. *Le beau dans l'utile: Un musée pour les arts décoratifs.* Paris: Gallimard.

Brunot, Ferdinand. 1966. *Histoire de la langue Française des origins à nos jours.* Vol. 6, pt. 1. Paris: Armand Colin.

Bruyne, Edgar de. 1969. *The Aesthetics of the Middle Ages.* New York: Friedrich Ungar.

Burford, Alison. 1972. *Craftsmen in Greek and Roman Society.* Ithaca, N.Y.: Cornell University Press.

Bürger, Peter. 1984. *Theory of the Avant-Garde.* Minneapolis: University of Minnesota Press.

Burke, Edmund. (1790) 1955. *Reflections on the Revolution in France.* Indianapolis: Bobbs-Merrill.

———. (1757) 1968. *A Philosophical Enquiry into the Origin of Our Ideas of the Sublime and Beautiful.* Notre Dame, Ind.: University of Notre Dame.

Burke, Peter. 1978. *Popular Culture in Early Modern Europe*. New York: Harper & Row.

⸻. 1986. *The Italian Renaissance: Culture and Society in Italy*. Princeton, N.J.: Princeton University Press.

⸻. 1993. "Popular Culture in Early Modern Europe: A Concept Revisited." *Intellectual History Newsletter* 15: 3–13.

⸻. 1997. *Varieties of Cultural History*. Ithaca, N.Y.: Cornell University Press.

Burton, Anthony. 1976. *Josiah Wedgwood: A Biography*. London: Andre Deutsch.

Cabanne, Pierre. 1971. *Dialogues with Marcel Duchamp*. New York: Viking.

Cahn, Walter. 1979. *Masterpieces: Chapters in the History of an Idea*. Princeton, N.J.: Princeton University Press.

Callen, Anthea. 1979. *Women Artists of the Arts and Crafts Movement, 1870–1914*. New York: Pantheon Books.

Caplan, Jay L. 1989. "Clearing the Stage." In *A New History of French Literature*, edited by Denis Hollier. Minneapolis: University of Minnesota Press.

Carroll, Noël. 1993. "Historical Narratives and the Philosophy of Art." *Journal of Aesthetics and Art Criticism* 51: 313–27.

⸻. 1998. *A Philosophy of Mass Art*. Oxford: Clarendon Press.

⸻, ed. 2000. *Theories of Art Today*. Madison: University of Wisconsin Press.

Cassirer, Ernst. 1951. *The Philosophy of the Enlightenment*. Boston: Beacon Press.

Castelnuovo, Enrico. 1990. "The Artist." In *Medieval Callings*, edited by Jacques Le Goff. Chicago: University of Chicago Press.

Castiglione, Baldesare. 1959. *The Book of the Courtier*. New York: Doubleday.

Caygill, Howard. 1989. *The Art of Judgment*. Oxford: Basil Blackwell.

Chadwick, Whitney. 1996. *Women, Art and Society*. London: Thames & Hudson.

Chambers, Ephraim. 1728. *Cyclopedia: An Universal Dictionary of the Arts and Sciences*. 2 vols. London: J. & J. Knapton.

Chanan, Michael. 1994. *Musica Practica: The Social Practice of Western Music from Gregorian Chant to Postmodernism*. London: Verso.

Charlton, D. G. 1963. *Secular Religions in France, 1815–1870*. London: Oxford University Press.

Charlton, David. 1992. "Introduction: Exploring the Revolution." In Boyd 1992.

Chartier, Roger. 1988. *Cultural History: Between Practices and Representations*. Ithaca, N.Y.: Cornell University Press.

⸻. 1991. *The Cultural Origins of the French Revolution*. Durham, N.C.: Duke University Press.

Chatelus, Jean. 1991. *Peindre à Paris au xviiie siècle*. Paris: Jacqueline Chambon.

Christo. 1996. *Wrapped Reichstag, Berlin, 1971–95*. Köln: Taschen.

Clark, Garth. 1979. *A Century of Ceramics in the United States, 1878–1978: A Study of Its Development*. New York: E. P. Dutton.

Clark, Priscilla Parkhurst. 1987. *Literary France: The Making of a Culture*. Berkeley: University of California Press.

Clark, T. J. 1984. *The Painting of Modern Life: Paris in the Art of Manet and His Followers*. Princeton, N.J.: Princeton University Press.

Clifford, James. 1988. *The Predicament of Culture: Twentieth-Century Ethnography, Literature, and Art*. Cambridge, Mass.: Harvard University Press.

————. 1997. *Routes: Travel and Translation in the Late Twentieth Century*. Cambridge, Mass.: Harvard University Press.

Clunas, Craig. 1997. *Art in China*. Oxford: Oxford University Press.

Cohen, Ted. 1999. "High and Low Art, and High and Low Audiences." *Journal of Aesthetics and Art Criticism* 57: 137–43.

Cohen, Ted, and Paul Guyer. 1982. *Essays in Kant's Aesthetics*. Chicago: University of Chicago Press.

Cole, Bruce. 1983. *The Renaissance Artist at Work: From Pisano to Titian*. New York: Harper & Row.

Coleridge, Samuel Taylor. 1983. *Biographia Literaria*. Princeton, N.J.: Princeton University Press.

Collingwood, R. G. 1938. The Principles of Art. Oxford: Oxford University Press.

Comte, Auguste. (1851) 1968. *System of Positive Polity*. 4 vols. New York: Burt Franklin.

Conrads, Ulrich. 1970. *Programs and Manifestoes on Twentieth-Century Architecture*. Cambridge, Mass.: MIT Press.

Court, Franklin E. 1992. *Institutionalizing English Literature: The Culture and Politics of Literary Study, 1750–1900*. Stanford, Calif.: Stanford University Press.

Cranston, Maurice. 1991a. *Jean-Jacques: The Early Life and Work of Jean-Jacques Rousseau, 1712–1754*. Chicago: University of Chicago Press.

————. 1991b. *The Noble Savage: Jean-Jacques Rousseau, 1754–1762*. Chicago: University of Chicago Press.

Crawford, Alan. 1985. *C. R. Ashbee: Architect, Designer and Romantic Socialist*. New Haven, Conn.: Yale University Press.

Crimp, Douglas. 1993. *On the Museum's Ruins*. Cambridge, Mass.: MIT Press.

Croce, Benedetto. 1992. *The Aesthetic as the Science of Expression of the Linguistic in General*. Cambridge: Cambridge University Press.

Crow, Thomas E. 1985. *Painters and Public Life in Eighteenth-Century France*. New Haven, Conn.: Yale University Press.

Cumming, Elizabeth, and Wendy Kaplan. 1991. *The Arts and Crafts Movement*. London: Thames & Hudson.

Cunningham Memorial Library. 1975. *A Short-Title Catalogue of the Warren N. and Suzanna B. Cornell Collection of Dictionaries, 1475–1900*. Terre Haute: Indiana State University Press.

Curtius, E. R. 1953. *European Literature and the Latin Middle Ages*. Princeton, N.J.: Princeton University Press.

Da Costa, Feliz. (1696) 1967. *The Antiquity of the Art of Painting*. New Haven, Conn.: Yale University Press.

Dahlhaus, Carl. 1989. *The Idea of Absolute Music*. Chicago: University of Chicago Press.

D'Alembert, Jean. 1986. *Encyclopédie, ou dictionnaire raisonné des sciences des arts et des métiers, articles choisie*.

Vol. 1. Paris: Flammarion.

Danto, Arthur. 1992. *Beyond the Brillo Box*. New York: Farrar, Straus, & Giroux.

———. 1994. *Embodied Meanings: Critical Essays and Aesthetic Meditations*. New York: Farrar, Straus & Giroux.

———. 1997. *After the End of Art: Contemporary Art and the Pale of History*. Princeton, N.J.: Princeton University Press.

———. 2000. *The Madonna of the Future: Essays in a Pluralistic Art World*. New York: Farrar, Straus & Giroux.

Darnton, Robert. 1979. *The Business of Enlightenment: A Publishing History of the Encyclopédie*. Cambridge, Mass.: Harvard University Press.

———. 1982. *The Literary Underground of the Old Regime*. Cambridge, Mass.: Harvard University Press.

David, Hans T., and Arthur Mendel. 1966. *The Bach Reader: A Life of Johann Sebastian Bach in Letters and Documents*. New York: W. W. Norton.

Davies, Stephen. 2000. "Non-Western Art and Art's Definition." In Carroll 2000.

De Bolla, Peter. 1989. *The Discourse of the Sublime*. Oxford: Basil Blackwell.

de Duve, Thierry, ed. 1991. *The Definitively Unfinished Marcel Duchamp*. Cambridge, Mass.: MIT Press.

DeJean, Joan. 1988. "Classical Reeducation: Decanonizing the Feminine." *Yale French Studies* 25: 26–39.

———. 1997. *Ancients against Moderns: Culture Wars and the Making of a Fin de Siècle*. Chicago: University of Chicago Press.

Derrida, Jacques. 1987. *The Truth in Painting*. Chicago: University of Chicago Press.

Detienne, Marcel, and Jean-Pierre Vernant. 1978. *Cunning Intelligence in Greek Culture and Society*. Atlantic Highlands, N.J.: Humanities Press.

Dewey, John. 1934. *Art as Experience*. New York: G. P. Putnam's Sons.

———. (1925) 1988. *John Dewey: The Later Works, 1925–1953*. Vol. 1, *1925, Experience and Nature*. Carbondale: Southern Illinois University Press.

Diamonstein, Barbaralee, ed. 1983. *Handmade in America: Conversations with Fourteen Craftmasters*. New York: Harry N. Abrams.

Dickie, George. 1997. *The Art Circle: A Theory of Art*. Evanston, Ill.: Chicago Spectrum Press.

Diderot, Denis. 1968. *Oeuvres esthétiques*. Paris: Garnier.

———. (1767) 1995. *Diderot on Art*. Vol. 2, *The Salon of 1767*. New Haven, Conn.: Yale University Press.

Diderot, Denis, and Jean Le Rond d'Alembert. 1751–72. *Encyclopédie, ou dictionnaire raissoné des sciences, des arts et des métiers*. 17 vols. Paris: Briasson.

Dieckmann, Herbert. 1940. "Diderot's Conception of Genius." *Journal of the History of Ideas* 2: 151–79.

Dowling, Linda. 1996. *The Vulgarization of Art: The Victorians and Aesthetic Democracy*. Charlottesville: University of Virginia Press.

Droste, Magdalena. 1998. *Bauhaus, 1919–1933*. Berlin: Bauhaus Archiv.

Dryden, John. 1961. *Essays of John Dryden*. 2 vols. New York: Russell & Russell.

Dubos, Abbé. (1719) 1993. *Réflexions critiques sur la poésie et sur la peinture*. Paris: École Nationale Supérieur des Beaux-Arts.

Duchamp, Marcel. 1968. "I Propose to Strain the Laws of Physics." *ARTnews* 34 (December): 47–62.

Duckworth, William. 1995. *Talking Music: Conversations with John Cage, Philip Glass, Laurie Anderson, and Five Generations of American Experimental Composers*. New York: Schirmer Books.

Duff, William. 1767. *Essay on Original Genius . . . in Philosophy and the Fine Arts*. London: Edward & Charles Dilly.

Duncan, Carol. 1995. *Civilizing Rituals: Inside Public Art Museums*. London: Routledge.

Dunne, Joseph. 1993. *Back to the Rough Ground: "Phronesis" and "Techne" in Modern Philosophy and in Aristotle*. Notre Dame, Ind.: University of Notre Dame Press.

Dutton, Denis. 2000. "'But They Don't Have Our Concept of Art.' " In Carroll 2000.

Eagleton, Terry. 1990. *The Ideology of the Aesthetic*. Oxford: Basil Blackwell.

Eastlake, Lady Elizabeth. (1857) 1981. "A Review in the London Quarterly Review." In Goldberg 1981.

Eco, Umberto. 1986. *Art and Beauty in the Middle Ages*. New Haven, Conn.: Yale University Press.

———. 1988. *The Aesthetics of Thomas Aquinas*. Cambridge, Mass.: Harvard University Press.

Edwards, Philip. 1968. *Shakespeare and the Confines of Art*. London: Methuen.

Ehrard, Jean, and Paul Viallaneix. 1977. *Les fêtes de la révolution: Colloque de Clermont-Ferrand (Juin, 1974)*. Paris: Société des Études Robespierristes.

Eitner, Lorenz. 1970. *Neoclassicism and Romanticism, 1750–1850: Sources and Documents*. Vol. 2. Englewood Cliffs, N.J.: Prentice-Hall.

Elias, Norbert. 1994. *Mozart, Portrait of a Genius*. Berkeley: University of California.

Eliot, T. S. 1952. *The Complete Poems and Plays, 1909–1950*. New York: Harcourt Brace & Co.

———. 1989. "Tradition and Individual Talent." In *The Critical Tradition*, edited by David H. Richter. New York: St. Martins Press.

Elliot, David, ed. 1979. *Rodchenko and the Arts of Revolutionary Russia*. New York: Pantheon Books.

Elsner, Jas. 1995. *Art and the Roman Viewer: The Transformation of Art from the Pagan World to Christianity*. Cambridge: Cambridge University Press.

Emerson, Ralph Waldo. 1903. *The Complete Works of Ralph Waldo Emerson*. 12 vols. Boston: Houghton, Mifflin.

———. 1950. *The Complete Essays and Other Writings of Ralph Waldo Emerson*. New York: Modern Library.

———. 1966–72. *The Early Lectures of Ralph Waldo Emerson*. 3 vols. Cambridge, Mass.: Harvard University Press.

———. 1969. *The Journals and Miscellaneous Notebooks of Ralph Waldo Emerson*. 16 vols. Cambridge, Mass.: Harvard University Press.

Engell, James. 1981. *The Creative Imagination: Enlightenment to Romanticism*. Cambridge, Mass.: Harvard

University Press.

Erauw, William. 1998. "Canon Formation: Some More Reflections on Lydia Goehr's Imaginary Museum of Musical Works." *Acta Musicologia* 70: 109–15.

Erickson, John D. 1984. *Dada: Performance, Poetry, Art.* Boston: Twayne Publishers.

Erlich, Victor. 1981. *Russian Formalism: History-Doctrine.* New Haven, Conn.: Yale University Press.

Estève, Pierre. 1753. *L'esprit des beaux-arts.* Vol. 1. Paris: J. Baptiste Bauche.

Ettlinger, Leopold D. 1977. "The Emergence of the Italian Architect during the Renaissance." In Kostof 1977.

Everdell, William R. 1997. *The First Moderns: Profiles in the Origins of Twentieth-Century Thought.* Chicago: University of Chicago Press.

Eze, Emmanuel Chukwudi, ed. 1997. *Race and the Enlightenment: A Reader.* Oxford: Blackwell.

Fabian, Johannes. 1983. *Time and the Other: How Anthropology Makes Its Object.* New York: Columbia University Press.

Fantham, Elaine. 1996. *Roman Literary Culture: From Cicero to Apuleius.* Baltimore: Johns Hopkins University Press.

Farago, Claire J. 1991. "The Classification of the Visual Arts in the Renaissance." In *The Shapes of Knowledge from the Renaissance to the Eighteenth Century*, edited by Donald R. Kelley and Richard H. Popkin. Dordrecht: Kluwer Academic.

Ferry, Luc. 1990. *Homoa aestheticus: L'invention du goût à l'age démocratique.* Paris: Bernard Grasset.

Fielding, Henry. (1742) 1961. *Joseph Andrews.* New York: Signet Classics.

Flaubert, Gustave. 1980. *The Letters of Gustave Flaubert, 1830–1857.* Cambridge, Mass.: Harvard University Press.

Forgács, Éva. 1991. *The Bauhaus Idea and Bauhaus Politics.* Budapest: Central European University Press.

Frampton, Kenneth. 1992. *Modern Architecture: A Critical History.* London: Thames & Hudson.

Franz, Pierre. 1988. "Pas d'entreacte pour la Révolution." In *La Carmagnole des muses: L'homme de lettres et l'artiste dans la Révolution*, edited by Jean-Claude Bonnet. Paris: Armand Colin.

Freedberg, David. 1989. *The Power of Images: Studies in the History and Theory of Response.* Chicago: University of Chicago Press.

Fry, Roger. (1924) 1956. *Vision and Design.* New York: Meridian Books.

Fumaroli, Marc. 1980. *L'age de l'éloquence: Rhétorique et "res literaria" de la Renaissance au seuil de l'époque classique.* Geneva: Librairie Droz.

Furetière, Antoine. (1690) 1968. *Essai d'un dictionnaire universel.* Geneva: Slatkine Reprints.

Gadamer, Hans Georg. 1993. *Truth and Method.* New York: Continuum Publishing Co.

Garrad, Mary D. 1989. *Artemisia Gentileschi: The Image of the Female Hero in Italian Baroque Art.* Princeton, N.J.: Princeton University Press.

Gaut, Berys. " 'Art' as a Cluster Concept." In Carroll 2000.

Gay, Peter. 1995. *The Bourgeois Experience: Victoria to Freud.* Vol. 4, *The Naked Heart.* New York: W. W. Norton.

Geiringer, Karl. 1946. *Haydn: A Creative Life in Music*. New York: W. W. Norton.

Gentili, Bruno. 1988. *Poetry and Its Public in Ancient Greece: From Homer to the Fifth Century*. Baltimore: Johns Hopkins University Press.

Gerard, Alexander. (1774) 1966. *An Essay on Genius*. Munich: Wilhelm Fink.

Gessele, Cynthia M. 1992. "The Conservatoire de Musique and National Music Education in France, 1795–1801." In Boyd 1992.

Ghirardo, Diane. 1996. *Architecture after Modernism*. London: Thames & Hudson.

Gillett, Paula. 1990. *Worlds of Art: Painters in Victorian Society*. New Brunswick, N.J.: Rutgers University Press.

Gilpin, William. 1782. *Observations on the River Wye*. London: Blamire.

Glasser, Hannelore. 1977. *Artists' Contracts of the Early Renaissance*. New York: Garland.

Glassie, Henry. 1989. *The Spirit of Folk Art: The Girard Collection at the Museum of International Folk Art*. New York: Harry N. Abrams.

Goehr, Lydia. 1992. *The Imaginary Museum of Musical Works: An Essay in the Philosophy of Music*. Oxford: Oxford University Press.

Goethe, Johann Wolfgang von. (1774) 1989. *The Sorrows of Young Werther*. Harmondsworth: Penguin.

Gold, Barbara, ed. 1982. *Literary and Artistic Patronage in Ancient Rome*. Austin: University of Texas Press.

Goldberg, Vicki, ed. 1981. *Photography in Print*. Albuquerque: University of New Mexico Press.

Goldstein, Carl. 1996. *Teaching Art: Academies and Schools from Vasari to Albers*. Cambridge: Cambridge University Press.

Goldthwaite, Richard A. 1980. *The Building of Renaissance Florence*. Baltimore: Johns Hopkins University Press.

Gombrich, E. H. 1960. *Art and Illusion: A Study in the Psychology of Pictorial Representation*. Princeton, N.J.: Princeton University Press.

———. 1984. *The Story of Art*. Englewood Cliffs, N.J.: Prentice-Hall.

———. 1987. *Reflections on the History of Art: Views and Reviews*. Berkeley: University of California.

Gooding, Mel. 1999. *Public, Art, Space: A Decade of Public Art Commissions Agency*. London: Merrill Halberton.

Goodman, Deana. 1994. *The Republic of Letters: A Cultural History of the French Enlightenment*. Ithaca, N.Y.: Cornell University Press.

Gossman, Lionel. 1990. *Between History and Literature*. Cambridge, Mass.: Harvard University Press.

Goubert, Pierre, and Daniel Roche. 1991. *Les Français de l'ancient régime*. Vol. 2, *Culture et société*. Paris: Armand Colin.

Goulemot, Jean M., and Daniel Oster. 1992. *Gens de lettres, écrivains et bohèmes: L'imaginaire littéraire, 1630–1900*. Paris: Minerve.

Graburn, Nelson H. H. 1976. *Ethnic and Tourist Arts: Cultural Expressions from the Fourth World*. Berkeley: University of California Press.

Graff, Gerald. 1987. *Professing Literature: An Institutional History*. Chicago: University of Chicago

Press.

Grana, Cesar. 1964. *Bohemian versus Bourgeois: French Society and the French Man of Letters in the Nineteenth Century.* New York: Basic Books.

Greenberg, Clement. 1961. *Art and Culture: Critical Essays.* Boston: Beacon Press.

Gribenski, Jean. 1991. "Un métier difficile: Éditeur de musique à Paris sous la révolution." In *Le tambour et la harpe.* In Julien and Mongrédien 1991.

Griswold, Charles L. 1992. "The Vietnam Veterans Memorial and the Washington Mall: Philosophical Thoughts on Political Iconography." In *Art and the Public Sphere,* edited by W. J. T. Mitchell. Chicago: University of Chicago Press.

Grivel, Charles. 1989. "Le provocateur: L'écrivain chez les modernes." In *Écrire en France au XIXme siècle,* edited by Graziella Pagliano and Antonio Gomez-Moriana. Montreal: Le Préambule.

Gropius, Walter. 1965. *The New Architecture and the Bauhaus.* Cambridge, Mass.: MIT Press.

Gruen, Eric S. 1992. *Culture and National Identity in Republican Rome.* Ithaca, N.Y.: Cornell University Press.

Guillory, John. 1993. *Cultural Capital: The Problem of Literary Canon Formation.* Chicago: University of Chicago Press.

Guthrie, Derek. 1988. "The 'Eloquent Object' Gagged by Kitsch." *New Art Examiner* 15 (September): 29.

Guyer, Paul. 1997. *Kant and the Claims of Taste.* Cambridge: Cambridge University Press.

Habermas, Jürgen. (1962) 1989. *The Structural Transformation of the Public Sphere: An Inquiry into a Category of Bourgeois Society.* Cambridge, Mass.: MIT Press.

Hahn, Roger. 1981. "Science and the Arts in France: The Limitations of an Encyclopedic Ideology." In *Studies in Eighteenth-Century Culture.* Vol. 10. Madison: University of Wisconsin Press.

Hall, Michael D., and Eugene W. Metcalf, Jr., eds. 1994. *The Artist Outsider: Creativity and the Boundaries of Culture.* Washington, D.C.: Smithsonian Institution Press.

Halliwell, Stephen. 1989. "Aristotle's Poetics." In G. A. Kennedy 1989.

Hanslick, Eduard. 1986. *On the Musically Beautiful: A Contribution towards the Revision of the Aesthetics of Music.* Indianapolis: Hackett Publishing.

Harth, Erica. 1983. *Ideology and Culture in Seventeenth-Century France.* Ithaca, N.Y.: Cornell University Press.

Haskell, Francis. 1976. *Rediscoveries in Art: Some Aspects of Taste, Fashion and Collecting in England and France.* Ithaca, N.Y.: Cornell University Press.

——. 1980. *Patrons and Painters: Art and Society in Baroque Italy.* New Haven, Conn.: Yale University Press.

Havelock, Eric A. 1963. *Preface to Plato.* Cambridge, Mass.: Harvard University Press.

Hegel, G. W. F. (1823–29) 1975. *Aesthetics: Lectures on Fine Art.* Oxford: Clarendon Press.

Hein, Hilde, and Carolyn Korsmeyer. 1993. *Aesthetics in Feminist Perspective.* Bloomington: Indiana University Press.

Heine, Heinrich. (1830) 1985. *The Romantic School and Other Essays.* New York: Continuum Publishing

Co.

Heinich, Nathalie. 1993. *Du peintre à l artiste*. Paris: Minuit.

Helgerson, Richard. 1983. *Self-Crowned Laureates: Spenser, Jonson, Milton and the Literary System*. Berkeley: University of California Press.

Herder, Johann Gottfried. 1955. *Kalligone*. Weimar: Hermann Böhlaus Nachfolger.

Hobbes, Thomas. (1651) 1955. *Leviathan*. Oxford: Basil Blackwell.

Hogarth, William. (1753) 1997. *The Analysis of Beauty*, edited by Ronald Paulson. New Haven, Conn.: Yale University Press.

Hohendahl, Peter Uwe. 1982. *The Institution of Criticism*. Ithaca, N.Y.: Cornell University Press.

———, ed. 1988. *A History of German Literary Criticism, 1730–1980*. Lincoln: University of Nebraska Press.

———. 1989. *Building a National Literature: The Case of Germany 1830–1870*. Ithaca, N.Y.: Cornell University Press.

Holden, Stephen. 1991. "Barry Manilow: Yes, He Still Writes the Songs." *New York Times* October 13, H27.

Honour, Hugh. 1979. *Romanticism*. New York: Harper & Row.

Hooper-Greenhill, Eileen. 1992. *Museums and the Shaping of Knowledge*. London: Routledge.

Huitt, Sue. 1998. "The Art Quilt and Art Museum Exhibits." M.S. thesis, University of Illinois at Springfield.

Hume, David. 1993. *Selected Essays*. Oxford: Oxford University Press.

Hunt, Lynn. 1984. *Politics, Culture, and Class in the French Revolution*. Berkeley: University of California Press.

Iversen, Margaret. 1993. *Alois Riegl: Art History and Theory*. Cambridge, Mass.: MIT Press.

Jacob, Mary Jane, ed. 1995. *Culture in Action: A Public Art Program of Sculpture Chicago Curated by Mary Jane Jacob*. Seattle: Bay Press.

Jacobs, Jane. 1961. *The Death and Life of Great American Cities*. New York: Vintage.

Jaffe, Kineret S. 1992. "The Concept of Genius: Its Changing Role in Eighteenth-Century French Aesthetics." In *Essays on the History of Aesthetics*, edited by Peter Kivy. Rochester, N.Y.: University of Rochester Press.

Jam, Jean-Louis. 1989. "Le clarion de l'avenir." In Julien and Klein 1989.

———. 1991. "Pédagogie musicale et idéologie: Un plan d éducation musicale durant la révolution." In Julien and Mongrédien 1991.

James, Henry. 1986. *The Art of Criticism: Henry James on the Theory and the Practice of Fiction*. Chicago: University of Chicago Press.

Jay, Bill. 1989. "The Family of Man: A Reappraisal of the 'Greatest Exhibition of All Time.'" *INsight* 2: 5.

Johnson, James H. 1995. *Listening in Paris: A Cultural History*. Berkeley: University of California Press.

Johnson, Samuel. (1781) 1961. *Lives of the English Poets*. London: Oxford University Press.

———. (1750–52) 1969. *The Rambler*. 3 vols. New Haven, Conn.: Yale University Press.

Jones, Suzi. 1986. "Art by Fiat: Dilemmas of Cross-Cultural Collecting." In *Folk Art and Artworlds*, edited by John Michael Vlach and Simon J. Bronner. Ann Arbor, Mich.: UMI Research Press.

Jonson, Ben. 1616. *The Workes of Benjamin Jonson*. London: William Stansby.

———. (1605) 1978. *Volpone; Or, The Fox*, edited by John W. Creaser. New York: New York University Press.

Jouffroy, Theodore. 1883. *Course d'esthétique*. Paris: Hachette.

Jules-Rosette, Benetta. 1984. *Messages of Tourist Art: An African Semiotic System in Comparative Perspective*. New York: St. Martin's Press.

Julien, Jean-Rémy. 1989. "La Révolution et ses publics." In Julien and Klein 1989.

Julien, Jean-Rémy, and Jean-Claude Klein. 1989. *Orphée phrygien: Les musiques de la Révolution*. Paris: Éditions du May.

Julien, Jean-Rémy, and Jean Mongrédien. 1991. *Le tambour et la harpe: Oeuvres pratiques et manifestations musicales sous la Révolution, 1788–1800*. Paris: Éditions du May.

Jump, Harriet Devine. 1994. *Mary Wollstonecraft: Writer*. New York: Harvester/Wheatsheaf.

Kahn, Douglas. 1993. "The Latest: Fluxus and Music." In *In the Spirit of Fluxus*, edited by Janet Jenkins. Minneapolis: Walker Art Center.

Kames, Henry Home, Lord. 1762. *Elements of Criticism*. London: A. Millar.

Kandinsky, Wassily. (1911) 1977. *Concerning the Spiritual in Art*. New York: Dover Publications.

Kant, Immanuel. 1960. *Observations on the Feeling of the Beautiful and Sublime*. Berkeley: University of California Press.

———. 1987. *Critique of Judgment*. Indianapolis: Hackett.

Kantorowicz, Ernst H. 1961. "The Sovereignty of the Artist: A Note on Legal Maxims and Renaissance Theories of Art." In *Essays in Honor of Erwin Panofsky*, edited by Millard Meiss. New York: New York University Press.

Kaprow, Allan. 1993. *Essays on the Blurring of Art and Life*. Berkeley: University of California Press.

Karp, Ivan, and Steven D. Lavine, eds. 1991. *Exhibiting Cultures: The Poetics and Politics of Museum Display*. Washington, D.C.: Smithsonian Institution Press.

Kasfir, Sidney. 1992. "African Art and Authenticity: A Text with a Shadow." *African Arts* 25: 45.

Kelly, Michael. 1996. "Public Art Controversy: The Serra and Lin Cases." *Journal of Aesthetics and Art Criticism* 54: 15–22.

Kemp, Martin. 1977. From "'Mimesis' to 'Fantasia': The Quattrocento Vocabulary of Creation, Inspiration and Genius in the Visual Arts." *Viator* 8:383–97.

———. 1997. *Behind the Picture: Art and Evidence in the Italian Renaissance*. New Haven, Conn.: Yale University Press.

Kempers, Bram. 1992. *Painting, Power and Patronage: The Rise of the Professional Artist in the Italian Renaissance*. London: Penguin.

Kennedy, Emmet. 1989. *A Cultural History of the French Revolution*. New Haven, Conn.: Yale University Press.

Kennedy, George A., ed. 1989. *The Cambridge History of Literary Criticism*. Vol. 1, *Classical Criticism*. Cambridge: Cambridge University Press.

Kernan, Alvin B. 1982. *The Imaginary Library: An Essay on Literature and Society*. Princeton, N.J.: Princeton University Press.

———. 1989. *Samuel Johnson and the Impact of Print*. Princeton, N.J.: Princeton University Press.

———. 1990. *The Death of Literature*. New Haven, Conn.: Yale University Press.

———. 1995. *Shakespeare, the King's Playwright: Theater in the Stuart Court, 1603–1613*. New Haven, Conn.: Yale University Press.

Kimpel, Dieter. 1986. "La sociogenèse de l'architecte moderne." In *Artistes, artisans et production artistique au moyen age*, edited by Xavier Barral i Altet. Paris: Picard.

Kivy, Peter. 1993. "Differences." *Journal of Aesthetics and Art Criticism* 51: 2123–32.

Klein, Lawrence E. 1994. *Shaftesbury and the Culture of Politeness: Moral Discourse and Cultural Politics in Early Eighteenth-Century England*. Cambridge: Cambridge University Press.

Klein, Robert. 1979. *Form and Meaning: Essays on the Renaissance and Modern Art*. New York: Viking.

Knight, Richard Payne. 1808. *An Analytical Inquiry into the Principles of Taste*. London: T. Payne & J. White.

Koerner, Joseph Leo. 1993. *The Moment of Self-Portraiture in German Renaissance Art*. Chicago: University of Chicago Press.

Korsmeyer, Carolyn. 1999. *Making Sense of Taste*. Ithaca, N.Y.: Cornell University Press.

Kostelanetz, Richard. 1996. *John Cage (Ex)plain(ed)*. New York: Schirmer Books.

Kostof, Spiro, ed. 1977. *The Architect: Chapters in the History of the Profession*. Oxford: Oxford University Press.

Kristeller, Paul Oskar. (1950) 1990. *Renaissance Thought and the Arts*. Princeton, N.J.: Princeton University Press.

Kruft, Hanno-Walter. 1994. *A History of Architectural Theory: From Vitruvius to the Present*. Princeton, N.J.: Princeton University Press.

Kuenzli, Rudolf E., and Francis M. Naumann. 1990. *Marcel Duchamp: Artist of the Century*. Cambridge, Mass.: MIT Press.

Kulka, Tomas. 1996. *Kitsch and Art*. University Park: Pennsylvania State University Press.

Lacombe, Jacques. 1752. *Dictionnaire portatif des beaux-arts, ou abrégé de ce qui concern l'architecture, la sculpture, la peinture, la graveur, la poésie et la musique*. Paris: Estienne & Fils.

Lacy, Suzanne, ed. 1995. *Mapping the Terrain: New Genre Public Art*. Seattle: Bay Press.

Lambert, Anne-Thérèse de. (1747) 1990. *Oeuvres*, edited by Robert Granderoute. Paris: Librairie Honoré Champion.

Laurie, Bruce. 1989. *Artisans into Workers: Labor in Nineteenth-Century America*. New York: Farrar, Straus & Giroux.

Le Corbusier. (1923) 1986. *Towards a New Architecture*. New York: Dover Publications.

Leddy, Thomas. 1995. "Everyday Surface Aesthetic Qualities: 'Neat,' 'Messy,' 'Clean,' 'Dirty.'" *Journal of Aesthetics and Art Criticism* 53: 259–68.

Lee, Renselaer. 1967. *Ut Pictura Poesis: The Humanistic Theory of Painting*. New York: W. W. Norton.

Le Huray, Peter, and James Day, eds. 1988. *Music and Aesthetics in the Eighteenth and Early-Nineteenth Centuries*. Cambridge: Cambridge University Press.

Leibniz, Gottfried Wilhelm. 1951. *Selections*. New York: Charles Scribner's Sons.

———. 1969. *Philosophical Papers and Letters*. Dordrecht: D. Reidel.

Lentricchia, Frank. 1996. "Last Will and Testament of an Ex–Literary Critic." *Lingua Franca* 6: 59–67.

Leonard, George J. 1994. *Into the Light of Things: The Art of the Commonplace from Wordsworth to John Cage*. Chicago: University of Chicago Press.

Lessing, Gotthold Ephraim. 1987. *Laokoon: Oder über die grenzen der malerei und poesie*. Stuttgart: Philipp Reclam.

Levine, Lawrence W. 1988. *Highbrow/Lowbrow: The Emergence of Cultural Hierarchy in America*. Cambridge, Mass.: Harvard University Press.

Levinson, Jerrold. 1993. "Extending Art Historically." *Journal of Aesthetics and Art Criticism* 51: 411–24.

Link, Anne-Marie. 1992. "The Social Practice of Taste in Late Eighteenth-Century Germany: A Case Study." *Oxford Art Journal* 15, no.2: 3–14.

Lippman, Edward. 1992. *A History of Western Musical Aesthetics*. Lincoln: University of Nebraska Press.

Lodder, Christina. 1983. *Russian Constructivism*. New Haven, Conn.: Yale University Press.

Loewenstein, Joseph. 1985. "The Script in the Marketplace." *Representations* 12 (Fall): 106.

Lough, John. 1957. *Paris Theatre Audiences in the Seventeenth and Eighteenth Centuries*. London: Oxford University Press.

———. 1978. *Writer and Public in France: From the Middle Ages to the Present Day*. Oxford: Clarendon Press.

Lucie-Smith, Edward. 1984. *The Story of Craft: The Craftsman's Role in Society*. New York: Van Nostrand Reinhold.

Lyotard, Jean-François. 1991. *Leçons sur l'analytique du sublime*. Paris: Galilée.

Malebranche, Nicolas. 1970. *Oeuvres complètes*. Paris: J. Vrin.

Mandeville, Bernard. 1729. *The Fable of the Bees; Or, Private Vices, Publick Benefits*. Vol. 2. London: J. Roberts.

Manhart, Marcia, and Tom Manhart, eds. 1987. *The Eloquent Object: The Evolution of American Art in Craft Media since 1945*. Tulsa, Okla.: Philbrook Museum of Art.

Mantion, Jean-Rémy. 1988. "Déroutes de l'art: La destination de l'oeuvre d'art et le débat sur le musée." In *La Carmagnole des Muses*, edited by Jean-Claude Bonnet. Paris: Armand Colin.

Margolis, Joseph. 1993. "Exorcising the Dreariness of Aesthetics." *Journal of Aesthetics and Art Criticism* 51: 133–40.

Marino, Adrian. 1996. *The Biography of the "Idea of Literature": From Antiquity to the Baroque*. Albany: State University of New York Press.

Marmontel, Jean-François. (1787) 1846. *Éléments de littérature*. Paris: Firmin-Didot.

Marotti, Arthur P. 1986. *John Donne: Coterie Poet.* Madison: University of Wisconsin Press.

————. 1991. "The Transmission of Lyric Poetry and the Institutionalizing of Literature in the English Renaissance." In Logan and Rudnytsky 1991.

Marshall, David. 1988. *The Surprising Effects of Sympathy.* Chicago: University of Chicago Press.

Martin, John. 1997. "Inventing Sincerity, Refashioning Prudence: The Discovery of the Individual in Renaissance Europe." *American Historical Review* 102: 1309–42.

Marx, Karl. 1975. *Karl Marx: Early Writings.* Introduction by Lucio Colletti. Harmondsworth: Penguin.

Marx, Karl, and Frederick Engels. 1970. *The German Ideology: Part One,* edited by C. J. Arthur. New York: International Publishers.

Mattick, Paul, Jr., ed. 1993. *Eighteenth-Century Aesthetics and the Reconstruction of Art.* Cambridge: Cambridge University Press.

McClellan, Andrew. 1994. *Inventing the Louvre: Art, Politics, and the Origins of the Modern Museum in Eighteenth-Century Paris.* Cambridge: Cambridge University Press.

McCormick, Peter J. 1990. *Modernity, Aesthetics, and the Bounds of Art.* Ithaca, N.Y.: Cornell University Press.

McKendrick, Neil. 1961. "Josiah Wedgwood and Factory Discipline." *Historical Journal* 4, no. 1: 30–55.

McKendrick, Neil, John Brewer, and J. H. Plumb. 1982. *The Birth of a Consumer Society: The Commercialization of Eighteenth-Century England.* Bloomington: Indiana University Press.

McMorris, Penny, and Michael Kile. 1986. *The Art Quilt.* San Francisco: Quilt Digest Press.

Melville, Stephen, and Bill Readings, eds. 1995. *Vision and Textuality.* Durham, N.C.: Duke University Press.

Meyer, Richard. 1987. "The Common Cause." *Ceramics Monthly* 35: 21.

Mill, John Stuart. 1965. *Mill's Essays on Literature and Society,* edited by J. B. Schneewind. New York: Collier Books.

Miller, Edwin Haviland. 1959. *The Professional Writer in Elizabethan England.* Cambridge, Mass.: Harvard University Press.

Miller, Naomi J., and Gary Waller. 1991. *Reading Mary Wroth: Representing Alternatives in Early Modern England.* Knoxville: University of Tennessee Press.

Mitchell, W. J. T. 1992. *Art and the Public Sphere.* Chicago: University of Chicago Press.

Mondrian, Piet. (1920) 1986. *The New Art—the New Life: The Collected Writings of Piet Mondrian,* edited by Harry Holtzman and Martin James. Boston: G. K. Hall.

Mongrédien, Jean. 1986. *La musique en France des lumières au romantisme (1789–1830).* Paris: Flammarion.

Montias, John Michael. 1982. *Artists and Artisans in Delft.* Princeton, N.J.: Princeton University Press.

Moreno, Paolo. 1996. "Painters and Society." In Turner 1996.

Moritz, Karl Philipp. 1962. *Schriften zur Ästhetik und Poetik.* Tübingen: Max Niemeyer.

Morris, William. 1948. *William Morris: Stories in Prose, Stories in Verse, Shorter Poems, Lectures and Essays,* edited by G. D. H. Cole. London: Nonesuch Press.

————. 1969. *Unpublished Lectures of William Morris,* edited by Eugene D. LeMire. Detroit: Wayne

State University Press.

Mortensen, Prebend. 1997. *Art in the Social Order: The Making of the Modern Conception of Art.* Albany: State University of New York Press.

Mortier, Roland. 1982. *L'orgininalité: Une nouvelle catégorie esthétique au siècle des limières.* Geneva: Droz.

Motherwell, Robert. 1989. *The Dada Painters and Poets: An Anthology.* Cambridge, Mass.: Harvard University Press.

Moxey, Keith. 1994. *The Practice of Theory: Poststructuralism, Cultural Politics, and Art History.* Ithaca, N.Y.: Cornell University Press.

Muir, Kenneth. 1960. *Shakespeare as Collaborator.* London: Methuen.

Murray, Timothy. 1987. *Theatrical Legitimation: Allegories of Genius in Seventeenth-Century England and France.* New York: Oxford University Press.

Nagy, Gregory. 1989. "Early Greek Views of Poets and Poetry." In G. A. Kennedy 1989.

Nakov, Andrei B. 1983. *The First Russian Show: A Commemoration of the Van Diemen Exhibition, Berlin, 1922.* London: Annely Juda Fine Art.

Naylor, Gillian. 1968. *The Bauhaus.* London: Studio Vista.

———. 1990. *The Arts and Crafts Movement: A Study of Its Sources, Ideals and Influence on Design Theory.* London: Trefoil Publications.

Neils, Jenifer, ed. 1992. *Goddess and Polis: The Panathenaic Festival in Ancient Athens.* Princeton, N.J.: Princeton University Press.

Newhall, Beaumont, ed. 1980. *Photography: Essays and Images.* New York: Museum of Modern Art.

———. 1982. *History of Photography.* New York: Museum of Modern Art.

Newhouse, Victoria. 1998. *Towards a New Museum.* New York: Monacelli Press.

Nietzsche, Friedrich. 1967. *The Will to Power.* New York: Random House.

Norton, Robert E. 1991. *Herder's Aesthetics and the European Enlightenment.* Ithaca, N.Y.: Cornell University Press.

Nuridsany, Michel, ed. 1993. *Daniel Buren au Palais-Royal: "Les deux plateaux."* Villeurbanne: Art Edition, Nouveau Musée/Institut.

Nussbaum, Martha C. 1986. *The Fragility of Goodness: Luck and Ethics in Greek Tragedy and Philosophy.* Cambridge: Cambridge University Press.

———. 1996. "Greek Aesthetics." In Turner 1996, vol. 1.

Nyman, Michael. 1974. *Experimental Music: Cage and Beyond.* New York: Schirmer Books.

O'Dea, Michael. 1995. *Jean-Jacques Rousseau: Music, Illusion and Desire.* New York: St. Martin's Press.

Oguibe, Olu, and Okwui Enzwezor, eds. 1999. *Reading the Contemporary: African Art from Theory to the Marketplace.* Cambridge, Mass.: MIT Press.

Olin, Margaret. 1993. *Forms of Representation in Alois Riegl's Theory of Art.* University Park: Pennsylvania State University Press.

Ozouf, Mona. 1988. *Festivals and the French Revolution.* Cambridge, Mass.: Harvard University Press.

Panofsky, Erwin. 1968. *Idea: A Concept in Art Theory.* Columbia: University of South Carolina.

Paoletti, John T., and Gary M. Radke. 1997. *Art in Renaissance Italy.* New York: Harry N. Abrams.

Parker, Roziska. 1984. *The Subversive Stitch: Embroidery and the Making of the Feminine*. London: Women's Press.

Parker, Roziska, and Griselda Pollock. 1981. *Old Mistresses: Women, Art and Ideology*. New York: Pantheon.

Pascal, Blaise. 1958. *Pensées*. Paris: Garnier.

Pater, Walter. (1873) 1912. *The Renaissance: Studies in Art and Poetry*. London: Macmillan & Co.

Patey, Douglas Lane. 1988. "The Eighteenth Century Invents the Canon." In *Modern Language Studies* 18: 17–37.

Patterson, Annabel. 1989. *Shakespeare and the Popular Voice*. Oxford: Basil Blackwell.

Paulson, Ronald. 1991–93. *Hogarth*. Vol. 1, *The "Modern Moral Subject," 1697–1732*; vol. 2, *High Art and Low, 1732–1750*; vol. 3, *Art and Politics*. New Brunswick, N.J.: Rutgers University Press.

———— 1996. *The Beautiful, Novel, and Strange: Aesthetics and Heterodoxy*. Baltimore: Johns Hopkins University Press.

Pears, Iain. 1988. *The Discovery of Painting: The Growth of Interest in the Arts in England, 1680–1768*. New Haven, Conn.: Yale University Press.

Pelles, Geraldine. 1963. *Art, Artists and Society: Origins of a Modern Dilemma, Painting in England and France, 1750–1850*. Englewood Cliffs, N.J.: Prentice-Hall.

Perrault, Charles. 1971. *Parallèl des anciens et des modèrnes*. Geneva: Slatkine Reprints.

Pevsner, Nikolas. 1940. *Academies of Art, Past and Present*. Cambridge: Cambridge University Press.

Phillips, Christopher. 1989. "The Judgment Seat of Photography." In Bolton 1989.

————, ed. 1991. *Photography in the Modern Era: European Documents and Critical Writings, 1913–1940*. New York: Metropolitan Museum of Art and Aperture.

Piles, Roger de. (1708) 1969. *Cours de peinture par principes*. Paris: Jacques Estienne.

Plumb, J. H. 1972. "The Public, Literature and the Arts in the Eighteenth Century." In *The Triumph of Culture: Eighteenth-Century Perspectives*, edited by Paul Fritz and David Williams. Toronto: A. M. Hakkert.

Pollitt, J. J. 1974. *The Ancient View of Greek Art*. New Haven, Conn.: YaleUniversity Press.

Pomian, Krystoff. 1987. *Collectors and Curiosities: Paris and Venice, 1500–1800*. Oxford: Polity Press.

Pommier, Edouard. 1988. "Idéologie et musée à l'époque révolutionnaire." In *Les images de la Révolution*, edited by Michel Vovelle. Paris: Publications de la Sorbonne.

————. 1991. *L'art de la liberté: Doctrines et débats de la Révolution française*. Paris: Gallimard.

Porter, Roy. 1990. *English Society in the Eighteenth Century*. Harmondsworth: Penguin.

Postle, Kathleen R. 1978. *The Chronicle of the Overbeck Pottery*. Indianapolis: Indiana Historical Society.

Preziosi, Donald. 1989. *Rethinking Art History: Meditations on a Coy Science*. New Haven, Conn.: Yale University Press.

Price, Sally. 1989. *Primitive Art in Civilized Places*. Chicago: University of Chicago Press.

Quatremère de Quincy, Antoine-Chrysostome. (1815) 1989a. *Considérations morales sur la destination des ouvrages de l'art*. Paris: Fayard.

————. (1796) 1989b. *Lettres à Miranda sur les déplacements des monuments de l'art de l'Italie*, edited by

Edouard Pommier. Paris: Macula.

Raczymow, Henri. 1994. *La mort du grand écrivan: Essai sur la fin de la littérature*. Paris: Stock.

Raven, Arlene. 1989. *Art in the Public Interest*. Ann Arbor, Mich.: UMI Research Press.

Raynor, Henry. 1978. *A Social History of Music: From the Middle Ages to Beethoven*. New York: Taplinger.

Reiss, Timothy J. 1992. *The Meaning of Literature*. Ithaca, N.Y.: Cornell University Press.

Reynolds, Joshua. (1770) 1975. *Discourses on Art*. New Haven, Conn.: Yale University Press.

Richards, Charles R. 1927. *Industrial Art and the Museum*. New York: Macmillan Co.

Richter, Hans. 1965. *Dada: Art and Anti-Art*. New York: Oxford University Press.

Riegl, Alois. 1985. *Late Roman Art Industry*. Rome: Giorgio Bretschneider.

Robertson, Cheryl. 1999. *Frank Lloyd Wright and George Mann Niedecken: Prairie School Collaborators*. Milwaukee, Wis.: Milwaukee Art Museum.

Robertson, Claire. 1992. *"Il Grande Cardinale," Alessandro Farnese, Patron of the Arts*. New Haven, Conn.: Yale University Press.

Robertson, Thomas. (1784) 1971. *An Inquiry into the Fine Arts*. New York: Garland Publishing.

Robinet, Jean-Baptiste. 1776. *Supplément à l'Encyclopédie*. 4 vols. Amsterdam: M. M. Rey.

Robinson, Philip E. J. 1984. *Jean-Jacques Rousseau's Doctrine of the Arts*. Berne: Peter Lang.

Roochnik, David. 1996. *Of Art and Wisdom: Plato's Understanding of Techne*. University Park: Pennsylvania State University Press.

Rose, Margaret A. 1984. *Marx's Lost Aesthetic: Karl Marx and the Visual Arts*. Cambridge: Cambridge University Press.

Rosenau, Helen. 1974. *Boullée and Visionary Architecture*. London: Academy Editions.

Rosenfeld, Myra Nan. 1977. "The Royal Building Administration in France from Charles V to Louis XIV." In Kostof 1977.

Ross, Doran H., and Raphael X. Reichert. 1983. "Modern Antiquities: A Study of a Kumase Workshop." In *Akan Transformations: Problems in Ghanian Art History*, edited by Doran H. Ross and Timothy F. Garrard. Los Angeles: Museum of Cultural History, University of California, Los Angeles.

Rougemont, Martine de. 1988. *La vie théâtrale en France au xviiie siècle*. Paris: Champion-Slatkine.

Rossi, Paolo. 1970. *Philosophy, Technology and the Arts in the Early Modern Era*. New York: Harper & Row.

Rousseau, Jean-Jacques. 1954. *Du contrat social*. Paris: Garnier.

———. (1762) 1957. *Émile, ou de l'éducation*. Paris: Garnier.

———. 1960. *Politics and the Arts: Letter to d'Alembert on the Theater*. Glencoe, Ill.: Free Press.

———. (1768) 1969. *Dictionnaire de musique*. New York: Johnson Reprints.

———. 1979. *Emile; Or, On Education*. New York: Basic Books.

———. (1761) 1997. *Julie, or the New Heloise*. Hanover, N.H.: University Press of New England.

———. 1992. *Discourse on the Origins of Inequality*. Hanover, N.H.: University Press of New England.

Rudnytsky, Peter L. 1991. "More's History of King Richard II as an Uncanny Text." In *Contending Kingdoms: Historical, Psychological, and Feminist Approaches to the Literature of Sixteenth-Century*

England and France, edited by Marie-Rose Logan and Peter L. Rudnytsky. Detroit: Wayne State University Press.

Ruff, Dale. 1983. "Towards a Postmodern Pottery." *Ceramics Monthly* 31: 48.

Ruskin, John. 1985. *Unto This Last, and Other Writings*. Harmondsworth: Penguin.

———. 1996. *Lectures on Art*. New York: Allworth Press.

Rybczynski, Witold. 1994. "A Truly Important Place: The Abundant Public Architecture of Robert Mills." *Times Literary Supplement* (November 11), 3.

Sagne, Jean. 1982. *Delacroix et la photographie*. Paris: Herscher.

Saisselin, Remy G. 1970. *The Rule of Reason and the Ruses of the Heart*. Cleveland: Case Western Reserve University Press.

———. 1992. *The Enlightenment against the Baroque: Economics and Aesthetics in the Eighteenth Century*. Berkeley: University of California Press.

Saito, Yuriko. 1998. "Japanese Aesthetics." In *Encyclopedia of Aesthetics*, edited by Michael Kelly. New York: Oxford University Press, 1998.

———. 1999. "Art-Based Aesthetics vs. Everyday Aesthetics." Paper presented at the annual meeting of the American Society for Aesthetics, Washington, D.C., October 30.

Salmen, Walter. 1983. *The Social Status of the Professional Musician from the Middle Ages to the Nineteenth Century*. New York: Pendragon Press.

Sanouillet, Michel, and Elmer Peterson. 1973. *The Writings of Marcel Duchamp*. New York: Da Capo Press.

Sartwell, Crispin. 1995. *The Art of Living: Aesthetics of the Ordinary in World Spiritual Traditions*. Albany: State University of New York Press.

Sayre, Henry M. 1989. *The Object of Performance: The American Avant-Garde since 1970*. Chicago: University of Chicago Press.

Scarry, Elaine. 2000. *On Beauty and Being Just*. Princeton, N.J.: Princeton University Press.

Schaeffer, Jean-Marie. 1992. *L'art de l'âge moderne*. Paris: Gallimard.

———. 1996. *Les célibataires de l'art: Pour une esthétique sans mythes*. Paris: Gallimard.

Schapiro, Meyer. 1977. *Romanesque Art*. New York: George Braziller.

Scharf, Aaron. 1986. *Art and Photography*. New York: Viking Penguin.

Schelling, F. W. J. (1800) 1978. *System of Transcendental Idealism*. Charlottesville: Univerity Press of Virginia.

Schiller, Friedrich. 1967. *On the Aesthetic Education of Man: In a Series of Letters*. Oxford: Clarendon Press.

Schlanger, Judith E. 1977. "Le peuple au front grave." In Ehrard and Viallaneix 1977.

Schmidgall, Gary. 1990. *Shakespeare and the Poet's Life*. Lexington: University Press of Kentucky.

Schmiechen, James A. 1995. "Reconsidering the Factory, Art-Labor, and the Schools of Design in Nineteenth-Century Britain." In *Design History: An Anthology*, edited by Dennis P. Doordan. Cambridge, Mass.: MIT Press.

Schoenberg, Arnold. (1947) 1975. *Style and Idea: Selected Writings of Arnold Schoenberg*. New York: St.

Martin's Press.

Scholes, Robert. 1998. *The Rise and Fall of English: Reconstructing English as a Discipline.* New Haven, Conn.: Yale University Press.

Schopenhauer, Arthur. 1969. *The World as Will and Representation.* 2 vols. New York: Dover Publications.

Schueller, Herbert M. 1988. *The Idea of Music: An Introduction to Musical Aesthetics in Antiquity and the Middle Ages.* Kalamazoo, Mich.: Medieval Institute Publications.

Schulte-Sasse, Jochen. 1988. "The Concept of Literary Criticism in German Romanticism, 1795–1810." In Hohendahl 1988.

Schwartz, Elliott, and Barney Childs. 1998. *Contemporary Composers on Contemporary Music.* New York: Da Capo Press.

Schwarz, Heinrich. 1987. *Art and Photography: Forerunners and Influences.* Chicago: University of Chicago Press.

Schweiger, Werner J. 1984. *Wiener Werkstaette: Design in Vienna, 1903–1932.* New York: Abbeville Press.

Scott, Joan Wallach. 1974. *The Glassworkers of Carmaux.* Cambridge, Mass.: Harvard University Press.

Searle, John R. 1995. *The Construction of Social Reality.* New York: Free Press.

Seldes, Gilbert. (1924) 1957. *The Seven Lively Arts.* New York: Sagamore Press.

Semper, Gottfried. 1989. *The Four Elements of Architecture and Other Writings.* Cambridge: Cambridge University Press.

Senie, Harriet F. 1992. *Contemporary Public Sculpture: Tradition, Transformation and Controversy.* New York: Oxford University Press.

Shaftesbury, Anthony, Earl of. (1711) 1963. *Characteristics of Men, Manners, Opinions, Times, etc.* Gloucester, Mass.: Peter Smith.

Shapin, Steven. 1996. *The Scientific Revolution.* Chicago: University of Chicago Press.

Shapiro, H. A. 1992. "Mousikoi Agones: Music and Poetry at the Panathenaia." In Neils 1988.

Shapiro, Meyer. 1977. *Romanesque Art.* New York: George Braziller.

Shelley, Percy Bysshe. 1930. *The Complete Works.* 10 vols. New York: Charles Scribner's Sons.

Shiff, Richard. 1988. "Phototropism (Figuring the Proper)." *INsight* 1: 2–3, 19–34.

Shiner, Larry. 1988. *The Secret Mirror: Literary Form and History in Tocqueville's "Recollections."* Ithaca, N.Y.: Cornell University Press.

———. 1994. "'Primitive Fakes,' 'Tourist Art,' and the Ideology of Authenticity." *Journal of Aesthetics and Art Criticism* 52: 225–34.

Shroder, Maurice A. 1961. *Icarus: The Image of the Artist in French Romanticism.* Cambridge, Mass.: Harvard University Press.

Shusterman, Richard. 1993. "Of the Scandal of Taste: Social Privilege as Nature in the Aesthetic Theories of Hume and Kant." In Mattick 1993.

———. 2000. *Pragmatist Aesthetics: Living Beauty, Rethinking Art.* Lanham, Md.: Rowman & Littlefield.

Slivka, Rose. 1978. *Peter Voulkos: A Dialogue with Clay.* New York: Little, Brown.

Smith, Ralph A., and Ronald Berman, eds. 1992. *Public Policy and the Aesthetic Interest.* Urbana:

University of Illinois Press.

Smithson, Isaiah, and Nancy Ruff. 1994. *English Studies/Culture Studies: Institutionalizing Dissent.* Urbana: University of Illinois Press.

Soboul, Albert. 1977. "Préambule." In Ehrard and Viallaneix 1977.

Solkin, David. 1992. *Painting for Money: The Visual Arts and the Public Sphere in Eighteenth-Century England.* New Haven, Conn.: Yale University Press.

Solomon-Godeau, Abigail. 1991. *Photography at the Dock: Essays on Photographic History, Institutions and Practices.* Minneapolis: University of Minnesota Press.

Sommer, Hubert. 1950. "A propos du mot 'Génie.' " In *Zeltschrift fürRomanische Philologie* 66: 1.

Sonneck, Oscar. 1954. *Beethoven: Impressions by His Contemporaries.* New York: Dover.

Soussloff, Catherine. 1997. *The Absolute Artist: The Historiography of a Concept.* Minneapolis: University of Minnesota Press.

Spencer, Herbert. (1872) 1881. *Principles of Psychology.* 2 vols. London: Williams & Norgate.

Spingarn, J. E., ed. 1968. *Critical Essays of the Seventeenth Century.* 3 vols. Bloomington: Indiana University Press.

Spivey, Nigel. 1996. *Understanding Greek Sculpture: Ancient Meanings, Modern Readings.* London: Thames & Hudson.

Staël, Germaine de. (1807) 1987. *Corrine, or Italy.* New Brunswick N.J.: Rutgers University Press.

Stansky, Peter. 1985. *Redesigning the World: William Morris, the 1880s and the Arts and Crafts Movement.* Princeton, N.J.: Princeton University Press.

Steegman, John. 1970. *Victorian Taste: A Study of the Arts and Architecture from 1830–1870.* London: Nelson.

Steiner, Christopher B. 1994. *African Art in Transit.* Cambridge: Cambridge University Press.

Stieglitz, Alfred. (1899) 1980. "Pictorial Photography." In Newhall 1980.

Strand, Paul. 1981. "The Art Motive in Photography." In Goldberg 1981.

Stravinsky, Igor. 1947. *Poetics of Music in the Form of Six Lessons.* New York: Vintage Books.

Strunk, Oliver, ed. 1950. *Source Readings in Music History: From Classical Antiquity through the Romantic Era.* New York: W. W. Norton.

Summers, David. 1987. *The Judgment of Sense: Renaissance Naturalism and the Rise of Aesthetics.* Cambridge: Cambridge University Press.

———. 1981. *Michelangelo and the Language of Art.* Princeton, N.J.: Princeton University Press.

Sweeney, Kevin. 1998. "Alexander Gerard." In *Encyclopedia of Aesthetics*, edited by Michael Kelly. New York: Oxford University Press.

Szarkowski, John. 1973. *From the Picture Press.* New York: Museum of Modern Art.

Tatarkiewicz, Wladyslaw. 1964. "The Historian's Concern with the Future." In *British Journal of Aesthetics* 4: 246–47.

———. 1970. *History of Aesthetics.* Vol. 1, *Ancient Aesthetics.* The Hague: Mouton.

Teige, Karel. 1989. "The Tasks of Modern Photography." In Phillips 1989.

Thompson, E. P. 1976. *William Morris: Romantic to Revolutionary.* New York: Pantheon Books.

Tigerstedt, E. N. 1968. "The Poet as Creator: Origins of a Metaphor." *Comparative Literature Studies* 5: 474–87.

Tolstoy, Leo. 1996. *What Is Art?* Indianapolis: Hackett Publishing.

Tomkins, Calvin. 1989. *Merchants and Masterpieces: The Story of the Metropolitan Museum*. New York: Henry Holt.

Tompkins, Jane P. 1980. *Reader-Response Criticism: From Formalism to Post-Structuralism*. Baltimore: Johns Hopkins University Press.

Torgovnick, Marianna. 1990. *Gone Primitive: Savage Intellects, Modern Lives*. Chicago: University of Chicago Press.

Townsend, Dabney. 1988. "Archibald Alison: Aesthetic Experience and Emotion." *British Journal of Aesthetics* 28: 132–44.

Trousson, Raymond, and Frédéric S. Eigeldinger, eds. 1996. *Dictionnaire de Jean-Jacques Rousseau*. Paris: Honoré Champion.

Turner, Jane, ed. 1996. *The Dictionary of Art*. 34 vols. New York: Grove's Dictionaries.

Turner, A. Richard. 1997. *Renaissance Florence: The Invention of a New Art*. New York: Harry N. Abrams.

Upton, Dell. 1998. *Architecture in the United States*. Oxford: Oxford University Press.

Vasari, Giorgio. 1965. *Lives of the Artists*. Vol. 1. London: Penguin.

———. 1991a. *Le vite dei piu eccellenti pittori, scultori e architetti*. Rome: Newton Compton.

———. 1991b. *Lives of the Artists*, translated by Julia Conaway Bondanella and Peter Bondanella. Oxford: Oxford University Press.

Vergo, Peter. 1989. *The New Museology*. London: Reaktion Books.

Venturi, Robert. 1966. *Complexity and Contradiction in Modern Architecture*. New York: Museum of Modern Art.

Vernant, Jean Pierre. 1991. *Mortals and Immortals: Collected Essays*. Princeton, N.J.: Princeton University Press.

Viala, Alain. 1985. *Naissance de l'écrivain: Sociologie de la littérature à l'age classique*. Paris: Minuit.

Vlach, John Michael. 1991. "The Wrong Stuff." *New Art Examiner* 18 (September): 22–24.

Vogel, Susan. 1991. *Africa Explores: Twentieth-Century African Art*. New York: Prestel.

———. 1997. *African Art Western Eyes*. New Haven, Conn.: Yale University Press.

Wall, Wendy. 1993. *The Imprint of Gender: Authorship and Publication in the English Renaissance*. Ithaca, N.Y.: Cornell University Press.

Warner, Eric, and Graham Hough. 1983. *Strangeness and Beauty: An Anthology of Aesthetic Criticism, 1840–1910*. Cambridge: Cambridge University Press.

Warnke, Martin. 1980. *Peter Paul Rubens: Life and Work*. Woodbury, N.Y.: Barron's Educational Series.

———. 1993. *The Court Artist: On the Ancestry of the Modern Artist*. Cambridge: Cambridge University Press.

Watelet, Claude-Henri. 1788. *Encyclopédie méthodique*. Paris: Panckoucke.

Weber, William. 1975. *Music and the Middle Class: The Social Structure of Concert Life in London, Paris and*

Vienna. New York: Holmes & Meier.

Welch, Evelyn. 1997. *Art and Society in Italy, 1350–1500*. Oxford: Oxford University Press.

Wellek, Rene. 1982. *The Attack on Literature and Other Essays*. Charlottesville: University of North Carolina Press.

Weston, Edward. 1981. "Daybooks." In Goldberg 1981.

Weyergraf-Serra, Clara, and Martha Buskirk, eds. 1991. *The Destruction of "Tilted Arc": Documents*. Cambridge, Mass.: MIT Press.

White, Harrison C., and Cynthia A. White. 1965. *Canvases and Careers: Institutional Change in the French Painting World*. New York: John Wiley.

White, Harry. 1997. "If It's Baroque Don't Fix It: Reflections on Lydia Goehr's 'Work Concept' and the Historical Integrity of Musical Composition." *Acta Musicologia* 69: 94–105.

White, Hayden. 1987. *The Content of the Form: Narrative Discourse and Historical Representation*. Baltimore: Johns Hopkins University Press.

Whitehill, Walter Muir. 1970. *Museum of Fine Arts, Boston: A Centennial History*. Vol. 1. Cambridge, Mass.: Harvard University Press.

Whitford, Frank. 1984. *Bauhaus*. London: Thames & Hudson.

Whitney, Elspeth. 1990. *Paradise Restored: The Mechanical Arts from Antiquity through the Thirteenth Century*. Philadelphia: American Philosophical Society.

Widdowson, Peter. 1999. *Literature*. London: Routledge.

Wilkinson, Catherine. 1977. "The New Professionalism in the Renaissance." In Kostof 1977.

Williams, Raymond. 1976. *Keywords: A Vocabulary of Culture and Society*. New York: Oxford University Press.

Wilton-Ely, John. 1977. "The Rise of the Professional Architect in England." In Kostoff 1977.

Winckelman, Johann Joachim. (1764) 1880. *The History of Ancient Art*. Boston: J. R. Osgood.

Winkler, John J., and Froma I. Zeitlin, eds. 1990. *Nothing to Do with Dionysus?* Princeton, N.J.: Princeton University Press.

Witte, Bernd. 1991. *Walter Benjamin: An Intellectual Biography*. Detroit: Wayne State University Press.

Wolin, Richard. 1994. *Walter Benjamin: An Aesthetic of Redemption*. Berkeley: University of California Press.

Wollstonecraft, Mary. 1989. *The Works of Mary Wollstonecraft*. 7 vols. New York: New York University Press.

Woodmansee, Martha. 1994. *The Author, Art, and the Market: Rereading the History of Aesthetics*. New York: Columbia University Press.

Woods-Marsden, Joanna. 1998. *Renaissance Self-Portraiture: The Visual Construction of Identity and the Social Status of the Artist*. New Haven, Conn.: Yale University Press.

Wordsworth, William. (1850) 1959. *The Prelude or Growth of a Poet's Mind*. Oxford: Clarendon Press.

———. 1977. *The Poems*. 2 vols. New Haven, Conn.: Yale University Press.

Wotton, William. (1694) 1968. *Reflections upon Ancient and Modern Learning*. Hildesheim: Georg Olms Reprint.

Young, Edward. 1759. *Conjectures on Original Composition*. London: Millar & Dodsley.

Zilsel, Edgar. 1993. *Le génie: Histoire d'une notion de l'antiquité à la Renaissance*. Paris: Minuit.

Zola, Émile. (1877) 1965. *L'assommoir*. Paris: Fasquelle.

———. (1877) 1995. *L'assommoir*. Oxford: Oxford University Press.

찾아보기

가구: 바우하우스의, 399-400; 순수예술로서의, 423-24; 기술과, 326

가라, 조제프, 292

가르델, 피에르, 282-83

가보, 나움, 395

『가장 뛰어난 화가, 조각가, 건축가들의 생애』(바사리), 94

갈릴레이, 갈릴레오, 135

갈릴레이, 빈센초, 112, 132

감정sentiment: 과 연관된 예술의 초월성, 308-9; 의 개념, 140, 238; 정서와 관능성 대, 232-35

개러드, 메리, 118-20

개별성: 현대의, 40, 67; 르네상스 시대의, 92; 관조에서 차치된, 310

건축: 바우하우스의 건축, 399-403; 순수예술로서의, 151, 157, 158, 241, 427-32; 기능주의, 71, 429-30; 현대가 미친 영향, 381; 교양 예술로서의, 136-37; 기계적 예술로서의, 77; 미술관 건축, 430-32; 건축의 다원주의, 428; 러스킨의 견해, 370; 테크놀로지와, 332-33; 통합 디자인과, 374-75; 건축 개념의 변형, 48

건축가: 차별화, 123, 182-84, 330-33, 427-29; 르네상스 시대의 태도, 98-99

건축감독인클럽(영국), 182

『건축의 복합성과 모순』(벤츄리), 428

『건축: 직업인가, 예술인가?』(에세이 모음집), 332

걸작, 211

게르츠, 요헨, 458-59

게리, 프랭크, 431

게반트하우스(라이프치히), 167

견습 생활, 102, 325, 327, 412, 422. ☞ 길드; 공방도 참고

『경험으로서의 예술』(듀이), 407

계몽주의, 36, 84, 245

고갱, 폴, 322

고대, '순수예술'의 부재, 38, 58-66, 70-74

『고대미술사』(빙켈만), 166

『고대 및 근대 음악에 관한 대화』(V. 갈릴레이), 132

고딕 건축, 의 이상화, 370-71

「고딕의 본질」(러스킨), 370-71

『고상한 예술』(바퇴), 155, 174

고상함, 용어의 사용, 171. ☞ 취미도 참고

고세크, 프랑수아: 의 기악 음악, 285; 의 오페라, 282-83; 의 혁명 음악, 275, 277, 280

고통 받는 자, 로서의 예술가, 321-24

고티에, 테오필, 302, 320, 347-48, 350

〈곤궁한 시인〉(호가스), 199

곰브리치, E. H., 48-49

공감, 천재에게서의, 193-94

공공 미술, 의 개념, 452-59. ☞ 공동체 기반 미술도 참고

공공미술위임청(영국), 456

공동체 기반 예술, 451. ☞ 공공 미술도 참고

공론장, 의 등장. ☞ 예술 시장; 예술 공중

공방: 바우하우스의, 399; 산업화의 영향, 298, 325-30; 중세의, 79-81; 모리스의, 373; 르네상스 시대의, 97-100; 과학과, 135; 스튜디오 공예 운동에서의, 375

공작연맹, 379, 380

공쿠르, 에드몽 드, 322, 324

공쿠르, 쥘 드, 322, 324

공통감 개념, 246

『공화국』(플라톤), 64, 71

과학: 미학의, 344-45; 의 분류, 65-66, 135,

150-51; 의 등장, 59; 을 위한 사진, 390; 용어의 사용, 130-31. ☞ 음악도 참고

관광객: 용으로 제작된 예술, 417-18; 그랜드 투어, 165-66; 그림 같은 여행, 221-22; 으로서의 울스턴크래프트, 267-68

관능성sensuality: 예술의 정신적 역할과, 310; 호가스의 미의 분석에서, 253-56; 의 부활, 464; 루소의 축제 미학에서, 257-58, 261-63; 감정 대, 232-33

관조, 39, 235-37, 310, 345. ☞ 무관심성도 참고

괴어, 리디아: 음악 미술관에 대한 견해, 303; 예술작품에 대한 견해, 208

괴테, 요한 볼프강 폰: 예술의 기능에 대한 견해, 348; 청중의 행동에 대한 견해, 342; 천재에 대한 견해, 193; 감상주의에 대한 견해, 223; 예술작품에 대한 견해, 211

괴팅엔 포켓 캘린더, 233

교양 예술: 고대의, 65-66; 의 구성요소, 131-33, 153; 칸트의 구분, 241; 중세의, 75-76; 르네상스 시대의, 89-91; 의 재편성, 135-37, 150

교육: 예술의 기능으로서의, 465; 미술관의 목표로서의, 291-92. ☞ 아카데미; 길드; 공방도 참고

교향악단, 의 설립, 303, 341

구겐하임 미술관(뉴욕), 431

구겐하임 미술관(스페인), 431

구두 제작, 38, 63, 75, 325-28, 332

구로사와 아키라, 440

구조주의, 문학 비평에서, 435-36

구축주의. ☞ 러시아 구축주의

국립군악대(프랑스), 272, 280

국립도서관, 332

국립미술관(프랑스). ☞ 루브르

국립예술기금, 412, 452

국립음악원(프랑스): 의 활동, 280, 285; 의 맥락, 272; 미적인 것에 대한 저항으로서의, 275

국제상황주의 운동, 442

'군소 예술'(모리스), 372

『궁정론』(카스틸리오네), 90

궁정 예술가: 에 대한 묘사, 96-97; 의 등장, 93; 의 자화상, 117-20; 의 지위, 121-22

그랜드 투어, 165-66

그랜드-두칼 예술수공예학교(바이마르), 378

그레이브스, 마이클, 428

그레트리, 앙드레, 274

그로스, 조지, 392, 396

그로피우스, 발터, 398-99, 401-04

그리스, 고대: 의 장인/예술가, 66-69; 의 축제, 61, 70; 현대 미학의 부재, 70-74

그린버그, 클레멘트, 410, 412, 438

그림 같은 것: 미와, 221-22; 의 개념, 237-38; 울스턴크래프트의 미학에서, 250, 267-70

극장 관객: 의 행동, 337-39; 좌석 배정, 217-19

극장: 의 축제 미학, 250, 257-63; 순수예술 대 대중, 337-39; 프랑스대혁명과, 280, 282-86; 제도로서의, 138; 오페라의 기원과, 132; 엘리자베스 시대의 지위, 106-8; 여성 극작가, 127

글래스, 필립, 447-48

글레즈, 알베르, 394

글룩, 크리스토프 빌리발트, 235, 260, 313

「기계 복제 시대의 예술작품」(벤야민), 408

기계적 예술: 분류로서의, 75-78; 에 대한 『백과전서』, 157; 신사 대, 128; 과학의 부상과, 135. ☞ 수공예 및 대중예술; 장식예술; 기술도 참고

기금, 공공 미술의, 412, 452

기념비. ☞ 공공 미술

기능주의, 건축의, 71, 429-32. ☞ 즐거움 대 유용성; 정치학; 유용성도 참고

기독교, 73-74, 195, 308. ☞ 종교; 정신성도 참고

기베르티, 로렌초, 94

『기사와 로맨스에 관한 문학』(허드), 209

기술: 건축과, 332-33, 399-403; 예술/수공업의 재통합과, 463; 바우하우스에서의, 398-403; 기능주의와, 429; 음악 실험과, 447-48; 도자 공방에서의, 374, 375-79

기술자artifex의 의미, 78

기술자artificer: 중세의 개념, 78-83; 르네상스 시대의 개념, 94

기악 음악: 의 음악회, 286, 339-41; 순수예술로서의, 311; 의 지위, 283-86, 304

〈기울어진 호〉(세라), 453-56

길드: 아카데미 대, 121; 가입 조건, 211; 로부터의 면제, 97, 179; 의 회원, 78-79; 여성과, 81, 100, 373-74. ☞ 바우하우스; 공방도 참고

길레스피, 존 버크스, '디지', 438

길로리, 존, 163

길핀, 윌리엄, 222, 267

나다르(가스파르-펠릭스 투르나숑), 362

나우만, 브루스, 449

나이트, 리처드 페인, 346

나자렛 화파(독일 화가들), 313

나폴레옹 보나파르트, 285, 286, 292-93

나폴레옹 3세(프랑스 황제), 349

너스바움, 마사, 71

네덜란드 공화국에서의 화가의 지위, 122

네르발, 제라르 드, 320-21

넬러, 고드프리, 180

노동 계층: 예술 공중으로서의, 170-72, 226; 음악 공중으로서의, 227; 회화의 주제로서의, 227-28; 졸라의 소설에서의, 335

노동 분업, 369-71, 373. ☞ 길드; 공방도 참고

『노생거 수도원』(오스틴), 222

노트르담 대성당(파리), 271, 290

뉴저널리즘, 440

뉴홀, 보몬트, 390-91, 432

느낌feeling. ☞ 감정sentiment

니덱켄, 조지, 375

니체, 프리드리히, 310

『니코마코스 윤리학』(아리스토텔레스), 67

다게르, 루이, 359

다다/초현실주의: 의 관념, 392-97, 442; 의 기원, 392; 저항으로서의, 357

다르장스, 마르키(장-밥티스트 드 부아이에), 178

다문화주의, 41, 465

다비드, 자크-루이: 예술 징발에 대한 견해, 293; 왕족 예술의 처분에 대한 견해, 288; 가 조직한 축제, 277-79, 290-91; 천재에 대한 견해, 274

다시에, 앤, 133

『단일한 하나의 원리로 환원되는 아름다운 예술』(바퇴), 154, 174

단테 알리기에리, 82, 321

단토, 아서: 구현된 의미로서의 예술에 대한 견해, 465; 예술의 불가피한 발전에 대한 견해, 54-55; 수공예 대 예술에 대한 견해, 426; 대량 예술에 대한 견해, 441

달랑베르, 장 르 롱드: 아카데미에 대한 견해, 172; 『백과전서』, 155-59; 루소에 대한 반응, 259; 취미에 대한 견해, 232

『달랑베르에게 보낸 편지』(루소), 259, 260, 262-63

「당신이 듣건 말건 누가 상관이나 하나?」(배빗), 410

대량 예술과 문화: 예술로서의, 408; 의 맥락, 412; 관련 논쟁, 437-42. ☞ 영화, 사진도 참고

대중예술과 문화. ☞ 대량 예술과 문화

대학교: 예술 프로그램의 확대, 412; 현재의 학문 분야들, 461-63; 문학 학과, 305-7; 스튜디오 공예, 421-24, 425. ☞ 문학 정전도 참고

대학살, 의 사진, 434

더프, 윌리엄, 206

던, 존, 104, 108-12

데스테, 이자벨라, 102

데카르트, 르네, 135-36, 141

덴버 미술관, 419

도나텔로(도나텔로 데 베토 디 바르드), 58, 99

도덕성: 미학과, 345, 350; 논문 공모, 257; 칸
트의 미학에서, 240; 시와, 112; 대혁명
기의 음악에서, 285-86; 울스턴크래프트
의 미학에서, 266-70. ☞ 유용성도 참고

도미에, 오노레, 337, 362

『도상학』(리파), 117

도서관, 161-62

도자: 에서의 추상표현주의, 422; 장인/예술
가의 분리와, 199-204; 스튜디오 공예 운
동과, 374, 375-79; 공방, 326

독립예술가협회(뉴욕), 442-44

『독서의 기술』(베르크), 223

독일: 미학, 48, 344; 예술의 정의, 449; 아름
다운 예술들, 155-58, 159-61; 크리스토의
작업, 449-50; 천재 숭배, 192-93; 다다
전시회, 396; 형식주의(서독), 411; 문학
비평, 223; 사진 전시회, 365; 르네상스
시대의 자화상, 95; 1830년 혁명, 301; 세
속 음악회, 167; 사회적 분리, 172; 사회
정치적 관심사 대 예술, 348-49; 스튜디
오 공예 운동, 377-79; 작가의 지위, 184

독일제국의사당(베를린), 을 감싸는 작업, 449

독창성: 예술 사진에서, 364; 에 대한 강조,
67, 182, 209; 에 대한 패러디, 42; 천재의
일부로서, 192

『독창적인 작품에 관한 추론』(영), 192

돌체, 로도비코, 115

동네벽화 운동, 450

동화: 의 가속화, 358; 의 구성요소, 355-56,
461; 민속예술의, 42; 의 동기, 441-42;
사진의, 42, 357, 360-65, 388-91, 432-34;
의 문제점, 53, 414-18, 434; 레디메이드
의, 445-47; 소규모 미술 혹은 부족 미술

의, 42, 414-21

「되찾은 시간」(프루스트), 354

『두 번째 담화』(루소), 258-59

뒤 프레스누아, 샤를, 131

뒤라스, 마르그리트, 440

뒤러, 알브레히트, 95-97

뒤보, 장-밥티스트, 151, 176, 227, 237, 255

뒤샹, 마르셀: 의 반예술 제스처, 356; 순수예
술로의 동화, 42; 케이지와의 비교, 445-
47; 의 '레디메이드', 392-93, 442-45

뒤스부르흐, 테오 판, 399

듀이, 존, 358, 405, 406-8

드라이든, 존, 129-30, 133

드뷔시, 클로드, 383

들라로슈, 폴, 359

들라크루아, 외젠, 359

들로르메, 필리베르, 98

『등대로』(울프), 385

〈디너 파티〉(시카고), 449

디드로, 드니: 저작권에 대한 견해, 187; 의
『백과전서』, 155-57, 258; 의 재정, 185-86;
천재와 창조에 대한 견해, 193-95, 207;
루소에 대한 대응, 259; 1767년의 살롱에
대한 견해, 174; 취미에 대한 견해, 233-
35; 여성과 천재에 대한 견해, 205

디디온, 조안, 440

디자인과 디자이너: 통합 디자인에 대한 강
조, 374-75; 에 대한 요구, 329-30

디자인아카데미(피렌체), 90, 94, 131

디종 아카데미(프랑스), 257

디킨스, 찰스, 316

라 로슈, 소피, 206-7

라 브뤼예르, 장 드, 124-25

라 파예트, 마리-마들렌느 드, 134

라마르틴, 알퐁스 드, 349

라무스, 페트루스, 136

라브루스트, 앙리, 332

라신, 장, 125, 128, 193, 207

라이스, 티모시, 125, 134

라이스터, 주디스, 122

라이트, 조지프, 203

라이트, 프랭크 로이드: 예술가로서의, 427; 의 미술관 디자인, 431; 의 통합 디자인, 374-75

라이트, 헨리 클락, 325

라이프니츠, 고트프리트 빌헬름, 141, 210

라카날, 조제프, 274

라카파, 마이클, 419

라콩브, 자크, 158, 159-160, 177

랑베르, 안느-테레즈 드, 232

래드클리프, 앤, 264

『램블러』(정기간행물), 193

러벨, 비비안, 456

러셀, 루시, 111

러스킨, 존: 예술 대 수공예 및 생활 관련, 42, 357, 370-71; 공학적 기준 관련, 332; 성차 관련, 317; 사회정치적 관심사와 예술 관련, 349

러시아 구축주의: 반예술 선언, 395; 전시회, 396; 저항으로서의, 356, 442

러시아(후일 소련): 형식주의, 384, 410-11; 프롤레타리아 예술, 406; 사회주의적 사실주의, 396-97

레너드, 조지, 366, 445

레닌, V. I., 396

레디메이드, 저항으로서의, 392-95, 442-47

레빈, 로렌스, 338

레빈, 셰리, 42, 434

레싱, 고톨트 에프라임, 159, 210

레오나르도 다 빈치, 87, 97, 99, 102, 178

레이놀즈, 조슈아, 179, 199

레일랜더, 오스카, 364

레타비, W. R., 374

렌, 크리스토퍼, 123

렌윅 미국 공예 갤러리, 425-26

렘브란트 하르멘스 판 린, 6, 122-23

로드 체임벌린스 멘(극단), 106-8

로드첸코, 알렉산드르, 395-96

로랭, 클로드, 222

로마, 고대: 의 장인/예술가, 66-69; 수집, 73; 문학적 언어, 65; 현대 미학의 부재, 70-74

로마의 성누가아카데미, 131

로마초, 조반니 파올로, 115

『로미오와 줄리엣』(셰익스피어), 106

로버트슨, 토마스, 158

로부스티, 마리에타, 99

로빈슨, 필립 E. J., 262-63

로빈슨, 헨리 피치, 364, 389

로사, 살바토르, 121-22

로스, 메리, 125

로스, 아돌프, 373

로코코 양식, 230, 254

롤랑, 장-마리, 288

루게 드 리즐, 클로드-조제프, 280

루나차르스키, 아나톨리, 396

루벤스, 페터 파울, 121, 123, 128, 335

루브르: 의 건축, 123; 에서의 행동, 223-24; 를 통한 시민 교육, 291-92; 소설 속의 결혼식 파티, 335; 의 개관, 290; 신성한 사원으로서의, 295; 미술관으로의 변형, 165, 251, 286-91

루비악, 프랑수아, 189

루소, 장-자크: 의 미학, 250, 257-63, 458; 예술가/장인 관련, 42, 177; 의 재정, 185-86; 천재 관련, 192; 여성과 천재 관련, 205-6

륄, 레이몽, 128

륄리, 장-밥티스트, 127

르네상스 시대: 장인/예술가의 지위, 92-101, 121-27; 예술 체계, 39-40, 44; 수집과 수집가, 114-15; 회화 진열, 36-37; 교양 예술, 89-91; '걸작', 211; 중세와의 비교, 59, 92; 원형적 미학, 112-16

르누아르, 장, 439

르두, 클로드-니콜라, 184

『르 메르퀴르 갈랑』(정기간행물), 134, 223

르 보, 루이, 123

르 브룅, 샤를, 123

르 코르뷔지에(샤를-에두아르 잔느레), 381, 402

리글, 알로이스, 379-80, 384

리슐레, 피에르, 133

리슐리외, 카르디날(아르망-장 뒤 플레시), 133

리스테니우스, 니콜라, 93

리스트, 프란츠, 303

〈리어 왕〉(셰익스피어), 338

〈리처드 3세〉(셰익스피어), 338

리처드슨, H. H., 427

리크텐스타인, 로이, 441

litteratura, 의 의미, 65

리틀턴, 해리, 424

리파, 체사레, 117

리히텐베르크, 게오르크 크리스토프, 234

린, 마야, 453-55, 458-59

립진스키, 비톨트, 429

링크, 안느-마리, 233

마라, 장 폴, 185

마르몽텔, 장-프랑수아, 158

마르빌, 샤를, 390

〈마르세이에즈〉(루게 드 리즐), 280, 282-83

마르크스, 칼, 369-70

〈마을의 점쟁이〉(루소), 260

마이노, 쟈코모 델, 87

마이어, 리처드, 425

마이어, 한네스, 402-3, 428

〈마태 수난곡〉(바흐), 58

마호니, 매리언 L., 375

만 레이(엠마누엘 루드니츠키), 393

만, 토마스, 322

말레비치, 카지미르, 385

말로, 크리스토퍼, 111

말브랑슈, 니콜라 드, 140

매닐로, 배리, 437

〈매춘부의 편력〉(호가스), 198

매크레디, 윌리엄 찰스, 338-39

맥도널드, 드와이트, 437, 440

〈맥베스〉(셰익스피어), 338-39

맨더빌, 버나드, 229, 249

맨키비츠, 허만, 439

맬루프, 샘, 423

멍크, 셀로니어스, 438

메르시에, 루이-세바스티앙, 177, 230, 285

메윌, 에티엔느, 275, 280

메일러, 노먼, 440

메트로폴리탄 미술관(뉴욕), 336, 390

면허법(영국), 186

모더니즘: 에 대한 공격, 403; 에 대한 비판, 428-30, 451; 의 옹호, 406-8; 순수예술 분리의 재확인, 357; 의 관념, 383-88, 461; 에 대한 영향, 381-83; 사진과, 388-91; 의 승리, 410-12. ☞ 반예술 운동; 바우하우스도 참고

모리스, 윌리엄: 예술 대 수공예 및 생활 관련, 42, 357, 371-72; 의 배경, 371; 공학적 기준, 332; '수공예가'라는 용어 관련, 51

모리슨, 토니, 440

모리츠, 칼 필립, 193, 210, 237, 244

모방: 아름다운 예술에서의 정의, 153, 154, 159; 의 중심성, 17세기에, 130; 단토의 견해, 54-55; 의 거부, 384; 호가스의 미의 분석에서, 254; 자연의, 103, 192, 195; 르네상스 시대의 수집과, 115; 의 상징, 117-18

모방의 예술(미메시스), 63-64, 139

모조품, 에 대한 경종, 417-18

모차르트, 볼프강 아마데우스, 187, 189, 190, 209, 214, 217, 339

『모팽 양』(고티에), 302

모호이-너지, 라즐로, 399, 403

목공, 326

『목로주점』(졸라), 335

〈목신의 오후 전주곡〉(드뷔시), 383

몬드리안, 피에트, 386

몰리에르(장-밥티스트 포클랑), 125

〈몸 안의 두루마리〉(슈니만), 413, 449

『몽고메리 백작부인의 우라니아』(로스), 125

몽타주, 에 대한 반응, 432

몽테스키외, 샤를-루이 스콩다 드, 229

무관심성: 의 개념, 235-37, 249, 345; 에 대한
　　비판, 261, 264-70; 칸트 미학에서, 240;
　　실러 미학에서, 243; 사회 계층과, 244-
　　46. ☞ 형식주의도 참고

무소르그스키, 모데스트, 318

무테지우스, 헤르만, 377, 379

무헤, 게오르크, 399

문학: 의 분리, 435-37; 에서의 실험, 384-86;
　　형식주의와, 384, 410; 르네상스 시대
　　의 성차와, 125-27; 독립 영역으로서의,
　　302-7; 시장의 효과, 318; 모더니즘의 영
　　향, 381-82; 대중문화와, 440-41; 개념의
　　변형, 48, 59, 65, 133-34, 304-6; 예술작품
　　으로서의, 209-10. ☞ 전기; 미술 비평도
　　참고

문학 공중: 의 등장, 134; 의 성장, 222-23; 침
　　묵과, 342

문학 비평: 의 등장, 161-62, 223; 에서의 정서
　　논쟁, 43; 의 형식주의, 410, 435-36

문학사, 49, 161, 197, 211, 394

『문학의 죽음』(커넌), 436

문학 정전: 에 대한 도전, 436-37; 의 확대,
　　462; 의 기능, 162-63; 의 제도화, 305-6,
　　435

문해력, 145, 226

문화: 공동체 기반 프로젝트, 450-52; 고급 대
　　저급(엘리트 대 대중), 126-27, 170-74; 의
　　재정의, 311-12

문화 계층, 145, 163. ☞ 예술 공중도 참고

문화사, 46-47

뮤엘러, 폴, 375

미: 고대의 관념, 72; 의 발견 대 창조, 130;
　　의 추방, 384; 호가스의 분석, 253-56;
　　칸트 미학에서의, 240; 중세의 관념, 83-
　　85; 모더니즘의 용어에서, 383; 의 객관
　　적 특질, 236; 의 그림 같은 유형, 221-
　　22; 의 문제, 346-47; 르네상스 시대의
　　수집과, 114-15; 의 재현, 131; 사회적 정
　　의로서의, 264-70; 숭고 대, 231, 237-38

미국: 에서의 문학 학과, 306-7; 미술관의 발
　　전, 336-37; 사진 전시회, 365

『미국 대도시의 소멸과 생성』(제이콥스), 428

미래주의, 392

미메시스(모방의 예술), 63-64, 139

미문, 133-34, 161-62, 306-7. ☞ 문학도 참고

미술 거래상, 212-13

미술관: 의 건축, 430-32; 에서의 행동, 223-
　　26, 336-37; 을 통한 시민 교육, 291-92;
　　의 상업주의, 462; 현재의 변화, 462; 의
　　등장, 161, 164-65; 프랑스대혁명과, 286-
　　95; 에서의 재즈의 지위, 438; 순수예술
　　대 응용예술에 의한 조직, 330, 379; 전
　　조, 40, 138; 에서의 '원시' 예술, 414-19;
　　에서의 퀼트, 424. ☞ 전시회도 참고

미술 비평과 미술사, 166, 462-63

미술조합, 319

미스 반 데어 로에, 루드비히, 402-3

미스, 메리, 453, 456

『미와 숭고의 감정에 대한 고찰』(칸트), 172

『미의 분석』(호가스), 253-56

미켈란젤로: 율리우스 2세의 지시, 103-4; 의
　　유산, 115-16; 현대적 해석, 58, 93; 르네
　　상스 시대의 묘사, 94; 의 용어, 114-15

미학, 현대의: 고대에 부재, 37-38, 58-66, 70-
　　74; 중세에 부재, 84-85; 르네상스 시대
　　에 부재, 90-91, 112-16; 접근법, 46; 현대
　　미학 속의 장인/예술가, 66-69; 현대 미

학과 연관된 행동, 221-26, 336-44; 현대 미학의 특성, 231-39, 345-47; 용어의 주조, 238-39; 듀이의 견해, 406-8; 미학의 등장, 39; 일상의 미학, 464-65; 형식주의와 현대 미학, 410-11; 호가스의 견해, 250, 253-56; 중간적 관점, 249-50; 칸트와 실러의 견해, 239-46; 사치 비판, 229-30; 즐거움과 유용성의 가치에 대한 재구성, 464-65; 루소의 견해, 250, 257-63; 취미 대 미학, 220-21; 유용성 대 미학, 38-39, 55, 406-8; 울스턴크래프트의 견해, 250, 264-70

민속예술, 의 동화, 42, 421. ☞ 장식예술도 참고

밀러, 빌헬름, 375

밀턴, 존, 321

바느질 예술: 예술수공예운동에서, 373-74; 실험적인, 449; 의 여성화, 204; 의 지위, 41, 99-101; 여성의 표현으로서, 126-27. ☞ 자수; 퀼트; 직물도 참고

바르톡, 벨라, 387

바르트, 롤랑, 435

바사리, 조르조, 90, 94

바우하우스: 의 건축, 399-400; 디자인의 강조, 402-3; 전시회, 391; 히틀러의 영향, 403-4; 선언문, 398; 저항으로서의, 357-58

《바울레 족》(전시회), 419

바움가르텐, 알렉산더, 220, 238

바이닝거, 오토, 318

바이어, 헤르베르트, 399

바쿠닌, 미하일, 324

바테스(성직자-시인), 의 의미, 69

바퇴, 샤를: 아름다운 예술들에 대한 견해, 154-55, 157, 158, 174; 창안 대 창조에 대한 견해, 195

바흐, J. C., 167

바흐, 요한 세바스찬, 58, 208-9

박스홀 가든스(런던), 167, 189

반예술 운동: 양가성, 356; 동화, 391-97. ☞ 케이지, 존; 뒤샹, 마르셀도 참고

반즈, 앨버트, 407

반항하는 자, 로서의 예술가, 321-22

발작, 오노레 드, 321

배빗, 밀턴, 410

배터스비, 크리스틴, 204, 317

『백과전서』(디드로와 달랑베르): 아름다운 예술의 정의, 155-59; 루소의 작업, 257

『백과전서』(스위스 이베르동 판본), 159

『백과사전』(체임버스), 151, 155

밴드 음악, 341-42

버거, 캐롤, 411-12, 456-57

버밍엄, 앤, 201-3

버크, 에드먼드: 미에 대한 견해, 238, 264-66; 에 대한 비판, 266-67, 270

버크, 피터, 170

버크-화이트, 마가렛, 434

버튼, 스콧, 453

범속 예술, 분류로서의, 65-66, 76. ☞ 기계적 예술도 참고

『베네치아의 돌』(러스킨), 370

베넷, 개리 녹스, 426

베렌스, 페터, 374

베로나, 파올로 다, 100

베로네세, 파올로, 113

베르길리우스, 69, 70, 149

베르네, 카를, 293

베르니니, 지안로렌초, 121, 123, 128

베르크, 알반, 386

베르크, 요한, 223

베를리오즈, 헥토르, 313

베리 세인트 에드먼즈의 메이블, 75

베리오, 루치아노, 411

베베른, 안톤 폰, 387

베이컨, 프랜시스, 131, 155

베크, 아니, 213-14

베토벤, 루드비히 반: 전형으로서의, 314; 독

창성에 관한 견해, 209; 의 지위, 187, 190-91

〈베트남 참전용사 기념비〉(린), 453-56, 459

벤, 아프라, 127

벤야민, 발터: 예술의 '아우라'에 관한 견해, 408, 441-42; 순수예술 대 수공예의 분리에 대한 견해, 358, 405; 대량 예술에 대한 견해, 437

『벤 존슨의 작품집』(존슨), 109

벤츄리, 로버트, 428

벨, 클라이브, 311, 384

벨기에에서 징발된 예술, 293

벨데, 앙리 반 데, 378-79

벨라스케스, 디에고, 120, 121, 128

벨로리, 조반니, 131-32

벨리니, 조반니, 102

보나벤투라(성), 79

《보도 사진에서》(전시회), 433

보드만, 존, 72

보드머, 요한 야콥, 210

보들레르, 샤를, 308, 316, 321, 360-62

『보바리 부인』(플로베르), 308

보이스, 요셉, 449

보자르아카데미협회, 153

〈보체크〉(베르크), 386

보카치오, 조반니, 82

보크, 리차드, 375

보티에, 벤, 447

보편주의, 예술 개념에서 상정된, 35-37, 53-55

보헤미안주의, 320-21, 323

본질주의, 예술 개념에서, 54-55

볼스, 엘리자베스, 264, 268-69

볼테르(프랑수아-마리 아루에): 의 독자층, 162; 열정에 대한 견해, 193; 루소에 대한 대응, 259; 의 지위, 175, 184-85

〈봄의 제전〉(스트라빈스키), 387

뵈르너, 헬레네, 399

뵐플린, 하인리히, 384

부셰, 프랑수아, 180

부스, 에드윈, 339

부알로, 니콜라, 125, 130, 139, 149

부우르, 도미니크, 140

불레, 에티엔-루이, 183

불레즈, 피에르, 410

불코스, 피터, 422

뷔랑, 다니엘, 457

뷔르거, 고트프리트, 244

브라이팅어, 요한 야콥, 210

브란트, 마리안느, 399

브래디, 매튜, 390

브렌슨, 마이클, 451

브로이어, 마르셀, 399

브루넬레스키, 필리포, 98

브룩스, 클리언스, 410

브르통, 앙드레, 394

브리소, 자크-피에르, 185

블레이크, 윌리엄, 215, 313

블룸, 알란, 440

비니, 알프레드 드, 308

〈비롱의 살아 있는 기념비〉(게르츠), 458-59

〈비밀의 방〉(보티에), 447

비베스, 후안 데, 110

비어즐리, 먼로, 410

비엔나작업장, 373

비올레-르-뒤크, 외젠-엠마누엘, 332

비제, 조르주, 314

비코, 잠바티스타, 193

비크 다지르, 펠릭스, 291-92

비테, 베른트, 409

비트루비우스, 71

비티, 제임스, 228

『비평의 원리』(케임스), 172

빅토리아앨버트박물관(런던), 330

빌란트, 크리스토프, 206-7, 223

빙엔의 힐데가르트, 82

빙켈만, J. J., 166

빙클러, 존 J., 62

사레트, 베르나르, 280
사변적 예술 이론, 309-10
〈4분 33초〉(케이지), 446-47
사우스켄싱턴박물관(현재는 빅토리아앨버트박
　　물관), 330
사이토, 유리코, 464
사진, 의 동화, 42, 357, 359-65, 388-91, 432-34
사치: 예술수공예운동의 연관성, 373, 374; 에
　　대한 비판, 229-30, 259; 미술관의 연관
　　성, 294-95; 공포정치 시대 이후의, 285
사회: 예술 대, 42, 50, 347-51; 보다 상위의 천
　　재, 193
사회 계층: 미적 행동과, 335-43; 무관심성과,
　　244-46; 설명으로서의, 145; 독서와, 318.
　　☞ 노동 계층도 참고
사회적 변화: 예술 및 정신성과의 연관, 310-
　　11; 맥락에서 제거된 예술, 347-51; 문학
　　의 분리와, 435-36; 와 연관된 이상들,
　　46-47; 실러의 미학에서, 243. ☞ 사회적
　　정의도 참고
사회적 정의, 와 연관된 미, 250, 264-70
사회주의적 사실주의, 396-97
사회 질서: 장인/예술가의 분리와, 178-79; 예
　　술 공중의, 168-71; 칸트와 실러의 미학
　　에서, 245-46; 의 안정성, 172; 취미와의
　　연관, 226-31. ☞ 사회 계층도 참고
산 세바스티아노, 교회(베니스), 113
산업 자본주의, 에 대한 비판, 369-71
산업화: 공방에 해로운, 298, 325-29; 에 대한
　　반응으로서의 모더니즘, 381-82. ☞ 기술
　　도 참고
산타야나, 조지, 347, 360
상드, 조르주, 317, 319
상상력: 예술가의 고양된 이미지에서, 316-17;
　　예술의 초월성과의 연관, 308-9; 예술 체
　　계에서, 67, 212-13; 아름다운 예술에서의

정의, 153-57; 순수예술 대 수공예의 분
　　리와, 406; 칸트 미학에서, 239; 천재의
　　일부로서, 194; 르네상스 시대의, 102-3;
　　17세기의 의미, 129-30
새로운 박물관학, 461
새커리, 윌리엄 메익피스, 315
『샌디턴』(오스틴), 229
〈샘〉(나우먼), 449
〈샘〉(뒤샹), 394, 442-45
생 드니, 의 무덤들, 271, 290
「생산자로서의 작가」(벤야민), 409
생시몽, 클로드-앙리, 310
생활: 의 심미화, 345-46; 과 예술의 재연결,
　　35, 406-7, 442-52; 예술 대, 42, 50
샤르티에, 로제, 52
샤프츠베리, 앤서니, 백작: 창조 관련, 196,
　　210; 무관심성 관련, 236-37; 에 대한 패
　　러디, 249; 취미 관련, 232; 여성 관련,
　　228, 230
샤플랭, 장, 149
샹페뉴, 필리프 드, 288
『서곡』(워즈워스), 316
『서양 미술사』(곰브리치), 48-49
서클링, 존, 109
〈선물〉(만 레이), 393
선집, 162-63, 305-6
설리반, 루이스, 402
『성과 성격』(바이닝거), 318
〈성난 음악가〉(호가스), 199
성모마리아잉태회(밀라노), 87
성 빅토르의 휴, 76-78
성차: 예술수공예운동에서의, 373-74; 미와 숭
　　고의, 238; 와 예술 관념의 변화, 40-41,
　　462-63; 천재의, 204-7, 317-18; 중세 제
　　작에서의, 80-81, 99-100; 에 의해 지속된
　　역할, 145; 이성/정서와, 140-41; 르네상
　　스 시대의, 100-1, 125-27; 루소의 축제
　　미학에서의, 260-61; 스튜디오 공예 운

동에서의, 375

세낙 드 밀란, 가브리엘, 230

세라, 리처드, 452-56

세라노, 안드레아스, 434

세르반테스, 미겔 드, 321

세비녜, 마리 드, 141

셀데스, 길버트, 437

셔먼, 신디, 434

세뤼비니, 루이지, 280

셰익스피어, 윌리엄: 의 배경, 111-12; 의 협업,
 106-8; 가 받은 주문, 106-8; 천재로서
 의, 192; 의 유산, 115-16; 작품의 공연,
 36, 338-39, 342

셰페르, 장–마리, 309

셸리, 메리, 264

셸리, 퍼시 비셰, 309, 314

셸링, F. W. J., 309

『소경』(정기간행물), 444

소규모 예술: 의 동화, 42, 415-21; 의 지속적
 인 생산, 463-64; 의 '발견', 382-83; 용어
 의 사용, 36

소련. ☞ 러시아(후일 소련)

소설, 150, 304, 356-57. ☞ 문학도 참고

「소설의 기법」(제임스), 356

소코스키, 존, 433

소포클레스, 207

쇤베르크, 아르놀트, 385-86, 387

쇼펜하우어, 아르투르, 310, 311, 317

수공예가/수공예인: 건축가의 분리, 183; 헌
 신적인 수공예인로서의 예술가, 322-24;
 의 쇠퇴하는 지위, 298-99; 의 출구, 329-
 30; 용어의 사용, 50-51. ☞ 장인도 참고

수공예 길드(영국), 374

〈수공예 예술 비평〉(심포지엄), 425

수공예와 대중예술: 구축주의자들의 견해,
 396; 의 갈등, 354-55; 의 여성화, 203-4;
 대 순수예술, 42, 421-24; 에 대한 산업
 화의 영향, 298, 325-29; 칸트 미학에서,

241; 에 대한 르네상스 시대의 후원자
 들, 90-91; 루소의 미학에서, 261-62; 용
 어의 사용, 38, 50, 379, 405-6

수사학: 고대의 관념, 66-67; 순수예술로서의,
 151; 논리학 대, 135-36; 중세의 관념,
 82; 의 지위, 133-36. ☞ 웅변도 참고

수집과 수집가: 전시회의 등장과, 164-65; 중
 세의, 73-74; 르네상스 시대의, 114-15

순수성, 384-88

순수예술: 범주의 구축, 150-61; 에 대한 에머
 슨의 비판, 367-69; 의 확립에 프랑스대
 혁명이 한 역할, 286-95; 의 위계, 311;
 불가피한 발전으로서의, 54-55; 에 함축
 된 권력, 40-41; 의 구체화, 298-307; 의
 사회적 역할, 257-59; 을 향한 이행적 단
 계, 130-37; 용어의 사용, 38-39, 48-49.
 ☞ 현대 미학; 예술가; 예술 시장; 예술
 공중; 제도; 미술관도 참고

『순수예술 소사전』(라쿵브), 177

『순수예술 일반론』(줄처), 160

숭고: 미 대, 231, 237-38; 칸트 미학에서, 240;
 울스턴크래프트의 미학에서, 266-70. ☞
 미; 그림 같은 것도 참고

『숭고와 미의 관념의 기원에 대한 탐구』(버
 크), 265

쉬아르, 장–밥티스트–앙투안, 185

슈니만, 캐롤리, 413, 449

슈미첸, 제임스 A., 330

슈워츠, 마사, 456

슈톡하우젠, 카를하인츠, 411

슈퇴츨, 군타, 399

슐러, 군터, 439

슐레겔, J. A., 158

스미소니언 박물관, 렌윅 미국 공예 갤러리,
 425, 426

스미스, 아담, 225, 229

스밋슨, 로버트, 448

『스웨덴, 노르웨이, 덴마크에서 잠시 머무는

동안 쓴 편지들』(울스턴크래프트), 268-69

스위프트, 조나단, 149, 170

스윈번, 앨저논, 345

스콧, 조안 월러치, 328

스타이컨, 에드워드, 364, 389, 432

스탈, 제르멘느 드, 206

스탈린, 요제프, 396, 410, 411

스테파노바, 바바라, 395

스튜디오 공예 운동, 374-75

스트라빈스키, 이고르, 387

스트랜드, 폴, 389

스티글리츠, 알프레드, 362-65

『스펙테이터』(정기간행물): 무관심성 관련, 236; 상상력 관련, 194; 문학 관련, 222; 바느질 작업 관련, 204; 독창성 관련, 192; 취미 관련, 232

스펜서, 에드먼드, 108, 111

스펜서, 허버트, 317, 344

시: 고대의 관념, 63-65, 70-74; 동인 유형의, 104-5; 순수예술로서의, 151-52, 154, 157-58, 241, 311; 교양 예술로서의, 136; 중세의 관념, 81-82; 회화와의 연관, 89-90, 136, 151; 르네상스 시대의 관념, 89-90, 112-13; 이행기의 시, 133-34

시각예술: 고대의 관념, 71-74; 에서의 실험, 448-52; 형식주의와, 410-11; 의 쾌락주의 미학, 250, 253-56; 중세의 관념, 79-80, 83-84; 르네상스 시대의 관념, 89-90, 93-101; 을 위한 별도의 제도, 302; 대학교의 학과, 412; 의 감상을 위한 어휘, 114-15 ☞ 건축; 회화; 조각도 참고

〈시골 축제〉(루벤스), 335

〈시녀들〉(벨라스케스), 120

시드니, 필립, 112

시라노 드 베르주락, 사비니앙 드, 124

〈시민 케인〉(영화), 438

시스티나예배당 천장화(미켈란젤로), 58, 94, 103

『시와 회화에 대한 비판적 성찰』(뒤보), 151, 176

『시의 옹호』(P. 셸리), 314

『시의 옹호』(시드니), 112

시인: 고대의, 68-69; 장인으로서의, 176; 의 이상, 314-16, 367-69; '계관' 시인 개념, 109-12; 르네상스 시대의, 104-9, 124-25; 개념의 변형, 48

『시인들의 생애』(S. 존슨), 197

시장경제: 의 등장, 59, 145-46; 프랑스대혁명기의, 279; 도시의 성장과, 182-83. ☞ 예술 시장도 참고

시카고, 주디, 449

시프, 리처드, 364

『시학』(아리스토텔레스), 65, 71

신: 과 연관된 미, 83-84; 관조와, 237; 창조주로서의, 195-96; '가능세계' 개념에서의, 210

신시사이저, 의 실험, 447-48

실러, 프리드리히: 미학 관련, 40-41, 242-46; 예술의 기능 관련, 348; 미 관련, 346; 의 잡지, 162; 유희 관련, 242-43; 감상주의 관련, 223

실용적 예술, 분류로서의, 76-77

『심리학의 원리』(스펜서), 344

싱켈, 칼 프리드리히, 331

아놀드, 매튜, 308, 311, 345

아담, 로버트, 202

아도르노, 테오도르, 408, 411, 438, 440

아라고, 프랑수아, 359

아렌스버그, 월터, 445

아름다운 예술들: 에 대한 비판, 258; 정의, 151-54; 에 집중한 그랜드 투어, 165-66; 의 통합, 154-55; 용어의 사용, 136-37, 155-58. ☞ 순수예술도 참고

아리스토텔레스: 고대인으로서의, 149; 기계

적 예술과, 77-78; 모방 예술에 대한 견해, 63-64; 시에 대한 견해, 65; 생산 예술 대 윤리적 지혜에 대한 견해, 67; 비극에 대한 견해, 71

아마추어 연주회, 286

아메리카 원주민, 262, 415, 419. ☞ 소규모 예술도 참고

아방가르드, 42, 324-25, 390, 396, 410-11

〈아비뇽의 아가씨들〉(피카소), 382

『아에네이스』(베르길리우스), 70

아우구스티누스(성), 72, 237

아우어바흐, 에리히, 65

아이브스, 찰스, 387

아츠와거, 리처드, 423

아카데미: 장인/예술가의 분리, 178-79; '책들의 전쟁', 149-50; 전시회, 164-65; 지위 문제, 121; 훈련 문제, 123

아카데미 프랑세즈: '예술가'의 정의, 176, 191; 아름다운 예술들의 인정, 157; 설립, 133; 페로의 연설, 149; 문학 문화에서의 역할, 306

아콘치, 비토, 449

아탈리, 자크, 343-44

아프리카, 동시대 미술, 418-21. ☞ 소규모 미술도 참고

『악의 꽃』(보들레르), 308

안귀솔라, 소포니스바, 99, 100, 101

〈안티고네〉(소포클레스), 61

알래스카 주 예술위원회, 415

알베르스, 안니, 399

알베르스, 요제프, 399

알베르티, 레온 바티스타, 98, 115

알테스 박물관(베를린), 331

〈암굴의 성모〉(레오나르도 다 빈치), 40, 87

앙드레, 이브 마리, 195

애덤스, 존, 158

애디슨, 조지프, 192, 194, 195, 222, 232, 236. ☞ 『스펙테이터』(정기간행물)도 참고

애브럼스, M. H., 39

애슈비, C. R., 374

애스터 플레이스 폭동(1849), 338

앨런, 그랜트, 310, 344

앨리슨, 아치볼드, 237, 249

『어려운 시절』(디킨스), 316

《어둠에서 벗어나》(울버햄프턴, 영국), 456

언어, 65, 81, 114-15

업다이크, 존, 440

업턴, 델, 430

에머슨, 랄프 왈도: 예술에 대한 견해, 302; 예술의 정신적 역할에 대한 견해, 309-10; 예술 대 수공예와 삶에 대한 견해, 42, 357, 366-69

『에밀』(루소), 177, 260, 262

에반스, 워커, 42, 390

AIDS 사망자 추모 퀼트 이름 프로젝트, 450

에이젠슈타인, 세르게이, 439

에코, 움베르토, 84

에콜 데 보자르(프랑스), 183

에콜 데 퐁 에 쇼세(프랑스), 183

에콜 폴리테크니크(프랑스), 183

엘리아스, 노베르트, 189

엘리엇, T. S., 305, 382

엘리엇, 조지(메리 앤 에반스), 317, 350

엘링턴, 에드워드 케네디, '듀크', 438

여성: 을 위한 품행 지침서, 101; 소비자로서의, 126-27; 창조성의 부정, 317-18; 정서와의 연관, 140-41; 길드와, 81, 100, 373-74; 종교적 질서에서의, 82; 의 살롱 음악회, 339-40; 의 자화상, 100, 117-20; 의 취미, 228-30, 264-70

『여성 기독교인의 지침』(비베스), 110

『여성의 권리 옹호』(울스턴크래프트), 206

여성화, 203-4, 238

역사: 미술과 음악의, 166-67, 462-63; 문화의, 46-47; 문학의, 197; 회화의 주제로서의, 230

「역전」(워즈위스), 366

연금술사, 38

열정, 천재의 일부로서, 192-93

영, 에드워드, 192

영감, 117-19, 129, 192-94

영국: 건축가의 지위, 123, 182-83; 예술 시장, 164; 미술조합, 319; 순수예술 대 응용 예술, 158, 330, 370, 379; 학문 분야로서의 문학, 306; 화가의 지위, 122; 세속 음악회, 166, 167, 187-89; 17세기, 144; 사회적 분리, 169-72; 사회정치적 관심사와 예술, 349-50; 이행기, 131, 214-15; 작가의 지위, 184-85

영국건축가협회, 182

영국왕립건축가협회, 332

영국왕립아카데미, 179

영화, 42, 406, 413, 437-41

「예술」(에머슨), 357

예술/수공예: 기술자와, 78-83; 재통합의 시도, 291-92, 392-94, 397-99; 에 대한 도전, 77-78; 분리, 37-48, 89, 144-47, 241-42, 418-20; 분리 이후(개관), 248-51; 분리 이전(개관), 58-60; 분리의 구체화, 414; 계보, 258-59; 미의 관념과, 83-85; 중세의, 75; 분리를 넘어서, 463-67; 관련 철학자-비평가, 404-9. ☞ **예술**/예술; 수공예와 대중예술; 저항도 참고

예술/예술Art/art: 고대에 부재, 38, 58-66, 70-74; 중세에 부재, 84-85; 르네상스 시대에 부재, 89; 에 대한 접근법, 46; '코페르니쿠스적 혁명', 39, 51; 현재의 의미(개관), 354-58; 을 향한 충동, 379-80; 구현된 의미로서의, 55; 역사성, 463; 독립적인 영역으로서의, 302-7; 사회 대 예술, 42, 50, 347-51; 정신적 성격, 39, 308-12, 466; 이행기, 130-37; 보편성의 추정, 35-37, 52-55; 용어의 사용, 48-49, 298, 307, 461. ☞ 동화; 저항도 참고

예술 공중: 아름다운 예술의 정의와, 159-61; 의 행동, 221-26, 336-44; 취미의 개념과, 226-31, 233-35; 다다/초현실주의의, 394-95; 의 분리, 149-50, 213, 298, 318, 354-55; 의 교육, 462; 의 등장, 168-74; 칸트와 실러의 미학에서의, 245-46; 에 의한 후원 체계의 대체, 40. ☞ 전시회, 문학비평, 문학 공중, 음악 공중도 참고

예술가: 접근법, 45; 아방가르드로서의, 324-25; 전기, 93, 94, 97-98; 사회의 건설자로서의, 395; 정의, 38-39, 176-77, 191; 이상적인 이미지, 191-97, 248, 313-25, 354; 공급과잉, 318-19; 용어의 사용, 50-51. ☞ 창조와 창조 과정; 자유; 천재; 개별성도 참고

《예술가와 컬트》(전시회), 424

예술가artista의 의미, 78

예술가의 전기, 93, 94, 97

예술가협회(영국), 199

예술계, 47, 467

예술로서의 수공예 운동, 421-27

예술수공예운동: 예술과 수공예의 재통합, 357, 366; 에 대한 비판, 373-74, 380; 의 유산, 374-79. ☞ 모리스, 윌리엄도 참고

예술수공예전시협회, 372

예술 시장: 에 대한 비판, 294-95; 분화, 324; 문학에 미친 영향, 161-62, 318; 에 의한 후원체계의 대체, 40, 122, 184-186, 211-15; 소규모 미술 혹은 부족 미술을 위한, 414-21; 전문화의 촉진, 179-80. ☞ 전시회도 참고

예술을 위한 예술 개념, 324, 345, 347-51

예술의 분류: 의 재형성에 정서가 미친 영향, 132; 교양 예술, 범속 예술, 혼합 예술로의 분류, 65-66; 교양 예술과 기계적 예술로의 분류, 75-78, 82, 89-90, 135; 에 대한 현대의 재편성, 135-37, 149-59

『예술이란 무엇인가?』(톨스토이), 380

예술작품: 의 '아우라', 408, 441; 의 자율성, 348-51, 354; 의 맥락, 293-95; 으로서의 민족지학적 물건, 415; 으로서의 주택, 427-28; 의 이상, 207-11, 231; 칸트 미학에서의, 241; 에 대한 패러디, 392-93; 실러 미학에서의, 242-43, 245

예술작품의 계약, 40, 87, 98-99

예술코뮌(프랑스), 274

《예술 퀼트》(전시회), 424

『오를레앙의 소녀』(샤플랭), 149

오비디우스, 73

오스터택, 캐서린, 375

오스트리아 예술산업박물관, 379

오스틴, 제인, 222, 229

오웬, 윌프레드, 456

『오이디푸스』(소포클레스), 207

오페라: 의 청중, 217-19, 235; 의 등장, 132, 138; 프랑스대혁명기의, 282-83

오페라-코미크(파리), 280

올브라이트미술관(버팔로), 365

와일드, 오스카, 320, 346, 349

와토, 장 앙투안, 180

와튼, 조지프, 194

〈왕궁의 불꽃놀이 음악〉(헨델), 189

왕립건축아카데미(프랑스), 123, 183

왕립과학아카데미(프랑스), 135, 359

왕립아카데미(런던), 199

왕립협회(런던), 135

왕립회화조각아카데미(프랑스), 121, 131, 164, 181-82, 227, 274

왕족: 의 예술에 대한 파괴 대 보존, 287-93; 흔적의 제거, 271

요제프 2세(황제), 189

우아함, 102-3, 115

우피치, 미술관으로서(피렌체), 164

울스턴크래프트, 메리: 의 미학, 250, 264-70; 예술가/장인에 대한 견해, 42; 여성과 천재에 대한 견해, 206-7

울프, 버지니아, 385

웅변, 136-37, 158, 241. ☞ 수사학도 참고

워즈워스, 도로시, 264

워즈워스, 윌리엄: 예술에 대한 견해, 313, 316; 예술과 삶에 대한 견해, 366, 445

위튼, 윌리엄, 136, 151

워홀, 앤디, 412, 434, 449

'원시' 예술, 용어의 사용, 383. ☞ 소규모 예술도 참고

원형적 미학, 가능성으로서의, 112-16

월트 디즈니 월드, 호텔, 428

월폴, 호레이스, 170

웨버, 윌리엄, 339-40

웨스턴, 에드워드, 389

웨지우드, 조사이어, 199-204

웰스, 오손, 439

웹, 필립, 374

위고, 빅토르, 322

윌라르트, 에이드리언, 92

윌리엄스, 헬렌 마리아, 264

유리 예술, 327-28, 424

유색인, 227

유용성, 미적인 것 대, 38-39, 55, 405-8. ☞ 즐거움 대 유용성도 참고

유희, 속의 정신적이고 관능적인 충동, 242-43, 263

『율리시즈』(조이스), 385

율리우스 2세(교황), 103

음렬주의(12음 기법), 387-88, 411

음악: 고대의 관념, 66, 70-71, 74; 의 분리, 339-42, 437-40; 에서의 실험, 384-87; 의 축제 미학, 250, 257-63; 순수예술로서의, 151, 155, 157, 158, 241, 311, 384; 프랑스대혁명기의, 272-75, 280-86; 독립 영역으로서의, 302-5; 현대 음악에 미친 영향, 381-83; 교양 예술로서의, 132-33, 137; 중세의 관념, 82-83; 시 및 회화와의 연관, 151; 르네상스 시대의 관념, 89-90,

92-93, 112; 의 이론 대 기보, 127; 예술작품으로서의, 208-9. ☞ 음악당; 음악회; 재즈 음악; 오페라도 참고

음악 공중: 의 행동, 337-38, 339; 작곡가와, 447-48; 취미 개념과, 227, 233-35; 의 분리, 339-42; 모더니즘 음악에 대한 반응, 387-88; 의 변형, 217-21. ☞ 음악당도 참고

음악가/작곡가: 예술가로서의, 437-38; 청중과, 447-48; 의 고양된 이상, 313-14; 의 지위, 92-93, 127, 187-91

음악당, 40, 303. ☞ 음악 공중도 참고

음악 비평과 음악사, 167, 462-63

『음악 사전』(루소), 260

음악회, 세속: 살롱 유형에 대한 묘사, 339; 의 등장, 161, 166-67; 음악가의 지위와, 187-91; 의 전조, 138

음악회, 일반: 의 등장, 340-44; 에 대한 패러디, 447; 예약제 유형, 286

음유시인troubadour 전통, 81-82

응용예술. ☞ 장식예술

《이국적 환상》(전시회), 415

이누이트 족, 415

이론적 예술, 분류로서의, 76-77

이상/관념: 르네상스 시대의 장인/예술가의, 102-4; 이행기의 장인/예술가의, 128-30; 예술가의, 191-97, 248-49, 313-25, 354; 의 명확함과 확실성, 141; 유희의, 241-42; 고상함의, 171; 사회적 변화와의 연관, 46-47; 체계로서의, 42-43; 취미로부터 미적인 것으로의 변형에서, 231; 로서의 예술작품, 207-13, 231

이스트레이크, 레이디 엘리자베스, 360

『이온』(플라톤), 68

「이야기꾼」(벤야민), 409

〈2층 발코니 석의 문학 토론〉(도미에), 337

이탈리아: 디자인아카데미(피렌체), 90-91, 94, 131; 에서 징발된 예술, 293; 아름다운 예술들belli-arti, 158; 품행 지침서, 101; 미래주의, 392; 교양 예술, 48; 의 미술관(피렌체), 164; 의 오페라, 132; 화가의 지위, 121-22

『이탈리아에서 예술 기념물들을 옮기는 문제에 관해 미란다 [장군]에게 보내는 서한』(카트르메르 드 캥시), 293-94

이탈리아 여행, 165-66

《인간 가족》(전시회), 432

『인간의 권리 옹호』(울스턴크래프트), 264-66

『인간의 미적 교육에 관한 서한』(실러), 242, 244, 346

인디언예술문화박물관(산타페), 419

인문학, 교육적 분류로서, 90

인쇄와 출판: 미술 비평의, 166; 엘리자베스 시대 저술의, 105-11, 207; 수입, 124-25; 라 파예트 소설의, 134; 시장, 161-63; 음악의, 92; 에 대한 제한, 185; 스토리텔링의 역할과, 409. ☞ 저작권도 참고

『일리아드』(호머), 58

일본: 일상생활의 미학, 464-65; 의 예술 개념, 52-53

『잃어버린 시간을 찾아서』(프루스트), 385

입체주의 전시회, 391

자수: 의 지위, 75, 99-101; 여성의 표현으로서, 126-27. ☞ 바느질 예술도 참고

자연: 예술 대, 38; 미와의 연관, 83-84, 256; 의 모방, 103, 192, 195; 에 대한 과학적 관점, 135

자연주의, 68, 115

자유: 를 향한 경로로서의 미학, 242-43; 예술가의 고양된 이미지 속의, 213-14, 318-19, 321-24; 다다/초현실주의에서의, 394; 천재와, 191-92

〈자유에의 헌정(종교적 장면)〉(고세크와 가르델), 282-83

자율성. ☞ 자유; 개별성; 독창성

자이슬러, 클레어, 423

자이틀린, 프로마 I., 62

자화상: 궁정 미술가들의, 117-120; 에 대한 묘사, 93-98; 에서 보이는 고통 받는 자/반항하는 자, 321-22; 여성의, 100, 117-120

〈자화상〉(고갱), 322

〈자화상〉(뒤러), 95

〈자화상〉(안귀솔라), 100

작가: 예술 공중에 대한 견해, 168-69; 의 협업, 106-8; 후원 체계와, 68-69; 직업인으로서의, 105; 로서의 르네상스 시대 여성, 110-11, 125-27; 의 지위, 59, 149-50, 175, 184-85; 의 업무, 40; 노동자-기고자로서의, 409

『작시법』(호라티우스), 69, 73

작품, 용어의 사용, 93, 109, 303, 446. ☞ 예술 작품도 참고

「작품에서 텍스트로」(바르트), 435

장식예술: 구축주의자들의 견해, 396; 의 진열, 404, 407; 에서 분리된 순수예술, 370, 379; 에 대한 리글의 이론, 379-80; 의 전문화, 180, 199-202; 용어의 사용, 330. ☞ 가구; 바느질 예술; 도자; 목공도 참고

장인: 익명성, 79-80; 쇠퇴하는 지위, 298, 325-33, 354-55; 정의, 38-39, 176-77, 191; 운명, 197-204; 재평가, 370, 371-72; 용어의 사용, 50-51

장인/예술가: 고대의 견해, 66-69; 아리스토텔레스의 견해, 64; 재통합의 시도, 397-400; 특성, 50-51, 191; 분리, 38-42, 176-180, 197-204; 이상적 특질, 이행기, 128-30; 르네상스 시대의 이상적 특질, 102-4; 칸트의 구분, 241-42; 걸작, 211; 후원 체계 대 시장이라는 관련 맥락, 211-15; 르네상스 시대의 지위, 92-101, 121-27. ☞ 장인; 예술가; 공방도 참고

재능: 의 정의, 102, 128-29; 천재 대, 191

재즈 음악, 42, 438-40

잭슨, 윌리엄 헨리, 390

「저자의 죽음」(바르트), 435

저작권: 의 확립, 161, 186-87; 에 대한 지지, 198, 274; 워즈워스의 견해, 366

저항: 예술수공예운동, 372-80; 바우하우스, 357-58; 의 구성요소, 41-42, 355-56, 461; 다다/초현실주의, 357; 듀이의 철학, 406-8; 에머슨의 철학, 366-68; 프랑스대혁명, 250; 유리 제작, 327-28; 호가스의 미학, 250, 253-56; 마르크스주의, 369-70; 모리스의 철학, 371-72; 음악, 275; '레디메이드', 392-94, 442-45; 루소의 미학, 250, 257-63; 러스킨의 철학, 370-71; 울스턴크래프트의 미학, 250, 264-70

전문화, 장식예술에서의, 180, 199-202

전시회: 아카데미 후원의, 179; 에 대한 미적 반응, 225-26; 에 대한 양가성, 199; 예술수공예운동의, 372-73; 다다/초현실주의의, 391; 《타락한 미술》의, 403; 의 등장, 163-65; 의 판단자, 227; 사진의, 365, 388, 390-91, 432-34; 퀼트의, 424; '레디메이드'의, 442-44; 러시아 구축주의의, 396

『젊은 베르테르의 슬픔』(괴테), 193

정서emotion: 느낌feeling과 구별되는 것으로서, 232-35; 와 연결된 음악, 132; 재현 예술과, 405; 대혁명기 음악에서의, 283-84; 의 역할, 43, 132; 취미와, 139-41

정신성: 의 표현으로서의 추상, 383; 예술과의 연관, 39, 308-12, 466; 에머슨의 철학에서, 367-68; 예술가의 이상과, 313-14, 324; 금전 대, 319; 소규모 혹은 부족 예술과, 418

정전. ☞ 문학의 정전

정치: 의 맥락에서 분리된 예술, 165-66; 공동체 기반 예술과, 450-52; 구축주의의, 395-97; 맥락으로서의, 61-62, 70-72, 112-

13; 다다이스트의, 391-92; 실험적인 대중예술에서, 448-49; 순수예술 대 수공예의 분리와, 404-9; 모더니즘/형식주의와, 410-12

제도: 비정치적인, 349-50; 로의 동화, 355-56; 현재의 변화, 461-62; 의 등장, 161-67, 248-49; 의 확대, 412; 순수예술 대 응용예술을 위한, 330, 370, 379; 의 정당화, 145; 문학의, 305-7; 의 매개적 역할, 146, 213; 의 전조, 138. ☞ 아카데미; 예술 시장; 음악당; 전시회; 박물관도 참고

제라드, 알렉산더, 194

제라르, 프랑수아, 293

제리코, 테오도르, 321

〈제3인터내셔널 기념비〉(타틀린), 396

제이콥, 메리 제인, 451

제이콥스, 제인, 428

제임스 1세(영국 왕), 107

제임스, 헨리, 356

젠틸레스키, 아르테미시아, 117-20

젬퍼, 고트프리트, 332, 380

조각: 고대의 관념, 71-72; 의 수집, 73; 공공조각에 대한 논쟁, 452-56; 순수예술로서의, 151, 154, 155, 157, 158, 241; 교양 예술로서의, 137; 개념의 변형, 48, 131

조각가, 68, 102-103

조경, 순수예술로서, 151, 158, 241

『조셉 앤드류스』(필딩), 170

조스캥 데 프레, 92

조이스, 제임스, 322, 385

존스, 이니고, 123

존슨, 벤: 의 문학 작품, 209; 이 추구한 지위, 108-11, 207

존슨, 사무엘: 저작권에 대한 견해, 186-87; 자유에 대한 견해, 214; 천재에 대한 견해, 193-94; 의 역할, 197; 의 지위, 185

존슨, 제임스 H., 284

졸라, 에밀, 322, 335, 349

종교: 의 대체물로서의 예술, 308, 466; 의 맥락에서 분리된 예술, 165-66; 맥락으로서의, 61-62, 71-72, 113; 예술가의 이상과, 313-14. ☞ 정신성도 참고

종교적 질서, 에서의 생산, 79-83

종속 예술. ☞ 기계적 예술

주니 족, 419

주프루아, 테오도르, 345

줄처, J. G., 159

중국에서의 예술 개념, 52-53

중세: 의 기술자, 78-83; 수집과 수집가, 73-74; 미의 관념, 83-85; '걸작', 211; 기계적 예술, 75-78; 르네상스 시대와의 비교, 59

『쥘리, 또는 신 엘로이즈』(루소), 260, 261

즈다노프, 안드레이, 411

즐거움 대 유용성: 아름다운 예술들에서의 정의, 154-55; 취미의 개념과, 220-21; 에 대한 비판, 258-59; 의 구분, 38, 39, 55; 프랑스대혁명과, 283-86; 마르크스의 견해, 369-70; 을 다시 연결하는 가치, 464-66

즐거움: 미의, 253-55; 관조와, 39, 235-37; 축제 미학에서, 261; 신경학적 기반, 344-45; 평범한 것 대 세련된 것, 231; 사회적 정의와의 연관, 264-70

지라르동, 프랑수아, 288

지식: 의 분류, 130-31; 체임버스의 수형도, 151; 『백과전서』의 구분, 155-59. ☞ 분류, 예술의, 도 참고

지아니니, 올란도, 375

직물: 디자이너, 329; 편직물에 대한 논의, 326, 399, 422-23. ☞ 자수; 바느질 예술; 퀼트도 참고

진기품 진열실, 40, 138

진품성의 정의, 418

차라, 트리스탕, 392

창안: 아름다운 예술에서의 정의, 157; 논리학
대 수사학에서, 135-36; 르네상스 시대
의 용어에서, 102; 의미의 이행, 128-30,
194-96
창조와 창조 과정: 아름다운 예술의 정의에
서, 157; 에 대한 강조, 182; 의 성차,
317-18; 제작 대, 79, 111; 천재의 일부로
서, 194-97; 초월주의와, 367-69; 예술작
품 개념과, 210-13, 231. ☞ 예술작품도
참고
채플린, 찰리, 437, 439
'책들의 전쟁', 149-50
천재: 예술가의 고양된 이미지에서, 316-17;
아름다운 예술의 정의에서, 153-55, 157;
다다/초현실주의에서, 394; 의 발전,
191; 의 성차, 204-7, 317-18; 의 특질,
191-97; 대혁명기의, 274; 와 연관된 고
통 받는 자/반항하는 자, 321-22; 의미
의 이행, 128-29. ☞ 예술작품도 참고
『1767년의 살롱』(디드로), 174
『첫 번째 담화』(루소), 258
체임버스, 에프라임, 151, 155
첼리니, 벤베누토, 91, 94
초상화, 230, 287-89, 360. ☞ 자화상도 참고
초월주의, 367-68. ☞ 에머슨, 랄프 왈도도 참고
초현실주의. ☞ 다다/초현실주의
초현실주의연구소, 442
『초현실주의 혁명』(잡지), 394
최초의 구축주의 작업 그룹, 395
추상 (회화): 전시회, 391, 411; 스튜디오 공예
속의, 422-23; 이론, 385-87
축제: 디오니소스, 61; 의 대체물로서의 음
악회, 343; 와 연관된 동시대의 기념비,
458-59; 범아테네, 70; 대혁명기의, 275-
79, 283-85, 290-91, 293; 루소 미학에서,
261-63; 하느님 축제, 280; 통합의 축제,
290, 292
춤과 무용: 순수예술로서의, 151, 154, 158; 호

가스의 견해, 255; 에 대한 영향, 381. ☞
축제도 참고
취미(미각), 의 즐거움, 464-65
취미: 미적인 것 대, 220-21; 예술 공중과, 226-
30, 233-35; 아름다운 예술들에서의 정
의, 154; 의 여성화, 203-4; 의 역할, 138-
41, 198; 루소의 미학에서의, 259-62, 263;
의 변형, 231-39; 의 보편적 기준, 249;
울스턴크래프트의 미학에서의, 264-70
취미와 고전주의, 139
치홀리, 데일, 424
침묵: 음악 청중의, 337-44; 시각예술 청중의,
336

카라밧지오(미켈란젤로 메리시), 128
카르몽텔, 루이 드, 227
카메론, 줄리아 마거릿, 363-64
카트르메르 드 캉시, 앙투안-크리조스톰, 277,
293-295, 418
카페 음악회, 341
칸딘스키, 바실리, 385, 386, 399
칸트, 임마누엘: 미학 관련, 239-46; 미와 숭
고 관련, 240; 아름다운 예술들 관련,
158; 천재 관련, 194-96; 저급한 욕구 대
순수한 느낌 관련, 172, 286; 문해력 관
련, 226-27; 여성 관련, 206, 228-29; 예술
작품 관련, 289
칼라일, 토마스, 349
칼리마코스, 73
캉봉, 피에르, 289
캐롤, 노엘, 441
캐슬, 웬델, 423
커넌, 앨빈 B., 134, 305, 436
컴프턴 도자기, 373
케이지, 존, 42, 356, 445-46
케임스 경(헨리 홈): 아름다운 예술들 관련,
158, 172; 취미 관련, 221, 229-30, 249
『코린느 또는 이탈리아』(스탈), 206

코스마이어, 캐롤린, 464
코코슈카, 오스카, 386
코헨, 테드, 441
콜레, 루이즈, 308
콜레지움 무지쿰, 138
콜로 데르부아, 장-마리, 185
콜리지, 사무엘 테일러, 316
콜링우드, R. G., 358, 383, 404-6, 437
콩디약, 에티엔느 보노 드, 194
콩트, 오귀스트, 310-11
쿠닝, 윌렘 드, 410
쿠르베, 귀스타브, 349
쿠아펠, 샤를, 227
쿠쟁, 빅토르, 345
쿤데라, 밀란, 440
퀼트, 424, 450
크라우스, 로잘린드, 42
크로체, 베네데토, 357, 360, 383-84
크루거, 바바라, 449
크리스텔러, 폴 오스카, 6, 46
크리스토, 449
클레, 파울, 399
『클레브 공녀』(라 파예트), 134
클로드 유리, 222
클루나스, 크레이그, 53
키에르케고르, 쇠렌, 380
〈키치의 마지막 식사〉(영화), 413
킹스 멘(극단), 108
킹스턴, 맥신 홍, 440

타시, 아우구스티노, 117
타우니, 리노어, 423
타이게, 카렐, 390
타이어스, 조나단, 167
타틀린, 블라디미르, 395
탈레랑, 샤를-모리스 드, 288
〈탕아의 편력〉(호가스), 198
테크네/아르스, 의 의미, 38-39, 62-66, 67, 69

텔루라이드 영화제(1977), 413
토마스 아퀴나스(성), 77, 85
토마스, 시어도어, 342
토목기사협회(영국), 182
토이버-아르프, 소피, 394
토크빌, 알렉시스 드, 328
톨랜드, 그렉, 439
톨스토이, 레오, 380, 383
튜더, 데이빗, 446
트뤼포, 프랑수아, 440
틴토레토, 100

파가니니, 니콜로, 314
파라켈수스(필리푸스 아우레올루스 봄바스트
 폰 호헨하임), 128
파리 길드, 121
파리 박람회(1889), 383
파리 오페라, 217
파스칼, 블레즈, 140
파울, 브루노, 378
파이닝거, 라이오넬, 399
파커, 찰리, 438
『판단력 비판』(칸트), 242, 244, 284
판 디멘 갤러리(베를린), 396
판화, 158, 198
판화가의 법령(영국), 198
팔라디오, 안드레아, 98
팔레 루아얄(파리), 근처의 공공 미술, 457
팡테옹(파리), 175, 176, 306
패테이, 더글라스, 134
퍼이어, 마틴, 426
퍼포먼스 예술, 413, 447-49
페더럴 플라자(맨해튼), 456
페로, 샤를, 136-37, 149
페로, 존, 425
페로, 클로드, 123
페리, 에드워드 박스터, 342
페미니즘, 449, 462-63

페이터, 월터, 311, 349

페트라르카, 82

페히너, 구스타프, 344

펜턴, 라비니아, 218

펠리비앙, 앙드레, 130

편직. ☞ 직물

포, 에드가 알렌, 321

포겔, 수잔, 419

포레스트, 에드윈, 338

포미앙, 크리스토프, 180

포스트모더니즘, 건축과, 428-29

포틀랜드 화병(웨지우드), 202

포포바, 류보프, 395, 396

포프, 알렉산더: 의 태도, 170, 185; 의 독자층, 162; 의 지위, 184-85

폭스, 샌디, 426

폴라이우올로, 안토니오, 100

폴록, 잭슨, 410

폴리트, J. J., 64

폴슨, 로날드, 256

표현과 표현주의: 예술 사진에서의, 388-91; 에 대한 인간의 욕구, 368; 천재의 일부로서의, 193-94; 사진에서, 364; 에 대한 이론들, 357, 365, 383-86

푸생, 니콜라, 321

품행 지침서, 101

풍경, 에 대한 미학적 견해, 221-22. ☞ 그림 같은 것도 참고

퓌르티에르, 앙투안, 128, 133

퓌마롤리, 마르크, 133

프라고나르, 장 오노레, 180

프라이, 로저, 350, 357, 384

프랑스: 건축가의 지위, 123, 183-84; 유리 제조, 327-28; 문학 이론과 논쟁, 133-34, 306, 435-36; 음악 공중, 167, 235; 공식적 반달리즘, 271; 화가의 지위, 121, 123, 131; 공공 미술, 457; 1830년 혁명, 301; 1848년 혁명, 349; 살롱, 164-65; 사회적 분리, 172, 245-46; 이행기, 130-31, 214; 작가의 지위, 184, 185. ☞ 아름다운 예술들; 프랑스대혁명도 참고

프랑스대혁명: 버크의 비판, 265-66, 270; 시기의 축제, 275-79; 시기의 음악, 272-75, 280-86; 국립미술관과, 286-95; 미학에 대한 저항으로서의, 250-51; 실러의 반응, 242, 244-45

『프랑스대혁명에 관한 고찰』(버크), 264-65

『프롱드 당에 반대하는 서간집』(시라노 드 베르주락), 124

프롱드의 난(프랑스), 121, 124

프루스트, 마르셀, 354, 385

프리드버그, 데이빗, 84

플라톤, 63-64, 68, 71

플럭서스 운동, 442, 447

플럼, J. H., 144

플로베르, 귀스타브, 308, 322

플로티누스, 72

플루타르코스, 68

피츠버그, 소재 세라의 작품, 452

피카소, 파블로, 381-82, 395, 452

피히테, 요한 고틀리프, 187, 223

핀치, 앤, 127

필딩, 헨리, 170

필라델피아 미술관, 445

필르, 로제 드, 130, 207

〈하느님 찬가〉(고세크), 280

하드리아누스(황제), 73

하스, 에리카, 134

하이네, 하인리히, 301, 348

하이든, 프란츠 요제프, 187, 189, 209, 214

하이저, 마이클, 448

하케, 한스, 448

하트, 프레데릭, 454

하트필드, 존, 392, 396

한슬리크, 에두아르트, 384, 387

함부르크미술관, 365

해리먼, 조지, 437

해블러, 에릭, 64

해스켈, 프랜시스, 121-22, 137

해즐릿, 윌리엄, 225

핼리웰, 스티븐, 71

《행동하는 문화》 프로젝트, 451

허드, 리처드, 209

허드미술관(피닉스), 415, 419

허버트, 메리, 111

허스코비츠, 멜빌, 6

허치슨, 프랜시스, 232, 237

헤겔, G. W. F., 309, 311, 347

헤르더, 요한 고트프리트, 193-94, 249, 250, 312

헨델, 게오르그 프레데릭, 167, 187, 189, 197, 209

헨리 3세(영국 왕), 75

헬거슨, 리처드, 109

헬름홀츠, 헤르만, 344

현대 예술 체계: 에 의한 반예술 운동의 전용, 391-95; 의 통합, 144-47, 354-55; 의 정의, 42, 46-48, 49-53; 사회 속의 기능, 347-51; 제도로서의, 445; 의 정당화, 239-46; 에 대한 모더니즘의 영향, 383-84; 를 넘어서, 463-67; 속의 음악, 339-40; 의 맥락 속의 공공 미술 논쟁, 453-56; 을 규정하는 측면, 350-51; 제3의 유형, 45, 55, 466. ☞ 현대 미학; 예술/예술; 예술가; 예술 시장; 예술 공중; 동화; 순수예술; 저항도 참고

형식은 기능에서 나온다는 개념, 402, 427

형식주의: 예술 사진에서, 388-91; 문학 비평에서, 410, 435; 의 이론들, 357, 404, 383; 의 승리, 410-12

호가스, 윌리엄: 의 미학, 170, 250, 253-56; 장인/예술가에 대한 견해, 42, 198-99; 자유에 대한 견해, 214; 의 작품, 218

호라티우스: 예술의 '가르침과 즐거움'이라는

목표, 73, 154, 245; 회화와 시에 대한 견해, 90, 136, 152; 시에 대한 견해, 69, 73, 221

『호렌』(정기간행물), 162, 223

호메로스, 58, 149

호베마, 마인데르트, 122

호프만, E. T. A., 304, 309

〈홀로페르네스의 목을 따는 유디트〉(젠틸레스키), 117

홀처, 제니, 448

홈, 헨리. ☞ 케임스 경

홉스, 토마스, 129, 131

화가: 장인으로서의, 176; 전문 직업인으로서의, 319, 322; 르네상스 시대의 여성 화가, 99-100, 117-20; 의 지위, 68, 78, 121, 178-82; 가 되기 위한 훈련, 102, 117. ☞ 자화상도 참고

환경미술, 448-51

『황무지』(엘리엇), 382

회화: 의 알레고리, 117-20; 고대의, 71-72; 의 진열, 36-37, 113, 163-64; 순수예술로서의, 151, 154-55, 157-58, 241; 프랑스대혁명기의, 272-75; 현대가 미친 영향, 381-82; 교양 예술로서의, 90-91, 137; 복권용, 319; 사진의 도전, 360-62, 364; 시와의 연관, 90, 136, 151; 초상화 대 역사화, 230; 의 출처, 180-82; 르네상스 시대의, 113; 의 판매, 180-82; 개념의 전환, 48, 131. ☞ 추상 (회화); 전시회도 참고

〈회화의 알레고리로서의 자화상〉(젠틸레스키), 117-20

회화주의 운동, 364-65

회흐, 한나, 392

후원/위임 체계: 에서의 기술자의 작업, 78-79; 예술 시장의 대체, 40-41, 122-23, 184-85, 211-15; 의 특성, 59, 124-25, 212; 의 붕괴, 272-75, 286; 의 궁정 예술가, 96-97; 하의 음악가, 187-89; 화가의 정체성,

180; 의 작가, 69, 105. ☞ 계약도 참고

휘트니, 엘스페스, 76

휘트니미술관(뉴욕), 424

흄, 데이빗: 예술에 대한 견해, 225; 무관심성
　　에 대한 견해, 237; 상상력에 대한 견해,
　　194; 사치에 대한 견해, 229; 취미에 대
　　한 견해, 230, 232-33, 237

희곡, 엘리자베스 시대의, 105-12

히치콕, 알프레드, 440

히틀러, 아돌프, 403

힉스, 쉘라, 423

예술의 발명

초판 1쇄 발행 2023년 2월 27일
초판 2쇄 발행 2023년 4월 17일

지은이 래리 샤이너
옮긴이 조주연

펴낸곳 (주)바다출판사
주소 서울시 종로구 자하문로 287
전화 02-322-3885(편집) 02-322-3575(마케팅)
팩스 02-322-3858
이메일 badabooks@daum.net
홈페이지 www.badabooks.co.kr

ISBN 979-11-6689-141-0 93600